U0086919

Tourism
Administration and Regulations

觀光行政與法規

親愛的讀者：

謝謝您選用本書，本書內容包含十種以上現行之法令、契約，此等
法令在本書付梓出版後如有修正，作者將即時更新，並置於
碁峰資訊本書籍的網頁http://books.gotop.com.tw/v_AEE037500，
供讀者查閱。

觀光世代新指南

　　追求觀光的永續發展是當前顯學，然而面對臺灣觀光全球化、數位化、產業化的發展脈絡，必須對國家觀光行政與法令有一定程度的了解與認識。現今臺灣能夠兼顧國際旅遊趨勢、嫻熟政府與產業之運作，以及兼具實務經驗的人，莫過於前後擔任交通部觀光局局長及台灣觀光協會會長的賴瑟珍女士，以及曾服務於交通部觀光局副局長及現任台灣觀光協會秘書長的吳朝彥先生。他們兩位在如此繁忙的觀光事業中，仍心繫提攜後進編撰專書，為大家闡述其策略和作法，實是兩位作者心中強烈的使命感，以及把觀光當作一種志業看待，我們才能有此機緣，看到本書的出版而作為觀光入門之指南。

　　1956 年至 1976 年是臺灣觀光產業發展的「起手式」階段，從臺灣省觀光事業委員會的設立及民間組織台灣觀光協會成立共同推展臺灣觀光事業；再則交通部先以任務編組的專責單位推動，逐步建制觀光局成為中央政府專責機關，如此方有國家觀光行政與旅遊事業部門之推廣，成就現今臺灣觀光發展樣貌。1987 年起「台北國際旅展」與 1990 年開始的「臺灣美食展」、「臺灣燈會」為臺灣觀光產業博覽會打開了國際視野之窗。由於 1999 年 921 集集大地震，政府重新檢視並整合風景區特定資源，陸續增設日月潭、阿里山等國家風景區管理處；接續的臺灣省政府精省作業將臺灣觀光行政版圖從三級制走向中央及地方的兩級制。隨著地方改制為六都（台北、新北、桃園、台中、台南、高雄），以及各縣市政府分別設置觀光旅遊部門後，讓旅行業、旅館業、遊樂區業等督導工作，有了量變及質變之演進。進入 21 世紀的臺灣，我們又重新面對臺灣觀光產業發展新趨勢，2006 年後的海峽兩岸台北旅展舉辦，讓我們衡平建構了歐美、東北亞、東南亞、中國大陸等四大觀光市場，並自我期許成為觀光大國。本書作者對於觀光法規、旅遊型態演變及經營處境均有所著墨、包括星級評鑑制度提升旅館業品質亦專章闡述，相信這不僅對於一般讀者具知識性的獲益，更是對在學或業界訓練的學習者一本專業教材。

　　在臺灣經濟發展的軌跡中，可以說依序為農業經濟、工業經濟、服務業經濟，如今觀光旅遊已經走向體驗經濟時代。回顧 1961 年當年來台觀光人數首度突破 50 萬人次之際，國人相當興奮且登上媒體版面，如今 2015 年、2016 年及 2017 年已連續三年達到千萬旅客來台人數目標，相較 50 年來國際環境與臺灣條件已不可同日而語。當前臺灣觀光市場正逢質變轉型新階段，必須考量生態環境、人文及經濟等各面向，結合地方政府以強化國內旅遊市場，進而帶動「優化轉型、創造亮點、提升價值」之目標。在交通部觀光局已研議「2020 觀光發展策略」之此時，能夠由曾擔任成立 60 載的台灣觀光協會負責人傾全力為後學撰寫觀光專書，實為讀者之福，相信各位讀者可以從字裡行間一窺用心之作，也為臺灣觀光業界開創一個重要的里程碑。

<div align="right">

交通部觀光局 局長

</div>

觀光永續發展的磐石

2016 年的臺灣觀光，已是熠熠發光的重點明星產業，其對我國家經貿、地區發展、文化國際宣傳，乃至於對庶民生活、國人身心健康等之影響至為重要。我之前在交通部觀光局服務逾 25 載，早自詡為觀光人，以和觀光產業先進們共拚觀光作為畢生志業，常深刻體會到觀光教育對於臺灣觀光永續發展的重要，現階段實需要一本能統籌觀光行政經驗及闡述觀光法規沿革，傳承給未來廣大有志從事觀光的後輩及觀光局同仁的論著。

觀光局賴前局長瑟珍及吳前副局長朝彥兩位前輩先進，在交通部觀光局奉獻的時光歲月合計超過 1 甲子，欣聞甫合撰 "觀光行政與法規"，集結彙整了無數寶貴的文獻資料、精闢闡述了觀光法規重要的內涵及核心價值，內容更是完整周延，包含了觀光組織、觀光行政及發展沿革、觀光政策發展、發展觀光條例及相關子法、旅遊消費者保護等重要範疇，日積月累的豐富歷練淬鍊出不凡獨到的見解，極具研讀及收藏價值，這本 "觀光行政與法規" 不僅是吾等後輩及觀光同業或觀光科系學生必備的一本觀光法規類的寶典叢書，更是賴前局長、吳前副局長兩位傾數十載光陰粹煉出之觀光精髓，毫無保留的傳授給後輩學習，其中可更看出兩位前輩將臺灣觀光的願景及期許融入字裡行間，這份精神著實令人讚佩與動容！對於觀光產業及莘莘學子而言，"觀光行政與法規" 是建立觀光管理制度的圭臬，也是綜整臺灣觀光發展歷程與願景的寶典，本書不僅學用相輔，也傳遞了觀光的使命與責任，相信本書付梓將成為觀光科系的暢銷書籍，以及各界研究觀光行政架構及法規制度與思維之重要參據。

臺灣觀光產業此刻正面臨著前所未有的變革與轉型，大環境周遭充滿了各種變數，包括政治、經濟、社會、生態、資源、資訊科技、醫療衛生…等，及其他國家、人民及企業等；多年來帶領著交通部觀光局將臺灣觀光朝品質及品牌化推進的賴前局長，具深厚的學養及豐富的實務經驗、以前瞻開創的思維，起心動念心繫臺灣觀光發展，強調產品的差異化及市場區隔，利用創造感動為臺灣觀光加值，更是兩岸觀光步上穩定持續進展的重要推手。其二人合著之 "觀光行政與法規" 是本兼具產、觀、學界觀點，理論與實務兼容並蓄的經典論著，承蒙賴前局長之邀約寫序，觸動我心中無比的感動，在此預祝所有讀者藉由這本書，能深刻體悟到觀光具為人民創造福祉、為業界開創商機的重要利他使命，日後身處觀光產業的崗位或領域上更能理解觀光的深層意涵及時代價值與目的。

<div align="right">

交通部航港局局長
前交通部觀光局局長

</div>

蘇序

　　臺灣自民國 45 年政府宣示發展觀光事業迄今，已歷 60 年的歲月，期間歷經諸多政策、法規、組織及計畫等行政措施之更迭，終於在民國 104 年進入出境及入境旅客都達千萬人次的觀光大國之列，這是臺灣觀光史上極具意義的里程碑。以臺灣的面積、人口和其他觀光大國相比，這項成就實乃非凡，當然這是政府與業界大家共同努力的成果。但觀光事業的發展還是植基於政府的政策支持及觀光行政與法規的有效運作。而有鑑於觀光行政與法規之重要性，大學的觀光相關科系無不將《觀光行政與法規》列為必修課程。

　　我在民國 94 年 8 月告別公職之後，背負服務交通部觀光局 17 年之經歷，喜獲長官張家祝次長（曾任交通部次長、經濟部部長，現任中華開發金控董事長）之邀，連袂到中華大學投身觀光教育工作轉眼 11 年。在華大除了擔任觀光學院院長的行政工作之外，我也任教課程，而《觀光行政與法規》是我任教最久的課程之一。不過，我教授此課一直沒有使用教科書，並非坊間沒有可用之書本，而是在觀光行政與法規的實務領域中，有很多經歷與背景並非坊間教科書有所涵蓋，因此都以自編之教材教學，汗顏的是未能將之著書印行。

　　本書"觀光行政與法規"作者賴瑟珍、吳朝彥是觀光局的老同事，在觀光局工作服務超過半世紀歲月，都從科員基層職務做起，直至幾年前在局長及副局長的職位上退休。他們兩位在觀光局任職的單位主要是企劃組及業務組，分別掌管政策、計畫之研擬、法規擬訂與執行為主的單位，對於我國觀光行政與法規之嬗遞，法制與施政變遷之背景都是身歷其境，經驗無人能比，他們能在退休之後合力寫作出版"觀光行政與法規"一書，讓大家能從觀光行政與政策法規之更迭，了解臺灣觀光發展的歷史，實乃可喜可賀。

　　本書以深入淺出的文字、用說故事的方式、利用真實案例，詮釋觀光法規與行政，並以時間序列敘述其變遷與背景因素，讓人清楚看見臺灣觀光發展的歷程，而且讀來不會乏味無趣。此書是第一本資深高階觀光行政工作者之力作，一本記載臺灣觀光發展歷程故事的寶典。相信用這本書作為《觀光行政與法規》課教科書，將能引發學生學習及討論觀光行政與法規的興趣。

　　我國自從民國 58 年訂頒《發展觀光條例》，民國 60 年交通部成立觀光局以來，雖然這部觀光大法及中央觀光行政組織的改變不大，觀光發展的成效到 21 世紀之後才有突飛猛進的表現。但過去半世紀以來，由於內外環境之變化極大，以致觀光政策、法令及行政之演變也頗多，要詳實記述其發展歷程、確保內容之正確著實不易，賴前局長及吳前副局長能退而不休，費盡苦心完成本書付梓，實在衷心敬佩，更樂於為序，向大家推薦。

<div style="text-align:right">

前交通部觀光局局長

前中華大學觀光學院院長

 敬書

</div>

觀光行政與法規新思維

　　賴前局長瑟珍是一位理性、誠懇而勇於創新的魅力型領導人物，多年來積極帶領臺灣觀光登上國際舞台，為開創臺灣觀光國際品牌的重要推手，也贏得「臺灣觀光媽祖婆」之美譽。吳秘書長朝彥則具有內斂沈穩的法律學者之人格特質，一直以來是觀光局推動觀光發展過程中不可或缺的「最佳捕手」。他們二位在觀光局服務達 30 餘載，其間，長期主管業務組業務，對觀光行政法規尤具見解，深為觀光業界所稱道。是故，此次共同出版大作「觀光行政與法規」一書是其來有自，聞者莫不雀躍而引領期待。

　　本書在結構上共分四篇共二十二章，分別闡釋觀光行政、發展觀光條例及相關法規、消費者服務及保護以及世界貿易組織與世界觀光組織等四大核心構面。作者藉融入行政組織與行政法之範疇，強調觀光主管機關行為牽引觀光行政的創見思維。此外，作者以淺顯易懂之文字，降低書中法律上之艱澀用語，提升閱讀之可及性，並且規劃專業註解，厚植內容之豐富性，打造本書永恆之篇章則尤屬珍貴，著實令人感佩。

　　臺灣地區觀光發展無論在接待旅遊、國外旅遊以及國民旅遊上，均已開創歷史新高，前二項已雙雙突破千萬人次，而後者亦達 1.5 億人次之眾。然而放眼未來如何能建立完整觀光發展體系而更上一層樓，則提升觀光行政之管理智慧與強化觀光相關法規之適切性，誠屬首要。是故，本書「觀光行政與法規」之出版將提供各級政府觀光行政人員、觀光產業界朋友、各大專校院觀光科系所師生以及旅遊消費大眾完整而一貫性的新思維，值得推薦，故特為之序。

<div style="text-align: right">

國立高雄餐旅大學前校長

 謹誌

</div>

序

　　我在民國 62 年大學畢業後進入觀光局，從負責統計的辦事員做起，一路做到觀光局局長。這期間曾經在文化大學觀光系夜間部及觀光研究所授課，分別為「市場學」與「觀光行政與法規」，當時發現即使是研究生，對政府的政策與立法的宗旨多不甚瞭解，因此教授的角度必須從行政與管理的角度探討觀光政策的演變，觀光行政組織的架構、作為，以及相關法規的立法與精神、意義，讓學生能從輔導與管理的角度來思考政府要如何作為，才能創造與有利觀光產業經營環境、產業秩序、品質維護等課題，讓學習者有見樹又見林的視野。

　　猶記得民國 77 年從企劃組調到業務組負責觀光產業的管理與輔導時，曾遭質疑沒有法學的背景，如何做好這份管理工作，殊不知法律不外乎人情義理，訂定法規之目的是要引導產業良幣驅逐劣幣，維護公平正義、維持市場秩序與提升產業服務品質；換句話說，法規的訂定其實需要瞭解產業生態、產業發展的課題及產業發展的趨勢，切中時弊才能為產業興利防弊，研習法規的人如能了解這些，看到條文就不會只是看到枯燥的文字，而會去思考「為什麼法規要這樣訂」的道理。

　　會與吳朝彥合著本書也是基於上述的理念，個人在民國 62 年加入觀光局工作團隊，正值交通部觀光局成立伊始，服務期間見證了臺灣觀光產業的萌芽、成長轉變過程，尤其是近 15 年來可說是臺灣觀光發展轉型及躍進最關鍵的期間，從 21 世紀觀光發展新戰略、觀光客倍增計畫、觀光拔尖領航方案，無役不與，很高興透過本書能將這些過程與大家分享。

　　臺灣觀光的發展需要與國際接軌，需要有國際的視野，很遺憾囿於時間限制，致本書在各主要國家之觀光政策與立法著墨較少。復以才疏學淺疏漏之處難免，尚祈各方賢達指正。本書之得以完成除了要感謝合著人吳朝彥的辛苦編撰之外，昔日同事交通部觀光局謝前局長謂君、中華大學蘇前院長成田及高雄餐旅大學容前校長繼業賜序、劉副局長喜臨指導(現任高雄餐旅大學副校長)、林副組長佩君、黃科長怡平的大力協助，協會同仁謝美娟、葉筑鈞及華膳同仁吳明樺的繕打協助，才能讓本書圓滿完成，衷心感謝。

賴瑟珍

序

　　觀光行政與法規是觀光學術領域之入門，故目前大專院校觀光相關科系，大多已開此門課程，坊間亦有不少著作。惟既名為「觀光行政與法規」，則宜融入行政組織、行政法之範疇，始能完整，無論講授旅行業、觀光旅館業、旅館業、民宿、觀光遊樂業乃至國家風景區、國際宣傳推廣，都脫不了觀光主管機關之行為，而觀光主管機關之行為就是觀光行政的主軸。人民如不服觀光主管機關之行政行為應如何救濟？又觀光主管機關之行政行為是否需要有法律之依據？…凡此種種均須有一完整之概念。

　　其次，對一般人而言，法規係冷僻的，爰本書係以簡要淺顯之方式，引導讀者了解觀光行政及觀光法規之體系架構，培養初學者認識法規，塑造「原來法規可以這樣唸」「原來法規與我息息相關」之概念，進而對法規產生興趣，學會運用法規，將法規融入生活領域。並藉由體系架構，期使讀者對觀光行政及觀光法規有完整之認知，見樹見林。知悉「觀光行政」在整體國家行政之地位；同時亦了解，旅行業管理規則之「母親」係發展觀光條例，它有許多「兄弟姐妹」，包括觀光旅館業管理規則、旅館業管理規則、民宿管理辦法、觀光遊樂業管理規則…等，這些兄弟姐妹必須遵守倫理不可以違背母意（子法不得牴觸母法）；又如每位旅客出國都要交機場服務費，它的法令依據為何？申請旅行業執照為何要繳交保證金？本書將簡要闡述法規之背景、立法目的，使讀者知其然並知其所以然；同時引導讀者藉由觀光法規洞悉觀光行政機關之運作及政策目標，以及協助讀者運用法規，未來參加導遊人員、領隊人員、公務人員等高普考試或在職場上，皆可以學以致用，並了解觀光時事及國際觀。

　　觀光法規屬於行政法之一環，必會涉及行政法之概念，如在本文中論述行政法相關規定，對初學者而言，恐過於生澀；但一本行政法規書籍，如不說明行政法概念，又有所欠缺，職是之故，本書將行政法之概念，均以補充說明方式，列於各章「註釋」；另亦蒐集違規處罰及糾紛訴訟案例於附錄供讀者參考。至於「年份」之表示，凡屬敘述本國資料者，均以「民國」表示；如屬國外事件者，則以「西元」表示。又第二篇「觀光法規」，其編寫方式係以解析法條為主，輔以相關條文，並在各章之末以圖示法規各條文意涵，便於讀者查閱。至於法規全部條文，請讀者上網查閱。

　　（交通部觀光局行政資訊網 http://admin.taiwan.net.tw/或全國法規資料庫 http://law.moj.gov.tw/）。

　　本書係以現行之發展觀光條例及其主要子法為主，法規應與時俱進，契合國情並接軌國際。民國105年民進黨贏了總統大選，當時總統當選人蔡英文政策辦公室執行長張景森(現任政務委員及行政院觀光發展推動委員會召集人)於民國105年2月24日表示，「旅行業管理規則已到了非常僵化、沒有彈性的地步，五二〇上台之後，要全面解放旅遊業…，觀光旅遊法令要結構性大修，做『最小必要範圍的管理、最大自由發展的協助』，來健全旅遊業發展…」。本書認為觀光法令如要結構性大修，建議將發展觀光條例修正為「觀光

基本法」，並將現行旅行業管理規則等法規命令，提升至「條例」之位階，制定旅行業管理條例、旅宿業管理條例、觀光遊樂業管理條例等。

最後，本書涵蓋範圍極廣，法規又常修正，疏漏難免，尚請各界賢達先進指正；又本書能完成付梓，要感謝我的長官也是合著人賴前局長瑟珍的指導，及昔日同事交通部觀光局鄭組長瑛惠、湯組長文琦、金副處長玉珍、溫專門委員佳思（現任交通部觀光局紐約辦事處主任）、歐陽科長忻憶、林書香、施佩伶、蔡靜芬，中華大學休閒遊憩管理研究所王靖雯同學（現已畢業）及台灣觀光協會資深專員葉筑鈞等人的協助（尤其是筑鈞更是費心統整，是本書能完成的幕後功臣；爰此，以「三品雅筑 情義重 九鼎萬鈞 誠信先」表達對筑鈞最誠摯的謝忱）。

吳朝彥

目錄

CONTENTS

第一篇　觀光行政

Chapter 1　觀光行政概念之界定

1-1　觀光行政之意義 ... 1-1

1-2　觀光行政之興起 ... 1-2

　　一、觀光行政興起之背景 .. 1-2

　　二、觀光行政組織被賦予之作為 .. 1-3

　　三、觀光行政之類型 .. 1-4

1-3　自我評量 ... 1-5

1-4　註釋 ... 1-5

Chapter 2　國家觀光組織

2-1　國家觀光組織的定義與法律地位 ... 2-1

　　一、國家觀光組織的定義與職掌 .. 2-1

　　二、國家觀光組織的法律地位 .. 2-1

2-2　國家觀光組織的業務 ... 2-2

2-3　亞洲鄰近國家觀光行政組織 ... 2-5

　　一、日本 .. 2-5

　　二、泰國 .. 2-7

　　三、韓國 .. 2-10

2-4　自我評量 ... 2-12

2-5　註釋 ... 2-12

Chapter 3　我國觀光行政發展的沿革

3-1　萌芽期（民國 45 年～民國 60 年） ... 3-1

　　一、行政組織的演變 .. 3-1

　　二、萌芽期的觀光施政重點 .. 3-2

3-2　中央及縣市行政體系發展期（民國 60 年～民國 73 年）.....................3-4

　　一、觀光行政組織的演變.....................3-4

　　二、發展期主要施政重點.....................3-5

3-3　中央及省政府、地方政府併肩合作階段（民國 74 年～民國 87 年）.............3-6

　　一、觀光行政組織之演變.....................3-6

　　二、主要施政重點.....................3-7

3-4　中央及各縣市政府全方位推動國內外旅遊（民國 88 年～民國 105 年）.....3-8

　　一、觀光行政組織之演變.....................3-8

　　二、主要施政重點.....................3-10

3-5　我國觀光行政組織之探討.....................3-12

　　一、觀光行政位階與隸屬之檢討.....................3-12

　　二、觀光行政業務及人力之預算檢討.....................3-13

3-6　自我評量.....................3-14

3-7　註釋.....................3-14

Chapter 4　我國觀光政策的發展

4-1　觀光政策白皮書之研訂.....................4-1

　　一、我國觀光政策發展之歷程.....................4-1

　　二、我國觀光政策白皮書之研訂.....................4-2

4-2　我國觀光政策目標與政策發展主軸.....................4-3

　　一、觀光政策目標及指標之擬訂.....................4-3

　　二、研訂觀光政策的思維.....................4-4

4-3　觀光中長期政策發展.....................4-6

　　一、啟動觀光客倍增計畫.....................4-6

　　二、觀光拔尖領航方案打造觀光產業為六大新興產業.....................4-9

　　三、觀光大國行動方案.....................4-11

4-4　我國觀光政策的執行.....................4-15

　　一、產業輔導.....................4-15

　　二、人才培育.....................4-15

　　三、觀光建設與產品包裝.....................4-16

　　四、友善旅遊環境的建置.....................4-16

　　五、國際宣傳及推廣.....................4-17

　　六、舉辦大型節慶活動.....................4-20

　　七、國際交流與合作.....................4-21

4-5　自我評量 ..4-23

4-6　註釋 ..4-23

Chapter 5　觀光行政與法規之關聯

5-1　觀光行政作用 ..5-1

　　一、 觀光行政作用是要以實現發展觀光為目的所為行政行為5-1

　　二、 觀光行政機關之行政作用,除合於觀光法規(行政作用法)外,亦須
　　　　 合乎行政法一般原理原則及行政目的,並遵守行政程序法第 4 條至第
　　　　 10 條相關規定 ...5-2

5-2　政策執行模式 ..5-3

　　一、 立法部門制定(修正)法律,政策經由立法、修法確定5-3

　　二、 立法部門制定(修正)法律,並授權行政部門,訂定法規命令,據以
　　　　 執行 ...5-3

　　三、 行政部門自行訂定行政規則,作為執行依據 ...5-3

　　四、 行政部門逕行執行 ...5-4

5-3　行政與法規之關係 ..5-4

　　一、政策要由行政機關或其下級機關化為具體方案落實執行5-4

　　二、政策要符合人民需求,法規要配合政策修正,與時俱進5-5

　　三、行政機關之行政行為要依法規執行 ...5-5

5-4　自我評量 ..5-5

5-5　註釋 ..5-6

第二篇　發展觀光條例及相關法規

Chapter 6　發展觀光條例概說

6-1　立法趨勢及展望 ..6-1

　　一、 立法趨勢 ...6-1

　　二、 未來展望 ...6-5

6-2　發展觀光條例之子法 ..6-6

6-3　發展觀光條例制定意旨及歷次修正重點 ..6-8

　　一、 制定意旨 ...6-8

　　二、 歷次修正重點 ...6-8

6-4　發展觀光條例之範疇 ..6-15

一、 總則 .. 6-15

二、 規劃建設 ... 6-16

三、 經營管理 ... 6-17

四、 獎勵及處罰 ... 6-17

五、 附則 .. 6-18

6-5　附記 .. 6-18

6-6　發展觀光條例法條意旨架構圖 ... 6-22

6-7　自我評量 .. 6-24

6-8　註釋 .. 6-25

Chapter 7　旅行業輔導管理（發展觀光條例及旅行業管理規則）

7-1　概說 .. 7-1

一、 旅行業管理之目的 .. 7-1

二、 旅行業之特性 .. 7-1

7-2　旅行業管理類型及機制 ... 7-2

一、 管理類型 .. 7-2

二、 管理機制 .. 7-3

7-3　臺灣旅行業發展概況 ... 7-6

一、 臺灣旅行業之起源 .. 7-6

二、 臺灣旅行業發展歷程 .. 7-9

三、 臺灣旅行業管理沿革 .. 7-11

7-4　現行輔導及管理規範 ... 7-12

一、 政策面 .. 7-14

二、 制度面 .. 7-15

三、 行政管理面 .. 7-22

四、 經營管理面 .. 7-35

五、 獎勵及處罰 .. 7-51

7-5　旅遊實務探討 ... 7-54

一、 旅行社與傳銷公司異業結盟 .. 7-54

二、 旅行業與商品禮券 .. 7-56

三、 韓語及東南亞語系等導遊人員不足問題 7-57

7-6　旅行業管理規則法條意旨架構圖 7-58

7-7　自我評量 .. 7-61

7-8　註釋 .. 7-62

Chapter 8　專業人員輔導管理（旅行業管理規則、導遊人員管理規則及領隊人員管理規則）

8-1　經理人 ... 8-1

　　一、 經理人之資格條件 .. 8-1

　　二、 經理人之規範 ... 8-3

8-2　導遊人員 .. 8-4

　　一、 概說 ... 8-4

　　二、 臺灣地區導遊人員制度概況 .. 8-5

8-3　導遊人員管理規則法條意旨架構圖 ... 8-14

8-4　領隊人員 .. 8-15

　　一、 概說 ... 8-15

　　二、 領隊人員制度概況 .. 8-15

8-5　領隊人員管理規則法條意旨架構圖 ... 8-22

8-6　自我評量 .. 8-23

8-7　註釋 ... 8-23

Chapter 9　兩岸觀光交流（臺灣地區與大陸地區人民關係條例及大陸地區人民來臺從事觀光活動許可辦法）

9-1　交流歷程 .. 9-1

　　一、 從單向交流到雙向交流 .. 9-2

　　二、 從民間到實質官方 .. 9-5

9-2　協商與協議 .. 9-6

　　一、 協商 ... 9-6

　　二、 協議 ... 9-8

9-3　大陸地區人民來臺觀光之規範 .. 9-9

　　一、 開放原則 .. 9-9

　　二、 管理機制 .. 9-12

9-4　附記 ... 9-27

9-5　大陸地區人民來台從事觀光活動許可辦法法條意旨架構圖 9-29

9-6　自我評量 .. 9-30

9-7　註釋 ... 9-30

Chapter 10 觀光旅館業輔導管理（發展觀光條例、觀光旅館業管理規則、觀光旅館建築及設備標準）

10-1　沿革 .. 10-2

　　一、　住宅區內興建觀光旅館問題 ... 10-3

　　二、　申請興建觀光旅館是否限於「新建」問題 10-4

　　三、　夜總會 ... 10-5

　　四、　廢水處理 ... 10-5

　　五、　興辦事業計畫審查 ... 10-6

　　六、　核准籌設後限期興建完成 ... 10-6

10-2　觀光旅館業之規範 ... 10-6

　　一、　許可制 ... 10-6

　　二、　分類 ... 10-6

　　三、　管轄 ... 10-7

　　四、　籌建階段 ... 10-7

　　五、　營業階段 ... 10-12

　　六、　獎勵處罰 ... 10-21

10-3　觀光旅館業管理規則法條意旨架構圖 10-24

10-4　觀光旅館建築及設備標準 ... 10-25

　　一、　建築設備之演變 ... 10-26

　　二、　觀光旅館之建築與設備之規範 10-28

　　三、　國際觀光旅館與一般觀光旅館設備之比較 10-33

10-5　觀光旅館建築及設備標準法條意旨架構圖 10-36

10-6　觀光產業之獎勵優惠 ... 10-37

10-7　自我評量 ... 10-41

10-8　註釋 ... 10-41

Chapter 11 旅館業之輔導與管理（發展觀光條例及旅館業管理規則）

11-1　旅館業之沿革 ... 11-1

　　一、　從特定營業到觀光產業 ... 11-1

　　二、　從地方法規到中央法規 ... 11-1

　　三、　日租套房納入管理 ... 11-1

11-2　旅館業之主要制度 ... 11-2

　　一、　登記制（公司或商業登記） ... 11-2

　　二、　地方政府主管 ... 11-3

11-3　旅館業之輔導管理...11-4

　　一、　設立程序...11-4

　　二、　旅館業登記證及旅館業專用標識 ...11-7

　　三、　服務管理事務 ..11-9

　　四、　行政管理事務 ..11-10

　　五、　業務禁止行為及業務檢查..11-11

　　六、　暫停營業..11-12

　　七、　獎勵及處罰..11-13

11-4　附記...11-15

11-5　旅館業管理規則法條意旨架構圖...11-16

11-6　自我評量...11-17

11-7　註釋...11-18

Chapter 12　民宿輔導管理（發展觀光條例及民宿管理辦法）

12-1　民宿之定義及其設立..12-1

　　一、　定義...12-1

　　二、　民宿設立之條件..12-2

　　三、　設立民宿之程序..12-9

　　四、　撤銷或廢止登記..12-13

　　五、　民宿登記證及專用標識牌..12-13

　　六、　商業登記..12-15

　　七、　暫停經營..12-16

12-2　民宿經營之管理及輔導...12-17

　　一、　服務管理事務 ..12-17

　　二、　行政管理事務 ..12-18

　　三、　禁止行為及業務訪查檢查..12-18

　　四、　獎勵及處罰..12-19

12-3　附記...12-20

12-4　好客民宿...12-22

　　一、　遴選...12-22

　　二、　管考...12-24

12-5　民宿管理辦法法條意旨架構圖...12-26

12-6　自我評量...12-27

12-7　註釋...12-27

Chapter 13　星級旅館評鑑及旅宿業管理制度探討

13-1　星級旅館評鑑 .. 13-1

　　一、旅館評鑑之演化 .. 13-1

　　二、現行評鑑機制 .. 13-2

13-2　旅宿業管理制度研討 .. 13-6

　　一、實務現象 .. 13-7

　　二、未來規劃 .. 13-7

　　三、配套措施 .. 13-10

　　四、長期規劃 .. 13-10

13-3　自我評量 .. 13-10

13-4　註釋 .. 13-10

Chapter 14　觀光遊樂業之輔導管理
（發展觀光條例及觀光遊樂業管理規則）

14-1　概說 .. 14-1

　　一、許可制 .. 14-2

　　二、公司組織 .. 14-2

　　三、計畫管控 .. 14-2

　　四、自主檢查 .. 14-3

14-2　觀光遊樂業之設立 .. 14-4

　　一、規模限制 .. 14-4

　　二、申請區分 .. 14-4

　　三、申請籌設 .. 14-4

　　四、興建前或興建中轉讓 .. 14-8

　　五、完工檢查 .. 14-8

　　六、分期分區營業 .. 14-9

14-3　營運中之輔導管理 .. 14-9

　　一、專用標識 .. 14-9

　　二、服務標章報備 .. 14-11

　　三、公告營業時間及收費 .. 14-11

　　四、營運情形報備 .. 14-11

　　五、變更登記 .. 14-12

　　六、舉辦特定活動事先報准 .. 14-12

　　七、責任保險 .. 14-13

八、 轉讓（請參考第 10 章觀光旅館業輔導管理之 10-2 五【九】觀光旅館
建築物產權或經營權異動）..14-13

九、 安全檢查 ..14-14

十、 從業人員訓練 ..14-16

十一、停業 ..14-16

十二、獎勵處罰 ..14-17

14-4　附記 ..14-19

14-5　觀光遊樂業管理規則法條意旨架構圖14-19

14-6　自我評量 ..14-21

14-7　註釋 ..14-21

Chapter 15　風景特定區規劃管理（發展觀光條例及風景特定區管理規則）

15-1　風景特定區規劃及開發建設 ..15-1

一、 規劃 ..15-1

二、 開發建設 ..15-8

15-2　風景特定區之經營管理 ..15-9

一、 專責機構 ..15-9

二、 劃定效力 ..15-9

三、 獎勵處罰 ..15-12

15-3　附記 ..15-13

15-4　風景特定區管理規則法條意旨架構圖15-15

15-5　自我評量 ..15-16

15-6　註釋 ..15-16

Chapter 16　國際宣傳推廣

16-1　營利事業所得稅之抵減（觀光產業配合政府參與國際觀光宣傳推廣適用投
資抵減辦法）..16-1

一、 適用範圍 ..16-2

二、 抵減額度 ..16-3

三、 申請程序 ..16-3

16-2　觀光產業配合政府參與國際觀光宣傳推廣適用投資抵減辦法法條意旨架
構圖 ..16-4

16-3　國際觀光行銷推廣業務之委辦（法人團體受託辦理國際觀光行銷推廣業務
監督管理辦法）..16-4

16-4 法人團體受託辦理國際觀光行銷推廣業務監督管理辦法法條意旨架構圖.....16-6

16-5 外籍旅客購物退稅（外籍旅客購買特定貨物申請退還營業稅實施辦法）.....16-7

　　一、 委託辦理...16-7

　　二、 退稅要件...16-8

　　三、 特定營業人之資格...16-9

　　四、 退稅地點...16-9

　　五、 退稅作業（一般退稅）..16-10

　　五之一、退稅作業（特約市區退稅特別規定）..........................16-14

　　五之二、退稅作業（現場小額退稅特別規定）..........................16-15

　　六、 特定營業人之輔導管理..16-16

　　七、 民營退稅業者之權利義務..16-17

16-6 外籍旅客購買特定貨物申請退還營業稅實施辦法法條意旨架構圖.................16-20

16-7 自我評量...16-21

16-8 註釋...16-21

第三篇　消費者服務及保護

Chapter 17　旅遊契約

17-1 旅遊契約國際公約之規範 ...17-2

　　一、 前言 ..17-2

　　二、 主要規範 ..17-3

17-2 民法債編 —— 旅遊 ..17-6

17-3 國外旅遊契約範本...17-19

　　一、 契約之主體...17-19

　　二、 契約之成立...17-20

　　三、 契約之解除...17-21

　　四、 契約之終止...17-21

17-4 附記...17-31

17-5 國外旅遊定型化契約書範本法條意旨架構圖.................................17-33

17-6 自我評量...17-34

17-7 註釋...17-35

Chapter 18　個別旅客訂房契約

18-1　沿革 .. 18-1

18-2　訂房契約之規範 .. 18-1

　　一、　明定房價及其服務範圍 .. 18-1

　　二、　定金之收取 .. 18-1

　　三、　旅客取消訂房 .. 18-2

　　四、　旅館業者違約責任 .. 18-3

　　五、　不可歸責雙方事由 .. 18-3

　　六、　旅客資料之保護 .. 18-3

　　七、　設備故障，更換客房 .. 18-3

　　八、　毀損設施（備），負賠償責任 .. 18-3

18-3　附記 .. 18-4

18-4　自我評量 .. 18-8

Chapter 19　訂席外燴（辦桌）契約

19-1　沿革 .. 19-1

19-2　訂席契約之規範 .. 19-1

　　一、　主要服務項目 .. 19-1

　　二、　定金 .. 19-2

　　三、　消費者取消訂席 .. 19-3

　　四、　業者違約 .. 19-4

　　五、　不可抗力 .. 19-4

　　六、　保證桌數 .. 19-4

　　七、　試菜 .. 19-4

　　八、　保險 .. 19-4

　　九、　場地使用規範 .. 19-4

19-3　自我評量 .. 19-10

Chapter 20　商品禮券之履約保證

20-1　沿革 .. 20-1

20-2　履約保證之規範 .. 20-1

　　一、　履約保證 .. 20-1

　　二、　履約保證責任之方式 .. 20-2

　　三、 不得記載使用期限 ...20-2
20-3　自我評量 ..20-3

第四篇　世界貿易組織與世界觀光組織

Chapter 21　世界貿易組織

21-1　沿革 ..21-1
　　一、 基本原則 ..21-1
　　二、 服務貿易型態 ..21-2
21-2　臺灣參與國際貿易組織概況 ..21-2
　　一、 臺灣加入 WTO 歷程 ...21-2
　　二、 服務貿易協定 ..21-4
21-3　海峽兩岸經濟合作架構協議與海峽兩岸服務貿易協議21-6
21-4　自我評量 ..21-9
21-5　註釋 ..21-9

Chapter 22　世界觀光組織

22-1　沿革 ..22-1
22-2　國際觀光比較 ..22-1
22-3　自我評量 ..22-4
22-4　註釋 ..22-4

附錄 A　WEF 全球觀光競爭力－臺灣各項指標排名

附錄 B　歷年來臺旅客統計 Visitor Arrivals, 1970-2018

附錄 C　海峽兩岸關於大陸居民赴臺灣旅遊協議

附錄 D　訴願、行政訴訟案例

附錄 E　旅遊糾紛訴訟法院判決案例

附錄 F　105~107 年導遊人員及領隊人員考試試題

附錄 G　105~107 年公務人員高等考試暨普通考試觀光行政類科觀光行政法規

觀光行政概念之界定 [CHAPTER] 1

　　行政係專指與國家活動有關之事物（英文 Administration 有經營管理之意，因此在說明國家或政府之活動時，需加上"Public"俾與民間之經營管理有所區別）。我國憲法因採行政、立法、司法、考試、監察五權分立，所以行政之意義，通說係指「行政係位於法律之下，除司法及監察以外之國家作用」^{（註一）}。易言之，行政是行政組織積極主動追求公共利益的國家作用，其運作因此需受法的規範，兼顧合法性與合目的性，又因涉及眾人之事，需注重協調及溝通，以維持國家及社會的和諧。

　　行政宗旨在處理公共事務，形成社會生活，實現國家目的，其任務繁雜，且具有多樣功能，因此在執行任務時，必須把握國家的一體性，也就是行政本身須有整體性的觀念。然而在社會趨於多元化的情形下，行政必須分門別類，妥為分配事務，從而有內政、外交、國防、教育、經濟、財政、交通、農業等諸多部門的分工，惟此並無礙於「行政一體」的特性^{（註二）}。張潤書在其行政學著作中（1987:9-10）^{（註三）}說明行政之與企業管理最大的不同...行政的涵義歸納如下：1.與公眾有關的事務須由政府或公共團體來處理者 2.涉及政府部門的組織與人員 3.政策的形成、執行與評估 4.運用管理的方法以完成政府相關的任務與使命 5.以公法為基礎的管理藝術。

1-1　觀光行政之意義

　　觀光行政是政府觀光部門組織，運用規劃、開發、管理、輔導、行銷、推廣、服務等行政措施，彰顯其行政功能，達成政府對觀光發展、運作、維護的目的。它原屬於行政功能與任務之一種，是從觀光實務與發展需求中衍生而出，當政府為了達到觀光發展目標時，觀光行政之組織、位階及其權責該如何界定，是架構觀光行政首應思考之課題。

　　觀光現象之樣態龐雜，牽涉範圍廣泛，市場變化萬千，世界各國因國情、文化典章制度各異，及經濟產業結構與國家發展政策之不同，因此對觀光行政作用之界定也有所不同。大抵上，對觀光事業重視的國家，渠賦予觀光行政組織的任務、功能、預

算愈多，但根據世界觀光組織^(註四)出版的「國家觀光機構改革中的角色、結構及活動」乙書^(註五)中所做的調查，在一些先進國家觀光行政組織有去政府化的趨勢，連帶的也影響地方單位或私部門任務的消長。

觀光行政之目的有三：一、在確保觀光發展有效率的實現。二、交易秩序的公平與公正。三、國家產業、人民利益與社會公益的達成。因此觀光行政係以滿足社會需求，規劃觀光產業運作步調與秩序，平衡觀光市場供需，地域經濟均衡發展等多樣性功能為總體目標。

1-2　觀光行政之興起

一、觀光行政興起之背景^(註六)

自 1960 年代中期以來，國際觀光（International Tourism）凌越所有其他商品（包括小麥、機械、汽車及其他項目）而躍居國際貿易之首位，觀光已成為世界經濟的主要部分^(註七)。在許多國家，觀光是外匯收入的主要來源，以西班牙為例，二次世界大戰後西班牙百廢待舉，尤以南部地區黃土一片，雨量稀少，農作物無法生長，亦無其他經濟資源，但藉著古堡皇宮等古蹟，加上常年無冬，在陽光稀少的歐洲國家，陽光成為觀光最大的本錢，吸引千百萬國外旅客前往觀光度假，其每年外匯收入在國家收入中占第一位，同時因各港口城市餐廳旅館之興建，其建築工業隨之蓬勃發展；其他迎合旅遊需要的如成衣與鞋業等亦快速成長，而一舉成名成為世界各國爭相模仿學習之對象。因此 1963 年 8、9 月間，在羅馬召開的國際旅行暨觀光會議（Conference on International Travel and Tourism），有 84 個國家的六百多位代表參加，一致同意將國際旅行暨觀光視為「世界經濟與社會的一項重要力量」。許多觀光事業正在發展起步的國家，對於發展觀光的技術，以及如何自具有良好經驗的國家獲取技術援助等問題，均極表興趣。

當時對人類未來從事預測的經濟學家和社會學家均指出，所有現代化國家均正迅速邁向有利觀光事業成長與發展的生活方式。例如：人民實質所得的增加、製造技術之革新（使得每一工人生產力提高、每週休閒時間增加、以及假期延長）、教育水準的提高、定期休假的實施、對文化活動、旅遊興趣的提高（包括對其他民族和其他地區文化的欣賞）、有關大型超音速飛機方面技術的發展（使得旅行更加舒適，票價更趨便宜穩定）、交通的改善、廉價航空的興起、網際網路的應用，以及對其他國家與地區認識的興趣等等因素，在在有利於旅行和觀光事業的發展，因此造成全球各地觀光行政組織之興起林立。

二、觀光行政組織被賦予之作為

　　一個國家或地區對觀光所採取之行動包括許多面向，大抵而言，成立觀光行政組織之宗旨，在於有系統的推動和發展觀光事業，將觀光事業發展置於國家政策、國土規劃及資源管理的架構下。

　　為了達成這些的目的，觀光行政組織被賦予之作為主要有下列數端：

(一)刺激更多的觀光需求

　　各國間為爭取更多的觀光流量而競爭激烈，因此必須對於各潛力目標市場的政經發展情形、觀光市場規模、偏好，加以研究分析，尋求新的行銷技術、推廣方法與價格策略。而簡化觀光旅客出入國境有關的手續，降低或免收簽證費，也是重要的手段之一。

(二)維護提升觀光供給的量與質

　　在提升觀光供給質量方面，觀光行政組織被賦予更多作為。首先必須了解運輸在觀光發展中所占之重要地位，確保運輸容量足敷觀光旅客的需求及未來成長的需要；其次鼓勵觀光投資，擴升觀光供給的量與質亦是重要之一環。此外，由於國家中的自然資源，人文資源係分由中央、地方不同部門所掌管，因而應有一全國性之協調與合作機制，俾能在國家利益與觀光利益間取得最佳之平衡。

(三)對觀光服務之品質和標準施以適當管制

　　品質控管是政府之另一項重要任務，透過國家觀光組織及其他政府部門的作為，使國家觀光形象與聲譽提升。此項管制之程度如何，須視國家觀光政策而定，並須經由立法程序明確訂定，俾使各相關機關及國內外業者清楚明瞭其市場定位與環境，從而制訂其經營方針。至於價格通常取決於市場機能，較不適宜由政府來管制，價格的訂定須對應其服務品質及物價水準，同時在國際間具有競爭力。

(四)加強觀光產業從業人員之教育與訓練

　　觀光係以人為本的服務業，服務水準之提升需要教育與訓練部門配合，鼓勵學校設立觀光餐飲休閒科系，培養產業所需人才，強化各階層觀光人員訓練，為提高生產與競爭力不可或缺之工作，因此政府可能會居於領導地位，提供必需之設施，與企業合作，使訓練工作有效進行。以香港、新加坡為例，為了提升觀光產業服務水準，都在職訓體系下成立訓練中心專責此項任務。有些政府還鼓勵企業加強訓練與教育費用的投資，將之視為等同觀光公共基礎設施、超級設施（Super-structure）之投資，因此提供投資抵減的獎勵。

(五)徵收稅捐以籌措觀光建設及推廣所需之資金

　　為籌措觀光建設及推廣之費用,政府會向觀光旅客或觀光事業徵收稅捐。基於「使用者付費」之觀念,對於此種稅捐政策之合理性應毋庸置疑,但應避免徵收過度妨害觀光發展,稽徵方法要便利,同時要避免差別待遇,徵收所得應用於擴充及改善觀光設施和條件。設置「國家觀光發展基金」是最佳的方法之一,以保管此項稅收,並依核定計畫使用,以維護觀光資源,強化及提升風景名勝與觀光服務設施水準。我國在民國 85 年從機場服務費抽取一定比例,連同交通部觀光局國家風景區門票、BOT 租金及權利金等收入,成立「觀光發展基金」[註八]籌措觀光發展所需之部分財源。

三、觀光行政之類型

　　隨著觀光事業的發展,為建立旅遊目的地之整體形象,需要一個專責的部門來執行行銷方案,因此「目的地行銷組織」(Destination Marketing Organization, DMO)[註九]應運而生,「目的地行銷組織」也可依組成範圍,區分為全球性、國家性、地方或地區性組織。全球性的如 UNWTO 或 PATA[註十],另為了避免地方或地區間的競爭或利益衝突,幾乎多數國家都感到有必要設立一全國性的觀光行政組織,來統一指揮、協調觀光開發、產業管理與推廣事宜,這種組織通常被稱為「國家觀光組織」簡稱 NTO(National Tourism Organization)或 NTA(National Tourism Administration)[註十一],它的名稱與位階皆因各國國情而有所不同,有的屬部、會層級,有的是署、局,有的是委員會(National Tourism Commission),甚至於有的是公司型態,直接參與營利活動,取之於觀光用之於觀光,它的類型有的屬於官方,有的屬於半官方,也有少部分是屬於民間的組織[註十二],雖然是民間組織,但也大多得到政府某些程度的授權與預算支援。

　　從以上的說明,以國家為範疇,我們可以將觀光行政組織區分為 1.中央政府的觀光主管機構;2.地方政府的觀光主管機構;3.半官方的全國觀光組織。從政治制度及機能的觀點,觀光主管機關為了讓業務推動順利,也會鼓勵民間成立公益型觀光推行機構,例如各自單獨組成產業公會,或集體聯合起來組成地區性的觀光協會。

　　各種組織都有其成立宗旨及存在的意義,不過在所有的觀光推行機構中,以全國性觀光組織最為重要,因為它是以「國家」利益為出發點來從事推行工作,因此在下一章中要做完整的探討。

1-3　自我評量

1. 試說明觀光行政目的及觀光行政興起的背景。
2. 觀光行政被賦予作為主要有哪些？
3. 為籌措觀光建設產業發展所需之資金，其經費來源籌措方式有哪些？
4. 何謂目的地行銷組織？試說明之。
5. 試說明觀光行政組織之類型。

1-4　註釋

註一　吳庚 行政法之理論與實用（民國 86 年 8 月增訂三版二刷）

註二　翁岳生 行政法（民國 89 年二版）

註三　資料來源：張潤書，1987，行政學，9-11

註四　世界觀光組織（World Tourism Organization）是聯合國體系的國際組織，成立的宗旨是促進和發展旅遊事業，使有利於經濟發展，總部設在西班牙馬德里。

註五　UNWTO：The Changing Role, Structure of National Tourism Organizations.

註六　資料來源：Tourism Management: Salah Wahab, 1975

註七　IUOTO,-Economic Review.

註八　「觀光發展基金」設置宗旨:行政院於民國 86 年 3 月 6 日第 2517 次院會提示:發展觀光如無相當資源配合或適當誘因，將徒託空言，因此似可考慮設立觀光發展基金，突破傳統的統收統支觀念，以因應主客觀環境的改變及未來的實際需要。案經行政院主計處提報行政院觀光發展推動小組第 8 次委員會議討論，決議陳報行政院，並奉行政院 86 年 9 月 22 日院臺 86 交字第 35882 號函同意辦理；基金自 88 年度奉准設置。

註九　目的地可以是整個國家、一個區域、一個地點、一個城市或一觀光景點，目的地行銷則是重心集中在吸引點行銷方式

註十　亞太旅行協會（Pacific Asia Travel Association, PATA）是一個非營利組織，總會成立於 1951 年，我國亦是創辦國之一；總會成立目標，旨在藉由總會資源，協助各分會會員與各地區對內及對外之觀光發展，並推廣實踐旅遊產業對國際社區應有之責任。

註十一　國家觀光組織（National Tourism Organization, NTO）通常是指負責目的地行銷的國家機構，而國家觀光局（National Tourism Administration, NTA）的定義更嚴謹，通常具有更寬廣的職能，包括觀光政策擬定、景區規劃、行業監管等。

註十二　目的地行銷組織可為政府組織或是民間組織，在推動觀光時不只獨立運作，更可以是公民營組織兩者相互合作，讓一目的地能見度與吸引力大幅提升並達實質效益。

國家觀光組織 2 CHAPTER

2-1　國家觀光組織的定義與法律地位

一、國家觀光組織的定義與職掌

所謂國家觀光組織乃為負責擬訂與執行國家觀光政策及執行中央政府有關觀光事業之管理、輔導與推廣等方面職責的機構。

由於觀光事業的經濟、財政、和社會效益已日漸為人們所重視，而此等效益的有效達成，端賴有計畫性的發展觀光事業，因此二十世紀的國家無不擴大並加強對觀光事業的直接參與，國家觀光組織（National Tourism Organization，簡稱 NTO 或 National Tourism Administration，簡稱 NTA）的設置乃變得極為必要。

以國家為尺度的觀光事業發展，必須動員國家的力量和資源，並爭取與觀光事業發展直接、間接相關之政府機構、公協會的充分合作及協調，以促進觀光事業之發展。因此，國家觀光組織必須具備廣泛的權力、充分的資源、和完整的業務職掌，始能有效達成其使命。其工作包括國家觀光資源的充分認識、市場動機與需要的瞭解、市場需要的創造、國家觀光資源的有效利用規劃管理與宣傳、各種旅遊設施、服務和便利性的提供及水準的提升等等，同時對於各種基礎建設、服務、法令如何因應未來市場的需要亦須予以不斷的評估。凡此種種工作均需國家觀光組織直接參與執行，並提出前瞻性的規劃與行動方案。

二、國家觀光組織的法律地位

為了全力發展觀光事業，全球幾乎每一個國家都有成立國家觀光組織，但其法律地位、權責，隨各該國的政治制度、經濟發展程度和觀光重要性等等因素而各不相同。近年來，由於觀光發展一日千里，產業快速發展結果也產生了諸如環境保育、惡性競

爭、消費者保護等課題，需要國家觀光行政組織採取更為積極的措施，因而大大的影響了國家觀光組織的結構與權力。

　　根據世界觀光組織所做的調查[註一]，絕大部分的國家觀光組織為政府機構，它可能是一個完整的「部會」、一個「署」、一個「司」或部會下面的一個「局」，例如馬來西亞、印度、巴拿馬、菲律賓隸屬獨立的部－觀光部；有的與文化部門、體育、媒體部門合併為部，例如泰國觀光體育部、土耳其文化觀光部；有的則隸屬於交通部、文化部、經貿部門，例如我國是交通部觀光局；少部分為半官方或非官方機構，以行政法人或公司的型態出現，例如日本國家旅遊局、韓國觀光公社。政府官方組織負責之職掌範圍較廣，半官方或非官方機構職掌較為單純，大多僅負責國際行銷推廣及海外推廣辦事處的設立，例如香港旅遊發展局及日本國家旅遊局、韓國觀光公社，不過這些機構還要接受主管機關的督導。以香港而言，政府部門為旅遊事務署（Tourism Commission）是香港商務及經濟發展局工商及旅遊科轄下的部門，專責政府內部各項發展旅遊業的事務及協調各決策局和部門推行對香港旅遊業的相關政策和措施。

　　在世界觀光組織所做的報告中，也特別提到國家觀光機構法律地位與國家觀光組織扮演的角色有關，大抵而言，各國觀光事業的發展可分為三個階段，第一階段：政府扮演開拓者的角色，此一時期，公部門投入資金來從事觀光發展基礎設施和設備，也被賦予經營推廣的角色。第二階段：因私部門的崛起而扮演管理者角色，政府開始規範行業管理，包括旅行業執照、旅館評鑑、價格管理等，中國大陸國家旅遊局於 2013 年訂定「旅遊法」[註二]則為最佳例證。第三階段：即最近發展階段，國家觀光組織被認為是扮演協調者角色或是觀光事業發展的催化劑，歐美國家觀光組織大多邁入此一階段。在經濟自由化、平等待遇、官僚體系簡化的氛圍下，經濟發展水準較高的國家，相對而言，在法規條例規範上享有較高程度的自由，在尊重市場機制原則下所訂定的法規不是在規範產業，而是從消費者保護為出發點。

2-2　國家觀光組織的業務

　　概括言之，所有國家觀光組織的宗旨均在於促進該國觀光事業的蓬勃發展，進而擴大觀光事業對經濟與社會的貢獻。因此，其最關切的是與達成前述目標有關的市場推廣、景區開發、資源保育和觀光產業管理等方面之政策。

　　國家觀光組織的業務職掌各國不同，即使對於同一項業務，在甲國可能係由國家觀光組織直接管理，在乙國可能係配合其他政府機構辦理，而在丙國又可能僅係處於督導顧問的地位。不過可以斷言的是，沒有一個國家觀光組織可以直接負責所有與觀光有關的業務，因為觀光涉及的層面非常廣泛複雜。

　　代表國家從事有計畫的觀光推廣與宣傳，為所有國家觀光組織的一項主要業務，其他政府機關不會主動進行此項工作，因此，國家觀光組織必須與政府其他部門密切合作，並從事下列主要工作來推廣國家的觀光事業。

1.　觀光市場調查研究：對主要市場的觀光潛力及觀光產品市場通路進行調查研究。

2.　爭取對觀光發展的認同與支持：激發並提高政府機關及一般民眾的觀光意識，使他們瞭解觀光事業對國家社會的貢獻，進而爭取對觀光的支持。

3.　做為協助及主導觀光發展的重要平台：國家觀光組織可利用其影響力以及對市場瞭解的專業知識促進該國觀光資源的有效開發，更可做為一個平臺，協助其他政府機構和旅遊業者創造可在國外銷售的產品。其次，對經核准的觀光開發計畫是否提供財力獎助，端視各國的經濟、行政體制和國家觀光組織所具權力的大小決定。但國家觀光組織可對此類計畫的核准提供建議，並視此等計畫的性質提供必要之協助。

4.　關切與觀光發展最主要的交通運輸：國家觀光組織雖然不直接負責交通運輸業務，但因交通運輸對旅客流量的成長有直接關係，故對其發展仍應關切，因此，國家觀光組織可作為政府運輸部門釐訂運輸政策的諮詢與顧問。以我國而言，要發展國內外旅遊，交通運輸扮演極為重要的角色，因此我國觀光行政體系，觀光局係隸屬於交通部。

5.　成立分支機構加強旅遊諮詢與服務：許多國家觀光組織在其國內各重要地區均設有分支機構，負責旅客諮詢與接待等事務，或者委由地方觀光組織辦理；有些則由地方觀光組織與地方觀光業界合作成立觀光委員會，在國家觀光組織的督導下，從事國家觀光組織所委託的宣傳及其他方面的工作。

6.　確保觀光客權益與滿意度的提升：由於觀光事業的發展與觀光客的滿意程度息息相關，故兼具行政者、產品經理人及推廣人等多重身分的國家觀光組織，必須扮演政府監督機構角色，負責確保良好品質與服務的水準。由於近年來維護旅客權益、觀光環保的呼聲日高，此種監督任務已大為擴張及強化，尤其是在旅行社、旅館和其他住宿設施的管理。職是之故，各國觀光事業發展程度和旅遊產業發展的成熟度，決定了旅遊業自律和國家監督的範圍的大小。

7.　型塑旅遊目的地形象：為求在國際市場上形塑最佳的旅遊目的地形象（Destination Image）^(註三)，國家觀光組織對觀光客的偏好和行為必須有充分的瞭解。除了自身直接負責之業務外，亦須協請有關之機關制定有利於觀光事業的法律和規章，例如:歷史古蹟的維護、休閒農漁業法規、獎勵國人及外國人投資觀光產業、取消或簡化阻礙觀光成長的法令等。

8.　為觀光產業紓困：國家觀光組織的另一項重要職責是為觀光產業排除困難，將其在發展及推廣上面臨之問題反映給相關機關，並代為爭取解決方案。國家觀光組織必須驅動民間觀光業者的做法符合國家觀光計畫目標及政策，結合全國觀光業（旅行業、旅宿業、觀光遊樂業、導遊領隊等觀光從業人員）共同有效地推展國家觀光事業。

9.　設置海外辦事處，推展國際觀光：與發展觀光有關之國際事務處理，也是國家觀光組織的職責。國家觀光組織通常會在境外設置辦事處[註四]或派駐代表以招徠觀光客，及與遊程安排人（tour operator）、旅行社和運輸業保持密切關係。國家觀光組織亦常與鄰國的國家觀光組織合作從事該地區聯合推廣工作，並經政府授權國際組織中做為該觀光事務的代表，必要時並得會同政府其他機構與外國政府協商訂定有關觀光合作方面的協定。交通部觀光局在發展觀光條例第 5 條第 4 項就明訂為加強國際宣傳，便利國際旅客，中央主管機關得與外國觀光機構或授權相關觀光機構與外國觀光機構簽訂觀光合作協定。

以上係就一般國家觀光組織的權責做一概況性的敘述，惟據筆者多年來研究暨參考世界觀光組織的統計，國家觀光組織所執掌業務大致如下，其中第 1 至第 8 項大多係直接辦理，第 9 項以後則視每個國家地區狀況不同，有些係直接辦理，有些係以諮詢方式參與，由其他部會辦理。

1. 觀光事業之規劃
2. 觀光市場調查與研究
3. 觀光宣傳與推廣
4. 旅客接待諮詢
5. 海外辦事處的設置
6. 國內觀光組織的輔導管理
7. 促進民眾對觀光產業的支持與認識
8. 觀光產業的輔導與管理
9. 旅遊專業人員及導遊人員的發照與訓練
10. 風景區開發
11. 歷史文化藝術資源的維護
12. 便利旅行措施
13. 青年旅遊的推廣
14. 社會觀光（Social Tourism）
15. 醫療觀光
16. 會議展覽與獎勵旅遊市場之開發（MICE）
17. 長住（Long-stay）[註五]旅遊之推廣
18. 觀光節慶活動之舉辦

2-3　亞洲鄰近國家觀光行政組織

　　根據世界觀光組織統計，全球國際旅客平均年增 4300 萬人次，2015 年國際旅客人數 11.84 億（+4.4%），2016 年 12.35 億（+3.9%），推估到 2030 年，將達 18 億人次^(註六)。在全球觀光版圖中，歐洲市場仍維持領先地位，但市場占有率從 2010 年的 50.6%，降至 2030 年的 41%；拜中國大陸、印度及東南亞新興國家之賜，快速崛起的是亞洲市場，加上亞太地區各國政府對觀光的重視，政府大量投入人力、預算，甚至於開放博弈、外國人免簽入境，將觀光產業列為國家重要支柱產業。以印尼為例，印尼總統佐科威一上任就相當重視觀光發展，將旅遊業與基礎建設、海洋、食品、能源一起列為印尼五大優先發展產業，為了在未來 4 年內觀光客要倍增到 2000 萬人次，給予全球包括臺灣在內的 90 個國家免簽證^(註七)。因此亞太市場占有率將從 2010 年的 22% 上升到 2030 年的 30%。換言之，亞太市場未來將帶動全球觀光市場的發展。

　　這幾年由於金融海嘯、歐債危機、全球經濟不佳，使旅客消費行為產生變化。區域內短程旅遊逐漸取代跨區域長程旅遊，以亞太地區而言，區域內旅遊市場的競爭將日趨激烈，為使讀者能「知己知彼」，爰就與我鄰近國家觀光組織的法律地位及組織型態分析如後。

一、日本

　　日本負責推廣觀光的官方與非官方觀光機構眾多，近年來因為日本政府大力發展觀光產業，觀光行政組織配合在 2008 年做了調整，主要的兩個觀光行政組織敘述如下：

(一)日本國家旅遊局（Japan National Tourism Organization, JNTO）^(註八)

　　原名為日本國際觀光振興機構（JNTO），成立於 1964 年，2003 年日本將國際觀光振興機構改為行政法人，以企業管理的方式運作，資金預算來自於政府，但行政人員不再採以公務員晉用，理事長間公忠敏在 2008 年 6 月表示，日本在「推進觀光立國基本計畫」蓄勢待發的考量之下，為使國際旅客能夠更迅速與旅遊局連結，因此將沿用 40 年的國際觀光振興機構改以通稱「日本國家旅遊局」（JNTO）。其成立初衷是為透過旅遊進一步促進國際交流，因此藉著廣泛發展旅遊事業以吸引旅客前往日本，以期實現「觀光立國」目標。其主要業務如下：

1. 訪日旅遊市場相關市場分析、行銷
2. 促進國外遊客到訪，策劃歡迎國外遊客
3. 透過海外當地媒體展開廣告、宣傳
4. 設立翻譯導遊網站，為外國提供預約導覽服務
5. 促進國際會議、展覽、獎勵旅遊（MICE）招攬及舉辦
6. 支援觀光環境整建與提升

　　日本的觀光立國有 3 大重要觀點，(一)全力發揮觀光資源魅力，打造地方再生的基礎。(二)革新觀光產業，提升國際競爭力，成為日本的骨幹產業。(三)打造所有旅客都能感受到舒適自在、享受觀光樂趣的環境。日本國家旅遊局近年來在安倍首相 3 支箭經濟政策的導引下，日幣大幅貶值，簽證條件大幅放寬，免稅店範圍擴大，強化機場港口機能，確保住宿、遊覽車的供應量，強化 CIQ（Customs 海關、Immigration 移民、Quarantine 檢疫）體制，多國語言的友善接待環境。2016 年創造訪日外籍觀光客 2400 萬人次之最高紀錄，為日本賺取了超過 4 兆日圓的觀光外匯收入，並且設定 2020 年訪日外籍觀光客要倍增到 4000 萬人，外匯收入 8 兆日圓。（2018 年已達 3119 萬人次）

　　2015 年日本所擬訂的觀光立國行動計畫[註九]如下：

1. 迎接入境觀光新時代的策略性對策。

2. 進一步擴大觀光旅遊消費，導入廣大觀光相關產業，強化觀光產業內涵。

3. 打造有助於地方再生的觀光地區，振興日本國內觀光。

4. 主動積極整建配套環境。

5. 積極招攬外籍商務客等，推動高品質的觀光交流活動。

6. 放眼「里約熱內盧奧運後」、「2020 年東京奧運」及「後奧運時代」，加速振興觀光。

(二)觀光廳（Japan Tourism Agency）

　　日本於 2001 年 1 月頒布的平成 10 年法律第 103 號「中央省廳改革基本法」，對中央部會進行重新編制，將國土廳、運輸省、建設省、北海道開發廳共四個政府機構整合為國土交通省，冀發揮功能提供人民愉悅的生活、創造美好友善的環境、增加區域的多樣性、維持國家安定與增加全球競爭力，並期能與私部門和地方政府齊心合作。

　　而觀光廳根據日本平成 20 年的《觀光白書》於 2008 年 10 月 1 日正式成立，為日本國土交通省轄下的單位，行政層級相當於「局」，成立初衷是為實踐日本政府「觀光立國」之目標，根據 2007 年 1 月所頒布的「觀光立國推進基本法」制定觀光立國基本計畫，全面系統性的採行各項措施，它成立後，除了持續推動「Visit Japan Campaign」，協助能達到 2010 年 1000 萬國際觀光客的目標外，更透過加強與國外旅遊交流，積極整備旅遊環境，打造富有魅力的旅遊勝地。其職能方針有：

1. 擴大國民與國外旅客在日本旅遊，亦擴大推動國民的出國旅遊。

2. 維繫旅遊業的永續發展，讓國民擁有可長可久的富裕生活。

3. 打造讓當地居民引以為傲的旅遊地區。

4. 增強日本的國家軟實力，確立日本具有良好聲譽的國際形象。

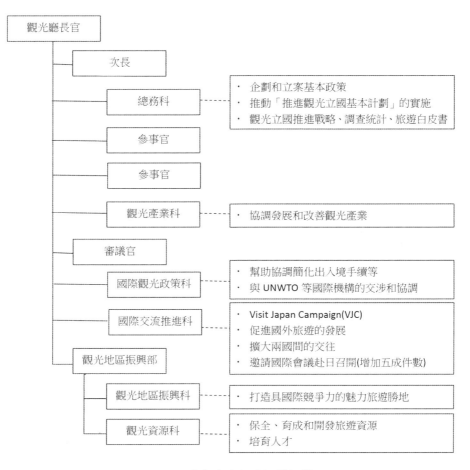

圖 2-1 日本觀光廳行政組織架構圖
資料來源：國土交通省觀光廳。2010 年 6 月 14 日，
取自 http://www.mlit.go.jp/kankocho/zh-tw/pdf/org.att-tw_0924.pdf

二、泰國

泰國觀光行銷推廣之主管機關係由泰國觀光局（Tourism Authority of Thailand）負責，景點開發與維護則由觀光體育部（Ministry of Tourism and Sports）負責。

(一)泰國觀光局（The Tourism Authority of Thailand, TAT）[註十]

創建於 1960 年 3 月 18 日，是泰國政府最早成立的觀光行政組織，其組織架構如圖 2-2 所示。其所肩負的職責為提供旅遊方面的情報與資料，鼓勵泰國國民與國際遊客在泰國從事旅遊活動，協助地方發展觀光，支援開發旅遊產品與規劃的專業人員，為觀光目的地進行研究、設定發展目標、制訂計畫，與產品供應者協調合作。

泰國觀光局最先於 1968 年在清邁（Chiang Mai）設置第一個地方性辦公室，至今在泰國共有 22 個；另 1965 年即在紐約創立全球第一個海外辦事處，目前一共成立 27 個海外辦事處在全球各地進行推廣工作。它的工作目標主要有下列三個：

1. 以觀光協助提升泰國生活品質

2. 打造南亞觀光中心

3. 發展智慧觀光（E-Tourism）

圖 2-2 泰國觀光局行政組織架構圖

資料來源：泰國觀光局。Annual Report 2008。2010 年 6 月 15 日，

取自 http://www.tourismthailand.org/about-tat-page/about-tat/annual-report/

(二)觀光體育部（Ministry of Tourism and Sports）[註十一]

泰國於 2002 年根據「部會修改法案（Act Amending Ministry）」第 5 章之 14 節正式於內閣成立政府編制的觀光體育部（Ministry of Tourism and Sports），其下分設：

部長辦公室（Office of the Minister）、常任秘書辦公室（Office of the Permanent Secretary）、體育暨娛樂發展辦公室（Office of Sports and Recreation Development）、體育教育協會（Institute of Physical Education）、泰國觀光局（The Tourism Authority of Thailand）—觀光發展辦公室（Office of Tourism Development）及體育發展辦公室（Office of Sports Development）。

泰國政府為簡化觀光局行政業務，將觀光產業的註冊與認證、制訂與推廣旅遊景點產品和服務之標準、按照旅遊相關法令監督觀光產業之發展、按法律程序處理觸法或不合法的行為、協助電影工業之發展等原為泰國觀光局之行政業務，交付給觀光體育部（Ministry of Tourism and sports），泰國觀光局的職責因而簡化成負責全球行銷的相關事務與執行策略。

泰國觀光體育部較晚成立，但行政位階高於泰國觀光局，兩個國家觀光組織負責的業務範疇不同，為了使上下層級的行政能夠同步同調，觀光體育部（Ministry of Tourism and Sports）部長參與泰國觀光局的董事會，以維持上下兩個單位良好的雙向溝通。

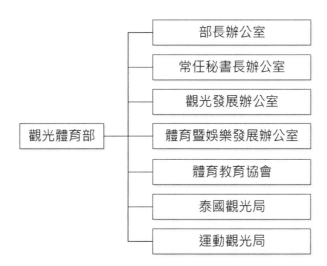

圖 2-3　泰國觀光體育部行政組織架構圖
資料來源：泰國觀光體育部（2008）。Structure of Ministry。觀光體育部。2009 年 5 月 20 日，取自 http://www.mots.go.th/ewt_news.php?nid=734&filename=index___EN

三、韓國

韓國的觀光行政組織分工細密，早期在交通部下設立觀光局，對國外的宣傳推廣工作則於 1962 年由行政法人韓國觀光公社（Korea Tourism Organization）^{（註十二）}負責，至於觀光政策的研究及擬定則由韓國觀光研究院負責。其後韓國政府將交通部之下的觀光局與負責其他重點扶植產業的行政單位合併成立文化體育觀光部。

(一)文化體育觀光部

韓國文化體育觀光部（Ministry of Culture, Sport & Tourism）^{（註十三）}下設有觀光政策司（Tourism Policy Office），負責推動打造高附加值、高端韓國旅遊完善旅遊服務體系，吸引外國遊客等政策。根據組織圖，底下共有二個局，分掌七個組，茲分述如下：

1. 觀光政策局（Tourism Policy Bureau）

 (1) 觀光政策組（Tourism Policy Division）

 制定提振觀光的各項長期及年度發展計畫、觀光法規的研究及制定、旅遊發展基金的建立及管理、增進觀光交流及合作、觀光從業人員之培訓、觀光學術及研究團體發展、觀光年度報告及相關統計、韓國觀光公社及韓國觀光協會相關業務、增進觀光福祉、促進國內旅遊等。

 (2) 觀光產業組（Tourism Industry Division）

 掌管觀光住宿業、賭場業、導遊、觀光設施、遊樂設施等有關事項之輔導及改進之政策立案，觀光紀念品等文化觀光商品開發及流通、傳統飲食觀光商品之開發、解說導覽人員與外語導遊之培育、文化觀光慶典之研擬等。

 (3) 觀光開發組（Tourism Development Division）

 總體負責觀光娛樂型企業城市示範項目。對示範項目指定地區的觀光娛樂城市開發項目負責，包含計畫之批准與變更、提供支援給觀光娛樂城市基礎設施建設之支援、竣工及管理、運營支援，與自治團體等的合作並負管理監督之責。

 (4) 觀光產品組（Tourism Content Division）

 擬定地方傳統文化、宮廷和歷史文化、生態旅遊、運動休閒旅遊等主題遊程，推廣文化節慶節、城市旅遊、旅遊巴士路線等。

2. 國際觀光政策局（International Tourism Policy Bureau）

 (1) 國際觀光企劃組（International Tourism Planning Division）

 增進與國際旅遊機構及外國政府的合作、支援國際旅遊或會展之事宜，國際市場調查，改善旅客之不便，執行吸引海外旅客之宣傳方案，培養國際會議專才，對國際會議相關組織或設施提供支援。

(2) 國際觀光服務組（International Tourism Service Division）

負責國際旅遊服務營運、賭場及度假勝地、會展業之發展與支持、韓國旅遊和醫療旅遊政策的制定和推廣，推廣韓流（K-Style）、國際廣告。

(3) 戰略市場經營組（Strategic Market Management Division）

擬定目標市場策略，爭取重要目標市場如：中國、日本、中東、穆斯林、郵輪等，規劃辦理亞洲和中東地區的旅遊推廣活動。

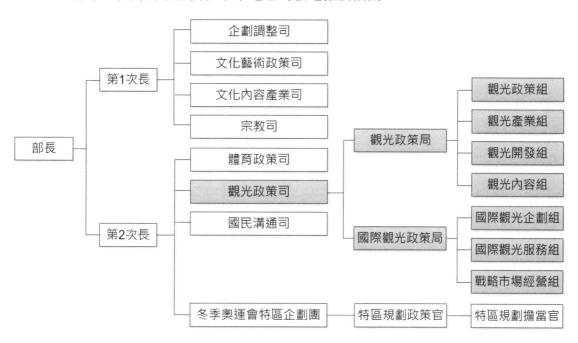

圖 2-4　**韓國文化體育觀光部組織圖**

取自 http://www.mcst.go.kr/chinese/ministry/organization/orgChart.jsp

(二)韓國觀光公社

韓國政府於 1962 年投資成立行政法人型態的韓國觀光公社（Korea Tourism Organization），主要負責向全球市場推廣韓國的觀光，為此，韓國觀光公社以創新的企業文化領導旅遊發展，以責任經營機制去負責開發觀光旅遊區和新的旅遊產品、改善住宿條件與擴充基礎設施，並加強行銷宣傳能量。近年來，韓國積極以韓國電影、電視、音樂與美食勾勒出以韓國文化（俗稱「韓流」）[註十四] 為主軸的旅遊特色。為落實行銷策略，故須熟諳市場並匯整相關資訊，撰擬行銷策略，並由韓國文化體育觀光部（Ministry of Culture, Sport & Tourism）審議後執行。

圖 2-5 韓國觀光公社組織圖

取自 http://kto.visitkorea.or.kr/chn/Organization/Organization/Chart.kto

2-4　自我評量

1. 何謂國家觀光組織？

2. 國家觀光組織的法律地位為何？試說明之。

3. 國家觀光組織扮演的角色依觀光事業發展階段有何不同？

4. 試說明國家觀光組織成立宗旨及業務職掌有哪些?

5. 試說明我國交通部觀光局與日本國家旅遊局法律地位及肩負的任務有何異同?

6. 試簡要敘述泰國的觀光行政組織。

7. 試簡要分析韓國的觀光行政組織。

2-5　註釋

註一　UNWTO：The Changing Role, structure of National Tourism Organizations.

註二　2013 年 4 月 25 日中國人民代表大會常務委員會第二次會議通過，自 2013 年 10 月 1 日起施行。

註三　　　旅遊目的地形象一般認為是旅遊者、潛在旅遊者對旅遊地的總體認識、評價，是對目的地社會、政治、經濟、生活、文化、旅遊業發展等各方面的認識和觀念的綜合，是旅遊地在旅遊者、潛在旅遊者頭腦中的總體印象。（資料來源：MBA 智庫百科）

註四　　　我國交通部觀光局截至民國 107 年 12 月止，於海外計設有東京、大阪、首爾、吉隆坡、新加坡、紐約、舊金山、洛杉磯、法蘭克福、香港、泰國等 11 個辦事處（其中東京、大阪、首爾、吉隆坡、新加坡、香港係借用「台灣觀光協會」名義以公司或社團型態設置）；另於中國大陸以「臺灣海峽兩岸觀光旅遊協會」名義設置北京辦事處、上海分處、福州聯絡處等 3 單位。為積極拓展東南亞市場，除已於民國 106 年 12 月設立泰國辦事處外，亦將在越南設立辦事處。

註五　　　Long-stay 為日式英語，肇始於 1980 年代的日本。為日本人出國長期旅行的新流行用語，它是非移民的長期停留，而是在根留原居住地前提下進行較長期的停留，以休閒為目的接近當地人、日常生活文化體驗旅遊方式，為推廣長住旅遊，臺灣也成立台日長宿休閒旅遊協會，從事交流與推廣活動。

註六　　　參考聯合國旅遊組織 UNWTO 之網站中之 FACTS & FIGURES，網址：http://www.unwto.org/index.php

註七　　　TTN TAIWAN 旅報 930 期

註八　　　相關內容可參考 JNTO 網站 http://www.welcome2japan.hk/

註九　　　第 9 屆臺日觀光高峰論壇，日本觀光局小堀守理事「臺灣的訪日旅遊事業」報告。

註十　　　資料來源：參考 TAT 網站 www.tattpe.org.tw/

註十一　　資料來源：參考網站 www.mcst.go.kr/english/index.jsp

註十二　　資料來源：參考網站 big5chinese.visitkorea.or.kr/

註十三　　資料來源：參考網站 www.mcst.go.kr/chinese/index.jsp

註十四　　是指韓國文化在亞洲和世界範圍內流行的現象。韓流一般以韓國電影、電視劇為代表，與韓國音樂、圖書、電子遊戲、服飾、飲食、體育、旅遊觀光、化妝美容、韓語等形成一個相互影響、相互帶動的循環體系，因而具有極為強大的流行力量。

我國觀光行政發展的沿革^(註一)

3 CHAPTER

我國觀光行政發展的沿革[註一]

3-1　萌芽期（民國 45 年～民國 60 年）

一、行政組織的演變

(一)臺灣省觀光事業委員會

民國 38 年中央政府遷臺之初，百廢待舉，到了民國 42 年，先總統 蔣公補述民生主義育樂兩篇，政府始著手策劃觀光事業之推動。當時物資匱乏、外匯短缺，乃效法其他國家先例，決定以觀光賺取外匯，改善人民的生活。民國 44 年先總統指示國民黨中央黨部轉知政府發展觀光事業，中央黨部乃會同當時省政府主席嚴家淦先生邀請各界人士共同研議，決定在省政府方面設立「臺灣省觀光事業委員會」，在民間方面設立「臺灣省觀光協會」。會後即由交通處負責籌劃擬定了「成立觀光事業委員會」、「成立觀光協會」與「風景區及旅館之整理」三個行政方案。民國 45 年 11 月 1 日在臺灣省政府交通處下成立「觀光事業委員會」。同年 11 月 29 日輔導民間成立「台灣觀光協會」[註二]，產官合作共同推展臺灣觀光事業。

臺灣省觀光事業委員會首任主任委員由當時臺灣省交通處處長侯家源兼任，並由中央各部會及省府各廳處指派代表為委員，第一次會議於民國 45 年 12 月 28 日舉行，當時省府主席嚴家淦親臨致詞表示重視。

(二)交通部觀光事業小組

為積極發展觀光，民國 49 年 9 月 24 日交通部設立「觀光事業小組」，由當時的交通部政務次長費驊擔任小組召集人，成員另包括：外交部、財政部、經濟部、省府交通處、臺灣省觀光事業委員會、美援會、警備總部等，負責研訂觀光事業法規、重要計畫，並督導及宣傳觀光事業等要項。

(三)交通部觀光事業委員會

民國 54 年 5 月行政院國際經濟合作發展委員會交通小組，為確立政府發展觀光事業政策所擬觀光發展計畫，其中中央及省級機構乙節，經委員會議核議加強發展觀光，交通部乃依據上述決議原則，於民國 55 年 10 月 1 日成立「交通部觀光事業委員會」，仍為交通部幕僚單位，由政務次長費驊兼任主任委員。

(四)臺灣省政府觀光事業管理局

民國 55 年 7 月臺灣省政府觀光事業委員會改組成為「臺灣省政府觀光事業管理局」。首任局長為蔣廉儒先生，為了宣傳觀光事業對國家的重要性，他曾在中央日報一連發表了 5 篇社論，闡述觀光事業是「沒有煙囪的工業」、是「沒有教室的教育」、是「沒有文字的宣傳」、是「沒有會議的外交」、是「沒有口號的政治」，廣為後人傳誦。

(五)臺北市政府建設局觀光科

民國 56 年 7 月臺北市政府因改制成直轄市而於建設局設立觀光科，主管臺北市觀光業務，是第一個地方政府成立的觀光行政機關[註三]。

(六)行政院觀光政策審議小組

民國 57 年 5 月，行政院第 1070 次院會通過「加強觀光事業發展綱要」並成立行政院觀光政策審議小組為期一年。

二、萌芽期的觀光施政重點

萌芽期中央的主要施政重點有：

(一)擬定觀光事業發展計畫

民國 46 年臺灣省觀光事業委員會擬定「臺灣省觀光事業三年計畫綱要」，包括整建風景區及聯外道路、整修名勝古蹟、簡化入出境手續、加強國際宣傳、訓練觀光從業人員、倡導國民旅遊、研訂有關觀光事業法規等，這項計畫為政府推動臺灣發展觀光事業的最早架構。

儘管當時政府財政拮据，政府仍然每年撥新臺幣 70 萬元，從民國 46 年至民國 51 年以五年時間，陸續整建完成陽明山、日月潭、八卦山、烏來、福隆海水浴場、恆春、澄清湖、太魯閣、青草湖、碧潭、阿里山、烏山頭、礁溪、關子嶺、金山、獅頭山、石門水庫、淡水、霧社、知本溫泉等二十處風景區。

　　之後，交通部觀光事業小組民國 49 年研訂完成「觀光事業四年計畫」，納入第三期經濟建設四年計畫交通部門內，自民國 51 年起持續推動：簡化出入境及通關手續、整建風景區及景區道路、遷建故宮博物院（民國 54 年 11 月 12 日外雙溪故宮啟用）、獎勵民間投資國際觀光旅館、發展國內旅遊等，作為開拓國際觀光的基礎。

　　民國 57 年 5 月 16 日行政院核定實施交通部研訂之「加強發展觀光事業方案綱領」，為我國發展觀光首見最具體明確的政策綱領，確立觀光政策及施政方向，對推動觀光有深遠影響，「加強發展觀光事業方案綱領」主要內容包括：

1. 確立觀光事業為施政重點，發展觀光事業應國際與國內兼顧並重。
2. 觀光為賺取外匯之無煙囪工業，適用於工業發展各種獎勵措施。
3. 完成觀光事業的基本立法。
4. 加強觀光事業的行政體制，組織中華觀光開發公司。
5. 加強國際宣傳與服務。
6. 積極辦理觀光各項設施。
7. 培訓觀光事業從業人員。
8. 增闢觀光事業的財源。
9. 加強風景區的整建與管理等。
10. 輔導宣傳我國固有文化及民族藝術。

(二)推動重大觀光法案

　　為完成觀光事業基本立法，交通部觀光事業委員會研訂「發展觀光條例」[註四]，民國 58 年 7 月 30 日公布施行，確立觀光事業發展及管理的法源依據；另為保護天然文化資產，交通部觀光局協助規劃設置國家公園，於民國 61 年 6 月 13 日公布實施「國家公園法」[註五]，奠定國家公園發展基礎。

(三)整建風景區及觀光區

　　民國 59 年臺灣省政府核定阿里山、墾丁、澄清湖、碧潭、日月潭、太魯閣、烏來、野柳、八卦山等十處為省定風景特定區；淡水、福隆、礁溪、青草湖、獅頭山、鐵砧山、關子嶺、烏山頭、知本、霧社、松柏坑、虎頭埤等 12 處為縣（市）定風景特定區，分別進行整建。

　　民國 59 年 8 月，交通部觀光事業委員會委託美國夏威夷柯林斯、章翔及福斯特三家工程公司完成「臺灣地區觀光事業綜合開發計畫」，整體規劃未來十年內發展觀光事業遵循的方向，選定臺北市、日月潭、阿里山、恆春及墾丁、中部橫貫公路五處為優先開發觀光目標區，集中人力財力優先開發。

(四)展開國際宣傳工作

　　為推展國際觀光，交通部觀光事業委員會於民國 59 年 4 月 24 日成立舊金山辦事處，民國 59 年 6 月 1 日成立東京辦事處。

3-2　中央及縣市行政體系發展期（民國 60 年～民國 73 年）

一、觀光行政組織的演變

(一)交通部觀光事業局

　　民國 59 年先總統　蔣公在反共抗俄總動員會報第 95 次會報中指示「年來觀光事業由於主管機關過多，其成就尚不如理想，應如何謀求統一，希望在 6 月底前澈底改進」，交通部即將原觀光事業委員會改組，於民國 60 年 6 月 24 日正式成立「交通部觀光事業局」，統籌全國觀光事業。而原臺灣省觀光事業管理局則於同年 6 月 24 日撤銷。

(二)交通部觀光局及交通部路政司觀光科

　　民國 61 年行政院將「交通部觀光事業局組織條例」送立法院審議,將名稱修正為「交通部觀光局組織條例」[註六]於同年 12 月 29 日經總統公布,交通部觀光事業局改稱「交通部觀光局」。民國 66 年 10 月交通部在路政司設立觀光科，作為交通部內主辦觀光事務的幕僚單位。就功能與職責而言，觀光局是我國的全國觀光組織，是中央政府主管觀光事務的執行單位，對外代表我國官方觀光組織參加各種活動，當時其下設有企劃組、業務組、國際組、技術組、秘書室、人事室、會計室以及駐國外辦事處。

(三)地方縣市政府成立觀光科

　　民國 60 年 6 月 24 日臺灣省政府交通處觀光事業管理局撤銷，臺北市政府建設局觀光科改屬於第七科觀光股，但是省政府交通處長及臺北市建設局長仍然分別擔任省市觀光事業主管。高雄市於民國 69 年升格為院轄市後亦以建設局長為觀光事業主管。其後很多縣市政府亦紛紛於建設局下設立觀光科，分別為各該縣市之觀光事業主管，從此建立了完整的觀光行政體系。

二、發展期主要施政重點

此一時期臺灣發展觀光進入第二階段發展期，這十年期間，國內經濟快速成長，國民所得與消費能力大幅提升，十大建設^(註七)陸續完成，其中交通建設包括中山高速公路、桃園中正國際機場落成、縱貫鐵路電氣化工程、北迴鐵路完工通車，使臺灣的交通更便捷，也帶動旅遊發展。政府先後開放人民出國觀光、赴大陸探親、帶動國內及出國旅遊風潮，為兼顧國際觀光及國民旅遊的需求，交通部觀光局增加國人出國旅遊輔導之職掌，以及增加建置國家風景區等一連串措施，主要施政重點如下：

(一)加強風景區開發建設

民國 60 年 6 月交通部觀光事業局成立後，擇定具有發展潛力的中橫公路、曾文水庫、太平山、東北角海岸、澎湖、蘭嶼等處列為開發整建的風景特定區，積極協助地方政府規劃整建風景特定區，亦輔導地方政府設立風景區管理所，使各地風景區管理步入正軌。

為保育臺灣地區觀光資源，民國 68 年 12 月 1 日發布「風景特定區管理辦法」^(註八)，將風景特定區分為國定、省市定及縣市定 3 個等級，同年 12 月 8 日，交通部觀光局在臺灣最南端恆春半島墾丁成立第一個國定風景特定區，以中央力量主導風景區之開發建設，我國三級管理風景特定區制度於焉完備。

(二)首開先例以 BOT^(註九)來興建觀光旅館

民國 71 年交通部觀光局取得墾丁地區土地，首開先例推動墾丁觀光旅館開發案，民國 73 年 7 月及 12 月先後標租予民間業者投資興建完成墾丁凱撒大飯店及國民旅舍歐克山莊^(註十)，成功締造了第一個民間投資政府土地興建旅館案。民國 73 年 1 月墾丁風景特定區改隸內政部營建署，成為臺灣第一個國家公園。同年 6 月 1 日交通部觀光局設立東北角海岸國家風景特定區^(註十一)，為現有第一個國家風景特定區。

(三)實施觀光旅館梅花評鑑

民國 69 年 11 月「發展觀光條例」修正公布，授權交通部訂定觀光旅館業管理規則，確立觀光旅館管理基本法律地位，民國 72 年交通部觀光局實施旅館梅花評鑑制度，核發二至五朵梅花等級標章^(註十二)。

(四)加強國際宣傳推廣工作，成立駐外辦事處

民國 63 年經濟部同意觀光局派員擔任遠東貿易服務中心駐羅安琪（即洛杉磯）秘書，民國 67 年則分別成立駐紐約及新加坡辦事處。

(五)設立松山機場旅遊服務中心

　　政府開放國人出國觀光後，為期出國觀光民眾能於行前瞭解出國應注意事項、國外旅遊環境及國際禮儀，以提高出國觀光品質，減少旅遊糾紛。民國 70 年 7 月 10 日，交通部觀光局在臺北松山機場航站大廈二樓設立第一個以出國旅遊服務為目的，全年無休的「旅遊服務中心」，免費提供旅行社辦理出國行前說明會。由於成效良好，觀光局並於民國 71 年先後於臺中、臺南、高雄等地成立旅遊服務中心，提供中南部民眾出國旅遊服務。

3-3　中央及省政府、地方政府併肩合作階段（民國 74 年～民國 87 年）

一、觀光行政組織之演變

(一)臺灣省旅遊事業管理局與交通部觀光局

　　民國 74 年 3 月臺灣省政府主席林洋港先生為加強臺灣省觀光事業之推動，將臺灣省交通處組織編制擴大成立交通處「旅遊事業管理局」，渠與交通部觀光局在職權上之分工乃由觀光局掌管國際觀光之推廣、國家級風景特定區之設置、旅行業及國際觀光旅館業之管理；臺灣省旅遊事業管理局則掌理國民旅遊之推廣、省級風景特定區之設置、一般觀光旅館、風景遊樂區之管理及民俗節慶活動之推廣

(二)行政院成立觀光發展推動小組

　　民國 78 年來臺旅客突破 200 萬人次後，因新臺幣大幅升值，物價水準提高，來臺簽證手續不便，航空機位供應不足，觀光遊憩據點吸引力未適當展現等長期結構性因素，加以外部環境受波斯灣戰爭（1991 年）、亞洲金融風暴（1998 年）影響，在鄰近國家強大競爭壓力下，來臺旅客成長趨緩，先後在民國 79 年、80 年、82 年及 87 年出現罕見的負成長。

　　為提振觀光，政府除了恢復免簽證措施以外，有感於國內主要觀光遊憩資源分屬不同單位管轄，除觀光局及地方政府所屬國家級及縣市級風景特定區、海水浴場、民營遊樂區外，國家公園屬內政部營建署、森林遊樂區屬農委會林務局、農（林）場屬國軍退除役官兵輔導委員會、大學實驗林屬教育部，隨管理機關不同，相關法令及設置目的都不同。為有效整合觀光資源及經費，整潔美化觀光地區，提升國人生活品質，民國 85 年 11 月 21 日成立「行政院觀光發展推動小組」，以「興觀光之利，除觀光之弊」之原則，整合觀光資源，改善整體觀光發展環境促進旅遊設施之充分利用，以提升國人在國內旅遊之意願，並吸引國外人士來臺觀光。由政務委員擔任召集人，觀光局負責幕僚作業，相關部會副首長、學者及業者為委員，定期開會並成立觀光發展基金。民國 91 年 7 月改為行政院觀光發展推動委員會[註十三]。

表 3-1　歷任政觀推召集人

召集人	任期
林政務委員振國	85.11-86.8
黃政務委員大洲	86.9-89.4
陳政務委員錦煌	89.6-91.2
林政務委員盛豐	91.3-91.7
游院長錫堃	91.8-93.6
葉副院長菊蘭	93.6-94.2
吳副院長榮義	94.3-95.1
吳政務委員豐山	95.3-96.5
林政務委員錦昌	96.6-97.1
黃政務委員輝珍	97.2-97.5
范政務委員良銹	97.9-98.3
曾政務委員志朗	98.3-101.2
張政務委員進福	101.2-101.5
楊政務委員秋興	101.5-103.9
許政務委員俊逸	104.1-105.5
張政務委員景森	105.5-

二、主要施政重點

這段期間中央施政重點計有：

(一)辦理風景區評鑑及開發建設

民國 77 年 10 月交通部觀光局訂定風景特定區評鑑標準，依其特性及發展潛能評分決定風景特定區等級，納入風景特定區體系，並設專責機構。民國 84 年原風景特定區改制為國家風景區，迄至民國 87 年此一階段為止，計成立 5 個國家風景區[註十四]。

(二)展開籌辦大型節慶活動行銷臺灣

民國 66 年行政院核定每年農曆正月 15 日為觀光節，民國 79 年時任交通部觀光局局長毛治國提出活動行銷（Event Marketing）概念，辦理臺灣燈會[註十五]及臺北中華美食展[註十六]。

(三)持續辦理國際宣傳推廣，爭取國際會議來臺召開

民國 78 年觀光局爭取 PATA（亞太旅遊協會）來臺召開理事會；民國 80 年 9 月分別爭取到世界露營大會與世界最大的旅行業組織－美國旅行業協會（ASTA）來臺召開年會，創下有史以來旅遊業專業人士來臺與會最高的紀錄，民國 83 年開放 12 個國家實施 120 小時免簽證措施。

(四)加強旅行業管理，成立自律性旅行業組織－中華民國旅行業品質保障協會

民國 68 年政府開放國人出國觀光，由於旅遊商品屬無形商品，先付費後服務，故極易發生旅遊糾紛，尤其是在民國 76 年 11 月 2 日開放國人前往大陸探親後，旅遊糾紛更是層出不窮。然而旅遊糾紛標的小，且保證金非專用於旅客賠償，遂由政府輔導成立旅行業自律組織－中華民國旅行業品質保障協會[註十七]，協助政府處理旅遊糾紛及理賠，減少訴訟。

(五)交通部觀光局納管旅賓館業務

旅館業之管理在民國 74 年以前屬警察機關權責，行政院於民國 74 年間核定「特定營業管理改進措施」，將旅館業劃出特定營業範圍，由工商登記單位主管，民國 79 年納入觀光體系。行政院秘書長民國 79 年 7 月 13 日臺七十九內 19120 號函送行政院長指示「...賓館應視同旅館業由交通部連同觀光飯店研訂管理辦法...」交通部函頒「加強旅館業管理執行方案」並由交通部觀光局以任務編組方式設立旅館業查報督導中心。

3-4　中央及各縣市政府全方位推動國內外旅遊

（民國 88 年～民國 105 年）

一、觀光行政組織之演變

(一)臺灣省旅遊事業管理局縮編改隸交通部觀光局

民國 88 年 7 月 1 日原「臺灣省旅遊事業管理局」配合精省改隸為觀光局霧峰辦公室，隨後觀光局修改組織條例，增設國民旅遊組，掌管原旅遊局負責之遊樂區及國民旅遊推廣業務，並擴大範圍重新評鑑旅遊局原設置之省級風景區，將北海岸、觀音山合併成立「北海岸及觀音山國家風景區管理處」；將獅頭山、八卦山、梨山成立「參山國家風景區管理處」及茂林擴大範圍成立「茂林國家風景區管理處」。民國 89 年之後，行政院將觀光產業列為國家重要策略性產業，配合國內外市場之開拓，加強國家風景區之開發與建設，迄至民國 94 年 12 月底止，交通部觀光局已成立 13 個國家風景區管理處。鑑於國家風景區管理處已有 13 個，交通部研提「國家風景區設置情形檢討報告」目前已成立之 13 處國家風景特定區，劃設數量面積及遊憩資源種類已達一定規

模，未來除具資源特性或唯一性，需要由國家管理或屬於重大政策外，不應再增設新的國家風景特定區。經報奉行政院民國 95 年 10 月 13 日院臺字第 0950044284 號函核備。此後就未再新設立國家風景區管理處，實務上如有需要，則以擴大國家風景區管理處轄區做為因應。

此一時期，很多地方首長有感於周休二日後，國民旅遊蓬勃發展，其次，精省之後，地方觀光在地方經濟發展中扮演更重要角色，乃紛紛提高觀光單位之位階，成立觀光局或觀光旅遊局，部分縣市則將新聞傳播與觀光推廣合併或與文化單位合併，例如臺北市政府成立觀光傳播局，苗栗縣政府則設立文化觀光局。

迄至民國 107 年 12 月，我國觀光行政組織圖如下：

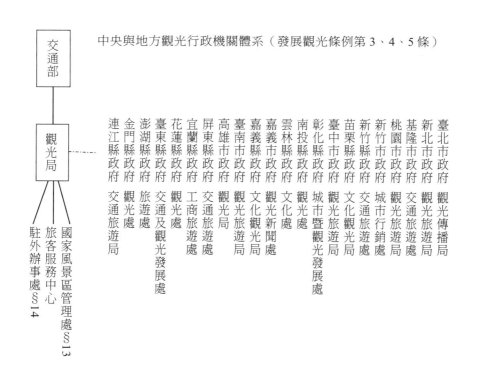

圖 3-1　我國觀光行政組織架構圖

在觀光行政體系當中，值得一提的是與觀光資源保育開發、管理或觀光相關的單位，尚有國家公園、森林遊樂區、休閒農場、國家林場、農場、高爾夫球場等，分別隸屬不同機關經營管理（詳如表 3-2）。

表 3-2　觀光遊憩地區行政管理體系一覽表

觀光遊憩地區	中央主管機關	法令依據
國家公園、國家自然公園	內政部	國家公園法
風景特定區、觀光地區、自然人文生態景觀區	交通部	1. 發展觀光條例 2. 風景特定區管理規則
休閒農漁業	行政院農業委員會	休閒農業輔導辦法
森林遊樂區	行政院農業委員會	森林法
國家森林遊樂區	行政院農業委員會	森林遊樂區設置管理辦法
國家農（林）場	退除役官兵輔導委員會	國軍退除役官兵輔導條例
大學實驗林	教育部	1. 大學法 2. 森林法
博物館	教育部	社會教育法
高爾夫球場	教育部	高爾夫球場管理規則
溫泉	經濟部	水利法
水庫		-
國營事業附屬觀光遊憩地區		-
形象商圈		-
商店街		-
古蹟	文化部	文化資產保存法
自然地景	行政院農業委員會	文化資產保存法
自然保留區	行政院農業委員會	文化資產保存法
野生動物保護區及野生動物主要棲息環境	行政院農業委員會	野生動物保育法

二、主要施政重點

這段期間中央觀光機構的施政重點計有：

(一)將觀光列為「國家重要策略性產業」及六大新興產業

鑑於國際社會共同認定觀光將是 21 世紀最富生機的產業，民國 89 年行政院將觀光列為國家重要策略性產業，研訂「21 世紀臺灣發展觀光新戰略」及執行方案，民國 98 年行政院又選定觀光產業與精緻農業、醫療照護、文化創意、生物科技、綠色能源

為六大新興產業，由政府帶頭投入更多資源，並輔導及吸引民間投資，以擴大產業規模提升產值及附加價值^(註十八)。

(二)因應時代趨勢法規修正解套，多元布局、放眼國際

為因應觀光產業發展新趨勢及需要，民國 90 年完成「發展觀光條例」修正，「溫泉法」^(註十九)公布實施，並陸續推動「觀光客倍增計畫」、「重要觀光景點建設中程計畫」、「觀光拔尖領航方案」等等；對外則開放大陸人民來臺觀光，國際宣傳更以專業化、科技化及創意化手法，全方位形塑令人耳目一新的臺灣是亞洲之心（The Heart of Asia）的品牌新形象。這期間雖歷經 921 大地震、SARS、金融風暴、H1N1 疫情、莫拉克颱風的衝擊，在政府及業界的攜手努力下，終能衝破重重難關，來臺觀光人數每年攀升，民國 99 年率先突破 500 萬人次，民國 104 年更進一步超越 1,000 萬人次。

Logo & Slogan　　　視覺圖形　　　行動標語

圖 3-2

(三)推動大型節慶活動國際化，建構「臺灣觀光年曆」^(註二十)品牌化

民國 90 年 2 月起，交通部觀光局規劃並輔導地方政府辦理大型地方節慶活動：墾丁風鈴季、臺灣慶元宵（臺灣燈會、臺北燈節、平溪天燈、高雄燈會）、高雄內門宋江陣、臺灣茶藝博覽會、三義木雕藝術節、臺灣慶端陽龍舟賽（宜蘭二龍村、臺北縣（現為新北市）、鹿港慶端陽龍舟賽）、中華美食展、基隆中元祭藝文華會、花蓮石雕藝術季、鶯歌陶瓷嘉年華、澎湖風帆海鱺節、臺東南島文化節等。民國 103 年交通部觀光局並擴大將全臺重要賽會活動也篩選納入。有鑑於各相關機關及地方政府以觀光做為推動產業活動發展之平臺，臺灣全年各地節慶活動多采多姿，乃彙整全臺所有活動區分為「地方級」、「縣市級」、「全國級」、「國際級」等四類，以「臺灣觀光年曆」品牌向國際行銷，配合臺灣資訊科技全球首屈一指的能量，以智慧觀光的角度，研發年曆智慧網站、行動 APP，提供國際旅客便捷的節慶活動旅遊諮詢服務。個別活動部分如「臺灣燈會」也被國際知名媒體 Discovery 譽為「全球最璀璨亮麗的節慶活動」。

(四)建構低碳旅遊、自行車遊憩島

　　近年來，全球提倡節能減碳之環境與永續發展，交通部觀光局除戮力推動節能公共運輸「臺灣好行」^(註二十一)風景遊憩區接駁公車外，亦積極推動日月潭遊船汰換為「電動船」計畫。另以自行車從事休閒活動、觀光旅遊蔚為風潮，臺灣素有「自行車王國」的美譽，交通部完成「配合節能減碳自行車路網示範計畫」，優先發展東部為自行車路網示範地區。觀光局並自民國 98 年至民國 100 年編列 4 億 2 千多萬元經費，分兩階段推動「自行車遊憩島」、「自行車生活島」的目標，建構友善騎乘環境，更進一步達成「自行車遊憩島」的目標。另透過「臺灣自行車節」^(註二十二)活動的舉辦，打響國際知名度。其中「臺灣自行車登山王挑戰 KOM」被國際自行車媒體譽為全球最艱難六大登山賽之一，吸引國際頂尖車手來朝聖，逐步打造「看到自行車想到臺灣，想騎自行車就到臺灣」的品牌形象。

圖 3-3　圖片來源：1.交通部觀光局日月潭國家風景區管理處提供—日月潭自行車道
　　　　　　　　　　2.交通部觀光局東北角暨宜蘭海岸國家風景區管理處—臺灣好行黃金福隆線

3-5　我國觀光行政組織之探討

一、觀光行政位階與隸屬之檢討

　　從上一章，「亞洲國家觀光組織型態」的分析，可以發現為了發揮觀光產業之綜效，若干國家將觀光行政組織的位階提升到「部」的層級，例如：韓國觀光局原與我國一樣，隸屬於交通部，近年來韓國政府重點扶植文化、體育與觀光，將這三個部門整合，成立文化體育觀光部，泰國也是如此。其他如印度則是單獨成立觀光部，印尼為觀光經濟部，土耳其為文化觀光部，中國大陸為文化和旅遊部、新加坡、日本則都屬「局」的層級。^(註二十三)

　　民國 96 年馬英九先生在競選總統的政見中，要將觀光局位階提升，與文建會合併成立文化觀光部，其後因文化界與觀光業界人士對此一構想持保留及疑慮看法，觀光界人士認為臺灣是島國，發展國際觀光倚賴的是交通，換言之觀光與交通是相互依存關係，至於觀光與文化則是互補關係。以觀光是一個平臺的概念，臺灣的文化、農業、

體育、醫療都可以透過這個平臺包裝行銷。行政院乃參採觀光業各界意見，在政府組織再造中，交通部觀光局仍維持在「交通及建設部」，但將觀光局位階提升為「觀光署」，兼具政策規劃與執行，署長直接對交通部負責，惟交通部改成交通及建設部的組織再造修法尚未完成，有賴朝野立委共同努力儘速完成。

二、觀光行政業務及人力之預算檢討

多數國家觀光行政組織大多係負責觀光的行銷推廣，其行政組織分工精細，對於會議展覽、醫療觀光、節慶活動，甚至於長住（Long-stay）旅遊都有專責部門推動，相較之下我國觀光局的職掌最為繁重，不僅包括國際與國內旅遊的行銷推廣，出國旅遊業務的督導，它還包括:1.行業管理:旅行業、觀光旅館業及遊樂業的發照管理輔導。2.國家風景區規劃開發與管理。3.導遊領隊人員的訓練與管理。4.一般旅館及民宿管理法規研訂及輔導。

與我鄰近國家觀光組織相較，我國在觀光推廣人力及預算的配置，遠低於香港、新加坡、泰國、韓國、馬來西亞等國家地區，（詳如表 3-3）。因此發展臺灣觀光的契機，除了應持續維持觀光產業為國家新興產業並提升觀光競爭力外，應考慮擴大觀光局人力編制及預算，對外加深國際對我國觀光品牌的印象，對內營造臺灣觀光魅力。

表 3-3　亞洲鄰近國家地區推廣人力預算比較表

項目 國別	2013 年接待人次	駐外據點	駐外人員數	2013 年* 全球行銷預算（新臺幣）
臺灣	801 萬	12	22	23 億元
香港	5430 萬	22	89	150 億元*
新加坡	1650 萬	23	33	40 億元
日本	1036 萬	14	33	35 億元
南韓	1218 萬	24	69	143 億元
泰國	2655 萬	26	250	55 億元

備註：*　各國推廣經費屬不公開資料，上述所列推廣經費係由交通部觀光局駐外辦事處估列參考，其中香港旅遊局資料係 2014 年資料。

　*　駐外人員數係統計總部外派者，不含當地雇用人員。

在觀光資源保育部分，如前所述國家風景區隸屬交通部觀光局管轄，國家公園歸內政部營建署，森林遊樂區歸農委會林務局，在行政院組織再造中，環境資源部也曾探討國家風景區是否應歸併到環境資源部，但因考量到國家風景區係因應觀光發展需要，依據發展觀光條例所設立，其目的和性質與以生態保育或環境之環境資源部執掌不同，且現有國家風景區部分範圍屬高度開發聚落密集之地區，若干地區更對觀光之開發及建設賦予高度期盼，在考量這些因素後，國家風景區仍維持隸屬交通部觀光局。

3-6　自我評量

1. 試簡述我國觀光事業發展的萌芽期即民國 45 年至 60 年這段期間的重要觀光行政組織？

2. 民國 57 年行政院核定交通部所研訂之加強發展觀光事業方案綱領，主要內容包括哪些？

3. 民國 60 年至 73 年間十大建設陸續完成，我國觀光發展進入第二階段發展期，試說明中央觀光行政組織主要的施政要點有哪些？

4. 民國 74 年至 87 年間中央及省觀光行政組織在職權上如何分工？

5. 試述行政院觀光發展推動小組成立的背景。

6. 試簡要說明我國觀光行政組織體系及交通部觀光局職掌。

7. 試闡述我國家觀光機構隸屬於交通部的理由。

3-7　註釋

註一　資料來源：回首來時路：民國 45 年－100 年臺灣觀光故事專刊，交通部觀光局。

註二　台灣觀光協會係財團法人組織，為非營利目的之民間公益性團體，由臺灣觀光事業之父－游彌堅先生所創立，自 1956 年 11 月 29 日成立至今已逾 60 年，兼顧 INBOUND 與 OUTBOUND 市場之全方位觀光協會。董事會之成員包括民間觀光事業公（協）會及航空公司、旅館業、旅行業、遊樂企業等單位負責人或代表人，戮力推廣臺灣觀光。協會成員均為觀光產業界代表性單位，涵蓋臺灣地區各觀光社團等 500 個會員單位所組成。

註三　目前臺北市政府下設「觀光傳播局」。

註四　本法規最新版本日期：民國 106 年 1 月 11 日，可參考交通部觀光局行政資訊網「觀光法規」。

註五　本法規最新版本為民國 99 年 12 月 8 日總統華總一義字第 09900331461 號令修正公布第 6、8 條條文；並增訂第 27-1 條條文，可參考內政部營建署網站「法規公告」。

註六　本法規最新版本日期：民國 90 年 6 月 20 日，可參考交通部觀光局行政資訊網「觀光法規」。

註七　十大建設是指中華民國於 1960 年代末到 1970 年代時在臺灣所進行的一系列國家級基礎建設工程。建設自 1974 年起，至 1979 年底次第完成，投資總額新臺幣 2,094 億元。在十大建設中，有六項是交通運輸建設，三項是重工業建設，一項為能源項目建設。

註八　現為「風景特定區管理規則」最新版本日期：民國 90 年 8 月 4 日，可參考交通部觀光局行政資訊網「觀光法規」。

註九　民間興建營運後轉移模式（Build－operate－transfer），以縮寫 BOT 稱之，是一種公共建設的運用模式，政府所規劃的工程交由民間投資興建，並且在經營一定時間後，再轉移回交政府。

註十　民國 90 年 11 月發展觀光條例修正，增訂旅館業申請登記、經營及管理機制，並將「國民旅舍」併入旅館業體系統合規範；目前之住宿體系已無「國民旅舍」，原歐克山莊現為墾丁福容大飯店。

註十一　行政院 96 年 12 月 5 日院臺交字第 0960054464 號函核定延伸「東北角海岸國家級風景特定區」至宜蘭濱海地區，管理處更名為「東北角暨宜蘭海岸國家風景區管理處」。

註十二　該制度已廢止，改由「星級旅館評鑑」取代。

註十三　為有效整合觀光事業之發展與推動，行政院提升跨部會之行政院觀光發展推動小組為「行政院觀光發展推動委員會」

註十四　計有東北角海岸、東部海岸、澎湖、大鵬灣、花東縱谷國家風景區等 5 處。

註十五　臺灣燈會（Taiwan Lantern Festival），由交通部觀光局主辦，自民國 79 年起於每年元宵節舉行之大型燈會活動。以往因皆在臺北市舉辦而稱為臺北燈會，民國 100 年起則開放全國各縣市角逐主辦權，成為全國性的國家級活動。

註十六　臺灣美食展（Taiwan Culinary Exhibition）每年固定在臺北世貿中心舉辦的美食展覽，並且邀請多家餐飲與觀光飯店業者展出，展現美食相關成果。民國 104 年重新由台灣觀光協會主辦，以策展方式呈現，規畫有「食之藝」、「食之器」、「食之材」、「食之旅」和「伴手禮」5 展區，並請到國際廚界的「臺灣之光」江振誠等名廚參與「廚藝春秋」講座，而江振誠並擔任廚藝競賽決賽的評審，不僅使得本次美食展星光閃耀，更大幅提升「臺灣美食展」國際能見度，讓臺灣美食國際化腳步再向前跨出大步。

註十七　中華民國旅行業品質保障協會（Travel Quality Assurance Association），簡稱 TQAA、品保協會，成立於民國 78 年 10 月，係由交通部觀光局輔導旅行業組織成立，以保障旅遊消費者權益及提高旅遊品質為宗旨的公益社團法人。

註十八　詳見國家發展委員會資訊網。

註十九　本法規最新版本日期：民國 99 年 6 月 10 日，可參考經濟部水利署「水利法規查詢系統」。

註二十　　臺灣觀光年曆（Taiwan Tourism Events，日語：臺湾イベントカレンダー）是交通部觀光局為推廣臺灣地方特色，歷經開辦時期的網路與專家評選，收錄入選之各縣市政府特色活動後，依各活動所在縣市與時期差異性，結合而成。

註二十一　交通部觀光局為了便利遊客前往臺灣各個主要旅遊景點，及彌補現有公路客運系統的不足而規劃設計，並在民國 99 年推出的接駁公車服務。臺灣好行從各主要景點接送旅客來往鄰近各主要臺鐵、高鐵車站，其最主要服務對象為自由行旅客與背包客，目前路線已遍布臺灣本島各縣市。

註二十二　由交通部觀光局、中華民國自行車騎士協會、臺灣區自行車輸出業同業公會、日月潭國家風景區管理處等單位主辦之「臺灣自行車節」活動，是一年一度臺灣重要的單車活動！也是國內外車友及民眾引領期盼，臺灣自行車的最大盛事！主軸活動計有「臺灣自行車登山王挑戰」、「騎遇福爾摩沙」、「日月潭 Come! Bikeday」及「OK 臺灣-兩馬騎跡活動」等 4 項。

註二十三　主要國家之觀光行政組織，其層級有屬於部級者、有相當於部級者、有隸屬於部會級者。其業務有單一觀光者（觀光部）、有與文化結合者（文化觀光部）、有與體育結合者（觀光體育部）。其隸屬部會者，有隸屬貿易工商部者、有隸屬交通部者。

表 3-4　主要國家觀光行政組織名稱、層級表

國家	觀光行政組織名稱	層級	屬性
馬來西亞	Ministry of Tourism, Arts and Culture	部級	觀光文化
印度	Ministry of Tourism	部級	觀光
紐西蘭	Ministry of Tourism	部級	觀光
澳洲	Ministry for Tourism and international Education	部級	觀光教育
印尼	Ministry of Tourism and Creative Economy	部級	觀光經濟
泰國	Ministry of Tourism and Sports	部級	觀光體育
韓國	Ministry of Culture, Sport & Tourism	部級	文化體育觀光
土耳其	Ministry of Culture and Tourism	部級	文化觀光
巴哈馬	Ministry of Tourism	部級	觀光
以色列	Ministry of Tourism	部級	觀光
馬拉威	Ministry of Tourism, Wildlife Culture	部級	觀光文化
中國大陸*	Ministry of Culture and Tourism	部級	文化旅遊
越南	National Administration of Tourism and General Statistics Office	相當部級	觀光統計
美國	Department of Commerce-National Travel and Tourism Office	相當部級	商業觀光

國家	觀光行政組織名稱	層級	屬性
菲律賓	Department of Tourism	相當部級	觀光
英國	Department for Culture, Media & Sport	相當部級	文化媒體 體育
加拿大	Canadian Tourism Commission	相當部級	觀光
挪威	Institute of Transport Economics	相當部級	交通經濟
日本	Japan Tourism Agency	局級	觀光
新加坡	Singupore Tourism Board	局級	觀光
臺灣	Tourism Bureau, the Ministry of Transportation and Communications	局級	觀光

備註：＊　依「部級」「相當部級」「局級」排序。

＊　2018 年 3 月月 13 日中國大陸第十三屆全國人民代表大會第一次會議審議通過「國務院機構改革方案」，組建「文化和旅遊部」，將原文化部、國家旅遊局的職責整合；文化和旅遊部設國際交流合作局（對台旅遊業務之部門為港澳台辦公室台灣處）。

圖 3-4 配合組織改造，原中國大陸「國家旅遊局」辦公大樓，其招牌名稱已更新為「文化和旅遊部」（南區）；招牌上面括弧（南區），而原文化部之辦公大樓，其招牌為「文化和旅遊部」（北區）。國際交流合作局已於 2018 年 9 月自南區遷移至北區。

我國觀光政策的發展

4-1　觀光政策白皮書之研訂[註一]

政策者，施政之策略，施政之指導綱領也。研訂觀光政策之目的有三，第一、在引導觀光開發、營運及管理，能符合觀光事業短、中、長期之目標。第二、在永續發展的原則上，確保觀光事業在區域性或全球性市場中保有競爭力。第三、確保觀光預算之分配達到最有效運用。

依據世界觀光組織為其會員國提供諮詢之服務計畫，研訂一個國家或地區之觀光政策，其程序首先需對一個國家的觀光現況進行分析，了解發展的限制及挑戰，未來產業發展的利基及機會。探討內容包括 1.觀光政策及策略檢討。2.觀光相關法令規章。3.產品發展與差異化。4.行銷及推廣的作法。5.觀光基礎設施及超級設施。6.人力資源發展。7.觀光產業之經濟效益。8.觀光對社會及環境之衝擊。除此之外，並廣徵產業界建議，確保觀光政策研擬符合未來觀光發展需求，政策草擬的最後階段則為研擬落實政策的行動方案。

一、我國觀光政策發展之歷程

我國觀光事業之發展於民國 60 年設立交通部觀光事業局後，即以推展國際人士來臺觀光為政策發展目標；民國 68 年開放國人出國觀光推動雙向旅遊；並於民國 76 年11 月開放國人赴大陸探親；此外，民國 70 年代，因應國內經濟蓬勃發展，對休閒旅遊需求大幅增加，乃提出「以發展國內旅遊作為推展國際觀光基礎」的政策目標，因此在民國 73 年以中央力量直接從事風景區開發，成立第一個國家風景區，同時於民國74 年臺灣省政府成立旅遊事業管理局來推展國內旅遊。

民國 89 年，也就是 21 世紀伊始，交通部有鑒於國際社會已共同認定二十一世紀是觀光面臨機會與挑戰的新時代，從國家發展的宏觀形勢來看，臺灣觀光事業的發展應以「新思維」制定「新政策」，乃責成觀光局重新審視當前臺灣觀光發展的處境。

廣納意見，以突破性、創新性思考研訂出符合時代需求的新戰略，俾與國際社會同步脈動。

　　觀光新戰略草案先經由七場專家諮詢討論會深入研討，完成觀光新戰略二版草案，並建立虛擬網路研討會廣徵各方意見，參考回應的意見修訂完成三版草案，旋舉辦「二十一世紀臺灣發展觀光新戰略」研討會，由二百多位產官學界代表進行分組討論會中建立共識。將觀光發展列為國家重要政策，觀光發展內涵應包括本土文化、生態、觀光、社區營造四位一體。

二、我國觀光政策白皮書之研訂

　　民國 90 年交通部為配合國家整體發展、掌握交通科技趨勢、貼近民生需求，以「開創交通新紀元」為總目標，研擬前瞻、整體、持續、國際觀、現代化之交通政策白皮書。分為運輸、郵政、電信、氣象、觀光五大部門。以背景、現況與課題、展望為各部門之架構；將交通部門之施政由理念架構之研提，至政策、策略、措施之擬定，落實為短中長期執行計畫。

　　觀光政策白皮書之研訂則以觀光局民國 89 年研擬之「二十一世紀臺灣發展觀光新戰略」及經建會民國 90 年擬定之「國內旅遊發展方案」為藍本，並融入「國際觀光推廣計畫」、推動「生態旅遊年」等重點施政計畫。

　　該觀光政策之擬訂程序為：首先檢視「二十一世紀臺灣發展觀光新戰略」與「國內旅遊發展方案」，分析找出現階段臺灣發展觀光的瓶頸與課題，確立觀光政策欲達成之目標，其次依觀光「供給面」及「市場面」擬訂觀光政策發展主軸，接著針對各觀光發展主軸擬訂政策、策略與措施，再據以研擬短、中、長期執行計畫，如圖 4-1。

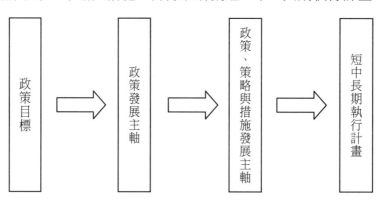

政策目標 ➡ 政策發展主軸 ➡ 政策、策略與措施發展主軸 ➡ 短中長期執行計畫

圖 4-1

4-2　我國觀光政策目標與政策發展主軸

一、觀光政策目標及指標之擬訂

　　觀光的政策目標需順應世界的潮流，因應內在環境的變遷，在有限的資源限制下，兼顧環境融合，以「永續觀光」為導向，以滿足民眾的需求與國家發展的需要，「打造臺灣成為觀光之島」的政策為目標，同時從供給面與市場需求面，擬定出二項觀光政策發展主軸，二大政策發展主軸，與觀光政策目標之關係（如圖 4-2），根據這二大主軸分別研訂出下列五大政策，及政策衡量指標（如表 4-1）。

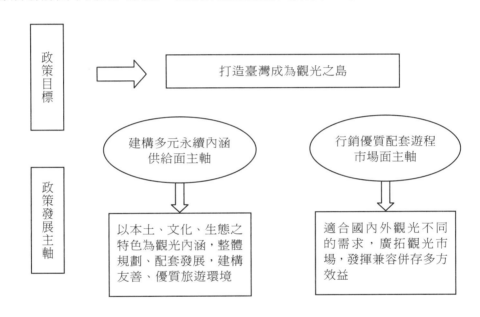

圖 4-2　我國觀光政策架構

表 4-1　觀光政策指標

主軸	政策	名稱
1. 建構多元永續內涵供給面主軸	觀光內容多元化政策： ■ 以本土、文化、生態之特色為觀光內涵，配套建設，發展多元化觀光	觀光遊憩據點數（處）
		國家級風景區遊客數（百萬人次）
	觀光環境國際化政策： ■ 減輕觀光資源面負面衝擊，規劃資源多目標利用，建構友善旅遊環境。	建設飛行傘示範基地（處）
		設置國家級風景區（處）
	觀光產業優質化政策： ■ 健全觀光產藥投資經營環境，建立旅遊市場秩序，提昇觀光旅遊產品品質。	來臺旅客旅遊方便指數（％）
		來臺旅客滿意度（％）
		民眾對於旅遊地點滿意度（％）
2. 行銷優質配套遊程市場面主軸	觀光市場拓展政策： ■ 迎合國內外觀光不同的需求，拓展觀光市場深度與廣度，吸引國際觀光客來臺旅遊	來臺觀光客年平均成長率（％）
		國民旅遊人次（億人次）
		觀光收入佔 GDP 比率（％）
	觀光形象塑造政策： ■ 針對觀光市場走向，塑造具臺灣本土特色之觀光產品，有效行銷推廣。	來臺旅客重遊意願比率（％）

　　上述五項觀光政策共衍生 13 項策略，研擬相關措施 48 項及短中長期執行計畫 156 項，為未來 4 年施政之藍圖，也是我觀光行政主管機關成立以來最完整的乙份觀光政策白皮書。有鑑於國際觀光瞬息萬變，政策亦應與時俱進，交通部觀光局已委外研訂 2030 台灣觀光政策白皮書。

二、研訂觀光政策的思維

　　政策的研訂端視主政者的思維、高度及魄力，2011 年英國觀光及文化遺產部（Ministry of Tourism and Heritage）為了迎接 2012 年奧運在英國舉行及多項國際活動，擴大觀光發展效益，研訂新的觀光政策。在其出版之「政府觀光政策」乙書中，首先闡述了觀光事業對英國經濟的重要性，包括出口產值名列第三，創造 4.4% 的就業機會，不僅如此，觀光的發展均衡了地方的經濟、及促進地區的再生、傳統文化的保存以及資源保育的重視，因此重新設定未來四年的觀光目標：一、增加四百萬國際觀光客。二、英國人在國內旅遊的人數由百分之廿增加到百分之廿九。三、提升觀光產業競爭力。為了達成上述目標，政府及民間共同集資成立一億英鎊的推廣基金，執行「造訪英國」（Visit Britain）推廣活動，進行推廣組織的變革與強化，另一個提升觀光產業競爭力的目標是要把英國變成全世界五個最具有競爭力的旅遊目的地之一，為了達成這個目標，英國觀光部從消費者的需求著手，重新檢視政府贊助的旅館評鑑制度，加強產業人才培育訓練，強化消費者資訊的回饋，做好消費者保護工作，利用智

慧旅遊強化資訊的提供，包括交通運輸系統的改進；簡化簽證、通關手續等也都列為改善措施。因此宏觀政策的擬訂應有下列政策思維：

(一)擴大國家的經濟利益

儘管國家觀光機構角色各有不同，在有些國家其職責除了國際觀光外，包括國內旅遊推廣，例如西班牙、加拿大、澳洲，但是不管如何，最終的目標都是希望讓國家的經濟利益最大化，達到這個目標主要的方法就是擴大觀光的收入，另外有的國家認為推展國內旅遊，降低出國旅遊，也能改善一個國家的旅遊收支的平衡。

日本是一個例外，它曾經歷長達一、二十年的時間─鼓勵日本國民到海外旅遊，以改善日本與其他國家貿易逆差的問題。

大多數國家，確保最大的經濟效益不只是談所得的增加，國民生產毛額（GDP）的增加，還包括就業人數的增加以及區域的均衡發展，這對貧窮國家以及製造業、農業產值降低的國家尤具有重要意義。大部分國家同時考慮一些無形的價值，例如：文化遺產的保存以及自然生態環境的維護。澳洲甚至涵蓋提升當地居民的福祉。換句話說，觀光的發展要符合全民利益，成為創造價值的平臺。

(二)充實觀光供給面內涵，提升觀光競爭力

世界經濟論壇（World Economic Forum）[註二]評比觀光競爭力的指標，包括有利的環境、旅遊及觀光政策和有利條件、基礎設施、人文及自然資源等大項[註三]。涉及領域除觀光設施、資源外，還包括企業環境、治安、衛生、人力資源及勞動力市場、通訊設施、環境永續、交通建設；等同一個國家整體的競爭力。2015 年臺灣在 141 個評比國家中排名 32，2017 年在 136 個國家中排名 30[註四]。因此，觀光是國與國之間的競爭，非僅是國內業者間的商業競爭；觀光也是政府一體的觀光，非單一部會的觀光，更非中央或地方的觀光。政府推展觀光時，應從行政院的高度訂定政策，相關部會全力配合並由立法院立法支持。中央、地方一條鞭，統籌規劃建設臺灣成為觀光之島及亞太地區旅遊目的地。

(三)發揮整合的力量，建立國家觀光品牌形象

國家形象可視為整體經濟發展的表徵，觀光是外匯的主要來源，觀光也能創造許多就業機會，因此政府將國家形象的提升當作發展整體外銷的一部分，中央觀光主管機關也因而扮演著協調者、教育和行銷者的角色，整合相關部門，形塑國家品牌形象，創造觀光的品牌價值。近年來各國無不競相建立國家品牌形象，再以有力的口號（Slogan）包裝行銷，例如印度選用 Incredible India、馬來西亞（Truly Asia）、日本（Endless Discovery）、印尼（美麗精彩就在印尼 Wonderful Indonnesia）。2015 年起，WEF 觀光競爭力指標，已將國家品牌策略排名納入評比項目。[註五]

4-3　觀光中長期政策發展

一、啟動觀光客倍增計畫[註六]

民國 91 年 8 月 23 日時任行政院院長游錫堃先生，以宜蘭觀光立縣經驗，啟動「觀光客倍增計畫」，目標設定民國 97 年達成以「觀光」為目的來臺旅客 200 萬人次、來臺旅客突破 500 萬人次為目標。

觀光客倍增計畫雖然是以追求來臺旅客數在六年內倍增達到五百萬人次為目標，但是真正的用意是用這種具體的訴求，來要求觀光及相關主管機關，用吸引國際觀光客來臺觀光的眼光和手段來帶動整體產業的發展。因此，它的做法是要突破以往將經費資源分散在國家公園、國家風景區、森林遊樂區等去做很多單一景點的建設，改為以「套裝旅遊路線」的規劃來整合資源，使各相關機關的資源都集中在這些主要旅遊線上，打造出具國際水準的旅遊帶，供旅行業者去包裝遊程，向國際行銷。同時以「顧客導向」思維，優先將既有的觀光旅遊線在短期內整合改善，然後再去開發新的套裝旅遊路線和新的景點。除了硬體設施的改善，軟體的服務也要配套措施，建置「旅遊服務網」的計畫，把觀光客需要的交通、資訊及住宿完善整備，使臺灣旅遊環境友善。當然，要達到觀光客倍增之目標，必須要加強國際宣傳和推廣，以「目標管理」的手段打通觀光客來臺觀光的障礙和瓶頸，除了交通部觀光局的國際推廣外，各部會駐外代表、駐外人員也共同來宣傳臺灣的觀光。

觀光客倍增計畫，包含現有套裝旅遊線整備、開發新興旅遊線、建置旅遊服務網、國際觀光宣傳推廣及開發觀光產品等 5 項子計畫。該計畫目標（民國 97 年來臺旅客 500 萬人次），雖因民國 92 年發生 SARS，而未克達成[註七]。但它翻轉政策思維，奠定了 21 世紀臺灣觀光發展的基石。其特點及主要措施如下：

(一)四大特點

1. 以旅遊線的概念串聯沿線食、宿、交通、景點，進行開發建設
2. 引進企業經營理念，以顧客導向為思維，包裝產品行銷臺灣
3. 開辦定時定點發車的旅遊服務
4. 擴大旅遊資訊服務

(二)五大措施

1. 現有套裝旅遊路線整備：已有國際旅遊造訪的 5 條路線，從點線面全力提昇其接待水準。

 (1)北部海岸旅遊線

 (2)日月潭旅遊線

(3)阿里山旅遊線

(4)恆春半島旅遊線

(5)花東旅遊線

圖 4-3　**圖片來源：交通部觀光局提供。**1.北部海岸旅遊線─外澳濱海遊戲區 2.日月潭旅遊線─車埕水上茶屋 3.阿里山旅遊線─豐山石磐谷吊橋 4.恆春半島旅遊線─恆春古城 5.花東旅遊線─六十石山

2.　開發新興旅遊線及景點：具有潛力旅遊路線計 10 條，並強化自行車及自然步道系統。

(1)　蘭陽北橫旅遊線

(2)　桃竹苗旅遊線

(3)　雲嘉南濱海旅遊線

(4)　高屏山麓旅遊線

(5)　脊樑山脈旅遊線

(6)　離島旅遊線

(7)　環島鐵路觀光旅遊線

(8)　國家花卉園區旅遊線

(9)　安平港國家歷史風貌園區旅遊線

(10)故宮博物院南部分院旅遊線

(11)全國自行車道系統旅遊線

(12)國家自然步道系統旅遊線

圖 4-4　圖片來源：交通部觀光局提供。1.2.全球自行車道系統旅遊線──池上自行車道、大鵬灣自行車道 3.4.國家自然步道系統旅遊線──瑞里野薑花溪步道、瑞峰竹坑溪步道

3.　建置旅遊服務網

(1)　臺灣觀光巴士系統

(2)　旅遊資訊服務網

(3)　一般旅館品質提升計畫

(4)　開發國際觀光渡假園區

旅遊服務中心形象識別系統　　　　　臺灣觀光巴士形象識別系統

圖 4-5

4.　國際觀光宣傳推廣

(1)　客源市場開拓計畫

(2)　創意行銷

5. 開發觀光產品

 (1) 重新包裝既有之觀光景點

 (2) 規劃輔導新興之旅遊產品

民國 91 年觀光客倍增計畫啟動的第一年，我國的觀光收入為 3,955 億元（114 億美元），佔 GDP 比重為 3.88%，其中觀光外匯收入臺幣 1,587 億元（46 億美元），國內旅遊支出 2,368 億元，國內旅遊對觀光產值貢獻度為 60%；民國 92 年受 SARS[註八]影響，觀光產值大幅下降，民國 93 年為回復期，民國 94 年觀光產值為新臺幣 3,528 億元（110 億美元），其中觀光外匯收入雖提升為臺幣 1602 億元（50 億美元），但國內旅遊支出反較民國 94 年下降 442 億元臺幣，使得整個觀光產值占 GDP 比重為 3.17%，國內旅遊支出對觀光產值貢獻度亦降為 55%。此一現象說明了國內旅遊的內需市場已趨飽和，也充分說明了「觀光客倍增計畫」拓展國際觀光市場政策的正確性。

二、觀光拔尖領航方案打造觀光產業為六大新興產業[註九]

回顧民國 89 年以來觀光的政策與思維，從「21 世紀臺灣發展觀光新戰略」到「觀光客倍增計畫」，政府努力在強化觀光品牌形象加強「行銷臺灣」；在風景區建設開發，整頓觀光遊憩設施，建構「美麗臺灣」；在加強人才培訓、行業管理，促進產業投資環境活化、優化觀光服務內涵，推動「品質臺灣」；在產品包裝部分，形塑「特色臺灣」；在資訊提供及行銷通路部份，營造「友善臺灣」。為了提升臺灣觀光的競爭的利基，拼觀光，就是要與國際接軌，也促成了「觀光拔尖領航方案」。

民國 97 年 7 月，兩岸開放直航，臺灣一躍成為東亞觀光交流轉運中心；亦是使臺灣提升為國際觀光重要旅遊目的地之契機，當時行政院院長劉兆玄先生將觀光產業列入行政院六大新興產業，行政院並於民國 98 年 8 月 24 日核定「觀光拔尖領航方案」，該方案廣納各界建言，重新檢視觀光供給、市場產業與人力之瓶頸，盤點北、中、南、東區域特性，運用新臺幣 300 億觀光發展基金，補充強化年度施政計畫力有未逮之處，是以發揮臺灣觀光優勢的「拔尖」、培養觀光產業競爭力的「築底」、加強國際市場開拓及增加產業附加價值的「提升」等三大行動方案，重新建構主軸線，將觀光的角色提升成為串連政府重點推動之六大關鍵新興產業之經緯[註十]，以「發展國際觀光、提升國內旅遊品質、增加觀光外匯收入」為核心觀念，使觀光成為 21 世紀臺灣經濟發展的領航性服務業。

(一)特點

1. 集中經費建設國際魅力景點

2. 多元開拓市場，創新品牌行銷

3. 引領產業升級，菁英養成訓練

4. 開辦臺灣好行，資訊結合科技應用，營造友善旅遊環境

(二)主要措施

表 4-2

拔尖 （發揮優勢）	魅力旗艦	**區域觀光旗艦計畫** ■ 發展 5 大區域觀光旗艦計畫，重新定位北、中、南、東及離島之分區發展主軸
		競爭型國際觀光魅力據點示範計畫 ■ 輔導地方政府創造 10 處國際魅力景點，每案以新臺幣 3 億元為上限，進行 2 年觀光環境整備
		觀光景點無縫隙旅遊服務計畫 1. 輔導地方政府推動 10 處無縫隙旅遊服務 2. 建置臺灣觀光資訊資料庫 3. 運用科技發展各種友善國際旅客之加值服務
	國際光點	**國際光點計畫** ■ 深化觀光內涵，每年評選 5 案（北、中、南、東、不分區各 1 案）具國際級、獨特性、長期定點定時、可吸引國際旅客之產品
築底 （培養競爭力）	產業再造	**振興景氣再創觀光產業商機計畫** 1. 獎勵觀光產業升級優惠貸款之利息補貼 2. 協助旅行業復甦
		觀光遊樂業經營升級計畫 1. 獎勵督導考核競賽優良業者（名次為前 1/3 且屬列特優等、優等），發給獎金 2. 補助提升服務品質事項
		輔導星級旅館加入國際或本土品牌連鎖旅館計畫 ■ 星級旅館新（已）加入國際或本土品牌連鎖旅館所支出之相關費用，最高新臺幣 500 萬元
		獎勵觀光產業取得專業認證計畫 ■ 取得 ISO（International Organization for Standardization、HACCP（Hazard Analysis and Critical Control Point）旅館業環保標章、綠建築標章、5S 或防火標章等相關認證，最高新臺幣 500 萬元
		海外旅行社創新產品包裝販售送客獎勵計畫 ■ 鼓勵開發創新產品且販售者，分攤所需宣傳推廣促銷費用不逾 50%

菁英養成		觀光從業菁英養成計畫 1. 國外受訓： 　■ 旅館業及觀光旅館業：遴選業者團送瑞士雷赫士旅館管理大學、新加坡南洋理工大學、藍帶學院等知名學校，專業訓練 　■ 觀光遊樂業：遴選業者團送迪士尼管理學院、新加坡南洋理工大學專業訓練 　■ 旅行業：遴選業者團送夏威夷大學、日本 JTB、HIS 旅行社專業訓練 　■ 大專教師 2. 國內訓練： 　■ 補助開辦觀光產業高階領導課程或國際專題研習營 　■ 辦理國際大師開講 　■ 分級開辦服務及管理課程
提升 （附加價值）	市場開拓	國際市場開拓計畫 　■ 多元開放，全球布局，針對目標市場分眾行銷 　■ 推動「旅行臺灣‧感動 100」 　■ 推動「旅行臺灣‧就是現在」 　■ 推出優惠及獎勵補助措施
	品質提升	星級旅館評鑑計畫 　■ 每 3 年辦理一次，分依「建築設備」及「服務品質」2 階段評鑑，評定 1-3 星級及 4-5 星級 民宿認證計畫（好客民宿遴選計畫） 　■ 鼓勵民宿經營者，參與「民宿認證訓練」，取得 Taiwan Host 標章 　■ 建置專屬網站，加強宣傳

資料來源：交通部觀光局

三、觀光大國行動方案[註十一]

　　「觀光拔尖領航方案」主要目的在擴大臺灣觀光市場規模、引領產業國際化發展、營造五大分區旅遊風貌、奠定產業質量提升基礎，引發臺灣觀光市場從量變到質變的結構性轉型契機。為持續促進臺灣觀光質量發展，並呼應交通部「美好生活的連結者」[註十二]的施政理念，觀光大國行動方案則從既有的「點」、「線」擴大至「面」，積極以「觀光」做為「整合平臺」，透過跨域、整合、串接、結盟等手法，強化跨區、跨業的整合鏈結成果，並積極推動產業制度變革、營造良好投資環境、鼓勵產業創新升級、提高產業附加價值，以「質量優化、價值提升」為核心理念，以「優質、特色、智慧、永續」為執行策略，引領觀光產業邁向「價值經濟」的新時代，全面提升臺灣國際觀光競爭力，營造臺灣成為觀光大國的旅遊目的地形象。

　　計畫目標為配合黃金十年[註十三]的開展，實現「觀光升級：邁向千萬觀光大國」之願景，將秉持「質量優化、價值提升」的理念，積極促進觀光質量優化，在量的增加，順勢而為、穩定成長；在質的發展，創新升級、提升價值，期能打造臺灣成為質量優化、創意加值、處處皆可觀光的千萬觀光大國，提升臺灣觀光品牌形象，增加觀光外匯收入。本計畫至民國 107 年動支 163.8113 億元，執行 18 項計畫（如千萬觀光大國 18 項計畫）。

表 4-3　千萬觀光大國 18 項計畫

優質觀光	產業優化 制度優化 人才優化	■ 旅行業品牌化計畫 ■ 旅宿業品質精進計畫 ■ 旅宿業創新輔導計畫 ■ 觀光遊樂業優質計畫 ■ 觀光產業關鍵人才培育計畫
特色觀光	跨域亮點 特色產品 多元行銷	■ 跨域亮點及特色加值計畫 ■ 特色觀光活動扶植計畫 ■ 多元旅遊產品深耕計畫 ■ 臺灣觀光目的地宣傳計畫 ■ 高潛力客源開拓計畫
智慧觀光	科技運用 產業加值	■ 智慧觀光計畫 ■ I-center 旅遊服務創新升級計畫 ■ 臺灣好玩卡推廣計畫
永續觀光	綠色觀光 關懷旅遊	■ 臺灣好行服務升級計畫 ■ 臺灣觀巴服務維新計畫 ■ 旅宿業綠色服務計畫 ■ 無障礙及銀髮族旅遊推廣計畫 ■ 原住民族地區觀光推動計畫

資料來源：交通部觀光局

　　觀光大國行動方案之執行期程，雖是到民國 107 年，但政策是要預先謀定，因此，交通部觀光局盱衡國際間永續觀光及在地旅遊之現勢，刻在研擬接續之行動方案—「Tourism 2020-臺灣永續觀光發展策略」，整合觀光資源，發揮臺灣優勢，開拓多元市場，推動國民旅遊，輔導產業轉型，發展智慧觀光，推廣體驗觀光；同時配合 UNWTO 將 2017 年訂為「國際永續觀光發展年」，交通部觀光局也依序訂定 2017 年（生態旅遊年）、2018 年（海灣旅遊年）、2019 年（小鎮漫遊年）、2020 年（脊樑山脈旅遊年），藉著每一年的執行計畫，實現成為一個友善、智慧、體驗的「亞洲旅遊重要目的地」之願景。

　　另一方面，為因應客源市場之變化，政府及業界積極拓展東南亞市場，來臺旅客明顯成長。而為提升接品質，交通部觀光局亦於民國 107 年 4 月 13 日訂定「試辦東南亞來台優質行程認證計畫」，2018 年至 2020 年先以泰國為試辦對象，期藉認證計畫，鼓勵業者合理收費、適當安排行程及購物，杜絕低價競爭；獲得認證之行程刊登廣告時，應標示交通部觀光局認證圖樣，並得申請分擔宣傳經費。

圖 4-6　交通部觀光局優質行程認證圖樣（圖片來源：交通部觀光局）

　　所謂「觀光新南向」政策之客源市場，包括東協十國及印度、不丹，交通部觀光局主要措施如下：一、民國 106 年編列經費新臺幣 2 億元，加強行銷推廣。二、於民國 106 年 12 月在泰國增設辦事處，並評估分別於印度設立辦事處及印尼分處。三、強化雙邊交流，推動臺菲、臺印（印尼）、臺泰雙邊合作。四、鼓勵東協臺商籌組員工或當地協力廠商來臺辦理獎勵旅遊。五、賡續營造穆斯林友善旅遊環境，於交通場站、商場、風景區設置洗淨設備及祈禱設施；輔導並獎助餐廳取得穆斯林友善認證，每家最高補助認證獎助金新臺幣 20 萬元。六、提供旅行業者接待東南亞來臺旅行團體隨團翻譯補助，製作東南亞語言文宣。

　　外交部亦放寬簽證措施，簡化來臺簽證，民國 104 年 11 月對印度、印尼、泰國、菲律賓、越南五國（民國 105 年 9 月 1 日新增緬甸、柬埔寨、寮國）實施「觀宏專案」[註十四]，由指定旅行社代辦旅客團體簽證，以團進團出方式來臺旅遊。民國 105 年 8 月對泰國及汶萊試辦一年來臺停留 30 天免簽措施；其中，對泰國之免簽証，並再延長一年至民國 107 年 7 月 31 日；民國 106 年 11 月 1 日起試辦菲律賓國民來台 14 天免簽證，至民國 107 年 7 月 31 日止；為落實新南向政策，繼續試辦泰國、汶萊及菲律賓國民來臺免簽證措施，自民國 107 年 8 月 1 日起延長一年，至民國 108 年 7 月 31 日，停留天數均為 14 天。

表 4-4　東南亞市場來臺旅客統計表

來臺人次 國家別	來臺人次				
	2013 年	2014 年	2015 年	2016 年	2017 年
馬來西亞	394,326	439,240	431,481	474,420	528,019
新加坡	364,733	376,235	393,037	407,267	425,577
印尼	171,299	182,704	177,743	188,720	189,631
越南	118,467	137,177	146,380	196,636	383,329
菲律賓	99,698	136,978	139,217	172,475	290,784
泰國	104,138	104,812	124,409	195,640	292,534
緬甸	5,576	6,375	7,908	9,904	13,839
汶萊	1,843	2,834	3,032	4,609	2,320
柬埔寨	1,240	1,660	1,887	3,649	10,165
寮國	224	176	299	356	804
印度	23,318	30,168	32,198	33,550	34,962

圖 4-7　圖片來源：交通部觀光局

4-4　我國觀光政策的執行

　　觀光政策的執行在提升觀光產業競爭力，打造國家觀光品牌形象，已如前述。本書利用此一章節將觀光倍增計畫、觀光拔尖領航方案到千萬觀光大國行動方案所具體採取之措施分門別類臚列如后，可以清晰的了解近十五年來政府的觀光行政行為。

一、產業輔導

(一)法規鬆綁

　　產業輔導最根本的是要從制度面著手，在 2015 年經濟發展願景第一階段的「大投資大溫暖三年衝刺計畫（2007 年—2009 年）」就將「推動法規鬆綁」列為主要項目，這是一種不用花費政府預算，又能引導產業走向，使行政機關依法行政的三贏策略。或因法規所涉相關機關抱持本位主義，或因修法耗時，或因缺乏配套，仍有更往前走的空間。

(二)獎勵補助

　　在預算範圍內，政府用獎勵輔助的策略，輔導業者向上提升，或協助產業復甦，有其權宜性。在「觀光客倍增計畫」，就有「一般旅館品質提升」政府提供優惠貸款及利息補貼，鼓勵旅館更新設施（備）。在「觀光拔尖領航方案」，也有經費補助（或免收規費）鼓勵業者取得星級旅館、環保標章、綠建築標章、防火標章等項目。

(三)品牌建立

　　「品牌」是企業無形資產，交通部觀光局為導引業者品牌化，建立企業形象，自主管理，在「觀光拔尖領航方案」有輔導星級旅館加入國際或本土品牌連鎖旅館計畫，在「觀光大國行動方案」也有旅行業品牌化計畫。

(四)稅捐減免

　　為鼓勵業者配合政府共同宣傳行銷臺灣，訂定「觀光產業配合政府參與國外宣傳推廣適用投資抵減辦法」，其宣傳推廣費用在同一課稅年度內支出總金額達十萬元以上，得就支出相關費用之 20%抵減營利事業所得稅。另鼓勵來臺旅客在臺購物消費，訂定「外籍旅客購買特定貨物申請退還營業稅實施辦法」，自民國 92 年 10 月 1 日起實施外國旅客購物退稅制度。（本兩項制度詳本書第二篇第 16 章）

二、人才培育

　　政府長期以來對法規規定的證照制度，均不遺餘力的補助公協會辦理訓練，或自行辦理導遊、領隊、旅行業、經理人訓練，觀光旅館業、旅館業、民宿、觀光遊樂業各階層、領域等訓練。近年來更集中經費，在「觀光拔尖領航方案」，有「觀光從業菁英養成計畫」，依類別薦送業者，大專觀光科系教師到國外知名機構受訓（例如日

本 JTB、HIS 旅行社，美國康乃爾大學、夏威夷大學、瑞士雷赫士旅館管理大學，法國藍帶學院澳洲分校、新加坡南洋理工大學，美國迪士尼學院，日本東京迪士尼...），並將課程編為教案，轉化為國內訓練教材培育種子教師。「觀光大國行動方案」有「觀光產業關鍵人才培育計畫」，培育關鍵人才，推動數位化學習，擴大產業合作；並與國際機構合作開辦課程。

三、觀光建設與產品包裝

(一)景點分級

　　觀光建設是持續性的，在「觀光客倍增計畫」以旅遊線概念規劃，重新整備已成熟的北海岸、日月潭、阿里山、恆春半島、花東等 5 條國際旅遊線，開發蘭陽北橫、故宮博物院南部分院等 10 條新興旅遊線，並建置全國自行車道系統及國家自然步道系統；其中故宮博物院南部分院旅遊線已於民國 104 年 12 月試營運。為延續建設成果，行政院於民國 97 年 6 月核定「重要觀光景點建設中程計畫」（民國 97 年—民國 100 年），集中投資、景點分級，包括大東北角遊憩區帶、日月潭九族纜車及環潭遊憩區、阿里山遊憩服務設施、大鵬灣建設、花東景觀廊道五大焦點建設，共有 36 處國際旅遊景點、44 個國內旅遊景點。^(註十五)

　　民國 100 年 8 月再核定「重要觀光景點建設中程計畫」（民國 101 年—104 年），分級整建 29 處具有代表性國際景點及 23 處國內旅遊景點。^(註十六)

(二)建設國際魅力據點

　　在「觀光拔尖領航方案」，交通部觀光局輔導地方政府提案建設國際魅力景點，每案以新臺幣 3 億元為上限，已推出「驚艷水金九」等 9 處。為進一步有效累進投資建設成果，在「觀光大國行動方案」繼有「跨區亮點及特色加值計畫」，輔助地方政府就既有遊憩據點再強化建設，並與行銷推廣連結，其環境改造包含場景印象塑造、觀光路廊營造、景點設施優化、旅客服務設施等。

(三)建置北、中、南、東及不分區國際光點

　　依國際旅客需求及喜好，各區推出有獨特性長期定點定時可吸引國際旅客之聚焦亮點，其作法是依區域觀光旗艦計劃 4 大分區，北區（生活及文化）、中區（產業及時尚）、南區（歷史及海洋）、東區（慢活及自然）特色，成立專業小組遴選光點計畫，其中東區光點計畫建置了臺東鐵花村、池上、港口及花蓮光點，成效最為明顯。

四、友善旅遊環境的建置

　　觀光政策之施行，最終要落實到產業之發展及消費者之服務。從使用者之層面去思考，有助政策之擬訂，在「觀光客倍增計畫」輔導旅行業等建置臺灣觀光巴士，強

化旅遊資訊服務，普設 i 旅遊服務中心；在「觀光拔尖領航方案」有景點接駁之「臺灣好行」，均係針對旅客旅遊的方便性設計，深獲好評。「觀光大國行動方案」更繼續推動，並再創新、再升級。

五、國際宣傳及推廣

　　我國觀光宣傳及行銷引進企業經營理念，區隔市場、目標管理；策略上採「多元開放、全球布局」，持續耕耘既有市場、爭取新興市場，創新手法、創造話題增加臺灣曝光度。為宣傳推廣臺灣，招攬國外旅客來臺觀光，我國已於日本東京、大阪，韓國首爾、新加坡、馬來西亞吉隆坡、香港、美國紐約、舊金山、洛杉磯、德國法蘭克福、泰國及中國大陸北京、上海、福州設立觀光推廣駐外辦事處，茲將近十年來我中央觀光主管機關曾施行的國際宣傳推廣整理方案說明如下：

圖 4-8　交通部觀光局駐外辦事處分布圖（民國 106 年 12 月)

(一)參加海外旅展及辦理推廣活動

　　組織業者參加國外舉辦之旅展，直接向當地民眾宣傳推廣，是國際間常用的主要推廣方式；如係展銷合一的旅展並可與當地旅行業者合作，直接銷售旅遊行程。交通部觀光局依據發展觀光條例第 5 條第 2 項，「中央主管機關得將辦理國際觀光行銷、市場推廣、市場資訊蒐集等業務，委託法人團體辦理…」及「法人團體受委託辦理國際觀光行銷推廣業務監督管理辦法」之規定，每年經評選後委託法人團體組織臺灣業者到歐美、東北亞、東南亞參加當地旅展及辦理行銷推廣活動，例如：柏林旅展（International Tourism Exchange in Berlin，簡稱 ITB）、倫敦旅展（World Travel Market，簡稱 WTM）、香港旅展（International Travel Expo，簡稱 ITE）、泰國旅展（Thailand International Travel Fair，簡稱 TITF）等。

(二)名人代言

名人係指在社會上或某一領域有相當名氣或聲望者,其言行動見觀瞻,對民眾具有影響力。請名人代言商品,原是一般商品的行銷策略;近十餘年來,各國在推廣觀光方面,亦引進名人代言,交通部觀光局也不例外,曾在不同客源市場以名人代言方式宣傳臺灣。例如日本市場,曾邀請F4、飛輪海、羅志祥及長澤雅美等人代言;韓國市場,曾邀請趙正錫、陳逸涵及呂珍九代言;東南亞市場,則邀請張惠妹、蔡依林及吳念真等人代言。

(三)吉祥物代言

觀光宣傳除請名人代言外,近年來又興起用可愛吉祥物代言的風潮,交通部觀光局用臺灣特有的黑熊代言臺灣觀光品牌極受歡迎。

(四)偶像劇

以臺灣景點為場景拍攝時尚偶像劇,帶動旅客到臺灣實際造訪拍攝景點,例如:韓國 On Air、日劇花嫁之簾(旅館花嫁)等。

(五)拍攝旅遊節目

藉由節目專業製作,串聯旅遊景點拍攝成旅遊節目,並由主持人介紹景點特色及周邊食、宿、交通等相關資訊,例如:韓國的「花樣爺爺」、「Friends」、日本的「孤獨的美食家」等;另亦與好萊塢合作拍攝電影「沉默」(Silence),全部在臺灣取景,已於美國、臺灣上映。

(六)異業結盟

與民間企業合作藉由民間資源共同宣傳臺灣。例如交通部觀光局與捷安特公司合作將臺灣旅遊文宣置放於捷安特公司在歐洲的據點。

(七)網路行銷

因應網路時代來臨,交通部觀光局運用網路行銷,將臺灣觀光訊息透過網路無國界的方式,傳達給網路世代的潛在客源,例如成立多語別臺灣觀光資訊網站、與 Google 合作關鍵字廣告、與 Youtube 合作觀光無設限的臺灣行程自拍影片競賽等。

(八)旅遊專書

贊助國外旅遊作家來臺親身體驗,將旅遊景點之特色及周邊食宿交通等資訊,例如:韓國旅遊作家趙玄淑、梁妁嬉、辛徐熙等。

(九)媒體邀訪

　　邀請客源市場之主流媒體及旅遊雜誌記者來臺實地考察並撰文報導，達到宣傳推廣之功效。例如：香港新假期雜誌、U Magazine、東方報業集團等；馬來西亞的好玩旅遊月刊、旅行家月刊、旅遊玩家月刊、星洲日報、南洋商報等。

(十)獎勵補助措施

1. 訂定包機、包船獎助要點

　　為爭取全球各地包機來臺觀光，開拓海外地方客源，並將來臺旅客引導至離島或北部地區以外區域，平衡南北及東西地區觀光產業發展，故訂定推動境外包機旅客來臺獎助要點、推動大陸地區旅客包船來臺獎助要點。

2. 推動境外遊輪來臺獎助要點

　　郵輪市場以每年平均 7.2%的速度成長，其中以西太平洋更是成長最快的市場，交通部觀光局為鼓勵郵輪公司將臺灣的港口納入亞洲航線彎靠港，以帶動臺灣各港口及周邊成市的景點，訂定獎助要點。

3. 獎勵學校接待修學旅行

　　鼓勵臺灣學校接待外國學生團體，藉由學生交流，建立良好情感，創造學生未來重複旅遊的潛在市場，訂定獎勵學校接待境外學生來臺教育旅行補助要點。

4. 定訂獎勵旅遊 [註十七] 優惠措施

　　獎勵旅遊團體所創造的經濟效益遠高於一般觀光團，各國無不極力爭取，為鼓勵國內旅行社爭取國外企業來臺舉辦獎勵旅遊，針對不同規模團體提供不同等級的優惠措施，例如：歡迎布條、文化表演節目等。

　　交通部觀光局並於民國 105 年 3 月 10 日訂定推動國外獎勵旅遊來臺獎助要點，改以現金補助，就 50 人以上之獎勵旅遊團體，在民國 107 年 12 月 31 日以前來臺停留四天三夜以上，每一旅客獎助新臺幣 400 元至 800 元，由主辦獎勵旅遊之企業或旅行社用於獎勵旅遊團體來臺歡迎布條、文化表演觀賞、住宿、餐飲、參觀景點門票、活動場地租用及接待相關費用；為配合南向政策，民國 106 年 4 月修正獎助要點，來台停留四天三夜以上之獎勵旅遊團體，係由設立於新加坡、馬來西亞等東協十國及印度、不丹、紐西蘭、澳州之境外企業或法人組織主辦者，另有加碼補助。

5. 分攤廣告經費補助

　　為鼓勵國外旅行業者刊登廣告販售臺灣旅遊產品，交通部觀光局駐外辦事處分攤該業者販賣臺灣旅遊行程之廣告經費。

6. 四季好禮大相送

　　交通部觀光局對來臺之自由行旅客送悠遊卡、觀光遊樂區兌換券、夜市小吃券、泡湯券、國際機場巴士券等，鼓勵海外旅客到臺灣旅遊。

7. 免費過境半日遊

鑑於桃園國際機場每年過境旅客高達數百萬人次，安排在臺灣過境轉機之旅客，配合其轉機時間，由交通部觀光局委託旅行社接待過境旅客至桃園市、臺北市免費半日遊，使過境旅客有機會認識臺灣，有助過境旅客將臺灣列為下次旅遊目的地，促使旅客日後再來臺灣旅遊。

(十一)送客計畫

為鼓勵海外旅行社送客至臺灣，交通部觀光局曾與海外口碑良好旅行社合作，凡送客來臺旅遊達一定人數，即給予獎勵金。目前與交通部觀光局簽署送客合作契約的國外旅行社如下：日本獨賣旅行社、日本 HIS（HIDEO INTERNATIONAL SERVICE）旅行社、日本旅行社、日本近畿旅行社、日本 TABIX JAPAN 旅行社、日本阪急交通設；韓國 HANA TOUR、MODE TOUR、旅行博士、TOUR2000、BICO TRIP、INTERPART、來日 TOUR、大明 TOURMALL 等。

六、舉辦大型節慶活動

結合臺灣民俗文化、美食、自行車及溫泉之優勢，搭配春夏秋冬四季，定期舉辦大型活動行銷臺灣，並由旅行社將活動排入行程，招徠外國旅客來臺觀光。

(一)臺灣燈會（春）

自民國 79 年開辦，前 11 年均在臺北市中正紀念堂（自由廣場）四周布置燈區，民國 90 年移至高雄，此後就在臺灣不同縣市辦理[註十八]，展出內容更多元多樣，曾被 Discovery 讚譽為世界最佳節慶之一。

圖 4-9　2018 臺灣燈會主燈「忠義天成」

(二)臺灣美食展（夏）

自民國 79 年開辦（原名臺北中華美食展，民國 96 年更名為臺灣美食展）每年設定主題^(註十九)推廣臺灣美食，民國 102 年、103 年停辦實體展，轉型為「食來運轉遊臺灣」；民國 104 年創新，以「臺灣美好食代」為主題，以美食訴說臺灣的美好；民國 105 年在以臺灣「純真食代」訴求返璞歸真「純」美好食材「真」正臺灣味；民國 106 年以臺灣「繽紛食代」闡述臺灣多元的美食；民國 107 年更以「美善食代」宣揚臺灣的美膳並開辦「美食月」活動。

(三)臺灣自行車節（秋）

臺灣是自行車王國，結合全國自行車道系統，於民國 99 年 10 月辦理區域性自行車邀請賽，民國 100 年 10 月擴大舉辦臺灣自行車國際邀請賽，廣邀外國旅客騎自行車達人來臺騎自行車體驗美麗臺灣。民國 101 年起每年 11 月訂為臺灣自行車節。

(四)臺灣溫泉美食嘉年華（冬）

溫泉及美食都是臺灣有力的觀光資源，交通部觀光局輔導溫泉飯店業者，結合美食推出溫泉特色餐飲行銷臺灣。

七、國際交流與合作

(一)簽署觀光合作協定

發展觀光條例第 5 條第 4 項規定，為加強國際宣傳，便利國際觀光旅客，中央主管機關得與外國觀光機構或授權觀光機構簽訂觀光合作協定，以加強區域性國際觀光合作，並與各該區域內之國家或地區，交換業務經營技術。交通部觀光局為推廣觀光品牌，配合政策鼓勵業者到海外投資觀光旅遊設施，依照上述規定與許多國家簽署觀光合作協定。^(註二十)

(二)舉辦觀光高峰會議

藉由雙邊高峰會議輪流在雙方不同城市舉辦，加強合作及人才交流，深入地方觀光。

1. 臺星觀光會議

 新加坡是最早與臺灣簽署觀光合作協議及召開觀光雙邊會議的國家，自 1991 年開始每隔一年輪流在臺灣及新加坡定期開會。目前已不再每年固定召開會議，而由雙方工作層級人員視業務需要互相討論交流。

2.　臺韓觀光會議

臺韓觀光會議原名中韓旅行業會議，從民國 71 年起在臺灣與韓國輪流主辦，嗣因民國 81 年臺韓斷交斷航停辦 5 年，直到民國 86 年復辦，更名為「TVA/KATA 觀光交流會議」；民國 93 年第 19 屆臺韓觀光會議在臺灣花蓮舉行，針對復航、包機、修學旅行充分討論，加速促成臺韓雙方在民國 93 年 9 月簽署復航協定，民國 94 年臺韓航線正式復航。[註二十一]

圖 4-10　圖片來源：財團法人台灣觀光協會提供

3.　臺日觀光會議

民國 97 年交通部觀光局繼「觀光倍增計畫」後，推動旅行臺灣年活動；日本亦在推動「Visit Japan Campaign」及「Visit World Campaign」，雙方於民國 97 年 3 月在臺北舉辦第一屆臺日觀光高峰論壇，此後輪流在日本及臺灣舉辦。[註二十二]

圖 4-11　圖片來源：財團法人台灣觀光協會提供

4. 臺越觀光會議

越南觀光旅遊起步較晚，在南越、北越統一後經濟逐漸發展，而越南人口約 9 千萬，是具有潛力的客源市場。交通部觀光局為開發新客源市場，民國 101 年 5 月與越南觀光旅遊總局簽署合作協定，並於民國 101 年 11 月在臺北召開第一次臺越觀光會議。^(註二十三)

5. 兩岸旅遊圓桌會議

民國 97 年 7 月開放大陸地區人民來臺觀光後，為使兩岸觀光旅遊健全永續發展，兩岸除定期舉行事務性會議協商外，並每年舉辦兩岸旅遊圓桌會議，民國 98 年 7 月在北京召開第一屆會議。^(註二十四)

4-5　自我評量

1. 研訂觀光政策目的何在？試說明之。
2. 試簡要敘述我國觀光政策發展之沿革。
3. 試述交通部研訂之觀光政策白皮書之政策目標與政策發展主軸。
4. 觀光政策的研訂應有哪些宏觀的思維？
5. 試說明觀光客倍增計劃的特點及五大措施。
6. 試說明觀光拔尖領航方案推動的背景及主要措施。
7. 試述觀光大國行動方案主要內容有哪些？
8. 試述近 15 年來政府在產業輔導方面曾採取哪些措施？
9. 試說明近 15 年來政府在友善旅遊環境的建置做了哪些努力？

4-6　註釋

註一　資料來源：摘錄自交通部觀光局行政資訊網。

註二　是一個以基金會形式成立的非營利組織，成立於 1971 年，總部設在瑞士日內瓦州科洛尼。其以每年冬季在瑞士滑雪勝地達佛斯舉辦的年會（俗稱達佛斯論壇，英語：Davos Forum）聞名於世，歷次論壇均聚集全球工商、政治、學術、媒體等領域的領袖人物，討論世界所面臨最緊迫問題。資料來源：維基百科。

註三　2015 年觀光競爭力總計評比 141 個國家和地區，將觀光相關基礎設施、自然、文化資源等 14 個大類細分成多項，以指數形式得出分數計算而成。

註四　「世界經濟論壇」發表 2015 年旅遊與觀光競爭力調查報告（Travel & Tourism Competitiveness Index），西班牙是全球觀光競爭力最高的國家，臺灣排名第

32 位。日本是亞洲國家中排名最高的國家,在全球位居第 9 位,中國大陸名列第 17 位;2017 年臺灣排名第 30 位,中國大陸排名第 15 位。

註五　WEF 觀光競爭力指標,原係:觀光政策組織架構、觀光產業環境及建設、人文及自然資源三大項。2015 年修正為有利的環境、旅遊及觀光政策和有利條件、基礎設施、人文及自然資源四大項。

註六　資料來源:摘錄自交通部觀光局行政資訊網。

註七　觀光客倍增計畫推動後,發生 SARS 重創旅遊業,因而重新調整目標數

表 4-5

年別	目標數(人次)(調整數)	實際數(人次)
2008	500 萬(400)萬	3,845,187
2007	450 萬(375)萬	3,716,063
2006	400 萬(375)萬	3,519,827
2005	350 萬(325)萬	3,378,118
2004	320 萬(290)萬	2,950,342
2003	300 萬(210)萬	2,248,117

註八　SARS 事件是指嚴重急性呼吸道症候群(Severe Acute Respiratory Syndrome,簡稱 SARS)於 2002 年在中國廣東順德首發,並擴散至東南亞乃至全球,直至 2003 年中期疫情才被逐漸消滅的一次全球性傳染病疫潮。依據相關統計資料顯示,SARS 造成臺港航線的旅客大量流失,出國觀光人數與來臺旅遊人數均呈大幅減少。旅遊業與飯店業因業績持續下滑,使得部分企業採取無薪休假、裁減員工等應變措施,甚至歇業以對。遊覽車業損失慘重,觀光旅遊相關產業在此波及 SARS 疫情衝擊下,不但業績下降,甚至帶來新一波失業人潮,造成一波新貧族群,對社會安全層面之影響沉重。

註九　資料來源:交通部觀光局,觀光拔尖領航方案。

註十　馬英九前總統任內,於民國 98 年 2 月 21 日「當前總體經濟情勢及因應對策會議」指示,將「觀光旅遊」、「醫療照護」、「生物科技」、「綠色能源」、「文化創意」、「精緻農業」定位為 6 大關鍵新興產業,並請相關部會研提具體推動策略。

註十一　資料來源:摘錄自交通部觀光局行政資訊網。

註十二　係前交通部長葉匡時在接任時,以「美好生活的連結者」為使命,帶領交通部同仁發揮想像力,構思如何將美好的元素連結一起。以觀光為例,就是透過順暢便利的交通與通訊,積極營造臺灣成為處處皆可觀光的友善旅遊環境,讓國內外遊客得以享受臺灣美景、美食和當地美好的風土民情,以達成

民國 105 年千萬國際旅客來臺之目標。（資料來源：台灣觀光協會 臺灣觀光雙月刊 2014 年 01-02 月）

註十三　「黃金十年　國家願景」計畫是馬前總統重要施政承諾，本計畫計 8 大願景、31 項施政主軸。資料來源：行政院經濟能源農業處 http://www.ey.gov.tw/News_Content4.aspx?n=3D06E532B0D8316C&sms=4ACFA38B877F185F&s=4C2D9CB0DB5E8CF6

註十四　觀宏專案

為促進東南亞國家優質觀光團來台，經行政院秘書長民國 104 年 9 月 7 日院臺文字第 104046725 號函核定「東南亞國家優質團旅客來臺觀光簽證作業規範」，簡化簽證措施，由國外指定旅行社組織 5 人以上團體以團進團出方式來台。試辦期間自民國 104 年 11 月 1 日至民國 105 年 12 月 31 日，延長至民國 107 年 12 月 31 日。

註十五　重要觀光景點建設中程計畫（民國 97-民國 100 年）- 36 處國際觀光重要景點、44 處國內觀光重要景點

(一)　國際觀光重要景點建設（36 處）

1. 白沙灣、金山中角、野柳遊憩區福隆遊憩區、外澳及宜蘭濱海遊憩區
2. 日月潭環潭遊憩區
3. 臺 18 線旅遊服務設施、石桌/奮起湖遊憩系統大鵬灣地區
4. 綠島地區、小野柳/都蘭地區、三仙臺地區
5. 花蓮鯉魚潭、七星潭地區
6. 羅山及六十石山地區、鹿野高臺、關山地區獅頭山
7. 七股地區四草野生動物保護區
8. 烏山頭
9. 賽嘉航空園區、新威茂林遊憩區及三地門霧臺遊憩區湖西濱海遊憩區、白沙遊憩區、漁翁島遊憩區、虎井桶盤遊憩區、雙心石滬遊憩區
10. 北竿系統瑞芳風景特定區
11. 臺南安平地區知本風景區
12. 都會區重要景點

(二)　國內觀光重要景點建設（44 處）

1. 宜蘭濱海遊憩區周邊
2. 三芝遊憩區、石門遊憩區及基隆遊憩區冬山河風景區
3. 水里溪遊憩區

4. 鄒族地區、西北廊道遊憩系統

5. 小琉球

6. 成功/長濱地區、石梯坪/大港口地區花東優質景觀路廊

7. 谷關及八卦山

8. 雲嘉遊憩區、南瀛遊憩區及臺江遊憩區虎頭埤遊憩區、左鎮遊憩區、曾文遊憩區

9. 茂濃遊憩區及屏北遊憩區菜園休閒漁業園區、內海濱海遊憩區、望安中社遊憩區、七美人塚遊憩區

10. 南竿系統

11. 和平島觀光地區北橫旅遊帶

12. Atayal 旅遊帶十八尖山旅遊帶

13. 臺 6 線旅遊帶

14. 后里馬場觀光地區

15. 大坑風景區田尾公路花園觀光地區

16. 鹿谷竹山旅遊帶

17. 古坑觀光地區布袋觀光地區、蘭潭風景區

18. 後壁/白河旅遊帶旗山/美濃旅遊帶

19. 恆春古城觀光地區馬公觀光地區、金門金城小鎮旅遊帶

註十六　重要觀光景點建設中程計畫（民國 101-民國 104 年）- 29 處國際觀光重要景點、23 處國內觀光重要景點

(一) 國際觀光重要景點（29 處）

1. 福隆遊憩區、外澳及宜蘭濱海遊憩區白沙灣、金山獅頭山及中角、萬里及野柳遊憩區

2. 日月潭環潭遊憩區臺 18 線遊憩系統

3. 大鵬灣環灣遊憩區花蓮鯉魚潭、鹿野高臺、羅山及六十石山地區、自行車系統等

4. 綠島系統、小野柳/都蘭系統、成功/三仙臺系統南庄遊憩區、谷關遊憩區

5. 新威茂林遊憩區、賽嘉航空園區

6. 關子嶺溫泉療養圈、烏山頭歷史懷舊旅遊圈隘門遊憩區、中屯風力園區、古堡遊憩區及漁翁島燈塔遊憩區、吉貝遊憩區、桶盤嶼地質公園及虎井嶼遊憩區

7. 北竿系統

(二)　國內觀光重要景點（23 處）

1. 宜蘭濱海遊憩區周邊
2. 三芝遊憩區、石門遊憩區及觀音山遊憩區
3. 頭社遊憩區、水里溪遊憩區鄒族文化遊憩系統、西北廊道遊憩系統
4. 小琉球
5. 花東優質景觀路廊
6. 石梯/秀姑巒系統、獅頭山、八卦山
7. 屏北遊憩區、荖濃遊憩區雲嘉南濱海遊憩區
8. 西拉雅探索園區、西拉雅芒果酒莊馬公觀光都市及菜園遊憩區、白沙遊憩區（含鳥嶼、員貝嶼）、望安中社及天臺山遊憩區、七美南滬港區及愛情園區
9. 南竿系統

註十七　獎勵旅遊係指企業為激勵及鼓舞員工銷售或達成績效目標，而以招待其員工旅遊作為回饋的一種旅遊活動。

註十八　歷年臺灣燈會主題及舉辦地點

表 4-6

年別	主題	地點	年別	主題	地點
1990 馬	飛龍在天	臺北市	2006 狗	槃瓠再開天	臺南市
1991 羊	三陽開泰	臺北市	2007 豬	風調雨順	嘉義縣
1992 猴	洪福齊天	臺北市	2008 鼠	禮鼠獻瑞	臺南縣
1993 雞	一鳴天下白	臺北市	2009 牛	牛轉乾坤	宜蘭縣
1994 狗	忠義定乾坤	臺北市	2010 虎	福臨寶島	嘉義市
1995 豬	富而好禮	臺北市	2011 兔	玉兔呈祥	苗栗縣
1996 鼠	同心開大業	臺北市	2012 龍	龍翔霞蔚	彰化縣
1997 牛	併肩耕富強	臺北市	2013 蛇	騰蛟起盛	新竹縣
1998 虎	浩氣展鴻圖	臺北市	2014 馬	龍駒騰躍	南投縣
1999 兔	寰宇祥和	臺北市	2015 羊	吉羊納百福	臺中市
2000 龍	萬福歸蒼生	臺北市	2016 猴	齊天創鴻運	桃園市
2001 蛇	鰲躍龍翔	高雄市	2017 雞	鳳凰來儀	雲林縣
2002 馬	馳騖寰宇	高雄市	2018 狗	忠義天成	嘉義縣
2003 羊	吉羊康泰	臺中市	2019 豬	屏安鵬來* 光耀 30	屏東縣
2004 猴	登峰造極	臺北縣	2020 鼠		台中市
2005 雞	鳳鳴玉山	臺南市	2021 牛		新竹市

* 臺灣燈會主燈，歷年都是按照 12 生肖，以當年之「生肖」作為造型。2019 年改變慣例，以「鮪魚」作為主燈造型。

註十九　歷年臺灣美食展主題

表 4-7

年度	主題
臺北中華美食展 79 年	未設主題館
臺北中華美食展 80 年	滿漢全席
臺北中華美食展 81 年	紅樓美宴
臺北中華美食展 82 年	藥膳食補
臺北中華美食展 83 年	養生素食
臺北中華美食展 84 年	臺菜回顧
臺北中華美食展 85 年	米食精典
臺北中華美食展 86 年	茶香美饌
臺北中華美食展 87 年	果宴精饌
臺北中華美食展 88 年	白玉珍饈宴
臺北中華美食展 89 年	鱻宴
臺北中華美食展 90 年	麵麵俱到
臺北中華美食展 91 年	梅之饗宴
臺北中華美食展 92 年	食尚番茄
臺北中華美食展 93 年	未設主題館（木瓜、芒果、咖啡、阿里山茶）
臺北中華美食展 94 年	未設主題館（香草、東海岸海鮮料理、米食）
臺北中華美食展 95 年	戀戀臺灣味
臺灣美食展 96 年	謎樣的川味
臺灣美食展 97 年	拼
臺灣美食展 98 年	臺灣新美食
臺灣美食展 99 年	臺灣美食國際化
臺灣美食展 100 年	臺灣辦桌出好菜
臺灣美食展 101 年	一府二鹿三艋舺 飲食文化特展
102、103 年	食來運轉遊臺灣
臺灣美食展 104 年	臺灣美好食代
臺灣美食展 105 年	臺灣純真食代
臺灣美食展 106 年	臺灣繽紛食代
臺灣美食展 107 年	臺灣美善食代

註二十　與臺灣簽署觀光合作協定之國家（屬機密性質者未列入）

表 4-8

國家（組織）	簽署日期
新加坡	民國 80 年
巴拉圭	民國 92 年 3 月 20 日
中美洲觀光理事會（包括瓜地馬拉、薩爾瓦多、宏都拉斯、尼加拉瓜、哥斯大黎加、巴拿馬）	民國 86 年 12 月 3 日
菲律賓	民國 95 年 11 月 3 日-民國 100 年 11 月 3 日
越南	民國 101 年 5 月

註二十一　臺韓觀光會議舉辦地點

表 4-9

年別	舉辦地點	年別	舉辦地點
1982（第一屆）	臺灣臺北	2003（第十八屆）	韓國濟州
1983（第二屆）	韓國漢城	2004（第十九屆）	臺灣花蓮
1984（第三屆）	臺灣臺北	2005（第二十屆）	韓國首爾
1985（第四屆）	韓國漢城	2006（第二十一屆）	臺灣高雄
1986（第五屆）	臺灣臺北	2007（第二十二屆）	韓國南原
1987（第六屆）	韓國漢城	2008（第二十三屆）	臺灣雲林
1988（第七屆）	臺灣屏東	2009（第二十四屆）	韓國仁川
1989（第八屆）	韓國濟州	2010（第二十五屆）	臺灣臺北
1990（第九屆）	臺灣臺中	2011（第二十六屆）	韓國釜山
1991（第十屆）	韓國釜山	2012（第二十七屆）	臺灣高雄
1992（第十一屆）	臺灣臺北	2013（第二十八屆）	韓國光州
1993 至 1996	因斷交斷航停辦	2014（第二十九屆）	臺灣苗栗
1997（第十二屆）	韓國漢城	2015（第三十屆）	韓國首爾
1998（第十三屆）	臺灣臺北	2016（第三十一屆）	臺灣臺中
1999（第十四屆）	韓國漢城	2017（第三十二屆）	韓國仁川
2000（第十五屆）	臺灣臺北	2018（第三十三屆）	臺灣臺南
2001（第十六屆）	韓國京畿道	2019（第三十四屆）	韓國慶州
2002（第十七屆）	臺灣桃園		

註二十二　臺日觀光高峰會議舉辦地點

表 4-10

年別	舉辦地點	年別	舉辦地點
2008 年（第一屆）	臺灣臺北	2015 年（第八屆）	日本山形
2009 年（第二屆）	日本靜岡	2016 年（第九屆）	臺灣宜蘭
2010 年（第三屆）	臺灣南投	2017 年（第十屆）	日本香川、愛媛
2011 年（第四屆）	日本石川	2018 年（第十一屆）	臺灣臺中
2012 年（第五屆）	臺灣花蓮	2019 年（第十二屆）	日本富山縣
2013 年（第六屆）	日本三重	2020 年（第十三屆）	台灣桃園市
2014 年（第七屆）	臺灣屏東		

註二十三　臺越觀光會議

表 4-11

年別	舉辦地點
2012 年（第一屆）	臺灣臺北
2013 年（第二屆）	越南河內
2014 年（第三屆）	臺灣南投
2015 年（第四屆）	越南胡志明市
2016 年（第五屆）	臺灣高雄
2017 年（第六屆）	越南下龍市
2018 年（第七屆）	臺灣新北市

註二十四　兩岸旅遊圓桌會議舉辦地點

表 4-12

年別	舉辦地點
2008 年（第一屆）	大陸北京
2009 年（第二屆）	臺灣臺北
2010 年（第三屆）	臺灣新竹
2011 年（第四屆）	大陸重慶
2012 年（第五屆）	臺灣高雄
2013 年（第六屆）	臺灣臺北
2014 年（第七屆）	大陸吉林
2015 年（第八屆）	大陸寧夏
2016 年（第九屆）	臺灣花蓮（因故取消）

觀光行政與法規之關聯

本書第一篇是觀光行政，第二篇是觀光法規，兩者間有何關聯？如何相互為用？為使讀者能有清晰概念，本章特別加以說明。

5-1 觀光行政作用

觀光行政乃觀光主管機關為發展觀光所為之行政行為的總稱，包括觀光行政機關及其觀光行政作用。一般而言，行政法分為行政組織法、行政作用法及行政爭訟法。觀光行政作用者，觀光行政機關所為公法上行政行為[註一]，前面闡述的觀光行政機關，屬於行政組織法的領域。（例如：交通部觀光局組織條例）本章之觀光行政作用及第二篇各章發展觀光條例等法規，則屬於行政作用法之範疇；業者不服觀光行政機關依觀光法規所為處分（行政作用），依法提起訴願（訴願法）、行政訴訟（行政訴訟法），則是行政爭訟法的範圍。

一、觀光行政作用是要以實現發展觀光為目的所為行政行為

(一)行政處分

行政處分，係指行政機關就公法上具體事件所為之決定或其他公權力措施而對外直接發生法律效果之單方行政行為。例如：核發旅行業執照，俾業者經營旅行業務招攬國際旅客來臺觀光；核發觀光旅館業營業執照、旅館業登記證，提供旅客住宿、餐飲服務；處罰損壞觀光地區或風景特定區之名勝、自然資源或觀光設施者，俾維護觀光資源。

(二)行政契約

行政契約係行政機關與人民依公法上法律關係訂立之契約。例如：觀光行政機關委託法人團體核發導遊人員執業證，俾導遊人員執行導遊業務；觀光行政機關委託法

人團體辦理觀光宣傳推廣業務，俾行銷臺灣；觀光行政機關與民間機構合作，由民間機構投資觀光遊憩重大設施並營運，營運期間屆滿後移轉該行政機關。

(三)行政計畫

　　行政計畫係指行政機關為將來一定期限內達成特定之目的或實現一定之構想，事前就達成該目的或實現該構想有關之方法、步驟或措施等所為之設計與規劃。例如：觀光地區綜合開發計畫。

(四)訂定（修正）法規

　　例如：制定「發展觀光條例」，作為發展觀光之依據；訂定「外籍旅客購買特定貨物申請退還營業稅實施辦法」，營造友善旅遊環境，鼓勵外國旅客來臺觀光及購物；訂定「觀光產業配合政府參與國際觀光宣傳推廣適用投資抵減辦法」，鼓勵業者共同參與行銷推廣。

(五)行政指導

　　行政指導，謂行政機關在其職權或所掌事務範圍內，為實現一定之行政目的，以輔導、協助、勸告、建議或其他不具法律上強制力之方法，促請特定人為一定作為或不作為之行為。例如：觀光行政機關為開發特定觀光客源市場，輔導、建議及協助業者經營該客源市場，招攬該地區旅客來臺觀光。

二、觀光行政機關之行政作用，除合於觀光法規（行政作用法）外，亦須合乎行政法一般原理原則及行政目的，並遵守行政程序法第 4 條至第 10 條相關規定

(一)　行政行為應受法律及一般法律原則之拘束。

(二)　行政行為之內容應明確。

(三)　行政行為，非有正當理由，不得為差別待遇。

(四)　行政行為採取之方法，應有助於目的之達成；有多種同樣能達成目的之方法時，應選擇對人民權益損害最少者；採取之方法所造成之損害不得與欲達成目的之利益顯失均衡。（比例原則）

(五)　行政行為應以誠實信用之方法為之，並應保護人民正當合理之信賴。（信賴保護原則）

(六)　行政機關就該管行政程序，應於當事人有利及不利之情形，一律注意。

(七)　行政機關行使裁量權，不得逾越法定之裁量範圍，並應符合法規授權之目的。

另外，行政行為涉及處罰及執行時，並應注意行政罰法裁處權時效[註二]、行為人有無故意過失[註三]等規定，及行政執行法執行時效[註四]。同時依行政程序法第 96 條第 1 項第 6 款規定，在處分書上載明「不服行政處分之救濟方法、期間及其受理機關」。

5-2　政策執行模式

行政機關產出政策，由行政機關自己來執行，這就是行政權。而政策由何一層級行政機關拍板定案，則依行政機關內部的分工、授權。越重要影響越大的政策，由越高層級的機關拍板。

政策產出後，要落實執行並管考，才不會成「空心」。如何執行呢？在民主法治國家就要有一定程序，茲分四種模式：

一、立法部門制定（修正）法律，政策經由立法、修法確定

例如：開放大陸地區人民來臺觀光政策，在民國 89 年產出後，立法院在民國 89 年 12 月 20 日，修正臺灣地區與大陸地區人民關係條例，增訂第 16 條第 1 項，「大陸地區人民得申請來臺從事觀光活動。其辦法由主管機關定之」。又為營造友善旅遊環境，政府要實施外籍旅客購物退稅政策，立法院在民國 92 年 6 月 11 日修正發展觀光條例，增訂第 50 條之 1「外籍旅客向特定營業人購買特定貨物，達一定金額以上，並於一定期間內攜帶出口者，得在一定期間內辦理退還特定貨物之營業稅；其辦法，由交通部會同財政部定之。」

二、立法部門制定（修正）法律，並授權行政部門，訂定法規命令[註五]，據以執行

例如：開放大陸地區人民來臺觀光，經修正臺灣地區與大陸地區人民關係條例，確定政策之法律地位後，該條例授權內政部、交通部訂定大陸地區人民來臺從事觀光活動許可辦法。規範來臺資格、團進團出、停留期間、旅行社接待資格等事項。

外籍旅客購物退稅，經修正發展觀光條例確定後，財政部、交通部依該條例授權訂定「外籍旅客購買特定貨物申請退還營業稅實施辦法」，明定退稅之要件、程序、退稅商店資格等。

三、行政部門自行訂定行政規則[註六]，作為執行依據

行政機關為達行政目的，以獎補助、輔導方式，所為之此等行政行為，因大多屬給付行政性質或對人民義務無甚影響，因而以訂定行政規則模式，作為執行依據：例如，交通部觀光局補助臺灣觀光巴士宣傳行銷及提升服務品質要點。

四、行政部門逕行執行

　　例如：舉辦「臺灣燈會」等大型活動，推展觀光。政策定調後，就據以執行，未另訂定法令（但其執行仍須依相關法令，例如：政府採購法）。

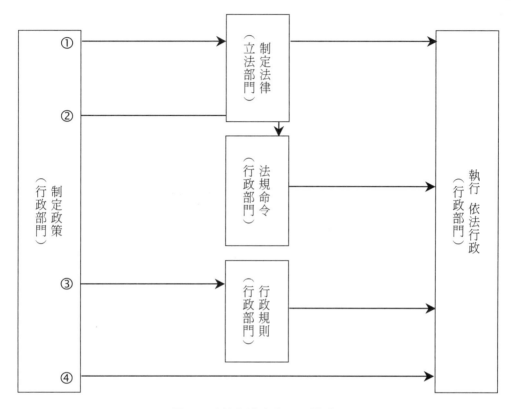

圖 5-1　政策與法令之關聯模式

5-3　行政與法規之關係

　　政策之訂定及政策之執行均屬行政權，法規之制定屬立法權，但立法部門得授權行政部門訂定法規命令。其關聯如下：

一、政策要由行政機關或其下級機關化為具體方案落實執行

　　政策確定後，行政機關要據以研訂細部及具體之方案依序執行，始能竟其功。在執行過程中有需協調相關機關配合者，相關機關必須本於權責，相互合作積極協助，而非本位主義預設立場。

二、政策要符合人民需求，法規要配合政策修正，與時俱進

　　法之規範是要服務人民而非框住人民，政策之內容涉及法之規範時，除非政策顯然違法，否則為貫徹主政者之政策，法之規範必須配合政策訂定或修正據以執行，例如：為執行外籍旅客購物退稅政策，修正發展觀光條例增訂第 50-1 條「外籍旅客向特定營業人購買特定貨物，達一定金額以上，並於一定期間內攜帶出口者，得在一定期間內辦理退還特定貨物之營業稅；其辦法，由交通部會同財政部定之」，交通部並會同財政部訂定「外籍旅客購買特定貨物申請退還營業稅實施辦法」。又如：為執行開放大陸地區人民來臺觀光政策，修正臺灣地區與大陸地區人民關係條例，增訂第 16 條第 1 項「大陸地區人民得申請來臺從事商務或觀光活動，其辦法由主管機關定之」，內政部並會同交通部訂定「大陸地區人民來臺從事觀光活動許可辦法」。

三、行政機關之行政行為要依法規執行

　　依法行政是民主法治國家的行政定律，含括法律優越（行政行為不能違反法律）及法律保留（行政行為必須有法律依據）二層意涵。行政機關的行政行為，均必須謹守依法行政；惟依法行政並非死抱法條，亦非抱殘守缺，事事被法條框住。法條如不周延，或增訂或修正；法條不合宜，或刪除或修正；法條不明確，善用行政法原理原則。其有非常時期之個案者，宜用非常方式妥當處理。例如：民國 88 年 921 大地震時，觀光旅館被震毀，業者申請停業整修復建，此時就不宜被「停業以一年為限」之法條框住，應給予業者合理之期間整建。

5-4　自我評量

1. 一般而言，觀光行政機關之行政行為可分為哪些類型？並舉例說明之。
2. 觀光行政機關之行政行為要遵守哪些行政法之原理、原則？
3. 依民主法治國家之程序，觀光行政機關訂定行政政策後，要如何執行？請就「依法行政」之模式說明之。
4. 請說明觀光行政與觀光行政法規之關係。

5-5 註釋

註一 公法與私法之區別

表 5-1

學說＼區別標準	公法	私法
意思説 （從屬説、權力説） （法律關係之性質）	權力服從關係	對等關係
利益説（法之目的）	公益	私益
主體説	一方為公權力主體	雙方皆為私人
新主體説（特別法規説）		任何人皆可適用，均有發生權利義務之可能
區分實益	行政執行法 行政程序法 行政法院 國家賠償法	強制執行法 普通法院 民法損害賠償

註二 裁處權時效：行政罰法第 27 條第 1 項規定，行政罰之裁處權，因三年期間之經過而消滅。同條第 2 項規定，前項期間，自違反行政法上義務之行為終了時起算，但行為之結果發生在後者，自該結果發生時起算。

註三 行政罰法第 7 條第 1 項規定，違反行政法上義務之行為非出於故意或過失者，不予處罰。

註四 執行時效：依行政執行法第 7 條第 1 項規定，行政執行，自處分、裁定確定之日或其他依法令負有義務經通知限期履行之文書所定期間屆滿之日起，五年內未經執行者，不再執行。

註五 法規命令：依行政程序法第 150 條第一項規定，係指行政機關基於法律授權，對多數不特定人民就一般事項所作抽象之對外發生法律效果之規定。

註六 行政規則：依行政程序法第 159 條規定，係指上級機關對下級機關，或長官對屬官，依其權限或職權為規範機關內部秩序及運作，所為非直接對外發生法規範效力之一般、抽象之規定。

發展觀光條例概說 6 CHAPTER

6-1 立法趨勢及展望

一、立法趨勢

本篇從第 6 章至 16 章專門介紹觀光法規，我國的觀光法規，從民國 58 年 7 月制定公布發展觀光條例，迄今已有數十年歷史，產出之法規（含訂定、修正）不知凡幾，其有制（訂）定後，一、二十年修正一次者（例如：發展觀光條例，民國 58 年 7 月制定，民國 69 年 11 月第 1 次修正，民國 90 年 11 月第 2 次修正…；民宿管理辦法，民國 90 年 12 月訂定，民國 106 年 11 月修正）亦有一年修正二次以上者（例如：發展觀光條例民國 105 年 11 月第 8 次修正，民國 106 年 1 月第 9 次修正；旅行業管理規則，在民國 106 年 1 月 3 日、3 月 3 日、8 月 22 日、民國 107 年 2 月 1 日、10 月 19 日均有修正）較無一套完善的修法機制。當然，本書並非主張法規不能十年修一次，亦非不能一年修數次，而是希望在正常情況下，法規能有定期檢討的規畫；即使是為因應偶發事件所為的法規修正，亦能就法規其他不合時宜的條文一併檢討修正。

其次，我國觀光法規的立法（修正）趨勢，除迎合潮流接軌國際，本乎永續觀光之理念外，大抵上有二個轉捩點，一是民國 82 年 2 月 12 日的大法官會議釋字第 313 號解釋，一是民國 80 年 2 月 4 日制定公布的公平交易法及民國 83 年 1 月 11 日制定公布的消費者保護法；而觀光行政機關的行政行為亦有二個重要轉折，一是民國 69 年 7 月 2 日制定公布，民國 70 年 7 月 1 日施行的國家賠償法，一是民國 88 年 2 月 3 日制定公布，民國 90 年 1 月 1 日施行的行政程序法。上述法規深深影響近二十年來觀光行政機關修法的思維，茲歸納主要的立法趨勢如下：

(一)永續觀光

永續是觀光產業的普世價值，包括市場永續，環境永續及經營永續。因此，在立法時，就有公平交易、商業秩序、市場機制、景區承載量、禁止破壞及其開發強度等概念。

(二)消費者保護

消費者是觀光行為的主體，此之保護包括權益保障、品質提升及身分保護等。因而法規中就有保險、契約、誠信原則、服務品質、資訊揭露及個資保護等相關條文。

(三)旅遊安全

旅遊安全是觀光產業的核心價值，包括人身安全、公共安全、社會安全。於是法規就有合法設施、合法交通工具、車輛性能、駕駛員身心狀態、協助社會治安等必要規定。

(四)弱化干預

干預指行政機關為管理需要，於法規中明定業者作為及不作為之義務，此種干預行政在觀光發展初期有其必要性，隨著社會變遷及觀光發展益趨成熟，行政機關在立法時秉持「強化輔導 弱化干預」精神，以能達到行政管理目的為原則，由業者自律、企業自主。例如：旅行業營業處所之面積，宜由經營者依公司業務規模及人員編制決定，行政機關不需干預，因此交通部於民國 92 年 5 月修正旅行業管理規則，刪除營業處所最小面積之規定。

(五)強化法制

法制是法規的心靈，不符法制的法規宛如軀殼，其生命力（法條之效力）充滿不確定性。

1.　法律授權明確

此之授權明確包括處罰之授權內容、範圍明確及訂定法規命令之授權明確。

(1)　處罰之授權明確

大法官會議釋字 313 號解釋：人民違反行政法上義務之行為科處罰鍰，涉及人民權利之限制，其處罰之構成要件及數額，應由法律定之。若法律就其構成要件，授權以命令為補充規定者，授權之內容及範圍應具體明確，然後據以發布命令，始符憲法第 23 條以法律限制人民權利之意旨…。此號解釋主導了民國 90 年 11 月修正發展觀光條例時與「處罰」有關之條文，將民國 69 年 11 月版的發展觀光條例第 39 條第 1 項「觀光旅館業、旅行業，違反本條例及依據本條例所發布之命令者，予以警告；情節重大者，處五千元以上，五萬

元以下罰鍰，或定期停止其營業之一部或全部，或撤銷其營業執照」（當時法條之罰鍰是指銀元）之規定，分成數個處罰條文，每一條文之構成要件具體明確（詳本篇 7-4 五(二)旅行業的違規處罰及 10-2 六(二)觀光旅館業的違規處罰）

(2) 訂定法規命令之授權明確

大法官會議釋字 538 號解釋：建築法第 15 條第 2 項規定「營造業之管理規則，由內政部訂之」概括授權訂定營造業管理規則。此項授權條款雖未就授權之內容與範圍為規定，惟依法律整體解釋，應可推知立法者有意授權主管機關，就營造業登記之要件，營造業及其從業人員準則、主管機關之考核管理等事項，依其行政專業之考量，訂定法規命令，以資規範…。惟營造業之分級條件及其承攬工程之限額等相關事項，涉及人民營業自由之重大限制，為促進營造業之健全發展並貫徹憲法關於人民權利之保障，仍應由法律或依法律明確授權之法規命令為妥。基此，民國 90 年 11 月修正發展觀光條例時，就將民國 69 年 11 月版的發展觀光條第 47 條「風景特定區、觀光旅館業、旅行業、導遊人員管理規則，由交通部定之」（當時尚無旅館業、領隊人員、觀光遊樂業之管理規則及民宿管理辦法），分別修正為：

● 風景特定區之評鑑、規劃建設作業、經營管理、經費及獎勵等事項之管理規則，由中央主管機關定之。

● 觀光旅館業 設立、發照、經營設備設施經營管理、受雇人員管理及獎勵等事項之管理規則，由中央主管機關定之。

● 旅行業之設立、發照、經營管理、受雇人員管理、獎勵及經理人訓練等事項之管理規則，由中央主管機關定之。

● 導遊人員之訓練、執業證核發及管理等事項之管理規則，由中央主管機關定之。

表 6-1　發展觀光條例有關處罰及訂定法規命令之授權明確原則修正比較表

修正日期 條文	民國 69 年 11 月	民國 90 年 11 月
處罰授權明確	觀光旅館業、旅行業，違反本條例及依據本條例所發布之命令者，予以警告；情節重大者，處五千元以上，五萬元以下罰鍰，或定期停止其營業之一部或全部，或撤銷其營業執照（第 39 條第 1 項）	■ 觀光旅館業、…、旅行業、…，經主管機關依第三十七條第一項檢查結果有不合規定者，除依相關法令辦理外，並令限期改善，屆期仍未改善者，處新臺幣三萬元以上十五萬元以下罰鍰；情節重大者，並得定期停止其營業之一部或全部；經受停止營業處分仍繼續營業者，廢止其營業執照或登記證。（第 54 條第 1 項）

條文＼修正日期	民國 69 年 11 月	民國 90 年 11 月
		■ 觀光旅館業、…、旅行業、…，規避、妨礙或拒絕主管機關依第三十七條第一項規定檢查者，處新臺幣三萬元以上十五萬元以下罰鍰，並得按次連續處罰。（第 54 條第 3 項）
		■ 有下列情形之一者，處新臺幣三萬元以上十五萬元以下罰鍰；情節重大者，得廢止其營業執照：一、觀光旅館業違反第二十二條規定，經營核准登記範圍外業務。二、旅行業違反第二十七條規定，經營核准登記範圍外業務。（第 55 條第 1 項）
		■ 有下列情形之一者，處新臺幣一萬元以上五萬元以下罰鍰：一、旅行業違反第二十九條第一項規定，未與旅客訂定書面契約。二、觀光旅館業、旅館業、旅行業、觀光遊樂業或民宿經營者，違反第四十二條規定，暫停營業或暫停經營未報請備查或停業期間屆滿未申報復業。三、觀光旅館業、旅館業、旅行業、觀光遊樂業或民宿經營者，違反依本條例所發布之命令。（第 55 條第 2 項）
訂定法規命令授權明確	風景特定區、觀光旅館業、旅行業、導遊人員管理規則，由交通部定之（第 47 條）	■ 風景特定區之評鑑、規劃建設作業、經營管理、經費及獎勵等事項之管理規則，由中央主管機關定之。（第 66 條第 1 項） ■ 觀光旅館業、…之設立、發照、經營設備設施經營管理、受雇人員管理及獎勵等事項之管理規則，由中央主管機關定之。（第 66 條第 2 項） ■ 旅行業之設立、發照、經營管理、受雇人員管理、獎勵及經理人訓練等事項之管理規則，由中央主管機關定之。（第 66 條第 3 項） ■ 導遊人員之訓練、執業證核發及管理等事項之管理規則，由中央主管機關定之。（第 66 條第 5 項）

2. 預告程序

行政機關基於行政目的之需要，訂定或修正法規，為使人民有參與及表達意見之機會，行政程序法第 154 條規定，行政機關擬訂法規命令時，除情況急迫，顯然無法事先公告周知者外，應於政府公報或新聞紙公告，載明下列事項：一、訂定機關之名稱，其依法應由數機關會同訂定者，各該機關名稱。二、訂定之依據。三、草案全文或其主要內容。四、任何人得於所定期間內向指定機關陳述意見之意旨。行政機關除為前項之公告外，並得以適當之方法，將公告內容廣泛周知。例如：交通部於民國 105 年 8 月 5 日公告民宿管理辦法修正草案，業者表達諸多意見，經重新審議修正部內容，始於民國 106 年 11 月修正發布。

二、未來展望

(一)制定觀光基本法

依中央法規標準法第 2 條規定，法律得定名為法、律、條例或通則。無論是「法」或「條例」均是法律。一般而言，其屬於全國性、普遍性或永久性的法律，通常以「法」稱之，例如：民法、刑法、公司法；其屬於地域性、特定性或臨時性的法律，通常稱為「條例」，例如：離島建設條例（只適用於離島），卸任總統副總統禮遇條例（只適用於卸任總統、副總統），九二一震災重建暫行條例（施行 5 年，民國 89 年 2 月 3 日制定公布，民國 94 年 2 月 4 日廢止）。

民國 58 年 7 月制定公布發展觀光條例，以當時的時空背景，觀光係屬「特定性」以條例稱之，無可厚非。惟現在的觀光是一種顯學，在國際間，世界經濟論壇（World Economic Forum, WEF）評比各國觀光競爭力之指標，其涵蓋層面包括有利的環境、旅遊及觀光政策和有利條件、基礎設施、人文及自然等，相當於國家競爭力的評比；在國內，觀光已與日常生活結合，民國 88 年修正民法時，已增訂「旅遊」專節（債編第八節之一）；而觀光的元素有人造、有天然，有古典、有現代，有傳統、有科技，有在地、有國際，（同時強調「越在地，越國際」The more local contents, the more international attractions.），有人文史蹟、有自然景觀，有美學藝術、有環境生態；觀光的內涵，除基本的食、衣、住、行、育、樂外，尚可結合相關元素，包裝為旅遊產品，例如：農業觀光、文化觀光、運動觀光、宗教觀光、會展觀光、節慶觀光、美食觀光、醫美觀光及修學旅行等。

現在的觀光，可謂「人人親觀光、時時想觀光、事事結觀光、地地推觀光、物物作觀光」，已具有全國性、普遍性、永久性的性質，宜全面檢視發展觀光的各項指標，並將發展觀光條例轉型為觀光基本法，亦即以觀光基本法取代發展觀光條例，在重新制定觀光基本法後，廢止發展觀光條例。

(二)制定旅行業管理條例、旅宿業管理條例、觀光遊樂業管理條例、風景特定區管理條例

目前的旅行業管理規則、觀光旅館業管理規則、旅館業管理規則、民宿管理辦法、觀光遊樂業管理規則、風景特定區管理規則，均是依發展觀光條例授權訂定的法規命令，其位階低於法律。（在臺灣「條例」是立法院通過總統公布的法律；在大陸「條例」是國務院發布的行政命令，例如：大陸對旅行社的管理，在 1985 年 5 月 11 日，國務院發布「旅行社管理暫行條例，1996 年 10 月 5 日發布「旅行社管理條例」，同時廢止旅行社管理暫行條例，其後又於 2013 年 4 月 25 日經第 12 屆全國人民代表大會常務委員會第二次會議通過公布「旅遊法」，提升至法律的位階。）

現在的立法趨勢，著重環境永續、服務品質、旅遊安全、權益保障、消費者保護…等，已如上述。凡此，皆涉及人民權利義務，依中央法規標準法規定，應以「法律」定之，職是之故，期待未來可將上述法規命令提升為法律；分別制定旅行業管理條例、旅宿業管理條例（合併觀光旅館業管理規則、旅館業管理規則、民宿管理辦法），觀光遊樂業管理條例、風景特定區管理條例。

6-2　發展觀光條例之子法

發展觀光條例是推動觀光產業發展最主要的一部法律[註一]，舉凡旅行業、導遊人員、領隊人員、觀光旅館業、旅館業、民宿及觀光遊樂業之輔導管理，風景特定區及觀光地區之規劃、開發建設，旅遊服務設施之設置，國際宣傳推廣等，均有原則性之規範。

發展觀光條例既是法律，其制定、修正均須經立法院三讀通過，總統公布；而立法院之會期每年二次[註二]，所以該條例僅就與人民權利義務有關及主要事項予以規範[註三]。其執行細節則授權中央主管機關交通部（發展觀光條例第 3 條，本條例所稱主管機，在中央為交通部…）訂定管理規則或辦法[註四]。

觀光法規雖然以發展觀光條例及其授權訂定之子法[註五]為主軸，但並非以此為限。例如：國家公園、森林遊樂區分別為國家公園法、森林法加以規範；溫泉之開發使用，則屬溫泉法；開放大陸地區人民來臺觀光，則係依據臺灣地區與大陸地區人民關係條例，茲以圖表示意如下：

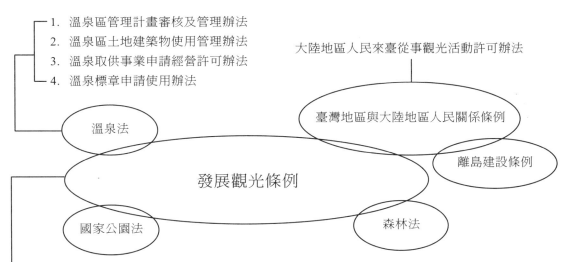

1. 溫泉區管理計畫審核及管理辦法
2. 溫泉區土地建築物使用管理辦法
3. 溫泉取供事業申請經營許可辦法
4. 溫泉標章申請使用辦法

大陸地區人民來臺從事觀光活動許可辦法

溫泉法

臺灣地區與大陸地區人民關係條例

離島建設條例

發展觀光條例

國家公園法

森林法

1. 旅行業管理規則（§66Ⅲ）
2. 導遊人員管理規則（§66Ⅴ）
3. 領隊人員管理規則（§66Ⅴ）
4. 觀光旅館業管理規則（§66Ⅱ）
5. 觀光旅館建築及設備標準（§23Ⅱ）
6. 旅館業管理規則（§66Ⅱ）
7. 民宿管理辦法（§25Ⅲ）
8. 旅宿安寧維護辦法（§24Ⅱ）
9. 風景特定區管理規則（§66Ⅰ）
10. 觀光遊樂業管理規則（§66Ⅳ）
11. 違反發展觀光條例事件裁罰標準（§67）
12. 優良觀光產業及從業人員表揚辦法（§51）
13. 觀光文學藝術作品獎勵辦法（§52）
14. 民間團體或營利事業辦理國際觀光宣傳及推廣事務輔導辦法（§5Ⅲ）
15. 觀光產業配合政府參與國際觀光宣傳推廣適用投資抵減辦法（§50Ⅲ）
16. 法人團體受託辦理國際觀光行銷推廣務監督管理辦法（§5Ⅱ）
17. 專業導覽人員管理辦法（§19Ⅲ）
18. 臺灣地區近岸海域遊憩活動管理辦法（§36）
19. 出境航空旅客機場服務費收費及作業辦法（§38）
20. 觀光遊樂業與觀光旅館業及旅館業配合觀光政策提升服務品質核定標準（§49Ⅳ）
21. 觀光地區與風景特定區及自然人文生態景觀區觀光保育費收取辦法（§38）

圖 6-1 發展觀光條例及其子法示意圖

由上面圖表可知，發展觀光條例授權訂定之子法有：

1. 旅行業管理規則（發展觀光條例第 66 條第 3 項，縮寫為§66Ⅲ；以下同）

2. 導遊人員管理規則（§66Ⅴ）

3. 領隊人員管理規則（§66Ⅴ）

4. 觀光旅館業管理規則（§66 II）

5. 觀光旅館建築及設備標準（§23 II）

6. 旅館業管理規則（§66 II）

7. 民宿管理辦法（§25 III）

8. 旅宿安寧維護辦法（§24 II）

9. 風景特定區管理規則（§66 I）

10. 觀光遊樂業管理規則（§66 IV）

11. 違反發展觀光條例事件裁罰標準（§67）

12. 優良觀光產業及從業人員表揚辦法（§51）

13. 觀光文學藝術作品獎勵辦法（§52）

14. 民間團體或營利事業辦理國際觀光宣傳及推廣事務輔導辦法（§5 III）

15. 觀光產業配合政府參與國際觀光宣傳推廣適用投資抵減辦法（§50 III）

16. 法人團體受託辦理國際觀光行銷推廣務監督管理辦法（§5 II）

17. 專業導覽人員管理辦法（§19 III）

18. 臺灣地區近岸海域遊憩活動管理辦法（§36）

19. 出境航空旅客機場服務費收費及作業辦法（§38）

20. 觀光遊樂業與觀光旅館業及旅館業配合觀光政策提升服務品質核定標準（§49 IV）

21. 觀光地區與風景特定區及自然人文生態景觀區觀光保育費收取辦法（§38）

6-3　發展觀光條例制定意旨及歷次修正重點

一、制定意旨

　　發展觀光條例第 1 條規定，為發展觀光產業，宏揚傳統文化，推廣自然生態保育意識，永續經營臺灣特有之自然生態與人文景觀資源，敦睦國際友誼，增進國民身心健康，加速國內經濟繁榮，制定本條例[註六]。

二、歷次修正重點

　　為發展臺灣之觀光產業，政府在民國 58 年就已制定公布發展觀光條例，迄民國 108 年屆滿 50 年，其間歷經多次修正，現行條文係民國 106 年 1 月 11 日立法院三讀修正通過，總統公布。為使讀者對發展觀光條例先有全盤性之了解，本書特別將其制定、歷次修正重點及法條意旨彙整如下，其詳細內容則在本篇以下各相關章節說明。

(一)民國 58 年 7 月 30 日制定，全文 26 條，主要規範為：

1. 劃定風景特定區
2. 得設置觀光開發企業機構
3. 國際合作
4. 公共設施用地取得
5. 觀光地區建築物、廣告物規劃限制
6. 輔導獎勵國劇、國產電影
7. 獎勵興建觀光旅館
8. 徵收機場服務費
9. 交通部核發或委託省市政府核發旅行業執照及授權訂定旅行業管理規則
10. 導遊證照制及授權訂定導遊人員管理辦法
11. 違規處罰

(二)民國 69 年 11 月 24 日第一次修正，全文 49 條。修正重點如下：

1. 國民旅舍
2. 設海外辦事機構
3. 簽訂國際觀光合作協定
4. 綜合開發計畫
5. 規劃交通運輸網及設立旅客服務機構
6. 風景特定區評鑑
7. 觀光地區之規劃
8. 風景特定區主管機構之權責
9. 觀光旅館業許可制之法源
10. 觀光旅館申請經營夜總會
11. 觀光旅館等級評鑑
12. 配合民國 68 年開放國人出國觀光，增訂旅行業業務範圍、保證金、旅遊契約、代表人等管理機制
13. 觀光從業人員訓練
14. 獎勵及處罰
15. 罰鍰未繳移送法院強制執行

16. 授權訂定風景特定區管理規則、觀光旅館業管理規則

17. 證照費

(三)民國 90 年 11 月 14 日第二次修正

　　發展觀光條例自民國 69 年 11 月修正後，至民國 90 年 11 月始再修正，歷經 21 年，這段期間觀光業務蓬勃發展，行政院曾以 82 年 1 月 15 日臺八十二交字第 01415 號函及 89 年 2 月 1 日臺八十九交字第 03144 號函，兩度將修正草案請立法院審議，嗣因觀光環境之變遷及觀光業務發展之需要並配合行政程序法即將施行，爰以 89 年 7 月 28 日臺八十九交字第 22668 號函立法院撤回；經重新研議後，再經行政院 89 年 11 月 17 日臺八十九交字第 32796 號函送立法院審議，民國 90 年 11 月 14 日華總一義字第 9000223520 號令修正公布，修正重點如下：

1. 增訂旅館業申請登記、經營及管理機制，並將「國民旅舍」併入旅館業體系統合規範。

2. 增訂民宿之定義、法源及其管理機制，將民宿納入住宿體系。

3. 配合考試院將導遊人員、領隊人員定位為專門職業及技術人員，其資格之取得應經國家考試^(註七)，爰增訂導遊及領隊人員應經考試主管機關考試及訓練合格。（原係由觀光主管機關辦理）

4. 增訂觀光遊樂業之定義、法源及其管理機制。

5. 為維護水域遊憩活動之安全，訂定水域遊憩活動管理之法源。

6. 增訂公司組織之觀光產業，配合政府參與國際觀光宣傳推廣，其支出費用符合一定條件者，得抵減當年度營利事業所得稅。

7. 為使早期非屬公司組織而有經營觀光旅館之實之住宿設施（例如圓山大飯店）申請觀光旅館業營業執照，增訂第 70 條「於民國 69 年 11 月 24 日前已經許可經營觀光旅館業務而非屬公司組織者，應自本條例修正施行之日起 1 年內，向該管主管機關申請觀光旅館業營業執照，始得繼續營業」。

8. 配合行政程序法於民國 90 年 1 月 1 日施行，將限制人民權利義務事項及處罰條款，明訂於本條例，同時提高罰鍰額度，並將罰鍰金額由「銀元」改以「新臺幣」計算；罰鍰未繳移送法院強制執行，修正為移送法務部行政執行署強制執行。

(四)民國 92 年 6 月 11 日修正（增訂第 50 條之 1）

　　為形塑友善旅遊環境，建立外籍旅客購物退稅制度，並授權交通部會同財政部訂定「外籍旅客購買特定貨物申請退還營業稅實施辦法」，據以執行。

(五)民國 96 年 3 月 21 日修正（增訂第 70 條之 1）

民國 90 年 11 月修正本條例時，增訂觀光遊樂業之定義，並明定必須是公司組織。為使既有非公司組織之風景遊樂區能申請觀光遊樂業執照，爰增訂非屬公司組織觀光遊樂業 2 年過渡條款（96.5.23-98.3.22）

(六)民國 98 年 11 月 18 日修正（修正第 70 條之 1）

非屬公司組織之觀光遊樂業再延長至民國 100 年 3 月 21 日前申請執照

(七)民國 100 年 4 月 13 日修正（修正第 27 條）

明定非旅行業得代售日常生活所需國內海、空運輸事業客票。

代售海、陸、空運輸事業之客票，原屬旅行業業務範圍之一，非旅行業者不能代售。隨著社會型態轉變，民國 90 年 11 月修正本條例時，已放寬規定，准許非旅行業者代售日常生活所需之陸上運輸事業客票；民國 96 年 3 月臺灣高速鐵路正式營運，南北形成一日生活圈，國內航空業務需求銳減，惟離島運輸仍須依賴海、空運，為便利離島人民日常生活所需，民國 100 年 4 月修正本條例，進一步准許非旅行業者得代售日常生活所需海、空運客票。

(八)民國 104 年 2 月 4 日修正公布^(註八)修正重點如下：

1. 強化旅館業及民宿之輔導管理

 (1) 日租套房納入旅館業，修正旅館業之定義，指觀光旅館業以外，以各種方式名義提供不特定人以日或週之住宿休息，並收取費用及其相關服務之營利事業。

 (2) 正本清源，刪除第 24 條第 3 項「非以營利為目的，且供特定對象住宿之場所，由各該目的事業主管機關就其安全、經營等事項訂定辦法管理之」^(註九)，並明定國軍英雄館、教師會館、勞工育樂中心等非以營利為目的且供特定對象住宿之場所，應自本條例民國 104 年 1 月 22 日修正施行之日起 10 年內，申請旅館業登記，領取登記證及專用標識，始得繼續營業。

 (3) 加重對非法經營旅館業、民宿之處罰，由原處罰新臺幣 9 萬元至 45 萬元（非法旅館業），新臺幣 3 萬元至 15 萬元（非法民宿），分別提高為新臺幣 18 萬元至 90 萬元（非法旅館業），新臺幣 6 萬元至 30 萬元（非法民宿）。經命停業仍繼續營業（經營）者，得按次處罰並得移送建築管理機關採取停止供水、供電、封閉、強制拆除或其他必要可立即結束營業之措施；擅自擴大營業客房部分者，其擴大部分亦同。

 (4) 主管機關得公布非法營業者之名稱、地址、負責人姓名及違規事項。

2. 宣示觀光產業之國際宣傳及推廣，應力求國際化、本土化及區域均衡化。

3. 維持景區服務及環境品質，得視需要導入成長管理機制，規範適當之遊客量、遊憩行為及許可開發強度。

4. 加強景區之管理維護，對任意拋棄垃圾、違規停車、擅入禁地之行為，均加重處罰。

5. 強烈宣示維護景區生態、環境及安全，對於破壞生態、污染環境、危害安全者，最高可處新臺幣 100 萬元罰鍰。對於損害觀光地區之名勝、自然資源或觀光設施而無法回復者，最高可處新臺幣 500 萬元罰鍰。

6. 落實「輔導」意旨，對於業者輕微違規行為，賦予主管機關較寬之行政裁量權。觀光旅館業、旅館業、旅行業、觀光遊樂業或民宿經營者，違反各該管理規則（辦法）者，增訂「視情節輕重，主管機關得令限期改善」之規定。

(九)民國 105 年 11 月 9 日修正公布第 55 條條文

有關民國 104 年 2 月修正公布發展觀光條例大幅提高對「非法經營旅館業」之處罰金額（由新臺幣 9 萬元至 45 萬元提高為新臺幣 18 萬元至 90 萬元），致造成與同性質之「非法經營觀光旅館業」之處罰不同；另對於合法旅館業者及民宿經營者擅自擴大營業，其擴大部分亦比照非法經營之處罰，並採取停止供水、供電等措施。該條文修正公布施行後，業者頗多意見，立法院第 9 屆第 1 會期葉宜津委員等 18 人擬具「發展觀光條例第五十五條條文修正草案」經立法院三讀通過，並於民國 105 年 11 月 9 日公布，修正重點如下：

1. 對非法經營觀光旅館業、旅館業、旅行業及觀光遊樂業者，均係處新臺幣十萬元以上五十萬元以下罰鍰，並勒令歇業。

2. 觀光旅館業、旅館業及民宿經營者，擅自擴大營業客房部分者，其擴大部分，觀光旅館業及旅館業處新臺幣五萬元以上二十五萬元以下罰鍰。民宿經營者處新臺幣三萬元以上十五萬元以下罰鍰。擴大部分並勒令歇業。

3. 經營觀光旅館業務、旅館業務及民宿者，經主管機關依規定勒令歇業仍繼續經營者，得按次處罰，主管機關並得移送相關主管機關，採取停止供水、供電、封閉、強制拆除或其他必要可立即結束經營之措施，且其費用由該違反本條例之經營者負擔。

4. 上述三種違規，情節重大者，主管機關應公布其名稱、地址、負責人或經營者姓名及違規事項。

(十)民國 106 年 1 月 11 日修正公布第 2 條、第 19 條、第 34 條、第 37 條之 1、第 38 條、第 49 條、第 55 條之 1、第 55 條之 2，重點如下：

1. 為提升國際觀光服務品質，設置外語觀光導覽人員，以外語輔助解說國內特有自然生態及人文景觀資源。

2. 營造友善誠信之購物環境，明定各觀光地區商店販賣特有產品及手工藝品，不得以贗品權充。

3. 徵收觀光保育費

 觀光保育費之性質並非「規費」，而係屬「特別公共課徵」。所謂特別公共課徵，乃指國家或自治團體為政策需要，對於有特定關係之民眾所課徵之公法上負擔。本條例第 38 條明定，觀光地區、風景特定區、自然人文生態景觀區，該管目的事業主管機關得對進入之旅客收取觀光保育費。交通部及原住民委員會並已於民國 107 年 6 月 29 日訂定「觀光地區與風景特定區及自然人文生態景觀區觀光保育費收取辦法」，明定觀光保育費之費率基準，依公告收取觀光保育費範圍每年旅客人數區分如表 6-2。

 表 6-2　觀光保育費收費基準表

入園人次	金額（新台幣）
未滿 10 萬	30 元-60 元
10 萬以上，未滿 50 萬	60 元-120 元
50 萬以上	120 元-200 元

 觀光保育費收取機制如下：

 (1) 差別費率

 　上述保育費之費率基準，就①本國籍與外國籍②不同季節或假日與非假日③遊客人數尖峰與非尖峰時間，得差別費率收費。

 (2) 專款專用

 　又觀光保育費限定「專款專用」於所公告收取觀光保育費之範圍，並專用於①永續經營自然生態與人文景觀資源。②宣導觀光保育觀念。③辦理觀光保育教育解說或管理人員相關訓練。④調查自然生態及人文景觀等資源工作。⑤其他有助於推動自然生態及人文景觀之保育工作者。

 (3) 免收之對象

 　①觀光保育費收取範圍內之設籍居民。②因執行公務必要進入者。③未滿三歲者或未能出示證明而有判斷年齡疑義時身高未滿九十公分者。④其他屬公益或學術研究或敦親睦鄰等，經該管目的事業主管機關同意進入者。

　　(4) 減收或停收

　　　　①因災害避難或安置。②因原住民族傳統文化或祭儀活動之需。③各機關學校辦理業務或教育宣導。④基於國際間條約、協定或互惠原則。⑤其他法律規定得減收或停收者。

4. 為提振觀光產業之發展，增訂觀光產業租稅減免規定。

　　(1) 觀光遊樂業、觀光旅館業及旅館業配合觀光政策提升服務品質，經中央主管機關核定者，於營運期間，供其直接使用之不動產應課徵之地價稅及房屋稅，由直轄市、縣市政府訂定自治條例予以適當減免；其實施期限為五年，行政院得視情況延長一次。

　　(2) 又為顧及實務上亦有部分係承租他人不動產或以設定地上權方式經營，其不動產所有人與經營者並非同一人，亦配套規定，不動產如係觀光遊樂業、觀光旅館業及旅館業承租或設定地上權者，以不動產所有權人將地價稅、房屋稅減免金額全額回饋承租人或地上權人，並經中央主管機關認定者為限。

5. 強化觀光主管機關之行政調查權

　　主管機關為調查未依本條例取得營業執照或登記證而經營觀光旅館業務、旅行業務、觀光遊樂業務、旅館業務或民宿之事實，得請求有關機關、法人、團體及當事人，提供必要文件、單據及相關資料；必要時得會同警察機關執行檢查，並得公告檢查結果。

6. 杜絕非法業者利用各種宣傳媒介行銷

　　未依本條例規定領取營業執照或登記證而經營觀光旅館業務、旅行業務、觀光遊樂業務、旅館業務或民宿者，以廣告物、出版品、廣播、電視、電子訊號、電腦網路或其他媒體等，散布、播送或刊登營業之訊息者，處新臺幣三萬元以上三十萬以下罰鍰。

7. 設置檢舉獎金

　　對於違反本條例之行為，民眾得敘明事實並檢具證據資料，向主管機關檢舉，經查證屬實並處以罰鍰者，其罰鍰金額達一定數額時，得以實收罰鍰總金額收入之一定比例，提充檢舉獎金予檢舉人。

　　發展觀光條例最近一次修正是民國 106 年 1 月 11 日，增訂上述觀光產業租稅減免等相關條文；因最近數次之修正均係立法委員就部分條文提案修正[註十]，主管機關將再全盤檢視修正本條例。其次，目前亦有數位立法委員提案修正發展觀光條例，並經立法院交通委員會審查（一讀會）[註十一]，其中又以導遊人員及領隊人員考試將由考試主管機關舉辦修正為中央觀光主管機關舉辦最受關注。

　　另無論係旅行業、觀光旅館業、旅館業、民宿及觀光遊樂業，均應依發展觀光條例之規定，申請核准領取相關證照，始能經營。茲為有效遏止未領取證照非法經營，

保障合法業者權益，交通部已於民國 108 年 3 月 26 日預告修正發展觀光條例第 55 條及第 55 條之 1，大幅提高對非法業者及刊登非法營業訊息之網際網路平台提供者之處罰，最高得處新台幣 200 萬元。其修正條文草案載於交通部全球資訊站(網址：http://www.motc.gov.tw)「交通法規即時檢索系統/草案預告」網頁。

6-4　發展觀光條例之範疇

現行發展觀光條例分為總則、規劃建設、經營管理、獎勵及處罰、附則等五章共計 71 條。

一、總則

(一)制定意旨

1. 發展觀光產業，加速國內經濟繁榮

 觀光是旅客以休閒旅遊為主要目的之一種異地移動，它帶動餐飲、住宿、交通、遊樂、購物、景區及藝文等直接關聯行業及其周邊產業之興起。據交通部觀光局統計，民國 104 年來臺外國旅客平均每人每天消費 207.87 美元，創造新臺幣 4,528 億外匯，占 GDP2.71%；民國 105 年平均每人每天消費 192.77 美元，創造新台幣 4,322 億外匯，占 GDP2.52%；民國 106 年平均每人每天消費 179.45 美元創造新台幣 3,749 億外匯，占 GDP2.29%。此外，觀光並可與農業、運動、文化、醫療及會展等結合，將其納為觀光元素，兩者相輔相成，互利雙贏。

2. 宏揚傳統文化^(註十二)

 文化是國家之根基，一國之傳統文化是其獨特的觀光資源，尤其臺灣保存之文化，融合中華文化及臺灣本土文化，是華人世界的文化中心，藉由觀光之推動，宏揚傳統文化。

3. 推廣自然生態保育意識，永續經營臺灣特有之自然生態與人文景觀資源

 臺灣雖只有 3 萬 6 千平方公里，但物種多樣性（15 萬種生物資源），蝴蝶密度世界第一；具有熱帶、亞熱帶、溫帶、寒帶等不同氣候帶植物景觀，林木蒼翠，植物密度排名世界第二；另臺灣融合閩南、客家、原住民及大陸各省不同族群，宗教信仰自由，文物、建築、語言、飲食及生活習慣均非常多元，此等臺灣特有之自然生態與人文特色，應予推廣永續經營。

4. 敦睦國際友誼，增進國民身心健康

 觀光是國民外交的延伸，臺灣人民富有濃郁深厚的人情味，常使來臺之外籍旅客留下良好印象；臺灣人民出國旅遊購買力強，旅遊目的地國家均非常喜愛臺灣旅客，甚至懸掛中華民國國旗，表示歡迎。

(二)名詞定義

　　發展觀光條例及其子法在相關條文所提到之名詞，包括觀光產業、觀光旅客、觀光地區、風景特定區、自然人文生態景觀區、觀光遊樂設施、觀光旅館業、旅館業、民宿、旅行業、觀光遊樂業、導遊人員、領隊人員、專業導覽人員、外語觀光導覽人員，必須明白定義避免混淆。

(三)主管機關及執行之觀光局（處）

　　觀光業務之中央主管機關為交通部，並設交通部觀光局負責執行；觀光業務之地方主管機關在直轄市為直轄市政府，在縣市為縣市政府，並設觀光機構負責執行。

(四)國際宣傳及市場調查

　　發展觀光產業之核心目的是要吸引國際旅客來臺觀光，而國際宣傳及市場調查是招徠國際旅客的基本方法。

1. 產品兼顧國際化、本土化及區域均衡化

2. 宣傳推廣方式多元化，在海外設置辦事機構，並與民間組織合作或與其他國家簽署觀光合作協定。

3. 專業的市場調查，完善的觀光資訊，作為擬訂觀光政策之參考。

(五)景區開發導入成長機制，規範適當之遊客量、遊憩行為與許可開發強度

二、規劃建設

1. 綜合開發計畫

　　觀光產業之發展先由中央主管機關擬訂綜合開發計畫，報請行政院核定後實施並由有關機關協助配合。

2. 規劃完善之交通運輸網、場站設備、旅客服務設施並配合旅客需求給予旅宿便利與安寧

　　觀光是一種短暫的異地移動，要質量並重才能永續。沒有完善的交通，就沒有量；沒有貼心的服務，就沒有質。是故，發展觀光必須先規劃妥善的軟硬體設施。

3. 劃定國家級、直轄市、縣市級風景特定區，設立專責機構開發建設及經營管理並維護區內名勝、古蹟

4. 規劃建設觀光地區，維護區域內之名勝、古蹟及特殊動植物生態等觀光資源。

5. 劃定自然人文生態景觀區，設置專業導覽人員，維護自然資源之永續發展。

三、經營管理

1. 觀光旅館業、旅館業、民宿經營者申請執照（登記證）之要件、程序及其輔導管理。

2. 旅行業、外國旅行業分公司、外國旅行業代表人、導遊人員、領隊人員及經理人申請執照（執業證）之要件、資格程序及其輔導管理。

3. 觀光遊樂業申請執照之要件、程序及其輔導管理。

4. 觀光從業人員職前訓練、在職訓練及專業訓練。

5. 水域遊憩活動之種類、範圍、時間、及行為限制。

四、獎勵及處罰

(一)獎勵

1. 觀光旅館業及觀光遊樂業

 (1) 公有土地得以讓售、出租、設定地上權、聯合開發、委託開發、合作經營、信託或以使用土地權利金或租金出資方式，提供民間機構開發、興建、營運。

 (2) 聯外道路得由政府機關協助興建。

 (3) 所需用地如涉及都市計畫或非都市土地使用變更，得依都市計畫法或區域計畫法辦理逕行變更。

 (4) 供觀光旅館業及觀光遊樂業直接使用之不動產，應課徵之地價稅及房屋稅，得予適當減免。

 (5) 洽請相關機關或金融機構提供優惠貸款。

2. 旅館業

 (1) 供旅館業直接使用之不動產，應課徵之地價稅及房屋稅，得予適當減免。

 (2) 洽請相關機關或金融機構提供優惠貸款。

3. 外籍旅客向特定營業人購買特定貨物，符合一定要件者得申請退還特定貨物之營業稅

4. 公司組織觀光產業，配合國際參與觀光宣傳等支出之費用，在百分之二十限度內抵減當年度應納營利事業所得稅

5. 觀光產業及從業人員表揚暨獎勵優良觀光文學藝術作品

(二)處罰

1. 觀光產業及從業人員違規處罰

2. 非法經營旅行業、觀光旅館業、旅館業、民宿及觀光遊樂業之處罰

3. 非法執行導遊人員及領隊人員業務之處罰

4. 損壞觀光地區或風景特定區之名勝、自然資源或觀光設施之處罰

5. 在風景特定區或觀光地區內違規行為之處罰

(三)罰鍰未繳移送強制執行

五、附則

(一)授權中央主管機關訂定法規命令

(二)訂定處罰之裁罰標準

(三)規範證照費

(四)規範過渡條款

(五)施行日期

6-5　附記

　　上述發展觀光條例之範疇，包括國際宣傳推廣、觀光旅館業、旅館業、民宿、旅行業及導遊領隊人員、觀光遊樂業之輔導管理，及風景特定區之規劃建設等，將併入本篇第 7 章至第 16 章相關章節中論述。本章先簡要敘述機場服務費、生態旅遊及水域遊憩活動管理。

(一)機場服務費

　　國際機場是國家門戶，各項設施興建完成後，必須經常維護，國際間均有向旅客徵收機場服務費之作法，發展觀光條例第 38 條規定，為加強機場服務及設施，發展觀光產業，得收取出境航空旅客之機場服務費；其收費繳納方法、免收服務費對象及相關作業方式之辦法，由中央主管機關擬訂，報請行政院核定之。交通部訂定出境航空旅客機場服務費收費及作業辦法，該辦法第 3 條規定，搭乘民用航空器出境旅客之機場服務費，每人新臺幣五百元[註十三]，由航空公司隨機票代收。持用未含機場服務費機票之旅客，應於辦理出境報到手續時，向航空公司櫃檯補繳該項費用。

(二)生態旅遊

　　生態旅遊是國際旅遊趨勢，發展觀光條例第 1 條即開宗明義明定「為發展觀光產業，宏揚傳統文化，推廣自然生態保育意識，永續經營臺灣特有之自然生態與人文景

觀資源，敦睦國際友誼，增進國民身心健康，加速國內經濟繁榮，制定本條例」。而所謂自然人文生態景觀區，依發展觀光條例第 2 條第 5 款規定係指「無法以人力再造之特殊天然景緻、應嚴格保護之自然動、植物生態環境及重要史前遺跡所呈現之特殊自然人文景觀，其範圍包括：原住民保留地、山地管制區、野生動物保護區、水產資源保育區、自然保留區、及國家公園內之史蹟保存區、特別景觀區、生態保護區等地區」。發展觀光條例對自然人文生態景觀之規範如下：

1. 劃定機關

 發展觀光條例第 19 條第 3 項規定「自然人文生態景觀區之劃定，由該管主管機關會同目的事業主管機關劃定之」。例如：交通部及屏東縣政府於民國 104 年 3 月 20 日公告，小琉球肚仔坪（10,940 平方公尺）、杉福（11,824 平方公尺）、蛤板灣（22,376 平方公尺）、漁埕尾（17,607 平方公尺）、龍蝦洞（3,600 平方公尺）五區之潮間帶，為自然人文生態景觀區。

圖 6-2　圖片來源：交通部觀光局網站—大鵬灣國家風景區小琉球龍蝦洞

2. 設置專業導覽人員及外語觀光導覽人員

 發展觀光條例第 19 條第 1 項規定「為保存、維護及解說國內特有自然生態資源，各目的事業主管機關應於自然人文生態景觀區，設置專業導覽人員，並得聘用外籍人士、學生等作為外語觀光導覽人員，以外國語言導覽輔助，旅客進入該地區，應申請專業導覽人員陪同進入，以提供多元旅客詳盡之說明，減少破壞行為發生，並維護自然資源之永續發展」；同條第 2 項規定，自然人文生態景觀區位於原住民族土地或部落，應優先聘用當地原住民從事專業導覽工作。所謂專業導覽人員，指為保存、維護及解說國內特有自然生態及人文景觀資源，由各目的事業主管機關在自然人文生態景觀區所設置之專業人員；外語觀光導覽人員，指為提升我國國際觀光服務品質，以外語輔助解說國內特有自然生態及人文景觀資源，由各目的事業主管機關在自然人文生態景觀區所設置具外語能力之人員。專業導覽人員

及外語觀光導覽人員之資格及管理辦法，由中央主管機關會商各目的事業主管機關定之。

發展觀光條例第 62 條第 2 項規定「旅客進入自然人文生態景觀區未依規定申請專業導覽人員陪同進入者，有關目的事業主管機關得處行為人新臺幣三萬元以下罰鍰」。

3. 專業導覽人員及外語觀光導覽人員之資格及管理

依據發展觀光條例第 19 條第 4 項規定，由中央主管機關會商各目的事業主管機關定自然人文生態景觀區專業導覽人員管理辦法規範之。例如：交通部觀光局大鵬灣國家風景區管理處配合上述自然人文生態景觀區之指定，於民國 105 年 2 月辦理專業導覽人員訓練。

(三)水域遊憩活動管理

臺灣位居亞熱帶四面環海，有利水域活動之發展，惟早年在戒嚴時期，基於國家安全，海岸是管制的。民國 76 年解嚴後，放寬海岸管制，促成水域遊憩活動日漸興盛，而水域活動最注重安全。發展觀光條例第 36 條規定「為維護遊客安全，水域遊憩活動管理機關得對水域遊憩活動之種類、範圍、時間及行為限制之，並得視水域環境及資源條件之狀況，公告禁止水域遊憩活動區域；其禁止、限制、保險及應遵守事項之管理辦法，由主管機關會商有關機關定之」。例如：交通部觀光局澎湖國家風景區管理處於民國 105 年 2 月 3 日公告修正澎湖國家風景區特定區內之「險礁嶼」、「姑婆嶼」禁止水域遊憩活動區域範圍；交通部觀光局東北角暨宜蘭海岸國家風景區管理處於民國 105 年 6 月 15 日公告修正鼻頭角至三貂角水域遊憩活動分區限制相關事宜；交通部觀光局馬祖國家風景區管理處於民國 105 年 8 月 11 日公告北竿鄉坂里附近海域禁止從事各項水域遊憩活動。

險礁嶼禁止水域遊憩活動區域範圍

姑婆嶼禁止水域遊憩活動區域範圍

鼻頭角至三貂角水域遊憩活動分區示意區

北竿鄉坂里水域遊憩活動範圍

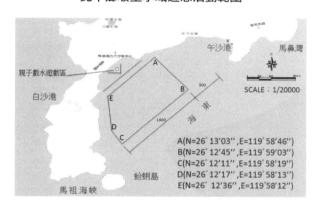

圖 6-3　資料來源：交通部觀光局行政資訊網

　　同條例第 60 條規定「於公告禁止區域從事水域遊憩活動或不遵守水域遊憩活動管理機關對有關水域遊憩活動所為種類、範圍、時間及行為之限制命令者，由其水域遊憩活動管理機關處新臺幣一萬元以上五萬元以下罰鍰，並禁止其活動」。「前項行為具營利性質者，處新臺幣三萬元以上十五萬元以下罰鍰，並禁止其活動」。「具營利性質者未依主管機關所定保險金額，投保責任保險或傷害保險者，處新臺幣三萬元以上十五萬元以下罰鍰，並禁止其活動」。

6-6 發展觀光條例法條意旨架構圖

圖 6-4（1）

圖 6-4（2）

圖 6-4 (3)

6-7　自我評量

1. 發展觀光條例制定的意旨，有那些層面？

2. 發展觀光條例就國際宣傳推廣有何引導性之原則？

3. 發展觀光條例對景區之開發建設有何綱領？

4. 旅行業.觀光旅館業.旅館業.民宿及觀光遊樂業之設立及其管轄機關有何不同？

5. 何謂自然人文生態景觀區？並請說明其相關規範

6. 請說明民宿、旅館業、觀光旅館業，及專業導覽人員、導遊人員、領隊人員之定義。

6-8　註釋

註一　憲法第 170 條，本憲法所稱之法律，謂經立法院通過，總統公布之法律。中央法規標準法第 4 條，法律應經立法院通過，總統公布。中央法規標準法第 2 條，法律得定名為法、律、條例或通則。所以我們從它的名稱，就可以知道發展觀光條例是法律。

註二　憲法第 68 條，立法院會期每年兩次，自行集會。第一次自二月至五月底；第二次自九月至十二月底，必要時得延長之。

註三　中央法規標準法第 5 條，下列事項應以法律定之：

1. 憲法或法律有明文規定，應以法律定之者。
2. 關於人民之權利、義務者。
3. 關於國家各機關之組織者。
4. 其他重要之事項應以法律定之者。

註四　中央法規標準法第 3 條，各機關發布之命令，得依其性質，稱規程、規則、細則、辦法、綱要、標準或準則。行政程序法第 150 條第 1 項本法所稱法規命令，係指行政機關基於法律授權，對多數不特定人民，就一般事項所作抽象之對外發生法律效果之規定。

註五　旅行業管理規則、旅館業管理規則…等，均係依發展觀光條例授權訂定之法規命令，故稱其為發展觀光條例之子法；發展觀光條例，則是它們的母法。

註六　法律用「制定」，命令用「訂定」；法律用「公布」，命令用「發布」。

註七　憲法第 86 條規定，左列資格，應經考試院依法考選銓定之

1. 公務人員任用資格。
2. 專門職業及技術人員資格。

註八　1. 憲法第 58 條第 2 項：行政院院長、各部會首長，須將應行提出於立法院之法律案、…、條約案…，提出於行政院會議議決之。

2. 憲法第 62 條：立法院為國家最高立法機關，由人民選舉之立法委員組織之，代表人民行使立法權。

3. 前幾次發展觀光條例之修正，均由交通部觀光局研擬修正草案，依程序送交通部、行政院審議，依憲法第 58 條第 2 項，經行政院院會通過後，送立法院議決。而本次民國 104 年 1 月之修正，則是由立法委員依憲法第 62 條代表人民行使立法權，直接提出修正案。

註九　發展觀光條例在民國 104 年 1 月 22 日立法院三讀修正通過，增列第 70-2 條明定「本條例民國 104 年 1 月 22 日修正施行前…。」其 10 年之過渡期間，依立

法意旨似從民國 104 年 1 月 22 日起算。

本次修正是於民國 104 年 2 月 4 日公布,依第 71 條規定,本條例除另定有施行日期外,自公布日施行。

註十　發展觀光條例於民國 58 年 7 月 30 日制定公布後,於民國 69 年及民國 90 年由行政機關依程序提案修正全文,其後均由立法委員分別與於民國 92、96、98、100、104、105 及 106 年提案修正一條或數條。

註十一　立委之提案,包括增訂大型活動之定義(指舉辦暫時性的人潮聚集,其人數事實上或預估聚集超過一千人以上,持續二小時以上,於一處或多處地方舉辦之);旅行業種類增加「諮詢服務旅行業」;機場服務費應全部用於機場專用區及機場專用區相關建設,如有賸餘得分配予觀光發展基金;導遊人員、領隊人員之考試,改由中央觀光主管機關測驗;中央主管機關應每年就觀光地區、風景特定區與自然人文生態景觀區之新增與劃設禁行評估並公告;旅遊契約之簽訂,增訂「電子簽章」之方式,並刪除得以收據憑證替代簽訂旅遊契約之方式…等。

註十二　發展觀光條例第 1 條原條文係「為發展觀光產業,宏揚中華文化,永續經營臺灣特有之自然生態與人文景觀資源…」,民國 104 年 1 月 8 日立法院交通委員會舉行第 8 屆第 6 會期第 14 次全體委員會議,審查發展觀光條例修正案,臺灣團結聯盟黨團,提案:…「宏揚中華文化」之文字係於民國 69 年該法全案修正時所增訂,經查當時修正之立法理由為,「為表現我悠久歷史之風範」。惟時空環境變遷,上述之文字,實違反當前發展觀光之國際潮流與趨勢,其立法理由,更顯得荒謬,爰予刪除。另姚委員文智等 21 人提案:…宏揚傳統文化、推廣自然生態保育意識…。最後審查結果係採姚委員文智等人提案,將宏揚「中華文化」修正為宏揚「傳統文化」。

註十三　機場服務費原為新臺幣 300 元,民國 103 年 5 月 14 日行政院觀光發展推動委員會第 38 次委員會議決議由每人新臺幣 300 元調整為新臺幣 500 元;嗣經交通部於民國 104 年 4 月 29 日交航字第 10450047831 號令修正發布出境航空旅客機場服務費收費及作業辦法第 3 條「搭乘民用航空器出境旅客之機場服務費,每人新臺幣五百元,由航空公司隨機票代收。持用未含機場服務費機票之旅客,應於辦理出境報到手續時,向航空公司櫃檯補繳該項費用。」

圖 6-5　早年機場服務費收據

旅行業輔導管理 7

（發展觀光條例及旅行業管理規則）

7-1 概說

　　二十世紀中期起，科技進步、經濟發展、交通便捷，旅遊已與生活結合，成為食、衣、住、行、育、樂之一部分，而國際旅遊業務亦日漸興盛，每個國家均大力發展觀光事業，招徠外國旅客，以賺取大量外匯。在單向的觀光輸入產生成效後，亦開始觀光輸出，雙向發展，准許本國人民出境旅遊，而旅客旅遊所需之食、宿、交通、行程等，通常由他人代為安排，旅行業乃應蘊而生。國際間旅行業之鼻祖，一般均認為是英國人湯馬斯庫克。

一、旅行業管理之目的

　　旅行業安排旅遊，除了「國內旅遊」（Domestic tour）不涉及他國外，其餘不論出境旅遊（Outbound tour）或入境旅遊（Inbound tour），通常係由本國旅行業與旅遊目的地國家之旅行業雙方合作，可以說是一種涉外事務；在早期，社會主義國家則另有政治接待的任務。故各國對旅行業之管理目的不一，或基於涉外事務，或政治接待，或外匯管制，或旅遊安全、或保護旅客權益，依每一國家需求而異；其中又以旅遊安全及旅客權益，為旅行業管理之主流。通常而言，亞洲國家對旅行業之管理制度，以採取「許可主義」者居多，例如：臺灣、日本、南韓、大陸、泰國等，歐美國家多採用準則主義，例如：德國、美國；也有少數國家採取自由主義[註一]，例如：紐西蘭。

二、旅行業之特性

　　旅行業之經營因交易習慣及產品屬性，產生下列三種特性，為保障旅客權益，由公權力介入，建立輔導及管理規範。

(一)旅行業經營出國旅遊業務時，極易呈現信用擴張

旅行業安排旅客出國旅遊，通常在出發前已向旅客收取團費，其中應支付國外接待社的費用，則視彼此間之往來關係，有一定期限之信用融通，旅行社因信用融通累積鉅額「應付未付款項」，如運用不當，恐有危害旅客權益之虞。

(二)旅行業與旅客交易非屬「銀貨兩訖」

旅客參加團體旅遊，繳付團費後，並不能與一般商品交易一樣，於給付價金同時得到對待給付[註二]；亦無法立即鑑視商品有無瑕疵，必須待旅程進行後，才知商品是否符合約定品質；因為競爭激烈，旅行業者有時會有超出自己能力範圍的承諾，屆時未實現，容易導致糾紛，對於旅客權益較無保障。

(三)資訊不對稱

消費者對旅行業者所提供的商品資訊知悉有限，往往以價格作為選擇旅行社的主要考量，且在購買時，對於商品的品質很難加以辨認，買方與賣方所擁有的市場資訊不一樣，旅客居於相對弱勢。

7-2　旅行業管理類型及機制

一、管理類型

旅行業是一種服務「人」的服務業，且是「長時間、近距離」的服務，而每一國家旅遊發展不一，民俗文化差異，對旅行業的輔導管理各有不同模式，其主要管理類型有：

(一)自由發展型

政府部門不干預旅行業經營，亦未設專責機構管理，由業者自由發展、自律自治。例如：美國、德國、紐西蘭等歐美國家。

(二)輔導管理型

政府部門為了保障旅客權益，對旅行業之經營，以輔導為主，管理為輔的方式，適切的干預業者。例如：臺灣、日本、南韓等亞洲國家。

(三)管理控制型

政府部門為遂行政治、經濟目的，配合經濟社會發展計畫，對旅行業之經營予以嚴密控制。

二、管理機制

旅行業的管理類型是一個意象的分類，比較具體的措施則是表現在管理機制上，茲將國際間旅行業輔導管理機制說明如下：

(一)訂有專門法令由專責機關管理

許可制度的本質，即是對「行業」的管理，就其「行業特性」訂有專門法令，並由專責機關輔導管理。專門法令的位階，有屬法律層次，有屬命令層次；專責機關的組織，有委員會組織，有單一機構；有為官方組織，有為半官方組織，有為民間組織。
(註三)

(二)分類管理

主管機關就旅行業業務型態予以分類，並依其類別適用不同規範之管理機制。英國及西班牙等西方主要旅遊國家，採用的是批發商和零售商的方類方式；日本、臺灣及大陸地區，則係按經營業務範圍的分類方式。

(三)保證金

旅行業與旅客交易非屬銀貨兩訖，旅客參加旅行社所舉辦之旅遊，出發前先繳清團費；出發後，再由旅行社分時分段提供食宿、交通、導遊等服務，且旅客給付團費時，亦無法檢視產品有無瑕疵。是故，經營旅行業者，依其營運規模（營業額多寡或營業場所之個數）繳納一定金額，作為瑕疵擔保，以保障旅客權益，即為保證金制度，保證金制度依其擔保的範圍，有以下立法例：

1. 擔保旅行社的全部債務
2. 擔保旅行社與旅客間之債務

(四)履約保證保險

保證金金額有限，並無法充分保障旅客權益，因而另有履約保證保險的機制。對於旅行社因財務問題倒閉造成旅客損害，則由保險公司承擔。履約保證保險的投保人，亦有二種立法例。

1. 旅客投保：旅客參加旅行團時，自行向保險公司投保。

 優點：每一旅客投保之保險公司不同，分散損失；旅客只要有投保，通常皆可十足受償。

2. 旅行社投保：主管機關以法令規定強制旅行社投保一定金額之保險。（臺灣採取方式）

 優點：強制旅行社投保，旅客未投保仍可獲得理賠。

(五)責任保險

　　旅行社辦理旅遊應向保險公司投保一定金額之保險，在旅客發生傷亡意外事故而旅行社有責任時（亦有採取無過失責任者），由保險公司給付保險金。

(六)旅遊預警

　　國家基於保護人民之責任，依據駐外使領館蒐集駐在地治安、政情、疫情、天災、戰爭、暴動等資訊，綜合研判認有危害旅客安全或權益之虞，即適時發布警訊之機制。例如：美國國務院發布之 Travel notice 及 Travel advice（或 Travel advisory），英國的 Do's and Don'ts 及 Travel advice，我國外交部領事事務局的旅遊預警分類。

1. 美國

 (1) Travel Warnings：[註四]美國國務院依據相關資訊建議美國人民避免前往某一國家旅遊。例如：1998 年科索夫（Kosovo）危機期間，美國國務院於 10 月 2 日即呼籲美國公民不要前往 Serbia-Montenegro。

 (2) Travel advisory：旅遊地發生政變、戰爭、治安惡化等較嚴重且具危害性之事件，國務院發布警訊，建議人民儘量避免前往。例如：1989 年 2 月間發布警訊，強烈呼籲民眾避免前往阿富罕（Afghanistan）。

 (3) Travel notice：旅遊地發生簽證手續變更，舉辦大型活動致旅館爆滿等較輕微且危害較小之事件，國務院發布訊息供美國人民參考，例如：1990 年 10 月 15 日至 10 月 30 日廣州舉辦交易會，國務院發布訊息，提醒將在 10 月 12 日至 11 月 2 日這段期間，前往廣州的民眾要確認旅館及交通。美國國務院設置 Bureau of Consular Affairs，就旅遊預警相關資訊，依其性質在網頁上公布 "Travel Warning" "Public announcements" 及 "Consular Information Sheets"，供民眾查詢。

2. 英國

 (1) Travel advice：英國對於「旅遊預警」非常重視，設有專職部門負責處理（Travel Advice Unit，Consular Division Foreign & Commonwealth office），它提供資訊給要赴國外旅遊的英國國民，使他們避免麻煩及安全的威脅，例如：提供旅遊地國家的 political unrest、lawlessness、violence、natural disasters、epidallics、antiBritish demonstration、aircraft safety。[註五]

 (2) Do's and Don'ts：Consular Devision 提供世界主要旅遊目的地國家地區的資訊，告訴英國國民在某一國家，哪些是旅客必須做的，哪些是禁止的事項。[註六]

3. 臺灣

 臺灣之旅遊預警制度建置較晚，起初究係由哪一機關負責尚有爭議，最後交通部觀光局蒐集美國、英國之旅遊預警制度均由外交部門負責，始確定由外交部負責

（大陸地區由行政院大陸委員會負責）。外交部領事事務局於民國 91 年 12 月起，建立「國外旅遊預警分級表」，分成：

(1) 灰色警示（輕）－提醒注意

(2) 黃色警示（低）－特別注意旅遊安全並檢討應否前往

(3) 橙色警示（中）－高度小心，避免非必要旅行

(4) 紅色警示（高）－不宜前往

目前外交部領事事務局的「旅遊預警」機制十分完善，利用即時通訊軟體傳送給民眾。

資料來源：外交部官網http://www.mofa.gov.tw

圖 7-1　**外交部領事事務局透過即時通訊軟體，提醒民眾旅遊警訊之案例（106 年 10 月 24 日通知泰國 106 年 10 月 26 日舉行國葬典禮，應遵守泰國政府治喪措施、107 年 1 月 23 日通知菲律賓提升馬榮火山警戒、107 年 2 月 22 日通知馬爾地夫旅遊警戒燈號為「黃燈」、107 年 3 月 1 日通知前往西班牙注意自身安全、107 年 3 月 7 日通知南非境內爆發李斯特菌大規模感染事件）**

(七)強制締約

　　旅行社與旅客間之旅遊消費行為，屬於私法性質之關係，依契約自由原則，當事人是否簽約及契約內容如何？本應由當事人約定。惟為減少糾紛保障消費者權益，由主管機關以法令要求旅行社應與旅客簽約，有些國家並訂有契約範本。

(八)專業經理人員

　　經理人員為營利事業的主要經營者，必須具備專業素養，而旅行業業務從產品設計、市場開發、航空票務、旅行證件、開拓客源、安排遊程，每一環節都層層相扣，更需要有專業經理人。專業經理人證照的取得，有採考試制，有採訓練制。某些國家並進一步分為專責國外旅遊業務的經理人及專責國內旅遊業務的經理人。

(九)執照效期

　　旅行業執照有一定期間限制，期滿必須申請換發執照後，始能繼續營業。例如，新加坡、大陸。（臺灣目前未採取效期制）

(十)無照經營之處罰

　　未經申請核准者，不得經營旅行業務，此乃許可制的特點，而對於無照經營之處罰，大多以「罰鍰」為主；惟亦有處以徒刑，例如：新加坡[註七]；而大陸的制度，除罰鍰外，並得沒收非法經營之所得。

7-3　臺灣旅行業發展概況

一、臺灣旅行業之起源

　　臺灣旅行業之發展有二個脈絡可循，一是大陸時期的中國旅行社，一是日本交通公社。

(一)中國旅行社

　　民國 12 年上海商業儲蓄銀行向交通部申請附設旅行部，辦理旅行業務及代售國有鐵路車票，經交通部於同年 5 月 30 日批准，8 月 1 日成立旅行部，首開我國旅行業之先河。嗣因旅行部經營範疇擴大，包括代售火車票、航空公司機票、代辦留學生出國手續、舉辦旅遊等，遂於民國 16 年 6 月 1 日將旅行部改組為獨立經營之股份有限公司向交通部申請註冊，民國 17 年 1 月領得國民政府交通部頒發之旅行事業元號執照，名為中國旅行社股份有限公司。民國 36 年 6 月 1 日成立臺北分社，民國 40 年以獨立公司重行登記，並在名稱上冠以「臺灣」兩字，成為「臺灣中國旅行社股份有限公司」。[註八]

圖 7-2　圖片來源：1.2.3.上海商業儲蓄銀行創立中國旅行社八十週年專刊—民國 12 年，上海商業儲蓄
　　　　銀行旅行部成立；民國 17 年，交通部核發旅行業執照；民國 35 年中國旅行社臺北分社。4.現
　　　　在的臺灣中國旅行社。

(二)日本交通公社

　　民國 20 年日本旅行協會在臺灣鐵路局設支部，民國 26 年，改為東亞交通公社臺
灣支部，民國 34 年臺灣光復後，由臺灣省鐵路局接收，改組為財團法人臺灣旅行社
（註九），民國 37 年改組為「臺灣旅行社股份有分公司」隸屬臺灣省政府交通處（註十），屬
於公營之旅行業，民國 49 年 5 月臺灣旅行社開放民營。

　　臺灣旅行業從大陸的中國旅行社及日本交通公社二大淵源開始發展，迄今已有 60
餘年歷史，至民國 107 年 12 月，共有總公司 3,070 家，分公司 856 家旅行社（如表 7-1），
目前股票上市旅行社有鳳凰國際（5706）、雄獅（2731）2 家旅行社，上櫃則有燦星
國際（2719）、易飛網國際（2734）及五福（2745）3 家旅行社。

圖 7-3　圖片來源：1.鳳凰旅行社-臺灣第 1 家上市旅行社 2.雄獅旅行社提供-臺灣第 2 家上市旅行社
　　　　　3.燦星旅行社提供-臺灣上櫃旅行社 4.易飛網-臺灣上櫃旅行社 5.五福旅行社-臺灣上
　　　　　櫃旅行社

表 7-1　臺灣旅行業家數統計表

種類 家數 縣市	綜合		甲種		乙種		合計	
	總公司	分公司	總公司	分公司	總公司	分公司	總公司	分公司
臺北市	112	60	1,246	55	12	0	1,370	115
新北市	1	49	105	15	24	1	130	65
基隆市	0	4	7	4	4	0	11	8
桃園市	0	52	155	23	20	0	175	75
新竹市	0	21	40	9	5	0	45	30
新竹縣	0	8	25	7	1	0	26	15
苗栗縣	0	7	35	8	2	0	37	15
臺中市	7	86	311	85	17	0	335	171
彰化縣	0	16	52	10	6	0	58	26
南投縣	0	4	21	6	1	0	22	10
雲林縣	0	5	19	5	4	0	23	10

種類 家數 縣市	綜合		甲種		乙種		合計	
	總公司	分公司	總公司	分公司	總公司	分公司	總公司	分公司
嘉義市	0	15	49	13	7	0	56	28
嘉義縣	0	2	8	1	6	0	14	3
臺南市	1	48	141	33	9	0	151	81
高雄市	15	69	302	61	20	0	337	130
屏東縣	0	6	13	5	3	0	16	11
宜蘭縣	0	8	30	4	12	0	42	12
花蓮縣	0	5	30	5	5	0	35	10
臺東縣	0	2	8	2	27	0	35	4
澎湖縣	1	0	34	11	80	0	115	11
金門縣	0	5	29	20	0	0	29	25
連江縣	0	0	8	1	0	0	8	1
合計	137	472	2,668	383	265	1	3,070	856

資料來源：交通部觀光局 107 年 12 月統計資料

二、臺灣旅行業發展歷程

臺灣早期的旅行業係以接待外國旅客來臺旅遊業務為主，迨民國 68 年政府開放國人出國觀光，旅行業開始經營出國旅遊業務而趨向多元。

(一)從單向業務到雙向業務

臺灣旅行業以經營「外國旅客來臺旅遊業務」起家，尤其是 1964 年日本開放國民海外旅遊，大批日本旅客來臺觀光，開啟旅行業興盛時期。斯時，旅行業除了經營來臺旅遊業務外，也代辦工商考察名義的出國案件，及代售臺鐵車票等。民國 68 年 1 月 1 日，政府開放國民出國觀光，旅行業除單向的經營外國旅客來臺旅遊業務外，也可經營國人出國旅遊業務，而成雙向發展，開創另一局面。惟當時開放觀光政策仍有幾點限制：

1. 限制國民前往香港觀光，至民國 76 年 7 月解除

 民國 68 年 4 月 26 日限制國民出國至香港觀光，迨民國 76 年 7 月 25 日交通部交路字第 17750 號，內政部臺（76）內警字第 520851 號函會銜訂頒「國民前往港澳地區觀光輔導實施要點」，自民國 76 年 7 月 28 日施行，始解除禁令。

2. 限制國民前往共產主義國家觀光，至民國 78 年解除

 按前依「護照條例」所核發之護照，護照內頁「前往國家」欄，註明「除共產主義國家以外地區」，且「國民申請出國觀光規則」第 4 條亦規定：「出國觀光以前往自由國家及地區為限，不得前往共產國家及地區」；是故，國民不能前往共

產主義國家觀光旅遊。民國 78 年 6 月「護照條例」修正，取消護照上「前往國家」欄，持照人欲前往任何國家，均不必向外交部申請護照易地加簽，民國 78 年 9 月 4 日內政部臺內警字第 34424 號、國防部恕惻字第 4453 號令會銜發布廢止「國民申請出國觀光規則」，至此，旅行業開始辦理大陸以外地區之共產國家旅遊業務。

前　往　國　家 THIS PASSPORT IS VALID FOR GOING TO ALL COUNTRIES
EXCEPT COMMUNIST CONTROLLED COUNTRIES AND AREAS%

字第　　　號入出境許可　年　月　日發

姓名：
役別：
身分證號：
出境效期：
　至民國　年　月　日止。
持照人在本護照有效期間准予進入中華民國臺灣地區。
THE BEARER OF THIS PASSPORT IS PERMITTED TO ENTER THE DISTRICT OF TAIWAN,
REPUBLIC OF CHINA, IF THE PASSPORT REMAINS VALID.　入出境管理局

圖 7-4　民國 78 年 6 月以前核發之護照註明不能前往共產主義國家或地區

(二)繼開放出國觀光後，又開放大陸探親旅行業務。

民國 76 年間，政府基於人道考量，著手研議大陸探親政策，10 月 30 日由交通部交路 76 字第 26203 號函核定觀光局所報「旅行業協辦國人赴大陸探親作業須知」，自 11 月 2 日起，開放臺灣人民赴大陸探親，開啟兩岸民間交流。而為保障赴大陸探親旅客權益，該作業須知明定，由旅行業協助旅客辦理赴大陸之手續、交通及行程安排。其後，在民國 81 年 4 月，名稱變更為「旅行業辦理臺灣地區人民赴大陸地區旅行作業要點」。明定「旅行」，係指探親、考察、訪問、參展及主管機關核准之活動。旅行業組團赴大陸旅行，應為旅客投保新臺幣 200 萬元保險，並建立旅行業組團赴大陸旅行，派遣領隊制度。

(三)週休二日帶動國內旅遊

民國 87 年 1 月 1 日起，實施「隔週休二日」，民國 90 年 1 月 1 日進一步實施「週休二日」，國內旅遊開始盛行，旅遊與生活結合，更多旅行業投入國內旅遊市場。

(四)開放大陸地區人民來台觀光，形成全方位業務

民國 91 年 1 月開放旅居海外大陸人士及大陸居民經由第三地來臺觀光，民國 97 年 7 月兩岸經過協商，開放大陸地區人民來臺觀光。成立滿五年之綜合、甲種、旅行業（交通部觀光局已於民國 106 年 2 月研議修正「大陸地區人民來臺從事觀光許可辦法」，擬將成立滿五年調降為成立滿三年，詳本篇第 9 章）並符合一定要件者，得申請接待大陸地區人民來臺觀光業務。至此，旅行業經營旅遊業務的拼圖已完備。

三、臺灣旅行業管理沿革

　　瞭解上述旅行業業務發展情形後，再進一步探討旅行業管理制度的變遷。臺灣對旅行業之管理係採許可主義，為管理旅行業，行政院在民國 42 年即訂定旅行業管理規則，嗣民國 58 年 7 月 30 日，發展觀光條例公布，同年 8 月 1 日施行後^(註十一)，授權交通部訂定旅行業管理規則，使旅行業管理機制，有了法源依據。

　　旅行業之管理，可溯自民國 19 年 9 月，鐵道部頒訂「旅行業註冊暫行規程」，迨至民國 42 年 10 月 27 日行政院臺（42）交字第 6276 號令發布「旅行業管理規則」，建立管理制度施行迄今逾 60 年，其間經無數次修正，可以民國 58 年 7 月 30 日「發展觀光條例」公布施行及民國 67 年 12 月 30 日國防部（67）金鈍字第 4362 號令、內政部（67）臺內秘創境字第 102 號令發布「國民申請出國觀光規則」，自民國 68 年 1 月 1 日開放出國觀光為二大分際。前者，使旅行業管理有了法源依據，後者，使旅行業管理業務趨向多元化。茲將其沿革說明如下：

(一)重新註冊登記，指定交通部為旅行業之主管機關負責管理

　　民國 42 年，行政院為妥善管理旅行業，訂定「旅行業管理規則」明定旅行業應重新向交通部申請註冊，並規定其最低資本額。^(註十二)

(二)對未經申請核准而經營旅行業務者，逐步建立處罰機制

　　為落實前述旅行業應重行註冊登記之規定，民國 45 年之旅行業管理規則，明定對於未經核准註冊之旅行業或非旅行業經營旅行業務者，應依法取締^(註十三)；民國 54 年再明定依「違警罰法」處罰^(註十四)，嗣民國 58 年發展觀光條例公布後，始有直接之處罰依據。

(三)確立分類管理制度

　　早期旅行業之業務以代售鐵路等客票為主，或兼營餐宿業務，並未加以分類。隨著旅遊業務及空中運輸日益發展，民國 52 年確立旅行業分類管理制度，不同種類的旅行業，其資本額、業務範圍均有差異^(註十五)。

(四)建立申請註冊繳納保證金制度

　　早期對於旅行業的保證金，係規定委託代辦單位得要求旅行業繳納相當之保證金^(註十六)，至民國 57 年確立旅行業申請註冊時，應按其種類繳納一定金額之保證金^(註十七)，民國 64 年更進一步規定，增設分公司亦應繳納保證金^(註十八)。

(五)建立專業經營制度

　　旅行業原可兼營餐宿業務，民國 64 年為防止旅行業信用過度擴張，明定旅行業應專業經營，並在公司名稱註明「旅行社」字樣^(註十九)。

(六)從漸進式受理申請執照到完全開放

旅行社執照之申請，於民國 64 年曾規定，設立甲種旅行社，必須由乙種旅行社升格[註二十]，其後並曾凍結執照之申請，至民國 77 年始完全開放[註二十一]。

(七)建立領隊、強制締約及保險制度

民國 68 年政府開放國人出國觀光，為保障旅客權益，先後建立旅行業組團出國旅遊，應派遣領隊隨團服務，辦理保險及與旅客簽訂旅遊契約及制訂契約範本。[註二十二]。

(八)配合執照重新開放政策，加強管理措施

民國 77 年旅行業執照重新開放後，旅行業家數急速成長，市場競爭激烈，為加強管理，增訂諸多措施。例如：經理人訓練制度、提高保證金、輔導成立督導旅遊品質之觀光公益法人等。

7-4　現行輔導及管理規範

旅行業輔導管理之行政目的，是要增進業者商機，維護旅遊安全、保障旅客權益、提升服務品質。而旅遊實務變化多端，主管機關訂定之規範，當應與時俱進。職是之故，旅行業管理規則歷經多次修正，已如前述。本節所述輔導管理規範，即是現行旅行業管理規則相關規定。

在解析旅行業管理規則前，吾人先從下圖明瞭主管機關、旅行業、旅客三方間之關係。

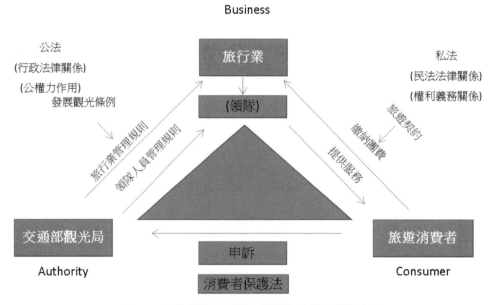

圖 7-5　旅行業辦理團體旅遊業務法律關係示意圖

- ABC 三角關係
 - AB：主管機關依據發展觀光條例與旅行業管理規則輔導管理旅行業，這是公權力的作用。
 - BC：旅客報名參加旅行業舉辦之旅遊，旅客繳納團費，旅行業提供服務，這是民法中的旅遊契約關係。
 - CA：旅行業提供的服務，如不符旅遊約定品質或通常價值，旅客得向主管機關申訴。

旅行業之輔導管理規範，是主管機關（Authority）對旅行業者（Business）間之關係。本書第三篇第 17 章之旅遊契約，則是旅行業者（Business）與旅客（consumer）間之關係。

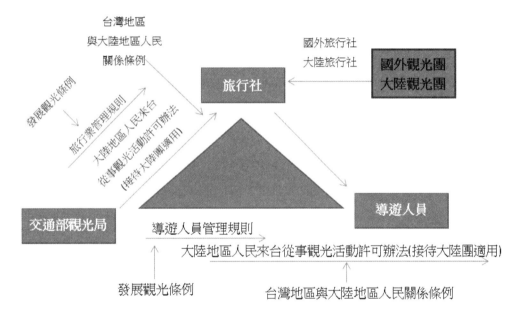

圖 7-6　旅行業接待國外旅客旅遊法律關係示意圖

- 接待外國（大陸）旅客來臺旅遊，主管機關依據旅行業管理規則及大陸地區人民來臺從事觀光活動許可辦法輔導管理旅行業。

旅行業管理規則可從政策面、制度面、行政管理面、經營管理面等四個面向剖析。

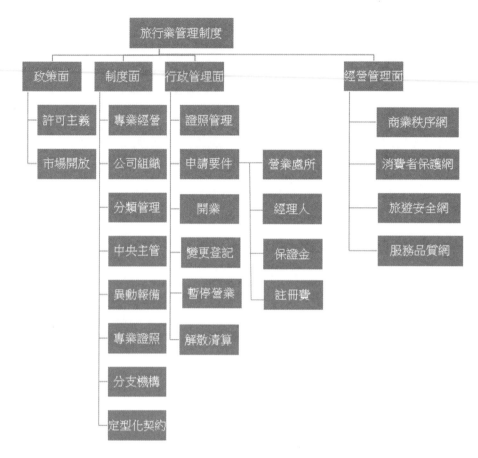

圖 7-7　旅行業管理機制架構圖

　　旅行業管理規則係依發展觀光條例授權訂定，該條例第 66 條第 3 項明定「旅行業之設立、發照、經營管理、受僱人員管理獎勵及經理人訓練等事項之管理規則，由中央主管機關定之。」而旅行業管理規則第 1 條即開宗明義，明定「本規則依發展觀光條例第 66 條第 3 項規定訂定之」，互為呼應。

一、政策面

(一)許可主義

　　公司法第 17 條第 1 項規定，公司業務依法律或基於法律授權所定之命令，須經政府許可者，須先取得許可證件後，方得申請公司登記。此項規定在學理上稱為許可制。發展觀光條例第 26 條規定：經營旅行業者，應先向中央主管機關申請核准，並依法辦妥公司登記領取旅行業執照始得營業。是以，旅行業之經營屬許可主義，在許可主義下，目的事業主管機關為管理需要，可以訂定相關許可條件及管理機制。

(二)市場開放

　　臺灣旅行業執照之申請，於民國 62 年 2 月 1 日至民國 63 年 3 月 1 日，暫停受理旅行業新設；之後，又於民國 63 年 12 月 9 日至民國 66 年 12 月 9 日，暫停受理，期限屆滿後開放（外國旅行業來臺設立分公司部分，僅開放歐洲、北美、紐澳、中東地區）；民國 68 年 7 月 6 日起第三次暫停受理，直至民國 77 年 1 月 1 日重新開放國人申請（仍未開放外國人申請），嗣為加入世界貿易組織（WTO），亦於民國 86 年間，開放外國人投資設立旅行社及設立分公司。所以，目前在 WTO 會員中，除了尚未開放中國大陸業者來臺設立旅行社外，均已開放[註二十三]，並符合 WTO 國民待遇原則。

　　國民待遇：係指 WTO 會員國，就有關影響服務供給之所有措施，給予其他會員服務業者之待遇不得低於其給予本國相同服務者之待遇，亦即對外國業者及本國業者必須一視同仁。

二、制度面

(一)專業經營制

　　旅行業辦理旅遊，先收取團費，再分段提供食宿、交通、遊覽之服務，屬信用擴張之服務業。為防止旅行業因兼營其他業務而掏空，在民國 64 年建立專業經營制。旅行業管理規則第 4 條規定，旅行業應專業經營。其業務依發展觀光條例第 27 條規定如下：一、接受委託代售海、陸、空運輸事業之客票或代旅客購買客票。二、接受旅客委託代辦出、入國境及簽證手續。三、招攬或接待觀光旅客，並安排旅遊、食宿及交通。四、設計旅程、安排導遊人員或領隊人員。五、提供旅遊諮詢服務。六、其他經中央主管機關核定與國內外觀光旅客旅遊有關之事項。

(二)公司組織制

　　旅行社的公司組織制，最早出現在民國 52 年；斯時，旅行業分為甲、乙、丙、丁四種，其中甲、乙種旅行業應以公司組織為限。至民國 57 年，陸續刪除丁種及丙種旅行業後，全面實施公司組織制。其立法意旨係因當時營利事業之型態，有獨資、合夥及公司組織(民國 104 年 6 月制定公布有限合夥法，所以目前營利事業之形態分為合夥、獨資、公司、有限合夥四種)，前二者無法人人格，為使旅行業具有法人人格，獨立行使權利、負擔義務；另一方面，主管機關為形塑旅行社之企業形象，經營旅行業應以公司型態呈現，旅行業管理規則第 4 條規定，旅行業應以公司組織為限。[註二十四]又為方便消費者或與旅行業者交易之相對人，辨識其為旅行社，明定旅行業應於公司名稱上標明旅行社字樣。

(三)分類管理制

分類管理制建立於民國 52 年，旅行業依其經營業務，分為甲種、乙種、丙種、丁種。民國 54 年刪除丁種旅行業，民國 57 年取消丙種行業，剩下甲種及乙種二種。民國 77 年旅行業執照重新開放，增加綜合旅行業，成為綜合、甲種、乙種三種。每一種類之旅行業，其業務、資本額、保證金等都不同，採取分類管理。發展觀光條例第 27 條第 2 項明定，旅行業之業務範圍，中央主管機關得按其性質區分為綜合、甲種、乙種旅行業核定之。

(四)中央主管制

旅行業執照之申請，在民國 42 年係採雙軌制，申請人應向交通部申請或經由地方監督機關核轉交通部。民國 52 年改為單軌制，一律由地方機關核轉交通部，民國 61 年再回歸向交通部申請。故目前旅行業之證照核發及輔導管理，無論綜合、甲種或乙種旅行業，均由中央主管機關負責。旅行業管理規則第 2 條規定，旅行業之設立、變更或解散登記、發照、經營管理、獎勵、處罰、經理人及從業人員之管理、訓練等事項，由交通部委任交通部觀光局執行之[註二十五]；其委任事項及法規依據應公告並刊登政府公報或新聞紙[註二十六]。

(五)開業及任職異動報備制

旅行業與旅客之交易係透過從業人員之招攬，而旅行業從業人員以業務導向為主，致流動性大，為確定該從業人員與旅客交易時所代表之旅行社，旅行業管理規則第 20 條規定，旅行業應於開業前將開業日期、全體職員名冊報請交通部觀光局備查；職員名冊應與公司薪資發放名冊相符。其職員有異動時，應於十日內將異動表報請交通部觀光局備查。藉由此項報備機制，亦可核計從業人員任職旅行業之年資，作為參加經理人訓練之經歷證明。[註二十七]

(六)專業人員執業證照制

旅行業之經理人係公司的領導幹部，必須具備經營管理知能；接待引導外國旅客旅遊的「導遊人員」或帶領本國旅客出國旅遊的「領隊人員」，亦必須具有導覽、隨團服務的專業，因此法令規定，經理人需經訓練；導遊及領隊人員亦須經考試、訓練合格，茲分述如下：（有關專業人員證照制，另詳第 8 章）

1. 經理人：發展觀光條例第 33 條第 3 項規定，旅行業經理人應經中央主管機關或其委託之有關機關團體訓練合格，領取結業證書後，始得充任；其參加訓練資格，由中央主管機關定之。

2. 導遊人員及領隊人員：發展觀光條例第 32 條第 1 項規定，導遊人員及領隊人員應經考試主管機關或其委託之有關機關考試及訓練合格。（立法委員已提案修正發

展觀光條例，如經三讀通過，總統公布，導遊人員及領隊人員之考試，將由中央觀光主管機關辦理）

此外，為落實專業精神，經理人連續 3 年未在旅行業任職者，應重新參加訓練始能受聘為經理人；導遊人員、領隊人員取得結業證書或執業證後，連續 3 年未執行各該業務者，應重行參加訓練結業，領取或換領執業證後，始得執行業務。

(七)分支機構一元制

早期對於分公司之設立，必須該旅行社上一年度之營業額達到一定金額，始能申請設立。民國 77 年 1 月旅行業執照重新開放，市場自由化後，已無此限制；是否設立分公司，完全取決於經營者的行銷理念及市場需求。

旅行社設立分支機構採取一元制，必須以「分公司」型態設立，增加資本額、保證金、履約保證保險。不能以「分公司」以外之名義（例如：辦事處、聯絡處）設立。實務上，有些旅行業者，將「執照」借他人設立「分公司」，每月坐收租金，這是不被允許的，且要承擔風險；一旦「分公司」出狀況，仍須由總公司負責。旅行業管理規則第 35 條規定，旅行業不得以分公司以外之名義設立分支機構，亦不得包庇他人頂名經營旅行業務或包庇非旅行業經營旅行業務。

(八)定型化契約制

旅行業與旅客交易非屬「銀貨兩訖」，旅客於團體出發前繳清團費，旅行社則需俟出發後，始能依行程分時分段給付（食、宿、交通、旅程之服務）；加以，旅行社提供之對待給付，非屬旅行社直接所有，需賴其履行輔助人[註二十八]（航空公司、交通公司、旅館、餐廳等）始能達成；且旅程涵蓋之每一環節，層層相扣，任何疏失或不可歸責事由（例如：旅遊目的地發生罷工、疫情、動亂等）及不可抗力事變（颱風、地震）均影響旅行社之給付內容，較易產生旅遊糾紛。因而，國際間在 1970 年已簽署旅遊契約國際公約（International Convention on Travel Contracts），我國亦有簽署該公約，在簽署前曾與旅行業研商，獲得支持後，再由交通部、外交部等相關部會研議，報經行政院民國 60 年 12 月 9 日第 1251 次院會通過，同年 12 月 30 日外交部令駐比利時參事史克定先生在比京布魯賽爾完成簽署手續。行政院於民國 61 年 2 月 12 日函請立法院審議。

民國 68 年政府開放國民出國觀光，交通部觀光局即已建立強制締約之機制，民國 70 年並進一步建構定型化之旅遊契約，以保障旅客權益。民國 83 年 1 月 11 日公布之消費者保護法，亦對包括旅行業在內之相關行業，應由其目的事業主管機關訂定定型化契約。

　　所謂定型化契約，依消費者保護法第 2 條第 7 款之規定，係指企業經營者為與不特定多數消費者訂立同類契約之用，所提出預先擬定之契約條款。鑑於定型化契約，由企業經營者預先擬定，為保障旅客之權益，交通部觀光局於民國 68 年開放觀光伊始，即有旅遊契約之機制，民國 70 年並依當時之發展觀光條例第 24 條「旅行業辦理團體觀光旅客出國旅遊時，應發行其負責人簽名或蓋有公司印之旅遊文件……」「旅遊文件格式及其必須記載之事項由交通部定之」之規定，在旅行業管理規則中，以「附表」建構定型化契約，藉由行政作用訂定公平的旅遊契約範本。

　　定型化契約之優點是簡便，但其「公平性」，通常被企業有意無意的忽視，因此，消費者保護法第 11 條及 12 條規定，企業經營者在定型化契約中所用之條款，應本平等互惠之原則。違反平等互惠原則者，推定其顯失公平，被推定為顯失公平之條款即屬無效。

　　消費者保護法為防杜企業之定型化契約，有不公平之規定，定有「應記載事項」及「不得記載事項」之規範，事實上，交通部觀光局早已在民國 70 年訂有旅遊契約「應記載」事項。民國 88 年 5 月並照行政院消費者保護委員會（即現在之行政院消費者保護處）之決議，依消費者保護法第 17 條之規定，公告增訂「不得記載事項」：（公告六個月生效）除了上述行政法之規範外，民法債編修正案亦增訂第八節之一「旅遊」，於民國 88 年 4 月公布，並自民國 89 年 5 月 5 日起實施，使旅行業與旅客簽訂之旅遊契約成為有名契約，旅客與旅行社間之權利義務亦更明確。

　　旅遊契約是旅行業與旅客間權利義務之主要依據，是以，旅行業管理規則對於旅遊契約規範甚詳，茲說明如下：

1. 製作契約範本

　　旅客支付費用參加旅行業辦理之旅遊，屬民法之契約關係，基於契約自由原則，其契約條款本應由旅客與旅行業共同洽商後訂定，惟因雙方資訊不對稱，交易特性等，為避免糾紛，交通部觀光局在民國 68 年政府開放國人出國觀光，就已對旅遊契約有所規範並受理糾紛申訴調解，是一種非常先進的作法（消費者保護法在民國 83 年實施後，始有規範）。

　　旅行業管理規則第 25 條第 1 項規定，旅遊文件之契約書範本內容，由交通部觀光局另定之，爰此，交通部觀光局依團體旅遊、個別旅遊、國外旅遊、國內旅遊，訂定國外團體旅遊契約、國內團體旅遊契約、國外個別旅遊契約、國內個別旅遊契約四種範本。

2. 應記載及不得記載事項

　　為維持契約之公平客觀，交通部觀光局規定旅遊契約的「應記載事項」及「不得記載事項」，也就是說，自行訂定的契約條款，該有的一定要有（列入「應記載事項」的條款，必須要有，即使不訂於契約，它仍生效。例如：旅遊契約應記載「出發後無法完成旅遊契約所定旅遊行程之責任」；如未記載，它仍生效）。不

該有的不能有（列入「不得記載事項」的條款，就不能訂於契約內，否則無效。例如：旅遊契約中有關旅遊之行程、服務、住宿、交通、價格、餐飲等內容，不得記載「僅供參考」或「以外國旅遊業提供者為準」；如記載「僅供參考」或「以外國旅遊業提供者為準」，該項記載對旅客不發生效力）。

發展觀光條例第 29 條第 2 項規定，旅遊契約格式、應記載及不得記載事項，由中央主管機關定之。

3. 自行訂定之契約條款，應報准（依契約範本，視同報准）

依旅行業管理規則第 24 條第 2 項規定，團體旅遊文件之契約書應載明下列事項，並報請交通部觀光局核准後始得實施：一、公司名稱、地址、代表人姓名、旅行業執照字號及註冊編號。二、簽約地點及日期。三、旅遊地區、行程、起程及回程終止之地點及日期。四、有關交通、旅館、膳食、遊覽及計畫行程中所附隨之其他服務詳細說明。五、組成旅遊團體最低限度之旅客人數。六、旅遊全程所需繳納之全部費用及付款條件。七、旅客得解除契約之事由及條件。八、發生旅行事故或旅行業因違約對旅客所生之損害賠償責任。九、責任保險及履約保證保險有關旅客之權益。十、其他協議條款。

亦即，旅行業如不依契約範本訂定，其自行訂定之旅遊契約，應報交通部觀光局核准，以落實契約之公平。而為簡政便民，旅行業管理規則第 25 條第 1 項規定，旅行業依契約書範本製作旅遊契約書，視同已依規定報經交通部觀光局核准。

4. 明定旅行業者必須與旅客簽約及簡便措施（將契約書範本印製於收據交付旅客視為已簽約）

旅客交付費用參加旅行業辦理之旅遊，其契約已成立[註二十九]，不因未簽定旅遊契約而受影響。交通部觀光局落實旅遊契約之規範，於發展觀光條例第 29 條第 1 項及旅行業管理規則第 24 條第 1 項前段規定，旅行業辦理團體旅遊或個別旅遊時，應與旅客簽定書面之旅遊契約，責成旅行業者應與旅客簽約，旅行業者如未簽約，即係違反行政法之義務須受處罰。

旅行業者與每一旅客簽定旅遊契約，無可諱言增加業者之負擔，有時旅客不簽定契約亦生困擾，為簡化作業，發展觀光條例第 29 條第 3 項及旅行業管理規則第 24 條第 4 項規定，旅行業將交通部觀光局訂定之定型化契約書範本，公開並印製於收據憑證（代收轉付收據）[註三十]交付旅客者，除另有約定外，視為已依規定與旅客訂約。上述，法令考慮周詳，惟實務上，旅行公會認為將契約書印製在代收轉付收據，字體太小看不清，而仍未實施。不過，此為技術性細節，應積極研討克服，儘快付諸實施，莫負主管機關美意。（此項簡便措施，因未能實施，已有立法委員提案刪除此項規定）

圖 7-8 旅行業代收轉付收據（圖片來源：和平旅行社提供）

5. 查核契約

法令要求旅行業者辦理旅遊，必須與旅客簽定旅遊契約，旅行業者是否依規定辦理？交通部觀光局除了向旅客宣導參加旅遊，務必與旅行業簽定旅遊契約，亦明定旅行業應設置專櫃保管一年，以利查核，避免業者於旅遊結束，就將契約書銷毀而無法查核。旅行業管理規則第 25 條第 3 項規定，旅行業辦理旅遊業務，應製作旅客交付文件與繳費收據，分由雙方收執，並連同與旅客簽定之旅遊契約書，設置專櫃保管一年，備供查核。

6. 契約之簽定（誰和誰簽？）

依實務觀察，旅行業者均理解簽定旅遊契約之重要性，但要簽約時，常發生「誰和誰簽？」的困擾，這是因為旅客經由其他旅行業轉來，就出現三個當事人－旅客、出團社、招攬社。其實，法令規定得很清楚，只是實務操作與法令存有落差，造成混淆。

(1) 自行組團：旅行業自己攬客出團，此種情形較單純，只有二個當事人，旅客與旅行業簽定。

契約書上之「乙方委託之旅行業副署欄」不用簽。其說明得很清楚，「一本契約如係綜合或甲種（乙種）旅行業自行組團而與旅客簽約者，下列各項免填」。

訂約人　甲方：
　　　　　　　住　　　址：
　　　　　　　身分證字號：
　　　　　　　電話或傳真：
　　　　乙方（公司名稱）：
　　　　　　　註　冊　編　號：
　　　　　　　負　責　人：
　　　　　　　住　　　址：

電話或傳真：

乙方委託之旅行業副署：（本契約如係綜合或甲種旅行業自行組團而與旅客簽約者，下列各項免填）

公　司　名　稱：

註　冊　編　號：

負　　責　　人：

住　　　　　址：

電話或傳真：

(2) 綜合旅行業委託甲種、乙種旅行業代為招攬（甲種、乙種旅行業代理綜合旅行業招攬）

此種情形就有三個當事人－旅客、委託者（綜合旅行業）、代理者（甲種、乙種旅行業），法令及契約之設計，是由綜合旅行業與旅客簽約；甲種（乙種）係受綜合旅行業之委託，簽在「副署欄」。旅行業管理規則第 27 條規定，甲種（乙種）旅行業代理綜合旅行業招攬國外（國內）旅遊，應經綜合旅行業之委託，並以綜合旅行業名義與旅客簽定旅遊契約，旅遊契約應由該銷售旅行業副署。

這種簽約方式是搭配「由上而下」的代銷模式（綜合旅行業將產品委託甲種（乙種）代為銷售模式）。但實務上銷售模式，則是「由下而上」，甲種（乙種）旅行業先行攬客，如本身無法自行組團，再將旅客交給綜合旅行業出團。

此時，甲種旅行業可能有下列顧慮，而未由旅客與綜合旅行業簽約，自身亦不願簽在「副署」欄。

- 擔心綜合旅行業取得旅客資料，逕行開拓客源。

- 售價之差異或團費之價差。

- 不讓旅客得知非自行出團。

因此實務操作上，業者就採用二張契約之模式－甲種（乙種）旅行業與旅客簽定契約；甲種（乙種）另與綜合旅行業簽定合團契約。

為解決此一困擾，或可採二個途徑。

- 儘可能依前述旅行業管理規則第 24 條第 4 項：「旅行業將交通部觀光局訂定之定型化契約書範本公開並印製於旅行業代收轉付收據憑證交付旅客，除另有約定外，視為已依規定與旅客訂約」之規定辦理。

- 落實並回歸民法「代理」之意旨

委託甲種（乙種）旅行業代為招攬旅行業務，是綜合旅行業業務之一（旅行業管理規則第 3 條第 2 項第 5-6 款），相對而言，代理綜合旅行業招攬國外（國內）旅遊業務，亦為甲種（乙種）旅行業業務之一（旅行業管理規則第 3 條第

3 項第 5 款、第 4 條第 3 項），另觀諸旅行業管理規則第 27 條規定，甲種（乙種）代理綜合旅行業招攬旅遊業務，應經綜合旅行業之委託。此種情形，當可認為合於民法第 103 條「代理人於代理權限內，以本人名義所為之意思表示，直接對本人發生效力」之情形，迨由代理招攬之甲種（乙種）旅行業以該委託之綜合旅行業名義與旅客簽約，而直接對委託之綜合旅行業發生效力。

(3) 業務轉讓，受讓之旅行業應與旅客重新簽約

旅客參加某一旅行業辦理之旅遊，或因朋友推介，或因為品牌信任或係口碑。如該旅行業因故不能出團，不得隨意將該旅行業務轉讓（消基會說得傳神，旅客是人不是貨品，不能隨意轉賣），必須經過旅客書面同意始可轉讓。轉讓後，旅客與受讓之旅行業，須重新簽定旅遊契約，旅行業管理規則第 28 條規定，旅行業經營自行組團業務，非經旅客書面同意，不得將該旅行業務轉讓其他旅行業辦理。旅行業如未經旅客書面同意，而將旅客轉交其他旅行業出團，除應受處罰外，亦須依旅遊契約賠償旅客[註三十一]。旅行業受理旅行業務之轉讓時，應與旅客重新簽訂旅遊契約。

三、行政管理面

(一)證照管理

經營旅行業應先申請許可，取得許可文件辦妥公司登記[註三十二]，再申請旅行業執照。未經申請核准取得旅行業執照，不得經營旅行業務。目前之旅行業執照並無效期限制[註三十三]。

(二)申請要件

交通部觀光局對申請設立案件採書面審查，由申請人備具有關文件，向該局申請，經核准後於二個月內辦妥公司登記，繳納保證金、註冊費、申請註冊，領取旅行業執照，其流程詳參交通部觀光局行政資訊系統之「觀光相關產業」之「旅行業」（網址:http://admin.taiwan.net.tw/public/public.aspx?no=202）。

1. 固定營業處所（未限制最小面積）

旅行社屬信用擴張服務業，為防杜一個業務員以一張桌子、一具電話，即可經營，造成一人公司，早期旅行業管理規則對營業處所有一定面積之限制，綜合：150 平方公尺，甲種：60 平方公尺，乙種：40 平方公尺以上。惟辦公處所大小，應視公司業務與人員編制而定；另鑒於網路發展後，旅行業營運模式改變及為降低業者經營成本，強化其對外競爭力，民國 92 年修正旅行業管理規則時，不再規定最小面積，目前只規定旅行業應該設有固定之營業處所，同一處所內不得為兩家營利事業共同使用。

同一處所內原則上不得為兩家營利事業共同使用，以彰顯旅行業專業經營特質，惟如果兩家營利事業係關係企業[註三十四]，則可共同使用同一處所。

2. 經理人（1人以上）

 旅行業經理人必須具備相當之旅行業經歷，民國 77 年開始並需經過訓練，取得證書始得充任。在人數方面，原先規定綜合旅行業至少四人；甲種旅行業至少二人；乙種旅行業至少一人以上。嗣考量旅行業營運規模不一，且經理人人數多寡，屬於公司治理事項，宜由經營者依公司業務狀況自行決定，主管機關儘量減少行政干預，交通部觀光局於民國 101 年 3 月修正旅行業管理規則，明定旅行業經理人至少一人以上。

3. 保證金（綜合 1,000 萬元，甲種 150 萬元，乙種 60 萬元）

 發展觀光條例第 30 條第 1 項規定，經營旅行業者應依規定繳納保證金；其金額由中央主管機關定之。依旅行業管理規則第 12 條規定之金額為：綜合旅行業新臺幣 1000 萬元，甲種旅行業新臺幣 150 萬元，乙種旅行業新臺幣 60 萬元；綜合、甲種旅行業分公司新臺幣 30 萬元，乙種旅行業分公司新臺幣 15 萬元；經營同種類旅行業，最近二年未受停業處分，且保證金未被強制執行，並取得經中央主管機關認可足以保障旅客權益之觀光公益法人會員資格者，得按上述金額十分之一繳納[註三十五]。該等保證金係由旅行業者以銀行定期存單，存放交通部觀光局，其所有權人，仍為旅行業者，旅客對保證金僅有優先受償之權。發展觀光條例第 30 條第 2 項規定「旅客對旅行業者，因旅遊糾紛所發生之債權，對前項保證金有優先受償之權」。

4. 資本額（綜合 3,000 萬元，甲種 600 萬元，乙種 300 萬元）（交通部已預告修正旅行業管理規則，將乙種旅行業資本額調降為 150 萬元）[註六十四]

 旅行業均為公司組織，其實收之資本總額[註三十六]，旅行業管理規則第 11 條規定，綜合旅行業不得少於新臺幣 3000 萬元[註三十七]，甲種旅行業不得少於新臺幣 600 萬元，乙種旅行業不得少於新臺幣 300 萬元。綜合旅行業在國內增設分公司一家，須增資新臺幣 150 萬元；甲種旅行在國內增設分公司一家，須增資新臺幣 100 萬元，乙種旅行業在國內增設分公司一家，須增資新臺幣 75 萬元。但其原資本總額，已達增設分公司所需資本總額者，不在此限。

5. 註冊費

 按資本總額千分之一繳納，分公司按增資額千分之一繳納。

6. 執照費

 旅行業管理規則第 12 條第 4 項規定「申請、換發或補發旅行業執照，應繳納執照費新臺幣一千元」。

7. 公司名稱預查

公司名稱是旅行業之表徵及企業品牌，且旅遊產品未能事先鑑賞，品牌更顯重要。因此，旅行業之公司名稱，不但不能與他旅行業名稱、商標相同或類似，亦不能發音相同，故申請籌設時，其名稱應先經交通部觀光局同意，再向經濟部申請公司名稱預查。

(1) 發音相同：「揚名」旅行社與「陽明」旅行社。

(2) 注音符號之「ㄓ、ㄗ」，「ㄔ、ㄘ」，「ㄕ、ㄙ」等，因發音接近，視為名稱類似。例如：「知音」旅行社與「資茵」旅行社。

(3) 破音字應以一般社會大眾習慣讀法認定。（例如「星勝」旅行社登記在先，嗣有申請登記「興盛」旅行社者，不得主張「興盛」之發音為ㄒㄧㄥˋㄔㄥˊ，而請求准予登記。

(4) 名稱易生混淆者：例如：「大陽」旅行社與「大陽國際」旅行社。

旅行業管理規則第 47 條規定，旅行業受撤銷、廢止執照處分、解散或經宣告破產登記後，其公司名稱，依公司法第二十六條之二規定限制申請使用。（公司法第 26 條之 2 規定，經解散、撤銷或廢止登記之公司，自解散、撤銷或廢止登記之日起，逾十年未清算完結，或經宣告破產之公司，自破產登記之日起，逾十年未獲法院裁定破產終結者，其公司名稱得為他人申請核准使用，不受第十八條第一項規定之限制。但有正當理由，於期限屆滿前六個月內，報中央主管機關核准者，仍受第十八條第一項規定之限制。）

申請籌設之旅行業名稱，不得與他旅行業名稱或商標之發音相同，或其名稱或商標亦不得以消費者所普遍認知之名稱為相同或類似之使用，致與他旅行業名稱混淆，並應先取得交通部觀光局之同意後，再依法向經濟部申請公司名稱預查。旅行業申請變更名稱者，亦同。

大陸地區旅行業未經許可來臺投資前，旅行業名稱與大陸地區人民投資之旅行業名稱有前項情形者，不予同意。

此外，本條有關旅行業公司名稱，再進一步補充說明如下：

(1) 所稱「相同或類似之使用」，應如何認定？

- 依經濟部民國 104 年 11 月 30 日修正發布「公司名稱及業務預查審核準則」第 6 條及第 7 條規定，「公司名稱由特取名稱及組織種類組成...」「公司名稱是否相同，應就其特取名稱採通體觀察方式審查；特取名稱不同者，其公司名稱為不相同...」。

- 二公司名稱中標明不同業務種類或可資區別之文字者，縱其特取名稱相同，其公司名稱視為不相同；其可資區別之文字，不含新、好、老、大、小、真、正、原、純、真正、純正、正港、正統等字。所以「蓬來」旅行

社與「新蓬萊」旅行社，「朝陽」旅行社與「真朝陽」旅行社，「神氣」旅行社與「好神氣」旅行社，「旺達」旅行社與「老旺達」旅行社，「勇壯」旅行社與「正勇壯」旅行社，「知性」旅行社與「純知性」旅行社，「巨大」旅行社與「原巨大」旅行社，「合歡」旅行社與「真正合歡」旅行社，「旭日」旅行社與「正港旭日」旅行社，「神龍」旅行社與「純正神龍」旅行社，「鳳鳴」旅行社與「正統鳳鳴」旅行社…均係屬名稱相同。

(2) 旅行社不得以「國名」作為公司名稱，亦不得以「服務中心」、「福利中心」、「基金會」…或其他易於使人誤認為與政府機關或公益團體有關之名稱。

- 公司名稱及業務預查審核準則第 10 條規定，公司之特取名稱不得使用下列文字：一、單字。二、連續四個以上疊字或二個以上疊詞。三、我國及外國國名。但外國公司其本公司以國名為公司名稱者，不在此限。四、第六條第一項第二款、第三款之文字。

- 公司之名稱不得使用下列文字：一、管理處、服務中心、福利中心、活動中心、農會、漁會、公會、工會、機構、聯社、福利社、合作社、研習班、研習會、產銷班、研究所、事務所、聯誼社、聯誼會、互助會、服務站、大學、學院、文物館、社區、寺廟、基金會、協會、社團、財團法人或其他易於使人誤認為與政府機關或公益團體有關之名稱。二、有限合夥或其他類似有限合夥組織之文字。三、關係企業、企業關係、關係、集團、聯盟、連鎖或其他表明企業結合之文字。四、易使人誤認為與專門職業技術人員執業範圍有關之文字。五、易使人誤認為性質上非屬營利事業之文字。六、其他不當之文字。

(3) 以二家旅行社公司名稱結合申請登記。例如：已有「敬業」旅行社及「樂群」旅行社，可否申請設立「敬業樂群」旅行社？

一般而言，此種情形易於使人誤認「敬業樂群」旅行社，與「敬業」旅行社或「樂群」旅行社，具有品牌關聯性，主管機關不宜同意。惟如果「敬業」旅行社與「樂群」旅行社聯姻（非合併，二家公司仍均存續），並共同出資設立「敬業樂群」旅行社，此乃旅行社業者品牌聯盟的操作模式，且該三家公司已然為一企業集團，並無侵犯公司名稱問題。目前實務上就有雄獅旅行社與保保旅行社合資成立旅行社，原擬申請之旅行社公司，特取名稱為「雄獅保保」，因未獲同意，而改以「雄保」作為特取名稱。

為此，交通部已於民國 107 年 10 月 19 日修正發布旅行業管理規則第 47 條，認為此種情形為企業集團或關係企業的品牌運用策略，可予同意，其修正之條文為「旅行業受撤銷、廢止執照處分、解散或經宣告破產登記後，其公司名稱，依公司法第二十六條之二規定限制申請使用。申請籌設之旅行業名稱，不得與他旅行業名稱或商標之讀音相同，或其名稱或商標亦不得以消費者所普遍認知之名稱為相同或近似之使用，致與他旅行業名稱混淆，並應先取得交通部觀光局之同意後，再

依法向經濟部申請公司名稱預查。旅行業申請變更名稱者,亦同。但基於品牌服務之特性,其使用近似於他旅行業名稱或商標,經該旅行業同意,且該旅行業無下列各款情形之一者,得使用相近似之名稱或商標:一、最近二年曾受停業處分。二、最近二年旅行業保證金曾被強制執行。三、使用票據經拒絕往來尚未期滿。四、其他經交通部觀光局認有損害消費者權益之虞。大陸地區旅行業未經許可來臺投資前,旅行業名稱與大陸地區人民投資之旅行業名稱有前項情形者,不予同意」。

表 7-2　綜合、甲種、乙種旅行業比較表

旅行業種類			綜合	甲種	乙種
業務範圍			1. 接受委託代售國內外海、陸、空運輸事業之客票或代旅客購買國內外客票、託運行李。 2. 接受旅客委託代辦出、入國境及簽證手續。 3. 招攬或接待國內外觀光旅客並安排旅遊、食宿及交通。 4. 以包辦旅遊方式或自行組團,安排旅客國內外觀光旅遊、食宿、交通及提供有關服務。 5. 委託甲種旅行業代為招攬前款業務。 6. 委託乙種旅行業代為招攬第四款國內團體旅遊業務。 7. 代理外國旅行業辦理聯絡、推廣、報價等業務。 8. 設計國內外旅程、安排導遊人員或領隊人員。 9. 提供國內外旅遊諮詢服務。 10.其他經中央主管機關核定與國內外旅遊有關之事項。	1. 接受委託代售國內外海、陸、空運輸事業之客票或代旅客購買國內外客票、託運行李。 2. 接受旅客委託代辦出、入國境及簽證手續。 3. 招攬或接待國內外觀光旅客並安排旅遊、食宿及交通。 4. 自行組團安排旅客出國觀光旅遊、食宿、交通及提供有關服務。 5. 代理綜合旅行業招攬前項第五款之業務。 6. 代理外國旅行業辦理聯絡、推廣、報價等業務。 7. 設計國內外旅程、安排導遊人員或領隊人員。 8. 提供國內外旅遊諮詢服務。 9. 其他經中央主管機關核定與國內外旅遊有關之事項。	1. 接受委託代售國內海、陸、空運輸事業之客票或代旅客購買國內客票、託運行李。 2 招攬或接待本國觀光旅客國內旅遊、食宿、交通及提供有關服務。 3. 代理綜合旅行業招攬第二項第六款國內團體旅遊業務。 4. 設計國內旅程。 5. 提供國內旅遊諮詢服務。 6. 其他經中央主管機關核定與國內旅遊有關之事項。
保證金	總公司	非品保會員	新臺幣一千萬元	新臺幣一百五十萬元	新臺幣六十萬元
		品保會員	新臺幣一百萬元	新臺幣十五萬元	新臺幣六萬元
	分公司	非品保會員	新臺幣三十萬元	新臺幣三十萬元	新臺幣十五萬元
		品保會員	新臺幣三萬元	新臺幣三萬元	新臺幣一萬五千元

旅行業種類			綜合	甲種	乙種
註冊費			按資本總額 千分之一繳納	按資本總額 千分之一繳納	按資本總額 千分之一繳納
經理人			一人以上	一人以上	一人以上
履約保證保險	總公司	非品保會員	新臺幣六千萬元	新臺幣二千萬元	新臺幣八百萬元
		品保會員	新臺幣四千萬元	新臺幣五百萬元	新臺幣二百萬元
	分公司	非品保會員	新臺幣四百萬元	新臺幣四百萬元	新臺幣二百萬元
		品保會員	新臺幣一百萬元	新臺幣一百萬元	新臺幣五十萬元

※ 經營同種類旅行業，最近二年未受停業處分，且保證金未被強制執行，並取得經中央主管機關認可足以保障旅客權益之觀光公益法人會員資格者，得按原定保證金金額十分之一繳納，目前經中央主管機關認可之觀光公益法人為中華民國旅行業品質保障協會（簡稱品保）。

(三)總公司設立程序

如前所述旅行業為許可業務，其設立流程分三個階段。

1. 申請核准籌設（交通部觀光局）

旅行業管理規則第 5 條規定，經營旅行業應備具下列文件，向交通部觀光局申請籌設：一、籌設申請書 二、全體籌設人名冊 三、經理人名冊及經理人結業證書原本或影本[註三十八] 四、經營計畫書 五、營業處所之使用權證明文件。

所稱之證明文件如營業處所屬自己所有的，附所有權狀影本；其係承租者，則附租賃契約。

2. 辦妥公司設立登記（公司主管機關：經濟部、直轄市政府）

3. 申請註冊（交通部觀光局）

旅行業管理規則第 6 條規定，旅行業經核准籌設後，應於二個月內依法辦妥公司設立登記，備具下列文件並繳納旅行業保證金、註冊費，向交通部觀光局申請註冊。一、註冊申請書。二、公司登記證明文件。[註三十九]三、公司章程。四、旅行業設立登記事項卡。

申請註冊經核准並發給旅行業執照，賦予註冊編號後始得營業。

申請人如果未於核准籌設後二個月內申請註冊，交通部觀光局廢止籌設之許可，但申請人有正當理由者，得申請延長二個月並以一次為限。

(四)分公司設立程序

早期旅行業申請設立分公司，有營業額、地域等限制，民國 77 年旅行業執照重新開放後，交通部觀光局減少行政干預，回歸企業自主原則，對於分公司設立之所在縣市、家數、門檻，均已取消^(註四十)。

分公司設立之程序與總公司相同，亦是分成：

1. 申請設立
2. 辦妥分公司設立登記
3. 申請註冊

檢附的文件與總公司設立程序稍有不同，申請總公司設立時，申請人是「全體籌設人」，所以須附「全體籌設人名冊」；申請分公司設立，申請人是「總公司」，故須附「公司章程」（公司章程須載明設立分公司之意旨）。

旅行業管理規則第 7 條規定，旅行業設立分公司，應備具下列文件，向交通部觀光局申請：一、分公司設立申請書。二、董事會議事錄或股東同意書^(註四十一)三、公司章程。四、分公司營業計畫書。五、分公司經理人名冊及經理人結業證書原件或影本。六、營業處所之使用權證明文件。

同規則第 8 條規定，旅行業申請設立分公司經許可後，應於二個月內依法辦妥分公司設立登記，並備具下列文件及繳納旅行業保證金、註冊費，向交通部觀光局申請旅行業分公司註冊，逾期即廢止設立之許可。但有正當理由者，得申請延長二個月，並以一次為限：一、分公司註冊申請書。二、分公司登記證明文件。

分公司也必須經核准並發給旅行業執照，賦予註冊編號後始得營業。

(五)開業

有關旅行業之開業，除了前述應於開業前將開業日期、全體職員名冊報備外，仍須遵守開業期限及懸掛市招，分述如下：

1. 領照後一個月內開業

 旅行業應於領取旅行業執照後始得營業，乃理所當然；如於領照前即行營業，將會受罰，而領照後亦不能遲不開業。旅行業管理規則第 19 條第 1 項規定，旅行業經核准註冊，應於領取旅行業執照後一個月內開始營業。

2. 領照後始得懸掛市招

 旅行業之設立程序，包括申請核准籌設、公司登記、申請核准註冊三個階段，為防止業者投機取巧，在籌備階段或辦妥公司登記後，尚未繳納保證金申請核准註冊，即懸掛市招招攬旅客誤導消費者，爰規定領取旅行業執照後，始得懸掛市招。

3. 地址變更或解散時，要拆除原址市招

　　旅行業之營業辦公處所，以承租者居多，常有因業務需要而遷移。交通部觀光局要求業者，變更地址換領執照及公司解散領回保證金時，均應拆除原址之市招，避免留下廢棄市招破壞市容。旅行業管理規則第 19 條第 1 項後段規定，旅行業營業地址變更時，應於換領旅行業執照前拆除原址之全部市招，同規則第 46 條亦規定，旅行業解散者應拆除市招。

(六)變更登記

　　旅行業領取執照開始營業後，因業務上需要而辦理變更登記，例如：原辦公空間不敷使用，另覓較大空間之辦公室，應辦理地址變更；新的股東加入、經營團隊更動，視情形辦理名稱、代表人、董事…等變更。類此變更案件，要先送交通部觀光局審核是否符合規定？例如：擬聘之經理人有否經理人結訓證書，新的公司名稱是否與其他旅行業之公司名稱發音相同？旅行業管理規則第 9 條第 1 項規定，旅行業組織、名稱、種類、資本額、地址、代表人、董事、監察人、經理人變更或同業合併，應於變更或合併後 15 日內備具下列文件向交通部觀光局申請核准後，依公司法規定期限辦理公司變更登記[註四十二]，並憑辦妥之有關文件於二個月內換領旅行業執照：一、變更登記申請書。二、其他相關文件。

　　分公司具有獨立的地址、經理人，如有變更者準用上述規定辦理。至於股權或出資額轉讓，基於轉讓自由原則，只要依法辦妥過戶或變更登記後報請交通部觀光局備查即可。

(七)暫停營業

　　旅行業等觀光產業開業後，因市場供需、經營策略或其他原因要暫停營業，屬企業自主範圍。不過，其既屬營利事業，亦不宜無期限的停業，以免妨礙消費者權益及商業秩序。

1. 暫停一個月以上，應於 15 日內報交通部觀光局備查

　　發展觀光條例第 42 條第 1 項規定，暫停營業或暫停經營一個月以上者，其屬公司組織者，應於十五日內備具股東會議事錄或股東同意書，非屬公司組織者備具申請書，並詳述理由，報請該管主管機關備查[註四十三]。由本條文可知觀光產業暫停一個月以上屬重要事項，故在發展觀光條例通案規範。

　　旅行業管理規則第 21 條第 1 項規定，旅行業暫停營業一個月以上者，應於停止營業之日起十五日內備具股東會議事錄或股東同意書，並詳述理由，報請交通部觀光局備查，並繳回各項證照。

2. 暫停營業最長不得超過一年（得展延一次，含展延期間最長為二年）

發展觀光條例第 42 條第 2 項及旅行業管理規則第 21 條第 2 項規定，申請暫停營業最長不得超過一年，其有正當理由者，得申請展延一次，期間以一年為限，並應於期間屆滿前十五日內提出。

3. 停業期滿後應於十五日內申請復業

發展觀光條例第 42 條第 3 項及旅行業管理規則第 21 條第 3 項規定，停業期限屆滿後，應於十五日內向該管主管機關（交通部觀光局）申報復業。復業後，其停業繳回之各項證照（旅行業執照、送件人員識別證…）即予發還。同規則第 21 條第 4 項規定，停業期間非經向交通部觀光局申報復業不得有營業行為。

4. 停業未報備或停業期滿未報復業達六個月以上者，廢止執照。

停業未報備達六個月以上，或報備停業期滿已逾六個月未申報復業，意謂業者無意繼續經營，為維持執照之公信力，發展觀光條例第 42 條第 4 項規定，停業未依規定報請備查或申請復業，達六個月以上者，主管機關得廢止其營業執照或登記證[註四十四]。

(八)解散清算

在自由經濟體系下，市場進出取決於經營者之意志，如無意經營，自可退出市場，得經股東全體之同意或股東會之決議解散，其程序在旅行業管理規則並無特別規定，故現行實務，業者申請解散經公司主管機關（經濟部、直轄市政府）申請核准後，再向交通部觀光局申請，與設立之程序不同。

旅行業管理規則第 46 條第 1 項規定，旅行業解散者，應依法辦妥公司解散登記後十五日內，拆除市招，繳回旅行業執照及所領取之識別證，由公司清算人向交通部觀光局申請發還保證金。

(九)在國外或大陸、港澳設立分支機構

綜合、甲種旅行業的業務包含辦理出國旅遊及來臺旅遊業務，為業務上需要得在境外設立分支機構。其既係在境外設立分支機構，自當依各該國家、地區之法令申請核准。旅行業管理規則第 10 條規定，綜合旅行業、甲種旅行業在國外、香港、澳門或大陸地區設立分支機構或與國外、香港、澳門或大陸地區旅行業合作於國外、香港、澳門或大陸地區經營旅行業務時，除依有關法令規定外，應報請交通部觀光局備查。依本條意旨可知，旅行業在境外設立分支機構，不用經交通部觀光局核准[註四十五]，只要報備即可。至於其涉及投資、外匯等則依各相關規定辦理。

(十)國外旅行業在臺營運之模式

1.　設立分公司

旅行業執照在民國 77 年 1 月重新開放時，基於輔導本國業者立場，並未同步開放外國人來臺投資或外國旅行業來臺設立分公司。嗣為加入世界貿易組織（WTO）及引進外國旅行業之經營理念，交通部觀光局一方面評估開放外資後，對我國旅行業之影響[註四十六]，另一方面積極輔導業者，提升競爭力，並辦理說明會，向業者宣導，使業者預作準備，調整體質，終於在民國 86 年間，開放外國人投資旅行社及外國旅行業來臺設立分公司。旅行業管理規則第 17 條規定，外國旅行業在中華民國設立分公司時，應先向交通部觀光局申請核准並依法辦理認許及分公司登記[註四十七]，領取旅行業執照後始得營業。其業務範圍、實收資本額、保證金、註冊費、換照費等，準用中華民國旅行業本公司之規定。

上述外國旅行業在臺設立分公司其權利義務相關規定，符合世界貿易組織（WTO）國民待遇原則[註四十八]。

臺灣開放外國旅行業來臺設立分公司已逾 20 年，惟外國公司之旅行業家數寥寥可數，至民國 106 年 12 月 31 日，計有香港商萬逸喜旅行社臺灣分公司、香港商極光旅行社有限公司臺灣分公司、香港商遊世界旅行社有限公司臺灣分公司、香港商和記意得旅行社臺灣分公司…等少數幾家。究其原因：

(1)　臺灣旅行業家數逾 3000 家（含分公司逾 3900 家），市場已達飽和。

(2)　國人選擇旅行社，在一定程度上，仍偏向人際、地緣關係。

(3)　外國旅行社品牌形象尚未建立。

圖 7-9　圖片來源：香港商極光旅行社有限公司臺灣分公司

2.　設置外國旅行業代表人

外國旅行業未在臺灣設立分公司經營業務，仍可以設置「代表人」方式，辦理連絡、推廣、報價等事務。代表人的辦公處所可設在旅行社內，亦可獨立在外。其辦公處所標示公司名稱者，應加註代表人辦公處所字樣。代表人與分公司最大不同就是代表人不能對外營業。

圖 7-10　圖片來源：英商寰莎歐旅遊有限公司在台代表人辦事處

(1) 設置要件

　　旅行業管理規則第 18 條第 1 項規定，外國旅行業未在中華民國設立分公司，符合下列規定者，得設置代表人：一、為依其本國法律成立之經營國際旅遊業務之公司。二、未經有關機關禁止業務往來。三、無違反交易誠信原則紀錄。

(2) 申請程序及文件

　　旅行業管理規則第 18 條第 2 項規定，代表人應設置辦公處所，並備具下列文件申請交通部觀光局核准後，於二個月內依公司法規定申請中央主管機關備查。一、申請書。二、本公司發給代表人之授權書。三、代表人身分證明文件。四、經中華民國駐外單位認證之旅行業執照影本及開業證明。

(3) 外國旅行業之代表人不得同時受僱於國內旅行業。

3. 委託綜合、甲種旅行業辦理報價、連絡、推廣

　　外國旅行業如未在臺灣設立分公司，亦未設置代表人，只要符合設置代表人之要件，亦得備具相關文件，申請交通部觀光局核准，委託國內綜合、甲種旅行業辦理、連絡、推廣、報價等事務。旅行業管理規則第 18 條第 3 項規定，外國旅行業委託國內綜合旅行業或甲種旅行業辦理連絡、推廣、報價等事務，應備具下列文件申請交通部觀光局核准：一、申請書。二、同意代理第一項業務之綜合旅行業或甲種旅行業同意書。三、經中華民國駐外單位認證之旅行業執照影本及開業證明。

(十一)代辦出國手續之規範

　　接受旅客委託代辦出、入國境及簽證手續，係綜合、甲種旅行業業務之一，而旅客委託旅行業辦理護照或簽證，一定要交付身分證件、照片及個人相關資料，因此，交通部觀光局要求旅行業者，負一定作為及不作為義務。

1. 切實審核申請書件及照片

　　旅行業必須詳細審慎核對申請人之資料及照片，避免發生錯誤，甚至被偽造護照集團利用。實務上，常有旅行業貼錯照片被外交部退件。

2. 不得代旅客簽名

 申請護照、簽證所填資料，無論是否為旅客自行填寫，皆必須由旅客親自簽名確認。畢竟，申請之當事人是旅客，旅行業僅是受託代辦。

 旅行業管理規則第 41 條規定，綜合旅行業、甲種旅行業代客辦理出入國及簽證手續，應切實查核申請人之申請書文件及照片，並據實填寫；其應由申請人親自簽名者，不得由他人代簽。

3. 不得偽變造文件

 旅客申請護照或簽證，應依其申請類別及擬入境國家簽證核發機關之規定，提供相關證件，例如：商務簽證須有在職證明，學生簽證需有在學證明、財力證明等；缺少文件一定不會准，文件齊全亦不一定會准，（核發證件，係國家主權之行使），旅行業千萬不能幫旅客變造文件，實務上曾發生旅行業職員偽造旅客在職證明，涉及偽造文書罪被判刑。旅行業管理規則第 42 條規定，綜合旅行業、甲種旅行業及其僱用之人員，代客辦理出入國及簽證手續，不得為申請人偽造、變造有關之文件。

4. 妥慎保管（存）證照（個資），不得扣留（證照）及濫用（個資）

 旅行業代辦旅客出入國或簽證手續所持旅客證照及取得旅客個人資料均應以善良管理人之注意^(註四十九)保管（存），辦妥後應即交還，不能無故扣留證照^(註五十)，更不能將旅客個人資料洩露。

 旅行業代辦旅客護照、簽證，應本乎「證不離身」之原則。實務上，常發生業務員隨意將證照置於機車置物箱或放在汽車內，等洽公完畢，或至翌日要開車上班時，卻發現證照已被竊；亦有總公司與分公司或同業間在交寄途中（郵寄或快遞）遺失；早期更有歹徒破壞門窗，甚至挖牆鑿洞潛入旅行社辦公室竊取證照。惟無論在任何情況下遺失，皆必須立即報案，俾相關主管機關採取防範措施，避免證照遭偽變造護照集團或歹徒非法使用，危害境管安全。旅行業管理規則第 44 條第 2 項規定，證照如有遺失，應於二十四小時內檢具報告書及其他相關文件向外交部領事事務局、警察機關或交通部觀光局報備。

 旅行業管理規則第 34 條規定，旅行業及其僱用之人員於經營或執行旅行業務，對於旅客個人資料之蒐集、處理或利用，應尊重當事人之權益，依誠實及信用方法為之，不得逾越原約定使用之目的，並應與蒐集之目的具有正當合理之關聯。另第 44 條第 1 項規定，綜合旅行業、甲種旅行業代客辦理出入國或簽證手續，應妥慎保管其各項證照，並於辦妥手續後即將證件交還旅客。

5. 送件方式

 (1) 申請送件人員識別證

 經營旅客出國旅遊及辦理出入國境手續，係旅行業業務範圍，非旅行業者不得辦理，爰建立「憑證送件」制度，由旅行業選任所屬員工並申請專任送件

人員識別證，專責送件。旅行業管理規則第 43 條第 1、2 項規定，綜合旅行業、甲種旅行業為旅客代辦出入國手續，應向交通部觀光局或其委託之旅行業相關團體請領專任送件人員識別證，並應指定專人負責送件嚴加監督。旅行業領用之送件人員識別證應妥慎保管，不得提供本公司以外之旅行業或非旅行業使用；如有毀損、遺失應具書面敘明理由申請換發或補發；專任送件人員異動時，應於十日內將識別證繳回交通部觀光局或其委託之旅行業相關團體。

(2) 委託送件

旅行業同業與同業間對於業務共通、例行事項，為精簡人力常相互代勞，漸而形成市場分工，專業服務；於是有所謂的「送件公司」，專門為同業辦理出國手續或至機場辦理旅行團登機手續。旅行業者視公司人力、業務狀況可自行選任職員送件或委託其他旅行業送件，前者要申請送件證，後者要簽訂委託契約。旅行業管理規則第 43 條第 4 項規定，綜合旅行業、甲種旅行業為旅客代辦出入國手續，委託他旅行業代為送件時，應簽訂委託契約書。

(十二)網路經營

網路經營是現代趨勢，為利消費者辨別網站之真實性，防止虛擬網路，交通部觀光局責成旅行業者以網路經營時，應在網路首頁載明公司名稱等事項並報備；其以線上交易者，亦應將旅遊契約登載於網站。

旅行業管理規則第 32 條規定，旅行業以電腦網路經營旅行業務者，其網站首頁應載明下列事項，並報請交通部觀光局備查：一、網站名稱及網址。二、公司名稱、種類、地址、註冊編號及代表人姓名。三、電話、傳真、電子信箱號碼及聯絡人。四、經營之業務項目。五、會員資格之確認方式。

旅行業透過其他網路平臺販售旅遊商品或服務者，應於該旅遊商品或服務網頁載明前項所定事項。

同規則第 33 條亦規定，旅行業以電腦網路接受旅客線上訂購交易者，應將旅遊契約登載於網站；於收受全部或一部價金前，應將其銷售商品或服務之限制及確認程序、契約終止或解除及退款事項，向旅客據實告知。

旅行業受領價金後，應將旅行業代收轉付收據憑證交付旅客。

(十三)業務檢查

1. 定期或不定期派員檢查

旅行業管理規則第 40 條第 1 項規定，交通部觀光局及直轄市觀光主管機關為督導管理旅行業，得定期或不定期派員前往旅行業營業處所或其業務人員執行業務處所檢查業務。

2. 旅行業應提供文件受檢，不得規避、妨礙或拒絕檢查

　旅行業經營旅行業務，應據實填寫各項文件，並作成完整紀錄，包括旅客交付文件與繳費收據、旅遊契約書及觀光主管機關發給之各種簿冊、證件與其他相關文件，俾主管機關檢查。旅行業管理規則第 40 條第 2 項及第 3 項規定，旅行業或其執行業務人員於主管機關檢查業務時，應提出業務有關之報告及文件，並據實陳述辦理業務之情形，不得規避、妨礙或拒絕前項檢查，並應提供必要之協助。

四、經營管理面

(一)建構商業秩序網

　臺灣旅行業逾 3000 家（含分公司逾 3900 家），市場已呈飽和狀態，彼此競爭在所難免。為導引旅行業良性競爭、向上提升，旅行業管理規則以市場機制為依歸，就商業秩序及業者競爭行為，有一些原則性之規範。

1. 誠信廣告

　廣告在民法之性質上屬要約之引誘，並非要約（註五十一），惟旅遊產品並無實體供旅客鑑視，為維護交易安全，旅行業刊登新聞紙、雜誌、電腦網路及其他大眾傳播工具之廣告，除應載明公司名稱（綜合旅行業得以商標替代公司名稱）、種類及註冊編號外，為強化資訊透明及貨價等值，交通部於民國 106 年 8 月 22 日修正旅行業管理規則，要求旅行業者刊登廣告，應再增列旅遊行程名稱、出發之地點、日期及旅遊天數、費用、保險等，使消費者充分瞭解。旅行業管理規則第 30 條規定，旅行業為舉辦旅遊刊登於新聞紙、雜誌、電腦網路及其他大眾傳播工具之廣告，應載明旅遊行程名稱、出發之地點、日期及旅遊天數、旅遊費用、投保責任保險與履約保證保險及其保險金額、公司名稱、種類、註冊編號及電話。但綜合旅行業得以註冊之商標替代公司名稱。前項廣告內容應與旅遊文件相符合，不得有內容誇大虛偽不實或引人錯誤之表示或表徵。第一項廣告應載明事項，依其情形無法完整呈現者，旅行業應提供其網站、服務網頁或其他適當管道供消費者查詢。

　此外，旅行業之招攬文件，無論是綜合旅行業的「包辦旅遊」，或綜合、甲種、乙種旅行業的「自行組團」，均應將履行目的地、日程、運輸、住宿、膳食、遊覽、保險及團費等詳細揭示。旅行業管理規則第 26 條規定，綜合旅行業以包辦旅遊方式辦理國內外團體旅遊，應預先擬定計畫，訂定旅行目的地、日程、旅客所能享用之運輸、住宿、膳食、遊覽、服務之內容及品質、投保責任保險與履約保證保險及其保險金額，以及旅客所應繳付之費用，並登載於招攬文件，始得自行組團或依第三條第二項第五款、第六款規定委託甲種旅行業、乙種旅行業代理招攬業務。前項關於應登載於招攬文件事項之規定，於甲種旅行業辦理國內外團體旅遊，及乙種旅行業辦理國內團體旅遊時，準用之。

旅行業組團旅遊，其團員可能來自不同旅行業，為建立品牌形象識別，實務上常以「○○旅遊」名義出團，為維護商業秩序避免混淆，旅行業管理規則第 31 條規定，旅行業以商標招攬旅客，應依法申請商標註冊，報請交通部觀光局備查（商標法已將服務標章修正為商標）[註五十二]。商標有一定年限之專用權（十年，得再展延），具排他性，為防止業者相互爭執，商標以一個為限。

圖 7-11　註冊證來源：凱旋旅行社提供

商標有便於產品行銷、建立品牌，但其畢竟僅是一個圖、文，與旅客簽約時，仍應以公司名義。目前實務上旅行社申請商標大抵有下列三種情形：

(1) 商標名稱與公司名稱（特取部分）相同

　　例如：鳳凰國際旅行社（鳳凰旅遊）、雄獅旅行社（雄獅旅遊）、大都會旅行社（大都會旅遊）。

圖 7-12　圖片來源：鳳凰國際旅行社、雄獅旅行社、大都會旅行社

(2) 商標名稱與公司名稱（特取部分）發音相同

　　例如：吉品旅行社（極品旅遊）。

圖 7-13　圖片來源：吉品旅行社

(3) 商標名稱與公司名稱（特取部分）不同

例如：天海旅行社（捷安達旅遊）、康福旅行社（可樂旅遊）。

圖 7-14　圖片來源：天海旅行社、康福旅行社官網

2. 公平競爭及業者自治

公平競爭為自由市場經濟的準繩，旅行業管理規則第 22 條第 1 項規定，旅行業不得以不正當方法為不公平競爭之行為，這是原則性之宣示，重要的是業者要自律自治，尤其是旅行商業同業公會要協助主管機關導引業者良性競爭。

3. 合理收費

合理收費產生合理利潤，維持服務品質，是建立商業秩序的法則，旅行業管理規則第 22 條第 1 項規定，旅行業經營各項業務，應合理收費。此條立意甚佳，是價格管控（訂定最低收費標準）與放任不管之折衷模式。惟旅行業操作實務上無論在國際間或國內旅行業，常基於策略聯盟與協力廠商共同合作壓低團費，以利招攬旅客。另一方面「合理」屬不確定法律概念，主管機關在查證個案時，如何認定亦是難題，業者會舉證抗辯說：「團費較低係因以量制價，在機票、住宿、餐費，皆可以較優惠之價格，回饋消費者薄利多銷有不對嗎？」。本書參考民法第 514 條之 6，「旅遊營業人所提供之旅遊服務，應使其具備旅遊之通常價值及約定品質」之規定，提出一個旅遊品質認定思考模式供主管機關及業者參考：（1）貨價等值；（2）不強迫旅客購物；（3）不賣假貨；（4）旅客所購物品有瑕疵，包退包換；（5）不得有不正常之加價（例如：小孩、老人要加價，離團要加收費用）。

低價競爭引客來　糾紛訴訟跟著來
品質專業做後盾
合理收費有利潤　購物多少不用論

4. 禁止包庇非法

 經營旅行業者，應依行政程序申請執照，並受旅行業管理法令之規範；未領取旅行業執照者，自不得經營旅行業務。為防杜非法旅行業者以承租桌位方式依附於合法旅行業自行營業（俗稱靠行），旅行業管理規則第 35 條規定，旅行業不得包庇非旅行業經營旅行業務。

5. 非旅行業不得經營旅行業務，未經申請核准而經營旅行業務者，處新臺幣 10 萬元以上，50 萬元以下之罰鍰。

(二)建構消費者保護網

1. 保證金制度

 臺灣旅行業，於民國 57 年開始實施保證金制度，因屬新的制度且增加旅行業負擔，施行伊始並不順遂，尤其是對之前已成立的旅行社應否補繳？引起業者紛爭。茲事體大，最後仍循修法之途徑解決並絕無僅有的將「旅行業管理規則」修正案，提報行政院各部會副首長會議討論，再經行政院院會討論通過，明定舊有的旅行社應依規定補繳保證金[註五十三]。此後歷經多次調整及變革（歷次調整金額表 7-3）最主要者為民國 64 年增加分公司需繳納保證金，民國 68 年唯一的一次降低保證金，民國 77 年旅行業執照重新開放後的「以價制量」及民國 81 年 4 月的「退九存一，以一抵十」方案。發展觀光條例第 30 條第 1 項規定，經營旅行業者應依規定繳納保證金，其金額由交通部定之。因為有本條的授權，交通部能彈性運用實施不同方案。

表 7-3

類別〔發布日期文號〕	保證金（新臺幣）			分公司			備註
	綜合	甲種	乙種	綜合	甲種	乙種	
57.1.12 行政院臺交 0256 號令		30 萬元	15 萬元				1. 42.10.27 行政院發布旅行業管理規則。 2. 52.7.12 修正時，確立分類管理機制，旅行社分為甲、乙、丙、丁四種。 3. 54.1.22 刪除丁種旅行社，57.1.12 刪除丙種旅行社，成為甲、乙兩種，並建立保證金制度。
58.7.7 行政院臺交 5552 號令		30 萬元	15 萬元				
58.12.29 交觀 5812-1044 號令		30 萬元	15 萬元				
61.2.2 交觀 1457 號令		30 萬元	15 萬元				

發布日期 文號 ＼ 類別	保證金（新臺幣）						備註
	綜合	甲種	乙種	分公司			
				綜合	甲種	乙種	
64.11.19 交觀 10190 號令		30 萬元	15 萬元		國內： 15 萬元 國外： 30 萬元	7.5 萬元	4. 64.11.19 修正時，增訂分公司需繳保證金及國外設分公司應經許可。
65.12.16 交觀 11383 號令		90 萬元	45 萬元		國內： 45 萬元 國外： 90 萬元	22.5 萬元	5. 70.9.19 修正時，設立國外分公司，由許可改為報備。
68.2.20 交路 184 號令		60 萬元	30 萬元		國內： 30 萬元 國外： 60 萬元	15 萬元	6. 76.12.15 修正時，增加綜合旅行業。
68.9.22 交路 20403 號令		60 萬元	30 萬元		國內： 30 萬元 國外： 60 萬元	15 萬元	7. 76.12.15 修正時，新設甲種旅行業保證金為 300 萬元，經營良好，每年退回 50 萬元至 150 萬元正，原有甲種旅行業，則每年補繳 30 萬元，至 150 萬元整。
70.9.19 交路 19737 號令		60 萬元	30 萬元		30 萬元	15 萬元	8. 58.12.19 以後，由交通部依發展觀光條例規定訂定旅行業管理規則。
71.12.14 交路 28118 號令		60 萬元	30 萬元		30 萬元	15 萬元	
73.12.19 交路 27911 號令		60 萬元	30 萬元		30 萬元	15 萬元	
76.12.15 交路發 7641 號令 ◎77.1.1 施行	600 萬元	300 萬元	60 萬元	30 萬元	30 萬元	15 萬元	
80.4.15 交路發 8013 號令	600 萬元	300 萬元	60 萬元	30 萬元	30 萬元	15 萬元	
81.4.15 交路發 8111 號令	600 萬元	150 萬元	60 萬元	30 萬元	30 萬元	15 萬元	
84.6.24 交路發 8432 號令	1000 萬元	150 萬元	60 萬元	30 萬元	30 萬元	15 萬元	
85.5.29 交路發 8526 號令	1000 萬元	150 萬元	60 萬元	30 萬元	30 萬元	15 萬元	
86.1.9 交路發 8601 號令	1000 萬元	150 萬元	60 萬元	30 萬元	30 萬元	15 萬元	

(1) 分公司保證金制度

民國 57 年開始實施保證金制度後，部分申請設立旅行業者，為逃避保證金，藉其他旅行社名義申請設立分公司。交通部觀光局為防杜此種取巧行為，民國 64 年 11 月修正旅行業管理規則，明定分公司亦應繳納保證金。

(2) 降低保證金

民國 68 年保證金制度實施十餘年後，為減輕業者負擔降低保證金。

(3) 以價制量

民國 77 年旅行業執照重新開放，為平衡旅遊市場供需，甲種旅行業保證金由新臺幣六十萬元調高至三百萬元，新設立之旅行社必須繳納三百萬元保證金，爾後，每年退還五十萬元，退至第三年成為一百五十萬元。原有之旅行社則由六十萬元，每年補繳三十萬元，至第三年亦為一百五十萬元。此方案至民國 81 年 4 月即為「退九存一 以一抵十」取代。

(4) 退九存一，以一抵十

保證金目的在維護旅客權益，旅行業繳納相當金額保證金，影響旅行社資金運用，在能兼顧旅客權益原則下，旅行業保證金可以適度調整，於是建構公益社團法人調解糾紛及代償制度，旅行社加入該社團法人後，其辦理旅遊之糾紛由該社團法人負責調解、代償。此時，旅行業符合一定要件[註五十四]，即可申請退還十分之九保證金，等於僅繳十分之一之保證金。雖然旅行業者僅繳十分之一之保證金，但該社團法人對旅客代償額度仍為未退還前之法定金額。

2. 保險制度

(1) 履約保證保險

保證金制度雖然給予旅客一定程度的保障，但因聲請強制執行保證金實現債權，非旅客專屬權，其他債權人亦可聲請強制執行[註五十五]，且保證金金額仍屬有限。為保障旅客權益，於民國 84 年 6 月建立旅行社投保「履約保證保險」制度，一旦旅行社因財務問題無法履約時，由保險公司負責理賠。發展觀光條例第 31 條第 2 項規定，旅行業辦理旅客出國及國內旅遊業務時，應依規定投保履約保證保險。旅行業管理規則第 53 條規定，履約保證保險之投保範圍，為旅行業因財務困難，未能繼續經營，而無力支付辦理旅遊所需一部或全部費用，致其安排之旅遊活動一部或全部無法完成時，在保險金額範圍內，所應給付旅客之費用。其投保最低金額如下：一、綜合旅行業新臺幣六千萬元。二、甲種旅行業新臺幣二千萬元。三、乙種旅行業新臺幣八百萬元。四、綜合、甲種旅行業每增設分公司一家，應增加新臺幣四百萬元，乙種旅行業每增設分公司一家，應增加新臺幣二百萬元。[註五十六]

另自民國 97 年 1 月起，為再補強履約保證保險之功能，參照保證金「退九存一，以一抵十」之法例，增訂旅行業已取得經中央主管機關認可，足以保障旅客權益之觀光公益法人會員資格者，其履約保證保險應投保金額，綜合旅行業新臺幣四千萬元，甲種旅行業新臺幣五百萬元，乙種旅行業新臺幣二百萬元。

(2) 責任保險

在數天的旅遊行程中，旅客的食、宿、遊覽等活動，均在外地且須移動；加上氣候因素，有時旅客參加旅遊或有可能因意外造成傷亡。為保障旅客權益，交通部觀光局在民國 70 年，即建立「旅行平安保險」制度，當時因保險觀念尚未普及，而以法令規定旅行社代為投保，民國 80 年擴及國內旅遊，民國 81 年擴至旅行業組團赴大陸旅行，亦需投保平安保險；平安保險之理賠僅限於死亡及重傷，對於醫療及處理意外事故之費用並不理賠。嗣以保險分擔損失的大數法則已漸被接受及為因應消費者保護法「無過失責任」之規定，自民國 84 年 6 月起實施責任保險（平安險回歸由旅客自行投保）。旅行業管理規則第 53 條第 1 項規定，旅行業舉辦團體旅遊、個別旅客旅遊及辦理接待國外、香港、澳門或大陸地區觀光團體、個別旅客旅遊業務，應投保責任保險。其投保最低金額及範圍至少如下：一、每一旅客及隨團服務人員意外死亡新臺幣二百萬元。二、每一旅客及隨團服務人員因意外事故所致體傷之醫療費用新臺幣十萬元。三、旅客及隨團服務人員家屬前往海外或來中華民國處理善後所必需支出之費用新臺幣十萬元；國內旅遊善後處理費用新臺幣五萬元。四、每一旅客及隨團服務人員證件遺失之損害賠償費用新臺幣二千元。

3. 糾紛申訴

旅客參加旅遊與旅行社間之糾紛，屬私法爭議事件，原本應循民事訴訟程序處理，但因旅遊糾紛之訴訟標的小，為簡政便民及疏減訟源，交通部觀光局於民國 70 年即有協調旅遊糾紛之服務。民國 78 年配合保證金「退九存一，以一抵十」方案之前置作業，旅遊糾紛由旅行社所屬之公益法人協調及代償。

4. 公布制度

旅客參加旅遊，在選擇旅行社時，如能事先知悉相關資訊，作為報名與否之參考，自較有保障。因此，旅行社有保證金被執行或被廢照及解散、停業，未辦履約保證保險、拒絕往來戶等情事，交通部觀光局得予公布。公布特定業者之負面訊息是一種影響名譽的處分，屬於行政罰之一種^(註五十七)必須有法律依據。發展觀光條例第 43 條規定，為保障旅遊消費者權益，旅行業有下列情事之一者，中央主管機關得公告之：一、保證金被法院扣押或執行者。二、受停業處分或廢止旅行業執照者。三、自行停業者。四、解散者。五、經票據交換所公告為拒絕往來戶者。六、未依規定辦理履約保證保險或責任保險者。

(三)建構旅遊安全網

　　旅遊安全為旅遊之首要，是旅遊業之生命線，沒有旅遊安全，就沒有旅遊品質，就如同人的健康一樣，沒有健康就沒有財富。茲以一個「數字遊戲」來形容安全的重要性，將更貼切：對旅遊業而言，「安全」代表數字「1」，如果服務品質良好，具有加分效益，在「1」的右邊加一個「0」，成為「10」；行程非常有賣點，再加個「0」，成為「100」；價格公道，再加個「0」成為「1000」....依此類推，數字可能非常大，惟沒有「安全」，將「1」刪去，一切均化為烏有。交通部觀光局對旅遊安全的規範有：

1. 應使用合法業者依規定設置之遊樂及住宿設施

　　旅行業者安排旅遊使用合法設施是最基本的原則，亦是保護自己，保障旅客的作法；切不可貪圖一時之便，使用非法設施。否則，一遇有狀況，百口難辯。本規定亦適用於隨團服務人員，實務上，曾有旅行業使用非法設施，該旅行業及隨團服務人員均受處罰的案例。該案例受罰的隨團服務人員雖不平的提起訴願，略以「旅館之訂定、安排係旅行業者訂定，導遊人員並未參與訂房作業，僅能依行程表執行，無權修改...。」，惟其訴願最終仍被駁回。

　　旅行業管理規則第 37 條第 3 款規定，旅行業執行業務時，該旅行業及其所派遣之隨團服務人員，應使用合法業者依規定設置之遊樂及住宿設施。

2. 應使用合法業者提供之合法交通工具及合格之駕駛人。包租遊覽車者，應簽訂租車契約；使用遊覽車為交通工具者，應實施逃生安全解說及示範，並查核行車執照、強制汽車責任險、安全配備、逃生設備、駕駛人之持照條件及駕駛精神狀態。

　　旅行業辦理旅遊，其團隊之移動，均須依賴交通工具，無論其係陸路、水上、空中交通工具，駕駛人皆以合法（格）為首要。如係包租遊覽車者，該遊覽車公司性質上屬於旅行業者的「履行輔助人」，旅行業對於遊覽車的選擇更應盡善良管理人之注意，隨團服務人員應實施逃生安全解說及示範並須查核行車執照、強制汽車責任險、安全配備、駕駛人持照條件（例如：大客車駕駛人是否有大客車駕照），精神狀態（是否有喝酒等異常情形），另包租遊覽車者，在包租期間，遊覽車即專用於接送該團體旅客，不能沿途搭載其他旅客。更應妥善安排旅遊行程，不得使遊覽車駕駛超時工作。 (註五十八)

　　旅行業管理規則第 37 條第 8 款、第 9 款及第 10 款規定，旅行業執行業務時，該旅行業及其所派遣之隨團服務人員，應使用合法業者提供之合法交通工具及合格之駕駛人。包租遊覽車者，應簽訂租車契約，其契約內容不得違反交通部公告之旅行業租賃遊覽車契約應記載及不得記載事項，且以搭載所屬觀光團體旅客為限，沿途不得搭載其他旅客。使用遊覽車為交通工具者，應實施逃生安全解說及示範，並依交通部公路總局訂定之檢查紀錄表執行。填列查核其行車執照、強制汽車責任保險、安全設備、逃生演練、駕駛人之持照條件及駕駛精神狀態等事項；同時亦應妥適安排旅遊行程，不得使遊覽車駕駛違反汽車運輸業管理法規有關超

時工作規定。[註五十九] 又為杜絕遊覽車駕駛員酒駕及疲勞駕駛情形，交通部於民國106 年 12 月 20 日修正旅行業租賃遊覽車契約應記載及不得記載事項，明定遊覽車駕駛員在行程中過夜，應「一人一室」，俾其不受干擾；行程前及行程中各休息站（點）、遊憩點行車前，應接受旅行業確認未有飲酒情事；駕駛員如有飲酒之虞時，應立即更換。

表 7-4　機關、團體租（使）用遊覽車出發前檢查及逃生 演練紀錄表」-旅行社用

編號	檢查項目	檢查紀錄		備考
1	行車執照	公司名稱		1 至 16 項由遊覽車公司或駕駛人員填寫，再交由旅行社人員（或導遊）核對。
2		牌照號碼		
3		車輛種類		
4		座位數		
5		出廠年月日	民國　年　月日	
6		檢驗日期	民國　年　月日	
7	車料保養	保養紀錄卡（最近保養日期）	民國　年　月日	
8	車輛保險資料	投保公司		
9		保險證號		
10		保險期限至	民國　年　月日	
11		加投保類別		
12		金額		
13	駕駛執照	姓名		
14		駕照號碼		
15		持有職業大客車等級以上駕駛執照滿 3 年	□符合□不符合	
16	酒測器裝置	備有酒精檢測器	□符合□不符合	
17	駕駛精神狀態	無類似酒後神態	□符合□不符合	17 至 18 項由旅行社人員（或導遊）填寫
18		身心狀態	□正常□不佳	
19	緊急出口（係指安全門、安全窗和車頂逃生口）	安全門可以順利開啟無不當上鎖、安全門無封死或加活動蓋板之情形。	□合格□不合格	19 至 26 項由遊覽車公司或駕駛人員填寫，再交由旅行社人員（或導遊）核對。本項由旅行社人員（或導遊）解說
20		安全門、安全窗、車頂逃生口均依規定設置標識字體及標明操作方法。	□合格□不合格	
21		安全門四周無堆放雜物	□合格□不合格	
22	車窗擊破裝置	依規定設置車窗擊破裝置 3 支。	□合格□不合格	
23		依規定標示「車窗擊破裝置」之操作方法。〈均不得有窗簾或他物遮蔽情形〉	□合格□不合格	
24	逃生演練	關於車輛安全設施及逃生方式有先行播放錄影帶及講解	□有□無	
25		是否有安全編組	□有□無	
26		有無實施逃生演練	□有□無	

編號	檢查項目	檢查紀錄		備考
27	滅火器（汽車用）	滅火器在有效期限內及壓力指針在有效範圍。	□合格□不合格	27 至 33 項由遊覽車公司或駕駛人員填寫，再交由旅行社人員（或導遊）核對。
28		滅火器置於明顯處、無雜物阻擋，一具放置於駕駛人取用方便處並固定妥善，另一具設於車輛後半段乘客取用方便之處。	□合格□不合格	
29	頭燈、停車燈、剎車燈、方向燈、倒車燈		□正常□損壞	
30	雨刷、喇叭、輪胎外觀		□正常□損壞	
31	車廂內不得存放易燃物		□符合□不符合	
32	車廂下方不得設置座椅		□符合□不符合	
33	駕駛座上方最前座距離擋風玻璃須 70 公分處應設置欄杆或保護版		□符合□不符合	

檢查合格後，方可出發。

※本表留存旅行社 1 年，以備查驗。

（大陸觀光團請填寫團號，並於團體出境通報時交觀光局機場旅客服務中心櫃檯蓋戳後攜回公司）

車行：		接待旅行社：	
車號：		旅行社核對人員（或導遊）簽名：	
司機簽名：		團號（大陸觀光團）：	
時間：　年 月 日 時 分		時間：　年 月 日 時 分	

3. 旅遊途中注意旅客安全之維護

為將不可預測的旅遊風險降至最低，甚至是零，主管機關除做旅遊安全宣導，提醒旅客注意外，亦要求旅行業者及其隨團服務人員，應於旅遊途中注意旅客安全，尤其是從事浮潛等水上活動或高空彈跳等刺激性活動時，更需特別叮嚀旅客，依照各該活動之特性並考量自身之體能負荷及身體狀況，絕不能逞強。

旅行業管理規則第 37 條第 4 款規定，旅行業執行業務時，該旅行業及其所派遣之隨團服務人員，應於旅遊途中注意旅客安全之維護。

4. 發生緊急事故時，應妥善處理並於 24 小時內通報

旅行業辦理旅遊發生旅客傷亡或滯留等事故時，應即通知旅客家屬並檢附旅遊團員名冊、行程表、責任保險單等相關資料，向交通部觀光局等相關機關通報，俾協助處理。

旅行業管理規則第 39 條第 1 項規定，旅行業辦理國內、外觀光團體旅遊業務，發生緊急事故時，應為迅速、妥適之處理，維護旅客權益，對受害旅客家屬應提供

必要之協助。事故發生後二十四小時內應向交通部觀光局報備，並依緊急事故之
發展及處理情形為通報。

(四)建構服務品質網

1. 合格領隊全程隨團服務

 民國 68 年 1 月 1 日開放國民出國觀光，因那時候，絕大多數人都沒有出國旅遊經
 驗，外語能力亦未普及，交通部於是在民國 68 年 2 月 20 日修正旅行業管理規則，
 建立「隨團服務員」制度（民國 68 年 9 月正名為領隊），以保障旅客權益，民國
 81 年另建立「大陸旅行團領隊制度」。

 旅行業管理規則第 36 條第 1 項規定，綜合旅行業、甲種旅行業經營旅客出國觀光
 團體旅遊業務，於團體成行前，應以書面向旅客作旅遊安全及其他必要之狀況說明
 或舉辦說明會。成行時每團均應派遣領隊全程隨團服務。此處所謂「全程隨團服務」
 應解釋為從集合地點出發開始服務，行程結束返國入境後完成服務。例如：團體在
 桃園機場集合出發，行程結束回國，領隊帶團體入境機場通關後，才算完成服務。
 實務上曾有旅行社及領隊，在國外完成旅遊行程，並送團體至機場搭機回國，而領
 隊卻未隨團回臺灣，經交通部觀光局認定，領隊未全程隨團服務，而予處罰之案例。
 蓋旅客在返國班機上或在入境通關檢疫時，仍有領隊提供服務之需求。

2. 合格導遊服務

 為使外國旅客來臺旅遊能充分了解臺灣風俗民情、人文、景觀等，責成旅行業必
 須指派導遊人員服務。導遊人員執業證依導遊人員管理規則第 6 條第 1 項規定，
 分為英語、日語、其他外語及華語導遊執業證四種。

 (1) 指派或雇用合格導遊

 - 指派領有華語導遊人員執業證之導遊人員，接待大陸、香港、澳門旅客。
 - 指派領有華語導遊人員執業證之導遊人員，接待使用華語之外國旅客。
 - 指派領有英語、日語、「其他外語」導遊人員執業證之導遊人員，接待外國
 旅客。
 - 指派領有英語、日語、「其他外語」導遊人員執業證之導遊人員，接待大陸、
 香港、澳門旅客。

 旅行業管理規則第 23 條第 1 項規定，綜合旅行業、甲種旅行業接待或引導
 國外、香港、澳門或大陸地區觀光旅客旅遊，應指派或僱用領有英語、日語、
 其他外語或華語導遊人員執業證之人員執行導遊業務。

(2) 不得指派華語導遊人員接待非使用華語之外國旅客

旅行業管理規則第 23 條第 2 項規定，綜合旅行業、甲種旅行業辦理前項接待或引導非使用華語之國外觀光旅客旅遊，不得指派或僱用華語導遊人員執行導遊業務。

(3) 指派經「其他外語」訓練合格之導遊人員，接待使用該其他外語之旅客

近年來韓國及東南亞國家來臺旅客日益成長，業者反映該等語言之導遊人員不足，交通部觀光局於民國 104 年 11 月 24 日修正導遊人員管理規則，明定導遊人員經交通部觀光局舉辦「其他外語」訓練合格並換領加註「其他外語」之導遊人員執業證，自加註起兩年內得接待該使用「其他外語」之旅客（詳本篇 8-2）。

(4) 接待使用非華語之「國外稀少語別」觀光旅客旅遊，指派華語導遊人員搭配「稀少外語翻譯人員」隨團服務。

東南亞國家來台旅客持續成長，尤其越南、泰國成長比例最大（詳第 4 章表 4-4 東南亞市場來台旅客統計表），為因應導遊人員不足問題，交通部觀光局雖已於民國 104 年 11 月 24 日修正導遊人員管理規則，實施上述(3)之「其他外語導遊」培訓方案，惟越南語、泰語等「其他外語」之訓練非短期可成，交通部觀光局於民國 107 年 2 月 1 日修正旅行業管理規則、導遊人員管理規則，提出「華語導遊搭配翻譯」策略。旅行業管理規則第 23 條第 2、3 項規定，綜合旅行業、甲種旅行業辦理前項接待或引導非使用華語之國外觀光旅客旅遊，不得指派或僱用華語導遊人員執行導遊業務。但其接待或引導非使用華語之國外稀少語別觀光旅客旅遊，得指派或僱用華語導遊人員搭配該稀少外語翻譯人員隨團服務。前項但書規定所稱國外稀少語別之類別及其得執行該規定業務期間，由交通部觀光局視觀光市場及導遊人力供需情形公告之。

為此，交通部觀光局已於民國 107 年 2 月 23 日公告韓語、泰語、越語、馬來語、印尼語、緬甸語及柬埔寨語為國外稀少語言別，其實施期限為二年。

(5) 不允許導遊人員為非旅行業者執行導遊業務。

旅行業管理規則第 23 條第 4 項規定，綜合旅行業、甲種旅行業對指派或僱用之導遊人員應嚴加督導與管理，不得允許其為非旅行業執行導遊業務。

3. 旅行業應與領隊人員及導遊人員簽訂書面契約，給予執行業務之合理酬勞。

領隊人員及導遊人員之服務是整體服務品質之一環，為使領隊人員及導遊人員能心無旁鶩的執行業務，僱用之旅行社應與領隊人員及導遊人員簽訂書面契約，並給予合理之酬勞，不能以小費或購物佣金等抵替。旅行業管理規則第 23 條之 1 規定，旅行業與導遊人員、領隊人員，約定執行接待或引導觀光旅客旅遊業務，應簽訂契約並給付報酬。

4. 專人服務

旅行業辦理國內旅遊，目前並未建立隨團服務人員證照制度，而是由相關公協會辦理「領團人員」訓練。因此，旅行業辦理國內旅遊，派遣專人服務，該專人是否須為旅行業從業人員，法令並未限定。旅行業管理規則第 29 條規定，旅行業辦理國內旅遊，應派遣專人隨團服務。

5. 加強提升服務品質

一個旅遊行程的品質，雖主要係表現在「團費」所決定的餐飲、旅館等級、交通工具種類等。惟從業人員之素質、服務態度及領隊、導遊之專業能力更為重要，此等均需靠平常訓練養成。交通部觀光局為提升整體的旅行業服務品質，經常自辦訓練或委託或以補助經費方式由相關社團辦理訓練。旅行業管理規則第 48 條第 1 項規定，旅行業從業人員應接受交通部觀光局及直轄市觀光主管機關舉辦之專業訓練；並應遵守受訓人員應行遵守事項。同條第 2 項規定，觀光主管機關辦理專業訓練得收取報名費、學雜費及證書費。

6. 慎選國外（大陸）接待社

旅行業辦理出國或赴大陸旅遊業務，其在國外（大陸）之食、宿、交通、行程等，均係委由當地之旅行社接待導覽，攸關旅遊品質、責任歸屬。故必須慎選當地合法之旅行業，並取得承諾書，始得委託其接待。旅客參加旅行社（組團社）舉辦之出國或赴大陸旅遊，與旅行社存有旅遊之契約關係；而旅行社將旅遊之食、宿、交通、行程，委由國外或大陸旅行社（接待社）安排，國內之組團社與接待社間亦有商業合作契約，相對而言，旅客與接待社間並無契約關係。另一方面，國外或大陸之接待社在法律上是國內組團社辦理旅遊之履行輔助人，故國外或大陸旅行業違約致旅客權利受損者，國內招攬之旅行業應負賠償責任。旅行業管理規則第 38 條規定，綜合旅行業、甲種旅行業經營國人出國觀光團體旅遊，應慎選國外當地政府登記合格之旅行業，並應取得其承諾書或保證文件，始可委託其接待或導遊。國外旅行業違約，致旅客權利受損者，國內招攬之旅行業應負賠償責任。

(五)相關業務規範

1. 行前說明

旅行團確定可以出團時，為使旅客了解旅遊目的地國家之風土民情等相關旅遊資訊，及安全注意事項，旅行業者通常會在出團前 3 日內舉辦說明會，同時收取團費尾款並讓團員及領隊相互認識。為便利旅行業辦理說明會，早期交通部觀光局並在臺北、臺中、臺南、高雄設立旅遊服務中心，布置有美加館、歐洲館、紐澳館、東北亞館、東南亞館，提供旅行社辦理說明會之場地；亦有業者在自己公司會議室辦理。隨著民眾出國旅遊次數增多，網路資訊暢通，旅客參與說明會盛況及其必要性已不如前，故業者亦得選擇以書面向旅客作旅遊安全及其它狀況之說明。

旅行業管理規則第 36 條第 1 項前段規定，綜合旅行業、甲種旅行業經營旅客出國觀光團體旅遊業務，於團體成行前，應以書面向旅客作旅遊安全及其他必要之狀況說明或舉辦說明會。

2. 不得有不利國家之言行

旅行業辦理旅遊，係以旅遊之專業服務旅客，無論在國外或國內，領隊、導遊等隨團服務人員，在解說過程與團員互動時，均不能有對國家不利之言語行為舉止。例如：在旅客面前貶損元首、國旗等。旅行業管理規則第 37 條第 1 款規定，旅行業執行業務時，該旅行業及其所派遣之隨團服務人員不得有不利國家之言行。

3. 不得於旅遊途中擅離團體或隨意將旅客解散

旅行業辦理旅遊，從集合地點出發，將旅客帶往旅遊目的地，亦必須將旅客帶回；在旅遊途中，隨團服務人員不能因自身事由擅離團體，例如：利用旅客參觀博物館時之空檔處理個人事情；更不能恣意的解散旅客，放旅客鴿子。旅行業管理規則第 37 條第 2 款規定，旅行業執行業務時，該旅行業及其所派遣之隨團服務人員不得於旅遊途中擅離團體或隨意將旅客解散。

4. 除有不可抗力因素外，不得未經旅客請求而變更旅程

旅遊行程是旅行的重要內容，亦是旅行業依其專業，串聯景點、食宿交通所安排涵蓋點線面的旅遊行程。每一環節，層層相扣，為使旅遊順暢進行並兼顧旅客亦有利用行程之便，順道探親、訪友、購物、洽商，法令明定旅行業不得擅自變更行程。旅行業管理規則第 37 條第 5 款規定，旅行業執行業務時，該旅行業及其所派遣之隨團服務人員除有不可抗力因素外，不得未經旅客請求而變更旅程。此外，民法第 514 條之 5 亦規定，旅行業如違反規定，擅自變更行程，除要受罰外，亦須依民法及旅遊契約規定賠償旅客。

變更行程案例

旅客申訴

旅客參加○○旅行社舉辦之「中國假期重慶、長江三峽、黃山、杭州十日之旅」旅途中黃花崗 72 烈士之墓等景點取消，返臺後經交通部觀光局調解，旅行社僅願賠償每人 3000 元，旅客向法院起訴。

旅行社答辯

黃花崗 72 烈士之墓、馬王堆博物館，靈隱寺因逢旅遊旺季，交通嚴重阻塞，無法搭配轉機時間而取消，非旅行社所得預料，且已安排歸元寺與白帝城等景點作為替代。

> **法官裁判**
>
> 　　旅行社既與旅客約定好行程，即應依約之行程進行，旅行社既有時間安排行程所無之購物行程，而就約定之行程竟以塞車作藉口而不進行，旅行社自承已經營大陸旅遊多年，則依其經驗，對於大陸旅遊何時為旺季？何時為淡季？行程所需時間等，均應有相當之掌握，而作為安排旅遊行程之重要參考，況且大都市及名勝景點周遭塞車，應為大家所熟知，旅行社經安排各該行程自應預為行車之參考及預留時間，尚難僅以此常發生而可預知之事做為免責之藉口。

案例來源：台北地方法院

5. 除因代辦必要事項須臨時持有旅客證照外，非經旅客請求，不得以任何理由保管旅客證照，持有旅客證照時並應妥慎保管不得遺失

　　護照是旅客在國外的身分證明文件之一，本應由旅客自行保管，早期旅行業為避免少數粗心的旅客在行程中遺失護照造成困擾，或為辦 check-in 之需，通常由領隊集中保管整團團員之護照，此舉雖展現領隊的貼心服務，但卻也成為國際偽變造護照集團覬覦之目標。民國八十年代，常見領隊攜帶之整團護照遭竊，為避免類似情事再發生，交通部修正旅行業管理規則，明定旅行業非有必要或非經旅客請求，不能保管旅客證照。旅行業管理規則第 37 條第 6 款及第 7 款規定，旅行業執行業務時，該旅行業及其所派遣之隨團服務人員除因代辦必要事項須臨時持有旅客證照外，非經旅客請求，不得以任何理由保管旅客證照。執有旅客證照時，應妥慎保管，不得遺失。

6. 旅行業禁止行為

　　旅行業經營旅遊業務，雖以營利為目的，但仍應遵守法令，維護旅客權益。故交通部觀光局就旅遊實務上，業者較易碰觸到的事項條列出來，提醒業者注意，

　　旅行業管理規則第 49 條規定，旅行業不得有下列行為：

(1) 代客辦理出入國或簽證手續，明知旅客證件不實而仍代辦者。

(2) 發覺僱用之導遊人員有導遊人員管理規則所定「言行不當」等行為而不為舉發者。[註六十]

(3) 與政府有關機關禁止業務往來之國外旅遊業營業者。

(4) 未經報准，擅自允許國外旅行業代表附設於其公司內者。

(5) 為非旅行業送件或領件者。

(6) 利用業務套取外匯或私自兌換外幣者。

(7) 委由旅客攜帶物品圖利者。

(8) 安排之旅遊活動違反我國或旅遊當地法令者。

(9) 安排未經旅客同意之旅遊活動者。

(10)安排旅客購買貨價與品質不相當之物品,或強迫旅客進入或留置購物店購物者。

(11)向旅客收取中途離隊之離團費用,或有其他索取額外不當費用之行為者。

(12)辦理出國觀光團體旅客旅遊,未依約定辦妥簽證、機位或住宿,即帶團出國者。

(13)違反交易誠信原則者。

(14)非舉辦旅遊,而假藉其他名義向不特定人收取款項或資金。

(15)關於旅遊糾紛調解事件,經交通部觀光局合法通知無正當理由不於調解期日到場者。

(16)販售機票予旅客,未於機票上記載旅客姓名。

(17)經營旅行業務不遵守交通部觀光局管理監督之規定者。

7. 旅行業僱用之人員禁止行為

旅行業管理規則第 50 條規定,旅行業僱用之人員不得有下列行為:

(1) 未辦妥離職手續而任職於其他旅行業。

(2) 擅自將專任送件人員識別證借供他人使用。

(3) 同時受僱於其他旅行業。

(4) 掩護非合格領隊帶領觀光團體出國旅遊者。

(5) 掩護非合格導遊執行接待或引導國外或大陸地區觀光旅客至中華民國旅遊者。

(6) 擅自透過網際網路從事旅遊商品之招攬廣告或文宣。

(7) 代客辦理出入國或簽證手續,明知旅客證件不實而仍代辦者。

(8) 發覺僱用之導遊人員有導遊人員管理規則所定「言行不當」等行為而不為舉發者。

(9) 為非旅行業送件或領件者。

(10)利用業務套取外匯或私自兌換外幣者。

(11)委由旅客攜帶物品圖利者。

(12)安排之旅遊活動違反我國或旅遊當地法令者。

(13)安排未經旅客同意之旅遊活動者。

(14)安排旅客購買貨價與品質不相當之物品,或強迫旅客進入或留置購物店購物者。

(15)向旅客收取中途離隊之離團費用,或有其他索取額外不當費用之行為者。

五、獎勵及處罰

(一)獎勵

　　旅行業經營管理或從業人員服務成績優異者，交通部觀光局得予獎勵與表揚。發展觀光條例、旅行業管理規則、優良觀光產業及其從業人員表揚辦法，均有相關規定給予獎勵與表揚。

　　旅行業管理規則第 55 條規定，旅行業或其從業人員有下列情事之一者，除予以獎勵或表揚外，並得協調有關機關獎勵之：一、熱心參加國際觀光推廣活動或增進國際友誼有優異表現者。二、維護國家榮譽或旅客安全有特殊表現者。三、撰寫報告或提供資料有參採價值者。四、經營國內外旅客旅遊、食宿及導遊業務，業績優越者。五、其他特殊事蹟經主管機關認定應予獎勵者。

　　另優良觀光產業及其從業人員表揚辦法第 6 條規定，旅行業符合下列事蹟者，得為候選對象：一、創新經營管理制度及技術，對於旅行業競爭力提昇，有具體成效或貢獻。二、招攬國外旅客來臺觀光或推廣國內旅遊，最近三年外匯實績優良或提昇旅客人數，有具體成效或貢獻。三、配合政府觀光政策，積極協助或參與觀光推廣活動，對觀光事業發展，有具體成效或貢獻。四、自創優良品牌、研究發展、創新遊程，對業務拓展及旅遊服務品質之提昇，有具體成效或貢獻。五、對旅遊安全或重大旅遊意外事故之預防及處理周延，或對旅客權益及安全維護，有具體成效或貢獻。

　　此外，交通部觀光局對於旅行業配合政策經營業務者，亦有一些獎補助措施，例如：臺灣觀巴、開發新行程及優質行程、獎勵旅行業建立品牌等，不在旅行業管理規則規範範疇內，讀者如有需要，請參閱交通部觀光局行政資訊網（http://admin.taiwan.net.tw/）。

(二)違規處罰

　　發展觀光條例與旅行業管理規則規定事項，旅行業及從業人員如違反規定，經交通部觀光局查證屬實（觀光局原則上會就違規事實，請業者說明並調查事證），觀光局即依行政程序法、行政罰法及發展觀光條例等相關規定處罰業者。處罰方式有罰鍰、停止營業、廢止旅行業執照。

　　處罰違規之旅行業者，無論是處以罰鍰、停止營業或廢止旅行業執照，都是涉及旅行業者之權利義務事項。依中央法規標準法第 5 條規定「有關人民權利義務事項，必須以法律定之」，所以必須於發展觀光條例規定。

1. 旅行業違反發展觀光條例之規定者

 (1) 玷辱國家榮譽、損害國家利益、妨害善良風俗、詐騙旅客。（發展觀光條例第 53 條第 1 項。）

 處新臺幣三萬元以上，十五萬元以下罰鍰；情節重大者，定期停止其營業之一部或全部，或廢止營業執照。

<div style="border:1px solid">

玷辱國家榮譽案例

旅行業與大陸團領隊因團費、購物事宜，未妥善處理，將團體載送至桃園中正機場發生爭執，經媒體大肆報導，觀光局認定其行為玷辱國家榮譽而予以處罰，業者不服，提起訴願，經交通部駁回，再向臺北高等行政法院提起行政訴訟，經判決敗訴[註六十一]。

訴願決定意旨（交通部交訴字第 0950052064 號）

　　訴願人辦理接待大陸地區人民來臺觀光業務，因團費與購物等問題與大陸旅客發生爭執，未予以安撫及妥適處理，竟將團體載送至中正機場航空警局，訴願人訴稱事件因於大陸組團旅行社積欠訴願人團費及未向大陸旅客告知旅行團品質內容所致，訴願人依雙方契約執行，並無違法情事乙節，查旅行團之團費與購物兩者具有關聯性，實務上該團旅客來臺旅遊，臺灣接待旅行社係向大陸旅行社收取團費，而大陸旅客係向大陸組團旅行社交團費，再由大陸組團旅行社依合約支付給臺灣接待之旅行社，因此，臺灣接待旅行社不宜逕向大陸旅客索取團費及以購物佣金所得彌補團費。本件訴願人縱因大陸組團旅行社積欠訴願人團費及未向大陸旅客告知旅行團品質內容等問題，未循雙方契約予以解決，卻與該團領隊發生爭執，致大陸旅客氣憤表示要提前出境，且對大陸旅客之情緒反應，非但未予安撫及妥適處理，竟將該團體載送到中正機場航空警察局發生爭執，並經媒體大肆批露報導，確實影響國家形象，玷辱國家榮譽。

法院裁判意旨（臺北高等行政法院 96 年度簡字第 00085 號）

　　該團旅客來臺旅遊，臺灣接待旅行社係向大陸組團旅行社收取團費，而大陸旅客係向大陸組團旅行社繳交團費，再由大陸組團旅行社依合約支付給臺灣接待之旅行社，臺灣接待旅行社不應向已繳交團費之大陸旅客再索取團費及以購物佣金所得彌補團費。本件原告縱因○○旅行社積欠原告團費及未向大陸旅客告知旅行團品質內容等問題，亦應循雙方契約予以解決，原告卻與該團領隊發生爭執，致大陸旅客氣憤表示要提前出境，原告對大陸旅客之情緒性反應，非但未予安撫及妥適處理，竟將該團體載送至臺灣桃園機場航空警察局發生爭執，並經媒體大肆批露報導，原告之行為顯非妥適。被告認其已玷辱國家榮譽、損害國家利益，並非無據。

</div>

(2) 經交通部觀光局定期或不定期檢查不合規定並未限期改善，處新臺幣三萬元以上，十五萬元以下罰鍰；情節重大者，定期停止其營業之一部或全部。（發展觀光條例第 37 條第 1 項、第 54 條第 1 項。）

(3) 規避妨礙或拒絕交通部觀光局依規定之檢查，處新臺幣三萬元以上，十五萬元以下罰鍰，並得以按次連續處罰。（發展觀光條例第 37 條第 1 項、第 54 條第 3 項。）

(4) 經營核准範圍外之業務，處新臺幣三萬元以上，十五萬元以下罰鍰；情節重大者，得廢止其營業執照。（發展觀光條例第 27 條、第 55 條第 1 項第 2 款。）

(5) 未與旅客簽訂書面契約，處新臺幣一萬元以上五萬元以下罰鍰。（發展觀光條例第 29 條第 1 項、第 55 條第 2 項第 1 款。）

(6) 暫停營業未報請交通部觀光局備查，或停業期滿未報復業，處新臺幣一萬元以上五萬元以下罰鍰。（發展觀光條例第 42 條、第 55 條第 2 項第 2 款。）

(7) 未依規定辦理履約保證保險或責任保險，處罰停止辦理旅客出國及國內旅遊業務（與停止全部營業不同），並限於三個月內辦妥投保，逾期未辦妥者，廢止旅行業執照。（發展觀光條例第 31 條、第 57 條。）

2. 旅行業違反旅行業管理規則規定者

違反旅行業管理規則規定者，視情節輕重，得令限期改善或處新臺幣一萬元以上五萬元以下罰鍰。（發展觀光條例第 55 條第 3 項、旅行業管理規則第 56 條。）

3. 旅行業之受僱人員

(1) 玷辱國家榮譽、損害國家利益、妨礙善良風俗、詐騙旅客，處新臺幣一萬元以上五萬元以下罰鍰。（發展觀光條例第 53 條第 3 項。）

(2) 違反旅行業管理規則、導遊人員管理規則、領隊人員管理規則之規定者，處新臺幣三千元以上一萬五千元以下罰鍰；情節重大者，定期停止執行業務或廢止執業證。（發展觀光條例第 58 條第 1 項第 2 款及旅行業管理規則、導遊人員管理規則、領隊人員管理規則。）

(3) 經理人兼任其他旅行業經理人，或為自營或為他人兼營旅行業，處新臺幣三千元以上一萬五千元以下罰鍰。（發展觀光條例第 33 條第 5 項、第 58 條第 1 項第 1 款。）

4. 外國旅行業未申請核准設置代表人

外國旅行業未申請核准設置代表人，處新臺幣一萬元以上五萬元以下罰鍰並停止執行職務。（發展觀光條例第 56 條。）

5. 未領取旅行業執照而經營旅行業務

未領取旅行業執照而經營旅行業務，處新臺幣十萬元以上五十萬元以下罰鍰並勒令歇業。[註六十二]（發展觀光條例第 55 條第 4 項。）情節重大者，主管機關應公布其名稱、地址、負責人或經營者姓名及違規事項。（發展觀光條例第 55 條第 9 項。）

6. 未領取導遊、領隊人員執業證，而執行導遊、領隊業務

未領取導遊、領隊人員執業證，而執行導遊、領隊業務，處新臺幣一萬元以上五萬元以下罰鍰並禁止其執業。（發展觀光條例第 59 條。）

再者，要補充說明的有下列幾點：

1. 違反規定應受處罰之罰鍰金額，或停止營業之期間，交通部觀光局會訂定統一裁罰標準，不會因個人而異。（發展觀光條例第 67 條及發展觀光條例裁罰標準。）

2. 接到交通部觀光局的處罰公文後，注意之事項：

 (1) 如確認觀光局之處罰並無不當，請依規定繳納罰鍰或停止營業（執業）；罰鍰未繳納者，觀光局將移送法務部行政執行署強制執行。（發展觀光條例第 65 條。）

 (2) 如不服觀光局處罰者，得依訴願法，在收到處分書 30 日內提起訴願，如仍不服交通部訴願決定，得依行政訴訟法提起行政訴訟（實際上有業者訴願成功案例，詳本書附錄案例）。（訴願法第 1 條、第 14 條第 1 項、第 56 條；行政訴訟法第 4 條、第 57 條。）

 (3) 檢視處分有無不當，除了業者有無實質違反規定外，亦可從程序上檢視處分有無不當。例如：有無符合比例原則？有無逾越法定裁量權？有無逾越裁處權時效？業者對於行為有無故意或過失？（行政程序法第 4、5、6、7、8、9、10 條；行政罰法第 7 條、第 27 條第 1 項。）

3. 交通部觀光局訂定旅行業管理規則，輔導管理旅行業，最主要的目的是要健全旅遊商序，提振業者商機，提高服務素質，增進專業智能，提升旅遊品質，保障旅客權益，維護旅客安全，吸引旅客來臺。而法令應與時俱進，符合實務需要。近二十餘年來，觀光局對業者之管理，已由監督管理趨向於輔導管理，在不違背行政目的之原則下，盡量減少對業者之干預，由業者自治自律。例如：取消旅行社辦公處所最小面積限制，減少公司經理人最低人數等。另一方面，隨著智慧旅遊（Smart Tourism）時代來臨，網路普及化、個人旅遊興起，旅行社的產品不再以傳統組團方式操作；之前以旅行業團體旅遊為思維的管理法令，亦應跳脫框架，朝向與智慧旅遊對接的新思維，重新研擬。

7-5　旅遊實務探討

一、旅行社與傳銷公司異業結盟

旅行業提供旅遊服務[註六十三]，其與旅客之交易，在實務上是先收費、後服務，非屬銀貨兩訖。因而必須繳納保證金，投保履約保證保險，以保護旅遊消費者權益。隨著銷售清潔用品等各種多層次傳銷的興起，有少數旅行業者極欲引進多層次傳銷模式，銷售會員卡，預收資金。交通部觀光局為防杜類似吸金行為，修正旅行業管理規則第 49 條第 14 款，明定旅行業不得有「非舉辦旅遊，而假借其他名義向不特定人收取款項或資金」之情事。也因此條規定，使旅行業不能銷售目前很夯的商品禮券。曾有旅行業者為規避法令限制，另成立一家非旅行業的公司（互為關係企業），在各地

設立據點，銷售會員卡招攬會員，並收取旅遊費用，轉至關係企業的旅行業出團。此一案例，同一關係企業的二家公司，分別被交通部觀光局處以「非法經營旅行業務」及「包庇非旅行業經營旅行業業務」。

(一)正常合作模式

多層次傳銷有其力道，其對於旅行業的吸引力，在於它綿綿不斷的客源，而使旅行業與多層次傳銷公司異業結盟，互利互惠。亦即，傳銷公司與旅行業異業合作，傳銷公司推薦其會員參加該旅行業舉辦之旅遊，旅行業給予優惠；旅遊費用由會員直接交付旅行業並簽定旅遊契約，傳銷公司並未從中收取佣金。此種合作模式在正常操作下，原則上並未違反法令，其法律關係如下圖。

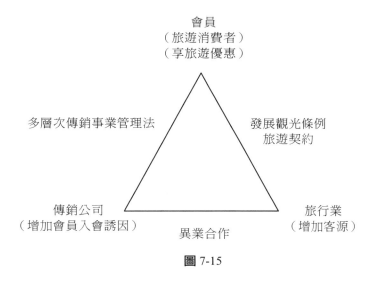

圖 7-15

(二)延伸模式

旅行業與傳銷公司異業結盟，雖有正常模式操作，而實務上旅行業為因應市場需求，另延伸多元的合作模式，其在實務上有無違反法令，必須個案視情節而定：

1. 傳銷公司指定接待社及行程

 傳銷公司如「指定」國外接待之旅遊商品，異業結盟之旅行社同意此種合作條件，如有糾紛，仍應完全負責，不能以「旅遊商品係傳銷公司指定」作為抗辯。在此模式下，異業結盟之旅行社，僅係代訂來回機位、代辦簽證，落地接待完全由傳銷公司安排，旅行社對該遊程並無自主權，恐有包庇該傳銷公司非法經營旅行業務之虞。

2. 傳銷公司推薦接待社及行程

 傳銷公司僅是「推薦」國外接待之旅遊商品供旅行社參考，旅行社仍有百分百之自主權，就法理言，本書認為尚非法所不許；就實務言，有無違反旅行業管理法令，仍應視個案調查而定。

3. 傳銷公司以「旅遊商品」為傳銷標的

 傳銷公司如以「旅遊商品」為多層次傳銷，無異是招攬旅遊，而有違發展觀光條例規定。

4. 傳銷公司以「點數」折抵團費

 傳銷公司與旅行業異業結盟，傳銷公司會員參加旅遊以「點數」折抵部分團費（該折抵金額由傳銷公司付給旅行社），理論上並無不可，惟此種模式因涉及傳銷公司與會員間「點數核給」權利義務，極易造成「招攬 O 個會員入會，即可免費旅遊」印象，陷入「多層次招攬旅遊」迷思。

二、旅行業與商品禮券

旅行業能否發行商品禮券？是目前實務上旅行業者極為關切的課題。早期，商品禮券無履約保證，旅行業不能發行商品禮券，理所當然。自民國 95 年 10 月 19 日經濟部公告零售業等商品（服務）禮券定型化契約應記載及不得記載事項起，發行商品禮券均應有履約保證，已有旅行業者躍躍欲試，想搶頭香，發行商品禮券，交通部觀光局亦審慎研議中。

(一)操作困難

旅行業之商品以「旅遊行程」為主要，針對已規劃好並預定出團的「旅遊行程」發行已有履約保證之商品禮券，理論上可接受。惟旅行業者認為，實務操作恐有困難：

1. 商品禮券不能記載使用期限，而旅遊行程有季節性、市場性。如持券人使用時已無該商品，或該商品價格已調漲，將衍生糾紛。

2. 商品禮券記載之旅遊行程，因人數不足而不能出團。

(二)考量要件

旅行業者期盼能發行未記載產品項目之旅遊券，關於旅行業能否發行商品禮券，本書提出幾點意見：

1. 要有十足，且無限期之履約保證

 一般商品禮券，其履約保證方式有多種，保證期限至少一年。旅行業本身並無自有具體、立即可給付之商品，如要發行商品禮券，應要由金融機構提供十足且無限期之履約保證。

2. 要有一定發行額度之限制

 商品禮券等同現金券，可購買（抵用）發行公司之任何旅遊商品（服務），為避免過度信用擴張，應有額度限制。

3. 發行前要有嚴密的財務、信用審核機制

　　財務健全、信用優良之旅行業，經審核通過，始能發行商品禮券。

4. 發行後要有周全的管考機制

　　旅行業發行商品禮券後，如要繼續發行，其額度必須以「已消費額」為上限。

　　如能堅守上述四項精神，旅行業原則上得發行商品禮券。至於技術性之執行細節，則由相關主管機關、旅行同業、消保團體共同研議克服，例如，在商品禮券上明確標記，揭露旅遊行程之季節性、市場性等充分資訊，減少糾紛。

三、韓語及東南亞語系等導遊人員不足問題

　　近年來韓國、泰國、馬來西亞、印尼、越南等國來臺旅客持續成長，惟該等語言之合格導遊人員極為不足，旅行業只好以通曉該語言之員工接待，因而受到交通部觀光局的取締處罰。此等問題，吾人可從二方面來探討。

(一)行為非出於故意或過失者不罰

　　旅行業未依規定僱用該語言別的合格導遊接待，固係違規，觀光局執行取締，亦是依法行政。於此，要討論的是，觀光局可否考量業者違規係因「無合格導遊」可資僱用，旅行社違規不僱用導遊並非出於故意或過失。援引行政罰法第 7 條第 1 項「違反行政法上義務之行為非出於故意或過失者不予處罰」之規定，審慎研議。

　　上述論點經作者多次建議後，該局於民國 104 年 5 月 19 日觀業 1043001990 號函請法務部釋示，法務部民國 104 年 7 月 28 日法律字第 10403508470 號書函略以：

　　「按適用行為罰規定處罰違反行政法上義務之人民時，除法律有特別規定外，應按行政罰法及其相關法理所建構之構成要件該當性、違法性（含有無阻卻違法事由）、有責性或可非難性（含有無阻卻責任事由）三個階段分別檢驗，確認已具備無誤後，方得處罰。如同刑法之適用，於行政罰領域內，行為人如欠缺期待可能性，亦可構成「阻卻責任事由」…。」

　　「…凡行政法律關係之相對人因行政法規、行政處分或行政契約等公權力行為而負有公法上之作為或不作為義務者，均須以有期待可能性為前提。是公權力行為課予人民義務者，依客觀情勢並參酌義務人之特殊處境，在事實上或法律上無法期待人民遵守時，上開行政法上義務即應受到限制或歸於消滅，否則不啻強令人民於無法期待其遵守義務之情況下，為其不得已違背義務之行為，背負行政上之處罰或不利益，此即所謂行政法上之「期待可能性原則」，乃是人民對公眾事務負擔義務之界限（最高行政法院 102 年度判字第 611 號判決參照）。…準此，行政罰法雖無明文規定，我國學界與行政法院係承認「欠缺期待可能性」為行政法上阻卻責任事由之一。」

　　依法務部上開函示，旅行業如能舉證其違規行為非出於故意或過失，欠缺期待可能性，應可免受處罰。

(二)善用僑居地人才

　　導遊人員職司解說導覽，語言能力至為重要，而外語人才非短期間可以養成。臺灣在海外有許多僑民之第二代，渠等精通僑居地語言，熟悉當地民俗風情，如能鼓勵並輔導該等人員來台參加導遊人員考試，將有助於紓緩導遊人力不足問題。

7-6　旅行業管理規則法條意旨架構圖

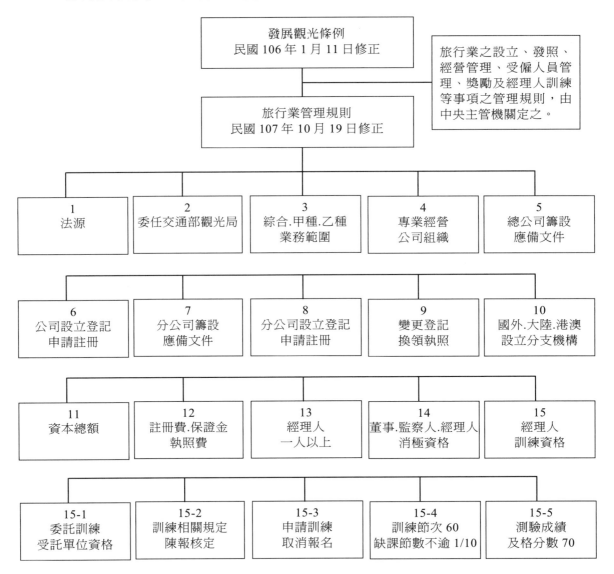

圖 7-16（1）

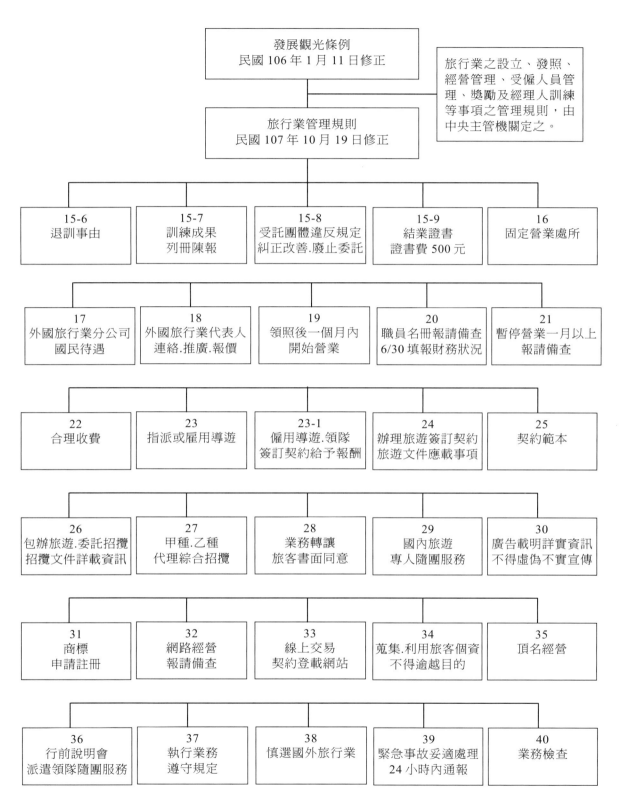

圖 7-16（2）

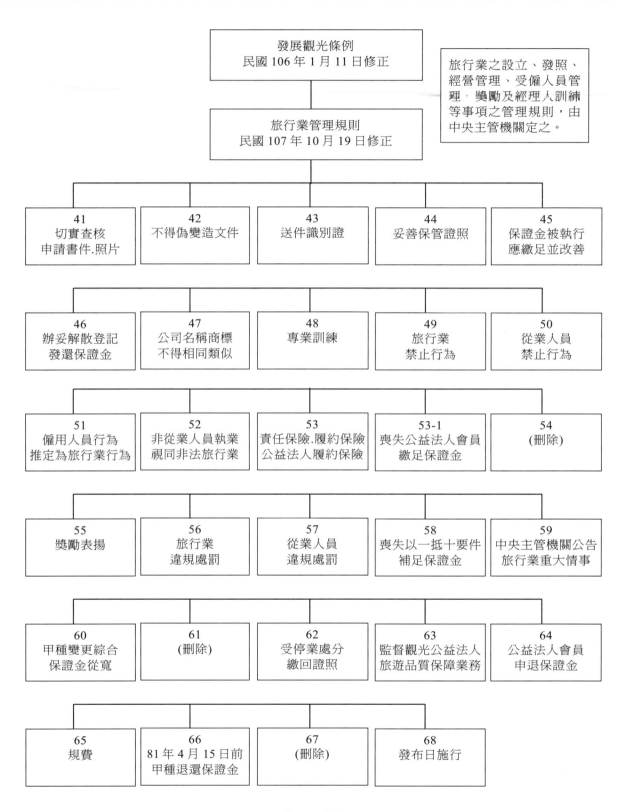

發展觀光條例
民國 106 年 1 月 11 日修正

旅行業之設立、發照、
經營管理、受僱人員管
理，獎勵及經理人訓練
等事項之管理規則，由
中央主管機關定之。

旅行業管理規則
民國 107 年 10 月 19 日修正

| 41 切實查核 申請書件.照片 | 42 不得偽變造文件 | 43 送件識別證 | 44 妥善保管證照 | 45 保證金被執行 應繳足並改善 |

| 46 辦妥解散登記 發還保證金 | 47 公司名稱商標 不得相同類似 | 48 專業訓練 | 49 旅行業 禁止行為 | 50 從業人員 禁止行為 |

| 51 僱用人員行為 推定為旅行業行為 | 52 非從業人員執業 視同非法旅行業 | 53 責任保險.履約保險 公益法人履約保險 | 53-1 喪失公益法人會員 繳足保證金 | 54 (刪除) |

| 55 獎勵表揚 | 56 旅行業 違規處罰 | 57 從業人員 違規處罰 | 58 喪失以一抵十要件 補足保證金 | 59 中央主管機關公告 旅行業重大情事 |

| 60 甲種變更綜合 保證金從寬 | 61 (刪除) | 62 受停業處分 繳回證照 | 63 監督觀光公益法人 旅遊品質保障業務 | 64 公益法人會員 申退保證金 |

| 65 規費 | 66 81 年 4 月 15 日前 甲種退還保證金 | 67 (刪除) | 68 發布日施行 |

圖 7-16（3）

7-7　自我評量

1. 國際間對旅行業管理的主要機制有那些？

2. 我國的旅行業管理制度在政策面及制度面有那些主要的原則？

3. 旅行業管理規則對於消費者保護、商業秩序及旅遊安全有何規範？

4. 旅行業分成那幾種？其業務的主要差異為何？

5. 請說明申請設立旅行社之要件及其程序。

■ 全國法規資料庫：http://law.moj.gov.tw/

- 發展觀光條例：

 http://law.moj.gov.tw/Law/LawSearchResult.aspx?p=A&t=A1A2E1F1&k1=%E7%99%BC%E5%B1%95%E8%A7%80%E5%85%89%E6%A2%9D%E4%BE%8B

- 旅行業管理規則：

 http://law.moj.gov.tw/Law/LawSearchResult.aspx?p=A&t=A1A2E1F1&k1=%E6%97%85%E8%A1%8C%E6%A5%AD%E7%AE%A1%E7%90%86%E8%A6%8F%E5%89%87

- 臺灣地區與大陸地區人民關係條例：

 http://law.moj.gov.tw/Law/LawSearchResult.aspx?p=A&t=A1A2E1F1&k1=%E8%87%BA%E7%81%A3%E5%9C%B0%E5%8D%80%E8%88%87%E5%A4%A7%E9%99%B8%E5%9C%B0%E5%8D%80%E4%BA%BA%E6%B0%91%E9%97%9C%E4%BF%82%E6%A2%9D%E4%BE%8B

- 大陸地區人民來臺從事觀光活動許可辦法：

 http://law.moj.gov.tw/Law/LawSearchResult.aspx?p=A&t=A1A2E1F1&k1=%E5%A4%A7%E9%99%B8%E5%9C%B0%E5%8D%80%E4%BA%BA%E6%B0%91%E4%BE%86%E8%87%BA%E5%BE%9E%E4%BA%8B%E8%A7%80%E5%85%89%E6%B4%BB%E5%8B%95%E8%A8%B1%E5%8F%AF%E8%BE%A6%E6%B3%95

- 中央法規標準法：

 http://law.moj.gov.tw/Law/LawSearchResult.aspx?p=A&t=A1A2E1F1&k1=%E4%B8%AD%E5%A4%AE%E6%B3%95%E8%A6%8F%E6%A8%99%E6%BA%96%E6%B3%95

- 行政程序法：

 http://law.moj.gov.tw/Law/LawSearchResult.aspx?p=A&t=A1A2E1F1&k1=%E8%A1%8C%E6%94%BF%E7%A8%8B%E5%BA%8F%E6%B3%95

- 行政罰法：

 http://law.moj.gov.tw/Law/LawSearchResult.aspx?p=A&t=A1A2E1F1&k1=%
 E8%A1%8C%E6%94%BF%E7%BD%B0%E6%B3%95

- 訴願法：

 http://law.moj.gov.tw/Law/LawSearchResult.aspx?p=A&t=A1A2E1F1&k1=%
 E8%A8%B4%E9%A1%98%E6%B3%95

- 行政訴訟法：

 http://law.moj.gov.tw/Law/LawSearchResult.aspx?p=A&t=A1A2E1F1&k1=%
 E8%A1%8C%E6%94%BF%E8%A8%B4%E8%A8%9F%E6%B3%95

- 交通部觀光局行政資訊系統：http://admin.taiwan.net.tw/

- 內政部移民署全球資訊網：http://www.immigration.gov.tw/welcome.htm

- 外交部領事事務局：http://www.boca.gov.tw/

7-8　註釋

註一　(一)自由設立主義：亦稱放任主義，即公司之設立，全憑當事人之自由，法律不加干涉。(二)特許主義：公司設立，應由國家元首頒布命令或立法機關立法予以特許。(三)許可主義：公司之設立，除依據法律規定之程序外，尚須經主管行政機關以行政處分核准其設立。(四)準則主義：預先以法律規定設立公司之一定要件，以為準則；凡申請案件符合要件，即可設立公司。柯芳枝，公司法論。

註二　對待給付：民法第264條第1項「因契約互負債務者，於他方當事人未為對待給付前，得拒絕自己之給付」。

註三　1.　旅行業管理法令的位階

　　　(1)　法律位階：日本，旅行業法。中國大陸，旅遊法（原僅有旅行業管理條例。2013年4月25日第12屆全國人民代表大會常務委員會第二次會議通過。2013年10月1日施行。）

　　　(2)　命令位階：臺灣，旅行業管理規則

　　　2.　管理旅行業專責機關的組織

　　　委員會：香港，旅遊業議會（Travel Industry Council,簡稱TIC）

　　　官方組織：臺灣，交通部觀光局；大陸，國家旅遊局。（2018年3月月13日中國大陸第十三屆全國人民代表大會第一次會議審議通過「國務院機構改革方案」，組建「文化和旅遊部」，將原文化部、國家旅遊局的職責整合，不再保留文化部及國家旅遊局。）

註四　　本書的旅遊預警為二、三十年前之案例，其目的係要強調在旅遊先進國家早已採行預警機制。

　　　　美國 state parliament-Services-Travel Warnings & Consular Information Sheets.

　　　　http://travel.state.gov.travel_warnings.html。

註五　　英國 Foreign & Commonwealth Office-Travel Advice.

　　　　http://www.fco.gov.uk/travel/default.asp（2000 年 6 月）。

註六　　英國 Foreign & Commonwealth Office-Travel Do's and Dont's.

　　　　http://www.fco.gov.uk/travel/dos.asp（2000 年 6 月）。

註七　　新加坡在 1975 年制定旅行業法（Travel Agents Act），1976 年 12 月 1 日實施，對於旅行業執照之申請，採許可主義，申請設立旅行業者，應先經新加坡旅遊局（Singapore Tourism Board，簡稱 STB）審核通過發給執照，始得向商業登記局申請商業執照。1993 年重新修正，其主要管理措施為：

　　　　1.　對非法經營旅行業務者，得課以刑事責任。依旅行業法第六條規定，未經領取旅行業執照而經營旅行業務者，處一萬元以下罰鍰或處二年以下有期徒刑。

　　　　2.　STB 官員有搜索權（Power to Search Premises）、逮捕權（Power to Arrest）及調查權（Power to Investigate）。

　　　　3.　執照效期：執照每年更新，其效期依旅行業法授權訂定的旅行業管理規則（Travel Agents Regulations）第二條規定，於發照當年之十二月三十一日屆滿。

註八　　有關中國旅行社在臺設立之時間，相關文獻記載不一，經多方查詢，予以釐清：民國 35 年中國旅行社派員來臺籌設分支機構，民國 36 年 6 月 1 日臺北分社成立，設於臺北市中正西路 127 號，為臺灣第一家旅行社。民國 39 年 4 月 25 日臺北分社依照政府「淪陷區工商企業總機構在臺灣原設分支機構管理辦法」以獨立公司重行登記，成為「臺灣中國旅行社股份有限公司」。公司執照登記設立日期為民國 40 年 1 月 1 日，參照上海商業儲蓄銀行文教基金會編印之鴻飛八秩—慶祝上海商業儲蓄銀行創立中國旅行社八十週年（2008 年）第 22-37,92-95 頁。

註九　　陳銘勳，東南旅行社創立 30 週年特刊（民國 80 年 4 月 1 日）第 73 頁。

註十　　陳銘勳，東南旅行社創立 30 週年特刊（民國 80 年 4 月 1 日）第 24 頁。

註十一　中央法規標準法第 13 條，法規明定自公布或發布日施行者，自公布或發布之日起算至第三日起發生效力。

註十二 行政院民國 42 年 10 月 27 日臺（42）交字第 6276 號令發布旅行業管理規則第
　　　　　二條：經營旅行業務之公司行號，除依法辦理公司設立登記或商業創設登記
　　　　　外，須依本規則報請交通部註冊……。

　　　　　第六條：旅行業之資本總額，僅代售各項客票者，至少參萬元，兼營餐宿業
　　　　　務者，至少貳拾萬元。（當時是指銀元）

　　　　　第十七條：本規則施行前已開始營業者，自本規則公布施行之日起三個月內，
　　　　　應依照本規則重行申請註冊。

註十三 行政院民國 45 年 7 月 19 日臺（45）交字第 3937 號令修正旅行業管理規則第
　　　　　十七條第一項規定：凡未經核准註冊之旅行業或非旅行業，經營旅行業之業
　　　　　務者，應依法取締。

註十四 交通部民國 54 年 8 月 20 日交參字第 7434 號令修正旅行業管理規則第十九條
　　　　　規定，未經核准註冊之旅行業或非旅行業經營旅行業之業務者，依違警罰法
　　　　　第五十四條第一項第十一款及第二項之規定處罰。

註十五 行政院民國 52 年 7 月 12 日臺（52）交字第 4719 號令修正旅行業管理規則第
　　　　　二條規定，旅行業之種類及經營業務如左：1.甲種旅行業……；2.乙種旅行
　　　　　業……；3.丙種旅行業……；4.丁種旅行業……。

註十六 行政院民國 42 年 10 月 27 日臺（42）交字第 6276 號令發布旅行業管理規則第
　　　　　十三條規定，各委託代辦單位認有必要時，得要求旅行業繳納相當之保證金。

註十七 行政院民國 57 年 1 月 10 日臺（57）交字第 0256 號令發布修正旅行業管理規
　　　　　則第六條規定，旅行業應依左列規定附繳註冊費、執照費、保證金……。

註十八 交通部民國 64 年 11 月 19 日交觀字第 10190 號令修正旅行業管理規則第十四
　　　　　條：旅行業應依照左列規定繳納註冊費、保證金、執照費：一、……；二保
　　　　　證金：（三）甲種旅行業每一分公司五萬元正，乙種旅行業每一分司二萬五
　　　　　千元。（當時是指銀元）

註十九 交通部民國 64 年 11 月 19 日交觀字第 10190 號令修正旅行業管理規則第四條：
　　　　　旅行業應專業經營，以公司組織為限，並應於公司名稱上標明旅行社字樣。

註二十 交通部民國 64 年 11 月 19 日交觀字第 10190 號令修正旅行業管理規則第八
　　　　　條：申請設立甲種旅行業應備具左列各款條件：

　　　　　一、曾領有乙種旅行業執照經營乙種旅行業務三年以上者。
　　　　　二、……
　　　　　三、……

註二十一 交通部民國 76 年 12 月 15 日交路發字第 7641 號令修正旅行業管理規則第四條。

註二十二　交通部民國 68 年 2 月 20 日交路 184 號令修正旅行業管理規則第三十五條、第二十八條、交通部民國 70 年 9 月 19 日交路 19737 號令修正旅行業管理規則第二十九條。

註二十三　民國 102 年 6 月 21 日臺灣與大陸簽署海峽兩岸服務貿易協議，允許大陸旅行社在臺設立商業據點總計以 3 處為限，經營範圍限居住於臺灣的自然人在臺灣的旅遊活動；臺灣旅行社赴大陸投資設立無年旅遊經營總額的限制。對臺灣旅行社在大陸設立旅行社的經營場所要求、營業設施要求和最低註冊資本要求，比照大陸企業實行；惟該協議並未經第八屆立法委員審議通過。

註二十四　1. 人，依民法規定，有「自然人」及「法人」。

　　　　　2. 人（自然人）之權利能力，始於出生，終於死亡（民法第 6 條）。

　　　　　3. 法人非依本法（民法）或其他法律之規定，不得成立（民法第 25 條）；而公司法第 1 條規定，本法所稱之公司謂以營利為目的，依照本法組織、登記、成立之社團法人。是以，旅行業係依公司法第 1 條規定成立之營利社團法人。

　　　　　4. 法人於法令限制內，有享受權利、負擔義務之能力。但專屬於自然人之權利義務，不在此限（民法第 26 條）。旅行業既係法人，具有權利能力，例如：享有財產權。

註二十五　委任：行政機關得依法規將其權限之一部分，「委任」所屬下級機關執行之（行政程序法第 15 條第 1 項），旅行業之中央主管機關為交通部，其將旅行業之設立等事項，委任所屬下級機關（交通部觀光局）執行。

　　　　　委託：行政機關因業務上之需要，得依法規將其權限之一部分「委託」不相隸屬之行政機關執行（行政程序法第 15 條第 2 項）。

　　　　　委辦事項：指地方自治團體，依法律、上級法規或規章規定，在上級政府指揮監督下，執行上級政府交付辦理之非屬該團體事務，而負其行政執行責任之事項（地方制度法第 2 條第 3 款）。

註二十六　行政機關將其權限之一部分委任所屬下級機關或委託不相隸屬之機關執行，依行政程序法第 15 條第 3 項規定，應將委任或委託事項及法規依據公告之並刊登政府公報或新聞紙。

註二十七　實務上，曾有旅行業發現其職員異動已逾 10 日仍未申報，為避免逾期報備受罰，而擅自調整該職員任職、離職之日期。此種作法是不良示範。

　　　　　旅行業從業人員之異動登記，旅行業管理規則原規定在直轄市之旅行業，得由交通部委託直轄市政府辦理。交通部於民國 93 年 5 月 13 日公告委託臺北市政府及高雄市政府辦理。民國 99 年 12 月 25 日，臺中市（合併臺中縣）、

臺南市（合併臺南縣）、新北市（原臺北縣），改制為直轄市。高雄市（合併高雄縣）等直轄市政府建議回歸中央辦理，交通部於民國 101 年 3 月 2 日公告終止委託。民國 104 年 1 月 14 日旅行業管理規則修正，刪除委託規定。

註二十八 履行輔助人

民法第 224 條「債務人之代理人或使用人，關於債之履行有故意或過失時，債務人應與自己之故意或過失負同一責任」該條所言債務人之代理人或使用人，就是履行輔助人。

註二十九 契約成立：民法第 153 條第 1 項規定，當事人互相表示意思一致者，無論其為明示，或默示，契約即為成立。

註三十 旅客繳給旅行業之團費，包含機票款、餐宿、陸上交通費用等，大多屬於「代收代付」性質，如要求旅行業開立發票給旅客，業者稅負沈重，如不開又涉逃漏稅，業者甚為困擾，經立法委員、交通部觀光局、財政部等協助，於民國 82 年 3 月 27 日財政部核定使用「旅行業代收轉付收據」。

註三十一 國外旅遊定型化契約書範本第 20 條規定，旅行社於出發前非經旅客書面同意，不得將本契約轉讓其他旅行業，否則旅客得解除契約，其受有損害者，並得請求賠償。旅客於出發後始發覺或被告知本契約已轉讓其他旅行業，旅行社應賠償甲方全部團費百分之五之違約金，其受有損害者，並得請求賠償。

註三十二 民國 90 年 11 月 12 日公司法修正，對申請公司登記者，已不再發給公司執照。

註三十三 執照效期

有些國家的旅行業執照係有「效期限制」，例如，新加坡之旅行業執照，每年更新，效期於發照當年的 12 月 31 日屆滿。

註三十四 關係企業

1. 公司法第 369 條之 1

 本法所稱關係企業，指獨立存在而相互間具有下列關係之企業：一、有控制與從屬關係之公司。二、相互投資之公司。

2. 公司法第 369 條之 2

 (1) 公司持有他公司有表決權之股份或出資額，超過他公司已發行有表決權之股份總數或資本總額半數者為控制公司；該他公司為從屬公司。

(2) 公司直接或間接控制他公司之人事、財務或業務經營者亦為控制公司，該他公司為從屬公司。

3. 公司法第 369 條之 3

有下列情形之一者，推定為有控制與從屬關係：

(1) 公司與他公司之執行業務股東或董事有半數以上相同者。

(2) 公司與他公司之已發行有表決權之股份總數或資本總額有半數以上為相同之股東持有或出資者。

註三十五 民國 77 年 1 月旅行業執照重新開放，同時提高設立旅行社之資本額及保證金，業者反映保證金長期存放觀光局影響資金運作，而保證金之目的是為保障旅遊消費者權益，如能兼顧此一行政目的，保證金可部分發還業者，交通部觀光局與旅行公會等研議，於民國 78 年成立中華民國旅行業品質保障協會，旅客參加該會會員旅行社舉辦之旅遊，如衍生旅遊糾紛，由該會調解代償。在此情況下，旅行社符合法定條件得申請發還九成保證金。

註三十六 公司法第 7 條規定，公司設立（變更）登記之資本額，應經會計師查核簽證。

註三十七 1. 綜合旅行業最低資本額原為新臺幣 2500 萬元，民國 103 年 5 月 21 日修正提高為新臺幣 3000 萬元。

2. 公司法第 20 條第 2 項：公司資本額達中央主管機關（指經濟部）所定一定數額以上者，其財務報表，應先經會計師查核簽證；其簽證規則，由中央主管機關定之。但公開發行股票之公司，證券管理機關另有規定者，不適用之。（該一定金額，目前為新臺幣 3000 萬）故綜合旅行業之財務報表，均應經會計師查核簽證。

註三十八 本款之經理人名冊，係配合旅行業管理規則第 13 條，旅行業應依其實際經營業務，配置之經理人。如其擬聘請之經理人均已受過經理人訓練，就附結業證書；如尚未受訓，則附學經歷證件，俾交通部觀光局審查其學經歷是否符合參加訓練之資格。

註三十九 （參照註三十二）

註四十　　民國 77 年旅行業執照全面開放前，旅行業設立分公司必須在總公司所在地以外縣市設立，且其前一年度營業額須達一定標準。

註四十一 公司法第 207 條，股份有限公司董事會之議事，應作成議事錄。

註四十二　公司法第 387 條規定：

公司之登記或認許，應由代表公司之負責人備具申請書，連同應備之文件一份，向中央主管機關申請；由代理人申請時，應加具委託書。

前項代表公司之負責人有數人時，得由一人申辦之。

第一項代理人，以會計師、律師為限。

公司之登記或認許事項及其變更，其辦法，由中央主管機關定之。

前項辦法，包括申請人、申請書表、申請方式、申請期限及其他相關事項。

代表公司之負責人違反依第四項所定辦法規定之申請期限者，處新臺幣一萬元以上五萬元以下罰鍰。

代表公司之負責人不依第四項所定辦法規定之申請期限辦理登記者，除由主管機關責令限期改正外，處新臺幣一萬元以上五萬元以下罰鍰；期滿未改正者，繼續責令限期改正，並按次連續處新臺幣二萬元以上十萬元以下罰鍰，至改正為止。

另依本條第 4 項授權訂定「公司之登記及認許辦法」第 9 條規定，公司經理人之委任或解任，應於到職或離職後十五日內，將下列事項向主管機關申請登記：一、經理人之姓名、住所或居所、身分證統一編號或其他經政府核發之身分證明文件字號。二、經理人到職或離職年、月、日。

實務上，常有旅行業者未諳本條規定，在交通部觀光局核准變更登記後，未向公司主管機關辦理而受處罰。

註四十三　旅行業、觀光旅館業、觀光遊樂業屬公司組織，旅館業有公司組織亦有非公司組織者；民宿屬家庭副業經營，故法條用字以「暫停經營」，有別於「暫停營業」。

註四十四　旅行業、觀光旅館業、觀光遊樂業係發給「營業執照」；旅館業、民宿係發給「登記證」。

註四十五　民國 70 年 9 月 19 日交通部交路字第 19737 號令修正旅行業管理規則，旅行社在國外設立分司，由核准制，修正為報備制。

註四十六　開放外國旅行業來臺設立分公司，或開放外資設立旅行社，評估意見如下：

1. 優點
 (1) 引進國外大型旅行業經營管理模式
 (2) 有助推廣國外旅行業母國人民來臺旅遊

2. 缺點：經營出境及入境旅遊業務的旅行社，面臨外國旅行業「一條龍」式經營的競爭

註四十七　本國公司用「設立」。外國公司用「認許」。

1. 公司法第 3 條，本法所稱本公司，為公司依法首先設立，以管轄全部組織之總機構…。

2. 外國旅行社在臺灣之分公司與外資旅行社不同：

(1) 公司法第 4 條，本法所稱外國公司，謂以營利為目的，依照外國法律組織登記，並經中華民國政府認許，在中華民國境內營業之公司。

(2) 公司法第 1 條，本法所稱公司，謂以營利為目的，依照本法組織、登記、成立之社團法人。

(3) 所以旅行業之股份雖有外資，但其係依我國公司法設立，仍屬我國之旅行業，而非外國旅行業。

註四十八　國民待遇是指一國以對待本國國民之同樣方式對待外國人，即外國人與本國國民在法令上享有同等的待遇。

註四十九　「善良管理人」是一種判定法律責任義務輕重之標準，對行為人課以較高的注意義務，承擔較重的責任，且係以客觀上行為人應不應注意為標準。例如旅行業者舉辦旅遊，對於旅遊事項是具相當專業性，其應注意之義務應較一般普通人為高，故承擔較重之責任。

法律上之「過失」，分為重大過失（顯然欠缺一般人之注意能力），具體輕過失（欠缺與處理自己之事物為同一之注意能力），抽象輕過失（欠缺善良管理人之注意能力）。

重大過失：注意能力最低，一般而言，行為人較不易構成重大過失，但如仍違反而未注意，就是重大過失，其責任最重。

抽象輕過失：注意能力最高（因行為人係有專業的善良管理人），行為人稍未注意就構成過失。

註五十　護照條例第 4 條規定，護照非依法律，不得扣留。

註五十一　民法第 154 條規定，契約之要約人，因要約而受拘束。貨物標定賣價陳列者，視為要約。但價目表之寄送，不視為要約。一般廣告之性質，屬要約之引誘，但旅遊契約明定，旅遊廣告亦為契約之一部分，即不能視為要約之引誘。

註五十二　商標法原有「服務標章」之類別，民國 92 年商標法修正，將「服務標章」視為商標，已無「服務標章」類別。商標法第 100 條規定，「本法中華民國九十二年四月二十九日修正之條文施行前，已註冊之服務標章，自本法修正

施行當日起，視為商標。旅行業管理規則於民國 107 年 10 月 19 日修正時，將服務標章修正為商標。

商標法第 33 條規定，商標自註冊公告當日起，由權利人取得商標權，商標權期間為十年。商標權期間得申請延展，每次延展為十年。

註五十三　憲法第 58 條第 2 項規定，行政院院長、各部會首長，須將應行提出於立法院之法律案、預算案、戒嚴案、大赦案、宣戰案、媾和案、條約案及其他重要事項，或涉及各部會共同關係之事項，提出於行政院會議議決之。旅行業管理規則修正案，並非法律修正案，可見當時是以「其他重要事項」之規格，提報行政院會議議決。

註五十四　一定要件：

1.　經營同種類旅行業滿二年以上

2.　最近二年未受停業處分，且保證金未被強制執行

3.　取得經交通部認可足以保障旅客權之觀光公益法人會員資格（目前實務上認可的是中華民國旅行業品質保障協會）

註五十五　依發展觀光條例第 30 條第 2 項規定，旅客對旅行業者，因旅遊糾紛所生之債權，對保證金有優先受償之權。故其他債權人亦可聲請法院強制執行。

註五十六　1.　民國 83 年春節期間，發生「○亞」旅行社倒閉事件，上千旅客無法出團旅遊，團費損失二、三千萬元，保證金不足清償，為保障旅客權益，交通部觀光局邀集學者專家及保險，消保機關決議推出「履約保證保險」及「責任保險」二合一保單（綜合 4000 萬、甲種 1000 萬、乙種 400 萬，責任保險則未含入境旅遊）。

2.　民國 92 年增訂辦理入境旅遊亦須投保責任保險。

3.　民國 96 年春節期間又發生旅行社倒閉事件，團費損失逾甲種旅行業投保之 1000 萬，於是又修正旅行業管理規則，調高履約保證保險金額（綜合 4000 萬提高至 6000 萬、甲種 1000 萬提高至 2000 萬、乙種 400 萬提高至 800 萬）

註五十七　行政罰之種類有罰鍰、沒入及其他種類。所謂其他種類行政罰，指以下 4 種裁罰性不利處分：1.限制或禁止行為之處分：限制或停止營業、吊扣證照、命令停工或停止使用、禁止行駛、禁止出入港口、機場或特定場所、禁止製造、販賣、輸出入、禁止申請或其他限制或禁止為一定行為之處分。2.剝奪或消滅資格、權利之處分：命令歇業、命令解散、撤銷或廢止許可或登記、吊銷證照、強制拆除或其他剝奪或消滅一定資格或權利之處分。3.影響名譽之處分：公布姓名或名稱、公布照片或其他相類似之處分。4.警告性處分：

警告、告誡、記點、記次、講習、輔導教育或其他相類似之處分。（行政罰法第 1 條及第 2 條）

註五十八 汽車運輸業管理規則第 19 條之 2 規定，營業大客車業者派任駕駛人駕駛車輛營業時，其調派駕駛勤務應符合下列規定：一、每日最多駕車時間不得超過十小時。二、連續駕車四小時，至少應有三十分鐘休息，休息時間如採分次實施者每次應不得少於十五分鐘。但因工作具連續性或交通壅塞者，得另行調配休息時間；其最多連續駕車時間不得超過六小時，且休息須一次休滿四十五分鐘。三、連續兩個工作日之間，應有連續十小時以上休息時間。但因排班需要，得調整為連續八小時以上，一週以二次為限，並不得連續為之。

註五十九 民國 105 年 7 月 19 日發生陸客團火燒車事件，車上旅客及司機導遊 26 人全部死亡；民國 106 年 2 月 13 日國旅一日遊因遊覽車翻覆，造成 32 死 12 傷重大事故，交通部為強化旅遊安全，於民國 106 年 3 月 3 日修正旅行業管理規則及導遊人員管理規則，明訂旅行業及其所派隨團服務人員應於每一行程出發前，實施遊覽車逃生安全解說及示範，並依交通部公路總局訂定之「機關、團體租（使）用遊覽車出發前檢查及逃生演練紀錄表」執行。

註六十 導遊人員管理規則第 27 條規定，導遊人員不得有下列行為：一、執行導遊業務時，言行不當。二、遇有旅客患病，未予妥為照料。三、擅自安排旅客採購物品或為其他服務收受回扣。四、向旅客額外需索。五、向旅客兜售或收購物品。六、以不正當手段收取旅客財物。七、私自兌換外幣。八、不遵守專業訓練之規定。九、將執業證借供他人使用。十、無正當理由延誤執行業務時間或擅自委託他人代為執行業務。十一、拒絕主管機關或警察機關之檢查。十二、停止執行導遊業務期間擅自執行業務。十三、擅自經營旅行業務或為非旅行業執行導遊業務。十四、受國外旅行業僱用執行導遊業務。十五、運送旅客前，發現使用之交通工具，非由合法業者所提供，未通報旅行業者；使用遊覽車為交通工具時，未實施遊覽車逃生安全解說及示範，或未依交通部公路總局訂定之檢查紀錄表執行。十六、執行導遊業務時，發現所接待或引導之旅客有損壞自然資源或觀光設施行為之虞，而未予勸止。

註六十一 1. 憲法第 16 條規定，人民有請願、訴願及訴訟之權。

2. 訴願法第 1 條規定，人民對於中央或地方機關之行政處分，認為違法或不當，致損害其權利或利益者，得依本法提起訴願。

3. 訴願法第 14 條規定，訴願之提起，應自行政處分達到或公告期滿之次日起三十日內為之。

4. 行政處分：行政機關就公法上具體事件所為之決定或其他公權力措施而對外直接發生法律效果之單方行政行為。

5. 行政訴訟法第 4 條：人民因中央或地方機關之違法行政處分，認為損害其權利或法律上之利益，經依訴願法提起訴願而不服其決定，或提起訴願逾三個月不為決定，或延長訴願決定期間逾二個月不為決定者，得向行政法院提起撤銷訴訟。

註六十二　停業與歇業之區別：停業係對合法業者違規時，所採取之一種處罰，其停業有一定期間，停業期滿就得復業；歇業係對非法經營者，令其不得營業之一種管制措施，歇業沒有一定期限，在其取得合法經營權限前，均不得營業。

註六十三　民法第 514 之 1 條「稱旅遊營業人者，謂以提供旅遊服務為營業，收取旅遊費用之人」「前項旅遊服務，係指安排旅程及提供交通、膳宿、導遊或其他有關之服務」，因此旅行業屬於民法之旅遊營業人。

註六十四　交通部已於民國 108 年 3 月預告修正旅行業管理規則，其修正重點如下：

1. 鑒於農村、客庄、原民部落及在地文化等體驗旅遊盛行，交通部為使經營此等新創旅遊合法化，鼓勵青年返鄉經營具地方特色的在地旅遊，降低乙種旅行業設立門檻，將其資本總額由新台幣 300 萬元調降為新台幣 150 萬元，以利新創業者投入旅行業。

2. 為推廣國內觀光及提升乙種旅行業接待能量，增列乙種旅行業得招攬或接待取得在台灣合法居留證件之外國人、香港、澳門居民及大陸地區人民在台灣之旅遊。

3. 為保障消費者權益，明定旅行業銷售旅遊行程，應記載出發日期，始得銷售並收取費用。亦即，禁止旅行業販售未記載出發日期之旅遊行程。

4. 因應數位化時代，業務資料存取方式多元，刪除旅行業辦理旅遊，應以「設置專櫃」保管資料之方式。

專業人員輔導管理 8

（旅行業管理規則、導遊人員管理規則及領隊人員管理規則）

旅行業係許可業務，又必須專業經營，故無論是經理人或是導遊人員、領隊人員，皆需具備一定資格，始足擔任，亦即必須經考試或訓練及格取得證照。

8-1 經理人

經理人者，依民法第 553 條第 1 項規定，謂由商號之授權，為其管理事務及簽名之人；而公司法對經理人並無明文定義。經理人，顧名思義係公司的經營管理者，其在公司章程或契約規定或授權範圍內，有為公司管理事務及簽名之權；在執行職務範圍內，亦為公司負責人。經理人與公司間，原則上係一種委任契約的法律關係[註一]，故其職權除章程規定外，並得依契約訂定。此外，公司法對經理人之消極資格、聘用程序、權責，亦有明確規範。旅行業係公司組織，有關經理人之規範，除發展觀光條例有特別規定，優先適用發展觀光條例外，均適用公司法之規定。

一、經理人之資格條件

(一)訓練及格（積極資格）

民國 77 年旅行業執照重新開放，增加綜合旅行業，期以「包辦旅遊」方式輔導國內旅行業趨向大型化、品牌化發展。相對的，就必須有專業的經理人，因此，開啟經理人證照制。經理人證照制之立法例，有採考試制，例如：日本，亦有採訓練制，紐西蘭屬之。臺灣採取訓練制，發展觀光條例第 33 條第 3 項規定，旅行業經理人應經中央主管機關或其委託之有關機關團體訓練合格[註二]，領取結業證書後始得充任，其參加訓練資格，由中央主管機關定之。

1. 訓練
 (1) 訓練節次：60 節課，每節課 50 分鐘
 (2) 缺課：不得逾訓練節次十分之一

(3) 退訓事由

- 缺課節數逾十分之一者。

- 由他人冒名頂替參加訓練者。（經退訓後，二年內不得參加訓練）

- 報名檢附之資格證明文件係偽造或變造者。（經退訓後，二年內不得參加訓練）

- 受訓期間對講座、輔導員或其他辦理訓練之人員施以強暴、脅迫者。（經退訓後，二年內不得參加訓練）

- 其他具體事實足以認為品德操守違反職業倫理規範，情節重大者。

(4) 訓練資格

旅行業管理規則第 15 條「旅行業經理人應備具下列資格之一，經交通部觀光局或其委託之有關機關、團體訓練合格，發給結業證書後，始得充任：一、大專以上學校畢業或高等考試及格，曾任旅行業代表人二年以上者。二、大專以上學校畢業或高等考試及格，曾任海陸空客運業務單位主管三年以上者。三、大專以上學校畢業或高等考試及格，曾任旅行業專任職員四年或領隊、導遊六年以上者。四、高級中等學校畢業或普通考試及格或二年制專科學校、三年制專科學校、大學肄業或五年制專科學校規定學分三分之二以上及格，曾任旅行業代表人四年或專任職員六年或領隊、導遊八年以上者。五、曾任旅行業專任職員十年以上者。六、大專以上學校畢業或高等考試及格，曾在國內外大專院校主講觀光專業課程二年以上者。七、大專以上學校畢業或高等考試及格，曾任觀光行政機關業務部門專任職員三年以上或高級中等學校畢業曾任觀光行政機關或旅行商業同業公會業務部門專任職員五年以上者。

大專以上學校或高級中等學校觀光科系畢業者，前項第二款至第四款之年資，得按其應具備之年資減少一年。

第一項訓練合格人員，連續三年未在旅行業任職者，應重新參加訓練合格後，始得受僱為經理人。」

(二)消極資格

發展觀光條例規定有下列情事之一者，不得為旅行業經理人，已充任者，當然解任[註三]。

1. 曾犯組織犯罪防制條例規定之罪，服刑期滿尚未逾 5 年。（公司法第 30 條）

2. 曾犯詐欺、背信、侵占受 1 年以上刑之宣告，服刑期滿尚未逾 2 年。（公司法第 30 條）

3. 曾服公務虧空公款服刑期滿尚未逾 2 年。（公司法第 30 條）

4. 受破產之宣告，尚未復權。（公司法第 30 條）

5. 使用票據經拒絕往來尚未期滿。（公司法第 30 條）

6. 無行為能力或限制行為能力。（公司法第 30 條）

7. 曾經營旅行業受撤銷或廢止營業執照處分，尚未逾 5 年。（發展觀光條例第 33 條第 1 項第 2 款）

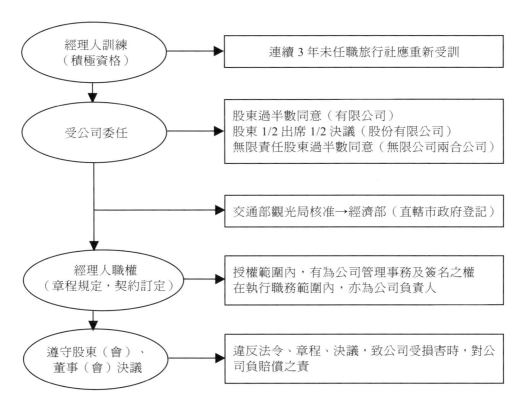

圖 8-1

二、經理人之規範

(一)競業禁止 (註四)

1. 應為專任

2. 不得兼任其他營利事業之經理人

3. 不得自營或為他人兼營旅行業

　　發展觀光條例第 33 條第 5 項規定，旅行業經理人不得兼任其他旅行業之經理人，並不得自營或為他人兼營旅行業。

(二)複訓

　　旅行業經理人連續三年未在旅行業任職者[註五]，應重新參加訓練合格後，始得受僱為經理人，發展觀光條例第 33 條第 4 項及旅行業管理規則第 15 條第 3 項定有明文，蓋旅行業實務隨市場面而變化，如已逾三年未在旅行業任職，不易掌握市場脈動，爰需重新受訓。

8-2　導遊人員

一、概說

　　導遊人員係對入境旅遊之外國旅客提供導覽解說等服務之人員，通常須具備一定之資格。在立法例上各國規定不一，謹就聘僱型態與派遣強度及服務期間說明如下：

(一)聘僱型態

1. 受僱於旅行業

　　導遊人員提供之服務，屬於旅行業接待旅客旅遊業務一環，導遊人員必須受僱於旅行業，由旅行業給付酬勞。

2. 導遊公司、協會

　　導遊人員自組公司、協會，如同「導遊人力銀行」，旅客或旅行業如有需求，可洽導遊公司、協會派遣導遊人員服務。

(二)派遣強度

1. 強制派遣

　　旅行業接待外國旅客入境旅遊，依法令規定一定要指派導遊人員隨團服務。

2. 任意派遣

　　旅行業接待外國旅客入境旅遊，是否派遣導遊人員，取決於旅客之需求及組團社及接待社之合作契約，法令並不強制規定。

(三)服務期間

1. 全程隨團

　　旅行業接待外國旅客入境旅遊，派遣之導遊人員全程隨團服務，從入境接機至行程結束，送旅客登機為止。

2. 定點解說

　　導遊人員在特定地點（博物館、美術館等），提供專業之導覽、解說服務。

3. 區域導覽

在同一國度內旅遊行程跨不同省市區域，旅行業派遣各該區域之導遊人員在地導覽。

二、臺灣地區導遊人員制度概況

臺灣觀光事業之發展係從經營入境旅遊業務開始，早期就依旅行業管理規則訂有「導遊人員管理辦法」，民國 58 年發展觀光條例制定公布後，授權主管機關訂定導遊人員管理辦法，使導遊人員之輔導管理有法源依據（民國 69 年 11 月修正發展觀光條例，授權主管機關訂定導遊人員管理規則，爰於民國 70 年 5 月 27 日將導遊人員管理辦法修正為導遊人員管理規則）。

(一)定義

發展觀光條例第 2 條第 12 款，導遊人員：指執行接待或引導來本國觀光旅客旅遊業務而收取報酬之服務人員。

(二)考試及訓練及格

導遊人員係在第一線直接面對外國旅客，提供導覽解說服務，必須具備相當之語言表達能力、導覽實務及解說專業，故應經考試訓練及格取得證照為其資格條件。而舉辦導遊人員考試之主管機關，早期係省市觀光主管機關，民國 64 年改為中央觀光主管機關，嗣因考試院認為該項考試乃係憲法所稱之專門職業及技術人員考試，屬於考試院之職權，民國 90 年 11 月修正發展觀光條例，明定導遊人員及領隊人員，應經考試主管機關或其委託之有關機關考試及訓練合格。其施行日期並經行政院會同考試院於民國 92 年 5 月 14 日以院授人力字第 09200532221 號，考臺組壹一字第 09200024491 號命令訂定，自民國 92 年 7 月 1 日施行。考選部並訂定專門職業及技術人員普通考試導遊人員考試規則（立法委員已提案修正發展觀光條例，將導遊人員及領隊人員考試之辦理機關，修正為中央觀光主管機關）。

表 8-1　辦理導遊人員考試機關異動表

辦理機關	辦理時期
省市觀光主管機關	民國 58 年～民國 61 年
交通部觀光局	民國 61 年 11 月 21 日～民國 92 年 6 月 30 日
考選部	民國 92 年 7 月 1 日～迄今

1. 積極資格

依專門職業及技術人員普通考試導遊人員考試規則第 5 條，「中華民國國民具有下列資格之一者，得應本考試：一、公立或立案之私立高級中學或高級職業學校

以上學校畢業，領有畢業證書。二、初等考試或相當等級之特種考試及格，並曾任有關職務滿四年，有證明文件。三、高等或普通檢定考試及格。」

2. 消極資格

依專門職業及技術人員普通考試導遊人員考試規則第 4 條規定，「應考人有導遊人員管理規則第四條情事者，不得應本考試。」。而導遊人員管理規則第 4 條規定，「導遊人員有違本規則，經廢止導遊人員執業證未逾五年者，不得充任導遊人員。」

另依同規則第 13 條規定，外國人合於上述規定者，亦得參加導遊人員考試。

3. 考試科目

(1) 外語導遊人員（專門職業及技術人員普通考試導遊人員考試規則第 8 條）

第一試筆試：

- 導遊實務（一）（包括導覽解說、旅遊安全與緊急事件處理、觀光心理與行為、航空票務、急救常識、國際禮儀）。
- 導遊實務（二）（包括觀光行政與法規、臺灣地區與大陸地區人民關係條例、兩岸現況認識）。
- 觀光資源概要（包括臺灣歷史、臺灣地理、觀光資源維護）。
- 外國語（分英語、日語、法語、德語、西班牙語、韓語、泰語、阿拉伯語、俄語、義大利語、越南語、印尼語、馬來語等十三種，由應考人任選一種應試）。

第二試口試，採外語個別口試，就應考人選考之外國語舉行個別口試，並依外語口試規則之規定辦理。

(2) 華語導遊人員（專門職業及技術人員普通考試導遊人員考試規則第 9 條）

- 導遊實務（一）（包括導覽解說、旅遊安全與緊急事件處理、觀光心理與行為、航空票務、急救常識、國際禮儀）。
- 導遊實務（二）（包括觀光行政與法規、臺灣地區與大陸地區人民關係條例、香港澳門關係條例、兩岸現況認識）。
- 觀光資源概要（包括臺灣歷史、臺灣地理、觀光資源維護）。

(三)職前訓練規範

1. 舉辦機關：交通部觀光局或其委託之有關機關、團體。

導遊人員管理規則第 7 條第 2 項規定，經導遊人員考試及格者，應參加交通部觀光局或其委託之有關機關、團體舉辦之職前訓練合格，領取結業證書後，始得請領執業證，執行導遊業務。

2. 受託團體之權責：

(1) 擬定訓練計畫

導遊人員管理規則第 7 條第 4 項規定，職前訓練及在職訓練之方式、課程、費用及相關規定事項，由交通部觀光局定之或由其委託之有關機關、團體擬訂陳報交通部觀光局核定。

(2) 陳報訓練結果

導遊人員管理規則第 14 條規定，受委託辦理導遊人員職前訓練及在職訓練之機關、團體應依交通部觀光局核定之訓練計畫實施，並於結訓後十日內將受訓人員成績、結訓及退訓人數列冊陳報交通部觀光局備查。

(3) 違反規定限期改善

導遊人員管理規則第 15 條規定，受委託辦理導遊人員職前訓練及在職訓練之機關、團體違反前條規定者，交通部觀光局得予糾正並通知限期改善；屆期未改善者，廢止其委託，並於二年內不得參與委託訓練之甄選。

3. 申請參加訓練

導遊人員管理規則第 9 條規定，經導遊人員考試及格，參加職前訓練者，應檢附考試及格證書影本、繳納訓練費用，向交通部觀光局或其委託之有關機關、團體申請，並依排定之訓練時間報到接受訓練。參加導遊職前訓練人員報名繳費後開訓前七日得取消報名並申請退還七成訓練費用，逾期不予退還。但因產假、重病或其他正當事由無法接受訓練者，得申請全額退費。

4. 訓練節次：98 節（每節 50 分鐘）。

導遊人員管理規則第 10 條規定，導遊人員職前訓練節次為九十八節課，每節課為五十分鐘。受訓人員於職前訓練期間，其缺課節數不得逾訓練節次十分之一。每節課遲到或早退逾十分鐘以上者，以缺課一節論計。

5. 及格成績：70/100 分。

導遊人員管理規則第 11 條規定，導遊人員職前訓練測驗成績以一百分為滿分，七十分為及格。測驗成績不及格者，應於七日內補行測驗一次；經補行測驗仍不及格者，不得結業。因產假、重病或其他正當事由，經核准延期測驗者，應於一年內申請測驗；經測驗不及格者，依前項規定辦理。

6. 退訓事由：（導遊人員管理規則第 12 條規定）

(1) 缺課節數逾十分之一者。

(2) 受訓期間對講座、輔導員或其他辦理訓練之人員施以強暴、脅迫者。（經退訓後，二年內不得參加訓練）

(3) 由他人冒名頂替參加訓練者。（經退訓後，二年內不得參加訓練）

(4) 報名檢附之資格證明文件係偽造或變造者。（經退訓後，二年內不得參加訓練）

(5) 其他具體事實足以認為品德操守違反職業倫理規範，情節重大者。

(四)複訓規定

導遊人員職司導覽解說服務，對於現行觀光政策，法令及導覽實務均不能脫節，如已長期未帶團，就必須召回重新參加訓練，發展觀光條例第 32 條第 3 項及導遊人員管理規則第 16 條第 1 項規定，導遊人員取得結業證書或執業證後連續三年未執行導遊業務，應重行參加訓練結業，領取或換領執業證後，始得執行業務。

1. 節數減半（49 節每節 50 分鐘）

職前訓練之節數為 98 節，考量重行參加訓練人員前均已訓練及格，並衡酌複訓之意旨，導遊人員管理規則第 16 第 2 項規定，導遊人員重行參加訓練節次為 49 節。

2. 缺課、成績、退訓等準用職前訓練之規定。

(五)免訓

導遊人員無論是接待大陸、香港、澳門旅客之華語導遊人員，或接待外國旅客之外語導遊人員，其執業區域均在臺灣，故訓練課程均相同，為簡政便民爰有免訓機制。導遊人員管理規則第 8 條第 1 項規定，華語導遊人員考試訓練合格，參加外語導遊人員考試及格者，免再參加職前訓練。（華語領隊及外語領隊之執業區域不同，其訓練課程相異，故華語領隊人員再經外語領隊人員考試及格，仍應參加職前訓練，但訓練課程得減半）

(六)導遊人員分類

導遊人員原按受僱型態區分為專任導遊及特約導遊，目前已取消此種區分，僅依「語言別」區分。導遊人員管理規則第 6 條第 1 項規定，導遊人員執業證分英語、日語、其他外語及華語導遊人員執業證。

1. 英語、日語、其他外語導遊

(1) 接待國外、大陸、香港、澳門地區觀光客。

導遊人員管理規則第 6 條第 4 項規定，領取英語、日語或其他外語導遊人員執業證者，得執行接待或引導國外、大陸、香港、澳門地區觀光旅客旅遊業務。(註六)

(2) 以外語能力成績單或證書申請加註並換領執業證，得接待使用該加註語言別旅客

已領取英語、日語或其他外語導遊人員執業證者，其已經過考選部舉辦之導遊人員考試及交通部觀光局訓練及格。此等導遊如亦兼具多樣外語專業，為使人盡其才，以鼓勵其投入導遊人力市場，交通部於民國 104 年 11 月 24 日修正導遊人員管理規則，增訂「已領取英語、日語或其他外語導遊人員執業證者，如取得符合教育部對外華語教學能力認證考試外語能力合格認定基準所定基準以上之成績單或證書，且該成績單或證書為提出加註該語言別之日前三年內取得者，得檢附該證明文件申請換發導遊人員執業證加註該語言別，並得執行接待或引導使用該語言之來本國觀光旅客旅遊業務。」

(3) 「其他外語」導遊不足之因應方案

近幾年來臺之韓國及東南亞旅客日益增加，而接待使用該等語言之導遊人員顯有不足，交通部即研擬短期因應方案，凡已領取導遊執業證者，得申請參加「其他外語」之訓練合格換領執業證後即可於 2 年期限內接待該使用「其他外語」之旅客。交通部於民國 104 年 11 月 24 日修正導遊人員管理規則，增訂「已領取導遊人員執業證者，經交通部觀光局或其委託之有關機關、團體舉辦第一項所定其他外語之訓練合格，得申請換發導遊人員執業證加註該訓練合格語言別；其自加註之日起二年內，並得執行接待或引導使用該語言之來本國觀光旅客旅遊業務。」

2. 華語導遊

民國 89 年 12 月立法院修正臺灣地區與大陸地區人民關係條例，增訂第 16 條第 1 項，大陸地區人民得申請來臺從事觀光活動…，開啟陸客來臺觀光之門，交通部觀光局即在民國 90 年 5 月舉辦華語導遊人員考試。

(1) 接待大陸、香港、澳門地區觀光旅客

香港、澳門自 1997 年及 1999 年回歸中國大陸後，以中文為官方語言，故華語導遊人員亦得接待香港、澳門旅客。

(2) 接待使用華語之外國旅客

鑒於東南亞、東北亞國家或美西地區華人甚多，該等國家來臺觀光之旅客多通曉並使用華語，交通部爰於民國 101 年 3 月修正導遊人員管理規則，明定華語導遊人員得接待使用華語之國外觀光旅客旅遊業務。導遊人員管理規則第 6 條第 5 項規定，領取華語導遊人員執業證者，得執行接待或引導大陸地區、香港、澳門觀光旅客或使用華語之國外觀光旅客旅遊業務。

(3) 搭配「稀少語言」翻譯人員者，得接待該稀少語別之國外觀光旅客

稀少外語之導遊人力市場供需失衡，此等導遊人才亦非一蹴可幾；而華語導遊則供過於求，乃有「華語導遊搭配翻譯」之接待方案。交通部於民國 107 年 2 月 1 日再修正導遊人員管理規則第 6 條規定，在第 5 項增列華語導遊人員搭配稀少外語翻譯人員者，得執行接待或引導非使用華語之國外稀少語別觀

光旅客旅遊業務。至於哪些語言,係屬上述所稱「國外稀少語言」?則由交通部觀光局視情公告,導遊人員管理規則第 6 條第 6 項規定,國外稀少語別之類別及其得執行該規定業務期間,由交通部觀光局視觀光市場及導遊人力供需情形公告之。

為此,交通部觀光局已於民國 107 年 2 月 23 日公告韓語、泰語、越語、馬來語、印尼語、緬甸語及柬埔寨語為國外稀少語言別,其實施期限為二年。

表 8-2　導遊人員統計表

語言別	區分	男性	女性	合計
華語	考試訓練合格	19,658	12,894	32,552
	領取執業證	19,133	12,916	32,049
英語	考試訓練合格	3,784	3,013	6,797
	領取執業證	3,079	2,631	5,710
日語	考試訓練合格	2,625	1,487	4,112
	領取執業證	2,162	1,432	3,594
法語	考試訓練合格	34	65	99
	領取執業證	19	46	65
德語	考試訓練合格	49	79	128
	領取執業證	31	57	88
西班牙	考試訓練合格	42	60	102
	領取執業證	32	46	78
阿拉伯	考試訓練合格	16	4	20
	領取執業證	13	5	18
韓語	考試訓練合格	254	206	460
	領取執業證	245	197	442
印尼語	考試訓練合格	32	32	64
	領取執業證	30	38	68
馬來語	考試訓練合格	8	9	17
	領取執業證	9	9	18
泰語	考試訓練合格	56	49	105
	領取執業證	58	50	108
義大利	考試訓練合格	1	9	10
	領取執業證	2	7	9
俄語	考試訓練合格	13	17	30
	領取執業證	11	18	29
越南	考試訓練合格	23	71	94
	領取執業證	25	73	95

資料來源:交通部觀光局 107 年 12 月統計資料

(七)執業規範

1. 申請執業證

 (1) 向交通部觀光局或其委託之團體申請。

 (2) 停止執業時，於 10 日內繳回

 導遊人員管理規則第 17 條第 1 項及第 2 項規定，導遊人員申請執業證，應填具申請書，檢附有關證件向交通部觀光局或其委託之團體請領使用。

 導遊人員停止執業時，應於十日內將所領用之執業證繳回交通部觀光局或其委託之有關團體；屆期未繳回者，由交通部觀光局公告註銷。

 (3) 效期 3 年。

 導遊人員管理規則第 19 條規定，導遊人員執業證有效期間為三年，期滿前應向交通部觀光局或其委託之團體申請換發。另同規則第 6 條第 4 項規定，已領取導遊人員執業證者，經交通部觀光局或其委託之有關機關、團體舉辦第一項所定其他外語之訓練合格，得申請換發導遊人員執業證加註該訓練合格語言別；其自加註之日起二年內，並得執行接待或引導使用該語言之來本國觀光旅客旅遊業務。

 (4) 遺失補發

 導遊人員管理規則第 20 條規定，導遊人員之執業證遺失或毀損，應具書面敘明理由，申請補發或換發。

 (5) 執業時佩帶。

 導遊人員管理規則第 23 條規定，導遊人員執行業務時，應佩掛導遊執業證於胸前明顯處，以便聯繫服務並備交通部觀光局查核。

 (6) 經廢止導遊人員執業證未逾 5 年者，不得充任導遊人員。

 導遊人員管理規則第 4 條規定，導遊人員有違本規則，經廢止導遊人員執業證未逾五年者，不得充任導遊人員。

2. 不得擅自變更行程

 導遊人員管理規則第 22 條規定，導遊人員應依僱用之旅行業或招請之機關、團體所安排之觀光旅遊行程執行業務，非因臨時特殊事故，不得擅自變更。

3. 發生特殊或意外事件，即時妥當處置並於 24 小時內向交通部觀光局及受僱旅行業報備。

 導遊人員管理規則第 24 條規定，導遊人員執行業務時，如發生特殊或意外事件，除應即時作妥當處置外，並應將經過情形於二十四小時內向交通部觀光局及受僱旅行業或機關團體報備。

4. 執業時不得有下列行為（導遊人員管理規則第 27 條）

(1) 執行導遊業務時，言行不當。

(2) 遇有旅客患病，未予妥為照料。

(3) 擅自安排旅客採購物品或為其他服務收受回扣。

(4) 向旅客額外需索。

(5) 向旅客兜售或收購物品。

(6) 以不正當手段收取旅客財物。

(7) 私自兌換外幣。

(8) 不遵守專業訓練之規定。

(9) 將執業證借供他人使用。

(10)無正當理由延誤執行業務時間或擅自委託他人代為執行業務。

(11)規避、妨礙或拒絕主管機關或警察機關之檢查，或不提供、提示必要之文書、資料或物品。

(12)停止執行導遊業務期間擅自執行業務。

(13)擅自經營旅行業務或為非旅行業執行導遊業務。

(14)受國外旅行業僱用執行導遊業務。

(15)運送旅客前，發現使用之交通工具，非由合法業者所提供，未通報旅行業者；使用遊覽車為交通工具時，未實施遊覽車逃生安全解說及示範，或未依交通部公路總局訂定之檢查紀錄表執行。

(16)執行導遊業務時，發現所接待或引導之旅客有損壞自然資源或觀光設施行為之虞，而未予勸止。

(八)獎勵及處罰

導遊人員是在第一線服務外國或大陸旅客，其一言一行均足以影響外國或大陸旅客對臺灣之印象。對於表現良好之導遊人員，應予表揚獎勵；對於違反法令之導遊人員亦應處罰。

1. 獎勵

(1) 導遊人員管理規則第 26 條規定，導遊人員有下列情事之一者，由交通部觀光局予以獎勵或表揚之：一、爭取國家聲譽、敦睦國際友誼表現優異者。二、宏揚我國文化、維護善良風俗有良好表現者。三、維護國家安全、協助社會治安有具體表現者。四、服務旅客周到、維護旅遊安全有具體事實表現者。

五、熱心公益、發揚團隊精神有具體表現者。六、撰寫報告內容詳實、提供資料完整有參採價值者。七、研究著述，對發展觀光事業或執行導遊業務具有創意，可供採擇實行者。八、連續執行導遊業務十五年以上，成績優良者。九、其他特殊優良事蹟者。

(2) 優良觀光產業及其從業人員表揚辦法第 8 條規定，觀光產業從業人員服務觀光產業滿三年以上，具有下列各款事蹟者，得為候選對象：一、…。四、接待觀光旅客，服務週全，深獲好評或有感人事蹟足以發揚賓至如歸之服務精神，有具體成效或貢獻。五、維護國家權益或爭取國際聲譽，有具體成效或貢獻。六、…。

2.　處罰

　　導遊人員執行導遊業務違反導遊人員管理規則相關規定者，由交通部觀光局依發展觀光條例第 58 條規定處罰新臺幣三千元以上一萬五千元以下罰鍰；情節重大者，並得逕行定期停止其執行業務或廢止其執業證。經受停止執行業務處分，仍繼續執業者，廢止其執業證。

8-3　導遊人員管理規則法條意旨架構圖

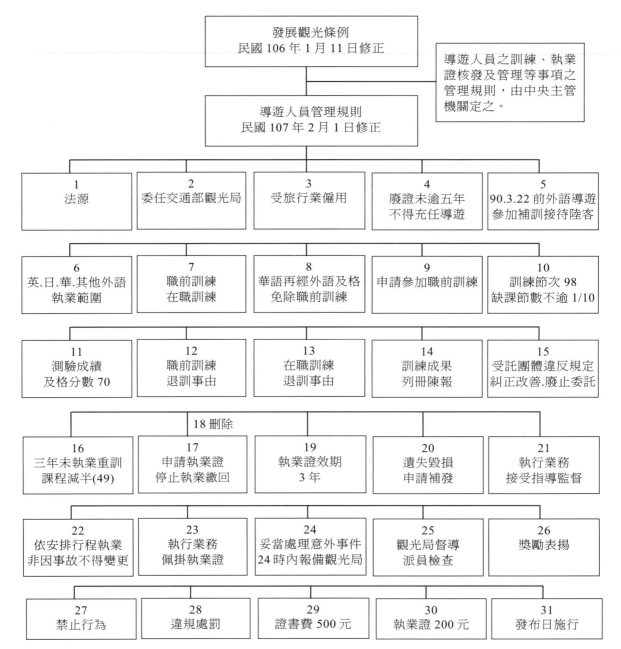

圖 8-2

8-4 領隊人員

一、概說

領隊人員係帶領本國旅客出境旅遊之隨團服務人員，通常亦須具備一定資格，由組團出國旅遊之旅行業僱用，全程隨團服務旅客。政府在民國 68 年開放國人出國觀光，民國 68 年 2 月旅行業管理規則配合修正，明定旅行業辦理團體出國旅遊業務，應派遣「隨團服務員」，民國 68 年 9 月正名為「領隊」。

(一)定義

發展觀光條例第 2 條第 4 款規定，領隊人員指執行引導出國觀光旅客團體旅遊業務而收取報酬之服務人員。

(二)領隊人員管理法令

領隊人員之規範，原規定於旅行業管理規則，民國 90 年 11 月發展觀光條例修正，增訂領隊人員之定義並授權交通部訂定領隊人員管理規則，爰於民國 92 年 6 月訂定發布。

(三)職責

領隊人員之職責，依國外團體旅遊契約範本第 16 條規定，係帶領旅客出國旅遊，並為旅客辦理出入國境手續、交通、食宿、遊覽及其他完成旅遊所須之往返全程隨團服務。

二、領隊人員制度概況

(一)考試及訓練合格

領隊人員帶領旅客出國旅遊，從出境、登機、通關到食、宿、安排均須服務，其業務比導遊人員複雜，除須熟悉航空票務、出入境及通關作業外，亦須了解旅遊地之風土民情歷史典故。民國 68 年政府開放國民出國觀光，交通部觀光局即舉辦領隊人員甄審，由旅行業推薦具備一定年資之職員參加。民國 90 年 11 月發展觀光條例修正，與導遊人員同時納入國家考試，由考試主管機關辦理。立法委員已提案修正發展觀光條例，將導遊人員及領隊人員考試之辦理機關修正為中央觀光主管機關（詳本章 8-2）。

1. 積極資格

依專門職業及技術人員普通考試領隊人員考試規則第 5 條，「中華民國國民具有下列資格之一者，得應本考試：一、公立或立案之私立高級中學或高級職業學校

以上學校畢業，領有畢業證書。二、初等考試或相當等級之特種考試及格，並曾任有關職務滿四年，有證明文件。三、高等或普通檢定考試及格。」

2. 消極資格

依專門職業及技術人員普通考試領隊人員考試規則第 4 條規定，「應考人有領隊人員管理規則第四條情事者，不得應本考試。」。而領隊人員管理規則第 4 條規定，「領隊人員有違本規則，經廢止領隊人員執業證未逾五年者，不得充任領隊人員。」

另依同規則第 12 條規定，外國人合於上述規定者，亦得參加領隊人員考試。

3. 考試科目

(1) 外語領隊人員（專門職業及技術人員普通考試領隊人員考試規則第 7 條）

- 領隊實務（一）（包括領隊技巧、航空票務、急救常識、旅遊安全與緊急事件處理、國際禮儀）。
- 領隊實務（二）（包括觀光法規、入出境相關法規、外匯常識、民法債編旅遊專節與國外定型化旅遊契約、臺灣地區與大陸地區人民關係條例、兩岸現況認識）。
- 觀光資源概要（包括世界歷史、世界地理、觀光資源維護）。
- 外國語（分英語、日語、法語、德語、西班牙語等五種，由應考人任選一種應試）。

(2) 華語領隊人員（專門職業及技術人員普通考試領隊人員考試規則第 8 條）

- 領隊實務（一）（包括領隊技巧、航空票務、急救常識、旅遊安全與緊急事件處理、國際禮儀）。
- 領隊實務（二）（包括觀光法規、入出境相關法規、外匯常識、民法債編旅遊專節與國外定型化旅遊契約、臺灣地區與大陸地區人民關係條例、香港澳門關係條例、兩岸現況認識）。
- 觀光資源概要（包括世界歷史、世界地理、觀光資源維護）。

(二)職前訓練規範

1. 舉辦機關：交通部觀光局或其委託之機關、團體。

領隊人員管理規則第 5 條第 2 項規定，經領隊人員考試及格者，應參加交通部觀光局或其委託之有關機關、團體舉辦之職前訓練合格，領取結業證書後，始得請領執業證，執行領隊業務。

2. 受託團體之權責：

(1) 擬定訓練計畫

領隊人員管理規則第 5 條第 4 項規定[註七]，職前訓練及在職訓練之方式、課程、

費用及相關規定事項，由交通部觀光局定之或由其委託之有關機關、團體擬訂陳報交通部觀光局核定。

(2) 陳報訓練結果

領隊人員管理規則第 12 條規定，受委託辦理領隊人員職前訓練及在職訓練之機關、團體應依交通部觀光局核定之訓練計畫實施，並於結訓後十日內將受訓人員成績、結訓及退訓人數列冊陳報交通部觀光局備查。

(3) 違反規定限期改善

領隊人員管理規則第 13 條規定，受委託辦理領隊人員職前訓練及在職訓練之機關、團體違反前條規定者，交通部觀光局得予糾正並通知限期改善；屆期未改善者，廢止其委託，並於二年內不得參與委託訓練之甄選。

3. 申請參加訓練

領隊人員管理規則第 7 條規定，經領隊人員考試及格，參加職前訓練者，應檢附考試及格證書影本、繳納訓練費用，向交通部觀光局或其委託之有關機關、團體申請，並依排定之訓練時間報到接受訓練。參加領隊職前訓練人員報名繳費後開訓前七日得取消報名並申請退還七成訓練費用，逾期不予退還。但因產假、重病或其他正當事由無法接受訓練者，得申請全額退費。

4. 訓練節次：56 節（每節 50 分鐘）

領隊人員管理規則第 8 條規定，領隊人員職前訓練節次為五十六節課，每節課為五十分鐘。受訓人員於職前訓練期間，其缺課節數不得逾訓練節次十分之一。每節課遲到或早退逾十分鐘以上者，以缺課一節論計。

5. 及格成績：70/100 分

領隊人員管理規則第 9 條規定，領隊人員職前訓練測驗成績以一百分為滿分，七十分為及格。測驗成績不及格者，應於七日內補行測驗一次；經補行測驗仍不及格者，不得結業。因產假、重病或其他正當事由，經核准延期測驗者，應於一年內申請測驗；經測驗不及格者，依前項規定辦理。

6. 退訓事由：（領隊人員管理規則第 10 條）

(1) 缺課節數逾十分之一者。

(2) 受訓期間對講座、輔導員或其他辦理訓練之人員施以強暴、脅迫者。（經退訓後，二年內不得參加訓練）

(3) 由他人冒名頂替參加訓練者。（經退訓後，二年內不得參加訓練）

(4) 報名檢附之資格證明文件係偽造或變造者。（經退訓後，二年內不得參加訓練）

(5) 其他具體事實足以認為品德操守違反職業倫理規範，情節重大者。

(三)複訓規定

領隊人員著重個人之服務，其專業智能必須與時俱進，亦如同導遊人員，有所謂的複訓制度，發展觀光條例第 32 條第 3 項及領隊人員管理規則第 14 條第 1 項規定，領隊人員取得結業證書或執業證後連續三年未執行領隊業務者，應依規定重新參加訓練結業，領取或換領執業證後，始得執行領隊業務。

1. 節次減半（28 節），每節 50 分鐘。
2. 缺課、成績、退訓等準用職前訓練之規定。

(四)外語領隊再另一外語及格免職前訓練

經某一外語領隊人員考試及訓練合格，再參加另一外語領隊人員考試及格者，免再參加職前訓練。領隊人員管理規則第 6 條第 2 項規定，經外語領隊人員考試及訓練合格，參加其他外語領隊人員考試及格者，免再參加職前訓練。

(五)華語領隊再外語及格職前訓練節次減半

華語領隊及外語領隊之執業區域不同，其訓練課程相異，故華語領隊人員再經外語領隊人員考試及格，仍應參加職前訓練，但得減少其共同課程。領隊人員管理規則第 6 條第 1 項規定，經華語領隊人員考試及訓練合格，參加外語領隊人員考試及格者，於參加職前訓練時，其訓練節次，予以減半。

(六)領隊人員分類

領隊人員原按受僱型態區分為專任領隊及特約領隊，目前已取消此種區分。

領隊人員管理規則第 15 條第 1 項規定，領隊人員執業證，分外語領隊人員執業證及華語領隊人員執業證。

1. 外語領隊

 執行引導國人出國及赴香港、澳門、大陸旅行團體旅遊業務。

 領隊人員管理規則第 15 條第 2 項規定，領取外語領隊人員執業證者，得執行引導國人出國及赴香港、澳門、大陸旅行團體旅遊業務。

2. 華語領隊

 (1) 政府於民國 76 年 11 月開放臺灣地區人民赴大陸探親，交通部訂定「旅行業協辦國民赴大陸探親作業須知」，由旅行業協助旅客辦理赴大陸探親之手續、機位等。漸漸的組成探親團，行程兼有旅行，民國 81 年交通部將「旅行業協辦國民赴大陸探親作業須知」，修正為「旅行業辦理臺灣地區人民進入大陸地區旅行作業要點」，明定旅行業組團赴大陸旅行，應派遣領隊隨團服務，建立華語領隊制度。交通部觀光局舉辦領隊甄選，增加華語領隊類別。

(2) 執行引導國人赴大陸、香港、澳門旅行團體旅遊業務，不得執行引導出國旅行團體旅遊業務。

　　領隊人員管理規則第 15 條第 3 項規定，領取華語領隊人員執業證者，得執行引導國人赴香港、澳門、大陸旅行團體旅遊業務，不得執行引導國人出國旅行團體旅遊業務。

表 8-3　領隊人員統計表

語言別	區分	男性	女性	合計
華語	考試訓練合格	15,972	12,820	28,138
	領取執業證	13,114	9,650	22,7643
英語	考試訓練合格	15,972	21,828	37,800
	領取執業證	13,959	17,339	31,304
日語	考試訓練合格	3,739	3,323	7,062
	領取執業證	2,893	2,826	5,721
法語	考試訓練合格	60	127	187
	領取執業證	52	111	163
德語	考試訓練合格	58	132	190
	領取執業證	55	111	166
西班牙	考試訓練合格	87	122	209
	領取執業證	83	109	192
阿拉伯	考試訓練合格	2	1	3
	領取執業證	1	0	1
韓語	考試訓練合格	10	12	22
	領取執業證	10	9	19
義大利	考試訓練合格	1	1	2
	領取執業證	0	0	0
俄語	考試訓練合格	2	1	3
	領取執業證	1	1	2
粵語	考試訓練合格	1	0	1
	領取執業證	1	0	1

資料來源：交通部觀光局 107 年 12 月統計資料

(七)執業規範

1. 申請執業證

 (1) 向交通部觀光局或其委託之團體申請

 領隊人員管理規則第 16 條第 1 項規定，領隊人員申請執業證，應填具申請書，檢附有關證件向交通部觀光局或其委託之有關團體請領使用。

 (2) 停止執業時，於 10 日內繳回

 領隊人員管理規則第 16 條第 2 項規定，領隊人員停止執業時，應即將所領用之執業證於十日內繳回交通部觀光局或其委託之有關團體；屆期未繳回者，由交通部觀光局公告註銷。

 (3) 效期 3 年

 領隊人員管理規則第 18 條規定，領隊人員執業證有效期間為三年，期滿前應向交通部觀光局或其委託之有關團體申請換發。

 (4) 遺失補發

 領隊人員管理規則第 19 條規定，領隊人員之結業證書及執業證遺失或毀損，應具書面敘明理由，申請補發或換發。

 (5) 執業時佩帶。

 領隊人員管理規則第 21 條第 1 項規定，領隊人員執行業務時，應佩掛領隊執業證於胸前明顯處，以便聯繫服務並備交通部觀光局查核。

2. 不得擅自變更行程

 旅遊行程業經旅行業與旅客約定並視為旅遊契約之一部，非因不可抗力事由不得擅自變更。領隊人員管理規則第 20 條規定，領隊人員應依僱用之旅行業所安排之旅遊行程及內容執業，非因不可抗力或不可歸責於領隊人員之事由，不得擅自變更。

3. 發生特殊或意外事件，即時處置並儘速向受僱旅行業及交通部觀光局報備。

 領隊人員管理規則第 22 條規定，領隊人員執行業務時，如發生特殊或意外事件，應即時作妥當處置，並應於 24 小時內儘速向受僱之旅行業及交通部觀光局報備。

4. 遵守當地法令，維護國家榮譽（第 23 條）

5. 執業時不得有下列行為（第 23 條）

 (1) 遇有旅客患病，未予妥為照料，或於旅遊途中未注意旅客安全之維護。

(2) 誘導旅客採購物品或為其他服務收受回扣、向旅客額外需索、向旅客兜售或收購物品、收取旅客財物或委由旅客攜帶物品圖利。

(3) 將執業證借供他人使用、無正當理由延誤執業時間、擅自委託他人代為執業、停止執行領隊業務期間擅自執業、擅自經營旅行業務或為非旅行業執行領隊業務。

(4) 擅離團體或擅自將旅客解散、擅自變更使用非法交通工具、遊樂及住宿設施。

(5) 非經旅客請求無正當理由保管旅客證照，或經旅客請求保管而遺失旅客委託保管之證照、機票等重要文件。

(6) 執行領隊業務時，言行不當。

(八)獎勵處罰

領隊是在第一線服務旅客，其一言一行均足以影響旅客心情。對於表現良好之領隊人員，應予表揚獎勵；對於違反法令之領隊人員亦應處罰。

1. 獎勵

領隊人員管理規則並未明定領隊人員之獎勵表揚。依優良觀光產業及其從業人員表揚辦法第 8 條規定，觀光產業從業人員服務觀光產業滿三年以上，具有下列各款事蹟者，得為候選對象：一、…。四、接待觀光旅客，服務周週全，深獲好評或有感人事蹟足以發揚賓至如歸之服務精神，有具體成效或貢獻。五、維護國家權益或爭取國際聲譽，有具體成效或貢獻。六、…。

2. 處罰

領隊人員執行領隊業務違反領隊人員管理規則相關規定者，由交通部觀光局依發展觀光條例第 58 條規定處罰新臺幣三千元以上一萬五千元以下罰鍰；情節重大者，並得逕行定期停止其執行業務或廢止其執業證。經受停止執行業務處分，仍繼續執業者，廢止其執業證。

領隊之道　在明契約　在親旅客　在免於糾紛

8-5　領隊人員管理規則法條意旨架構圖

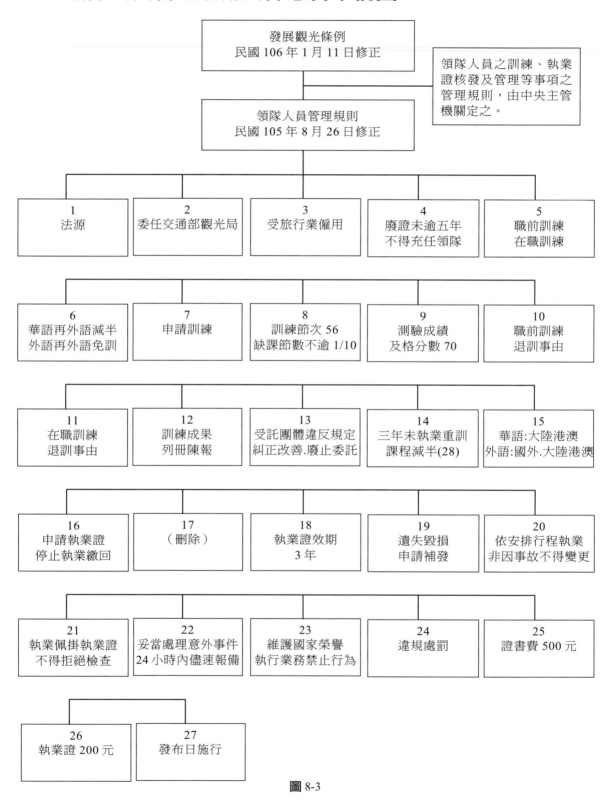

圖 8-3

8-6　自我評量

1. 參加旅行業經理人訓練的資格有那些？又有那些情事時，就不能擔任旅行業經理人？

2. 請說明經理人、導遊人員及領隊人員職前訓練之退訓事由。

3. 華語、外語及其他外語導遊人員，得執行接待那些國家地區來臺之旅客？

4. 華語及外語領隊人員，其執行業務的國家地區有何不同？

5. 請分別說明導遊人員及領隊人員執行業務時，不得有那些行為？

6. 華語導遊人員再經外語導遊人員考試及格，其與華語領隊人員再經外語領隊人員考試及格，在職前訓練有何不同？

7. 請說明導遊人員及領隊人員執業證之效期及其申請、繳回等規定

8-7　註釋

註一　委任之目的，在一定事務之處理；僱傭之目的，僅在受僱人單純提供勞務（最高法院 92 年臺上字第 1202 號 民事判決）

註二　行政程序法第 16 條

　　　行政機關得依法規將其權限之一部分，委託民間團體或個人辦理。

註三　公司法第 30 條明定經理人之消極資格，旅行業均為公司組織，有關經理人之消極資格當然受公司法第 30 條之約束。此處經理人消極資格之前六款，均係公司法第 30 條之規定，第七款則是發展觀光條例之特別規定。

註四　公司法第 32 條規定，經理人不得兼任其他營利事業之經理人，並不得自營或為他人經營同類之業務。但經依第 29 條第 1 項規定之方式同意者，不在此限。

　　　發展觀光條例對於旅行業經理人競業之限制較公司法嚴謹，並無上述但書（經公司股東會、董事會同意不受限制）之規定。

註五　有關經理人複訓的規定，原係規定「連續三年未『擔任旅行業經理人』者，應重新參加訓練…」。因取得經理人資者，並不一定受聘為經理人，而只要仍任職於旅行業，對旅行業實務尚屬了解，爰修正為「連續三年未在旅行業任職者應重新參加訓練…」。

註六　導遊人員管理規則原規定，外語導遊人員可接待任一國家之外國旅客，民國 92 年導遊人員考試納入專門職業及技術人員國家考試後，考選部認為導遊人員即屬「專技人員」，應符合其精神，必須依其執業證登載之語言別接待使用相同語言之國外觀光旅客，亦即外語導遊不能跨語言別接待外國旅客。（日

語導遊不能接待使用英語之旅客)。中央觀光主管機關於民國 94 年配合修正，導遊人員應依其執業證登載語言別，執行接待或引導使用相同語言之國外觀光旅客旅遊業務。

外語領隊人員考選部亦作同樣建議，但中央觀光主管機關基於以卜埋由亚木同意。

1. 外語導遊人員係用外國旅客使用之語言，向旅客導覽、解說。外語領隊人員則是以本國語言服務本國旅客。

2. 外語導遊人員執業區域均在臺灣地區，不因日語導遊或英語導遊而有不同；外語領隊人員之執業區域則依其行程而定，如行程跨二個以上國家時，實務上無法配合派遣使用該國相同語言之領隊。

鑒於國際語言種類繁多，而專門職業及技術人員普通考試導遊人員考試規則所列外語導遊人員類科考試僅有十三種主外要國語，無法涵蓋所有來臺旅客使用之語言，前述導遊人員應依其執業證登載語言別，執行接待或引導使用相同語言之旅客，實務執行上有其困難，爰於民國 106 年 1 月 3 日再次修正導遊人員管理規則，刪除「導遊人員應依其執業證登載語言別，執行接待或引導使用相同語言旅客」之規定。

註七　本項係在敘述訓練方式、課程、費用等相關事項之擬定，在法條排序上應列為單獨一項（領隊人員管理規則第 5 條第 4 項）。惟依發布之領隊人員管理規則，或因排序錯誤，誤排為領隊人員管理規則第 5 條第 3 款。

兩岸觀光交流 9

（臺灣地區與大陸地區人民關係條例及大陸地區人民來臺從事觀光活動許可辦法）

CHAPTER

9-1 交流歷程

　　兩岸從民國 38 年分治不相往來，直到民國 76 年 11 月，政府基於人道，開放臺灣地區人民赴大陸探親，開啟兩岸民間交流，繼而開放民眾赴大陸旅行（包括探親、考察、訪問...）。另一方面，民國 89 年 12 月起陸續開放大陸人民至金門、馬祖、澎湖；民國 91 年 1 月開放大陸地區人民經由第三地及旅居海外大陸人民來台觀光；民國 97 年 7 月兩岸經過協商開放大陸地區人民來臺灣觀光，陸客來台人次逐年成長，民國 104 年突破 400 萬人次，民國 105 年 5 月 20 日民進黨執政，兩岸因「九二共識」政治議題，致陸客來台呈下滑趨勢[註一]（兩岸交流人次比較表如表 9-1），茲分成以下幾個時期說明：

表 9-1　兩岸交流人次比較表

區分	年別 人次	臺灣→大陸	大陸→臺灣	備註
單向時期	1987			政府開放國人赴大陸探親
	1988		（無可考）	
	1989			
	1990			
	1991	10,383,000	9,889	
	1992		12,375	
	1993		17,347	
	1994		20,172	臺灣 24 位旅客在千島湖遊船被劫遇害
	1995		38,101	
	1996		53,452	
	1997	2,118,000	71,922	
	1998	2,175,000	88,353	
	1999	2,585,000	104,583	

區分	年別 \ 人次	臺灣→大陸	大陸→臺灣	備註
片面雙向時期	2000	3,109,000	116,476	
	2001	3,442,000	134,902	
	2002	3,661,000	162,961	開放旅客經由第三地來台觀光
	2003	2,732,000	140,370	
	2004	3,685,000	183,979	
	2005	4,109,000	181,756	
	2006	4,413,000	246,119	
	2007	4,628,000	306,776	
全面雙向時期	2008（1-6月）	4,386,000	329,204	
	2008（7-12月）			兩岸經過協商開放陸客來台觀光
	2009	4,484,000	972,123	
	2010	5,141,000	1,690,735	
	2011	5,263,000	1,784,185	
	2012	5,340,000	2,586,428	
	2013	5,163,000	2,874,702	
	2014	5,366,000	3,987,152	
	2015	5,499,000	4,184,102	
	2016	5,730,000	3,511,734	
	2017	5,870,000	2,732,549	
	2018	6,140,000	2,695,615	

資料來源：1. 臺灣→大陸，行政院大陸委員會、海峽交流基金會（計算到千位數）

2. 大陸→臺灣，內政部移民署、交通部觀光局

說明：　1. 外籍旅客入境人次統計，旅客之「國別」，國際間是以「啟程地」為基準。例如：新加坡籍旅客自日本東京搭機來台，該旅客計入日本來台旅客之人次統計。

2. 有關陸客來台人次之統計，交通部觀光局係依國際慣例，以「啟程地」為基準；而內政部移民署係以「申請入台證」為基準（移民署對其他國家來台旅客人次統計，仍以「啟程地」為基準），故陸客來台人次之統計，交通部觀光局與內政部移民署略有差異，例如：民國 105 年及 106 年，交通部觀光局統計為 3,511,734 及 2,732,549 人次；內政部移民署統計為 3,472,673 及 2,695,721 人次。

3. 本表陸客來台人次之統計 1991 年-2006 年係依內政部移民署之數據；2007 年-2017 年係依交通部觀光局之數據。

一、從單向交流到雙向交流

(一)單向時期（民國 76 年 11 月～民國 89 年 12 月）

所謂單向時期，是臺灣人民得前往大陸，而大陸人民不能來臺灣之時期。

交通部於民國 76 年 10 月 30 日訂定「旅行業協辦國民赴大陸探親作業須知」，自 11 月 2 日起，開放臺灣地區人民赴大陸探親，由旅行業代辦探親旅客赴大陸之手續、交通及行程安排。嗣為進一步保障旅客權益，該作業須知，分別於民國 81 年 4 月及民國 85 年 1 月檢討修正，並變更名稱為「旅行業辦理臺灣地區人民赴大陸地區旅行作業要點」，交流層面擴大。

1. 由探親到旅行（包含考察、訪問……）深化交流。
2. 由未辦保險到投保平安保險，再到投保責任保險、履約保證保險，加強權益保護。
3. 由個別前往到組團成行，再到派遣領隊全程隨團服務，強化旅行安全。
4. 由間接往來（透過第三地區旅行業）到直接往來，提升服務品質。

表 9-2　「旅行業辦理臺灣地區人民赴大陸地區旅行作業要點」修正重點一覽表

81.4.13 行政院大陸委員會 陸經 1392 號函 81.4.29 交通部 交路 13079 號函	1. 名稱變更「旅行業辦理臺灣地區人民赴大陸地區旅行作業要點」。 2. 明定「旅行」，係指探親、考察、訪問、參展及主管機關核准之活動。 3. 旅行業組團赴大陸旅行，應為旅客投保新臺幣 200 萬元保險。 4. 建立旅行業組團赴大陸旅行，派遣領隊制度。
85.1.17 行政院大陸委員會 陸經 8500157 號函 85.1.30 交通部 交路 12116 號函	1. 大陸旅行團準用國外旅遊契約。 2. 旅行業應投保責任保險及履約保證保險。 3. 旅行業組團赴大陸旅行，應依「在大陸地區從事商業行為許可辦法」申請許可，直接與大陸地區旅行業往來。

(二)片面雙向時期（民國 89 年 12 月～民國 97 年 6 月）

片面雙向時期，是指臺灣人民得前往大陸，並由臺灣方面單方開放大陸人民來臺觀光之時期。

1. 小三通（金馬小三通→擴大小三通→金馬澎小三通）

 兩岸隔著臺灣海峽，臺灣地區與大陸地區人民往來必須是海運或空運之通航。臺灣地區與大陸地區人民關係條例第 95 條之 1 第 1 項規定，主管機關實施臺灣地區與大陸地區直接通商通航前，得先行試辦金門、馬祖、澎湖與大陸地區之通商通航。因而在民國 89 年 12 月行政院訂定「試辦金門馬祖與大陸地區通航實施辦法」，實施金、馬小三通，大陸居民以商務、學術、探親、探病、奔喪、旅行等事由，至金門、馬祖。嗣在民國 96 年 3 月擴大小三通，開放大陸地區人民得經由金門、馬祖赴澎湖旅行，再於民國 97 年 10 月將「試辦金門馬祖與大陸地區通航實施辦法」修正為「試辦金門、馬祖、澎湖與大陸地區通航實施辦法」，澎湖亦納入小三通。

2. 開放大陸地區人民經由第三地（第 2 類）與旅居海外大陸人民（第 3 類）來臺觀光（民國 91 年 1 月）^(註二)

　開放大陸地區人民來臺觀光，係政府既定政策，在兩岸未經協商前，採循序漸進，先開放大陸地區人民經由第三地及旅居海外之大陸人士來臺觀光。於是在民國 89 年 12 月修正「臺灣地區與大陸地區人民關係條例」，增訂第 16 條第 1 項，「大陸地區人民得申請來臺從事商務或觀光活動，其辦法由主管機關定之。」使開放大陸地區人民來臺觀光，有法源依據。內政部、交通部並於民國 90 年 12 月訂定「大陸地區人民來臺從事觀光活動許可辦法」，自民國 91 年 1 月 1 日起，第 2、3 類人士團進團出入境臺灣觀光，（民國 94 年 3 月開放第 3 類大陸人士得以自由行方式來臺觀光）。

(三)全面雙向時期（民國 97 年 7 月～）

　全面雙向時期，是指臺灣人民得前往大陸，並經兩岸協商開放大陸地區人民來臺觀光之時期。

　開放大陸地區人民來臺觀光，涉及人員入境、入臺證件、人身安全、滯留遣返等，須經兩岸協商，於是雙方分別成立對口單位。大陸先成立海峽兩岸旅遊交流協會（海旅會）並於民國 95 年 4 月訂定大陸居民赴臺旅遊管理辦法；臺灣在民國 95 年 8 月成立臺灣海峽兩岸觀光旅遊協會（臺旅會），作為協商之主體^(註三)。雙方自民國 95 年 10 月起至民國 97 年 5 月歷經 7 次協商獲致共識，於民國 97 年 6 月 13 日由財團法人海峽交流基金會（簡稱海基會）與大陸海峽兩岸關係協會（簡稱海協會）簽署「海峽兩岸關於大陸居民赴臺灣旅遊協議」，7 月 4 日首發團來臺，7 月 18 日正式開放大陸居民團進團出來臺觀光，民國 100 年 6 月起並開放自由行。

1. 團進團出
 (1) 開放之省市分三次到位：

　　開放大陸地區人民來臺觀光，並非一次全面開放，而是循序漸進分三批次。第一批（民國 97 年 7 月 18 日）開放北京、天津、上海、重慶、遼寧、江蘇、浙江、福建、山東、湖北、廣東、雲南、陝西 13 個省市。

　　第二批（民國 98 年 1 月 20 日），開放河北、山西、吉林、黑龍江、安徽、江西、河南、湖南、廣西、海南、四川、貴州 12 個省（自治區）。

　　第三批（民國 99 年 7 月 18 日）開放內蒙、新疆、青海、甘肅、西藏、寧夏。

 (2) 開放配額，由開放伊始每天 3000 人，到 4000 人（民國 100 年 1 月）再到目前 5000 人（民國 102 年 4 月）。

 (3) 停留期間由 10 天延長為 15 天（均自入境次日起算）。

2. 個人旅遊（自由行）

自民國 97 年 7 月開放大陸地區人民以團進團出方式來臺觀光，在將屆滿三年時，兩岸經協商後修正「海峽兩岸關於大陸居民赴臺灣旅遊協議」於民國 100 年 6 月 21 日換文，6 月 22 日生效，進一步開放個人旅遊（自由行）民國 100 年 6 月 28 日第一批自由行旅客來臺觀光。

(1) 開放人次

表 9-3

時間	100.6.28	101.4.20	102.4.1	102.12.1	103.4.16	104.9.21	105.12.15
人次	500 人	1000 人	2000 人	3000 人	4000 人	5000 人	6000 人

(2) 開放城市

表 9-4

時間	100.6.28	101.4.28	101.8.28	102.6.28	102.8.28	103.8.18	104.4.15
城市	北京 上海 廈門	天津 重慶 南京 廣州 杭州 成都	濟南 西安 福州 深圳	瀋陽 鄭州 武漢 蘇州 寧波 青島	石家莊 長春 合肥 長沙 南寧 泉州 昆明	哈爾濱 太原 南昌 貴陽 大連 無錫 溫州 中山 煙臺 漳州	海口 呼和浩特 蘭州 銀川 常州 舟山 惠州 威海 龍岩 桂林 徐州
數量	3	6	4	6	7	10	11

(3) 停留天數：15 日

二、從民間到實質官方

　　兩岸觀光交流從民間開始，由旅行業相關公協會與大陸辦理兩岸旅行業聯誼會 [註四]，及相互參加旅展 [註五]。直至民國 95 年，雙方以一套人馬，兩塊招牌模式，成立臺灣海峽兩岸觀光旅遊協會（會長為交通部觀光局局長，主要幹部亦為觀光局官員，簡稱臺旅會），海峽兩岸旅遊交流協會（會長為大陸國家旅遊局局長，主要幹部亦為國家旅遊局官員，簡稱海旅會），實質上，雙方官員已戴白手套交流。民國 99 年 5 月，雙方更進一步相互設立具官方性質之辦事處，（臺灣海峽兩岸觀光旅遊協會北京辦事處、海峽兩岸旅遊交流協會臺北辦事處），派駐官員。其後，雙方又分別設立分處（臺

旅會上海分處、海旅會高雄分處）。民國 104 年 11 月臺旅會上海分處又在福州設立辦公室。

圖 9-1　民國 99 年 5 月 4 日臺旅會設立北京辦事處，同年 5 月 7 日海旅會成立臺北辦事處

9-2　協商與協議

　　開放大陸地區人民來臺觀光，除前述因涉及人員入境、入臺證件、滯留遣返等，要與大陸協商外，另一方面亦因大陸「中國公民出國旅遊管理辦法」規定，出國旅遊的目的地國家，由國務院旅遊行政部門會同國務院有關部門提出，報國務院批准後，由國務院旅遊行政部門公布，任何單位和個人不得組織中國公民到國務院旅遊行政部門公布的出國旅遊的目的地國家以外的國家旅遊。

　　中國大陸是在 1983 年開始開放大陸居民到香港、澳門，1988 年起陸續開放至泰國、新加坡、馬來西亞、菲律賓。1998 年又繼續開放至韓國、紐西蘭、澳洲、日本，2004 年開放至歐洲國家，2008 年 7 月開放至臺灣。[註六]

　　開放大陸地區人民來臺觀光，兩岸經過數次協商，達成共識後，於民國 97 年 6 月 13 日由財團法人海峽交流基金會與大陸海峽兩岸關係協會簽署海峽兩岸關於大陸居民赴臺灣旅遊協議。

一、協商

　　協商係雙方就開放的相關事宜相互討論（例如：開放之省市、人數、時間、停留天數…及其他有關事項），過程中互有攻防，並須講求對等、尊嚴，當然，有時亦須各退一步，茲就兩岸協商之程序及注意事項說明如下：

(一)經行政院大陸委員會委託

　　協商之結果，係要簽署協議，而受委託之機關（構）、團體，依臺灣地區與大陸地區人民關係條例第 4 條規定，有下列三種類型

1.　行政院設立或指定之機構。

2. 設立時政府捐助財產總額逾二分之一，設立目的為處理臺灣地區與大陸地區人民往來有關事務，並以行政院大陸委員會為中央主管機關或目的事業主管機關之民間團體。

3. 具有公信力、專業能力及經驗之其他具公益性質之法人（依處理事務之性質及需要，逐案委託，必要時，並得委託其代為簽署協議）例如：開放大陸地區人民來臺觀光之事務，行政院大陸委員會委託臺灣海峽兩岸觀光旅遊協會與大陸協商^{（註七）}。

(二)注意事項

1. 不得逾授權範圍並應受委託機關之指揮監督。

2. 保密及利益迴避義務（負有與公務員相同之保密與利益迴避義務）。

3. 主權與對等。

4. 具有專業，要瞭解雙方法令與實務。

5. 知己知彼（了解我方，觀察對方）。

6. 互信誠意

 以互信建立溝通管道，以誠意化解雙方歧見

7. 注意雙方文字及意涵之差異。

(三)擬訂議程（1~N 次）

1. 雙方議定時間、地點、人員及議題 ◀

2. 議程

 (1) 雙方主談人員致詞及介紹與會人員

 (2) 就議題逐一討論，進行攻防

 (3) 中場休息

 (4) 繼續討論

 (5) 中場休息

 (6) 繼續討論

 (7) 雙方主談人員總結

 (8) 結束

3. 會場及座次安排

(四)立即製作會議紀錄，依程序陳報。

二、協議

(一)定義

憲法中只有「條約」，並無「協議」一詞。憲法第 39 條，「總統依本憲法之規定，行使締結條約…之權」，與憲法第 63 條，立法院有議決法律案…條約案及國家其他重要事項之權。

依「臺灣地區與大陸地區人民關係條例」第 4 條之 2 第 3 項規定，「本條例所稱協議，係指臺灣地區與大陸地區間就涉及行使公權力或政治議題事項所簽署之文書；協議之附加議定書、附加條款、簽字議定書、同意紀錄、附錄及其他附加文件，均屬構成協議之一部分。」

(二)簽署程序

1. 簽署前，先將協議草案報經委託機關陳報行政院同意。
2. 簽署後
 (1) 協議之內容涉及法律之修正或應以法律定之者，應於簽署後三十日內報請行政院核轉立法院審議。
 (2) 協議之內容未涉及法律之修正或無須另以法律定之者，應於簽署後三十日內報請行政院核定，並送立法院備查。

表 9-5

時期	程序	
簽署前	協議草案→委託機關→行政院同意	
簽署後	涉及法律訂定（修正）	未涉及法律訂定（修正）
	30 日內 協議→行政院 →立法院審議	30 日內 協議→行政院（核定） →立法院備查

另民國 82 年 12 月 24 日公布之司法院大法官會議第 329 號解釋：「憲法所稱之條約係指中華民國與其他國家或國際組織所締約之國際書面協定，包括用條約或公約之名稱，或用協定等名稱而其內容直接涉及國家重要事項或人民之權利義務且具有法律上效力者而言。其中名稱為條約或公約或用協定等名稱而附有批准條款者，當然應送立法院審議，其餘國際書面協定，除經法律授權或事先經立法院同意簽訂，或其內容與國內法律相同者外，亦應送立法院審議。」，而其理由書亦說明臺灣地區與大陸地區間訂定之協議，因非本解釋所稱之國際書面協定，應否送請立法院審議，不在本解釋之範圍。

依上述釋字第 329 號解釋理由書，協議非本解釋所稱之國際書面協定，故協議是否應送請立法院審議，應回歸臺灣地區與大陸地區人民關係條例規定，視其內容有無涉及法律之訂定或修正而定。

開放大陸地區人民來臺觀光兩岸經過數次協商，於民國 97 年 6 月 13 日由海基會、海協會簽署海峽兩岸關於大陸居民赴臺灣旅遊協議，因未涉及法律修正，於民國 97 年 6 月 19 日經行政院第 3097 次會議核定，並於同日以院臺陸字第 0970087176 號函送立法院備查。

9-3　大陸地區人民來臺觀光之規範

開放大陸地區人民來臺觀光，係依據臺灣地區與大陸地區人民關係條例第 16 條第 1 項「大陸地區人民得申請來臺從事商務或觀光活動，其辦法由主管機關定之」之規定，由內政部、交通部於民國 90 年 12 月 10 日會銜發布「大陸地區人民來臺從事觀光活動許可辦法」。內政部並依該辦法第 31 條「本辦法施行日期由主管機關定之」之規定，於民國 90 年 12 月 11 日發布，自民國 90 年 12 月 20 日施行。施行以後，旅行業就可以開始代大陸地區人民申請入臺證，而於民國 91 年 1 月 1 日入境臺灣觀光。是以，臺灣未與大陸協商片面開放大陸地區人民來臺觀光，是從民國 90 年 12 月開始實施，而非民國 91 年 1 月。（民國 91 年 1 月 1 日是入境觀光首日）

民國 91 年 1 月起，陸續有旅居海外之大陸人士來臺觀光，及大陸居民經由日本、韓國、泰國、菲律賓等國來臺觀光。直到民國 97 年 6 月 13 日由海基會、海協會簽署海峽兩岸關於大陸居民赴臺灣旅遊協議及兩岸開放直航，大陸居民不須再經由第三地來臺觀光。茲就現行大陸地區人民來臺從事觀光活動許可辦法相關規定，說明如下：

一、開放原則

(一)循序漸進

開放大陸地區人民來臺觀光，無論是開放的省市或方式，從前述可知皆非一步到位，而是循序漸進，大陸地區人民來臺從事觀光活動許可辦法第 30 條規定，實施範圍及實施方式得由主管機關視情況調整。因此，開放初期，第一批開放大陸 13 省市人民，以組團方式來臺觀光，再分兩批次開放擴及全部省市；團進團出之後，又逐步開放個人旅遊（自由行）。

(二)配額調控　品質管理

　　一般而言，每個國家推廣入境旅遊，其入境人次並不設限，而係依市場機制及接待能力調節。惟兩岸關係特殊，從「一家人」到「敵對」再回到「一家親」，自從 1949 年到 2008 年，近 60 年的複雜情感，有了管道疏通，大陸地區人民小學課本朗朗上口的日月潭、阿里山近在眼前，每一大陸地區人民引頸接踵而至；為維持接待品質，故對大陸地區人民來臺觀光，採取總量、分流雙重控管之配額調控。大陸地區人民來臺從事觀光活動許可辦法第 4 條第 1 項規定，大陸地區人民來臺從事觀光活動，其數額得予限制，並由主管機關公告之。目前主管機關內政部移民署公告之數額，團進團出每日 5000 人（目前每一上班日核發之配額，實務算法是 5000 人×365 天÷250（工作天）），個別旅遊每日 6000 人。

1. 依序核發公告之數額

 大陸地區人民來臺從事觀光活動許可辦法第 4 條第 2 項，由內政部移民署（以下簡稱移民署）依申請案次，依序核發予經交通部觀光局核准且依規定繳納保證金之旅行業。

2. 優質團及一般團（主管機關已於民國 107 年 5 月 11 日預告修正許可辦法，取消此種分類）

 民國 97 年 7 月兩岸經過協商開放大陸地區人民來台觀光，前幾年來台人次逐年成長，政府為求質量並重，曾於民國 102 年 4 月修正大陸地區人民來台從事觀光活動許可辦法第 5 條，提出「優質團及一般團分流」之概念，明定「旅行業組團辦理大陸地區人民來台從事觀光活動，依其旅遊內容分為優質行程團體及一般行程團體」，「前項優質行程團體，其旅遊內容應經交通部觀光局審查通過」，「第三項優質行程團體及一般行程團體之核發數額及流用方式，由主管機關公告之」。交通部觀光局並配合訂定「旅行業接待大陸地區人民來台觀光旅遊團優質行程作業要點」，期以「優質團優先配額」之策略，提升接待品質。惟實施以來，業界流傳「假優質團」甚囂塵上，致其成效不佳。加以，民國 105 年 5 月以後，兩岸氛圍轉變，大陸來台觀光團體下滑，「優先發配額」之策略已無用武之地，原先之「優質團、一般團」顯無區分實益，交通部觀光局於民國 106 年 12 月 1 日廢止「旅行業接待大陸地區人民來台觀光旅遊團優質行程作業要點」，而為維持接待品質，並修正「旅行業接待大陸地區人民來台觀光旅遊團品質注意事項」（民國 106 年 11 月 15 日修正發布，106 年 12 月 1 日生效）。同時於民國 107 年 5 月 11 日預告修正大陸地區人民來台從事觀光活動許可辦法」刪除優質團之相關規定以資配合。

3. 專案團不受配額限制

　　大陸地區人民來臺從事觀光活動許可辦法第 4 條第 3 項，旅行業辦理大陸地區人民來臺從事觀光活動業務，經交通部觀光局會商移民署專案核准之團體，不受公告數額之限制。目前專案團包括：獎勵員工觀光團、原民部落觀光團、直航客船觀光團、高端品質旅遊觀光團、金馬澎離島住宿觀光團等。此等觀光團與一般觀光團性質不同，申請送件不受公告數額之限制。

表 9-6　一般團與高端團比較表

項目 ＼ 團體	一般團	高端團
法令	旅行業接待大陸地區人民來台觀光旅遊團品質注意事項	交通部觀光局辦理旅行業接待大陸地區人民來台觀光高端品質團處理原則
地接費用	每人每夜至少 60 美元	
行程	安排合理 註記景點停留時間 給予旅客充足休憩時間 環島行程至少為八天七夜	安排合理 註記景點停留時間 給予旅客充足休憩時間 環島行程至少為八天七夜
車輛	平均每日不超過 250 公里，單日不超過 300 公里 每日不逾 12 小時 乙等以上遊覽車業者 安裝 GPS 七天六夜以上，需輪調駕駛員	平均每日不超過 250 公里，單日不超過 300 公里 每日不逾 12 小時 乙等以上遊覽車業者 安裝 GPS 七天六夜以上，需輪調駕駛員 車齡 5 年內
餐食	早餐：住宿處所內或優於住處所之風味餐 全程午、晚餐平均每人每日新台幣 400 元以上	早餐：住宿處所內或優於住處所之風味餐 全程午、晚餐平均每人每餐新台幣 1000 元以上
住宿	全程總夜數 1/5 以上星級旅館（環島行程 1/4 以上） 2 人 1 室	總夜數 2/3 以上五星旅館
購物點	不逾總夜數（不含未售茶葉、靈芝等高價產品之農特產類，及免稅店） 高單價購物店不逾三站 每一購物店停留時間以 70 分鐘為限	無指定購物店
自由活動	不超過全程總日數 1/3	無自由活動
自費行程	不得安排或推銷藝文活動以外之自費行程（活動）	無自費行程

二、管理機制

(一)團進團出與個人旅遊

開放大陸地區人民來臺觀光伊始，係採團進團出，迄民國 100 年 6 月進步一開放個人旅遊。茲分述如下：

1. 團進團出及來臺資格（主管機關已於民國 107 年 5 月 11 日預告修正許可辦法，將存款二十萬元調降為十萬元）

 大陸地區人民來臺從事觀光活動許可辦法第 5 條第 1 項規定，大陸地區人民來臺從事觀光活動，除個人旅遊外，應由旅行業組團辦理並以團進團出方式為之。每團人數限五人以上四十人以下。

 大陸地區人民來臺從事觀光活動許可辦法第 3 條規定，大陸地區人民符合下列情形之一者，得申請許可來臺從事觀光活動：一、有固定正當職業或學生。二、有等值新臺幣二十萬元以上之存款，並備有大陸地區金融機構出具之證明。三、赴國外留學、旅居國外取得當地永久居留權、旅居國外取得當地依親居留權並有等值新臺幣二十萬元以上存款且備有金融機構出具之證明或旅居國外一年以上且領有工作證明及其隨行之旅居國外配偶或二親等內血親。四、赴香港、澳門留學、旅居香港、澳門取得當地永久居留權、旅居香港、澳門取得當地依親居留權並有等值新臺幣二十萬元以上存款且備有金融機構出具之證明或旅居香港、澳門一年以上且領有工作證明及其隨行之旅居香港、澳門配偶或二親等內血親。五、其他經大陸地區機關出具之證明文件。

2. 個人旅遊及來臺資格（主管機關已於民國 107 年 5 月 11 日預告修正許可辦法，將存款二十萬元調降為十萬元）

 大陸地區人民來臺從事觀光活動許可辦法第 3 條之 1 規定，大陸地區人民設籍於主管機關公告指定之區域，符合下列情形之一者，得申請許可來臺從事個人旅遊觀光活動（以下簡稱個人旅遊）：一、年滿二十歲，且有相當新臺幣二十萬元以上存款或持有銀行核發金卡或年工資所得相當新臺幣五十萬元以上。二、年滿十八歲以上在學學生。前項第一款申請人之直系血親及配偶，得隨同本人申請來臺。

3. 入出境許可證種類及效期

 (1) 效期：自核發日起三個月

 大陸地區人民來臺從事觀光活動許可辦法第 8 條第 1 項及第 2 項規定，入出境許可證，其有效期間，自核發日起三個月。大陸地區人民未於前項入出境許可證有效期間入境者，不得申請延期。

(2) 種類

- 單次入境證

- 逐次加簽或一年多次入出境

大陸地區人民來臺從事觀光活動許可辦法第 8 條第 3 項規定，大陸地區人民申請來臺觀光符合下列情形之一者，得發給逐次加簽或一年多次入出境許可證：一、依第三條第三款或第四款規定申請且經許可（赴國外、香港、澳門留學及旅居國外、香港、澳門取得當地永久居留權等條件）。二、最近十二個月內曾依第三條之一規定來臺從事個人旅遊二次以上，且無違規情形。三、大陸地區帶團領隊。四、持有經大陸地區核發往來臺灣之個人旅遊多次簽。

4. 停留期間及延期

(1) 停留期間：自入境次日起 15 日

大陸地區人民來臺從事觀光活動許可辦法第 9 條第 1 項規定，大陸地區人民經許可來臺從事觀光活動之停留期間，自入境之次日起，不得逾十五日；逾期停留者，治安機關得依法逕行強制出境。

(2) 延期停留，每次不得逾 7 日

大陸地區人民來臺從事觀光活動許可辦法第 9 條第 2 項規定，前項大陸地區人民，因疾病住院、災變或其他特殊事故，未能依限出境者，應於停留期間屆滿前，由代申請之旅行業或申請人向移民署申請延期，每次不得逾七日。

(3) 臨時入境協助延期停留之旅客

大陸地區人民來臺觀光如發生事故，為便利其大陸配偶、親友、組團社人員及大陸旅遊主管機關能即時來臺協助處理，大陸地區人民來臺從事觀光活動許可辦法第 9 條第 4 項前段及第 5 項規定，未能出境之大陸地區人民，其配偶、親友、大陸地區組團旅行社從業人員或在大陸地區公務機關（構）任職涉及旅遊業務者，必須臨時入境協助，由旅行業向交通部觀光局通報後，代向移民署申請許可；配偶及親友之入境人數以二人為限。

表 9-7 （一）大陸地區人民來臺觀光資格及入境停留彙整表

形態	團進團出		團進團出	個人旅遊	個人旅遊
	直航旅客	經國外轉來臺灣	旅居國外、港澳		大陸居民（公告指定區域）
資格（具備一項）	■ 有固定正當職業 ■ 學生 ■ 有等值新臺幣二十萬元以上之存款，並備有大陸地區金融機構出具之證明 ■ 其他經大陸地區機關出具之證明文件。（註八）		■ 赴國外留學、旅居國外取得當地永久居留權，旅居國外取得當地依親居留權，並有等值新臺幣二十萬元以上存款且備有金融機構出具之證明（旅居國外配偶或二親等內血親得隨行） ■ 旅居國外一年以上且領有工作證明（旅居國外配偶或二親等內血親得隨行） ■ 赴香港、澳門留學，旅居香港、澳門取得當地永久居留權，旅居香港、澳門取得當地依親居留權，並有等值新臺幣二十萬元以上存款且備有金融機構出具之證明。（旅居香港、澳門配偶或二親等內血親得隨行） ■ 旅居香港、澳門一年以上且領有工作證明。（旅居香港、澳門配偶或二親等內血親得隨行）		■ 年滿二十歲，且有相當新臺幣二十萬元以上存款。（直系血親及配偶得隨行） ■ 年滿二十歲，持有銀行核發金卡。（直系血親及配偶得隨行） ■ 年滿二十歲，年工資所得相當新臺幣五十萬元以上。（直系血親及配偶得隨行） ■ 年滿十八歲以上在學學生
團體人數	5-40 人	7 人以上	不限	個人	
入境方式	整團入境		組團得分批入境	個人	
停留天數	15 日（自入境之次日起算）		15 日（自入境之次日起算）		15 日（自入境之次日起算）
入境證效期	三個月（自核發日起算）		三個月（自核發日起算）		三個月（自核發日起算）
逐次加簽多次簽	大陸地區領隊得申請逐次加簽或一年多次入出境許可證		得申請逐次加簽或一年多次入出境許可證		最近十二個月內個人旅遊二次以上，且無違規情形，或持有經大陸地區核發往來臺灣之個人旅遊多次簽者，得申請逐次加簽或一年多次入出境許可證。
保險	旅行業投保責任保險				旅客投保旅遊相關保險 200 萬。

* 主管機關已於民國 107 年 5 月 11 日預告修正許可辦法，將二十萬元存款調降為十萬元。

(二)旅行業接待規範

1. 接待資格（主管機關已於民國 107 年 5 月 11 日預告修正許可辦法，將旅行社經營年資之要件由 5 年以上調降為 3 年以上；接待來臺旅客外匯實績，由新臺幣 100 萬元以上調降為新臺幣 50 萬元以上）

 接待大陸地區人民來臺觀光屬於入境旅遊業務，入境旅遊業務原本得由綜合、甲種旅行業經營之；但開放大陸地區人民來臺觀光，依「海峽兩岸關於大陸居民赴臺灣旅遊協議」，有配額管控，並非是完全自由競爭的市場，為維持市場秩序及接待品質，大陸地區的組團社是由大陸主管機關指定；臺灣地區之接待社，雖非由主管機關指定，但亦非每一家綜合、甲種旅行社即可接待，必須符合一定條件始能接待。

 大陸地區人民來臺從事觀光活動許可辦法第 10 條第 1 項規定，旅行業辦理大陸地區人民來臺從事觀光活動業務，應具備下列要件，並向交通部觀光局申請核准：一、成立五年以上之綜合或甲種旅行業。二、為省市級旅行業同業公會會員或於交通部觀光局登記之金門、馬祖旅行業。三、最近二年未曾變更代表人。但變更後之代表人，係由最近二年持續具有股東身分之人出任者，不在此限。四、最近五年未曾發生依發展觀光條例規定繳納之保證金被依法強制執行、受停業處分、拒絕往來戶或無故自行停業等情事。五、代表人於最近二年內未曾擔任有依本辦法規定被停止辦理接待業務累計達三個月以上情事之其他旅行業代表人。六、最近一年經營接待來臺旅客外匯實績達新臺幣一百萬元以上，或最近五年曾配合政策積極參與觀光活動對促進觀光活動有重大貢獻。

2. 保證金新臺幣 100 萬元

 此處之保證金與發展觀光條例第 30 條第 1 項「經營旅行業者，應依規定繳納保證金…」之性質不同，其係旅行業辦理接待大陸地區來臺觀光業務的必要要件。

 大陸地區人民來臺從事觀光活動許可辦法第 11 條第 1 項規定，旅行業經依前條規定向交通部觀光局申請核准，並自核准之日起三個月內向交通部觀光局或其委託之團體繳納新臺幣一百萬元保證金後，始得辦理接待大陸地區人民來臺從事觀光活動業務。旅行業未於三個月內繳納保證金者，由交通部觀光局廢止其核准。

 旅行業繳納本項保證金之目的如下：

 (1) 每一旅客逾期停留且行方不明者，扣繳保證金新臺幣 10 萬元。（主管機關已於民國 107 年 5 月 11 日預告修正許可辦法，將扣繳保證金額度，由新臺幣 10 萬元調降為新臺幣 5 萬元）

 大陸地區人民來臺觀光，係由經核准之旅行業代向內政部移民署申請許可，並由旅行業負責人擔任保證人，故大陸旅客逾期停留行方不明，應由接待旅行社負責。

大陸地區人民來臺從事觀光活動許可辦法第 25 條第 1 項規定，旅行業辦理大陸地區人民來臺從事觀光活動業務，該大陸地區人民，除符合第三條第三款或第四款規定者外（赴國外、香港、澳門留學及旅居國外、香港、澳門取得當地永久居留權等條件），有逾期停留且行方不明者，每一人扣繳第十一條保證金新臺幣十萬元，每團次最多扣至新臺幣一百萬元；逾期停留且行方不明情節重大，致損害國家利益者，並由交通部觀光局依發展觀光條例相關規定廢止其營業執照。

(2) 未依約定完成接待所產生代為履行之費用。

旅行業接待大陸地區人民來臺觀光，在旅客入境後，接待之旅行社應秉持誠信原則依約完成接待；如未完成接待，主管機關得以該旅行社之保證金支應接待費用，協調其他旅行社代為履行，以保障旅客權益。

大陸地區人民來臺從事觀光活動許可辦法第 25 條第 2 項規定，旅行業辦理大陸地區人民來臺從事觀光活動業務，未依約完成接待者，交通部觀光局或旅行業全聯會得協調委託其他旅行業代為履行；其所需費用，由保證金支應。

3. 責任保險

旅行業接待大陸地區人民來臺觀光，與接待國外旅客來臺觀光性質相同，為保障旅客權益，亦應投保責任保險。大陸地區人民來臺從事觀光活動許可辦法第 14 條規定，旅行業辦理大陸地區人民來臺從事觀光活動業務，應投保責任保險，其最低投保金額及範圍如下：一、每一大陸地區旅客因意外事故死亡：新臺幣二百萬元。二、每一大陸地區旅客因意外事故所致體傷之醫療費用：新臺幣十萬元。三、每一大陸地區旅客家屬來臺處理善後所必需支出之費用：新臺幣十萬元。四、每一大陸地區旅客證件遺失之損害賠償費用：新臺幣二千元。

至於大陸地區人民申請來臺從事個人旅遊者，應投保旅遊相關保險，每人最低投保金額新臺幣二百萬元，其投保期間應包含旅遊行程全程期間，並應包含醫療費用及善後處理費用。（主管機關已於民國 107 年 5 月 11 日預告修正許可辦法，因意外事故所致體傷及突發疾病所致之醫療費用，擬增訂最低保險金額須為新臺幣五十萬元）

另為保障大陸旅客權益，交通部觀光局分別於民國 104 年 7 月 21 日、民國 105 年 2 月 26 日及民國 105 年 12 月 1 日修正旅行業接待大陸地區人民來臺觀光旅遊團品質注意事項增加醫療保險，不得排除既往病史。依民國 105 年 12 月 1 日修正之品質注意事項第 4 點規定「旅行業辦理接待大陸地區人民來臺觀光團體業務，應確保所接待之大陸旅客已投保包含旅遊傷害、突發疾病（不得排除既往病史）醫療及善後處理費用之保險，前揭保險應包含醫療費用墊付與即時救援服務，其每人因意外事故死亡最低保險金額須為新臺幣二百萬元（相當人民幣五十萬元），因意外事故所致體傷及突發疾病所致之醫療費用最低保險金額須為新臺幣五十萬元（相當人民幣十二萬五千元），其投保期間應包含核准來臺停留期間。」「旅行

業應於旅客入境前一日十五時前，通報前揭保險之在臺協助單位英文代號及保險單號。」並自民國 106 年 1 月 1 日生效。

4. 行程安排

兩岸關係特殊，旅行社不能安排大陸旅客至軍事國防等重要地區。大陸地區人民來臺從事觀光活動許可辦法第 15 條規定，旅行業辦理大陸地區人民來臺從事觀光活動業務，行程之擬訂，應排除下列地區：一、軍事國防地區。二、國家實驗室、生物科技、研發或其他重要單位。另依同辦法第 26 條第 5 項第 2 款及旅行業接待大陸地區人民來臺觀光旅遊團品質注意事項第三點（一）4 規定，不得於既定行程外安排或推銷藝文活動以外之自費行程或活動。

表 9-8　(二)旅行業接待資格彙整表

接待資格	積極資格	■ 成立五年以上之綜合或甲種旅行業。 ■ 為省市級旅行業同業公會會員或於交通部觀光局登記之金門、馬祖旅行業。 ■ 最近一年經營接待來臺旅客外匯實績達新臺幣一百萬元以上，或最近五年曾配合政策積極參與觀光活動對促進觀光活動有重大貢獻。
	消極資格	■ 最近二年未曾變更代表人。（變更後之代表人，係由最近二年持續具有股東身分之人出任者，不受限制） ■ 最近五年未曾發生①保證金被依法強制執行②受停業處分③拒絕往來戶④無故自行停業。 ■ 代表人其前擔任代表人之旅行社於最近二年內未曾被停止接待大陸來臺觀光業務累計三個月。
	保證金	新臺幣一百萬元。
責任保險		■ 每一大陸地區旅客因意外事故死亡：新臺幣二百萬元。 ■ 每一大陸地區旅客因意外事故所致體傷之醫療費用：新臺幣十萬元。 ■ 每一大陸地區旅客家屬來臺處理善後所必需支出之費用：新臺幣十萬元。 ■ 每一大陸地區旅客證件遺失之損害賠償費用：新臺幣二千元。
行程排除		■ 軍事國防地區。 ■ 國家實驗室、生物科技、研發或其他重要單位。
其他		■ 與大陸地區具組團資格之旅行社簽訂組團契約。 ■ 指派合格導遊。 ■ 協尋旅客

(三)旅行業及導遊人員通報義務

開放大陸地區人民來臺觀光，對觀光產業及經濟等層面確有積極效益。惟因兩岸社會、文化等差異，為即時處理臨時突發事故及確保行程順利進行，大陸地區人民來臺從事觀光活動許可辦法規定，旅行業接待大陸觀光團體有下列情事之一者，旅行社及導遊人員均應通報。

1. 入境前通報

 大陸地區人民來臺從事觀光活動許可辦法第 22 條第 1 項第 1 款規定，旅行業應詳實填具團體入境資料（含旅客名單、行程表、購物商店、入境航班、責任保險單、遊覽車及其駕駛人、派遣之導遊人員等），並於團體入境前一日十五時前傳送交通部觀光局。團體入境前一日應向大陸地區組團旅行社確認來臺旅客人數，如旅客人數未達 5 人，應立即通報（接待旅居海外、香港及澳門之大陸觀光團亦要辦理本項通報，但非以組團方式來臺者，得免除行程表、接待車輛、隨團導遊人員等資料）。

2. 入境通報

 大陸地區人民來臺從事觀光活動許可辦法第 22 條第 1 項第 2 款規定，應於團體入境後二個小時內，詳實填具入境接待通報表（含入境及未入境團員名單、隨團導遊人員等資料），傳送或持送交通部觀光局，並適時向旅客宣播交通部觀光局錄製提供之宣導影音光碟。

3. 行程狀況通報

 (1) 導遊變更通報

 大陸地區人民來臺從事觀光活動許可辦法第 22 條第 1 項第 3 款規定，每一團體應派遣至少一名導遊人員，該導遊人員變更時，旅行業應立即通報。

 (2) 遊覽車或駕駛人變更通報

 大陸地區人民來臺從事觀光活動許可辦法第 22 條第 1 項第 4 款規定，遊覽車或其駕駛人變更時，應立即通報。

 (3) 住宿地點或購物商店變更通報

 大陸地區人民來臺從事觀光活動許可辦法第 22 條第 1 項第 5 款規定，行程之住宿地點或購物商店變更時，應立即通報。

 (4) 團員違法、逾期停留等通報（接待旅居海外、香港及澳門之大陸觀光團亦要辦理本項通報）

 大陸地區人民來臺從事觀光活動許可辦法第 22 條第 1 項第 6 款規定，發現團體團員有違法、違規、逾期停留、違規脫團、行方不明、提前出境、從事與許可目的不符之活動或違常等情事時，應立即通報舉發，並協助調查處理。

 (5) 團員離團通報

 大陸地區人民來臺從事觀光活動許可辦法第 22 條第 1 項第 7 款規定，團員因傷病、探訪親友或其他緊急事故，需離團者，除應符合交通部觀光局所定離團天數及離團人數外，並應立即通報。另依旅行業辦理大陸地區人民來臺從事觀光活動業務注意事項及作業流程第 5 點第 4 款規定，團員如因傷病、探訪親友或其他緊急事故需離團者，除應符合離團人數不超過全團人數三分之

一、離團天數不超過旅遊全程三分之一等要件，並應向隨團導遊人員陳述原因，由導遊人員填具團員離團申報書立即向交通部觀光局通報；基於維護旅客安全，導遊人員應瞭解團員動態，如發現逾原訂返回時間未歸，亦應立即向交通部觀光局通報。

(6) 事故糾紛通報（接待旅居海外、香港及澳門之大陸觀光團亦要辦理本項通報）

大陸地區人民來臺從事觀光活動許可辦法第 22 條第 1 項第 8 款規定，發生緊急事故、治安案件或旅遊糾紛，除應就近通報警察、消防、醫療等機關處理外，應立即通報。

(7) 旅居海外、香港、澳門或個人旅遊之大陸地區人民併團通報

大陸地區人民來臺從事觀光活動許可辦法第 22 條第 1 項第 10 款規定，如有第三條第三款、第四款，或第三條之一經許可來臺之大陸地區人民隨團旅遊者，應一併通報其名單及人數。

4. 出境通報

大陸地區人民來臺從事觀光活動許可辦法第 22 條第 1 項第 9 款規定，應於團體出境二個小時內，通報出境人數及未出境人員名單。

表 9-9　(三)旅行業及導遊人員通報事項彙整表

通報 ＼ 類別	大陸居民	旅居國外、港澳
入境前一日下午三時前	詳實填具團體入境資料（含旅客名單、行程表、購物商店、入境航班、責任保險單、遊覽車駕駛人、導遊人員）	詳實填具團體入境資料（含旅客名單、行程表、購物商店、入境航班、責任保險單、遊覽車及其駕駛人、導遊人員等）（非以組團方式來臺者，得免除行程表、接待車輛、導遊人員等）
入境前一日	向大陸組團社確認來臺旅客人數（如未達最低入境限額時，應即通報）	向大陸組團社確認來臺旅客人數（如未達最低入境額時，應即通報）
入境後二個小時內	詳實填具入境接待通報表（含入境及未入境團員名單、導遊人員），遊覽車派車單	（免通報）
行程進行中狀況即時通報（舉發、處理）	導遊變更通報	（免通報）
	遊覽車或駕駛人員變更通報	（免通報）
	住宿地點變更通報	（免通報）
	購物商店變更通報	（免通報）
	團員離團通報	（免通報）
	團員違法、違規、逾期停留、脫團、行方不明、提前出境與許可目的不符、違常	團員違法、違規、逾期停留、脫團、行方不明、提前出境與許可目的不符、違常
	緊急事故、治安事件、旅遊糾紛	緊急事故、治安事件、旅遊糾紛

通報 ＼ 類別	大陸居民	旅居國外、港澳
	旅居海外、香港、澳門或個人旅遊之大陸地區人民併團通報	（免通報）
出境二個小時內	通報出境人數及未出境人員名單	（免通報）

(四)旅行業違規處罰（第 26 條第 1 項、第 2 項、第 3 項、第 27 條第 4 項）

　　開放大陸地區人民來臺觀光是兩岸人民共同期待，無論臺灣或大陸都希望其能健全永續發展。對於旅行業擾亂市場秩序、損害旅客權益等違規行為，必須予以處罰，在一定期間內停止其辦理接待大陸地區人民來臺觀光業務；其另違反旅行業管理法令時，並得再依發展觀光條例處罰。旅行業之違規行為有輕有重，其處罰亦不同：一般性之違規，以「記點累計」方式，在一季內累計達 4 點以上，始予停止其辦理大陸地區人民來臺觀光業務一個月至一年之處罰；而損害旅客權益或品質不符規定等違規行為，則逕予停止其辦理大陸地區人民來臺觀光業務一個月至一年之處罰；另開放個人旅遊後，市場上漸漸形成「自由行團客化」，交通部觀光局為杜絕業者此種取巧現象，除禁止「自由行團客化」外並祭出重罰停止其辦理大陸地區人民來臺觀光業務一個月至一年之處罰。

1.　個人旅遊旅客團體（自由行團客化）之樣態

　　(1)　全團均由個人旅遊旅客組成[註九]

　　(2)　個人旅遊之旅客與非觀光目的之旅客組成

　　(3)　旅行團體由團員執行領隊業務

　　大陸地區人民來臺從事觀光活動許可辦法第 5 條之 1 第 2 項規定，個人旅遊旅客團體，指全團均由來臺從事個人旅遊之旅客所組成，或由來臺從事個人旅遊之旅客與來臺從事觀光活動以外目的之大陸地區人民所組成。同條第 3 項規定個人旅遊旅客團體，由大陸地區人民、香港或澳門居民隨團執行領隊人員業務者，推定係由香港、澳門或大陸地區旅行業、其他機構或個人組成。

2.　禁止「自由行團客化」

　　大陸地區人民來臺從事觀光活動許可辦法第 5 條之 1 第 1 項規定，旅行業辦理接待大陸地區人民來臺從事個人旅遊，不得接待由香港、澳門或大陸地區旅行業、其他機構或個人組成之個人旅遊旅客團體。

表 9-10　(四)旅行業違規態樣及處罰彙整表

違規行為	違規一次記點一點，按季計算	處罰
■ 團體人數不符規定 ■ 未簽訂組團契約	累計四點	停止辦理大陸地區人民來臺從事觀光活動業務一個月
■ 發現旅客非其本人未即通報 ■ 安排行程未排除軍事重要地區	累計五點	停止辦理三個月
■ 發現旅客疑似感染傳染病未依規定通報 ■ 應通報事項未依規定通報	累計六點	停止辦理六個月
■ 未遵守品質注意事項 ■ 規避或拒絕檢查	累計七點以上	停止辦理一年
未指派合格導遊		處罰新臺幣 1 萬至 5 萬元（發展觀光條例） 停止辦理一個月
旅行業擅將接待業務轉讓其他旅行業辦理		停止辦理一個月
■ 接待團費低於所定平均每人每夜費用。 ■ 最近一年接待大陸團，經旅客申訴五次以上，且經調查整體滿意度低。^(註十) ■ 團體已啟程來臺入境前無故取消接待。 ■ 行程中故意或重大過失棄置旅客。		停止辦理一個月至三個月
■ 個人旅遊團客化 ■ 假優質團		停止辦理一個月至一年

(五)違反購物規定之處罰（一違規行為，同時處罰旅行業及導遊人員）

購物是旅遊的元素之一，合理的購物能增加旅遊的樂趣；不當的購物除影響旅遊品質外，並徒增旅遊糾紛。旅行業接待大陸地區人民來臺觀光，其安排之購物店總數不得逾越行程總夜數。例如：七天六夜的行程其購物店總數不能超過 6 個。

表 9-11　（五）旅行業及導遊人員違規態樣及處罰彙整表
　　　　　（第 26 條第 5 項、第 27 條第 3 項、第 28 條）

違規行為	處罰	
	旅行業	導遊人員
任意變更行程^(註十一)、超車超速	停止辦理一個月至一年	停止執行接待一個月至一年
於既定行程外安排或推銷自費行程或活動^(註十二)	停止辦理一個月至一年	停止執行接待一個月至一年
購物商店總數超出規定 購物商店停留時間超出規定 強迫旅客進入或留置購物商店	停止辦理一個月至一年	停止執行接待一個月至一年

違規行為	處罰	
	旅行業	導遊人員
旅行業包庇未具接待資格之旅行業	停止辦理一年	
導遊包庇非合格導遊		停止執行接待一年

(六)導遊人員違規處罰

導遊人員受旅行業僱用在第一線服務旅客,其最了解旅行團動態,如有應通報事項而未依規定通報或未遵守品質注意事項,以記點累計處罰,每違規一次記點一點,按季計算,累計三點即停止接待大陸地區人民來臺觀光團體業務一個月

表 9-12 (六)導遊人員違規態樣及處罰(第 26 條第 4 項)

違規行為	違規一次記點一點,按季計算	處罰
■ 旅客因病、探訪親友需離團時,未依規定通報 ■ 團體入境、出境未依規定通報	累計三點	停止執行接待大陸地區人民來臺觀光團體業務一個月
■ 車輛、住宿、駕駛人變更未依規定通報 ■ 發現旅客違法、違規、違常、脫團、逾期停留、提前出境、從事不符許可目的活動,未即通報舉發	累計四點	停止執行接待三個月
■ 發生緊急事故、治安案件、旅遊糾紛,未即通報處理	累計五點	停止執行接待六個月
■ 未詳實通報或通報未再確認 ■ 因無傳真先以電話報備,未依規定補通報 ■ 未遵守品質注意事項	累計六點以上	停止執行接待一年

綜合上述說明,旅行業或導遊人員違反「大陸地區人民來臺從事觀光活動許可辦法」相關規定者,依其情節輕重,累計記點達到一定點數,主管機關處以停止執行大陸地區人民來臺觀光業務一個月至一年。鑒於停止接待之處罰影響業者至鉅,主管機關已研議修正大陸地區人民來臺從事觀光活動許可辦法,用一種「行政處分轉換」之概念,對於停止接待之處罰,如業者申請以「扣繳保證金」之方式取代,經主管機關同意者,得廢止原處分。

(七)逾期停留且行方不明扣繳保證金(第 25 條第 1 項、第 25 條之 1)

開放大陸地區人民來臺觀光之政策得否永續落實,其關鍵之指標在於逾期停留比率。為使大陸旅客逾時停留比率降至最低,除有通報等機制外,並課予旅行社保證責任,已如前述。

1. 適用對象:大陸旅客(不包含旅居香港、澳門及國外旅客)

2. 團體旅遊：每逾期停留行方不明一人，扣繳新臺幣 10 萬元（主管機關已於民國 107 年 5 月 11 日預告修正許可辦法，將扣繳金額由新臺幣 10 萬元調降為新臺幣 5 萬元）

 大陸地區人民來臺從事觀光活動許可辦法第 25 條第 1 項規定，旅行業辦理大陸地區人民來臺從事觀光活動業務，該大陸地區人民除符合第三條第三款或第四款規定者外，有逾期停留且行方不明者，每一人扣繳第十一條保證金新臺幣十萬元，每團次最多扣至新臺幣一百萬元；逾期停留且行方不明情節重大，致損害國家利益者，並由交通部觀光局依發展觀光條例相關規定廢止其營業執照。

3. 個人旅遊

 團體旅遊之行程係由旅行業安排並指派導遊人員隨團服務，如發生旅客行方不明情事，扣繳旅行業保證金尚稱合理；而個人旅遊之行程未經旅行業安排，發生旅客行方不明時，應否由旅行社負責？考量該個人旅遊之旅客，其申請來臺入境許可證係由旅行社負責人擔任保證人，故仍應由旅行社負責；惟因旅行業並未安排行程，其可責性較低，旅行業辦理個人旅遊發生第一人行方不明時先予警示。

 大陸地區人民來臺從事觀光活動許可辦法第 25 條之 1 規定，大陸地區人民經許可來臺從事個人旅遊逾期停留者，辦理該業務之旅行業應於逾期停留之日起算七日內協尋；屆協尋期仍未歸者，逾期停留之第一人予以警示，自第二人起，每逾期停留一人，由交通部觀光局停止該旅行業辦理大陸地區人民來臺從事個人旅遊業務一個月。第一次逾期停留如同時有二人以上者，自第二人起，每逾期停留一人，停止該旅行業辦理大陸地區人民來臺從事個人旅遊業務一個月。

表 9-13　(七)旅行業接待大陸旅客逾期停留且行方不明扣繳保證金一覽表

類別　　逾期情節	團體旅遊		個人旅遊	
	大陸居民	旅居國外、港澳		
逾期停留且行方不明	每逾期停留且行方不明一人，扣繳保證金新臺幣十萬元（每團最多扣至一百萬元）		七日內協尋	
			第一人	警示
			第二人起，每逾期停留一人	停止辦理一個月
				旅行業願扣繳十萬元保證金者，廢止停止辦理一個月之處分
逾期停留且行方不明情節重大，致損害國家利益	廢止旅行業執照			

- 主管機關已於民國 107 年 5 月 11 日預告修正許可辦法，將扣繳保證金由 10 萬元降為 5 萬元。

 前項之旅行業，得於交通部觀光局停止其辦理大陸地區人民來臺從事個人旅遊業務處分書送達之次日起算七日內，以書面向該局表示每一人扣繳第十一條保證金

新臺幣十萬元，經同意者，原處分廢止之。（主管機關已於民國 107 年 5 月 11 日預告修正許可辦法，將受處之旅行社其同意扣繳保證金金額由新臺幣 10 萬元調降為新臺幣 5 萬元）

(八)對大陸旅客之規範

　　大陸地區人民來臺觀光，必須檢附相關文件經由旅行業代為申請入出境許可證；而是否許可係國家主權之行使，既使已取得入出境許可證，在特定情況下亦得禁止其入境；又大陸地區人民入境時，應填具入境旅客申報單，據實填報健康狀況，入境後，應依旅行業排定之行程，不得擅自脫團，並應遵守相關規定。茲將大陸旅客申請來臺觀光應檢附之文件、不予許可、禁止入境及應遵守事項等相關規定，列表如下：

表 9-14　(八)—1 大陸地區人民申請來臺觀光檢附文件彙整表

類別 項目	團體旅遊			個人旅遊 （第 6 條第 4 項）
申請資格	正當職業、學生，二十萬存款 （第 6 條第 1 項）	持有大陸機關證明文件 （第 6 條第 3 項）	國外，港澳留學，永久居留權 （第 6 條第 2 項）	■ 年滿 20 歲或 20 萬存款 ■ 18 歲以上在學學生
檢附文件	■ 團體名冊，並標明大陸地區帶團領隊。（附領隊執照影本） ■ 經交通部觀光局審查通過之行程表。 ■ 入出境許可證申請書。 ■ 固定正當職業（任職公司執照、員工證件）、在職、在學或財力證明文件等。大陸地區帶團領隊，應加附大陸地區核發之領隊執照影本。 ■ 大陸地區所發尚餘六個月以上效期之大陸地區人民往來臺灣地區通行證或旅行證件。	■ 團體名冊，並標明大陸地區帶團領隊。（附領隊執照影本） ■ 經交通部觀光局審查通過之行程表。 ■ 入出境許可證申請書。 ■ 我方旅行業與大陸地區具組團資格之旅行社簽訂之組團契約。 ■ 大陸地區居民往來臺灣地區通行證影本（六個月以上效期）。 ■ 其他相關證明文件。	■ 旅客名單。 ■ 旅遊計畫或行程表。 ■ 入出境許可證申請書。 ■ 大陸地區所發尚餘六個月以上效期之旅行證件或香港、澳門政府核發之非永久性居民旅行證件。 ■ 國外、香港或澳門在學證明及再入國簽證影本、現住地永久居留權證明、現住地依親居留權證明及有等值新臺幣二十萬元以上之金融機構存款證明、工作證明或親屬關係證明。 ■ 其他相關證明文件。	■ 入出境許可證申請書。 ■ 大陸地區所發尚餘六個月以上效期之大陸地區人民往來臺灣地區通行證及個人旅遊加簽影本。 ■ 相當新臺幣二十萬元以上金融機構存款證明或銀行核發金卡證明文件或年工資所得相當新臺幣五十萬元以上之薪資所得證明或在學證明文件。但最近三年內曾依第 3 條之 1 第 1 項第 1 款規定經許可來臺，且無違規情形者，免附財力證明文件。 ■ 直系血親親屬、配偶隨行者，全戶戶口簿及親屬關係證明。

項目 / 類別	團體旅遊			個人旅遊（第6條第4項） ■ 年滿20歲或20萬存款 ■ 18歲以上在學學生
申請資格	正常職業、學生，二十萬存款 （第6條第1項）	持有大陸機關證明文件 （第6條第3項）	國外，港澳留學，永久居留權 （第6條第2項）	
	■ 我方旅行業與大陸地區具組團資格之旅行社簽訂之組團契約。 ■ 其他相關證明文件。			■ 未成年者，直系血親尊親屬同意書。但直系血親尊親屬隨行者，免附。 ■ 緊急聯絡人之相關資訊： ■ 大陸地區親屬。（大陸地區無親屬或親屬不在大陸地區者，為大陸地區組團社代表人）。 ■ 已投保旅遊相關保險之證明文件。 ■ 其他相關證明文件。

● 主管機關已於民國107年5月11日預告修正許可辦法，將存款20萬元降為10萬元。

表 9-15　(八)—2 大陸地區人民申請來臺觀光得不予許可事由彙整表

申請來臺得不予許可之事由（第16條）	■ 有事實足認為有危害國家安全之虞。（得組成審查會審核） ■ 曾有違背對等尊嚴之言行。（得組成審查會審核） ■ 現在中共行政、軍事、黨務或其他公務機關任職。（得組成審查會審核） ■ 患有足以妨害公共衛生或社會安寧之傳染病、精神疾病或其他疾病。 ■ 最近五年曾有犯罪紀錄、違反公共秩序或善良風俗之行為。 ■ 最近五年曾未經許可入境。 ■ 最近五年曾在臺灣地區從事與許可目的不符之活動或工作。 ■ 最近三年曾逾期停留。 ■ 最近三年曾依其他事由申請來臺，經不予許可或撤銷、廢止許可。 ■ 最近五年曾來臺從事觀光活動，有脫團或行方不明之情事。 ■ 申請資料有隱匿或虛偽不實。 ■ 申請來臺案件尚未許可或許可之證件尚有效。 ■ 團體申請許可人數不足最低限額或未指派大陸地區帶團領隊。 ■ 符合第3條第1款、第2款或第5款規定，經許可來臺從事觀光活動，或經許可自國外轉來臺灣地區觀光之大陸地區人民未隨團入境。 ■ 最近三年內曾擔任來臺個人旅遊之大陸地區緊急聯絡人，且來臺個人旅遊者逾期停留。（已協助查獲逾期停留者，不受限制。）

表 9-16　(八)—3 大陸地區人民來臺觀光經查驗得禁止入境事由彙整表

抵達機場港口，經查驗得禁止入境事由（第 17 條）	■ 未帶有效證件或拒不繳驗。 ■ 持用不法取得、偽造、變造之證件。 ■ 冒用證件或持用冒領之證件。 ■ 申請來臺之目的作虛偽之陳述或隱瞞重要事實。 ■ 攜帶違禁物。 ■ 患有足以妨害公共衛生或社會安寧之傳染病、精神疾病或其他疾病。 ■ 有違反公共秩序或善良風俗之言行。 ■ 經許可自國外轉來臺灣地區從事觀光活動之大陸地區人民，未經入境第三國直接來臺。 ■ 經許可來臺從事個人旅遊，未備妥回程機（船）票。

表 9-17　(八)—4 大陸地區人民來臺觀遵守事項彙整表

情境	作為或不作為義務	
通關	填具入境申報單，據實申報健康狀況。	
旅遊行程期間	不得違法違規違常 不得逾期停留 不得提前出境 不得違規脫團 不得從事與許可目的不符之活動	
	傷病、探訪親友、緊急事故需離團	■ 離團人數不超過全團人數之三分之一、離團天數不超過旅遊全程之三分之一。 ■ 向導遊人員申報及陳述原因，填妥就醫醫療機構或拜訪人姓名、電話、地址、歸團時間等資料申報書。

　　大陸地區人民來臺從事觀光活動許可辦法自民國 90 年 12 月經內政部、交通部會銜發布施行，為因應實務及管理需要迭有變革，現行辦法係民國 104 年 3 月 26 日修正發布，民國 104 年 4 月 1 日施行，迄已修正 12 次。鑒於大陸地區人民來臺觀光涉及人員入境審查及旅行業管理等，分屬內政部、交通部權責，內政部業於民國 102 年 12 月 30 日修正大陸地區人民進入臺灣地區許可辦法，將大陸地區專業人士來臺、及因商務活動、跨國企業內部調動來臺等事由，併入大陸地區人民進入臺灣地區許可辦法（並廢止大陸地區專業人士來臺從事專業活動許可辦法、大陸地區人民來臺從事商務活動許可辦法、跨國企業內部調動之大陸地區人民申請來臺服務許可辦法）。而目前交通部觀光局亦已就大陸地區人民來臺從事觀光活動許可辦法研擬修正草案，函送內政部移民署洽商研議。案經主管機關（內政部）於民國 107 年 5 月 11 日將修正草案預告，其主要修正重點如下：

1. 為便利及推廣陸客來台旅遊，放寬申請資格
 (1) 將申請來臺所應具備之存款金額，由新臺幣 20 萬元調降為新臺幣 10 萬元。
 (2) 增訂陸客得以「持有經主管機關公告之其他國家有效簽証者」取代財力證明。

2. 考量大陸地區人民來台觀光，係屬停留性質，受增訂「除大陸地區帶團領隊外，每年總停留期間不得逾 120 日。

3. 放寬接待旅行社之資格要件
 (1) 旅行社應具備之經營年資由 5 年以上調降為 3 年。
 (2) 旅行社最近一年經營接待來臺旅客外匯實績，由新臺幣 100 萬元調降為新臺幣 50 萬元。

4. 為簡化作業及提升一般團之接待品質，刪除優質團及一般團之配額分類。

5. 大陸旅客因意外事故所致體傷及突發疾病所致之醫療費用，明定其最低保險金額須為新臺幣 50 萬元。

6. 大陸旅客行方不明，每脫逃一人應扣繳旅行社之保證金，由新臺幣 10 萬元調降為新臺幣 5 萬元；其受停業處分者，表明以扣繳保證金換取主管機關廢止原處分，其每一人次扣繳金額由新臺幣 10 萬元調降為新臺幣 5 萬元。

7. 對於旅行業無故取消接待、棄置旅客、強迫購物等重大違規行為予以加重處罰。由交通部觀光局停止其接待大陸地區人民來臺觀光業務一個月至一年，情節重大者，並得廢止其執照。此等停止接待之處分，受處分之旅行業亦得以「每停業一個月扣繳保證金新臺幣 10 萬元」之方式，陳請主管機關廢止原處分。

8. 接待品質整體滿意度低、任意變更行程及安排自費行程，或因欠缺客觀具體標準，或因係私法契約行為，與旅遊安全及市場秩序無重大影響，不宜作為停止或廢止旅行業辦理大陸地區人民來臺從事觀光活動業務之具體客觀事由。

9. 為提升接待品質，增訂「交通部觀光局得對辦理大陸地區人民來台觀光業務之旅行業進行接待大陸觀光團體業務評鑑」。

10. 增訂旅行業辦理大陸地區人民來台觀光業務，不得與經交通部觀光局禁止業務往來之大陸組團社營業。

11. 增修大陸地區人民申請來台觀光，得不予許可（撤銷其許可）之事由，例如，參加選舉造勢、助選、遊行、抗爭…等活動。

9-4　附記

　　兩岸經過協商，民國 97 年 7 月開放大陸地區人民來台觀光，民國 107 年 7 月屆滿十年。在民國 105 年前，每年陸客來台人次 逐年成長^(註十三)，業者一再反映調高每日團體配額（團體每日 5000 人），當時政府採品質優先策略，亦曾一度實施「優質團優先

發配額」（民國106年12月1日已廢止「旅行業接待大陸地區人民來台觀光旅遊團優質行程作業要點」）及高端、部落、離島、客船、獎勵旅遊不受配額限制等措施，暫未提高團體配額。

旅遊品質與團費是對稱的，而為利於招攬旅客，旅行業在操作實務上，常與購物結合，壓低團費，致一般人誤認「購物」是負面的。事實上，旅遊期間合理的購物，是一種期待，一種滿足，一種快樂，現在都被「妖魔化」，爰此，提出購物行程與行政獎勵結合的思維。

1.　　設立公辦民營大型購物中心集中銷售，滿足陸客購物需求及品質

發展觀光條例第34條規定，主管機關對各地特有產品及手工藝品，應會同有關機關調查統計，輔導改良其生產及製作技術，提高品質，標明價格，並協助在各觀光地區商號集中銷售。建議主管機關依本條意旨，利用閒置之公有地或蚊子館作為購物中心，引進政府輔導之優質商家進駐設櫃銷售，委由民間觀光之公益人經營管理。

2.　　以行政措施鼓勵旅行社接待大陸團，安排旅客至購物中心購物。

行政機關為達行政目的，在合於行政法原理原則下，以行政措施形成鼓勵業者配合政策之誘因，是一種行政裁量權，例如：為提升陸客團之購物品質，旅行社將購物中心排入行程，績效良好者，給予行政獎勵，此項獎勵並得抵減處罰；或者給予優先審件及調控配額之便利。(註十四)

如此，對旅客、旅行社、公益法人均有利基，主管機關亦可達到品質提升之政策目標。茲以類一「器」字圖示，說明如下：

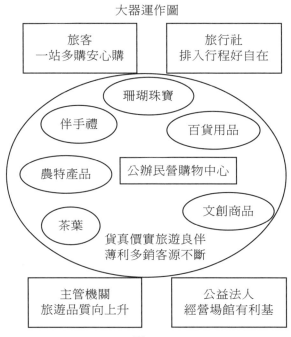

圖 9-2

9-5　大陸地區人民來台從事觀光活動許可辦法法條意旨架構圖

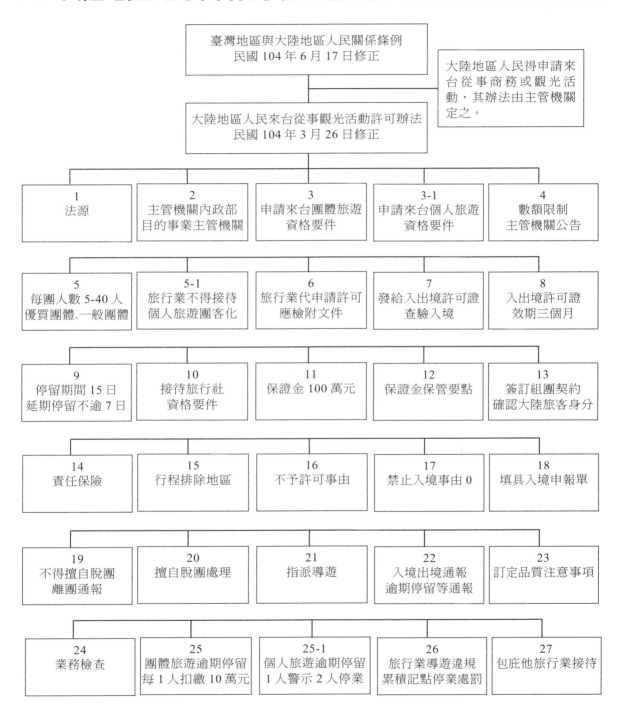

圖 9-3（1）

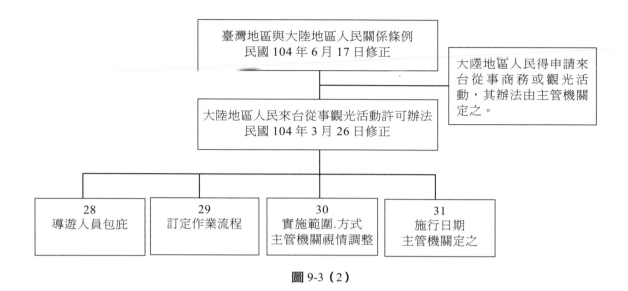

圖 9-3（2）

9-6　自我評量

1. 發展觀光條例規定，經營旅行業者應繳納保證金；大陸地區人民來臺從事觀光活動許可辦法規定，接待大陸地區旅客來臺觀光之旅行社亦應繳納保證金，二者有何區別？

2. 接待大陸地區旅客來臺觀光之旅行社應具備那些條件？

3. 大陸旅客申請來臺觀光應具備一定資格，請分別就「團體旅遊」及「個別旅遊」詳細說明

4. 請說明旅行業接待大陸地區人民組團來臺觀光之通報機制

5. 大陸地區人民來臺觀光，在旅遊行程期間應遵守那些事項？

6. 請說明開放大陸地區人民來臺觀光的機制及原則。

9-7　註釋

註一　民國 106 年 8 月至 12 月，陸客止跌成長

1. 民國 105 年上半年政黨尚未輪替，陸客來台人數仍屬正常；下半年大陸以「九二共識」之政治框架，減少交流參訪團體來台定對團體旅客採技術性措施。

2. 民國 105 年 7 月 19 日陸客團遊覽車火燒車事件，大陸媒體、網路對於臺灣旅遊的負面報導等影響，致該年下半年團體、自由行、交流團等陸客人數大幅減少。

3. 民國 106 年 8 月起人數成長，團體高於自由行，據此研判，團客限縮措施有放鬆跡象，且 105 年降幅過大，故呈現成長情形。

表 9-18　104 年、105 年、106 年大陸旅客來台人數統計及比較表

人次 ＼ 類別	106 年	105 年	比較 +-%	105 年	104 年	比較 +-%
觀光團	845,597	1,347,433	-37.24%	1,347,433	1,923,525	-29.95%
自由行	1,053,142	1,308,601	-19.52%	1,308,601	1,334,818	-1.96%
交流及其他目的別	833,810	855,700	-2.56%	855,700	925,759	-7.57%
合計	2,732,549	3,511,734	-22.19%	3,511,734	4,184,102	-16.07%

表 9-19　105 年、106 年 8 月至 12 月人數統計及比較表

人次 ＼ 類別	106 年			105 年			比較 +-%		
	團體	自由行	其他	團體	自由行	其他	團體	自由行	其他
8 月	78,806	100,470	70,723	74,004	97,176	77,358	6.49%	3.39%	-8.58%
		249,999			248,538			0.59%	
9 月	62,764	84,340	77,587	52,808	89,541	72,415	18.85%	-5.81%	7.14%
		224,691			214,764			4.62%	
10 月	75,762	115,362	72,702	58,582	92,995	63,813	29.33%	24.05%	13.93%
		263,826			215,390			22.49%	
11 月	92,225	75,605	76,226	70,739	65,840	66,407	30.37%	14.83%	14.79%
		244,056			202,986			20.23%	
12 月	82,828	87,200	77,982	73,133	77,333	69,892	13.26%	12.76%	11.58%
		248,010			220,358			12.55%	

表 9-20　104 年、105 年 8 月至 12 月人數統計及比較表

人次 ＼ 類別	105 年			104 年			比較 +-%		
	團體	自由行	其他	團體	自由行	其他	團體	自由行	其他
8 月	74,004	97,176	77,358	164,867	114,645	88,224	-55.11%	-15.24%	-12.32%
		248,538			367,736			-32.41%	
9 月	52,808	89,541	72,415	147,495	100,609	97,139	-64.20%	-11.00%	-25.45%
		214,764			345,243			-37.79%	
10 月	58,582	92,995	63,813	183,740	121,727	81,196	-68.12%	-23.60%	-21.41%
		215,390			386,663			-44.30%	
11 月	70,739	65,840	66,407	172,710	107,692	77,253	-59.04%	-38.86%	-14.04%
		202,986			357,655			-43.25%	
12 月	73,133	77,333	69,892	143,237	111,955	71,937	-48.94%	-30.92%	-2.84%
		220,358			327,129			-32.64%	

註二　　民國 91 年我方開放大陸人士來臺觀光，在內部文件上分為以下三類（法規並未區分）

第一類：從大陸地區直接來臺觀光之大陸地區人民。

第二類：赴國外旅遊或商務考察轉來臺灣觀光之大陸地區人民。

第三類：赴國外留學或旅居國外取得當地永久居留權來臺觀光之大陸地區人民。

註三　　兩岸官方在正式官式場合，未能以「機關」、「官銜」互認互稱時，雙方默契以「一套人馬兩套招牌」模式處理。臺灣海峽兩岸觀光旅遊協會即交通部觀光局；海峽兩岸旅遊交流協會即中國大陸國家旅遊局。目前行政院大陸委員會及中國大陸國務院臺灣事務辦公室已互稱官銜，但其他機關間尚不適用。

註四　　海峽兩岸旅行業聯誼會

表 9-21

屆次	會議時間	地點	屆次	會議時間	地點
1	1998 年 2/15	大陸 湖北武漢	11	2008 年 2/25	大陸 廣西桂林
2	1999 年 2/23	大陸 河南鄭州	12	2009 年 2/26	臺灣 臺北
3	2000 年 2/22	大陸 重慶	13	2010 年 3/02	大陸 貴州貴陽
4	2001 年 2/13	大陸 湖南長沙	14	2011 年 2/23	臺灣 臺北
5	2002 年 2/25	大陸 遼寧大連	15	2012 年 2/21	大陸 海南海口
6	2003 年 2/25	大陸 海南海口	16	2013 年 3/29	臺灣 苗栗
7	2004 年 2/08	大陸 山東青島	17	2014 年 2/27	大陸 江西南昌
8	2005 年 2/25	大陸 福建廈門	18	2015 年 3/24	臺灣 臺北
9	2006 年 2/14	大陸 黑龍江哈爾濱	19	2016 年 3/16	大陸 廣西南寧
10	2007 年 3/02	大陸 四川成都			

海峽兩岸旅行業聯誼會已連續辦理 19 屆，雙方已在思考改變轉型為「兩岸旅行商大會」。第一次「兩岸旅行商大會」於 2017 年 8 月 17-18 日在張家界舉行。

註五　　台灣觀光協會於民國 93 年至上海觀摩大陸國家旅遊局所舉辦中國國際旅遊交易會（China International Travel Mart，簡稱 CITM），民國 94 年起組團參加 CITM；民國 95 年起辦理海峽兩岸臺北旅展，大陸國家旅遊局組織業者來臺參展。

註六　　大陸開放出國旅遊目的地（資料來源：大陸國家旅遊局）

表 9-22

序號	國家/地區	啟動時間	開展業務情況
1	香港	1983 年	全面開展
2	澳門	1983 年	全面開展
3	泰國	1988 年	全面開展
4	新加坡	1990 年	全面開展
5	馬來西亞	1990 年	全面開展
6	菲律賓	1992 年	全面開展
7	澳大利亞	1999 年	北京 上海 廣州開展
		2004 年 7 月	天津 河北 山東 江蘇 浙江 重慶正式開展
		2006 年 8 月	全面開展
8	新西蘭	1999 年	北京 上海 廣州開展
		2004 年 7 月	天津 河北 山東 江蘇 浙江 重慶正式開展
		2006 年 8 月	全面開展
9	韓國	1998 年	全面開展
10	日本	2000 年	北京上海廣州試辦
		2004 年 9 月 15 日	遼甯 天津 山東 江蘇 浙江正式開展
		2005 年 7 月 25 日	全面開展
11	越南	2000 年	全面開展
12	柬埔寨	2000 年	全面開展
13	緬甸	2000 年	全面開展
14	文萊	2000 年	全面開展
15	尼泊爾	2002 年	全面開展
16	印度尼西亞	2002 年	全面開展
17	馬耳他	2002 年	全面開展
18	土耳其	2002 年	全面開展
19	埃及	2002 年	全面開展
20	德國	2003 年	全面開展
21	印度	2003 年	全面開展
22	馬爾代夫	2003 年	全面開展
23	斯裏蘭卡	2003 年	全面開展
24	南非	2003 年	全面開展
25	克羅地亞	2003 年	全面開展
26	匈牙利	2003 年	全面開展
27	巴基斯坦	2003 年	全面開展

序號	國家/地區	啟動時間	開展業務情況
28	古巴	2003 年	全面開展
29	希臘	2004 年 9 月	全面開展
30	法國	2004 年 9 月	全面開展
31	荷蘭	2004 年 9 月	全面開展
32	比利時	2004 年 9 月	全面開展
33	盧森堡	2004 年 9 月	全面開展
34	葡萄牙	2004 年 9 月	全面開展
35	西班牙	2004 年 9 月	全面開展
36	意大利	2004 年 9 月	全面開展
37	奧地利	2004 年 9 月	全面開展
38	芬蘭	2004 年 9 月	全面開展
39	瑞典	2004 年 9 月	全面開展
40	捷克	2004 年 9 月	全面開展
41	愛沙尼亞	2004 年 9 月	全面開展
42	拉脫維亞	2004 年 9 月	全面開展
43	立陶宛	2004 年 9 月	全面開展
44	波蘭	2004 年 9 月	全面開展
45	斯洛文尼亞	2004 年 9 月	全面開展
46	斯洛伐克	2004 年 9 月	全面開展
47	塞浦路斯	2004 年 9 月	全面開展
48	丹麥	2004 年 9 月	全面開展
49	冰島	2004 年 9 月	全面開展
50	愛爾蘭	2004 年 9 月	全面開展
51	挪威	2004 年 9 月	全面開展
52	羅馬尼亞	2004 年 9 月	全面開展
53	瑞士	2004 年 9 月	全面開展
54	列支敦士登	2004 年 9 月	全面開展
55	埃塞俄比亞	2004 年 12 月 15 日	全面開展
56	津巴布韋	2004 年 12 月 15 日	全面開展
57	坦桑尼亞	2004 年 12 月 15 日	全面開展
58	毛裏求斯	2004 年 12 月 15 日	全面開展
59	突尼斯	2004 年 12 月 15 日	全面開展
60	塞舌爾	2004 年 12 月 15 日	全面開展
61	肯尼亞	2004 年 12 月 15 日	全面開展
62	贊比亞	2004 年 12 月 15 日	全面開展

序號	國家/地區	啟動時間	開展業務情況
63	約旦	2004 年 12 月 15 日	全面開展
64	北馬裏亞納群島聯邦	2005 年 4 月 1 日	全面開展
65	斐濟	2005 年 5 月 1 日	全面開展
66	瓦努阿圖	2005 年 5 月 1 日	全面開展
67	英國	2005 年 7 月 15 日	全面開展
68	智利	2005 年 7 月 15 日	全面開展
69	牙買加	2005 年 7 月 15 日	全面開展
70	俄羅斯	2005 年 8 月 25 日	全面開展
71	巴西	2005 年 9 月 15 日	全面開展
72	墨西哥	2005 年 9 月 15 日	全面開展
73	秘魯	2005 年 9 月 15 日	全面開展
74	安提瓜和巴布達	2005 年 9 月 15 日	全面開展
75	巴巴多斯	2005 年 9 月 15 日	全面開展
76	老撾	2005 年 9 月 15 日	全面開展
77	蒙古	2006 年 3 月 1 日	全面開展
78	湯加	2006 年 3 月 1 日	全面開展
79	格林納達	2006 年 3 月 1 日	全面開展
80	巴哈馬	2006 年 3 月 1 日	全面開展
81	阿根廷	2007 年 1 月 1 日	全面開展
82	委內瑞拉	2007 年 1 月 1 日	全面開展
83	烏幹達	2007 年 1 月 1 日	全面開展
84	孟加拉	2007 年 1 月 1 日	全面開展
85	安道爾	2007 年 1 月 1 日	全面開展
86	保加利亞	2007 年 10 月 15 日	全面開展
87	摩洛哥	2007 年 10 月 15 日	全面開展
88	摩納哥	2007 年 10 月 15 日	全面開展
89	叙利亞	2007 年 10 月 15 日	全面開展
90	阿曼	2007 年 10 月 15 日	全面開展
91	納米比亞	2007 年 10 月 15 日	全面開展
92	美國	2008 年 6 月 17 日	北京 天津 上海 江蘇 浙江 湖南 湖北 河北 廣東正式開展
		2009 年 10 月 1 日	山西 遼甯 吉林 黑龍江 安徽 山東 廣西 海南 重慶 四川 雲南 陝西正式開展
		2011 年 1 月 30 日	內蒙古 甯夏 福建正式開展
		2012 年 1 月 30 日	河南 江西 貴州正式開展
		2014 年 1 月 30 日	青海、甘肅正式開展

序號	國家/地區	啟動時間	開展業務情況
93	臺灣	2008 年 7 月 18 日	全面開展
94	法屬波利尼西亞	2008 年 9 月 15 日	全面開展
95	以色列	2008 年 9 月 15 日	全面開展
96	佛得角共和國	2009 年 9 月 15 日	全面開展
97	圭亞那	2009 年 9 月 15 日	全面開展
98	黑山共和國	2009 年 9 月 15 日	全面開展
99	加納共和國	2009 年 9 月 15 日	全面開展
100	厄瓜多爾	2009 年 9 月 15 日	全面開展
101	多米尼克	2009 年 9 月 15 日	全面開展
102	阿拉伯聯合酋長國	2009 年 9 月 15 日	全面開展
103	巴布亞新幾內亞	2009 年 9 月 15 日	全面開展
104	馬裏共和國	2009 年 9 月 15 日	全面開展
105	朝鮮	2010 年 4 月 12 日	全面開展
106	密克羅尼西亞	2010 年 4 月 12 日	全面開展
107	烏茲別克斯坦	2010 年 5 月 1 日	全面開展
108	黎巴嫩	2010 年 5 月 1 日	全面開展
109	加拿大	2010 年 8 月 15 日	全面開展
110	塞爾維亞共和國	2010 年 8 月 15 日	全面開展
111	伊朗伊斯蘭共和國	2011 年 8 月 15 日	全面開展
112	馬達加斯加共和國	2012 年 2 月 1 日	全面開展
113	哥倫比亞共和國	2012 年 2 月 1 日	全面開展
114	薩摩亞獨立國	2012 年 4 月 15 日	全面開展
115	喀麥隆共和國	2012 年 12 月 1 日	全面開展
116	盧旺達共和國	2013 年 7 月 1 日	全面開展
117	烏克蘭	2014 年 9 月 1 日	全面開展
118	哥斯達黎加共和國	2015 年 8 月 1 日	全面開展
119	格魯吉亞	2015 年 8 月 1 日	全面開展
120	馬其頓	2016 年 2 月 1 日	全面開展
121	亞美尼亞	2016 年 4 月 1 日	全面開展
122	塞內加爾	2016 年 6 月 1 日	全面開展
123	哈薩克斯坦	2016 年 7 月 15 日	全面開展
124	蘇丹共和國	2017 年 2 月 1 日	全面開展
125	烏拉圭	2017 年 7 月 1 日	全面開展
126	聖多美和普林西北	2017 年 9 月 1 日	全面開展
127	法屬新喀里多尼亞	2017 年 10 月 1 日	全面開展

序號	國家/地區	啟動時間	開展業務情況
128	阿爾巴尼亞共和國	2018 年 3 月 15 日	全面開展
129	卡塔爾	2018 年 5 月 1 日	全面開展
130	巴拿馬	2018 年 8 月 15 日	全面開展

註七　　行政院大陸委員會於民國 97 年 5 月委託財團法人臺灣海峽兩岸觀光旅遊協會協助處理大陸人民來臺觀光兩岸協商及先期溝通相關事宜。

註八　　民國 97 年 7 月開放大陸地區人民來臺觀光後，業者表達大陸居民之反映：工作證明、在學證明等來臺資格文件取得耗時不便，經兩岸協商檢討僅須「大陸居民往來臺灣通行證」即可。於是在民國 98 年 1 月 17 日修正大陸地區人民來臺從事觀光活動許可辦法，增列一款「其他經大陸地區機關出具之證明文件。」

註九　　大陸地區人民來臺觀光，由旅行業組團以團進團出方式辦理者，每團人數限 5 人以上，40 人以下。為防止變相之「自由行團客化」（例如，團體 40 人，其中僅有 5 人是旅行業組團，另 35 人皆為個別旅遊旅客），旅行業接待大陸地區人民來臺觀光旅遊團品質注意事項第三點（八）原規定，經許可來臺之大陸地區人民隨團旅遊者，其隨團人數不得超過原團員人數三分之一。為使大陸旅客來臺觀光更多元、更方便，並考量大陸旅客之自主意願，交通部觀光局於民國 105 年 6 月 15 日修正旅行業接待大陸地區人民來臺觀光旅遊團品質注意事項，刪除第三點（八）規定，目前已無隨團人數不得超過原團員人數三分之一的限制。

註十　　旅客整體滿意度高或低係屬於主觀感受，欠缺具體客觀之標準，不宜作為停止或廢止旅行業接待大陸地區人民來臺之事由。

註十一　變更行程屬於違反私法契約，其是否與旅遊安全有因果關係，應依個案之事實認定，不宜作為停止或廢止旅行業接待大陸地區人民來臺之事由。

註十二　旅行業於既定行程外安排或推銷自費行程，其是否屬於嚴重干預市場秩序之行為，應依個案之事實認定，不宜作為停止或廢止旅行業接待大陸地區人民來臺之事由。

註十三　民國 105 年 5 月 20 日民進黨執政，兩岸情勢轉變，大陸旅客來臺呈遞減現象，依據交通部觀光局統計，民國 104 年來台人次為 4,184,102，民國 105 年來台人次為 3,511,734，民國 106 年來台人次為 2,732,549 人次；不過民國 106 年 8 月至 12 月，較民國 105 年同期成長。

註十四　調控配額之前提是在每日申請來臺觀光之人數逾每日配額始能發揮效果。惟 2016 年 520 後因兩岸情勢變遷，短期內每日申請來臺人數並未達配額上限。

觀光旅館業輔導管理 10
（發展觀光條例、觀光旅館業管理規則、
觀光旅館建築及設備標準）

據交通部觀光局統計，迄民國 107 年 6 月臺灣共有觀光旅館 126 家（國際觀光旅館 79 家、一般觀光旅館 47 家），客房數 29,374 間（國際觀光旅館 22,601 間、一般觀光旅館 6,773 間）。國際觀光旅館之規模大小不一，其客房有七、八百間者，也有一百間以下者，而以 201 間至 400 間占多數。觀光旅館家數及房間數統計表與觀光旅館規模統計如表 10-1、表 10-2：

表 10-1　觀光旅館家數及房間數統計表

地區/客房數	國際觀光旅館		一般觀光旅館		合計	
	家數	客房數	家數	客房數	家數	客房數
臺北市	27	8,908	18	2,508	45	11,416
新北市	3	693	5	448	8	1,141
基隆市	0	0	1	141	1	141
桃園市	5	1,455	4	817	9	2,272
新竹市	2	465	0	0	2	465
新竹縣	1	386	1	384	2	770
苗栗縣	0	0	1	191	1	191
臺中市	5	1,135	3	538	8	1,673
南投縣	3	399	0	0	3	399
嘉義縣	0	0	3	236	3	236
嘉義市	1	245	1	120	2	365
臺南市	6	1,429	1	40	7	1,469
高雄市	10	3,703	2	397	12	4,100
屏東縣	3	851	1	234	4	1,085
宜蘭縣	5	893	3	304	8	1,197
花蓮縣	5	1,249	0	0	5	1,249
臺東縣	2	459	1	290	3	749

地區/客房數	國際觀光旅館		一般觀光旅館		合計	
	家數	客房數	家數	客房數	家數	客房數
澎湖縣	1	331	1	78	2	409
金門縣	0	0	1	47	1	47
合計	79	22,601	47	6,773	126	29,374

資料來源：交通部觀光局 107 年 6 月統計資料

表 10-2　觀光旅館規模統計表

規模別	家數	客房數（間）	比率（%）
701 間以上	1	865	4.03
601-700 間	3	1,954	9.11
501-600 間	2	1,161	5.41
401-500 間	8	3,484	16.24
301-400 間	13	4,474	20.85
201-300 間	26	6,273	29.24
101-200 間	17	2,813	13.11
100 間以下	5	430	2.00
合計	75	21,454	100

資料來源：交通部觀光局，民國 107 年 6 月

　　民國四、五十年代，臺灣可接待國際旅客之住宿設施有圓山大飯店、中國之友社、自由之家及臺灣鐵路飯店 4 家，當時客房數在 20 間以上就可稱為觀光旅館，民國 53 年統一大飯店（已註銷），國賓大飯店、中泰賓館（已註銷拆除重建，現為文華東方酒店）相繼開幕，開啟觀光旅館的時代。（註一）

10-1　沿革

　　觀光旅館係提供觀光旅客住宿之設施，其建築及設備必須具備一定之規模，有別於旅館。故關於觀光旅館之法規就有二種，一是規範建築及設備，一是律定輔導管理；二種不同性質之法規，由分而合，又由合而分。臺灣地區在民國 46 年 2 月，就由臺灣省政府訂定「國際觀光旅館標準要點」（嗣後修正為「新建國際觀光旅館建築及設備準要點」）「觀光旅館最低設備標準要點」，民國 52 年 9 月訂定「臺灣省觀光旅館輔導辦法」，民國 56 年臺北市改制為直轄市，由交通部訂定「臺灣地區觀光旅館輔導管理辦法」；之後又將其與「新建國際觀光旅館建築及設備標準要點」合併，於民國 66 年訂定觀光旅館業管理規則（含附表觀光旅館及建築設備標準），亦即「由分而合」。惟當時仍未有法律授權之依據，直至發展觀光條例民國 69 年 11 月修正，授權交通部訂定觀光旅館業管理規則，使觀光旅館業之管理有了法源依據。另該條例民國 90 年

11 月修正時，又授權訂定觀光旅館建築及設備標準，交通部於民國 92 年 4 月 28 日發布觀光旅館建築及設備標準，觀光旅館業管理規則亦配合修正，刪除依附於觀光旅館業管理規則附表之觀光旅館建築及設備標準（由合而分）。

　　談到觀光旅館業之輔導管理，除了上述法規之演變外，還有以下幾個議題須先讓讀者了解。

一、住宅區內興建觀光旅館問題

(一)背景（禁建→有條件允許→專案核准）

　　為維持住宅區之安寧，住宅區內原係禁建觀光旅館，民國 53 年（1964），日本開放人民至海外觀光，開啟日本旅客來臺觀光。惟當時缺乏適合接待國際旅客之旅館，民國 57 年 9 月 25 日行政院觀光政策審議小組研商「為住宅區內禁止興建旅館之規定，對於觀光事業之發展頗多窒礙，擬具改善辦法，提請核議案」，決議「有條件改善」，經行政院於民國 57 年 10 月 21 日臺 57 內字第 8403 號令核准。

　　嗣都市計畫法臺北市施行細則（高雄市施行細則、臺灣省施行細則）均明定住宅區不得興建旅館，民國 65 年 8 月經臺北市政府請示行政院，由行政院交議內政部研議，請觀光局研究分析專案報院。內政部於民國 65 年 12 月 3 日研議，以院轄市客房 240 間，面臨 30 公尺以上道路，保留空地 30%以上，和省轄市客房 120 間，面臨 20 公尺以上道路者，得申請設立觀光旅館。行政院於民國 66 年 3 月 16 日臺 66 內字第 2059 號函釋：凡在住宅區內興建國際觀光旅館案件，經交通部觀光局審查其建築設備與規定標準相符者，由內政部與交通部依照內政部民國 65 年 12 月 3 日會商結論，專案核准興建」，該專案核准在住宅區內興建國際觀光旅館案，實施迄民國 86 年 9 月 11 日停止適用。

(二)現況

1. 臺北市：（臺北市土地使用分區管制規則）

 (1) 住三、住四、商一、風景區：附條件允許。

 (2) 商二、商三、商四：允許使用。

2. 臺灣省（都市計畫法臺灣省施行細則第 15 條第 1 項第 10 款）

 住宅區原則上不得為旅館使用，但經目的事業主管機關審查核准者，其設置地點面臨十二公尺以上道路，且不妨礙居住安寧、公共安全與衛生者，不在此限。

3. 高雄市（都市計畫法高雄市施行細則—高雄市都市計畫住宅區旅館設置審查基準）

 住宅區原則上不得為旅館、觀光旅館使用，但經目的事業主管機關核准者，不在此限。

(1) 一般觀光旅館全部或一部設置於都市計畫住宅區者，基地應面臨寬度三十公尺以上之已開闢道路。

(2) 一般旅館全部或一部設置於都市計畫住宅區者，基地應面臨寬度八公尺以上之已開闢道路，並於旅客主要出入口之樓層設置門廳及旅客接待處，且客房不得設置於地下室；其非以整棟建築物為旅館使用者，並應符合下列規定：

- 經該棟建築物區分所有權人會議決議同意。
- 營業樓層應整層為旅館使用。
- 設有獨立之旅客出入口。

此外，觀光旅館建築及設備標準第 5 條第 1 項規定，觀光旅館基地位在住宅區者，限整幢建築物供觀光旅館使用，且其客房樓地板面積合計不得低於計算容積率之總樓地板面積百分之六十。

二、申請興建觀光旅館是否限於「新建」問題

觀光旅館之建築及設備應符合一定之標準，所以申請興建觀光旅館，其建築物之設計，最好是一開始的規劃就是要興建觀光旅館，亦即必須「新建」。但正常情況下，不含土地取得及變更地用之時間，興建觀光旅館的期程，從一塊素地到完成約需二年到三年。當觀光旅館供給不足時，興建觀光旅館是否限於新建？政府就會有所調整，其歷程由嚴→更嚴→寬→更寬→放任。

(一)以新建為原則，報核准後不以新建為限（嚴）（民國 66 年 7 月）

1. 旅社報准後，得變更為一般觀光旅館。

 興建觀光旅館應於申請建造執照前，填具申請書，亦即限於申請新建案件。但將普通旅社改建為一般觀光旅館，專案報核准者，則例外准予受理（改建為國際觀光旅館仍不准）。實務上，乃出現業者將辦興建中之辦公大樓、集合住宅先變更為旅社，再變更為一般觀光旅館。

2. 既有建物報准後得申請變更為一般觀光旅館（民國 67 年 8 月）。

 交通部民國 67 年 8 月 24 日交路（67）字第 16205 號函，施工中或興建完成之建築物申請變更為一般觀光旅館案件，原則上准予受理，但應報交通部核定。

3. 既有建物報准後得申請變更為國際觀光旅館（民國 72 年 2 月）。

 交通部民國 72 年 2 月 1 日交路字第 2588 號函，先建後申請為國際觀光旅館亦准予受理。

(二)興建觀光旅館以新建者為限（更嚴）（民國 74 年 6 月函釋，民國 74 年 11 月修正觀光旅館業管理規則）

民國 74 年觀光旅館供不應求之情形已紓解，另一方面，既有建築物改建為觀光旅館，其外觀造型及內部格局，無法與「先申請後興建」之觀光旅館等質，交通部民國 74 年 6 月 7 日交路字第 11727 號函，不再受理「先建後申請」觀光旅館案件，民國 74 年 11 月觀光旅館業管理規則修正，明定興建觀光旅館以新建者為限並應於申請建造執照前填具申請書。

(三)已領有建造執照，未施築結構體者，得申請興建為觀光旅館（民國 77 年 6 月）（寬）

建物領有建造執照，尚未施築結構體，如申請變更為觀光旅館，一般而言，尚不影響其外觀造型內部格局，爰又修正觀光旅館業管理規則，同意其申請興建觀光旅館。

(四)建物未取得使用執照前，得申請興建為觀光旅館（更寬）

建築法所稱建造行為，其建築物本體，在未領取使用執照前，只要符合建築法令均得變更，故在未取得使用執照前，仍不失為「新建」。

(五)既有建物得申請興建為觀光旅館（放任）。

三、夜總會

行政院於民國 69 年 1 月 23 日臺 69 內字第 0909 號函示：1.合乎標準之國際觀光旅館附設之夜總會劃出特定營業範圍。2.合於國際觀光旅館標準之旅館或飯店，其附設之夜總會應符合一定之條件。是以觀光旅館業管理規則將夜總會納入規範。

(一)國際觀光旅館得申請附設夜總會 1 處（民國 69 年 11 月）。繳納許可年費，領取許可證。

(二)觀光旅館（即目前之「一般觀光旅館」。當時之分類，觀光旅館分為國際觀光旅館及觀光旅館）得申請附設夜總會（民國 74 年 6 月），降低許可年費（按現行金額 30%徵收）

(三)全面開放觀光旅館均得設夜總會（民國 76 年 12 月），不提供跳舞場所之夜總會免繳許可年費。

(四)取消夜總會營業執照及繳納許可年費之規定（民國 79 年 11 月）

(五)「夜總會」為觀光旅館附屬設施之一，觀光旅館附設夜總會者，取消應另填申請書之規定（民國 84 年 7 月）。

四、廢水處理

觀光旅館業提供旅客住宿、餐飲等服務，其廢水處理應予重視，行政院環境保護署於民國 77 年 7 月 18 日公告，將觀光旅館納入廢水處理與排放改善之對象，觀光旅館必須設置廢水處理設備，曾造成一些觀光旅館為此申請註銷觀光旅館業營業執照，另申請旅館業登記證，改以一般旅館經營。[註二]

五、興辦事業計畫審查

　　觀光旅館業管理規則自民國 66 年發布施行以來，均未納入「興辦事業計畫審查」機制，迄民國 105 年 1 月 28 日交通部修正觀光旅館業管理規則，明定涉及都市計畫變更或非都市土地變更編定者，應先擬具興辦事業計畫，報請主管機關核准後，再備具興辦事業計畫定稿本及相關文件向交通部申請核准籌設，並得採分期分區方式興建。

六、核准籌設後限期興建完成

　　觀光旅館經核准籌設後，雖有規定應於 2 年內取得用途為觀光旅館之建造執照依法興建，但因有展期之巧門，造成核准籌設後遲未興建，或興建完成後先向地方政府申請旅館業登記證先行營業。交通部正視此一異象，於民國 105 年 1 月 28 日修正觀光旅館業管理規則，明定：

(一)申請籌設後 2 年內取得用途為觀光旅館之建造執照依法興建。

(二)取得建造執照之日起 5 年內，向當地建築主管機關申請核發用途為觀光旅館之使用執照。

(三)供作觀光旅館使用之建築物已領有使用執照者，於核准籌設之日起 2 年內向當地建築主管機關申請核發用途為觀光旅館之使用執照。

(四)自取得用途為觀光旅館之使用執照之日起 1 年內依規定申請營業。

　　另未依規定期限完成者，其籌設核准失其效力，且申請延展者，總延展次數以 2 次為限，每次延展期間以半年為限，延展期滿仍未完成者，其籌設核准失其效力。

10-2　觀光旅館業之規範

一、許可制

　　觀光旅館之建築及設備標準應符合一定之標準，其管理服務亦須維持一定之水平，此為其與「旅館」主要之區別。發展觀光條例第 21 條規定，經營觀光旅館業者，應先向中央主管機關申請核准並依法辦理公司登記後，領取觀光旅館業執照，始得營業。

二、分類

　　為使觀光旅館業經營之觀光旅館，本其市場定位興建，爰將觀光旅館區分為「國際觀光旅館」及「一般觀光旅館」，其設施及客房面積、浴廁空間均有基本之規定[註三]。

三、管轄

觀光旅館業之主管機關係交通部，惟交通部業務龐大，爰將觀光旅館業之管理事項委由交通部觀光局及直轄市政府辦理。

(一)直轄市之一般觀光旅館

交通部對在直轄市之一般觀光旅館之籌設、變更、轉讓、檢查、輔導，獎勵、處罰與監督管理（未包含發照），委辦直轄市政府辦理^(註四)。

(二)國際觀光旅館及直轄市以外之一般觀光旅館

交通部對國際觀光旅館及直轄市以外之一般觀光旅館之興建事業計畫審核、籌設、變更、轉讓、檢查、輔導、獎勵、處罰與監督、管理等事項，委任交通部觀光局執行。

(三)發照

觀光旅館業籌建完成後，其營業執照及觀光旅館業專用標識之核發，無論是國際觀光旅館或一般觀光旅館，亦不問其是否在直轄市，交通部皆委任交通部觀光局執行。因此在直轄市之一般觀光旅館業，其籌設…等，交通部雖委辦直轄市政府辦理，但其籌建完成後之發照，仍須由直轄市政府函報交通部觀光局辦理發照事宜。

四、籌建階段

(一)籌設程序

1. 申請籌設（交通部）

 (1) 名稱

 (2) 檢附文件

 　　甲、不涉及都市計畫變更或非都市土地變更編定者

 * 觀光旅館業籌設申請書。

 * 發起人名冊或董事、監察人名冊。

 * 公司章程。

 * 營業計畫書。

 * 財務計畫書。

- 最近 3 個月內核發之土地登記謄本、土地使用權利證明文件及土地使用分區證明；以既有建築物供作觀光旅館使用者，並應附最近 3 個月內核發之建築物登記謄本及建築物使用權利證明文件；建築物非申請人所有者，並應附建築物所有權人出具之建築物使用權同意書。

- 建築設計圖說。

- 設備總說明書。

乙、涉及都市計畫變更或非都市土地變更編定者

- 擬具興辦事業計畫，報請主管機關核准。

- 興辦事業計畫定稿本

- 觀光旅館業籌設申請書、最近 3 個月內核發之土地登記謄本、土地使用權利證明文件及土地使用分區證明；以既有建築物供作觀光旅館使用者，並應附最近 3 個月內核發之建築物登記謄本及建築物使用權利證明文件；建築物非申請人所有者，並應附建築物所有權人出具之建築物使用權同意書。

- 建築設計圖說。

- 設備總說明書。

(3) 審查

觀光旅館業管理規則就申請籌設觀光旅館案件之審查程序並未明定，在實務作業上，係由主管機關審查其是否符合觀光旅館建築及設備標準（例如，客房數、餐廳、廚房、浴室面積等……）暨上述應附文件，至於較專業之營業計畫、財務計畫、建築設計，主管機關亦會邀請專家學者開會審查。

- 審查期限：收件後 60 日內作成審查結論（但情形特殊需延展審查期限者以 50 日為限並通知申請人）

- 審查費用：觀光旅館業管理規則第 47 條規定，興辦事業計畫案件，每件收取審查費新臺幣一萬六千元；申請籌設之客房在一百間以下者，應繳新臺幣三萬六千元。超過一百間者，每增加一百間，增收新臺幣六千元。（第 47 條）

審查費係規費之一種，此外還有證照費、觀光專用標識費等，茲彙整觀光產業規費一覽表如下：

表 10-3　觀光產業規費一覽表

證照＼費用	執照（登記證）		執業證（送件證）		專用標識		證書費		審查費				報名費
	核發	補發	核發	補發	核發	補發	核發	補發	籌設	營業	興辦事業計畫	租讓合併	
旅行業	1000	1000											
導遊人員			200	200			500	500					
領隊人員			200	200			500	500					
送件人員			150	150									
經理人							500	500					
觀光旅館 國際	3000	1500			33000	33000	200		36000^{*1}	每件 6000^{*2}	16000（變更減半）	6000	200
觀光旅館 一般					21000	21000							
旅館業	1000	1000			4000	4000							
觀光遊樂業	1000	1000			8000	8000							
民宿	1000	1000			2000	2000							

*1. 100 間以下 36000 元，每增加 100 間增收 6000 元。變更 6000 元，每增加 100 間增收 3000 元。

*2. 客房房型調整未涉用途變更者免收。

　　觀光旅館業管理規則第 6 條規定，交通部於受理觀光旅館業申請籌設案件後，應於六十日內作成審查結論，並通知申請人及副知有關機關。但情形特殊需延展審查期間者，其延展以五十日為限，並應通知申請人。前項審查有應補正事項者，應限期通知申請人補正，其補正期間不計入前項所定之審查期間。申請人屆期未補正或未補正完備者，應駁回其申請。申請人於前項補正期間屆滿前，得敘明理由申請延展或撤回案件，屆期未申請延展、撤回或理由不充分者，交通部應駁回其申請。

(4) 依限辦理觀光旅館用途之建造執照（使用執照）

　　為杜絕籌設中觀光旅館遲未興建，或興建完成後先以「旅館業」營業，交通部於民國 105 年 1 月 28 日修正觀光旅館業管理規則，增列限期完成條款。

- 應於核准籌設之日起 2 年取得用途為觀光旅館之建造執照。

- 自取得建造執照之日起 5 年內取得用途為觀光旅館之使用執照；至於以既有建築物申請籌設觀光旅館者，亦應於核准籌設之日起 2 年內取得用途為觀光旅館之使用執照。

- 取得用途為觀光旅館之使用執照之日起 1 年內開始營業。

觀光旅館業管理規則第 9 條規定，經核准籌設之申請經營觀光旅館業者，應於期限內完成下列事項：一、於核准籌設之日起二年內依建築法相關規定，向當地建築主管機關申請核發用途為觀光旅館之建造執照依法興建，並於取得建造執照之日起十五日內報交通部備查。二、於取得建造執照之日起五年內向當地建築主管機關申請核發用途為觀光旅館之使用執照，並於取得使用執照之日起十五日內報交通部備查。三、供作觀光旅館使用之建築物已領有使用執照者，於核准籌設之日起二年內向當地建築主管機關申請核發用途為觀光旅館之使用執照，並於取得使用執照之日起十五日內報交通部備查。四、於取得用途為觀光旅館之使用執照之日起一年內依第十二條規定申請營業。

未依前項規定期限完成者，其籌設核准失其效力，並由交通部通知有關機關。但有正當事由者，得於期限屆滿前敘明理由向交通部申請延展。

依前項規定申請延展者，總延展次數以二次為限，每次延展期間以半年為限，延展期滿仍未完成者，其籌設核准失其效力。

本規則中華民國一百零五年一月二十八日修正生效前，已獲交通部核准延展逾二次以上者，應於修正生效之日起一年內，取得用途為觀光旅館之建造執照或使用執照，屆期未完成者，原籌設核准失其效力，並由交通部通知有關機關。

2. 辦理公司登記（公司主管機關）及報備（交通部）

觀光旅館業與旅行業不同，並不限制其一定要專業經營，只要是公司組織者，不問其經營何種業務，均可申請經營觀光旅館業。惟申請時，公司如尚未成立（先以發起人名義申請），此時就必須辦理公司登記。觀光旅館業管理規則第 7 條規定，依前條（第 6 條）規定，申請核准籌設觀光旅館業者，應依法辦理公司登記，並備具下列文件報交通部備查：一、公司登記證明文件影本。二、董事及監察人名冊。前項登記事項有變更時，應於公司主管機關核准日起十五日內報交通部備查。

(二)分期、分區興建

觀光旅館業管理規則第 5 條第 2 項規定，觀光旅館得採分期、分區方式興建，紓緩興建之資金壓力，有助大型觀光旅館之開發。

(三)變更面積（籌建中）

觀光旅館之籌建以土地取得為首要，申請人因為市場不確定及資金籌措等因素，以致當初取得基地與實際要興建之基地面積出現落差而向主管機關申請變更籌設面積；籌建面積之大小雖屬經營者自主事項，惟觀光旅館業既屬許可業務，主管機關考量觀光之整體發展，及公益與私益之衡平，爰增訂申請變更籌建面積時之比例限制，觀光旅館業管理規則第 10 條第 1 項規定，申請經營觀光旅館業者於籌設中變更籌設面積，應報請交通部核准。但其變更逾原籌設面積五分之一或交通部認其變更對觀光旅館籌設有重大影響者，得廢止其籌設之核准。

(四)變更設計（籌建中）

觀光旅館業申請籌設時，所附之建築設計圖說經核准後，自當依該圖說興建，嗣因市場因素或經營策略調整，須要變更原設計時，應檢附變更設計圖說申請核准。觀光旅館業管理規則第 10 條第 2 項規定，申請經營觀光旅館業者，其建築物於興建前或興建中變更原設計時，應備具變更設計圖說及有關文件報請交通部核准並依建築法令相關規定辦理。

(五)籌建中轉讓、合併

觀光旅館業之籌建，從申請籌設、主管機關核准、申請建造執照，至興建完成，至少 3 年時間，業者更須投入相當之心力、財力，其觀光旅館之建築物雖尚未完成，甚或未開始興建，仍有其財產價值。如果業者因故無意繼續籌建完成，宜允其轉讓，俾符社會經濟及簡政便民，否則建築物興建一半，任其荒廢或要重新申請籌建，皆屬資源浪費。故法令設有「籌建中轉讓」及「籌建中合併」的制度，在此制度下，後續接手之業者，經核准後即可無縫接軌，按原來之程序繼續興建。觀光旅館業係許可業務，須經中央主管機關許可，始能經營，本質上係一種事業之經營權。基於私人財產自由處分原則，雖允其轉讓，惟觀光旅館業屬於資本較密集之產業，受讓人是否有財務能力及其經營方針為何？亦應予考量。

觀光旅館業管理規則第 11 條第 2 項規定，申請經營觀光旅館業者於籌設中轉讓他人者，應備具下列文件，報請交通部核准：一、轉讓申請書。二、有關契約書副本。三、轉讓人之股東會議事錄或股東同意書。四、受讓人之營業計畫書及財務計畫書。

同條第 3 項規定，申請經營觀光旅館業者於籌設中因公司合併，應由存續公司或新設公司備具下列文件，報交通部備查：一、股東會及董事會決議合併之議事錄。二、公司合併登記之證明文件及合併契約書副本。三、土地及建築物所有權變更登記之證明文件。四、存續公司或新設公司之營業計畫及財務計畫書。

(六)竣工查驗

觀光旅館是提供旅客住宿、餐飲之場所，其建管、消防、餐飲衛生等至為重要。為維護公共安全，觀光旅館業依核准之建築設計圖說，將觀光旅館興建完成後，須經觀光主管機關會同建築管理、消防、餐飲衛生相關權責機關查驗合格，始得營業。觀光旅館業管理規則第 12 條規定，「申請經營觀光旅館業者籌設完成後，應備具下列文件報請交通部會同警察、建築管理、消防及衛生等有關機關查驗合格後，發給觀光旅館業營業執照及觀光旅館業專用標識，始得營業：一、觀光旅館業營業執照申請書。二、建築物使用執照影本及竣工圖。三、公司登記證明文件影本。」

一般觀光旅館專用標識

國際觀光旅館專用標識

觀光旅館業營業執照

圖 10-1　圖片來源：交通部觀光局行政資訊系統網站

五、營業階段

(一)先行部分營業

　　觀光旅館從土地取得（含用地變更）、籌建、到完工約須數年時間，且投資金額大，尤其是量體較大的觀光旅館，更須投入較多的金額及較長的期程。為使業者能儘早營業，對一定規模以上之觀光旅館，在不影響旅客安全及權益原則下，就已完工部分，業者得依規定申請先行營業，並於一年內全部裝設完成，避免拖延過久。

　　觀光旅館業管理規則第 13 條規定，興建觀光旅館客房間數在三百間以上，具備下列條件者，得依前條（第 12 條）規定申請查驗（竣工查驗），符合規定者，發給觀光旅館業營業執照及觀光旅館專用標識，先行營業：一、領有觀光旅館全部之建築物使用執照及竣工圖。二、客房裝設完成已達百分之六十，且不少於二百四十間；營業客房之樓層並已全部裝設完成。三、營業餐廳之合計面積，不少於營業客房數乘一點五平方公尺；營業餐廳之樓層並已全部裝設完成。四、門廳、電梯、餐廳附設之廚房均已裝設完成。五、未裝設完成之樓層（或區域），應設有敬告旅客注意安全之明顯標識。

(二)綜合設計及其使用轉換

　　在同一幢建築物內，其建築設計除供觀光旅館使用外，亦有商務、辦公、金融等其他用途，稱之為綜合設計，此種方式，可有效利用都市土地且具有多重機能，帶動集客效應。

　　具有多重用途及機能綜合設計之觀光旅館建築物，經營者於營業後，依市場需求，變更使用，有下列二種情形：

1. 其他用途變更為觀光旅館使用

 原非為觀光旅館用途之場所變更為觀光旅館使用時，應先申請核准，並查驗合格，始能對外營業。觀光旅館業管理規則第 15 條規定，經核准與其他用途之建築物綜合設計共同使用基地之觀光旅館，於營業後，如需將同幢其他用途部分，變更為觀光旅館使用者，應先檢附下列文件，申請交通部核准：一、營業計畫書。二、財務計畫書。三、申請變更為觀光旅館使用部分之建築物所有權狀影本或使用權利證明文件。四、建築設計圖說。五、設備說明書。前項觀光旅館於變更部分竣工後，應備具建築物變更使用執照核准文件影本及竣工圖，報請交通部會同警察、建築管理、消防及衛生等有關機關查驗合格後，始得營業。

2. 觀光旅館用途變更為其他使用

 經營者就原為觀光旅館用途之場所變更為其他使用時，是否須陳報交通部，觀光旅館業管理規則並未明定，其雖不若前者（其他用途變更為觀光旅館使用）須經交通部核准，惟其原先之建築設計圖說既經核准，如有變更，基於行政管理目的，仍宜檢附變更後之建築設計圖說陳報交通部備查。其涉及客房、餐廳、商店等營業場所用途變更者，另依第 16 條規定辦理。

(三)營業場所用途變更

　　觀光旅館業開始營業後，觀光旅館之客房、餐廳、商店等營業場所，經營者視其市場需求，得予變更，例如，某一飯店住房率高，但餐飲績效平平，經營者將其中某一樓層之餐廳（其他樓層仍有餐廳）申請變更為客房，此乃業者之經營自主權，當可依營業策略及市場需求酌予調整。惟此種變更，已改變原先核准之建築設計圖說，其變更後是否符合觀光旅館建築設備標準？且涉及建管、消防等規範，故應事先報准。

　　觀光旅館業管理規則第 16 條規定，觀光旅館之門廳、客房、餐廳、會議場所、休閒場所、商店等營業場所用途變更者，應於變更前，報請交通部核准。交通部為前項核准後，應通知有關機關逕依各該管法規規定辦理。

　　本條所指營業場所，依條文例示之門廳、客房、餐廳、會議場所、休閒場所、商店等，係原可供旅客使用之場所。至於辦公室、員工餐廳、宿舍等後勤使用性質，實務上雖亦係營業用場所，但因其未供旅客使用，故其變更，不在本條規範。反之，如涉及旅客使用，例如：辦公室變更為會議場所，即應依本條規定辦理。

(四)變更登記

　　經營觀光旅館業者，必須辦理公司登記，前已說明。是以，公司之組織[註五]、名稱、地址及代表人等，皆可能因業務上需要而異動；此等異動乃企業公司自主，不須先報觀光主管機關核准。惟名稱等亦屬觀光旅館業營業執照上所記載事項，其異動經公司主管機關核准變更登記後[註六]，就必須報觀光主管機關更換營業執照，彰顯執照

公信力。觀光旅館業管理規則第 17 條第 1 項規定，觀光旅館業之組織、名稱、地址及代表人有變更時，應自公司主管機關核准變更登記之日起十五日內，備具下列文件送請交通部辦理變更登記，並換發觀光旅館業營業執照：一、觀光旅館業變更登記申請書。二、公司登記證明文件影本、股東會議事錄或股東同意書或董事會議事錄。

其次，要說明的是，觀光旅館業（指公司，即經營主體）之名稱與其所經營的「觀光旅館」（指建築物，即經營客體）名稱不一定相同。一般消費者通常較知悉觀光旅館名稱，而不知其公司名稱。例如：臺北君悅酒店其觀光旅館之公司名稱為豐隆大飯店股份有限公司、遠東國際大飯店其觀光旅館之公司名稱為鼎鼎大飯店股份有限公司、臺北 W 飯店其觀光旅館之公司名稱為時代國際飯店股份有限公司、臺北萬豪酒店其觀光旅館之公司名稱為宜華國際股份有限公司、臺北有園飯店其觀光旅館之公司名稱為臺灣花樣年開發股份有限公司等等[註七]，故實務上，觀光旅館名稱亦可變更。觀光旅館業管理規則第 8 條規定，觀光旅館之中、外文名稱不得使用其他觀光旅館已登記之相同或類似名稱，但依第 36 條規定報備加入國內、外旅館營業組織者，不在此限。同規則第 17 條第 2 項規定，觀光旅館業所屬觀光旅館之名稱變更時，須依規定報交通部換發營業執照；惟觀光旅館（建築物）並非公司，其名稱變更就不適用公司主管機關核准變更登記之規定，併予說明。

(五)暫停營業及結束營業

1. 暫停營業

 (1) 暫停營業 1 個月以上向交通部報備。

 (2) 停業期間最長不得超過 1 年（得申請展延 1 年，共 2 年）。

 (3) 停業期滿 15 日前申請復業。

 觀光旅館業管理規則第 34 條第 1 項、第 2 項規定，觀光旅館業暫停營業一個月以上者，應於十五日內備具股東會議事錄或股東同意書報交通部備查。前項申請暫停營業期間，最長不得超過一年。其有正當事由者，得申請展延一次，期間以一年為限，並應於期間屆滿前十五日內提出申請。停業期限屆滿後，應於十五日內向交通部申報復業。

2. 結束營業

 經營者無意繼續經營觀光旅館業，將其觀光旅館建築物移作他用或拆除，均應報交通部註銷觀光旅館業營業執照。

 觀光旅館業管理規則第 34 條第 3 項、第 4 項規定，觀光旅館業因故結束營業或其觀光旅館建築物主體滅失者，應於十五日內檢附下列文件向交通部申請註銷觀光旅館業營業執照：一、原核發觀光旅館業營業執照、專用標識及等級區分標識。二、股東會議事錄或股東同意書。前項申請註銷未於期限內辦理者，交通部得逕將觀光旅館業營業執照、專用標識及等級區分標識予以註銷。

(六)服務管理事務

　　觀光旅館係提供不特定人住宿、餐飲、休閒及購物之集客場所，涉及旅客之安全、社會治安，故觀光旅館業管理規則，要求業者提供必要之服務。服務管理事務分為：

1.　旅客安全及權益保障

　　(1)　妥為保管旅客寄存之貴重物品

　　　　觀光旅館業管理規則第 20 條規定，觀光旅館業應將旅客寄存之金錢、有價證券、珠寶或其他貴重物品妥為保管，並應旅客之要求掣給收據，如有毀損喪失，依法負賠償責任。

　　(2)　登記及通知旅客認領遺留之行李物品。

　　　　觀光旅館業管理規則第 21 條規定，觀光旅館業知有旅客遺留之行李物品，應登記其特徵及知悉時間、地點，並妥為保管；已知其所有人及住址者，通知其前來認領或送還；不知其所有人者，應報請該管警察機關處理。

　　(3)　協助罹病及受傷旅客

　　　　觀光旅館業管理規則第 25 條規定，觀光旅館業知悉旅客罹患疾病或受傷時，應提供必要之協助。消防或警察機關為執行公務或救援旅客，有進入旅客房間之必要性及急迫性，觀光旅館業應主動協助。

　　(4)　投保責任保險

　　　　旅客住宿觀光旅館，或因地板溼滑跌倒；或因食物不潔引來腸炎；或因火災、地震造成傷亡。業者除積極做好預防措施，儘量避免發生事故外，亦應投保責任保險，保障旅客權益。

　　　　觀光旅館業管理規則第 22 條規定，觀光旅館業應對其經營之觀光旅館業務，投保責任保險。責任保險之保險範圍及最低投保金額如下：一、每一個人身體傷亡：新臺幣二百萬元。二、每一事故身體傷亡：新臺幣一千萬元。三、每一事故財產損失：新臺幣二百萬元。四、保險期間總保險金額：新臺幣二千四百萬元。

　　　　觀光產業投保責任保險之額度，除旅行業因其性質差異而有不同規範外，其餘觀光旅館業、旅館業、民宿及觀光遊樂業之責任保險額度原本均相同，惟民國 104 年 6 月某一遊樂區發生塵爆事件造成嚴重傷亡事件，交通部已於民國 104 年 9 月修正觀光遊樂業管理規則，提高觀光遊樂業應投保之責任保險額度；民國 105 年 10 月 5 日修正旅館業管理規則，提高旅館業投保之責任保險額度。（民國 105 年 1 月 28 日修正觀光旅館業管理規則，民國 106 年 11 月 14 日修正民宿管理辦法，卻未同步調高）。

(5) 設置住宿須知及避難位置圖

　　觀光旅館業管理規則第 26 條第 2 項規定，觀光旅館業應將客房之定價、旅客住宿須知及避難位置圖置於客房明顯易見之處。

2. 協助維護社會安全

(1) 登記住宿旅客

　　觀光旅館業管理規則第 19 條規定，應登記每日住宿旅客資料；其保存期間為半年。(註八)前項旅客登記資料之蒐集、處理及利用，並應符合個人資料保護法相關規定。

(2) 發現旅客異狀報警處理

　　觀光旅館業管理規則第 24 條規定，觀光旅館業知悉旅客有下列情形之一者，應即為必要之處理或報請當地警察機關處理：一、有危害國家安全之嫌疑者。二、攜帶軍械、危險物品或其他違禁物品者。三、施用煙毒或其他麻醉藥品者。四、有自殺企圖之跡象或死亡者。五、有聚賭或為其他妨害公眾安寧、公共秩序及善良風俗之行為，不聽勸止者。六、有其他犯罪嫌疑者。

(七)行政管理事務

1. 自訂房價及報備

　　觀光旅館業管理規則第 26 條第 1 項規定，觀光旅館業客房之定價，由該觀光旅館業自行訂定後，報交通部備查，並副知當地觀光旅館商業同業公會；變更時亦同。

2. 專用標識之置放及繳回

　　觀光旅館業管理規則第 27 條規定，觀光旅館業應將觀光旅館業專用標識，置於門廳明顯易見之處。觀光旅館業經申請核准註銷其營業執照或經受停止營業或廢止營業執照之處分者，應繳回觀光旅館業專用標識。未依前項規定繳回觀光旅館業專用標識者，由交通部公告註銷，觀光旅館業不得繼續使用之。

3. 房價、自備酒水服務費等資訊之揭露

　　觀光旅館業管理規則第 26 條第 2 項規定，觀光旅館業應將客房之定價置於客房明顯之處。另第 28 條亦規定，觀光旅館業收取自備酒水服務費用者，應將其收費方式、計算基準等事項，標示於網站、菜單及營業現場明顯處。

4. 住用率及營收等資料之填報

　　業者之營收是反映觀光主管機關施政及宣傳推廣成效的指標之一，觀光旅館業管理規則第 30 條規定，觀光旅館業開業後，應將下列資料依限填表分報交通部觀光局及該管直轄市政府。一、每月營業收入、客房住用率、住客人數統計及外匯收入實績，於次月二十日前。二、資產負債表、損益表，於次年六月三十日前。

5. 參與聯營組織及委託經營之報備

臺灣第一個加入國際聯營組織之觀光旅館，係臺北希爾頓大飯店（HILTON，現址為臺北凱撒大飯店），目前臺灣有 WESTIN、STARWOOD、FOURSEASONS…等國際聯營組織。[註九] 觀光旅館業管理規則第 36 條規定，觀光旅館業參加國內外旅館聯營組織或委託經營時，應依有關法令辦理後，檢附契約書等相關文件，報交通部備查。

6. 配合宣傳推廣

觀光旅館業管理規則第 37 條規定，觀光旅館業對於交通部及其他國際民間觀光組織所舉辦之推廣活動，應積極配合參與。而為鼓勵業者積極參與推廣活動，其支出之費用亦可抵減當年度之營利事業所得稅（詳見本書第二篇第 16 章）。

(八)業務管理

1. 不得媒介色情、介紹舞伴、僱用未經核准之外國藝人演出

觀光旅館業管理規則第 23 條規定，觀光旅館業之經營管理，應遵守下列規定：一、不得代客媒介色情或為其他妨害善良風俗或詐騙旅客之行為。二、附設表演場所者，不得僱用未經核准之外國藝人演出。三、附設夜總會供跳舞者，不得僱用或代客介紹職業或非職業舞伴或陪侍。

2. 不得招攬銷售建築物及設備

觀光旅館業興建觀光旅館之目的，係為經營觀光旅館業務，提供旅客住宿、餐飲…等服務，而非不動產買賣。觀光旅館業管理規則第 29 條規定，觀光旅館業於開業前或開業後，不得以保證支付租金或利潤等方式招攬銷售其建築物及設備之一部或全部。

3. 不得將客房出租他人經營

提供旅客住宿服務，係觀光旅館業主要業務之一，業者如將其客房出租他人經營，顯然失其經營觀光旅館業之目的。觀光旅館業管理規則第 35 條前段規定，觀光旅館業不得將其客房之全部或一部出租他人經營。

4. 將餐廳等出租他人經營，限於一部出租並由觀光旅館業負管理規則之責任

觀光旅館業者不得將客房出租他人經營已如前述。惟觀光旅館業經營之觀光旅館除客房外，尚有餐廳、商店、會議場所、健身房…等其他設施（備），而餐廳、商店等與觀光旅館業之業務屬性，其指標性功能，相對而言較客房為低，且餐廳、商店型態多樣，為能提供多樣服務，允許觀光旅館業者將餐廳等其他設施（備）之一部出租他人經營，承租人經營時仍應遵守相關規定。觀光旅館業管理規則第 35 條後段規定，觀光旅館業將所營觀光旅館之餐廳、會議場所及其他附屬設備之一部出租他人經營，其承租人或僱用之職工均應遵守本規則之規定；如有違反時，觀光旅館業仍應負本規則規定之責任。

(九)觀光旅館建築物產權或經營權異動

　　觀光旅館建築物係觀光旅館業者經營之標的，其產權與營運關係密切，而產權或經營權之異動有下列三種情形：

1.　全部轉讓（出租）

　　(1)　不得分割轉讓

　　　　觀光旅館業管理規則第 31 條第 1 項規定，依本規則核准之觀光旅館建築物除全部轉讓外，不得分割轉讓。

　　(2)　申請交通部核准

　　　　觀光旅館業管理規則第 31 條第 2 項規定，觀光旅館業將其觀光旅館之全部建築物及設備出租或轉讓他人經營觀光旅館業時，應由雙方當事人備具下列文件，申請交通部核准：一、觀光旅館籌設核准轉讓申請書。二、有關契約書副本。三、出租人或轉讓人之股東會議事錄或股東同意書。四、承租人或受讓人之營業計畫書及財務計畫書。

　　(3)　辦妥公司設立登記，申領觀光旅館業營業執照

　　　　觀光旅館業將其觀光旅館之全部建築物及設備出租或轉讓他人經營觀光旅館業時，已涉及經營者之變更，在完成上述核准程序後，新的經營者如係非公司組織者，必須辦理公司設立登記；如係公司組織者，則必須辦理變更登記（營業項目增列觀光旅館業）申請觀光旅館業營業執照。至於原經營者，就應繳回原領觀光旅館業營業執照。觀光旅館業管理規則第 31 條第 3 項規定，前項申請案件經核定後，承租人或受讓人應於二個月內辦妥公司設立登記或變更登記，並由雙方當事人備具下列文件，向交通部申請核發觀光旅館業營業執照：一、觀光旅館業營業執照申請書。二、原領觀光旅館業營業執照。三、承租人或受讓人之公司章程、公司登記證明文件影本、董事及監察人名冊。前項所定期限，如有正當事由，其承租人或受讓人得申請展延二個月，並以一次為限。

2.　公司合併

　　觀光旅館業之經營者必須辦理公司登記，申請經營觀光旅館業之公司，在籌設中與他公司合併，依觀光旅館業管理規則第 11 條第 3 項規定，應報交通部備查，已如前述。此處所言之公司合併，係指觀光旅館建築物已興建完成開始營業後之階段，涉及經營者之換手及營業執照，在程序上必須經交通部核准（籌建中合併，僅須向交通部報備）。

　　(1)　申請交通部核准

　　　　觀光旅館業管理規則第 32 條第 1 項規定，觀光旅館業因公司合併，其觀光旅館之全部建築物及設備，由存續或新設公司依法概括承受者，應由存續公司

或新設公司備具下列文件，申請交通部核准：一、股東會及董事會決議合併之議事錄或股東同意書。二、公司合併登記之證明及合併契約書副本。三、土地及建築物所有權變更登記之證明文件。四、存續公司或新設公司之營業計畫書及財務計畫書。

(2) 辦妥公司變更登記，申換觀光旅館業營業執照

觀光旅館業管理規則第 32 條第 2 項規定，前項申請案件經核准後，存續公司或新設公司應於二個月內依法辦妥公司變更登記，並備具下列文件，向交通部申請換發觀光旅館業營業執照：一、觀光旅館業營業執照申請書。二、原領觀光旅館業營業執照。三、存續公司或新設公司之公司章程、公司登記證明文件影本、董事及監察人名冊。

前項所定期限，如有正當事由，其存續公司或新設公司得申請展延二個月，並以一次為限。

3. 法院拍賣

上述二種觀光旅館建築物產權或經營權轉移之型態，無論是轉讓、出租或合併，皆是出於當事人之合意；而由法院拍賣之轉移，則是依法律規定（強制執行法）。

觀光旅館業者經營不善，積欠債務無力償還，經其債權人聲請法院強制執行，拍賣業者所有之觀光旅館建築物，買受人對該拍到之建築物如另有他用，即由經營者申請註銷觀光旅館業營業執照；反之，買受人有意自己或委託第三人繼續經營觀光旅館業，則應重新申請。謹說明如下：

(1) 向交通部申請籌設及發照

- 檢附不動產權利移轉證書及所有權狀。
- 綜合設計之建築物，免附非屬觀光旅館範圍之土地使用權同意書。
- 準用籌設之規定

(2) 建築設備標準適用之法令

- 未變更使用者，適用原籌設法令

 新的經營者對於拍到之觀光旅館建築物，其原有建築設備，如未變更使用者，適用原籌設之法令

- 變更使用者，適用申請時之法令

 新的經營者，衡酌市場需求調整營運策略，對於原有之建築設備，變更其使用，例如，拍到之建築物係位於在住宅區之觀光旅館，新的經營者將客房變更為餐廳使用，就要適用申請時之「觀光旅館建築及設備標準」（對住宅區之觀光旅館，其客房總地板占總樓地板面積有一定之限制）。

觀光旅館業管理規則第 33 條規定，觀光旅館建築物經法院拍賣或經債權人依法承受者，其買受人或承受人申請繼續經營觀光旅館業時，應於拍定受讓後檢送不動產權利移轉證書及所有權狀，準用關於籌設之有關規定，申請交通部辦理籌設及發照，第三人因向買受人或承受人受讓或受託經營觀光旅館業者，亦同。

前項觀光旅館建築物如與其他建築物綜合設計共同使用基地，於申請籌設時，免附非屬觀光旅館範圍所持分之土地使用權同意書。

前二項申請案件，其建築設備標準，未變更使用者，適用原籌設時之法令審核。但變更使用部分，適用申請時之法令。

(十)從業人員

1. 訓練

 (1) 自辦訓練：觀光旅館業管理規則第 38 條第 1 項規定，觀光旅館業對其僱用之職工，應實施職前及在職訓練，必要時，得由交通部協助之。

 (2) 公辦訓練：觀光旅館業管理規則第 38 條第 2 項規定，交通部為提高觀光旅館從業人素質所舉辦之專業訓練，觀光旅館業應依規定派員參加並應遵守受訓人員應遵守事項。

 交通部辦理從業人員專業訓練，依觀光旅館業管理規則第 47 條第 1 項第 5 款規定，得收取報名費及證書費各為新臺幣二百元。

2. 合理薪金

 觀光旅館業管理規則第 42 條第 2 項規定，觀光旅館業對其僱用之人員，應給予合理之薪金，不得以小帳分成抵免其薪金。

3. 製發制服、胸章

 企業講求企業形象文化，許多私人企業製發制服，但以法令規範私人企業製發制服則屬少見，觀光旅館業係時時刻刻接待人來人往之旅客，是服務業之指標，最注重整體服務形象，觀光旅館業管理規則第 43 條第 1 項規定，觀光旅館業對其僱用之人員，應製發制服及易於識別之胸章。同條第 2 項前段亦規定，前項人員工作時，應穿著制服及佩帶有姓名或代號之胸章。

4. 登記異動

 觀光旅館業管理規則第 42 條第 1 項規定，觀光旅館業對其僱用之人員，應嚴加管理，隨時登記其異動，並對本規則規定人員應遵守之事項負監督責任。

5. 禁止事項

 觀光旅館業管理規則第 43 條第 2 項後段規定，觀光旅館業從業人員不得有下列行為：一、代客媒介色情、代客僱用舞伴或從事其他妨害善良風俗行為。二、竊取或侵占旅客財物。三、詐騙旅客。四、向旅客額外需索。五、私自兌換外幣。

6. 經理人

 (1) 專門學識與能力

 觀光旅館業管理規則第 39 條規定，觀光旅館業之經理人應具備其所經營業務之專門學識與能力。

 (2) 報交通部備查

 觀光旅館業管理規則第 40 條規定，觀光旅館業應依其業務，分設部門，各置經理人，並應於公司主管機關核准日起十五日內，報交通部備查，其經理人變更時亦同。

7. 國外設置業務代表

 觀光旅館業管理規則第 41 條規定，觀光旅館業為加強推展國外業務，得在國外重要據點設置業務代表，並應於設置後一個月內報交通部備查。

六、獎勵處罰

(一)獎勵

交通部對觀光旅館業之輔導，包括優惠貸款、利息補貼等已在本篇第 6 章敘述；另對經營良好之業者，亦有獎勵之機制。

發展觀光條例第 51 條規定，經營管理良好之觀光產業或服務成績優良之觀光產業從業人員，由主管機關表揚之；其表揚辦法，由中央主管機關定之。交通部據以訂定優良觀光產業及其從業人員表揚辦法，依該辦法第 5 條，觀光旅館業符合下列事蹟者，得為候選對象：一、自創品牌或加入國內外專業連鎖體系，對於經營管理制度之建立與營運、服務品質提昇，有具體成效或貢獻。二、取得國際標準品質認證，對於提昇觀光產業國際競爭力及整體服務品質，有具體成效或貢獻。三、提供優良住宿體驗並能落實旅宿安寧維護，對於設備更新維護、結合產業創新服務及保障住宿品質維護旅客住宿安全，有具體成效或貢獻。四、配合政府觀光政策，積極協助或參與觀光宣傳推廣活動，對觀光發展有具體成效或貢獻。交通部觀光局爰依該辦法相關規定受理各界推薦，經評選選出獲獎者頒給獎座及獎金予以獎勵。

又觀光旅館業管理規則第 45 條規定，觀光旅館業有下列情事之一者，交通部得予以獎勵或表揚：一、維護國家榮譽或社會治安有特殊貢獻者。二、參加國際推廣活動，增進國際友誼有重大表現者。三、改進管理制度及提高服務品質有卓越成效者。四、外匯收入有優異業績者。五、其他有足以表揚之事蹟者。同規則第 46 條規定，觀光旅館業從業人員有下列情事之一者，交通部得予以獎勵或表揚：一、推動觀光事業有卓越表現者。二、對觀光旅館管理之研究發展，有顯著成效者。三、接待觀光旅客服務周全，獲有好評或有感人事蹟者。四、維護國家榮譽，增進國際友誼，表現優異者。五、在同一事業單位連續服務滿十五年以上，具有敬業精神者。六、其他有足以表揚之事蹟者。

(二)處罰

1. 觀光旅館業違反發展觀光條例及觀光旅館業管理規則相關規定者，由主管機關依發展觀光條例處罰。

 (1) 玷辱國家榮譽、損害國家利益、妨害善良風俗或詐騙旅客行為者，處新臺幣三萬元以上十五萬元以下罰鍰；情節重大者，定期停止其營業之一部或全部，或廢止其營業執照。經受停止營業一部或全部之處分，仍繼續營業者，廢止其營業執照。（發展觀光條例第 53 條第 1 項、第 2 項）

 (2) 未依主管機關檢查結果限期改善，處新臺幣三萬元以上十五萬元以下罰鍰；情節重大者，並得定期停止其營業之一部或全部；經受停止營業處分仍繼續營業者，廢止其營業執照。（發展觀光條例第 54 條第 1 項）

 (3) 經主管機關檢查結果有不合規定，且危害旅客安全之虞，在未完全改善前，得暫停其設施或設備一部或全部之使用。（發展觀光條例第 54 條第 2 項）

 (4) 規避、妨礙或拒絕主管機關檢查，處新臺幣三萬元以上十五萬元以下罰鍰，並得按次連續處罰。（發展觀光條例第 54 條第 3 項）

 (5) 經營核准登記範圍外業務，處新臺幣三萬元以上十五萬元以下罰鍰。（發展觀光條例第 55 條第 1 項第 1 款）

 (6) 暫停營業未依規定報備，或暫停營業未報請備查或停業期間屆滿未申報復業，處新臺幣一萬元以上五萬元以下罰鍰。（發展觀光條例第 55 條第 2 項第 2 款）

 (7) 未繳回觀光旅館業專用標識，處新臺幣三萬元以上十五萬元以下罰鍰，並勒令其停止使用及拆除之。（發展觀光條例第 61 條）

 (8) 違反觀光旅館業管理規則，視情節輕重，主管機關得令限期改善或處新臺幣一萬元以上五萬元以下罰鍰。（發展觀光條例第 55 條第 3 項）

2.　非法經營

(1) 非法經營觀光旅館業，處新臺幣十萬元以上五十萬元以下罰鍰，並勒令歇業。^{（註十）}（發展觀光條例第 55 條第 4 項）

(2) 觀光旅館業擅自擴大營業客房，其擴大部分，處新臺幣五萬元以上二十五萬元以下罰鍰，擴大部分並勒令歇業。（發展觀光條例第 55 條第 7 項）

(3) 經勒令歇業仍繼續經營者，得按次處罰，主管機關並得 移送相關主管機關，採取停止供水、供電、封閉、強制 拆除或其他必要可立即結束經營之措施，且其費用由該 違反本條例之經營者負擔。（發展觀光條例第 55 條第 8 項）

(4) 情節重大者，主管機關應公布其名 稱、地址、負責人或經營者姓名及違規事項。（發展觀光條例第 55 條第 9 項）

3.　觀光旅館業從業人員

(1) 玷辱國家榮譽、損害國家利益、妨害善良風俗或詐騙旅客行為者，處新臺幣一萬元以上五萬元以下罰鍰。（發展觀光條例第 53 條第 3 項）

(2) 違反觀光旅館業管理規則者，處新臺幣三千元以上一萬五千元以下罰鍰。（發展觀光條例第 58 條第 1 項第 2 款）

10-3　觀光旅館業管理規則法條意旨架構圖

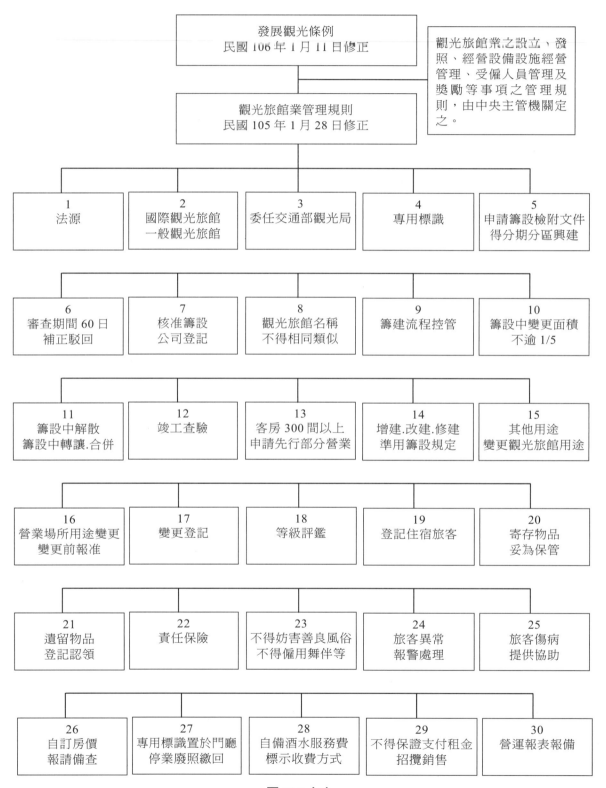

發展觀光條例 民國 106 年 1 月 11 日修正	觀光旅館業之設立、發照、經營設備設施經營管理、受僱人員管理及獎勵等事項之管理規則，由中央主管機關定之。

觀光旅館業管理規則
民國 105 年 1 月 28 日修正

1 法源	2 國際觀光旅館 一般觀光旅館	3 委任交通部觀光局	4 專用標識	5 申請籌設檢附文件 得分期分區興建
6 審查期間 60 日 補正駁回	7 核准籌設 公司登記	8 觀光旅館名稱 不得相同類似	9 籌建流程控管	10 籌設中變更面積 不逾 1/5
11 籌設中解散 籌設中轉讓.合併	12 竣工查驗	13 客房 300 間以上 申請先行部分營業	14 增建.改建.修建 準用籌設規定	15 其他用途 變更觀光旅館用途
16 營業場所用途變更 變更前報准	17 變更登記	18 等級評鑑	19 登記住宿旅客	20 寄存物品 妥為保管
21 遺留物品 登記認領	22 責任保險	23 不得妨害善良風俗 不得僱用舞伴等	24 旅客異常 報警處理	25 旅客傷病 提供協助
26 自訂房價 報請備查	27 專用標識置於門廳 停業廢照繳回	28 自備酒水服務費 標示收費方式	29 不得保證支付租金 招攬銷售	30 營運報表報備

圖 10-2（1）

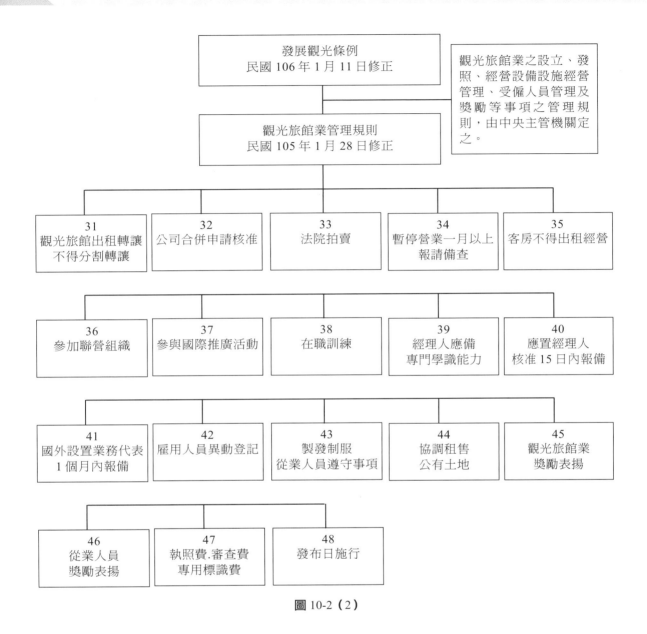

圖 10-2（2）

10-4 觀光旅館建築及設備標準

　　觀光旅館建築及設備標準之前身，係民國 46 年 2 月臺灣省政府訂定之「國際觀光旅館標準要點」（當時尚無直轄市，故臺灣皆適用），比民國 52 年 9 月訂定之「臺灣省觀光旅館輔導辦法」更早，反映當時之行政管理思維是硬體重於軟體。

　　觀光旅館建築及設備標準，從其名稱「標準」，可知它是法規命令，其與觀光旅館業管理規則先分後合再分（詳前述 10-2），民國 90 年 11 月修正發展觀光條例，授權交通部訂定「觀光旅館建築及設備標準」，民國 92 年 4 月 28 日發布施行。

一、建築設備之演變

　　早期法令對觀光旅館建築及設備之規範較細微，包括衛生方面之公用自來水系統、餐具洗滌機，消防有關之防火材料、防火牆及與建管有關之客房通道寬度、客房正面寬度，顯示「質感」之地毯…等，均已刪除，回歸衛生、消防、建管法令。又職工餐廳、宿舍、更衣室等並不提供旅客使用，屬業者自主範圍，宜由業者自行考量，亦已刪除。其次，有些規定為因地制宜或反映當時實務需求，亦已作調整，說明如下：

(一)浴缸、淋浴設備

　　觀光旅館客房內應有之浴缸、淋浴設備原為二選一，有其中之一即可（法條用語為「浴缸或淋浴設備」），民國 70 年代，旅客習慣泡澡，爰修正為「浴缸及淋浴設備」二者皆要，並規定浴缸凹處長度須在 1.35M 以上（民國 74 年刪除浴缸長度之限制）。漸漸的，個人衛生意識抬頭，用「浴缸」泡澡，考量衛生問題，較不被旅客認同，爰於民國 92 年修正為「專用浴廁」。至於要用浴缸、淋浴設備，或者二者皆設置，由業者依市場客源自行規劃。

(二)游泳池

　　鑒於旅客投宿觀光旅館，除住宿餐飲外，亦逐漸利用各項健身、休閒設施，爰於民國 92 年 4 月修正觀光旅館建築及設備標準，明定國際觀光旅館「應設」游泳池。隨著市場需求，國際觀光旅館之興建，已由都會區擴展至各區域，山上、海邊皆有業者投資興建。業者反映，游泳池需大量用水，高山上取水不易；另在海邊，旅客喜好到海灘戲水，…。考量業者所言有其道理，遂於民國 97 年 7 月，將游泳池設施由「應設項目」修正為「酌設項目」。

(三)汽車旅館

　　汽車旅館可否申請為觀光旅館？早期之法令並無限制，為作企業定位及市場區隔，民國 97 年 7 月修正觀光旅館建築及設備標準，明定觀光旅館之客房與室內停車空間應有公共空間區隔，不得直接連通。

(四)向戶外開之窗戶

　　為維持客房品質，觀光旅館建築設備標準在民國 66 年 7 月就規定國際觀光旅館之客房應有向戶外開之窗戶，民國 69 年 11 月一般觀光旅館（當時稱為觀光旅館）亦跟進。隨著建築技術、材質的日新月異，高層建築興起，採用玻璃帷幕防止室外噪音侵入。為兼顧客房採光及建築實務，民國 97 年 7 月修正觀光旅館建築及設備標準，有條件的放寬，明定觀光旅館基地緊鄰機場或符合建築法令所稱之高層建築物，得酌設向戶外採光之窗戶，不受每間客房應有向戶外開設窗戶之限制。

圖 10-3　客房向戶外開之窗戶（圖片來源：花蓮遠雄悅來大飯店網站─悅來客房）

(五)客房間數

　　客房是旅館及觀光旅館最主要的設施，沒有客房就不是旅館、觀光旅館。但旅館沒有最少客房間數之限制；觀光旅館則有最少客房間數之限制，其演變亦是升降不一、區域不一、等級不一，到現在的基本數 30 間，且不分區域（不再區分直轄市、省轄市、風景特定區、其他地區）、不論等級（不再分國際觀光旅館或一般觀光旅館）。觀光旅館建築及設備標準第 13 條及第 17 條規定，國際觀光旅館、一般觀光旅館應有單人房、雙人房及套房三十間以上。

表 10-4　觀光旅館基本客房數變遷表

類別	觀光旅館（一般觀光旅館）					國際觀光旅館					
日期	66.7.2	70.10.30	84.7.12	92.4.28	99.10.8	66.7.2	70.10.30	71.4.14	84.7.12	92.4.28	99.10.8
直轄市	100 間	100 間	80 間	50 間	30 間	200 間	200 間	120 間	120 間	80 間	30 間
省轄市	80 間	80 間	80 間	50 間	30 間	120 間	120 間	120 間	120 間	80 間	30 間
風景特定區								40 間	30 間	30 間	30 間
其他地區	30 間	40 間	40 間	30 間	30 間	40 間	60 間	60 間	60 間	40 間	30 間

(六)綜合設計

　　在同一幢建築物內，其建築設計除供觀光旅館使用外，亦有商務、辦公、金融等其他用途，稱之為綜合設計（詳前 10-2）。亦即，在同一基地綜合使用。

　　觀光旅館建築及設備標準對於綜合設計之規範，迭經變更，從原則准許（須具有 1 小時之防火牆），到明令禁止（明定應單獨使用，不得綜合使用），再逆轉勝，得為綜合設計（在都市土地使用分區有關之範圍內，得與百貨公司、超市、銀行、辦公

室等綜合設計使用），之後又限縮（觀光旅館為綜合設計時，以新建者為限）（位於住宅區者限整幢建築物供觀光旅館使用）。

　　現行規範，則是配合都市計畫使用分區管制規則，觀光旅館建築及設備標準第 4 條規定，依觀光旅館業管理規則申請在都市土地籌設新建之觀光旅館建築物，除都市計畫風景區外，得在都市土地使用分區有關規定之範圍內綜合設計。同標準第 5 條第 1 項前段規定，觀光旅館基地位在住宅區者，限整幢建築物供觀光旅館使用。

(七)商店

　　觀光旅館內之商店，其規模雖不如大型百貨公司，但卻是提供住宿旅客方便就近購物的場所。民國 70 年 10 月 30 日觀光旅館建築設備標準修正，增訂觀光旅館商店區之面積，不得超過總樓地板面積之 2%。嗣為因應自由化趨勢，又取消面積之限制。

　　現行規定，則是國際觀光旅館「應設」商店，惟並無面積之規定。本書認為既是應設之設施，雖無最小面積之限制，但業者也不能聊備一格，只有一狹小空間，擺幾樣商品就充作商店，應付主管機關的查驗；故是否符合「應設商店」之規定，仍應以其是否具備商店之機能為斷。

(八)住宅區客房樓地板面積之比例

　　住宅區是否准許興建觀光旅館，已回歸都市計畫及土地使用分區等相關法令。而准許其得興建觀光旅館之旨意，當係為彌補觀光旅館客房之不足。為避免業者申請在住宅區興建觀光旅館後，卻以經營客房以外之業務為主，例如，設置多間餐廳經營餐飲業務（住宅區不能以餐廳名義申請營利事業登記，附設在觀光旅館內之餐廳，屬觀光旅館業務範圍）。觀光旅館建築及設備標準第 5 條規定，觀光旅館位在住宅區者，限整幢建築物供觀光旅館使用，且其客房樓地板面積合計不得低於計算容積率之總樓地板面積百分之六十。

二、觀光旅館之建築與設備之規範

　　本法規名稱為「觀光旅館建築及設備標準」，意即觀光旅館之建築與設備之規範，包括國際觀光旅館及一般觀光旅館，以下分別說明兩者之共通原則及設備（設施）之差異。

(一)共通原則

1. 應符合建築、衛生及消防法令

 興建觀光旅館其建築設計、構造、設備須符合建築法、建築技術規則、消防法、食品衛生管理等法令規定，以維護旅客安全。觀光旅館建築及設備標準第 3 條規

定，觀光旅館之建築設計、構造、設備除依本標準規定外，並應符合有關建築、衛生及消防法令之規定。

2. 得在都市土地使用分區規定範圍內綜合設計

觀光旅館如能結合商務、金融、辦公等機能，在同一基地興建，作綜合設計使用，具有加乘效果。惟必須符合下列要件：

(1) 限於新建

具有多重功能之綜合用途建築物，其設計應相互配合，故必須是籌設新建之觀光旅館。

(2) 須在都市土地

(3) 應符合都市土地使用分區規定

(4) 非為都市計畫風景區

觀光旅館建築及設備標準第 4 條規定，依觀光旅館業管理規則申請在都市土地籌設新建之觀光旅館建築物，除都市計畫風景區外，得在都市土地使用分區有關規定之範圍內綜合設計。

3. 在住宅區興觀光旅館之限制

(1) 限整幢建築物供觀光旅館使用

(2) 客房樓地板面積不得低於總樓地板面積百分之六十

觀光旅館建築及設備標準第 5 條規定，觀光旅館基地位在住宅區者，限整幢建築物供觀光旅館使用，且其客房樓地板面積合計，不得低於計算容積率之總樓地板面積百分之六十。又客房樓地板最低面積之限制，是在民國 92 年 4 月 28 日以法規命令訂定「觀光旅館建築及設備標準」時規定的。此前，已設立及經核准籌設之觀光旅館，依法規不溯既往原則，可以不受此限制。故同條第 2 項規定，前項客房樓地板面積之規定，於本標準發布施行前已設立及經核准籌設之觀光旅館不適用之。

4. 汽車旅館與觀光旅館

汽車旅館講究旅客進出旅館之私密性，其進出動線之規劃設計，可將轎車直接停在客房前。觀光旅館建築及設備標準第 11-1 條規定，觀光旅館之客房與室內停車空間應有公共空間區隔，不得直接連通。是以，觀光旅館不易以汽車旅館模式經營。

(二)國際觀光旅館與一般觀光旅館設備（設施）之差異

觀光旅館業以客房出租、附設餐飲、會議場所、休閒場所及商店之經營為主要業務，故除上述基本之客房間數外，必須有與主要業務相對應之設施及容量。

　　本文所述觀光旅館之設備（設施），指的是直接提供旅客使用之設備（設施），例如，客房（含客房內之浴廁、寢具等）、餐廳；及不直接提供旅客使用，但與提供旅客服務有直接密切關聯者，亦屬之，例如：廚房（與餐飲直接相關）、工作專用升降機（員工送貨不能與旅客共用「客用升降機」）。至於行政事務用途純屬後勤性質的辦公室、員工餐廳、宿舍等，因與旅客較無直接關聯，屬企業自主事項，不受本標準規範。

　　由上可知，觀光旅館之設備（設施）還頗多的，且大小不一；大的如宴會廳，小的如垃圾箱，為方便讀者了解，本書以「旅客進入觀光旅館之動線」並區分國際觀光旅館及一般觀光旅館，列表依序說明。

表 10-5　觀光旅館設備一覽表

種類 條次 設施		國際觀光旅館				一般觀光旅館		
第 6 條		門廳（主要出入口之樓層） 會客場所			第 6 條	門廳（主要出入口之樓層） 會客場所		
第 15 條	客用升降機（自營業樓層算起，4 層以上之建築物）	客房間數	升降機座數	每座容量	第 19 條	客房間數	升降機座數	每座容量
		80 間以下	2 座	8 人		80 間以下	2 座	8 人
		81 間-150 間	2 座	12 人		81 間-150 間	2 座	10 人
		151 間-250 間	3 座	12 人		151 間-250 間	3 座	10 人
		251 間-375 間	4 座	12 人		251 間-375 間	4 座	10 人
		376 間-500 間	5 座	12 人		376 間-500 間	5 座	10 人
		501 間-625 間	6 座	12 人		501 間-625 間	6 座	10 人
		626 間-750 間	7 座	12 人		626 間以上	每增 200 間增設一座，不足 200 間，以 200 間計算	10 人
		751 間-900 間	8 座	12 人				
		901 間以上	每增 200 間增設一座，不足 200 間，以 200 間計算	12 人				

種類 條次 設施			國際觀光旅館						一般觀光旅館			
第8、9、11、13條	客房	間數	30 間以上			第9、11、17條	客房	間數	30 間以上			
		房型	單人房	雙人房	套房			房型	單人房	雙人房	套房	
		面積60%以上不得小於	$13M^2$	$19M^2$	$32M^2$			面積60%以上不得小於	$10M^2$	$15M^2$	$25M^2$	
		設備	■ 中央系統或類似功能之空氣調節設備 ■ 寢具 ■ 彩色電視機 ■ 冰箱 ■ 自動電話 ■ 向戶外開啟之窗戶					設備	■ 中央系統或類似功能之空氣調節設備 ■ 寢具 ■ 彩色電視機 ■ 冰箱 ■ 自動電話 ■ 向戶外開啟之窗戶			
		浴室（專用浴廁）$3.5 M^2$	■ 淋浴設備 ■ 沖水馬桶 ■ 洗臉盆 ■ 供應冷熱水					浴室（專用浴廁）$3 M^2$	■ 淋浴設備 ■ 沖水馬桶 ■ 洗臉盆 ■ 供應冷熱水			
第8、9條	公共用室	■ 對外之公共電話 ■ 對內之服務電話 ■ 中央系統或具有類似功能之空氣調節設備				第9條	公共用室	■ 對外之公共電話 ■ 對內之服務電話 ■ 中央系統或具有類似功能之空氣調節設備				
第12條	餐廳	供餐飲場所之淨面積不得小於 $1.5 M^2$ × 客房數				第16條	餐廳	供餐飲場所之淨面積不得小於 $1.5 M^2$ × 客房數				
第15條	工作專用升降機	客房間數	升降機座數	載重量		第19條	工作專用升降機	客房間數	升降機座數	載重量		
		200 間以下者	1	450 公斤（較大或較小容量者，依比例增減）				80 間以上者	1	450 公斤		
		201 間以上者，每增加 200 間加 1 座，不足 200 間者以 200 間計算。										

設施 條次 種類		國際觀光旅館				一般觀光旅館		
第 14 條	廚房	供餐飲場所淨面積	廚房淨面積（包括備餐室）與供餐飲場所淨面積之比		第 18 條	廚房	供餐飲場所淨面積	廚房淨面積（包括備餐室）與供餐飲場所淨面積之比
		1500 M² 以下者	至少應為 33%				1500 M² 以下者	至少應為 30%
		1501M² 至 2000M² 者	至少應為 28%+75M²				1501M² 至 2000M² 者	至少應為 25%+75M²
		2001M² 至 2500M² 者	至少應為 23%+175M²				2001M² 以上者	至少應為 20%+175M²
		2501M² 以上者	至少應為 21%+225M²					
		未滿 1M² 者，以 1M² 計算。 餐廳位屬不同樓層，其廚房淨面積採合併計算者，應設有可連通不同樓層之送菜專用升降機。					未滿 1M² 者，以 1M² 計算。 餐廳位屬不同樓層，其廚房淨面積採合併計算者，應設有可連通不同樓層之送菜專用升降機。	
	應附設項目	■ 餐廳 ■ 會議場所 ■ 咖啡廳 ■ 貴重物品保管專櫃 ■ 衛星節目收視設備 ■ 酒吧（飲酒間） ■ 商店 ■ 宴會廳 ■ 健身房				應附設項目	■ 餐廳 ■ 會議場所 ■ 咖啡廳 ■ 貴重物品保管專櫃 ■ 衛星節目收視設備	
	得酌設項目	■ 夜總會 ■ 三溫暖 ■ 游泳池 ■ 洗衣間 ■ 美容室 ■ 理髮室 ■ 射箭場 ■ 各式球場 ■ 室內遊樂設施 ■ 郵電服務設施				得酌設項目	■ 商店 ■ 宴會廳 ■ 健身房 ■ 夜總會 ■ 三溫暖 ■ 游泳池 ■ 洗衣間 ■ 美容室 ■ 理髮室 ■ 射箭場	

種類 條次 設施	國際觀光旅館		一般觀光旅館	
	■ 旅行服務設施 ■ 高爾夫球練習場 ■ 其他經中央主管機關核准與觀光旅館有關之附屬設備			■ 各式球場 ■ 室內遊樂設施 ■ 郵電服務設施 ■ 旅行服務設施 ■ 高爾夫球練習場 ■ 其他經中央主管機關核准與觀光旅館有關之附屬設備

國際觀光旅館雙人房面積
19M² 以上

國際觀光旅館浴室面積
3.5 M² 以上

國際觀光旅館應附設餐廳

圖 10-4　圖片來源：1.臺北六福萬怡酒店網站—豪華客房。
2.臺北西華飯店網站—客房浴室。3.臺北晶華酒店網站—蘭亭

三、國際觀光旅館與一般觀光旅館設備之比較[註十一]

　　國際觀光旅館與一般觀光旅館最主要的區別，原係「客房間數」的基本門檻，不過，民國 99 年 10 月 8 日修正觀光旅館建及設備標準，國際觀光旅館與一般觀光旅館「客房間數」之基本門檻均為 30 間，已無差異。故目前二者之區別，主要為「應附設項目」之不同，及客房、廚房面積、電梯座數等。

(一)應附設項目不同

1. 酒吧（飲酒間）
2. 宴會廳（為一般觀光旅館之酌設項目）
3. 健身房（為一般觀光旅館之酌設項目）
4. 商店（為一般觀光旅館之酌設項目）

圖 10-5 國際觀光旅館應附設酒吧、宴會廳、健身房及商店

圖片來源：1.臺北國賓大飯店網站—Aqua Lounge 2.臺北萬豪酒店網站—萬豪廳

3.臺北六福萬怡酒店網站—健身中心 4.臺北福華大飯店—名店街

(二)客房面積不同

國際觀光旅館之客房 60%以上之最小面積		
單人房	雙人房	套房
$13M^2$	$19M^2$	$32M^2$
一般觀光旅館之客房 60%以上之最小面積		
單人房	雙人房	套房
$10M^2$	$15M^2$	$25M^2$

(三)浴室面積不同

國際觀光旅館	$3.5M^2$
一般觀光旅館	$3M^2$

(四)廚房面積不同

國際觀光旅館		一般觀光旅館	
供餐飲場所淨面積	廚房淨面積（包括備餐室）與供餐飲場所淨面積之比	供餐飲場所淨面積	廚房淨面積（包括備餐室）與供餐飲場所淨面積之比
1500 M^2 以下者	至少應為 33%	1500 M^2 以下者	至少應為 30%
1501M^2 至 2000M^2 者	至少應為 28%+75M^2	1501M^2 至 2000M^2 者	至少應為 25%+75M^2
2001M^2 至 2500M^2 者	至少應為 23%+175M^2	2001M^2 以上者	至少應為 20%+175M^2
2501M^2 以上者	至少應為 21%+225M^2	供餐飲場所淨面積	廚房淨面積（包括備餐室）與供餐飲場所淨面積之比

(五)電梯座數不同

國際觀光旅館			一般觀光旅館		
客房間數	升降機座數	每座容量	客房間數	升降機座數	每座容量
80 間以下	2 座	8 人	80 間以下	2 座	8 人
81 間-150 間	2 座	12 人	81 間-150 間	2 座	10 人
151 間-250 間	3 座	12 人	151 間-250 間	3 座	10 人
251 間-375 間	4 座	12 人	251 間-375 間	4 座	10 人
376 間-500 間	5 座	12 人	376 間-500 間	5 座	10 人
501 間-625 間	6 座	12 人	501 間-625 間	6 座	10 人
626 間-750 間	7 座	12 人	626 間以上	每增 200 間增設一座，不足 200 間，以 200 間計算	10 人
751 間-900 間	8 座	12 人			
901 間以上	每增 200 間增設一座，不足 200 間，以 200 間計算	12 人			

10-5 觀光旅館建築及設備標準法條意旨架構圖

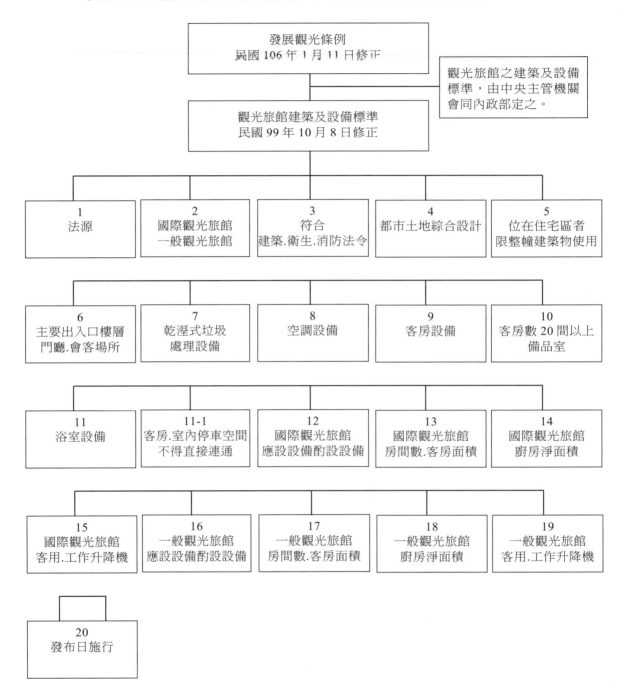

圖 10-6

10-6　觀光產業之獎勵優惠

　　旅館業及觀光旅館業是發展觀光之基石，一個國家要推廣入境旅遊，必須有完善且充足的住宿設施。而旅館業、觀光旅館業是勞力密集、資本密集的產業，早期政府為鼓勵業者投資興建觀光旅館（旅館業不適用），曾於獎勵投資條例中明定，自產品開始銷售之日起，連續五年內免徵營利事業所得稅。對於國際觀光旅館應課徵之房屋稅並減半徵收。獎勵投資條例於民國 79 年 12 月 31 日實施期滿，取而代之的是民國 80 年 1 月 1 日施行的促進產業升級條例，雖然亦有五年免徵營利事業所得稅之規定，但必須是新興重要策略性產業，始能適用。

　　民國 98 年 12 月 31 日促進產業升級條例實施期滿，政府又制定公布產業創新條例，補助或輔導產業創新、研發，已無五年免稅等租稅優惠。

　　另一方面，政府鼓勵民間投資興建「觀光遊憩重大設施」，民國 83 年 12 月公布獎勵民間參與交通建設條例，仍列有五年免稅等租稅優惠。民國 89 年 2 月又公布促進民間參與公共建設法，同樣有五年免稅等租稅優惠。行政院並於民國 89 年 4 月 28 日以臺八十九交字第 12117 號函示：「促參法公布實施後，各主辦機關辦理民間參與公共建設之作業，應依促參法辦理。」姑且不論該函，行政院以行政命令凍結了獎勵民間參與交通建設條例之適用，是否妥適？單就促參法施行細則第 11 條規定「本法第三條第一項第七款所稱觀光遊憩重大設施，指在國家公園、風景區、風景特定區、觀光地區、森林遊樂區、溫泉區或其他經目的事業主管機關依法劃設具觀光遊憩（樂）性質之區域內之遊憩（樂）設施、住宿、餐飲、解說等相關設施、區內及聯外運輸設施、遊艇碼頭及其相關設施。」已限縮了法令對觀光產業的租稅優惠。為使讀者了解，本書就上述法令，彙整如表 10-6、表 10-7。

表 10-6　觀光產業獎勵優惠法令變遷表

法令名稱	實施期間	適用對象	獎勵優惠措施
獎勵投資條例	79 年 12 月 31 日施行期滿（80 年 1 月 30 日廢止）	國際觀光旅館、觀光旅館（即現行一般觀光旅館）、國民旅舍	■ 自開始提供勞務之日起，連續五年免徵營所稅 ■ 自新增設備開始提供勞務之日起，就新增所得連續四年免徵營所稅 ■ 供生產使用之不動產契稅減半 ■ 國際觀光旅館房屋稅減半 ■ 展覽館及國際會議中心房屋稅免徵
促進產業升級條例、交通事業購置設備或技術適用投資抵減辦法	80 年 1 月 1 日－98 年 12 月 31 日（99 年 5 月 12 日廢止）	國際觀光旅館、一般觀光旅館、觀光遊樂業、旅館業	■ 自開始提供勞務之日起，連續五年免徵營所稅 ■ 自新增設備開始提供勞務之日起，就新增所得連續五年免徵營所稅 ■ 投資於自動化、防治汙染、資源回收、節能減碳、數位資訊設備、研發人才培訓（一般旅館不適用）

法令名稱	實施期間	適用對象	獎勵優惠措施
產業創新條例	99年5月12日公布施行 第10條（99年1月1日至108年12月31日）	觀光產業	■ 補助或輔導產業創新 ■ 補助或輔導產業研發 ■ 補助或輔導產業人才培育 ■ 補助或輔導產業因應國際環保、安全衛生規範，應用防治汙染、資源再生、節能節水等技術 ■ 研發支出在百分之十五內抵減當年度營所稅（第10條）
獎勵民間參與交通建設條例	83年12月5日布施行（行政院89年4月28日臺八十九交字第12117號函示：「促參法公布實施後，各主辦機關辦理民間參與公共建設之作業，應依促參法辦理。」）	觀光遊憩重大設施	■ 自開始營運後有課稅所得之年度起，最長以五年為限，免納營所稅 ■ 投資於興建、營運設備或技術，購置防治汙染設備或技術，研發及人才培訓支出，得在百分之二十限度內抵減當年度營所稅 ■ 在興建或營運期間，供其直接使用之不動產應課徵之地價稅、房屋稅及取得時應課徵之契稅，得予適當減免
促進民間參與公共建設法	89年2月9日公布施行	觀光遊憩重大設施（指在國家公園、風景區、風景特定區、觀光地區、森林遊樂區、溫泉區或其他經目的事業主管機關依法劃設具觀光遊憩（樂）性質之區域內之遊憩（樂）設施、住宿、餐飲、解說等相關設施、區內及聯外運輸設施、遊艇碼頭及其相關設施）	■ 自開始營運後有課稅所得之年度起，最長以五年為限，免納營所稅（第36條） ■ 投資於興建、營運設備或技術，購置防治汙染設備或技術，研發及人才培訓支出，得在百分之二十限度內抵減當年度營所稅（第37條） ■ 在興建或營運期間，供其直接使用之不動產應課徵之地價稅、房屋稅及取得時應課徵之契稅，得予適當減免（第39條）
發展觀光條例	106年1月11日修正施行	觀光遊樂業、旅館業、觀光旅館業	■ 配合觀光政策提升服務品質，經中央主管機關核定者，於營運期間，供其直接使用之不動產應課徵之地價稅及房屋稅，得予減免。 ■ 優惠貸款
		觀光產業	■ 配合政府參與國際宣傳推廣，參加國際觀光組織、旅展，推廣會議旅遊之費用得在百分之二十限度內抵減當年度營所稅

表 10-7　觀光產業獎勵優惠時期表

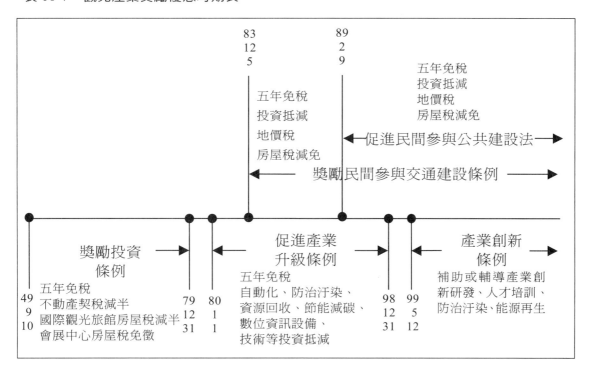

　　政府將觀光產業列為六大新興重要產業，茲為提升觀光產業之發展，已於民國 106 年 1 月 11 日修正公布發展觀光條例，增訂（一）觀光遊樂業、觀光旅館業及旅館業配合觀光政策提升服務品質，經中央主管機關核定者，於營運期間，供其直接使用之不動產應課徵之地價稅及房屋稅，由直轄市、縣市政府訂定自治條例予以適當減免；其實施期限為五年，行政院得視情況延長一次。（二）不動產如係觀光遊樂業、觀光旅館業及旅館業承租或設定地上權者，以不動產所有權人將地價稅、房屋稅減免金額全額回饋承租人或地上權人，並經中央主管機關認定者為限。

　　為執行上述稅捐優惠政策，交通部並於民國 106 年 10 月 19 日發布「觀光遊樂業與觀光旅館業及旅館業配合觀光政策提升服務品質核定標準」，依該辦法第二條規定，符合下列各款規定之一者，得向交通部申請配合觀光政策提升服務品質之核定：一、觀光遊樂業經交通部觀光局前一年度督導考核競賽評列為優等以上。二、觀光旅館業或旅館業經交通部觀光局評定為星級旅館且在效期內。三、觀光遊樂業、觀光旅館業或旅館業附屬會展設施可容納人數達一千人以上。四、觀光遊樂業、觀光旅館業或旅館業符合中央或地方主管機關公告之其他觀光發展政策（表 10-8）

表 10-8　觀光產業配合觀光政策提升服務品質核定要件表

業別	要件（符合一項）
觀光遊樂業	■ 前一年度督導考核競賽優等以上 ■ 附屬會展設施可容納人數達一十人以上 ■ 符合中央或地方主管機關公告之其他觀光發展政策
觀光旅館業 旅館業	■ 經評定為星級旅館且在效期內 ■ 附屬會展設施可容納人數達一千人以上 ■ 符合中央或地方觀光主管機關公告之其他觀光發展政策

　　觀光產業符合以上要件者，即得檢具申請書（表 10-9）及相關證件，向交通部申請核定。交通部審查合格即予核定並副知該管稅捐稽徵機關。不過，房屋稅及地價稅屬於地方稅，仍需待直轄市、縣市政府訂定自治條例，始能減免。

表 10-9　觀光遊樂業與觀光旅館業及旅館業配合觀光政策提升服務品質核定申請書

申請人符合下列要件之一（請擇一勾選），申請核定配合觀光政策提升服務品質：

□觀光遊樂業經交通部觀光局前一年度督導考核競賽評列為優等以上
□觀光旅館業或旅館業經交通部觀光局評定為星級旅館且在效期內
□觀光遊樂業、觀光旅館業或旅館業附屬會展設施可容納人數達一千人以上
□觀光遊樂業、觀光旅館業或旅館業符合中央或地方主管機關公告之其他觀光發展政策：

檢附文件：（所附文件如為影本，請加蓋「與正本相符」字樣，並加蓋公司或代表人章以資證明）

□觀光遊樂業執照 □觀光旅館業營業執照　　　（請擇一勾選） □旅館業登記證
□與營業範圍相符之土地、建築物清冊及不動產所有權狀影本
□以督導考核競賽結果為由申請，另檢附經交通部觀光局前一年度督導考核競賽評列為優等以上之證明文件
□以星級旅館為由申請，另檢附經交通部觀光局評定為星級旅館且在效期內之證明文件
□以附屬會展設施為由申請，另檢附該會展設施建築設計圖說及現場照片
□以符合中央或地方主管機關公告之其他觀光發展政策為由申請，另檢附該公告所列之證明文件
□非不動產所有權人者，另檢附不動產所有權人約定將地價稅、房屋稅減免金額全額回饋申請人之證明文件正本（查驗後退還）及影本各一份

切結事項：申請人保證所填資料及檢附文件均為真實，如有不實，願接受撤銷核定之處分及承擔相關法律責任，並不得依本標準規定重新申請核定。

　　申請人（公司或事業名稱）：　　　　　　　　（簽章）

　　代表人或負責人：　　　　　　　　　　　　　（簽章）

　　電話：

　　通訊地址：

　　填表人：

　　電話：

10-7　自我評量

1. 觀光旅館業經核准籌設後，為避免其遲未興建，觀光旅館業管理規則對此有何規範？

2. 申請經營觀光旅館業者，於籌建中變更籌設面積有何限制？

3. 觀光旅館業在未全部裝設完成前，可否先行部分營業？其要件為何？

4. 觀光旅館業產權或經營權異動之情形有幾種？應如何辦理？

5. 何謂觀光旅館之綜合設計？以綜合設計申請籌建觀光旅館之要件為何？

6. 在住宅區興建觀光旅館，其樓地板面積及建築物使用有何限制？

7. 國際觀光旅館與一般觀光旅館在建築設備有何區別？又其客房間數及客房面積有何限制？

8. 發展觀光條例對於觀光旅館業、旅館業之稅捐有何優惠措施？

10-8　註釋

註一　交通部觀光局中華民國 103 年臺灣地區國際觀光旅館營運分析報告，民國 105 年 2 月。

註二　民國 71 年至民國 86 年一般觀光旅館家數連續呈現負成長。

表 10-10　歷年觀光旅館家數、房間數成長分析表

年度 （民國）	國際觀光旅館			一般觀光旅館			合計		
	家數	客房數	成長率%	家數	客房數	成長率	家數	客房數	成長率%
59	14	2,163	-	72	4,701	10.8	86	6,864	20.7
60	15	2,542	17.5	79	6,132	30.4	94	8,674	26.4
61	17	3,143	23.6	80	6,713	9.5	97	9,856	13.6
62	20	4,613	46.8	81	6,963	3.7	101	11,576	17.5

年度 （民國）	國際觀光旅館			一般觀光旅館			合計		
	家數	客房數	成長率%	家數	客房數	成長率	家數	客房數	成長率%
63	20	4,598	-0.3	82	7,013	0.7	102	11,611	0.3
64	20	4,439	-3.5	79	6,915	1.4	99	11,354	2.2
65	21	4,868	9.7	75	6,728	-2.7	96	11,596	2.1
66	23	5,174	6.3	83	7,118	5.8	106	12,292	6
67	30	7,699	48.8	88	7,984	12.2	118	15,683	27.6
68	34	9,160	19	92	8,887	11.3	126	18,047	15.1
69	36	9,673	5.6	97	9,654	8.6	133	19,327	7.1
70	42	11,945	23.5	96	9,786	1.4	138	21,731	12.4
71	41	12,335	3.3	94	9,535	-2.6	135	21,870	0.6
72	44	12,982	5.2	90	9,279	-2.7	134	22,261	1.8
73	44	13,503	4	85	8,939	-3.7	129	22,442	0.8
74	44	13,468	-0.3	79	8,334	-6.8	123	21,802	-2.9
75	43	13,268	-1.5	73	7,987	-4.2	116	21,255	-2.5
76	43	13,223	-0.3	64	6,999	-12.4	107	20,222	-4.9
77	43	13,124	-0.7	56	6,121	-12.5	99	19,245	-4.8
78	43	12,965	-1.2	54	5,824	-4.9	97	18,789	-2.4
79	46	14,538	12.1	51	5,518	-5.3	97	20,056	6.7
80	46	14,538	0	48	5,248	-4.9	94	19,786	-1.3
81	47	15,018	3.3	42	4,706	-10.3	89	19,724	-0.3
82	50	15,953	6.2	30	3,614	-23.2	80	19,567	-0.8
83	51	16,391	2.7	27	3,135	-13.3	78	19,526	-0.2
84	53	16,714	2	27	3,131	-0.1	80	19,845	1.6
85	53	16,964	1.5	24	2,775	-11.4	77	19,739	-0.5
86	54	16,845	-0.7	22	2,557	-7.9	76	19,402	-1.7
87	53	16,558	-1.7	23	2,653	3.8	76	19,211	-1
88	56	17,403	5.1	24	2,871	8.2	80	20,274	5.5
89	56	17,057	-2	24	2,871	0	80	19,928	-1.7
90	58	17,815	4.4	25	2,974	3.6	83	20,789	4.3
91	62	18,790	5.5	25	2,973	0	87	21,763	4.7
92	62	18,776	-0.1	25	3,120	4.9	87	21,896	0.6
93	61	18,705	-0.4	26	3,038	-2.6	87	21,743	-0.7
94	60	18,385	-1.7	27	3,049	0.4	87	21,434	-1.4
95	60	17,830	-3	29	3,265	7.1	89	21,095	-1.6
96	60	17,733	-0.5	30	3,438	5.3	90	21,171	0.4

年度	國際觀光旅館			一般觀光旅館			合計		
（民國）	家數	客房數	成長率%	家數	客房數	成長率	家數	客房數	成長率%
97	61	18,092	2	31	3,679	7	92	21,771	2.8
98	64	18,645	3.1	31	3,750	1.9	95	22,395	2.9
99	68	19,894	6.7	36	5,006	33.5	104	24,900	11.2
100	70	20,382	2.5	36	4,951	-1.1	106	25,333	1.7
101	70	20,351	-0.2	38	5,178	4.6	108	25,529	0.8
102	71	20,461	0.5	40	5,613	8.4	111	26,074	2.1
103	72	20,675	1	42	6,049	7.8	114	26,724	2.3
104	75	21,466	3.7	43	6,225	3.6	118	27,691	3.7
105	75	21,454	-0.1	44	6,270	0.7	119	27,724	0.1
106	79	22,580	5.2	47	6,773	8	126	29,353	5.8

資料來源：交通部觀光局 106 年 12 月統計資料

註三　國際觀光旅館與一般觀光旅館之客房最少間數原係有區隔，民國 99 年 10 月修正觀光旅館建築及設備標準，明定均為三十間以上，其法定基本客房數已無區別。

註四　地方制度法第二條第三款「委辦事項：指地方自治團體依法律、上級法規或規章規定，在上級政府指揮監督下，執行上級政府交付辦理之非屬該團體事務，而負其行政執行責任之事項。」

註五　公司法第 2 條：「公司分為左列四種：

1. 無限公司：指二人以上股東所組織，對公司債務負連帶無限清償責任之公司。

2. 有限公司：由一人以上股東所組織，就其出資額為限，對公司負其責任之公司。

3. 兩合公司：指一人以上無限責任股東，與一人以上有限責任股東所組織，其無限責任股東對公司債務負連帶無限清償責任；有限責任股東就其出資額為限，對公司負其責任之公司。

4. 股份有限公司：指二人以上股東或政府、法人股東一人所組織，全部資本分為股份；股東就其所認股份，對公司負其責任之公司。

公司名稱，應標明公司之種類。

註六　公司之名稱、代表人，公司法另有規定，例如：名稱是否與同類業務之他人公司名稱相同？代表人是否具備代表人資格？故其變更登記應經公司主管機關核准。

註七　　公司名稱與所屬觀光旅館名稱不同之觀光旅館業一覽表

表 10-11

觀光旅館名稱	公司名稱
臺北君悅酒店	豐隆大飯店股份有限公司
遠東國際大飯店	鼎鼎大飯店股份有限公司
臺北 W 飯店	時代國際飯店股份有限公司
臺北萬豪酒店	宜華國際股份有限公司
臺北有園飯店	臺灣花樣年開發股份有限公司
澎湖福朋喜來登酒店	佳朋開發股份有限公司
礁溪老爺大酒店	五鳳旗實業股份有限公司
尊爵天際大飯店	昇捷國際開發股份有限公司
新竹喜來登大飯店	承恩建設股份有限公司

註八　　觀光旅館業管理規則原係配合流動人口登記辦法第 3 條規定意旨，明定業者應將每日住宿旅客依式登記後送達該管警察分駐所（派出所），嗣因該辦法已於民國 97 年 9 月 9 日廢止，觀光旅館業管理規則於民國 105 年 1 月 28 日修正公布，亦刪除該傳送資料之規定。

註九

表 10-12　國際連鎖集團

集團名稱	品牌名稱	臺灣加入情形
喜達屋集團 STARWOOD Hotel 集團（STARWOOD 已被 Marriott 併購，但目前仍屬獨立公司）	St.Regis（聖‧瑞吉斯飯店）	
	Sheraton（喜來登）	臺北喜來登大飯店、新竹喜來登大飯店
	Westin（威斯汀）	臺北威斯汀六福皇宮（至 107.12.31）
	Four Points（福朋飯店）	澎湖福朋喜來登酒店、林口亞昕福朋喜來登酒店
	W-Hotels（W 飯店）	臺北 W 飯店
	Le Meridien（艾美酒店）	臺北寒舍艾美酒店
	Aloft（雅樂軒）	臺北雅樂軒
	Element（源宿）	
	The Luxury Collection	
	Design Hotels	
	Tribute	

集團名稱	品牌名稱	臺灣加入情形
雅高級團 Accor Hotel 集團 ・Novotel 等	SOFITEL	
	Pullman	
	MGallery by Sofitel	
	Grand Mercure/ Mercure	
	Adagio Premium/ Adagio	
	Novotel	臺北諾富特華航桃園機場飯店
	25hours Hotels	
	Mama Shelter	
	Ibis/Ibis Styles/ Ibis budget	
凱悅酒店集團 Hyatt Hotel 集團	Grand Hyatt/Park Hyatt/Miraval/Hyatt Regency/Hyatt/ Andaz/Hyatt Centric/Unbound Collection/Hyatt Place/Hyatt House/ Hyatt ilara andHyatt Ziva 等	臺北君悅酒店 臺北柏悅酒店（預定 109 年開業） 臺北安達仕酒店（預定 109 年開業）
洲際酒店集團* InterContinental Hotel 集團	CROWNE Plaza	
	InterContinental	
	Kimpton	金普頓大安酒店
	Hualuxe	
	Avid	
	Hotel Indigo	高雄中央公園英迪格酒店 台北大直英迪格酒店（預定 108 年開業）
	Even Hotels	
	Staybridge Suites	
	Candlewood Suites	
	Holiday Inn	假日飯店、臺中公園智選假日飯店、
	Holiday Inn Express	桃園智選假日飯店
	Holiday Inn Club Vacations	
	Holiday Inn Resort	
卡爾森酒店集團 Carlson Rezidor Hotel Group	Radisson Blu	
	Radisson	
	Radisson Red	
	Park Inn by Radisson	

集團名稱	品牌名稱	臺灣加入情形
	Quorvus Collection	
	Country Inn & Suites	
	Club Carlson	
	Park Plaza	
希爾頓酒店集團 Hilton Worldwide	Hilton	台北新板希爾頓酒店
	Canopy by Hilton	
	Curio	
	DoubleTree by Hilton	
	Tapestry Collection	
	Embassy Suites	
	Hilton Garden Inn	
	Hampton by Hilton	
	Tru by Hilton	
	Homewood Suites	
	Home2	
	Hilton Grand Vacations	
	Conrad	
	Waldorf Astoria	
Fairmont Raffles International （FRHI 105 年已被 AccorHotels 併購）	Raffles	
	Fairmont	
	Swissotel	
香格里拉酒店集團 Shangri-La Hotel 集團	Shangri-La Hotel	遠東國際大飯店 香格里拉臺南遠東國際大飯店
Marriott International （萬豪國際集團）	The Ritz Carlton（麗思卡爾頓酒店）	
	JW Marriott（JW 萬豪酒店）	
	Marriott（萬豪酒店）	臺北萬豪酒店、高雄萬豪 （預定 107 年 12 月開業）
	Bvlgari	
	Renaissance（萬麗酒店）	士林萬麗酒店
	Courtyard（萬怡酒店）	臺北六福萬怡酒店
	Delta	
	Gaylord	
	Springhill Suites	
	Protea	
	Fairfield Inn & Suites	

集團名稱	品牌名稱	臺灣加入情形
	AC Hotels	
	Moxy Hotels	
	Marriott Executive Apartments	
	Residence Inn	
	Towneplace Suites	
	Autograph Collection Hotels	
	Design Hotels	
	Tribute Portfolio	
	Ramada Hotel（華美達酒店）	
文華東方酒店集團 Mandarin Oriental Hotel Group		臺北文華東方酒店
四季酒店 Four Seasons 集團		
大倉酒店集團 Okura Nikko Hotel Management	Hotel Okura/Hotel JAL	臺北大倉久和大飯店 臺中大倉久和大飯店（預定 110 年開業）
Kagaya Hotel（日本加賀屋）	Kagaya	日勝生加賀屋國際溫泉飯店
Nikko Hotel（日本日航）(99 年已被 Hotel Okura 併購)	Hotel Nikko	臺北老爺大酒店
Keio Plaza Hotel（日本京王）	Keio Plaza Hotel	*與臺北福華大飯店簽署技術合作
千禧國際酒店集團 Millennium Hotel 集團	Millennium/Leng's/M/Cothorne	臺中日月千禧酒店、花蓮秧悅千禧度假酒店
Prince Hotels & Resorts（日本王子）	Prince	耐斯王子大飯店、劍湖山王子大飯店, 華泰王子大飯店
Sunroute Hotel（日本燦路都）	Sunroute	
泰姬酒店集團 Taj Hotels, Resort & Palaces	Taj/Vivanta/The Gateway/	
亞曼尼酒店 Armani Hotels & Resorts	Armani	
朗庭酒店集團 Langham Hospitality Group	Langham	
朱美拉酒店集團 Jumeirah Hotels	Jumeirah	
悅榕庄酒店集團 Banyan Tree Hotels & Resorts	Banyan Tree/Angsana/Cassia/Dhawa	
安曼酒店集團 Aman Hotels, Resorts, and Residences	Aman	

集團名稱	品牌名稱	臺灣加入情形
半島酒店 The Peninsula Hotels	Peninsula	
多切斯特酒店集團 Dorchester Collection		
瑰麗酒店集團 Rosewood Hotel Group	Rosewood Hotel & Resorts/KHOS/New World Hotels & Resorts/Pentahotels	

表 10-13 國內連鎖集團

集團名稱	品牌名稱	旅館名稱
晶華酒店集團	Regent（麗晶）	
	Silks Place（晶英）	太魯閣晶英酒店、蘭城晶英酒店、臺南晶英酒店。
	Just Sleep（捷絲旅）	西門町店、林森館、礁溪館、中正館、花蓮中正館
六福集團	六福皇宮（加入 Westin）	臺北威斯汀六福皇宮（至 107.12.31）
	六福萬怡（加入 Marriott）	臺北六福萬怡酒店
	六福莊	關西六福莊生態度假旅館
	六福客棧	六福客棧
	六福居	六福居公寓式酒店
雲朗集團	君品酒店	
	雲品	雲品溫泉酒店日月潭
	翰品	花蓮翰品酒店、翰品酒店-新莊、翰品酒店-桃園、翰品酒店-高雄
	兆品	臺中兆品酒店、苗栗兆品酒店、嘉義兆品酒店、宜蘭礁溪兆品酒店
長榮桂冠酒店集團	長榮桂冠	臺北、臺中、基隆 臺糖長榮酒店（臺南）、長榮鳳凰酒店（礁溪）
福華集團	福華	翡翠灣、臺北、石門水庫、新竹、臺中、高雄、墾丁
福泰集團	福泰飯店/桔子商旅	福泰桔子商務旅館、館前店、林森店、西門店、臺中、高雄、福泰商務飯店、礁溪山形閣溫泉飯店
麗緻集團	麗緻 Landis	亞都麗緻大飯店、陽明山中國麗緻大飯店、大億麗緻酒店、璞石麗緻溫泉會館、久屋麗緻客棧
	亞緻 Hotel ONE	臺中亞緻大飯店
老爺集團	老爺酒店	臺北老爺酒店、新竹老爺酒店、知本老爺酒店、礁溪老爺酒店、北投老爺酒店
	老爺行旅	臺南老爺行旅、台中大毅老爺行旅、宜蘭傳藝老爺行旅
	老爺會館	老爺會館台北南西、老爺會館台北林森

集團名稱	品牌名稱	旅館名稱
天成集團	春天	瑞穗春天國際觀光酒店
	花園	台北花園大酒店
	天成	天成大飯店
	蜂巢旅店	蜂巢
	天成文旅	嘉義（繪日之秋）、台北（華山町）
	悅華	桃園悅華大酒店
國賓集團	國賓	臺北、新竹、高雄
	AMBA	臺北西門町意舍, 臺北中山意舍酒店, 臺北松山意舍酒店
福容集團	福容	臺北一館、臺北二館、淡水漁人碼頭、淡水紅樹林、福隆、桃園機場捷運 A8、三鶯、林口、桃園、中壢、麗寶樂園、花蓮、高雄、墾丁
	美棧	美棧墾丁大街
凱薩飯店連鎖集團	凱薩	台北凱薩大飯店、墾丁凱薩大飯店、板橋凱薩大飯店
	凱達	台北凱達大飯店
	趣淘漫旅	台北趣淘漫旅、台南趣淘漫旅
	阿樹	阿樹國際旅店
	凱旋	內湖凱旋酒店

註十　　　停業與歇業之區別：停業係對合法業者違規時，所採取之一種處罰，其停業有一定期間，停業期滿就得復業；歇業係對非法經營者，令其不得營業之一種管制措施，歇業沒有一定期限，在其取得合法經營權限前，均不得營業。

註十一　此處僅係國際觀光旅館與一般觀光旅館，就「觀光旅館建築及設備標準」之異同比較。另「建築技術規則建築設計施工篇」，規定國際觀光旅館每 50 間客房應有 1 大客車停車位；「食品安全管制系統準則」亦明定國際觀光旅館至少需有一間餐廳取得 HACCP 認證（危害分析重要管制點 Hazard Analysis and Critical Control Points，簡稱：HACCP）。

旅館業之輔導與管理 11
（發展觀光條例及旅館業管理規則）

11-1 旅館業之沿革

一、從特定營業到觀光產業

　　旅館業之管理，在民國 74 年以前，屬警察機關權責，行政院於民國 74 年間核定「特定營業管理改進措施」，將旅館業劃出特定營業範圍，由工商登記單位主管，民國 79 年劃入觀光體系，由觀光單位主管。

二、從地方法規到中央法規

　　有關旅館業之管理法令，早期有臺灣省旅館業管理規則（民國 75 年 2 月 4 日府法四字第 12279 號令發布）、高雄市旅館業管理規則（民國 75 年 12 月 11 日市府建二字第 32228 號令發布）、臺北市旅館業管理規則（民國 81 年 9 月 1 日府法三字第 81042191 號令發布）、福建省旅館業管理規則。要特別說明的是臺北市對於旅館之管理，原係與酒吧、酒家等，等同視之，訂有「臺北市舞廳、舞場、酒家、酒吧、旅館及特種咖啡室管理規則」。嗣後，將旅館從「臺北市舞廳、舞場、酒家、酒吧、旅館及特種咖啡室管理規則」拉出，參考交通部「加強旅館業管理執行方案」訂定臺北市旅館業管理規則。

　　民國 90 年 11 月 14 日發展觀光條例修正公布，授權交通部訂定旅館業管理規則，交通部於民國 91 年 10 月 28 日，以交路發字第 091B000123 號令發布，其係中央法規，全國統一適用。上述臺北市、高雄市、福建省之旅館業管理規則，由各該主管機關廢止。

三、日租套房納入管理

　　隨著社會環境變遷，旅宿市場形態多元，在都會區內興起以出租公寓套房之經營模式，商旅客人趨之若鶩。此種經營模式，交通部觀光局認定係屬於旅館業業務，應

申請旅館業登記證，民國 104 年 2 月修正公布發展觀光條例，將日租套房納入旅館業管理。

11-2　旅館業之主要制度

旅館業係指觀光旅館業以外，以各種方式名義提供不特定人以日或週之住宿、休息並收取費用及其他相關服務之營利事業（發展觀光條例第 2 條第 8 款及旅館業管理規則第 2 條）。迄民國 107 年 12 月，臺灣共有 3,354 家旅館，客房 163,489 間。

表 11-1　一般旅館家數及房間數統計表

縣市別	臺北市	新北市	基隆市	桃園市	新竹市	新竹縣	苗栗縣	臺中市	彰化縣
家數	588	254	33	211	59	39	64	386	71
房間數	29,897	12,897	1,312	10,198	3,405	1,565	2,113	20,113	2,402

縣市別	南投縣	雲林縣	嘉義縣	嘉義市	臺南市	高雄市	屏東縣	宜蘭縣	花蓮縣
家數	122	70	62	76	248	389	103	227	155
房間數	6,478	2,789	2,611	4,696	9,963	20,685	4,554	8,213	7,942

縣市別	臺東縣	澎湖縣	金門縣	連江縣	總 計
家數	117	55	21	4	3,354
房間數	7,361	2,877	1,335	83	163,489

資料來源：交通部觀光局 107 年 12 月統計資料

主管機關對旅館業之主要管理機制如下：

一、登記制（公司或商業登記）

經營旅館業，只要依規定辦理公司登記（公司組織者）或商業登記（非公司組織者），在登記之前不須先經目的事業主管機關之許可，與經營觀光旅館業不同。發展觀光條例第 24 條規定，經營旅館業者，除依法辦妥公司或商業登記外，並應向地方主管機關申請登記，領取登記證後，始得營業[註一]。（讀者可以比較同條例 21 條「經營觀光旅館業者，應先向中央主管機關申請核准，並依法辦妥公司登記後，領取觀光旅館業執照，始得營業」）其次，要特別說明的是，本條文有二個登記，不能混淆。

(一)公司或商業登記（工商登記部門）

公司或商業登記，是任何一營利事業都必須辦理的登記，該營利事業如要以公司型態營運，就依公司法辦理公司設立登記；如係三、五位志同道合朋友合夥經營或自

己單獨經營，就依商業登記法辦理商業登記，所以申請人要向主管工商登記的單位辦理（例如：臺北市商業處）

(二)旅館業登記

申請人辦妥上述公司或商業登記後，在一般行業，它就可以營業了。但在旅館業，因為發展觀光條例有特別規定，必須再向地方主管機關申請登記，領取登記證（旅館業登記證，相當於觀光旅館營業執照）後，始得營業。所以，此處所說的登記，係指「旅館業證記」，申請人要向地方主管觀光業務的單位辦理（例如：在臺北市，要向台北市政府觀光傳播局）

二、地方政府主管

旅館業之直接主管機關為地方政府（直轄市、縣（市）政府），發展觀光條例第24 條已明定，經營旅館業者…，並應向地方主管機關申請登記…。旅館業雖由地方政府直接主管，但屬於上位的輔導管理政策，仍由中央主管並督導直轄市、縣市政府執行。

旅館業管理規則第 3 條規定，旅館業之主管機關，在中央為交通部，在直轄市為直轄市政府，在縣 （市） 為縣 （市） 政府。旅館業之輔導、與監督管理等事項，由交通部委任交通部觀光局執行之。（其委任事項及法規依據公告應刊登於政府公報或新聞紙。）旅館業之設立、發照、經營設備設施、經營管理及從業人員等事項之管理，除本條例或本規則另有規定外，由直轄市、縣 （市） 政府辦理之。

(一)地方為主 中央為輔

上述旅館業管理規則第 3 條第 3 項「旅館業…等事項之管理，除本條例或本規則有規定外，由直轄市、縣 （市） 政府辦理之。」揭示地方為主、中央為輔之原則。意即，除另有規定之事項外（例如：發展觀光條例第 39 條專業人員訓練，第 42 條旅館業專用標識之型式，第 66 條第 2 項法規之訂定；旅館業管理規則第 3 條輔導獎勵，第 31 條等級評鑑，係屬中央主管機關權責），均由地方政府主管。

(二)中央督導 地方執行

旅館業之管理，本中央督導、地方執行之原則，實務上交通部（觀光局）亦組成督導小組，每年定期至各縣市政府督察考核其成效。

旅館業管理規則第 3 條第 2 項前段所定旅館業之輔導、獎勵與監督管理等事項，由交通部委任交通部觀光局執行之，觀此條文「輔導、獎勵與監督管理」，輔導、獎勵係中央權責並無疑義，惟「監督管理」與同條第 3 項所列「旅館業…經營管理及從

業人員等事項之管理」是否易混淆？爰建議交通部觀光局於修正旅館業管理規則時，就「監督管理」之文字再予審酌。

11-3 旅館業之輔導管理

經營旅館業者，除依法辦妥公司或商業登記外，並應向地方主管機關申請登記，領取登記證後始得營業，前已述及。本節就旅館業之設立程序及設立以後之經營管理加以說明。（旅館業得依有限合夥法辦理「有限合夥」登記，但發展觀光條例及旅館業管理規則尚未配合修正）

一、設立程序

(一)辦理公司或商業登記

經營旅館業者不一定要是公司組織，與經營觀光旅館業者必須是公司組織不同。申請人如要以公司型態經營旅館業，就依公司法規定向公司主管機關辦理公司登記；如是獨資或合夥，則依商業登記法辦理商業登記。

(二)申請旅館業登記

1. 向地方主管機關申請

 旅館業之設立、發照，係地方主管機關權責，故申請旅館業登記，要向旅館設立之所在地的直轄市政府或縣市政府申請。

2. 檢附文件

 旅館業管理規則第 4 條第 2 項規定，旅館業於申請登記時，應檢附下列文件

 (1) 旅館業登記申請書

 (2) 公司登記或商業登記證明文件

 (3) 建築物核准使用證明文件影本

 (4) 土地、建物同意使用證明文件影本（土地、建物所有人申請登記者免附）

 (5) 責任保險契約影本

 (6) 提供住宿客房及其他服務設施之照片

 (7) 其他經中央或地方主管機關指定之有關文件

 地方主管機關得視需要，請申請人提交正本以供查驗。

(三)旅館之要件

1. 必要要件：設立旅館必須具備之法定元素，缺一即不能領取旅館登記證。

 (1) 營業場所

 * 固定之營業處所

 * 同一處所不得為二家旅館或其他住宿場所共同使用

 旅館業管理規則第 5 條第 1 項規定，旅館業應設有固定之營業處所，同一處所不得為二家旅館或其他住宿場所共同使用。

圖 11-1　一般旅館應有固定之營業處所（圖片說明：花蓮星空海藍大飯店）

 (2) 應有之空間

 * 旅客接待處

 * 客房

 * 浴室

 旅館業管理規則第 6 條規定，旅館營業場所至少應有下列空間之設置：一、旅客接待處。二、客房。三、浴室。

2. 充分要件：此等元素雖非設立旅館必備之法定要件，卻具有加分效果，由經營者視需要設置。

 (1) 餐廳

 (2) 視聽室

 (3) 會議室

 (4) 健身房

 (5) 游泳池

 (6) 球場

 (7) 育樂室

(8) 交誼廳

(9) 其他有關之服務設施

旅館業管理規則第 8 條規定，旅館業得視其業務需要，依相關法令規定，配置餐廳、視聽室、會議室、健身房、游泳池、球場、育樂室、交誼廳或其他有關之服務設施。

(四)審核

1. 訂定處理期間

 旅館業管理規則第 10 條第 1 項規定，地方主管機關對於申請旅館業登記案件，應訂定處理期間並公告之。

2. 實地現勘

 地方主管機關受理申請案件後，在處理期間內，就申請人檢附文件逐一審核，必要時得至現場實地勘查其空間之設置、配備等，更重要的是涉及公共安全的建管、消防。旅館業管理規則第 10 條第 2 項規定，地方主管機關受理申請旅館業登記案件，必要時，得邀集建築及消防等相關權責單位共同實地勘查。

3. 補正

 旅館業管理規則第 11 條規定，申請旅館業登記案件，有應補正事項者，由地方主管機關記明理由，以書面通知申請人限期補正。

(五)准、駁

地方主管機關依上述規定完成審核程序後，必須就申請案件作出「准」或「不准」之決定（處分）。准，就核發旅館登記證及旅館業專用標識；不准，即予駁回。

旅館業管理規則第 12 條規定，申請旅館業登記案件，有下列情形之一者，由地方主管機關記明理由，以書面駁回申請：一、經通知限期補正，逾期仍未補正者。二、不符本條例或本規則相關規定者。三、經其他權責單位審查不符相關法令規定，逾期仍未改善者。

同規則第 13 條規定，旅館業申請登記案件，經審查符合規定者，由地方主管機關以書面通知申請人繳交旅館業登記證及旅館業專用標識規費，領取旅館業登記證及旅館業專用標識。

二、旅館業登記證及旅館業專用標識

(一)旅館業登記證

1. 經營旅館業的表彰

 旅館業登記證是合法經營旅館業的權利證明，未取得旅館業登記證而經營旅館業，將受取締處罰。發展觀光條例第 24 條第 1 項規定，經營旅館業者，除依法辦妥公司或商業登記外，並應向地方主管機關申請登記，領取登記證及專用標識，始得營業。

 旅館業登記證　　　　　　　　　　　旅館業專用標識

 圖 11-2　圖片來源：交通部觀光局行政資訊系統網站

2. 應載明一定事項

 旅館業管理規則第 14 條規定，旅館業登記證應載明下列事項：一、旅館名稱。二、代表人或負責人。三、營業所在地。四、事業名稱。五、核准登記日期。六、登記證編號。

3. 登記證事項變更

 旅館業管理規則第 19 條規定，旅館業登記證所載事項如有變更，旅館業應於事實發生之日起三十日內，向地方主管機關申請變更登記。

4. 補發（換發）

 旅館業管理規則第 20 條規定，旅館業登記證如有遺失或毀損，旅館業應於事實發生之日起三十日內，向地方主管機關申請補發或換發。

5. 掛置於門廳

 旅館業管理規則第 18 條規定，旅館業應將其登記證，掛置於營業場所明顯易見之處。

6. 繳回（未繳回者公告註銷）

 旅館業管理規則第 28 條第 5 項規定，旅館業因事實或法律上原因無法營業者，應於事實發生或行政處分送達之日起十五日內，繳回旅館業登記證；逾期未繳回者，地方主管機關得逕予公告註銷。

7. 撤銷及註銷（信賴不值保護）

申請旅館業登記證，應登載或檢附之文件，申請人應據實提供，主管機關如因不實文件而誤發登記證，應主動撤銷其登記。旅館業管理規則第 6-1 條規定，旅館業有下列情事之一者，地方主管機關應撤銷其登記並註銷其旅館業登記證：一、於旅館業登記申請書為虛偽不實登載或提供不實文件。二、以詐欺、脅迫或其他不正當方法領取旅館業登記證

(二)專用標識

旅館業專用標識是合法旅館的識別標識，它的型式及使用，宜由中央主管機關統一規範，避免地方主管機關各自為政。至於專用標識的製發，則委由地方主管機關本於權責處理，以達行政效能。

發展觀光條例第 41 條規定，…旅館業…應懸掛主管機關發給之觀光專用標識，其型式及使用辦法，由中央主管機關定之。前項觀光專用標識之製發，主管機關得委託各該業者團體辦理之。

1. 型式：中央主管機關統一訂定

2. 製發：地方主管機關自行辦理或委託旅館商業同業公會

旅館業管理規則第 15 條第 3 項規定，「前項旅館業專用標識之製發，地方主管機關得委託各該業者團體辦理之。」本條之「各該業者團體」係仿前述發展觀光條例第 41 條第 2 項之用語，惟發展觀光條例 41 條之規定專用標識有觀光旅館業、旅館業、觀光遊樂業，故其用「各該業者團體」；而旅館業管理規則 15 條當係指旅館業，故不宜再用「各該業者團體」，宜逕用「旅館業者團體」較妥。

3. 使用管理

(1) 主管機關編號列管

旅館業管理規則第 16 條第 1 項規定，地方主管機關應將旅館業專用標識編號列管。

(2) 懸掛於營業場所

旅館業管理規則第 15 條第 1 項規定，旅館業應將旅館業專用標識懸掛於營業場所明顯易見之處。

(3) 補發（換發）

旅館業管理規則第 17 條規定，旅館業專用標識如有遺失或毀損，旅館業應於事實發生之日起三十日內，向地方主管機關申請補發或換發。

(4) 繳回（未繳回者公告註銷）

旅館業管理規則第 15 條第 4 項規定，旅館業因事實或法律上原因無法營業者，應於事實發生或行政處分送達之日起十五日內，繳回旅館業專用標識；逾期未繳回者，地方主管機關得逕予公告註銷。

三、服務管理事務

旅館是提供不特定人住宿、休息之場所，一般而言，其集客效應及旅客期待感與觀光旅館稍有差異，主管機關對二者的輔導管理，可說是性質相同、機制類似、強度有別。

(一)旅客安全與權益保障

1. 妥為保管旅客寄存或遺留之物品

 旅館業管理規則第 25 條第 1 項第 2 款規定，旅館業對於旅客寄存或遺留之物品，應妥為保管，並依有關法令處理。同樣是旅客寄存或遺失物品，法令對觀光旅館業之要求較高（寄存貴重物品要掣給收據，要登記遺留物品…）

2. 協助罹病旅客就醫

 旅館業管理規則第 25 條第 1 項第 3 款規定，發現旅客罹患疾病時，應於二十四小時內協助其就醫。

3. 對於旅客建議事項，應妥為處理。

4. 保留旅客預定房間

 旅館業管理規則第 22 條規定，旅館業於旅客住宿前，已預收訂金或確認訂房者，應依約定之內容保留房間。

5. 放置旅客住宿須知及避難逃生路線

 旅館業管理規則第 21 條第 2 項規定，旅館業應將旅客住宿須知及避難逃生路線圖，掛置於客房明顯光亮處所。

圖 11-3　飯店應掛置避難逃生路線圖

6. 投保責任保險及報備

旅館業管理規則第 9 條規定，旅館業應投保之責任保險範圍及最低保險金額如下：一、每一個人身體傷亡：新臺幣三百萬元。二、每一事故身體傷亡：新臺幣一千五百萬元。三、每一事故財產損失：新臺幣二百萬元。四、保險期間總保險金額每年新臺幣三千四百萬元。

旅館業應將每年投保之責任保險證明文件，報請地方主管機關備查。

觀光產業投保責任保險之額度，除旅行業因其性質差異而有不同規範外，其餘觀光旅館業、旅館業、民宿及觀光遊樂業之責任保險額度原本均相同。惟民國 104 年 6 月某一遊樂區發生塵爆事件造成嚴重傷亡事件，交通部已於民國 104 年 9 月修正觀光遊樂業管理規則，提高觀光遊樂業應投保之責任保險額度及 105 年 10 月 5 日修正旅館業管理規則提高旅館業應投保之責任保險額度。

(二)協助維護社會安全

1. 登記住宿旅客及保存

旅館業管理規則第 23 條第 1 項規定，旅館業應將每日住宿旅客資料登記；其保存期間為半年[註二]。又為保護旅客個人資料，同條第 2 項規定，旅客登記資料之蒐集、處理及利用，並應符合個人資料保護法相關規定。

2. 發現旅客異狀報警處理

旅館業管理規則第 27 條規定，旅館業知悉旅客有下列情形之一者，應即報請當地警察機關處理或為必要之處理：一、攜帶槍械或其他違禁物品者。二、施用毒品者。三、有自殺跡象或死亡者。四、在旅館內聚賭或深夜喧嘩，妨害公眾安寧者。五、行為有公共危險之虞或其他犯罪嫌疑者[註三]。

四、行政管理事務

(一)自訂房價及報備

旅館業管理規則第 21 條第 1 項規定，旅館業應將其客房價格，報請地方主管機關備查；變更時，亦同。

(二)房價、自備酒水服務費資訊之揭露

旅館業管理規則第 21 條第 3 項規定，旅館業應將其客房價格，掛置於客房明顯光亮處所。同規則第 21 條之 1 規定，旅館業收取自備酒水服務費用者，應將其收費方式、計算基準等事項，標示於菜單及營業現場明顯處；其設有網站者，並應於網站內載明。

(三)收費不得高於客房價格

旅館業管理規則第 21 條第 2 項規定，旅館業向旅客收取之客房費用，不得高於客房價格。（向主管機關報備之價格）

(四)住用率及營收資料之報備

旅館業管理規則對於旅館業營運資料之報備原並未規範，至 107 年 6 月旅館業家數 3 千餘家，客房 15 萬 9 千餘間，占臺灣地區住宿體系之百分之 72 以上。主管機關為統計分析各項數據作為施政參考，爰參考觀光旅館業管理規則之規定，修正第 27 條之 1，經營旅館業者，應於每年一月及七月底前，將前半年七月至十二月^(註四)及當年一月至六月之每月總出租客房數、客房住用數、客房住用率、住宿人數、營業收入、營業支出、裝修及固定資產變動等統計資料，陳報地方主管機關。前項資料，地方主管機關應於次月底前，陳報交通部觀光局。

(五)刊登住宿廣告應載明登記證編號

旅館業管理規則第 18-1 條之 1 規定，旅館業以廣告物、出版品、廣播、電視、電子訊號、電腦網路或其他媒體業者，刊登之住宿廣告，應載明旅館業登記證編號。

五、業務禁止行為及業務檢查

(一)不得擅自擴大營業處所

旅館業之營業場所，於申請登記時，業經地方主管機關審查核定。經營者不能因營運需要隨意擴充。旅館業管理規則第 24 條規定，旅館業應依登記證所載營業場所範圍經營，不得擅自擴大營業場所。

(二)不得糾纏旅客，向旅客額外需索，強銷物品

旅館業管理規則第 26 條第 1、2、3 款規定，旅館業及其從業人員不得糾纏旅客、向旅客額外需索，及強行向旅客推銷物品。

(三)不得媒介色情

旅館業管理規則第 26 條第 4 款規定，旅館業及其從業人員不得為旅客媒介色情。

(四)業務檢查

主管機關實施業務檢查，須進入旅館業者之營業場所，且必須由業者協助引導及提供相關書面資料，故主管機關之作為，應有法律依據。發展觀光條例第 37 條對業務檢查，不分業別，已有通案的規定。旅館業管理規則第 29 條規定，主管機關對旅館業

之經營管理、營業設施，得實施定期或不定期檢查。旅館之建築管理與防火避難設施及防空避難設備、消防安全設備、營業衛生、安全防護，由各有關機關逕依主管法令實施檢查；經檢查有不合規定事項時，並由各有關機關逕依主管法令辦理。前二項之檢查業務，得聯合辦理之。

同規則第 30 條又規定，主管機關人員對於旅館業之經營管理、營業設施進行檢查時，應出示公務身分證明文件並說明實施之內容，旅館業及其從業人員不得規避、妨礙或拒絕前項檢查，並應提供必要之協助。

1. 檢查範圍：

 (1) 經營管理（軟體之服務）

 (2) 營業設施（硬體之建築、設備）

 旅館業管理規則第 29 條第 1 項規定，主管機關對旅館業之經營管理、營業設施，得實施定期或不定期檢查。

2. 檢查方式

 (1) 有關機關各自檢查

 旅館業管理規則第 29 條第 2 項規定，旅館之建築管理與防火避難設施及防空避難設備、消防安全設備、營業衛生、安全防護，由各有關機關逕依主管法令實施檢查；經檢查有不合規定事項時，並由各有關機關逕依主管法令辦理。

 (2) 聯合檢查

 旅館業管理規則第 29 條第 3 項規定，前二項之檢查業務，得聯合辦理之。

3. 檢查程序

 (1) 出示身分證明

 (2) 說明內容

4. 業者配合

 (1) 不得規避、妨礙或拒絕檢查

 (2) 提供協助

六、暫停營業

(一)暫停營業一個月以上

(二)報地方主管機關備查

1. 檢附文件

 (1) 公司組織者：申請書及股東會議事錄或股東同意書

 (2) 非公司組織者：申請書（詳述理由）

2. 暫停營業前 15 日內

 (1) 停業期間：一年（得延長一年）

 (2) 申報復業：屆滿後 15 日內

 旅館業管理規則第 28 條規定，旅館業暫停營業一個月以上，屬公司組織者，應於暫停營業前十五日內，備具申請書及股東會議事錄或股東同意書，報請地方主管機關備查；非屬公司組織者，應備具申請書並詳述理由，報請地方主管機關備查。

 前項申請暫停營業期間，最長不得超過一年，其有正當理由者，得向地方主管機關申請展延一次，期間以一年為限，並應於期間屆滿前十五日內提出。

 停業期限屆滿後，應於十五日內向地方主管機關申報復業，經審查符合規定者，准予復業。

 未依第一項規定報請備查或前項規定申報復業，達六個月以上者，地方主管機關得廢止其登記並註銷其登記證。

七、獎勵及處罰

(一)獎勵

 交通部對旅館業之輔導，包括優惠貸款、利息補貼等已在本篇第 6 章敘述；另對經營良好之業者，亦有獎勵之機制。

 發展觀光條例第 51 條規定，經營管理良好之觀光產業或服務成績優良之觀光產業從業人員，由主管機關表揚之；其表揚辦法，由中央主管機關定之。交通部據以訂定優良觀光產業及其從業人員表揚辦法，依該辦法第 5 條，旅館業符合下列事蹟者，得為候選對象：一、自創品牌或加入國內外專業連鎖體系，對於經營管理制度之建立與營運、服務品質提昇，有具體成效或貢獻。二、取得國際標準品質認證，對於提昇觀光產業國際競爭力及整體服務品質，有具體成效或貢獻。三、提供優良住宿體驗並能落實旅宿安寧維護，對於設備更新維護、結合產業創新服務及保障住宿品質維護旅客住宿安全，有具體成效或貢獻。四、配合政府觀光政策，積極協助或參與觀光宣傳推廣活動，對觀光發展有具體成效或貢獻。交通部觀光局爰依該辦法相關規定受理各界推薦，經評選委員會評選出獲獎者，頒給獎座及獎金予以獎勵。

 又旅館業管理規則第 33 條規定，經營管理良好之旅館業或其服務成績優良之從業人員，由主管機關表揚之。

(二)違規處罰

1. 旅館業違反發展觀光條例及旅館業管理規則相關規定者，由主管機關依發展觀光條例處罰。

 (1) 玷辱國家榮譽、損害國家利益、妨害善良風俗或詐騙旅客行為者，處新臺幣三萬元以上十五萬元以下罰鍰；情節重大者，定期停止其營業之一部或全部，或廢止其登記證。經受停止營業一部或全部之處分，仍繼續營業者，廢止其登記證。（發展觀光條例第 53 條第 1 項、第 2 項）

 (2) 未依主管機關檢查結果限期改善，處新臺幣三萬元以上十五萬元以下罰鍰；情節重大者，並得定期停止其營業之一部或全部；經受停止營業處分仍繼續營業者，廢止其登記證。（發展觀光條例第 54 條第 1 項）

 (3) 經主管機關檢查結果有不合規定，且危害旅客安全之虞，在未完全改善前，得暫停其設施或設備一部或全部之使用。（發展觀光條例第 54 條第 2 項）

 (4) 規避、妨礙或拒絕主管機關檢查，處新臺幣三萬元以上十五萬元以下罰鍰，並得按次連續處罰。（發展觀光條例第 54 條第 3 項）

 (5) 暫停營業未依規定報備，或暫停營業未報請備查或停業期間屆滿未申報復業，處新臺幣一萬元以上五萬元以下罰鍰。（發展觀光條例第 55 條第 2 項第 2 款）

 (6) 未繳回旅館業專用標識，處新臺幣三萬元以上十五萬元以下罰鍰，並勒令其停止使用及拆除之。（發展觀光條例第 61 條）

 (7) 違反旅館業管理規則，視情節輕重，主管機關得令限期改善或處新臺幣一萬元以上五萬元以下罰鍰。（發展觀光條例第 55 條第 3 項）

2. 非法經營

 (1) 非法經營旅館業，處新臺幣十萬元以上五十萬元以下罰鍰，並勒令歇業。[註五]（發展觀光條例第 55 條第 5 項）

 (2) 旅館業擅自擴大營業客房，其擴大部分，處新臺幣五萬元以上二十五萬元以下罰鍰，擴大部分並勒令歇業。（發展觀光條例第 55 條第 7 項）

 (3) 經勒令歇業仍繼續經營者，得按次處罰，主管機關並得 移送相關主管機關，採取停止供水、供電、封閉、強制拆除或其他必要可立即結束經營之措施，且其費用由該 違反本條例之經營者負擔。（發展觀光條例第 55 條第 8 項）

 (4) 情節重大者，主管機關應公布其名 稱、地址、負責人或經營者姓名及違規事項。（發展觀光條例第 55 條第 9 項）

發展觀光條例對非法經營旅行業、觀光旅館業、旅館業、觀光遊樂業之處罰，原均係處 新臺幣九萬元以上四十五萬元以下罰鍰。民國 104 年 2 月發展觀光條例修正，特別加重非法旅館業者之處罰，將罰鍰提高至新臺幣十八萬元以上九十萬元

以下。惟業者反映不公，民國 105 年 11 月 9 日再修正發展觀光條例第 55 條，對於非法經營觀光旅館業務、旅館業務、旅行業務或觀光遊樂業務者，均處新臺幣十萬元以上五十萬元以下罰鍰。

3. 旅館業從業人員

 (1) 玷辱國家榮譽、損害國家利益、妨害善良風俗或詐騙旅客行為者，處新臺幣一萬元以上五萬元以下罰鍰。（發展觀光條例第 53 條第 3 項）

 (2) 違反旅館業管理規則者，處新臺幣三千元以上一萬五千元以下罰鍰；情節重大者並得進行定期停止其執行業務或廢止其執業證。（發展觀光條例第 58 條第 1 項第 2 款）

11-4　附記

旅館業之定義，民國 104 年 2 月修正公布之發展觀光條例已有修正；交通部爰於民國 105 年 10 月 5 日修正旅館業管理規則部分條文，其修正之重點如下：[註六]

1. 配合發展觀光條例規定，修正旅館業定義。

2. 旅館業營業場所應有空間之設置，依其建築物安全性及整體空間考量，旅客接待處、客房、浴室為必要設施仍予保留，另刪除門廳及物品儲藏室。

3. 旅館業登記申請書有虛偽不實或以詐欺、脅迫等不正當方法領取旅館業登記證者，地方主管機關應撤銷其旅館登記證。

4. 提高旅館業應投保責任保險之最低保險金額。

5. 為使消費者辨識合法旅館，增訂旅館業刊登營業住宿廣告，應載明旅館業登記證編號。

6. 增訂旅館業之營業支出、固定資產變動等相關統計資料，應陳報地方主管機關。

7. 配合發展觀光條例修正，增訂非以營利為目的且供特定對象住宿之場所而有營利之事實者，應申請旅館業登記證。

11-5　旅館業管理規則法條意旨架構圖

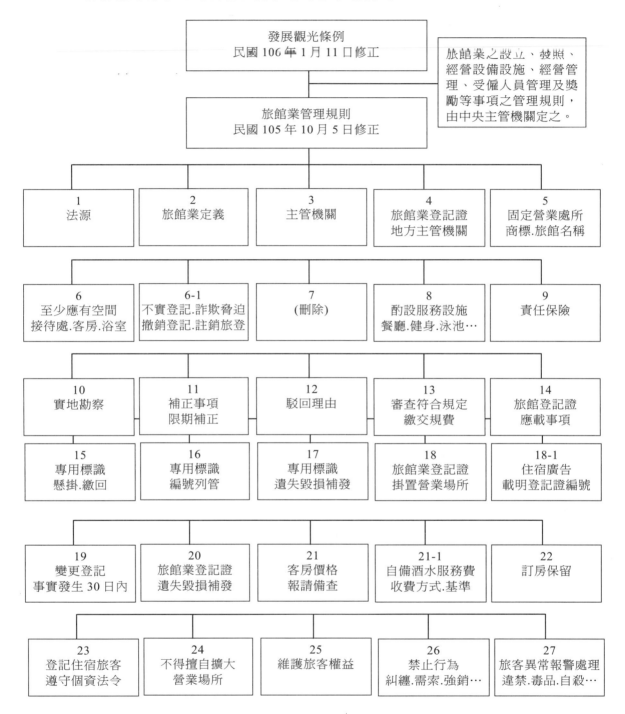

圖 11-4（1）

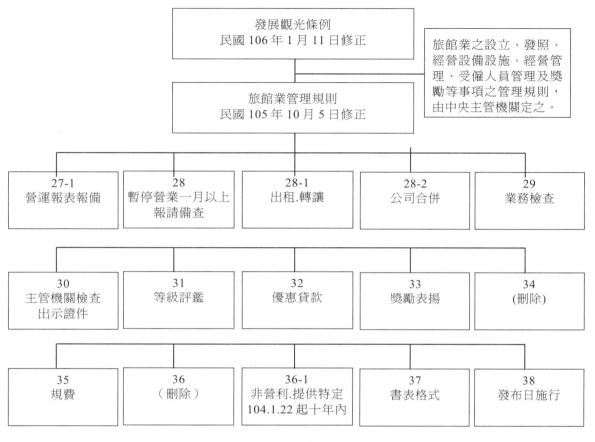

圖 11-4（2）

11-6　自我評量

1. 經營旅館業者應依法辦妥公司或商業登記，並應向地方主管機關申請登記；請說明旅館業登記之內涵。

2. 申請旅館業登記案件有那些情形之一者，主管機關得以書面駁回其申請？

3. 請說明旅館業申請暫停營業及停業期滿復業之相關規定。

4. 發展觀光條例對非法經營旅館業及擴大營業之處罰為何？並請就最近之修法情形說明之

5. 請說明民國 105 年 10 月 5 日修正發布旅館業管理規則之修正重點。

11-7　註釋

註一　　1. 為增加事業組織之多元性及經營方式之彈性，引進有限合夥事業組織型態，民國 104 年 6 月 24 日制定公布有限合夥法，俾利事業選擇最適當之經營模式。

　　　　2. 有限合夥：指以營利為目的，依有限合夥法組織登記之社團法人，基此，旅館業除得辦理「公司」登記及商業登記外，亦得以「有限合夥」登記為法人；而民宿因係一種自然人經營的家庭副業型態，故不能以「有限合夥」登記為法人。

註二　　有關將旅客住宿資料傳送當地警察派出所原係配合流動人口登記辦法第 3 條意旨規定，明定業者應將每日住宿旅客依式登記後送達該管警察分駐所（派出所），而因該辦法已於民國 97 年 9 月 9 日廢止，旅館業管理規則爰配合修正（觀光旅館業管理規則已於民國 105 年 1 月 28 日修正，刪除傳送資料至警察派出所之規定）。

註三　　有關未攜帶身分證明文件或拒絕住宿登記強行住宿，旅館業者應報請警察機關處理之規定，原係參考觀光旅館業管理規則規定訂定。交通部於民國 105 年 1 月 28 日修正觀光旅館業管理規則已刪除該款規定，故交通部民國 105 年 10 月 5 日修正旅館業管理規則，亦予刪除。

註四　　本條「將前半年七月至十二月」，如能修正為「將前一年七月至十二月」，在語意上似較妥。

註五　　停業與歇業之區別：停業係對合法業者違規時，所採取之一種處罰，其停業有一定期間，停業期滿就得復業；歇業係對非法經營者，令其不得營業之一種管制措施，歇業沒有一定期限，在其取得合法經營權限前，均不得營業。

註六　　行政程序法第 154 條第 1 項規定，行政機關擬訂法規命令時，除情況急迫，顯然無法事先公告周知者外，應於政府公報或新聞紙公告，載明下列事項：一、訂定機關之名稱，其依法應由數機關會同訂定者，各該機關名稱。二、訂定之依據。三、草案全文或其主要內容。四、任何人得於所定期間內向指定機關陳述意見之意旨。旅館業管理規則修正草案，交通部於民國 105 年 4 月 7 日依上述規定預告修正，經相關業者陳述意見後，交通部民國 105 年 10 月 5 日修正發布之旅館業管理規則，已與預告之條文不同。

民宿輔導管理
（發展觀光條例及民宿管理辦法）

　　民宿正式納入住宿體系，係在民國 90 年 11 月修正發展觀光條例，增訂民宿之定義、法源及責成主管機關輔導管理民宿之設置。迄民國 107 年 12 月，臺灣共有民宿 8,464 家，客房 35,067 間。發展觀光條例第 25 條規定，主管機關應依據各地區人文、自然景觀、生態、環境資源及農林漁牧生產活動，輔導管理民宿之設置。民宿經營者，應向地方主管機關申請登記，領取登記證及專用標識後，始得經營。民宿之設置地區、經營規模、建築、消防、經營設備基準、申請登記要件、經營者資格、管理監督及其他應遵行事項之管理辦法，由中央主管機關會商有關機關定之。

表 12-1　民宿家數統計表

縣市別	臺北市	新北市	基隆市	桃園市	新竹縣	苗栗縣	臺中市	彰化縣	南投縣	雲林縣	嘉義縣	嘉義市
家數	1	239	1	43	72	280	90	51	641	66	188	1
房間數	5	803	5	181	277	1,004	340	205	3,071	300	641	6

縣市別	臺南市	高雄市	屏東縣	宜蘭縣	花蓮縣	臺東縣	澎湖縣	金門縣	連江縣	總　計
家數	264	61	757	1,417	1,813	1,235	687	325	141	8,464
房間數	947	252	3,246	5,471	7,097	5,357	3,254	1,563	565	35,067

資料來源：交通部觀光局 107 年 12 月統計資料

新竹市目前並無合法民宿。

12-1　民宿之定義及其設立

一、定義

　　發展觀光條例第 2 條第 9 款規定，民宿指利用自用住宅空閒房間，結合當地人文、自然景觀、生態、環境資源及農林漁牧生產活動，以家庭副業方式經營，提供旅客鄉野生活之住宿處所。依此定義，可以分為下列三個要件：

(一)自用住宅

民宿之本質即是利用自用住宅的空閒房間，是空閒房間之再利用，而不是為經營民宿，新建「住宅」再申請成為民宿。

(二)家庭副業方式經營

發展觀光條例將經營民宿的主人，稱為「民宿經營者」而不稱為「民宿業」，與經營旅館的旅館業不同。故經營民宿者，不須申請營利事業登記證，不須繳納營業稅（其經營民宿所得併入個人綜合所得稅）[註一]

(三)結合人文、自然景觀、生態、環境資源及農林漁牧生產活動，提供旅客鄉野生活

民宿不僅是提供旅客住宿，更重要的是，民宿的主人要結合當地特有的人文、自然景觀、生態、環境資源及農林漁牧生產活動，讓外來旅客體驗在地文化的鄉野生活，此為民宿之特色，有別於單純的提供住宿、休息的旅館。

圖 12-1　秀水民宿為作者虛擬之一家民宿—具備利用自用住宅空閒房間，以家庭副業方式經營之民宿。其上門聯意涵如下：
山明水秀─象徵民宿周邊山明水秀的環境。
三品雅筑 情義重─象徵是一有品味、品牌、品質的民宿，而主人又重情義。
九鼎萬鈞 誠信先─象徵民宿的主人一言九鼎，誠信經營。
圖片來源：Zoey Chang。

二、民宿設立之條件

(一)民宿設置之地區

民宿之特色既為結合當地人文、自然景觀、生態、環境資源及農林漁牧生產活動，故其設置之地區宜與其配合。而國土區分為都市土地、非都市土地及國家公園區，都市土地人口及建築物較非都市土地及國家公園區密集，故都市土地得否設立民宿需依都市計畫劃定之土地分區為斷，例如都市土地計畫範圍內之風景特定區、觀光地區就可設立民宿，因此民宿管理辦法第 3 條規定，民宿之設置，以下列地區為限，並須符合各該相關土地使用管制法令之規定：一、非都市土地。二、都市計畫範圍內，且位

於下列地區者：（一）風景特定區。（二）觀光地區。（三）原住民族地區。（四）偏遠地區。（五）離島地區。（六）經農業主管機關核發許可登記證之休閒農場或經農業主管機關劃定之休閒農業區。（七）依文化資產保存法指定或登錄之古蹟、歷史建築、紀念建築、聚落建築群、史蹟及文化景觀，已擬具相關管理維護或保存計畫之區域。（八）具人文或歷史風貌之相關區域。三、國家公園區。

圖 12-2　民宿設置地區之一：都市計畫範圍內之離島地區
（照片來源：金門之民宿-葉筑鈞提供）

(二)民宿之規模

民宿係以家庭副業方式經營，其規模不宜太大，故民國 90 年 12 月民宿管理辦法發布施行伊始，原就規定民宿客房數為 5 間以下；惟實施以來民宿蓬勃發展，為因應旅宿需求及兼顧實務，交通部於民國 106 年 11 月修正民宿管理辦法，將客房數 5 間以下調高為 8 間以下。

1. 一般的民宿

 (1) 客房數：8 間以下

 (2) 客房總樓地板面積：240 平方公尺以下

2. 特定地區之民宿[註二]

 (1) 客房數：15 間以下

 (2) 客房總樓地板面積：400 平方公尺以下

 民宿管理辦法第 4 條規定：民宿之經營規模，應為客房數八間以下，且客房總樓地板面積二百四十平方公尺以下。但位於原住民族地區、經農業主管機關核發許可登記證之休閒農場、經農業主管機關劃定之休閒農業區、觀光地區、偏遠地區及離島地區之民宿，得以客房數十五間以下，且客房總樓地板面積四百平方公尺以下之規模經營之。

 前項但書規定地區內，以農舍供作民宿使用者，其客房總樓地板面積，以三百平方公尺以下為限。

第一項偏遠地區由地方主管機關認定，報請交通部備查後實施。並得視實際需要予以調整。

(三)民宿建築物之規範

民宿之建築物是經營民宿的核心，為保有民宿之特性，民宿管理辦法對於申請做為民宿之建築物有一定之限制；而為能兼顧地區差異性，亦有例外之規定。例如：申請登記之民宿，原則上不得設於集合住宅，客房不得設於地下樓層，但符合一定要件或某些情況，則允許設於集合住宅或地下樓層。

1. 建築物使用用途須為「住宅」

 民宿係利用自用住宅空閒房間，提供旅客之住宿場所，故其建築物使用用途以住宅為限，但農舍合於下列要件，得供作民宿使用[註三]。

 (1) 位於第 4 條地 1 項但書之規定之地區內。

 (2) 經營者為農舍及其座落用地之所有權人。

 (3) 客房總樓地板面積以 300 平方公尺以下為限。

2. 不得設於集合住宅

 集合住宅係與其他住戶共有或共用基地、設施或設備，故民宿原則上不得設於集合住宅。但因各地之集合住宅、態樣各異，為兼顧民宿經營者及其他區分所有權人權益，在符合下列條件下，則例外准許設於集合住宅。

 (1) 須以集合住宅社區內整棟建築物申請。

 (2) 取得區分所有權人會議同意。

 (3) 地方主管機關保留民宿登記廢止權。

 廢止權之保留乃行政處分的附款之一種[註四]，作成行政處分的同時，即保留未來廢止行政處分的可能性，這種附款幾乎只見於授益處分場合，目的在向相對人事先挑明，未來廢止的可能性，以排除信賴保護情事發生[註五]。

3. 客房不得設於地下樓層

 為維持民宿之品質，其客房不得設於地下樓層，但下列兩種情況，經地方主管機關會同當地建築主管機關認定不違反建築相關法令者，均得設於地下樓層。

 (1) 當地原住民族主管機關認定具有原住民族傳統建築特色者。例如：蘭嶼半穴屋及屏東縣霧台鄉之石板屋等傳統建築以地下空間作為起居室，即具有原住民傳統建築特色。

 (2) 因周邊地形高低差造成之地下樓層且有對外窗者。

4. 不得與其他民宿或營業之住宿場所，共同使用直通樓梯、走道及出入口

民宿因有經營規模之限制，實務上常有「一戶多口」，在同一棟建築物以不同人名義分別申請民宿設立規避法令，其數家民宿聯合經營宛如旅館規模，偏離民宿本質，宜予限制。

民宿管理辦法第 8 條規定，民宿之申請登記應符合下列規定：一、建築物使用用途以住宅為限。但第四條第一項但書規定地區，其經營者為農舍及其座落用地之所有權人者，得以農舍供作民宿使用。二、由建築物實際使用人自行經營。但離島地區經當地政府或中央相關管理機關委託經營，且同一人之經營客房總數十五間以下者，不在此限。三、不得設於集合住宅。但以集合住宅社區內整棟建築物申請，且申請人取得區分所有權人會議同意者，地方主管機關得為保留民宿登記廢止權之附款，核准其申請。四、客房不得設於地下樓層。但有下列情形之一，經地方主管機關會同當地建築主管機關認定不違反建築相關法令規定者，不在此限：（一）當地原住民族主管機關認定具有原住民族傳統建築特色者。（二）因周邊地形高低差造成之地下樓層且有對外窗者。五、不得與其他民宿或營業之住宿場所，共同使用直通樓梯、走道及出入口。

(四)民宿建築物之設施

民宿係結合當地人文自然景觀的住宿體驗，其建築物設施，以因地制宜為原則，由地方主管機關訂定自治法規予以規範，如地方主管機關未訂定者，則依民宿管理辦法之規定。

民宿管理辦法第 5 條第 1 項規定，民宿建築物設施，應符合地方主管機關基於地區及建築物特性，會商當地建築主管機關，依地方制度法相關規定制定之自治法規。內政部於民國 96 年 5 月 16 日修正發布原有合法建築物防火避難設施及消防設備改善辦法，考量住宿安全及衡平原則，不同客房數之經營規模應適用不同之設施規範。因此，民宿管理辦法對於民宿建築物之設施，依其客房數分為兩種規範。

1. 八間以下者

民宿管理辦法第 5 條第 2 項規定，地方主管機關未制定前項規定所稱自治法規，且客房數八間以下者，民宿建築物設施應符合下列規定：一、內部牆面及天花板應以耐燃材料裝修。二、非防火區劃分間牆依現行規定應具一小時防火時效者，得以不燃材料裝修其牆面替代之。三、中華民國六十三年二月十六日以前興建完成者，走廊淨寬度不得小於九十公分；走廊一側為外牆者，其寬度不得小於八十公分；走廊內部應以不燃材料裝修。六十三年二月十七日至八十五年四月十八日間興建完成者，同一層內之居室樓地板面積二百平方公尺以上或地下層一百平方公尺以上，雙側居室之走廊，寬度為一百六十公分以上，其他走廊一點一公尺以上；未達上開面積者，走廊均為零點九公尺以上。四、地面層以上每層之居室樓地板面積超過二百平方公尺或地下

層面積超過二百平方公尺者，其直通樓梯及平臺淨寬為一點二公尺以上；未達上開面積者，不得小於七十五公分。樓地板面積在避難層直上層超過四百平方公尺，其他任一層超過二百四十平方公尺者，應自各該層設　置二座以上之直通樓梯。未符合上開規定者，應符合下列規定：（一）各樓層應設置一座以上直通樓梯通達避難層或地面。（二）步行距離不得超過五十公尺。（三）直通樓梯應為防火構造，內部並以不燃材料裝修。（四）增設直通樓梯，應為安全梯，且寬度應為九十公分以上。

2.　九間以上者

同辦法第 5 條第 3 項規定，地方主管機關未制定第一項規定所稱自治法規，且客房數達九間以上者，其建築物設施應符合下列規定：一、內部牆面及天花板之裝修材料，居室部分應為耐燃三級以上，通達地面之走廊及樓梯部分應為耐燃二級以上。二、防火區劃內之分間牆應以不燃材料建造。三、地面層以上每層之居室樓地板面積超過二百平方公尺或地下層超過一百平方公尺，雙側居室之走廊，寬度為一百六十公分以上，單側居室之走廊，寬度為一百二十公分以上；地面層以上每層之居室樓地板面　積未滿二百平方公尺或地下層未滿一百平方公尺，走廊寬度均為一百二十公分以上。四、地面層以上每層之居室樓地板面積超過二百平方公尺或地下層面積超過一百平方公尺者，其直通樓梯及平臺淨寬為一點二公尺以上；未達上開面積者，不得小於七十五公分。設置於室外並供作安全梯使用，其寬度得減為九十公分以上，其他戶外直通樓梯淨寬度，應為七十五公分以上。五、該樓層之樓地板面積超過二百四十平方公尺者，應自各該層設置二座以上之直通樓梯。前條第一項但書規定地區之民宿，其建築物設施基準，不適用前二項規定。

為方便讀者了解，本書將上述條文意旨整理如表 12-2

表 12-2　民宿建築物設施一覽表

建築物設施＼客房間數	8 間以下			9 間以上	
內部牆面天花板	耐燃材料			居室	耐燃三級以上
				走廊、樓梯	耐燃二級以上
分間牆	不燃材料裝修牆面（非防火區劃具 1 小時防火時效者）			不燃材料建造（防火區劃內）	
走廊淨寬度	63.2.16 前興建完成	63.2.17-85.4.18 興建完成		地面層以上每層居室樓地板面積超過 200m² ，地下層超過 100m²	160 公分以上（雙側居室走廊）
	不小於 90 公分 不小於 80 公分（走廊一側為外牆）不燃材料裝修	樓地板面積 200m² 以上或地下層 100m² 以上	160 公分以上（雙側居室）		120 公分以上（單側居室走廊）
			110 公分以上（其他走廊）		
		未達上開面積	90 公分以上	未達上開面積	120 公分以上

建築物設施 ＼ 客房間數	8 間以下		9 間以上	
直通樓梯及平台淨寬	地面層以上每層居室樓地板面積超過 200 m² 地下層面積超過 200 m²	120 公分以上	地面層以上 每層居室樓地板面積超過 200m²， 地下層超過 100m²	120 公分以上
	未達上開面積	不小於 75 公分	未達上開面積	不小於 75 公分
直通樓梯座數	避難層直上層 樓地板面積超過 400m2 其他任一層超過 240m2	2 座以上	室外安全梯	90 公分以上
			其他戶外直通樓梯	75 公分以上
	未符上開規定者	1 座以上（防火構造不燃材料） 步行距離不超過 50 公尺 增設者應為安全梯，寬度 90 公分以上	樓層樓地板面積超過 240m2	2 座以上

本表不適用於

1. 特定地區之民宿

2. 以古蹟、歷史建築、紀念建築、聚落建築群、史蹟及文化景觀範圍內建造物或設施，經依文化資產保存法規定作為民宿使用之民宿。

(五)經營設備及消防安全設備

1. 經營設備[註六]

 熱水器具設備應放置於室外，如有使用電能熱水器者，因電能熱水器較燃氣熱水器、無燃氣中毒等安全顧慮，得不放置於室外。民宿管理辦法第 7 條規定，民宿之熱水器具設備應放置於室外。但電能熱水器不在此限。

2. 消防安全設備

 民宿之消防安全設備，亦如同建築物設施，以因地制宜為原則，由地方主管機關基於地區及建築物特性制定自治法規，予以規範；地方主管機關未制定自治法規者，則依民宿管理辦法之規定。

 民宿管理辦法第 6 條第 1 項規定，民宿消防安全設備應符合地方主管機關基於地區及建築物特性，依地方制度法相關規定制定之自治法規。基於住宿安全，民宿規模較大者，其消防設備之需求亦較高，民宿管理辦法對於民宿之消防安全設備，依其規模分為兩種。

(1) 樓地板面積小於一定規模（一樓 200m²，二樓 150m²，地下層 100m²）

同辦法第 6 條第 2 項規定，地方主管機關未制定前項規定所稱自治法規者，民宿消防安全設備應符合下列規定：一、每間客房及樓梯間、走廊應裝置緊急照明設備。二、設置火警自動警報設備，或於每間客房內設置住宅用火災警報器。三、配置滅火器兩具以上，分別固定放置於取用方便之明顯處所；有樓層建築物者，每層應至少配置一具以上。

(2) 樓地板面積達一定規模以上（一樓 200m²，二樓 150m²，地下層 100m²）

同辦法第 6 條第 3 項規定，地方主管機關未依第一項規定制定自治法規，且民宿建築物一樓之樓地板面積達二百平方公尺以上、二樓以上之樓地板面積達一百五十平方公尺以上或地下層達一百平方公尺以上者，除應符合前項規定外，並應符合下列規定：一、走廊設置手動報警設備。二、走廊裝置避方向指示燈。三、窗簾、地毯、布幕應使用防焰物品。

為方便讀者理解，茲將民宿消防安全設備整理如表 12-3

表 12-3　民宿消防安全設備表

消防安全設備 ＼ 位置	樓地板面積未達 200 m²（一樓） 150 m²（二樓） 100 m²（地下層）	樓地板面積 200 m² 以上（一樓） 150 m² 以上（二樓） 100 m² 以上（地下層）
客房	緊急照明設備	緊急照明設備
樓梯間	緊急照明設備	緊急照明設備
走廊	緊急照明設備	■ 緊急照明設備 ■ 手動報警設備 ■ 裝置避難方向指示燈
明顯處所	滅火器二具以上（樓層建物，每層一具以上）	滅火器二具以上（樓層建物，每層一具以上）
其他	火警自動警報設備（或每間客房內設置住宅用火災警報器）	■ 火警自動警報設備（或每間客房內設置住宅用火災警報器） ■ 窗簾、地毯、布幕（防焰物品）

本表不適用於以古蹟、歷史建築、紀念建築、聚落建築群、史蹟及文化景觀範圍內建造物或設施，經依文化資產保存法規定作為民宿使用之民宿。

(六)經營者之限制

1. 建築物實際使用人自行經營。但離島地區經當地政府或中央相關管理機關委託經營且同一人之經營客房總數在 15 間以下者不在此限。

2. 消極資格（有下列情形之一者，不得經營民宿）

 (1) 無行為能力人或限制行為能力人。

(2) 曾犯組織犯罪防制條例、毒品危害防制條例或槍砲彈藥刀械管制條例規定之罪，經有罪判決確定者。

(3) 曾犯兒童及少年性交易防制條例第22條至第 31 條^(註七)、兒童及少年性剝削防制條例第 31 條至第 42 條、刑法第 16 章妨害性自主罪、第 231 條至第 235 條、第 240 條至第 243 條或第 298 條之罪，經有罪判決確定者。

(4) 曾經判處有期徒刑五年以上之刑確定，經執行完畢或赦免後未滿 5 年者。

(5) 經地方主管機關依第十八條規定撤銷或依本條例規定廢止其民宿登記證處分確定未滿三年。

三、設立民宿之程序

(一)申請登記

1. 向地方主管機關申請登記

 發展觀光條例第 25 條第 2 項規定，民宿經營者，應向地方主管機關申請登記，領取登記證及專用標識後，始得經營。

民宿登記證　　　　　　　民宿專用標識

圖 12-3　圖片來源：交通部觀光局行政資訊系統網站

2. 檢附文件

 (1) 申請書。

 (2) 土地使用分區證明文件影本（申請之土地為都市土地時檢附）

 (3) 土地同意使用之證明文件（申請人為土地所有權人時免附）

 　民宿座落之土地如有多數所有權人，亦即土地為共有，以及土地權屬複雜，則其土地同意使用證明文件之取得，如何處理？

 　■　共有土地依共有物管理之規定辦理（共有人及其應有部分合計過半數，或應有部分逾 2/3）

■ 民宿管理辦法第 11 條第 2 項前項規定，申請人如非土地唯一所有權人，前項第三款土地同意使用證明文件之取得，應依民法第八百二十條第一項共有物管理之規定辦理。

■ 民法第 820 條第 1 項規定，共有物之管理，除契約另有約定外，應以共有人過半數及其應有部分合計過半數之同意行之。但其應有部分合計逾三分之二者，其人數不予計算。依前項規定之管理顯失公平者，不同意之共有人得聲請法院以裁定變更之。

■ 共有物土地權屬複雜，主管機關得為保留民宿登記證廢止權之附款，予以核准。

■ 民宿管理辦法第 11 條第 2 項後段（但書）規定，因土地權屬複雜或共有持分人數眾多，致依民法第八百二十條第一項規定辦理確有困難，且其他應檢附文件皆備具者，地方主管機關得為保留民宿登記證廢止權之附款，核准其申請。至於上述「確有困難之情形及附款所載廢止民宿登記之要件」，則由地方主管機關認定及訂定。

(4) 建築物同意使用之證明文件（申請人為建築物所有權人時免附）

(5) 建築物使用執照影本或實施建築管理前合法房屋證明文件

申請作為民宿之建築物，其必須有使用執照或合法房屋證明文件，乃理所當然。惟有些地區因其特殊情況，准其以其他文件替代或免附。

■ 使用替代文件之情事（第 1 條第 4 項及第 13 條）

● 其他法律另有規定不適用建築法全部或一部分之情形者，得以確認符合該其他法律規定之佐證文件替代。（第 11 條第 4 項）

● 具有原住民身分者於原住民族地區內之部落範圍申請登記民宿，或馬祖地區建築物未能取得使用執照（或合法房屋證明文件），經地方主管機關認定係未完成土地測量及登記所致，且於本辦法修正施行前（民國 106 年 11 月 14 日）已列冊輔導。這二種情形經地方主管機關認定確無危險之虞，得以經開業之建築師、職業之土木工程科技師或結構工程科技出具之結構安全鑑定證明文件，及經地方主管機關查驗合格之簡易消防安全設備配置平面圖替代之，並應每年報地方主管機關備查，地方主管機關於許可後應持續輔導及管理。（第 13 條）

■ 免附（第 12 條）

古蹟、歷史建築、紀念建築、聚落建築群、史蹟及文化景觀範圍內建造物或設施，經依文化資產保存法第 26 條或第 64 條及其受玄之法規命令規定辦理完竣後，工作民宿使用者，得免附建築物使用執照影本或實施建築管理前合法房屋證明文件。

(6) 責任保險契約影本

(7) 民宿外觀、內部、客房、浴室及其他相關經營設施照片

(8) 其他經地方主管機關指定之文件

為方便讀者瞭解，申請設立觀光旅館、旅館及民宿，三類住宿設施之差異，本書彙整比較如表 12-4

表 12-4　申請設立觀光旅館業、旅館業與民宿之比較

業別 項目	觀光旅館業	旅館業	民宿
市場進入	許可制	登記制	登記制
組織態樣	公司	公司、有限合夥、合夥、獨資	合夥、獨資
受理機關	國際：中央主管機關 一般：中央主管機關（位在直轄市以外） 一般：中央委辦直轄市政府（位在直轄市）	地方主管機關	地方主管機關
分類	國際、一般	無	無
基本要件	觀光旅館建築及設備標準	旅客接待處、客房、浴室	· 建物用途為住宅 · 不得設於集合住宅 · 客房不得設於地下樓層 · 不得與其他民宿或營業之住宿場所，共同使用直通樓梯、走道及出入口
客房間數	30 間以上	未限制	8 間以下 特定地區之民宿：15 間以下
經營型態	營利事業	營利事業	· 家庭副業 · 得辦理商業登記
經營證照	觀光旅館業營業執照	旅館業登記證	民宿登記證
專用標識	有	有	有
品質評定	星級評鑑	星級評鑑	好客民宿

1. 為增加事業組織之多元性及經營方式之彈性，引進有限合夥事業組織型態，民國 104 年 6 月 24 日制定公布有限合夥，俾利事業選擇最適當之經營模式。

2. 有限合夥：指以營利為目的，依有限合夥法組織登記之社團法人，基此，旅館業除得辦理「公司」登記及商業登記外，亦得以「有限合夥」登記為法人；而民宿因係一種自然人經營的家庭副業型態，故不能以「有限合夥」登記為法人。

(二)經營者變更登記

民宿應由建築物實際使用人自行經營，如其經營權移轉，即為經營主體變更，應重新申請登記，原並無所稱之「經營者變更登記」。惟民宿係家庭副業，通常由家族自行經營，其經營權相互移轉或繼承，乃人之常情。為維護其直系親屬及配偶間相互移轉之權利，准其以「經營者變更」之方式，辦理變更登記，而不須重新申請民宿登記。民宿管理辦法第 11 條第 5 項規定，已領取民宿登記證者，得檢附變更登記申請書及相關證明文件，申請辦理變更民宿經營者登記，將民宿移轉其直系親屬或配偶繼續經營，免依第一項規定重新申請登記；其有繼承事實發生者，得由其繼承人自繼承開始後六個月內申請辦理本項登記。

(三)信賴保護原則之適用

民宿管理辦法第 11 條第 6 項規定，本辦法修正前已領取登記證之民宿經營者，得依領取登記證時之規定及原核准事項，繼續經營；其依前項規定辦理變更登記者，亦同。例如：民國 106 年 11 月 14 日修正發布之民宿管理辦法，對於申請民宿登記所應檢附之文件，增列「建築物同意使用之證明文件」以落實「民宿應由建築物實際使用人自行經營」之旨意。因此，對於修正前已依當時法令申請民宿登記，領取民宿登記證之經營者，基於信賴保護原則，不須補送「建築物同意使用之證明文件」。

(四)審核

1. 地方主管機關就申請民宿登記案件按上述要件審核，並得邀集衛生、消防、建管、農業等相關權責單位實地勘查。

2. 補正

申請民宿登記案件，有應補正事項，由地方主管機關以書面通知申請人限期補正。

(五)准、駁

地方主管機關完成審查程序後，會就申請案件作出「准」或「不准」之決定。准，就核發民宿登記證及民宿專用標識；不准，即予駁回。(註八)

民宿管理辦法第 17 條規定，申請民宿登記案件，有下列情形之一者，由地方主管機關敘明理由，以書面駁回其申請：一、經通知限期補正，逾期仍未辦理。 二、不符本條例或本辦法相關規定。 三、經其他權責單位審查不符相關法令規定。

民宿管理辦法對於審查核准之申請民宿登記案件，並無類似旅館業管理規則第 13 條「…經審查符合規定者，由地方主管機關以書面通知申請人，繳交旅館登記證及專用標識規費…」之規定。其係將核准後繳交規費之程序併入民宿管理辦法第 11 條第 1 項「申請登記」之規定，雖精簡法條，卻忽略程序正義。依民宿管理辦法第 11 條第 1 項「經營民宿者，應先檢附下列文件，向地方主管機關申請登記，並繳交規費，領取

民宿登記證及專用標識牌後，始得開始經營。」意即，申請登記時，即要繳交規費，似有欠周延，建議應於「並繳交規費」前，加上「經核准後」等文字俾較妥適。

四、撤銷或廢止登記

經營民宿者，依程序申請民宿登記經地方主管機關核准，發給民宿登記證，本質上是一種授益的行政處分，申請人依該行政處分之內容，享有經營民宿之權利，而地方主管機關亦同樣受到拘束，不能任意否定該行政處分的效力。惟申請人在申請過程中，如有不當情事，致主關機關誤發登記證，或核發登記證後因情事變更，則准許地方主管機關在核發登記證後以撤銷或廢止之方式廢棄其民宿登記證[註九]。

撤銷原已核發之民宿登記證（行政處分之撤銷），與廢止原已核發之民宿登記證（行政處分之廢止）二者概念並不相同。前者係指地方主管機關對自始違法核發登記證（違法行政處分）的廢棄，後者係指地方主管機關對合法核發登記證（合法行政處分）的廢棄[註十]。

(一)民宿登記證之撤銷[註十一]

為防止民宿經營者，以不正當之行為（例如：虛偽文件或詐欺）違法申請民宿登記證，民宿管理辦法第 18 條規定，已領取民宿登記證之民宿經營者，有下列情事之一者，應由地方主管機關撤銷其民宿登記證：一、申請登記之相關文件有虛偽不實文件實文件。二、以詐欺、脅迫或其他不正當方法取得民宿登記證。

(二)民宿登記證之廢止[註十二]

地方主管機關核發民宿登記證後，因有新事實致原核發民宿登記證之要件已不存在（例如：經營者已喪失民宿建築物之使用權利或經營者成為無行為能力人...）此時，地方主管機關就可以依職權廢止原核發之民宿登記證。民宿管理辦法第 19 條規定，已領取民宿登記證之民宿經營者，有下列情事之一者，應由地方主管機關廢止其民宿登記證：一、喪失土地、建築物或設施使用權利。二、建築物經相關機關認定違反相關法令，而處以停止供水、停止供電、封閉或強制拆除。三、違反第八條所定民宿申請登記應符合之規定，經令限期改善而屆期未改善。四、有第九條第一款至第四款所定不得經營民宿之情形。五、違反地方主管機關依第八條第三款但書或第十一條第二項但書規定，所為保留民宿登記證廢止權之附款規定。

五、民宿登記證及專用標識牌

發展觀光條例第 25 條第 2 項規定，民宿經營者，應向地方主管機關申請登記，領取登記證及專用標識後，始得經營。本條將登記證及專用標識均視為合法經營民宿之必要條件，此與該條例所規範同樣須有觀光專用標識之觀光旅館業、旅館業、觀光遊樂業之立法例不同。依同條例第 21 條（觀光旅館業）、第 24 條（旅館業）、第 35 條

（觀光遊樂業）規定，均是以領取執照（登記證）為開始營業之要件，而非執照（登記證）與專用標識二者皆要。另依發展觀光條例第 41 條規定，觀光旅館業、旅館業、觀光遊樂業及民宿經營者，應懸掛主管機關發給之觀光專用標識，其目的係便於消費者辨識。

(一)民宿登記證

1. 格式統一

 民宿登記證之格式，由交通部規定，避免地方主管機關各自為政；格式確定後，再由地方主管機關自行印製。

2. 應載明事項

 (1) 民宿名稱。

 (2) 民宿地址。

 (3) 經營者姓名。

 (4) 核准登記日期、文號及登記證編號。

 (5) 其他經主管機關指定事項。

3. 登記證事項變更

 (1) 15 日內辦理變更登記

 圖 12-4　民宿登記證應載事項

 民宿管理辦法第 21 條第 1 項規定，民宿登記證登記事項變更者，民宿經營者應於事實發生後十五日內，備具申請書及相關文件，向地方主管機關辦理變更登記。

 (2) 次月十日前陳報交通部

 地方主管機關應將民宿設立及變更登記資料，於次月十日前，向交通部陳報。

4. 補（換）發

 民宿管理辦法第 23 條規定，民宿登記證遺失或毀損，經營者應於事實發生後十五日內，備具申請書及相關文件，向當地主管機關申請補發或換發。

5. 置於門廳

 民宿管理辦法第 27 條前段規定，民宿經營者應將民宿登記證置於門廳明顯易見處。

6. 繳回（未繳回者公告註銷）

 民宿管理辦法第 38 條第 5 項前段規定，民宿經營者因事實或法律上原因無法經營者，應於事實發生或行政處分送達之日起十五日內，繳回民宿登記證；逾期未繳回者，地方主管機關得逕予公告註銷。但依第一項規定暫停營業者，不在此限。

7. 規費：新台幣 1,000 元

依民宿管理辦法第 22 條規定，民宿登記證之規費為新台幣 1,000 元，其申請變更或補發、換發民宿登記證者亦同（行政區域調整或門牌改編而核發民宿登記證，則免繳規費）。

(二)專用標識牌

民宿管理辦法對民宿專用標識之規範，並不若旅館業管理規則就旅館業專用標識，以專章「專用標識之型式及使用管理」詳細規定，而係分散於相關條文。

1. 型式
2. 地方主管機關製發

民宿管理辦法第 14 條第 4 項規定，地方主管機關應依民宿專用標識之型式製發民宿專用標識牌，並附記製發機關及編號，其型式如圖 12-5。

3. 置於建築物外部明顯易見之處

民宿管理辦法第 27 條後段規定，民宿經營者應將民宿專用標識牌置於建築物外部明顯易見之處。

圖 12-5 合法民宿專用標識

4. 補（換）發

民宿管理辦法第 23 條規定，民宿專用標識牌遺失或毀損，民宿經營者應於事實發生後十五日內，備具申請書及相關文件，向地方主管機關申請補發或換發。

5. 繳回（未繳回者公告註銷）

民宿管理辦法第 38 條第 5 項前段規定，民宿經營者因事實或法律上原因無法經營者，應於事實發生或行政處分送達之日起十五日內，繳回專用標識牌；逾期未繳回者，地方主管機關得逕予公告註銷。

6. 規費：新台幣 2000 元

依民宿管理辦法第 22 條規定，民宿專用標識牌之規費為新台幣 2,000 元，其申請變更或補發、換發民宿專用標識牌者亦同。

六、商業登記

商業登記法第 5 條第 1 項第 4 款規定，民宿經營者，係屬「小規模商業，得免依本法辦理登記。嗣因經濟部於民國 101 年 2 月 20 日公告「公司行號營業項目代碼表」，新增「民宿」項目，基此，民宿經營者得選擇是否辦理商業登記。

(一)　民宿得辦理商業登記

1. 核准商業登記後六個月內報備

 民宿管理辦法第 20 條第 1 項規定，民宿經營者依商業登記法辦理商業登記者，應於核准商業登記後六個月內，報請地方主管機關備查。

2. 登記之負責人應為民宿經營者

 民宿管理辦法第 20 條第 2 項規定，前項商業登記之負責人須與民宿經營者一致，變更時亦同。

3. 以民宿名稱為商業登記名稱之特取部分

 民宿管理辦法第 20 條第 3 項規定，民宿名稱非經註冊為商標者，應以該民宿名稱為第一項商業登記名稱之特取部分；其經註冊為商標者，該民宿經營者應為該商標權人或經其授權使用之人。

4. 地方主管機關會知商業所在地主管機關

 民宿管理辦法第 20 條第 4 項規定，民宿經營者依法辦理商業登記後，有下列情形之一者，地方主管機關應通知商業所在地主管機關：一、未依本條例領取民宿登記證而經營民宿，經地方主管機關勒令歇業。二、地方主管機關依法撤銷或廢止其民宿登記證。

七、暫停經營

(一)暫停經營一個月以上，向地方主管機關報備

民宿管理辦法第 38 條第 1 項規定，民宿經營者，暫停經營一個月以上者，應於十五日內備具申請書，並詳述理由，報請地方主管機關備查。

(二)暫停經營期間，最長不得超過一年（得申請展延一年，共二年）

同辦法第 38 條第 2 項規定，前項申請暫停經營期間，最長不得超過一年，其有正當理由者，得申請展延一次，期間以一年為限，並應於期間屆滿前十五日內提出。

(三)暫停經營期滿，15 日內申請復業

同辦法第 38 條第 3 項規定，暫停經營期限屆滿後，應於十五日內向地方主管機關申報復業。

(四)未依規定報備達六個月以上，廢止其登記證

同辦法第 38 條第 4 項規定，未依第一項規定報請備查或前項規定申報復業，達六個月以上者，地方主管機關得廢止其登記證。

12-2　民宿經營之管理及輔導

民宿經營者係以家庭副業方式經營，主管機關對民宿的管理強度雖不若觀光旅館業及旅館業，但住宿的基本衛生、安全，及旅客的權益等事項，主管機關仍必須監管。

一、服務管理事務

(一)旅客安全及權益保障

1. 協助罹病旅客就醫

民宿管理辦法第 29 條規定，民宿經營者發現旅客罹患疾病或意外傷害情況緊急時，應即協助就醫；發現旅客疑似感染傳染病時，並應即通知衛生醫療機構處理。

2. 放置旅客住宿須知及避難逃生路線

民宿管理辦法第 26 條規定，民宿經營者應將房間價格、旅客住宿須知及緊急避難逃生位置圖，置於客房明顯光亮之處。

3. 投保責任保險及報備

民宿管理辦法第 24 條規定，民宿經營者應投保責任保險之範圍及最低金額如下：一、每一個人身體傷亡：新臺幣二百萬元。二、每一事故身體傷亡：新臺幣一千萬元。三、每一事故財產損失：新臺幣二百萬元。四、保險期間總保險金額：新臺幣二千四百萬元。前項保險範圍及最低金額，地方自治法規如有對消費者保護較有利之規定者，從其規定。民宿經營者應於保險期間屆滿前，將有效之責任保險證明文件，陳報地方主管機關。

觀光產業投保責任保險之額度，除旅行業因其性質差異而有不同規範外，其餘觀光旅館業、旅館業、民宿及觀光遊樂業之責任保險額度均相同。惟民國 104 年 6 月某一遊樂區發生塵爆事件造成嚴重傷亡事件，交通部已於民國 104 年 9 月修正觀光遊樂業管理規則，提高觀光遊樂業應投保之責任保險額度；民國 105 年 10 月修正旅館業管理規則，提高旅館業投保之責任保險額度。。

(二)協助維護社會安全

1. 登記旅客住宿資料及保存

民宿管理辦法第 28 條規定，民宿經營者應將每日住宿旅客資料登記；其保存期間為六個月[註十三]。前項旅客登記資料之蒐集、處理及利用，並應符合個人資料保護法相關規定。

2. 發現旅客異狀報警處裡

　　民宿管理辦法第 32 條規定，民宿經營者發現旅客有下列情形之一者，應即報請該管派出所處理：一、有危害國家安全之嫌疑。二、攜帶槍械、危險物品或其他違禁物品。三、施用煙毒或其他麻醉藥品。四、有自殺跡象或死亡者。五、有喧嘩、聚賭或為其他妨害公眾安寧、公共秩序及善良風俗之行為，不聽勸止者。六、未攜帶身分證明文件或拒絕住宿登記而強行住宿者[註十四]。七、有公共危險之虞或其他犯罪嫌疑者。

二、行政管理事務

(一)制定房價及報備

　　民宿管理辦法第 25 條規定，民宿客房之定價，由經營者自行訂定，並報請地方主管機關備查；變更時亦同。民宿之實際收費不得高於前項之定價。

(二)住用率及營收資料之報備

　　民宿管理辦法第 33 條第 1 項規定，民宿經營者，應於每年一月及七月底前，將前六個月每月客房住用率、住宿人數、經營收入統計等資料，依式陳報地方主管機關。

　　前項資料，地方主管機關應於次月底前，陳報交通部。

三、禁止行為及業務訪查檢查

(一)訪查檢查

　　發展觀光條例第 37 條規定，主管機關對觀光旅館業、旅館業、旅行業、觀光遊樂業或民宿經營者之經營管理、營業設施，得實施定期或不定期檢查。觀光旅館業、旅館業、旅行業、觀光遊樂業或民宿經營者不得規避、妨礙或拒絕前項檢查，並應提供必要之協助。

　　民宿管理辦法第 36 條規定，主管機關得派員，攜帶身分證明文件，進入民宿場所進行訪查。前項訪查，得於對民宿定期或不定期檢查時實施。民宿之建築管理與消防安全設備、營業衛生、安全防護及其他，由各有關機關逐依相關法令實施檢查；經檢查有不合規定事項時，各有關機關逐依相關法令辦理。前二項之檢查業務，得採聯合稽查方式辦理。民宿經營者對於主管機關之訪查應積極配合，並提供必要之協助。

(二)禁止行為

　　民宿管理辦法第 30 條規定，民宿經營者不得有下列之行為：一、以叫嚷、糾纏旅客或以其他不當方式招攬住宿。二、強行向旅客推銷物品。三、任意哄抬收費或以其

他方式巧取利益。四、設置妨害旅客隱私之設備或從事影響旅客安寧之任何行為。五、擅自擴大經營規模。

(三)遵守事項

民宿管理辦法第 31 條規定，民宿經營者應遵守下列事項：一、確保飲食衛生安全。二、維護民宿場所與四週環境整潔及安寧。三、供旅客使用之寢具，應於每位客人使用後換洗，並保持清潔。四、辦理鄉土文化認識活動時，應注重自然生態保護、環境清潔、安寧及公共安全。五、以廣告物、出版品、廣播、電視、電子訊號、電腦網路或其他媒體業者，刊登之住宿廣告，應載明民宿登記證編號。

四、獎勵及處罰

(一)獎勵

交通部對經營良好之業者，訂有獎勵機制。發展觀光條例第 51 條規定，經營管理良好之觀光產業或服務成績優良之觀光產業從業人員，由主管機關表揚之；其表揚辦法，由中央主管機關定之。交通部據以訂定優良觀光產業及其從業人員表揚辦法，依該辦法第 5 條規定，民宿經營者提供優良住宿體驗並能落實旅宿安寧維護，結合產業創新服務及保障住宿品質，維護旅客住宿安全，或配合政府觀光政策，積極協助或參與觀光宣傳推廣活動，對觀光發展有具體成效或貢獻者，得為表揚候選對象。交通部觀光局爰依該辦法相關規定受理各界推薦，經評選選出獲獎者頒給獎座及獎金予以獎勵。

另民宿管理辦法第 35 條規定，民宿經營者有下列情事之一者，主管機關或相關目的事業主管機關得予以獎勵或表揚。一、維護國家榮譽或社會治安有特殊貢獻。二、參加國際推廣活動，增進國際友誼有優異表現。三、推動觀光產業有卓越表現。四、提高服務品質有卓越成效。五、接待旅客服務週全獲有好評，或有優良事蹟。六、對區域性文化、生活及觀光產業之推廣有特殊貢獻。七、其他有足以表揚之事蹟。

(二)違規處罰

1. 民宿違反發展觀光條例及民宿管理辦法相關規定者，由主管機關依發展觀光條例處罰。

 (1) 玷辱國家榮譽、損害國家利益、妨害善良風俗或詐騙旅客行為者，處新臺幣三萬元以上十五萬元以下罰鍰；情節重大者，定期停止其營業之一部或全部，或廢止其登記證。經受停止營業一部或全部之處分，仍繼續營業者，廢止其登記證。（發展觀光條例第 53 條第 1 項、第 2 項）

 (2) 未依主管機關檢查結果限期改善，處新臺幣三萬元以上十五萬元以下罰鍰；情節重大者，並得定期停止其營業之一部或全部；經受停止營業處分仍繼續營業者，廢止其登記證。（發展觀光條例第 54 條第 1 項）

(3) 經主管機關檢查結果有不合規定，且危害旅客安全之虞，在未完全改善前，得暫停其設施或設備一部或全部之使用。（發展觀光條例第 54 條第 2 項）

(4) 規避、妨礙或拒絕主管機關檢查，處新臺幣三萬元以上十五萬元以下罰鍰，並得按次連續處罰。

(5) 暫停經營未依規定報備，或停業期間屆滿未申報復業，處新臺幣一萬元以上五萬元以下罰鍰。（發展觀光條例第 55 條第 2 項第 2 款）

(6) 未繳回民宿專用標識，處新臺幣三萬元以上十五萬元以下罰鍰，並勒令其停止使用及拆除之。（發展觀光條例第 61 條）

(7) 違反民宿管理辦法，視情節輕重，主管機關得令限期改善或處新臺幣一萬元以上五萬元以下罰鍰。（發展觀光條例第 55 條第 3 項）

2. 非法經營

(1) 非法經營民宿，處新臺幣六萬元以上三十萬元以下罰鍰，並勒令歇業^(註十五)。（發展觀光條例第 55 條第 6 項）

(2) 民宿經營者擅自擴大客房，其擴大部分，處新臺幣三萬元以上十五萬元以下罰鍰，擴大部分並勒令歇業。（發展觀光條例第 55 條第 7 項）

(3) 經勒令歇業仍繼續經營者，得按次處罰，主管機關並得 移送相關主管機關，採取停止供水、供電、封閉、強制 拆除或其他必要可立即結束經營之措施，且其費用由該 違反本條例之經營者負擔。（發展觀光條例第 55 條第 8 項）

(4) 情節重大者，主管機關應公布其名 稱、地址、負責人或經營者姓名及違規事項。（發展觀光條例第 55 條第 9 項）

發展觀光條例對非法經營民宿之處罰，原係處新臺幣三萬元以上十五萬元以下罰鍰。民國 104 年 2 月發展觀光條例修正，特別加重非法民宿經營者之處罰，將罰鍰提高至新臺幣六萬元以上三十萬元以下。

12-3　附記

民宿從民國 90 年迄民國 107 年 12 月已有 8,464 家，客房 35,067 間，可謂蓬勃發展，交通部為健全民宿發展，並於民國 106 年 11 月 14 日修正發布民宿管理辦法，其修正重點如下：

1. 放寬經營規模

(1) 因應民宿之蓬勃發展及旅客需求，將客房數上限由 5 間調高至 8 間（樓地板面積上限由 150 平方公尺調高至 240 平方公尺）。

(2) 位於原住民族地區、經農業主管機關核發許可登記證之休閒農場與劃定之休閒農業區、觀光地區、偏遠地區及離島地區之民宿，取消「特色民宿」之名

稱，其客房數上限仍維持 15 間，樓地板面積上限由 200 平方公尺調高至 400 平方公尺。

2. 配合地方民俗風情，民宿之設置採因地制宜之彈性措施

(1) 附條件允許民宿得設於集合住宅

集合住宅因與其他住戶共用基地、設施或設備，民宿原則上不得設於集合住宅。考量各地集合住宅態樣不一，就整棟建築物申請民宿並取得區分所有權人同意者，得設於集合住宅。

(2) 有條件准許民宿得設於地下樓層

民宿原則上不得設於地下樓層，但具有原住民族傳統建築特色者或因周邊地形高低差造成之地下樓層且有對外窗者，得設於地下樓層（例如：蘭嶼半穴居及屏東霧臺石板屋，以地下空間做為起居室或因周邊地形高低差造成地下樓層等，均有其特色）。

3. 防範一戶多口以同一棟建築申請多家民宿，等同旅館之規模，增訂民宿不得與其他民宿或營業之住宿場所共同使用直通樓梯、走道及出入口。

4. 民宿之建築物設施及消防安全設備配合地方特性，得因地制宜訂定規範

(1) 基於地區及建築物特性，地方主管機關已因地制宜訂定建築物設施或消防安全設備之自治法規者，應依其規定。

(2) 地方主管機關未訂定者，則依民宿管理辦法之規定並依其規模訂定不同標準，以符安全及公平原則。

1. 建築物設施以其客房數為基準，在 9 間以上者，其規範強度較嚴。

2. 民宿消防安全設備以樓地板面積為基準，其在 200 平方公尺以上（1 樓），150 平方公尺以上（2 樓），100 平方公尺以上（地下樓層）除應符合：「一、每間客房及樓梯間、走廊應裝置緊急照明設備。二、設置火警自動警報設備，或於每間客房內設置住宅用火災警報器。三、配置滅火器兩具以上，分別固定放置於取用方便之明顯處所；有樓層建築物者，每層應至少配置一具以上。」之規定外，並應符合一、走廊設置手動報警設備。二、走廊裝置避難方向指示燈。三、窗簾、地毯、布幕應使用防焰物品。

5. 增訂特殊建築物做為民宿之權宜規範

(1) 以文化資產保存法所稱古蹟、歷史建築、紀念建築及聚落建築全供作民宿使用，其建築設施及消防安全設備已另依規定辦理完竣者，不受本辦法之限制。

(2) 於原住民保留地申請民宿，申請人具原住民身分者，經部落會議同意並確認為建築物實際使用人，其應檢附建築物使用執照影本或實施建築管理前合法房屋證明文件，得以結構安全鑑定證明文件替代之。

6. 增訂民宿經營者行銷宣傳之秩序

 (1) 為彰顯合法經營並使消費者辨識，增訂民宿經營者之廣告等文宣資料，應標示民宿登記證編號。

 (2) 為避免資訊混淆，增訂民宿名稱不得與當地觀光旅館業或旅館業名稱相同之規定。

7. 依據實務及自用住宅之本質，調整民宿之設備，其客房及浴室之通風、採光、冷熱水及飲用水等，回歸一般住宅之規範；另民宿之熱水器具設備應置於室外，以維護安全，但電能熱水器不在此限。

12-4 好客民宿

近來民宿因應市場需求快速發展，交通部觀光局為輔導民宿提升服務品質及經營理念，遴選出好客、友善及親切之「好客民宿」，提供旅客鄉野生活之住宿體驗，自民國 99 年 12 月起，實施「好客民宿」遴選計畫，藉由輔導訓練課程及專家實地訪查，遴選出乾淨、衛生、安全、親切及服務良好之民宿，並載明其經營特色，以整體行銷方式宣傳好客民宿，使旅客能依自身需求選擇合宜之民宿。

一、遴選

好客民宿遴選機制如下：

(一)參與資格

1. 民宿經營者應依規定參加輔導訓練，了解好客民宿遴選計畫及提升專業知能。

2. 民宿經營者無違規情事，或違規已改善者。

3. 參與之民宿應有基本設備設施，不得過於簡陋，周邊環境不得過於髒亂。

(二)實地訪查

1. 組成好客民宿遴選委員會。

2. 實地訪查項目

表 12-5　好客民宿訪查項目表

類別	項目	細項
建築環境	環境外觀	大門、磁磚、牆面、招牌、窗戶、雨遮、圍牆、庭院、植栽/盆景、車道、停車場、戶外休閒設施、照明、其他
住宿環境	客廳、餐廳及周圍公共區域	餐廳、客廳、廚房、走道、樓梯間、公共衛浴、會議室、休閒娛樂室、露臺、門廊、玄關、其他

類別	項目	細項
	客房設備	天花板、牆面、地面、空調、鏡子、窗戶、窗簾、視聽設備、熱水壺、電話、網路設施、燈具、其他
	客房傢俱	杯具組、書桌/餐桌/茶几、椅凳、沙發、床組、榻榻米、通舖、躺椅、陽臺傢俱、衣櫥、四支衣架或衣鉤（必備）、其他
	客房寢具用品	床單、被單、枕頭套
	客房隱私	門鎖、窗簾、窗鎖、安全門鍊或門栓、隔音（鄰房）
	浴室	天花板、牆面、地面、洗臉臺、馬桶、淋浴間、浴缸、窗戶、給/排水口、排風、浴室門鎖、浴簾、鏡子、毛巾架、窗簾、燈具、安全扶手（浴缸或淋浴間）、垃圾桶、吹風機（必備）、浴墊/止滑墊（必備）、置沐浴用品架、其他
	通風及照明	客房通風、浴室通風、客房照明、浴室照明
	環境異味	客廳、廚房、客房、浴室
	備品	毛巾、沐浴乳、洗髮精、衛生紙（必備）
安全衛生	消防安全設備	滅火器（兩具以上；有樓層建築物者，每樓層應至少配置一具以上）、緊急照明設備（每間客房及樓梯間、走廊）、每間客房內設置住宅用火災警報器或火警自動警報設備、緊急避難逃生位置圖（置於客房明顯光亮之處）
	急救箱	備有急救箱、藥品在有效期限內
	投保責任保險	保險金額符合規定、保險在有效期限內：自○年○月○日至○年○月○日
	緊急事故聯絡	醫院緊急聯絡電話、民宿緊急聯絡電話
訂房服務	電話禮儀	應答口氣、對話互動
	訂房諮詢	入住民宿相關說明
接待服務	服務態度	現場接待與互動
	民宿導覽	民宿介紹
	服裝儀容	服裝、儀容
資訊服務	旅遊資訊	當地藝文活動、當地戶外活動、交通、餐廳、購物、旅遊資訊、農漁牧活動、旅遊地圖
	住宿資訊	住宿價格、住宿須知
餐飲服務	早餐服務	民宿供應早餐、民宿提供設備讓客人自理早餐、民宿外購早餐、民宿提供早餐券、民宿不供應早餐但事先告知（需提佐證資料）

(三)頒發標章，效期 3 年

　　通過遴選之民宿，由交通部觀光局發給「Taiwan Host 好客民宿標章」，有效期間 3 年。

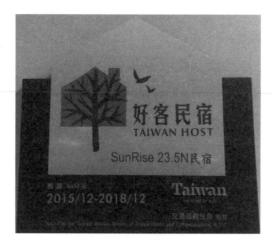

圖 12-6 23.5N 民宿通過好客民宿遴選由交通部觀光局發給標章「Taiwan Host 好客民宿標章」

(四)建置 Taiwan Host 好客民宿網站，包括中英日語廣為宣傳。

(五)改善重新申請遴選

未通過遴選之民宿，得於改善後重新申請遴選。

二、管考

取得好客民宿「Taiwan Host」標章之民宿，如有設施變更或客訴未妥善處理者，應有管考之機制，始能維繫好客民宿之公信力。

(一)設施變更

取得 Taiwan Host 好客民宿標章之民宿，其設備設施服務及特色項目減少者，應以書面通知遴選機構予以刪減；設施服務項目增加者，應再經由委員實地訪查確認。

(二)退場

取得 Taiwan Host 好客民宿標章之民宿，如經旅客投訴，應於 3 天內提出說明或改善，並於 7 天內回覆。如情節重大經查證屬實，即撤銷其好客民宿資格，並從專屬網站中移除，遭撤銷資格者，1 年內不得申請參加。

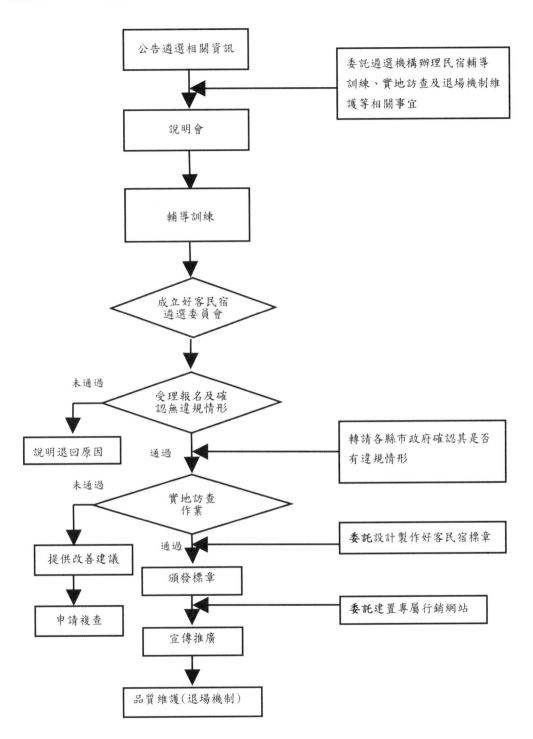

圖 12-7　好客民宿遴選作業架構圖（資料來源：交通部觀光局）

12-5　民宿管理辦法法條意旨架構圖

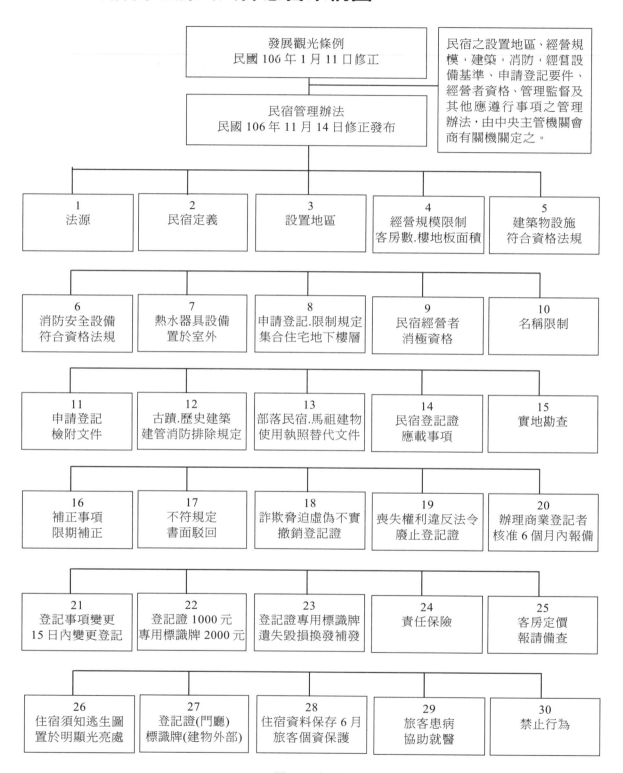

圖 12-8（1）

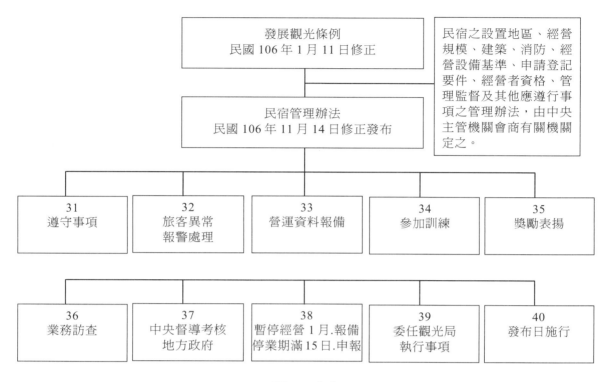

圖 12-8（2）

12-6　自我評量

1. 民宿管理辦法對民宿經營者之資格有何限制？
2. 民宿係以家庭副業方式經營，請說明其規模及建築物之限制規範？
3. 請比較申請設立觀光旅館業、旅館業及申請經營民宿之異同？
4. 何謂「好客民宿」？其申請之資格為何？

12-7　註釋

註一　財政部民國 90 年 12 月 27 日臺財稅字第 0900071529 號函規定，鄉村住宅供民宿使用，在符合客房數 5 間以下、客房總面積不超過 150 平方公尺以下、及未僱用員工，自行經營情形下，將民宿視為家庭副業，得免辦營業登記、免徵營業稅，依住宅用房屋稅率課徵房屋稅，按一般用地稅率課徵地價稅及所得課徵綜合所得稅。

註二　民宿管理辦法原有「特色民宿」一詞，按此「特定地區之民宿」類似先前所稱之「特色民宿」。鑒於民宿本質具有在地文化及鄉野特色，毋須主管機關認定其特定項目，交通部於民國 106 年 11 月 14 日修正民宿管理辦法，刪除「特色民宿」之規定。

註三　行政院農業委員會民國 102 年 3 月 18 日農授水保字第 1021865247 號函釋略以：以農舍作為民宿使用，其經營者如非農舍座落土地之所有權人，則不符農舍應供自用之原則，已違反農業發展條例規定允許農業用地得興建農舍之立法目的，從而違反相關土地使用管制規定。交通部民國 106 年 11 月 14 日修正民宿管理辦法，明定以農舍作為民宿使用，其經營者應為農舍及其座落用地之所有權人。

註四　行政程序法第 93、94 條規定，行政機關作成行政處分有裁量權時，得為附款。無裁量權者，以法律有明文規定或為確保行政處分法定要件之履行而以該要件為附款內容者為限，始得為之。前項所稱之附款如下：一、期限。二、條件。三、負擔。四、保留行政處分之廢止權。五、保留負擔之事後附加或變更。前條之附款不得違背行政處分之目的，並應與該處分之目的具有正當合理之關聯。

註五　翁岳生，行政法上冊，P621，2000 年 3 月二版。

註六　民宿管理辦法原規定，民宿之經營設備應符合下列規定：一、客房及浴室應具良好通風、有直接採光或有充足光線。二、須供應冷、熱水及清潔用品，且熱水器具設備應放置於室外。三、經常維護場所環境清潔及衛生，避免蚊、蠅、蟑螂、老鼠及其他妨害衛生之病媒及孳生源。四、飲用水水質應符合飲用水水質標準。

　　交通部民國 106 年 11 月 14 日修正民宿管理辦法，有關民宿之經營設備僅規定，民宿之熱水器具設備應放置於室外。但電能熱水器不在此限。參照其修正理由「民宿既為自用住宅空閒房間供旅客住宿，客房及浴室之通風、採光、冷熱水及飲用水等事宜回歸一般住宅之管理標準，原則毋須特別規定，僅就其中較具危險性而涉及住宿安全之熱水器具之使用為規範...」固非無的。惟原為自用住宅申請作為民宿，其性質已轉為供不特定人住宿場所，其住宿品質之強度，宜較「自住」者為高，故原條文除「盥洗之清潔用品」，為避免一次性之清潔產品造成資源浪費及環保負擔，宜予刪去外，其餘似以保留較宜，一來可提醒民宿經營者維持品質，另一方面亦可作為准駁之依據。

註七　兒童及少年性交易防制條例，已於民國 104 年 2 月 4 日修正名稱為「兒童及少年性剝削防制條例」。

註八　行政機關對人民申請案件為「准」或「駁」之決定，均係一種行政處分。

註九　　行政處分一生效，即對相對人產生拘束力，相對人從此依處分內容的規定，或負擔義務，或享有權利。處分機關作成行政處分後，亦與相對人一樣，同受該行政處分的拘束，行政處分一日存在有效，處分機關即一日受其拘束；但不能阻止或限制處分機關事後以撤銷或廢止的方式，廢棄該行政處分。（翁岳生，行政法上冊，P581、P583，2000年3月二版）

註十　　行政處分之廢止，指行政機關對自始合法的行政處分的廢棄；與之相對的另一概念，則是行政處分的撤銷。行政處分之撤銷，係指行政機關對自始違法行政處分的廢棄。又此處所稱的廢止與撤銷都限於指原處分機關於法律救濟程序（例如：訴願）外，對行政處分依職權主動所為的廢棄。（翁岳生，行政法上冊，P596，2000年3月二版）

註十一　行政程序法第 117 條規定，違法行政處分於法定救濟期間經過後，原處分機關得依職權為全部或一部之撤銷；其上級機關，亦得為之。但有下列各款情形之一者，不得撤銷：一、撤銷對公益有重大危害者。二、受益人無第一百十九條所列信賴不值得保護之情形，而信賴授予利益之行政處分，其信賴利益顯然大於撤銷所欲維護之公益者。

　　　　行政程序法第 118 條規定，違法行政處分經撤銷後，溯及既往失其效力。但為維護公益或為避免受益人財產上之損失，為撤銷之機關得另定失其效力之日期。

　　　　行政程序法第 119 條規定，受益人有下列各款情形之一者，其信賴不值得保護：一、以詐欺、脅迫或賄賂方法，使行政機關作成行政處分者。二、對重要事項提供不正確資料或為不完全陳述，致使行政機關依該資料或陳述而作成行政處分者。三、明知行政處分違法或因重大過失而不知者。

　　　　行政程序法第 121 條規定，第一百十七條之撤銷權，應自原處分機關或其上級機關知有撤銷原因時起二年內為之。前條之補償請求權，自行政機關告知其事由時起，因二年間不行使而消滅；自處分撤銷時起逾五年者，亦同。

註十二　行政程序法第 122 條規定，非授予利益之合法行政處分，得由原處分機關依職權為全部或一部之廢止。但廢止後仍應為同一內容之處分或依法不得廢止者，不在此限。

　　　　行政程序法第 123 條規定，授予利益之合法行政處分，有下列各款情形之一者，得由原處分機關依職權為全部或一部之廢止：一、法規准許廢止者。二、原處分機關保留行政處分之廢止權者。三、附負擔之行政處分，受益人未履行該負擔者。四、行政處分所依據之法規或事實事後發生變更，致不廢止該處分對公益將有危害者。五、其他為防止或除去對公益之重大危害者。

　　　　行政程序法第124條規定，前條之廢止，應自廢止原因發生後二年內為之。

　　　　行政程序法第 125 條規定，合法行政處分經廢止後，自廢止時或自廢止機關所指定較後之日時起，失其效力。但受益人未履行負擔致行政處分受廢止者，得溯及既往失其效力。

註十三　有關將旅客住宿資料傳送當地警察派出所原係配合流動人口登記辦法第 3 條意旨規定，應將每日住宿旅客依式登記後送達該管警察分駐所（派出所），而該辦法已於民國 97 年 9 月 9 日廢止。民宿管理辦法並於 106 年 11 月 14 日配合修正（觀光旅館業管理規及旅館業管理規則，分別已於民國 105 年 1 月 28 日及民國 105 年 10 月 5 日修正，刪除傳送資料至警察派出所之規定）。

註十四　有關未攜帶證明文件或拒絕住宿登記而強行住宿者，民宿經營者應報請警察機關處理之規定，原係參考觀光旅館業管理規則及旅館業管理規則之規定訂定，惟該二規則就本項規定已分別於 105 年 1 月 28 日及 105 年 10 月 5 日修正時，予以刪除。

註十五　停業與歇業之區別：停業係對合法業者違規時，所採取之一種處罰，其停業有一定期間，停業期滿就得復業；歇業係對非法經營者，令其不得營業之一種管制措施，歇業沒有一定期限，在其取得合法經營權限前，均不得營業。

13-1　星級旅館評鑑

一、旅館評鑑之演化

　　住宿餐飲設施，是旅客在外最重要、最依賴的主要設施，所以很多國家對於住宿設施均有評鑑的制度。其中，最著名的當屬美國汽車協會。（America Automobile Association，簡稱 AAA）該協會在 1937 年試辦住宿檢驗，1963 年正式列評比等級，分為良好、優等、最優。1977 年開始以鑽石等級（1-5）評鑑。除 AAA 外，加拿大及中國大陸以「星星」、英國以「皇冠」、臺灣地區早期以「梅花」，現在亦以「星星」，作為等級識別標識。

(一)早期梅花等級評鑑

　　臺灣地區對於住宿設施等級評鑑始於觀光旅館（不及於一般旅館），民國 73 年 11 月 16 日交通部交路（73）字第 20679 號函核定觀光旅館等級區分評鑑標準表（評鑑二朵、三朵梅花：一般觀光旅館）。民國 75 年 5 月 29 日交路（75）字第 11096 號函核定，評鑑四朵、五朵梅花：國際觀光旅館。

圖 13-1　一般觀光旅館為二朵、三朵梅花

圖 13-2　國際觀光旅館為四朵、五朵梅花

1. 一般觀光旅館為二朵、三朵梅花，國際觀光旅館為四朵、五朵梅花，不相流通，不盡公平。

2. 評鑑項目僅有「建築設備」，未實施「服務品質」評鑑。

　　梅花等級的評鑑制度缺乏後續管考機制，在實施二年後就未繼續實施。

圖 13-3　早期一般觀光旅館懸掛之三朵梅花標識

(二)星級評鑑

　　為配合觀光客倍增計畫，交通部觀光局於民國 92 年又重新規劃評鑑制度，而為與國際接軌，評鑑標識以「星星」取代「梅花」，並將一般旅館亦納入實施對象。評鑑項目包括「建築設備」及「服務品質」，藉以提升住宿設施整體水平，導引業者市場定位，提供旅客不同需求的選擇，經過數年的規劃，於民國 98 年 2 月 16 日發布「星級旅館評鑑作業要點」，正式實施。

　　星級評鑑採申請制，由評鑑委員明察（建築設備）、暗訪（服務品質）實地考評，實施三年後，調整部分評鑑機制：

1. 一星之最低基準，由 60 分提高至 100 分。

2. 建築設備評鑑項目之配分，改成 A、B 二式，由申請人自行選定，選擇 B 式參與評鑑者，不能申請第二階段服務品質評鑑。

二、現行評鑑機制

(一)目的

　　導引業者提升整體服務品質，確立市場定位及提供消費者參考指標，並與國際接軌。

(二)依據

　　觀光旅館業管理規則第 14 條及旅館業管理規則第 31 條。

(三)方式

　　旅館評鑑分二階段實施，第一階段先評建築設備，選擇 A 式並經評定三星級者，得再申請第二階段服務品質評鑑。服務品質評鑑由委員以無預警留宿（神秘客）方式進行。

(四)評鑑對象

1. 國際觀光旅館：領有國際觀光旅館營業執照
2. 一般觀光旅館：領有一般觀光旅館營業執照
3. 旅館：領有旅館業登記證

(五)星級意涵及級距 [註一]

表 13-1　星級意涵及級距

級距		意涵及要件
一星 100 分-180 分 	意涵	提供旅客基本服務及清潔衛生，簡單的住宿設施。
	基本條件	1. 基本簡單的建築物外觀及空間設計。 2. 門廳及櫃檯區僅提供基本空間及簡易設備。 3. 提供簡易用餐場所。 4. 客房內設有衛浴間，並提供一般品質的衛浴設備。 5. 二十四小時服務之接待櫃檯。
二星 181 分－300 分 	意涵	提供旅客必要服務及清潔衛生，較舒適的住宿設施。
	基本條件	1. 建築物外觀及空間設計尚可。 2. 門廳及櫃檯區空間較大，能提供影印、傳真設備，且感受較舒適，並附有等候休息區。 3. 提供簡易用餐場所，且裝潢尚可。 4. 客房內設有衛浴間，且能提供良好品質之衛浴設備。 5. 二十四小時服務之接待櫃檯。
三星 301 分－600 分 	意涵	提供旅客充分服務及清潔、衛生良好，且舒適的住宿設施，並設有餐廳、旅遊（商務）中心等設施。
	基本條件	1. 建築物外觀及空間設計良好。 2. 門廳及櫃檯區空間寬敞、舒適，家具並能反應時尚。 3. 設有旅遊（商務）中心，提供影印、傳真及電腦網路等設備。 4. 餐廳或咖啡廳，提供餐飲，裝潢良好。 5. 客房內提供乾濕分離之衛浴設施及高品質之衛浴設備。 6. 二十四小時服務之接待櫃檯。

級距	意涵及要件	
四星 601 分－749 分	意涵	提供旅客完善服務及清潔、衛生優良,且舒適、精緻的住宿設施,並設有二間以上餐廳、旅遊(商務)中心、會議室等設施。
	基本條件	1. 建築物外觀及空間設計優良,並能與環境融合。 2. 門廳及櫃檯區空間寬敞、舒適,裝潢及家具富有品味。 3. 設有旅遊(商務)中心,提供影印、傳真、電腦網路等設備。 4. 二間以上各式高級餐廳(咖啡廳)並提供高級全套餐飲,其裝潢設備優良。 5. 客房內能提供高級材質及乾濕分離之衛浴設施,衛浴空間夠大,使人有舒適感。 6. 二十四小時服務之接待櫃檯。
五星 750 分以上	意涵	提供旅客盡善盡美的服務及清潔、衛生特優,且舒適、精緻、高品質、豪華的國際級住宿設施,並設有二間以上高級餐廳、旅遊(商務)中心、會議室及客房內無線上網設備等設施。
	基本條件	1. 建築物外觀及空間設計特優且顯露獨特出群之特質。 2. 門廳及櫃檯區空間舒適無壓迫感,且裝潢富麗,家具均屬高級品,並有私密的談話空間。 3. 設有旅遊(商務)中心,提供影印、傳真、電腦網路或客房無線上網等設備,且中心裝潢及設施均極為高雅。 4. 設有二間以上各式高級餐廳、咖啡廳及宴會廳,其設備優美,餐點及服務均具有國際水準。 5. 客房內具高品味設計及乾濕分離之衛浴設施,其實用性及空間設計均極優良。 6. 二十四小時服務之接待櫃檯。

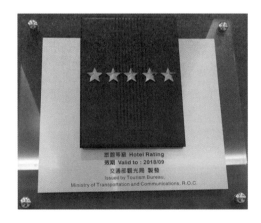

臺灣旅館懸掛之五星星級旅館標識

大陸酒店懸掛之五星星級飯店標識

圖 13-4

(六)評鑑項目

表 13-2

項目	評鑑細項	配分	
		A 式	B 式
建築設備 總分 600 分	1. 建築物外觀及空間設計	60	60
	2. 整體環境及景觀	40	55
	3. 公共區域	90	70
	4. 停車設備	25	25
	5. 餐廳及宴會設施	80	50
	6. 運動休憩設備	25	10
	7. 客房設備	125	150
	8. 衛浴設備	60	80
	9. 安全及機電設施	70	75
	10.綠建築環保設施	25	25
服務品質（神秘客） 總分 400 分	1. 總機服務	30	
	2. 訂房服務	30	
	3. 櫃檯服務	60	
	4. 網路服務	20	
	5. 行李服務	20	
	6. 交通及停車服務	10	
	7. 客房整品質	60	
	8. 房務服務	30	
	9. 客房餐飲服務	20	
	10.餐廳服務	50	
	11.用餐品質	30	
	12.健身設施服務	20	
	13.員工訓練成效	20	

(七)申訴及複評

　　建築設備之評鑑，有客觀具象的設施、設備為憑據，業者如認評鑑結果與期待有落差而不服者，得在接到結果通知書翌日起三十日內以書面提出申訴。申訴無理由者，予以駁回；有理由者，將由其他委員複評。業者對「駁回申請」及「複評結果」均不能再申訴。

(八)管考

星級評鑑制度成功之關鍵，除了公平客觀的評鑑外，最重要的是後續管考機制。得到星星的旅館，要維持該星等應有的品質甚至更好，就必須有「效期」及「重新評鑑」的措施。

1. 效期：星級旅館評鑑標識之效期為三年，效期屆滿後，如未再申請評鑑並獲星級標識，即不得再懸掛及作為其他商業活動之用。

2. 重新評鑑：旅館之星級經評定後，因下列原因重新評鑑。

(1) 改善向上重新評鑑

星級評鑑之各項指標具有導引業者提升品質之作用，受評業者經評定後一年內，就建築設備評鑑之缺失加以改善後，得再申請重新評鑑。

(2) 品質不符重新評鑑

旅館經評鑑發給星級標識後，必須持續維持該星級應有之品質，才有其成效。一旦有事實足認其有不符該星級之虞者，交通部觀光局得重新評鑑其星級。

星級評鑑採申請制，自民國 98 年實施迄民國 107 年 6 月底止，共有 461 家星級旅館，為全部 3,429 家旅館百分之 13.44％。經了解業者不參加之原因，以「評鑑後恐不如預期」、「缺少評鑑誘因」、「評鑑對旅館營收沒有助益」、「評鑑標準對各類旅館一體適用，不能彰顯特色」等四項居多。

表 13-3 星級旅館統計表

星級 ＼ 類別	觀光旅館	一般旅館	合計	客房數
一星	0	8	8	336
二星	0	133	133	7,521
三星	3	203	206	18,001
四星	16	31	47	8,300
五星	52	15	67	19,942
合計	71	390	461	54,100

資料來源：交通部觀光局 107 年 6 月統計資料

13-2 旅宿業管理制度研討

臺灣地區現行之住宿體系分為觀光旅館業（國際觀光旅館及一般觀光旅館）、旅館業及民宿（一般民宿及特色民宿），本書從第 10 章至第 13 章分別論述觀光旅館業、旅館業、民宿及星級旅館評鑑，涉及之觀光法令包括發展觀光條例、觀光旅館業管理規則、觀光旅館建築及設備標準、旅館業管理規則、民宿管理辦法及星級旅館評鑑作

業要點。依據上述法令，觀光旅館業之設立採許可制，按其建築及設備標準分為國際觀光旅館、一般觀光旅館，其權責在交通部（直轄市一般觀光旅館交通部得委辦直轄市政府），旅館業及民宿則為登記制，其權責在地方政府，民宿並須為利用自用住宅之空閒房間以副業經營；至於星級旅館評鑑，法令並未強制規定觀光旅館業、旅館業參加。

一、實務現象

(一)部分大型豪華旅館以一般旅館營業

設立觀光旅館須經審查，業者營運期程難以掌控，又無優於一般旅館之獎勵優惠，造成部分大型、豪華旅館捨棄申請觀光旅館業而以一般旅館經營。

(二)直轄市政府輔導管理一般觀光旅館之權責

六都興起，在臺北市、新北市、桃園市、臺中市、臺南市、高雄市轄區內之一般觀光旅館輔導管理是否同步接受交通部之委辦？如未仍同步接受交通部之委辦，恐造成行政管理之差異。

(三)部分觀光旅館無意申請星級旅館評鑑

星級旅館評鑑制度，採業者申請制，有些觀光旅館業並未申請，或申請後經評鑑結果並非四星或五星，因而形成「有五星之一般旅館」、「三星或無星之觀光旅館」。

(四)部分民宿擅自擴大營業，形成不公平競爭

旅館業者抱怨，民宿擴大經營，「假民宿之名行旅館業之實」。

(五)民宿經營者急欲跳脫副業經營

民宿經營者抱屈他們是專業用心經營，不想被「副業經營」框住。

二、未來規劃

交通部觀光局非常正視此一現象，委託學術機構研究「旅宿業管理制度分析」，研究單位訪談學者專家業者，眾說紛紜，本書提供淺見如下：

(一)精簡住宿體系分類

1. 依現行制度，旅館業與觀光旅館業屬於不同業別，適用不同法令；一般而言，在消費者的認知上，觀光旅館業之規模、建築設備、服務品質，優於旅館業。因此，與其說二者是不同的業別，倒不如說是一種等級的區分。而在實施星級

旅館評鑑後，星級評鑑的機制，已有完備的等級區分功能，觀光旅館業的等級識別功能相對弱化，不需再有「觀光旅館業」的業別。

2. 取消觀光旅館業類別，將目前之觀光旅館業（國際觀光旅館及一般觀光旅館）、旅館業及民宿（一般民宿及特定地區民宿），分成旅館業及民宿。修正後之旅館業依其規模分為觀光旅館及一般旅館（大型、中型、小型、微型）。亦即刪除觀光旅館業，併入旅館業，民宿中之特定地區民宿亦併入旅館業。

表 13-4　住宿體系重新分類規劃示意表

現行分類	修正方向							
	分類	客房數	實務名稱	星級	設立	管轄	營業登記	建管消防
觀光旅館業 — 國際觀光旅館 — 一般觀光旅館 旅館業	旅館業 — 觀光旅館	300間以上	觀光旅館	五星	準則制	中央	・公司登記 ・營業執照 ・營利事業	高標
	一般旅館 — 大型	300間以上	旅館 行館 賓館 會館 客棧 山莊 酒店 溫泉旅館 度假旅館 休閒旅館 汽車旅館 ． ． ．	一星 五星	登記制	地方	・公司登記 ・有限合夥登記 ・商業登記 ・旅館登記證 ・營利事業	高標
	├ 中型	100~299間				地方		中高標
	├ 小型	15~99間				地方		中標
	└ 微型	14間以下				地方		低標
民宿 — 特定地區民宿(15間以下) — 民宿(8間以下)	民宿	8間以下			登記制	地方	・民宿登記證 ・家庭副業 ・得辦理商業登記	低標

(二)新設之旅館一律先申請旅館業登記

配合星級旅館評鑑，興建旅館一律先向地方政府申請旅館業登記證，並依其申請參加星級旅館評鑑，核給一至五星。

(三)觀光旅館為一種品牌，經評鑑為五星之旅館得申請為觀光旅館

1. 臺灣自民國 46 年由臺灣省政府訂定「國際觀光旅館標準要點」起，實施「觀光旅館」的制度已逾大半世紀，觀光旅館的名號亦已深植人心，有其品牌意象及價值。因此，未來如取消「觀光旅館業」，觀光旅館之名稱仍可保留並與星級評鑑結合。

2. 經評鑑為五星之旅館，得另依「觀光旅館建築及設備標準」（修正現行之觀光旅館建築及設備標準）規定，向交通部申請觀光旅館之營業執照及專用標識。

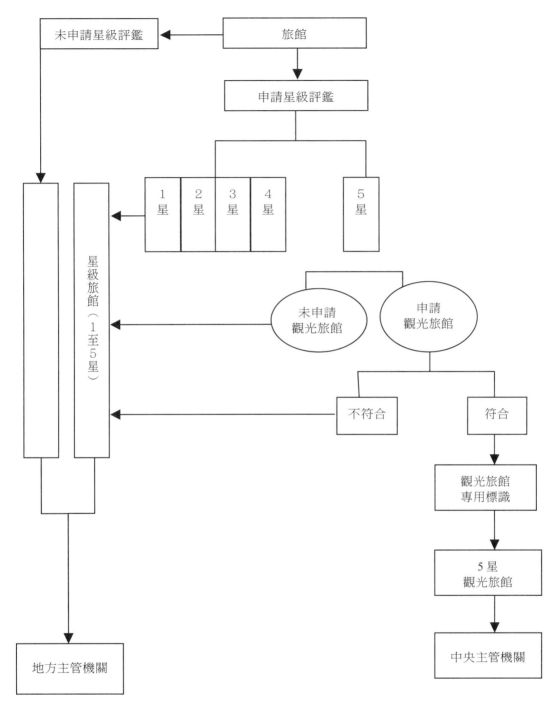

圖 13-5　星級旅館與觀光旅館關係示意圖

(四)優點

1. 觀光旅館必為五星級旅館，五星級旅館未申請觀光旅館或申請未通過者，仍係五星旅館。

2. 保留觀光旅館之品牌，且是五星加持之觀光旅館。

3. 不會形成「三星或無星之觀光旅館」之現象。

4. 民宿均符合民宿管理辦法所訂自用住宅空閒房間、家庭副業經營及一定房間數以下之規範。

5. 旅館業之建管消防規範，依其量體（客房間數多寡）採取不同的標準。

6. 現有超出 8 間客房之民宿經營者得申請為微型旅館專業經營。

三、配套措施

(一)交通部提供優於一般旅館之租稅優惠等措施，獎勵觀光旅館並賦予參與國際宣傳推廣任務。

(二)修法作業

1. 修正發展觀光條例、旅館業管理規則及民宿管理辦法。

2. 修正觀光旅館建築及設備標準。

3. 廢止觀光旅館業管理規則

(三)設定過渡條款，現有觀光旅館應在一定期間內申請星級評鑑，獲得五星級者，始能使用觀光旅館專用標識。

四、長期規劃

(一)發展觀光條例修正為觀光基本法。

(二)旅館業管理規則及民宿管理辦法合併修正為旅宿業管理條例。

13-3　自我評量

1. 請說明旅館星級評鑑之評鑑對象及項目

2. 為維持星級旅館的品質，星級評鑑之機制中有何規範，

3. 請比較一星至五星之意涵。

4. 請說明三星之基本條件

5. 某家旅館欲申請成為五星旅館，其應具備什麼要件？應如何申請？

13-4　註釋

註一　　星級旅館評鑑屆滿 10 年，交通部觀光局為使旅宿品質再躍進，已研議在現行的一到五星之分級外，再增「五星＋」之等級及規定四星級以上旅館須取得穆斯林認證。

觀光遊樂業之輔導管理 14
（發展觀光條例及觀光遊樂業管理規則）

14-1 概說

　　觀光遊樂業指經主管機關核准經營觀光遊樂設施之營利事業。而所謂觀光遊樂設施，指在風景特定區或觀光地區提供觀光旅客休閒、遊樂之設施。早期之觀光遊樂業稱為風景遊樂區，民國 90 年 11 月發展觀光條例修正，增訂觀光遊樂業之定義，並授權中央主管機關訂定觀光遊樂業管理規則，使觀光遊樂業之輔導管理邁入新的里程碑。迄民國 106 年 12 月臺灣地區有 26 家觀光遊樂業（含 2 家停業-八仙海岸、神去村）。

表 14-1　觀光遊樂業一覽表

縣市	觀光遊樂業
新北市	野柳海洋世界、雲仙樂園、八仙海岸*
桃園市	小人國主題樂園
新竹縣	六福村主題遊樂園、小叮噹科學主題樂園、神去村**、萬瑞森林樂園
苗栗縣	香格里拉樂園、西湖渡假村、火炎山溫泉度假村
臺中市	東勢林場遊樂區、麗寶樂園
南投縣	杉林溪杉林溪森林生態渡假園區、泰雅渡假村、九族文化村
雲林縣	劍湖山世界
臺南市	頑皮世界、臺糖尖山埤江南渡假村
高雄市	義大世界
屏東縣	8 大森林樂園、小墾丁渡假村、大路觀主題樂園
宜蘭縣	綠舞莊園
花蓮縣	遠雄海洋公園、怡園渡假村

* 八仙海岸因塵爆事件，經交通部觀光局處罰全部停業，該處分經臺北高等行政法院於民國 106 年 3 月判決，認為觀光局處罰八仙樂園停止全部園區營業，將使其財產權、營業權受嚴重損害，違反比例原則，爰撤銷「停止營業」的處分。

** 1. 神去村已報經新竹縣政府同意自民國 105 年 7 月 1 日起停業至 107 年 6 月 30 日。

　　2. 「神去村」申請停業期滿後，無意繼續經營，已向主管機關申請結束營業，由主管機關依程序廢止其籌設之核准、興辦事業計畫之核定及執照。

一、許可制

　　發展觀光條例第 35 條第 1 項規定，經營觀光遊樂業者，應先向主管機關申請核准，並依法辦妥公司登記後，領取觀光遊樂業執照，始得營業。本條僅明定向「主管機關」申請核准，與第 21 條（觀光旅館業）第 26 條（旅行業）規定，向「中央主管機關」申請核准，及第 24 條（旅館業）第 25 條（民宿）所定之「地方主管機關」均不同。亦即申請觀光遊樂業之受理機關採雙軌制，係以是否重大投資案件區分，屬於重大投資案件者，由中央主管機關核准、發照；非屬重大投資案件者，由地方主管機關受理。發展觀光條例第 35 條第 2 項規定，為促進觀光遊樂業之發展，中央主管機關應針對重大投資案件，設置單一窗口。因此除重大案件之投資審查由中央主管機關受理外，為落實地方自治並發展觀光遊樂業在地特色，有關觀光遊樂業設立發照、經營管理、檢查及從業人員管理等事項，應由地方政府主管。民國 106 年 1 月 20 日交通部修正觀光遊樂業管理規則，依該規則第 5 條第 1 項規定，觀光遊樂業之設立、發照、經營管理、檢查、處罰及從業人員之管理等事項，除本條例或本規則另有規定由交通部辦理者外，由直轄市、縣（市）政府辦理之。

二、公司組織

　　經營觀光遊樂業者與觀光旅館業、旅行業相同，必須辦理公司登記，觀光遊樂業管理規則第 13 條規定，經核准籌設之觀光遊樂業，應自主管機關核定興辦事業計畫定稿本後三個月內依法辦妥公司登記，並備具下列文件，報請主管機關備查：一、公司登記證明文件。二、董事、監察人、經理人名冊。前項登記事項變更時，應於辦妥公司登記變更後三十日內，報請主管機關備查。

三、計畫管控

(一)依核定之興辦事業計畫興建

　　申請籌設觀光遊樂業必須檢附興辦事業計畫，送主管機關審查；核准籌設後，如需辦理土地使用變更、環境影響評估或水土保持處理與維護者，應再依各該主管機關核定之內容，修正興辦事業計畫相關書件，送主管機關核定，並依核定之興辦事業計畫興建；其有變更者應再報請主管機關核准。觀光遊樂業管理規則第 6 條規定，觀光遊樂業經營之觀光遊樂設施，應符合區域計畫法、都市計畫法及其他相關法令之規定，並以主管機關核定之興辦事業計畫為限。同規則第 15 條第 1 項規定，觀光遊樂業應依核定之興辦事業計畫興建，於興建前或興建中，變更原興辦事業計畫時，應備齊變更計畫圖說及有關文件，報請主管機關核准。又為避免已核定之興辦事業計畫開發案一再變更開發期程，交通部已於民國 106 年 1 月 20 日修正觀光遊樂業管理規則，明定經核定興辦事業計畫之開發期程變更，以兩次為限。

(二)未依核定計畫興建原籌設之核准失其效力

　　觀光遊樂業管理規則第 15-1 條規定，觀光遊樂業興辦事業計畫之核定及其原籌設之核准，有下列情事之一者，失其效力：一、未依核定計畫興建，經主管機關限期一年內提出申請變更興辦事業計畫，屆期未提出申請變更、延展或申請案經主管機關駁回；其申請延展，應敘明未能於期限內申請之理由，延展之期間每次不得超過一年，並以二次為限。二、土地主管機關核發之開發許可失效。前項第一款規定情形，屬申請籌設面積範圍擴大之變更者，僅就該興辦事業計畫核定變更部分，失其效力。另為促使申請人積極辦理開發，避免開發案久懸不決，交通部亦於民國 106 年 1 月 20 日修正觀光遊樂業管理規則，明定未於核定之興辦事業計畫開發期程內完成開發並取得觀光遊樂事業執照者，觀光遊樂業興辦事業之核定及其原籌設核准亦失其效力。

　　觀光遊樂業管理規則第 15-2 條規定，經核准籌設或核定興辦事業計畫之觀光遊樂業，於取得觀光遊樂業執照前營業者，主管機關應即限期改善；屆期未改善者，主管機關應廢止其籌設之核准及興辦事業計畫之核定。

四、自主檢查

　　觀光遊樂業經營之觀光遊樂設施，包括陸域、水域、空域、機械等 4 類遊樂設施，琳瑯滿目且各有其使用特性，經營者平時就須自主性的維護、管理，使該等設施處於正常的效能與使用狀況。觀光遊樂業管理規則第 36 條規定，觀光遊樂業應就觀光遊樂設施之經營管理與安全維護等事項，定期或不定期實施檢查並作成紀錄，於一月、四月、七月、十月之第五日前，填報地方主管機關，地方主管機關必要時得予查核。

機械遊樂設施　　　　　　　　機械遊樂設施　　　　　　　　水域遊樂設施

圖 14-1　圖片來源：1.六福村主題樂園網站—笑傲飛鷹 2.劍湖山世界網站—彩虹摩天輪 3.小人國主題樂園網站—親水堡

14-2　觀光遊樂業之設立

　　觀光遊樂業與觀光旅館業、旅行業，同屬許可制，在辦理公司登記前，須先經觀光主管機關之許可。所不同的是，這三種行業各有其特性，而有各自之門檻。觀光旅館業是住宿導向，故最少須有三十間客房；旅行業屬信用擴張，因而要繳納保證金；觀光遊樂業重在多元遊樂設施，須有較大腹地。

一、規模限制

　　觀光遊樂業管理規則第 7 條第 1 項規定，觀光遊樂業申請籌設面積不得小於二公頃，但其他法令另有規定者，或直轄市、縣市政府依其自治權限另定者，從其規定。

二、申請區分

　　觀光遊樂業按其申請籌設面積，分為重大投資案件與非重大投資案件；觀光遊樂業管理規則第 4-1 條規定，本條例第三十五條及本規則所稱重大投資案件，指申請籌設面積，符合下列條件之一者：一、位於都市土地，達五公頃以上。二、位於非都市土地，達十公頃以上。同規則第 7 條第 2 項規定，屬重大投資案件，由交通部受理、核准、發照；非屬重大投資案件，由地方主管機關受理、核准、發照。[註一]

三、申請籌設

(一)檢附文件

　　觀光遊樂業管理規則第 9 條規定，經營觀光遊樂業，應備具下列文件，向主管機關申請籌設；其有適用本條例第四十七條規定必要者，得一併提出申請，經核准籌設後，報交通部核定。一、觀光遊樂業籌設申請書。二、發起人名冊或董事、監察人名冊。三、公司章程或發起人會議紀錄。四、興辦事業計畫。五、最近三個月內核發之土地登記謄本、土地使用權利證明文件及土地使用分區證明。六、地籍圖謄本（應著色標明申請範圍）。

　　此處要說明的是上述第 2、3 款之文件，公司已成立者，附公司章程、董事、監察人名冊；公司尚未成立者，則附發起人名冊及發起人會議紀錄。

(二)審查

1. 設置審查小組

　　觀光遊樂業管理規則第 9 條第 2 項規定，主管機關為審查觀光遊樂業申請籌設案件，得設置審查小組。

2. 審查

(1) 60 日內作成審查結論

觀光遊樂業管理規則第 10 條第 1 項規定，主管機關於受理觀光遊樂業申請籌設案件後，應於六十日內作成審查結論，並通知申請人及副知有關機關。但情形特殊需延展審查期間者，其延展以五十日為限，並應通知申請人。

(2) 補正

觀光遊樂業管理規則第 10 條第 2 項規定，主管機關審查有應補正事項者，應限期通知申請人補正，其補正時間不計入前項所定之審查期間。

(3) 展延或撤回

申請人於補正期間屆滿前，得敘明理由申請延展或撤回案件。

(4) 駁回

- 未依期限補正或補正未完備者。
- 未依期限申請延展、撤回或理由不充分者。

觀光遊樂業管理規則第 10 條第 3 項規定，申請人於前項補正期間屆滿前，得敘明理由申請延展或撤回案件，屆期未申請延展、撤回或理由不充分者，主管機關應駁回其申請。

(三)核准籌設及申請興建

申請案件之興辦事業計畫，經主管機關審查通過核准籌設後，視其是否需辦理土地使用變更、環境影響評估、水土保持而定其後續程序。

1. 依法應辦理土地使用變更、環境影響評估或水土保持

(1) 應於核准籌設後一年內提出申請

觀光遊樂業管理規則第 11 條第 1 項及第 2 項規定，經核准籌設之觀光遊樂業依法應辦理土地使用變更或環境影響評估或水土保持處理與維護者，申請人應於核准籌設一年內，依區域計畫法、都市計畫法、環境影響評估法、水土保持法及其他相關法令規定，向該管主管機關提出申請；屆期未提出申請者，其籌設之核准失其效力，但有正當理由者，得敘明理由，於期間屆滿前向主管機關申請展期，以兩次為限，每次延展不得超過六個月。

如果經該管主管機關認定不應開發或不予核可者，依同條第 3 項規定，其籌設之核准失其效力。

(2) 地用變更、環評、水保經核准後三個月內修正興辦事業計畫書並製作定稿本

觀光遊樂業管理規則第 12 條規定，辦理土地使用變更、環境影響評估或水土保持處理與維護，經該管主管機關核准後，應於三個月內依核定內容修正興辦事業計畫相關書件並製作定稿本，申請主管機關核定。

(3) 核定興辦事業計畫後三個月內辦妥公司登記

觀光遊樂業管理規則第 13 條規定，經核准籌設之觀光遊樂業，應自主管機關核定興辦事業計畫定稿本後三個月內依法辦妥公司登記，並備具公司登記證明文件與董事、監察人、經理人名冊報請主管機關備查。

(4) 地用變更、環評、水保經核准後一年內申請建照依法興建

辦理土地使用變更，環境影響評估或水土保持處理與維護或整地排水計畫，經該管主管機關核准者，應於一年內向當地建築主管機關申請建築執照，依法興建；逾期者廢止其籌設之核准。（此處 1 年之起算點係自土地使用變更，環境影響評估或水土保持處理與維護或整地排水計畫經該管主管機關核准後起算，惟主管機關核准後依觀光遊樂業管理規則第 12 條規定，尚須於 3 個月內依核定內容修正興辦事業計畫相關書件，並製作定稿本申請主管機關核定。在主管機關未核定興辦事業計畫定稿本前，尚難以興建，故 1 年之起算點宜以定稿本核定後起算較妥）

2. 不需辦理土地使用變更、環境影響評估、水土保持處理與維護或整地排水計畫者，依觀光遊樂業管理規則第 14 條第 1 項規定，應於一年內向當地建築主管機關申請建築執照，依法興建。

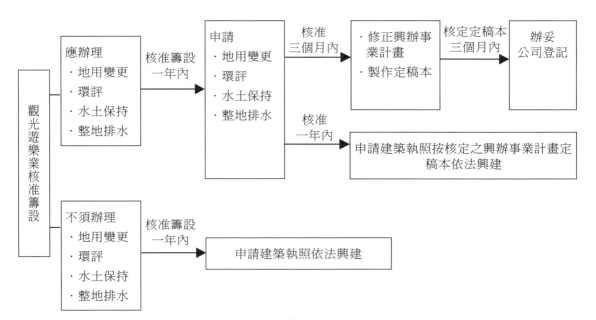

圖 14-2 觀光遊樂業申請設立流程圖

(四)籌設之核准失其效力

經核准籌設之觀光遊樂業，如未依法令規定辦理後續作業，應有退場機制，避免一直處於未確定狀態，茲歸納觀光遊樂業管理規則相關規定，彙整籌設失其效力之情形如下：

1. 依法應辦理土地使用變更或環境影響評估或水土保持處理與維護，未於核准籌設後一年內向該管主管機關提出申請亦未申請展期者。（第 11 條第 1 項）

2. 依法應辦理土地使用變更、環境影響評估或水土保持處理與維護，經敘明理由申請展期（每次不得超過六個月，以兩次為限），展期屆滿仍未向該管主管機關提出申請者。（第 11 條第 2 項）

3. 依法應辦理土地使用變更或環境影響評估或水土保持處理與維護，提出申請後，經該管主管機關認定不應開發或不予核可者。（第 11 條第 3 項）

4. 依法辦理土地使用變更或環境影響評估或水土保持處理與維護或整地排水計畫，經該管主管機關核准或取得完工證明後未於一年內向當地建築主管機關申請建築執照依法興建，亦未申請展期。（第 14 條第 1 項）

5. 依法辦理土地使用變更或環境影響評估或水土保持處理與維護或整地排水計畫，經該管主管機關核准或取得完工證明後，經敘明理由申請展延興建（每次不得逾一年，以兩次為限），展期屆滿仍未依法開始興建者。（第 14 條第 2 項）

6. 不需辦理土地使用變更、環境影響評估、水土保持處理與維護或整地排水計畫，未於核准籌設後一年內向當地建築主管機關申請建築執照依法興建，亦未申請展期。（第 14 條第 1 項）

7. 不需辦理土地使用變更、環境影響評估、水土保持處理，經敘明理由申請展延興建（每次不得逾一年，以兩次為限），展期屆滿，仍未依法開始興建。（第 14 條第 2 項）

8. 未依核定計畫興建，經主管機關限期一年內提出申請變更興辦事業計畫，屆期未提出申請變更、延展或申請案經主管機關駁回。（第 15-1 條第 1 項第 1 款）

9. 土地主管機關核發之開發許可失效。（第 15-1 條第 1 項第 2 款）

10. 觀光遊樂業除依規定申請核准轉讓外，原申請公司於興建前或興建中經解散、撤銷或廢止公司登記者，其籌設之核准及興辦事業計畫之核定即失其效力。（第 16 條第 2 項）

(五)籌設核准之廢止

前揭闡述經核准籌設之觀光遊樂業，其籌設核准失其效力之各種情形，所謂「籌設核准失其效力」意為該等情事發生時，原核准籌設之行政處分自動失效，主管機關不須另為處分。此種立法例就行政管理而言無可厚非，但主管機關仍宜在該籌設核准

失效前主動告知業者，在期限屆滿前儘速辦理，避免原籌設核准失效。而此處所言「籌設核准之廢止」，係指主管機關再為一行政處分廢止原籌設核准，自廢止處分合法送達後，原籌設核准始失其效力，有別於前述之籌設核准失其效力係自動失效之情形。

依觀光遊樂業管理規則之規定，籌設之核准應予廢止之情形如下：

1. 經核准籌設或核定興辦事業計畫之觀光遊樂業，於取得觀光遊樂業執照前營業者，主管機關應即限期改善；屆期未改善者，主管機關應廢止其籌設之核准及興辦事業計畫之核定。（第 15-2 條）

2. 觀光遊樂業暫停營業一個月以上，未依規定報請備查或停業期間屆滿後未依規定申報復業，達六個月以上者，地方主管機關應轉報主管機關廢止其籌設之核准、興辦事業計畫之核定及執照。（第 25 條第 4 項）

3. 觀光遊樂業因故結束營業，並依規定檢附文件向主管機關申請結束營業，主管機關應廢止其籌設之核准、興辦事業計畫之核定及執照。（第 26 條第 1 項）

4. 觀光遊樂業結束營業未依規定申請達六個月以上者，主管機關應廢止其籌設之核准、興辦事業計畫之核定及執照。（第 26 條第 3 項）

四、興建前或興建中轉讓

經核准籌設之觀光遊樂業，有的須辦理土地使用變更、環境影響評估或水土保持處理與維護及整地排水；有的則不須辦理。無論其屬於何種情形，最終仍均要申請建築執照，依法興建，前已述及。如有業者因計畫、資金、市場等各種情事變更，無意繼續興建，為避免資源浪費，得轉讓他人。觀光遊樂業管理規則第 16 條第 1 項規定，「觀光遊樂業於興建前或興建中轉讓他人，應具備下列文件，向主管機關申請核准：一、契約書影本。二、轉讓人之股東會議事錄或股東同意書。三、受讓人之經營管理計畫。四、其他相關文件。」

觀光遊樂業於興建前或興建中未經轉讓，而原申請公司卻在興建前或興建中經解散、撤銷，或廢止公司登記者，依觀光遊樂業管理規則第 16 條第 2 項規定，其籌設之核准及興辦事業計畫之核定即失其效力。

五、完工檢查

觀光遊樂業係對不特定人提供遊樂設施服務，在營業前必須經檢查合格，觀光遊樂業管理規則第 17 條規定，「觀光遊樂業於興建完工後，應備具下列文件，申請主管機關邀請相關主管機關檢查合格，並發給觀光遊樂業執照後，始得營業：一、觀光遊樂業執照申請書；二、核准籌設及核定興辦事業計畫文件影本；三、建築物使用執照或相關合法證明文件影本；四、觀光遊樂設施地籍套繪圖及觀光遊樂設施安全檢查合格證明文件；五、責任保險契約影本；六、公司登記證明文件；七、觀光遊樂業基本資料表。」

六、分期分區營業

　　觀光遊樂業之規模不一，有些興辦事業計畫，必須數年甚或更長才能完成；有些可能因資金籌措不能一次到位，必須按部就班循序完成；亦有經營者考量市場因素，視供需決定開發時程；因此，有分期分區營業的概念。觀光遊樂業管理規則第 17 條第 2 項規定，興辦事業計畫採分期分區方式者，得於該分期、分區之觀光遊樂設施興建完工後，依上述規定檢附文件申請查驗，符合規定者，發給該期或該區之觀光遊樂業執照，先行營業。

14-3　營運中之輔導管理

　　觀光遊樂業興建完工，經主管機關檢查合格，發給觀光遊樂業執照後開始營業，提供旅客各項遊樂設施之使用服務，為健全管理及維護交易安全，主管機關明定必需的規範

一、專用標識

　　觀光旅館業、旅館業、觀光遊樂業及民宿，雖有執照或登記證表彰其合法性，但「執照」、「登記證」畢竟是一紙制式且較常被置掛於辦公室的文書，消費者不易看見，因而有專用標識之機制。發展觀光條例第 41 條規定，觀光旅館業、旅館業、觀光遊樂業及民宿經營者，應懸掛主管機關發給之觀光專用標識；其型式及使用辦法，由中央主管機關定之。依本條旨意，發展觀光條例係授權中央主管機關訂定法規命令統籌規範，惟現行實務上卻是分散在各該管理法規，且內容不一。茲彙整如下表 14-2。

圖 14-3

　　閱完下述彙整表，當可了解有些係因業別性質不同而有差異，有些則因未統整而顯不同；亦可知悉旅館業管理規則以專章規定專用標識，其規定相對較為周延。

　　觀光遊樂業管理規則第 18 條規定，「觀光遊樂業應將觀光遊樂業專用標識，懸掛於入口明顯處所。」觀光遊樂業專用標識不限一面，得配合園區入口明顯處所數量，申請增設。同規則第 18-1 條規定，觀光遊樂業取得觀光遊樂業專用標識後，得配合園區入口明顯處所數量，備具申請書，向原核發執照主管機關申請增設觀光遊樂業專用標識。

　　觀光遊樂業受停止營業或廢止執照之處分者，自處分書送達之日起二個月內，應繳回觀光遊樂業專用標識者，該應繳回之觀光遊樂業專用標識，由主管機關公告註銷，不得繼續使用。

表 14-2　觀光產業專用標識管理規範比較表

管理規範 ＼ 業別	觀光旅館業	旅館業	民宿	觀光遊樂業
形式	專條（第 24 條）	專章（第三章，第 15 條至第 17 條）	專條規定（第 14 條、第 22 條、第 23 條）	專條規定（第 18 條，第 18-1 條）
效力	領取觀光旅館業執照與觀光旅館業專用標識，始得營業（第 12 條）	領取旅館業登記證後始得營業（第 4 條）（未明定專用標識係營業要件）	領取民宿登記證及專用標識後，始得經營（第 11 條）	領取觀光遊樂業執照始得營業（第 17 條）（未明定專用標識係營業要件）
放置地點	置於門廳明顯易見之處	懸掛於營業場所明顯易見之處	置於建築物外部明顯易見之處	懸掛於入口明顯處
控管	（未規定）	編號列管	編號列管	（未規定）
管考	停業或廢止執照處分後繳回，未繳回者公告註銷	停業或廢止登記證處分書送達 15 日內繳回，未繳回者公告註銷	停止經營或廢止登記證處分書送達 15 日內繳回，未繳回者公告註銷	停業或廢止執照處分書送達 2 個月內繳回，未繳回者公告註銷
補（換）發	（未規定）	遺失 30 日內申請補發	遺失 15 日內申請補發	（未規定）
數量	一面	一面	一面	配合入口處所酌增
規費	國際　一般	核發（含登記證）　補（換）發	2000 元	8000 元
	33000 元　21000 元	5000 元　4000 元		

　　閱完上述彙整表，當可了解有些係因業別性質不同而有差異，有些則因未統整而顯不同；亦可知悉旅館業管理規則以專章規定專用標識，其規定相對較為周延。

　　觀光遊樂業管理規則第 18 條規定，「觀光遊樂業應將觀光遊樂業專用標識，懸掛於入口明顯處所。」觀光遊樂業專用標識不限一面，得配合園區入口明顯處所數量，申請增設。同規則第 18-1 條規定，觀光遊樂業取得觀光遊樂業專用標識後，得配合園區入口明顯處所數量，備具申請書，向原核發執照主管機關申請增設觀光遊樂業專用標識。

　　觀光遊樂業受停止營業或廢止執照之處分者，自處分書送達之日起二個月內，應繳回觀光遊樂業專用標識者，該應繳回之觀光遊樂業專用標識，由主管機關公告註銷，不得繼續使用。

二、服務標章報備

服務標章是公司名稱以外企業行銷之識別標識，公司名稱通常較為體制化，服務標章則較貼近市場，於是企業用簡潔有力之圖、文，結合企業文化形成企業品牌，有利行銷推廣。服務標章（應修正為商標）^{（註二）}是一種智慧財產權，應依規定向經濟部智慧財產局申請專用權，併予敘明。

觀光遊樂業管理規則第22條規定，「觀光遊樂業對外宣傳或廣告之服務標章或名稱，應報請地方主管機關備查，始得對外宣傳或廣告。其變更時，亦同。」「地方主管機關為前項備查時，應副知交通部觀光局。」

三、公告營業時間及收費

觀光遊樂業之性質與觀光旅館業、旅館業不同，其有入園或開放之時間，亦有季節性使用之設施；入園門票，則有成人、兒童、團體或優待等票種不一而足。觀光遊樂業管理規則第19條第1項規定，「觀光遊樂業之營業時間、收費、服務項目、營業區域範圍圖、遊園及觀光遊樂設施使用須知、保養或維修項目，應依其性質分別公告於售票處、進口處、設有網站者之網頁及其他適當明顯處所，變更時亦同。」

圖14-4　圖片來源：六福村主題遊樂園、九族文化村提供─入園門票種類及營業時間

四、營運情形報備

主管機關為了解觀光遊樂業營運情形，明定觀光遊樂業營運報備之機制如下：

(一)基本營業報備

觀光遊樂業管理規則第19條第2項規定，「觀光遊樂業之營業時間、收費、服務項目、營業區域範圍圖及觀光遊樂設施保養或維修期間達三十日以上者，應報請地方主管機關備查。變更時，亦同。」

(二)每月營運報備

觀光遊樂業管理規則第27條規定，「觀光遊樂業開業後，應將每月營業收入、遊客人次及進用員工人數，於次月十日前；資產負債表、損益表，於次年六月前，填報

地方主管機關。地方主管機關應將轄內觀光遊樂業之報表彙整於次月十五日前陳報交通部觀光局。」

(三)參加聯營組織報備

觀光遊樂業管理規則第 28 條規定,「觀光遊樂業參加國內、外同業聯營組織經營時,應依有關法令規定辦理後,檢附契約書等相關文件報請地方主管機關備查。地方主管機關為前項備查時,應副知交通部觀光局。」

五、變更登記

變更登記為行政管理之基本業務,觀光遊樂業管理規則第 21 條規定,觀光遊樂業營業後,因公司登記事項變更或其他事由,致觀光遊樂業執照記載事項有變更之必要時,應於辦妥公司登記變更或該其他事由發生之日起十五日內,備具下列文件,向主管機關申請變更,並換發觀光遊樂業執照。一、觀光遊樂業執照變更申請書。二、公司登記證明文件。三、原領觀光遊樂業執照。四、其他相關證明文件。觀光遊樂業名稱變更時,除依前項規定辦理外,並應檢附原領之觀光遊樂業專用標識辦理換發。

六、舉辦特定活動事先報准

觀光遊樂業所屬園區,其戶外園區寬廣又有遊樂設施,適宜舉辦大型活動。民國 104 年 6 月某一觀光遊樂業將其部分場地出租他人舉辦活動發生塵爆事件造成多人傷亡;主管機關對觀光遊樂業之遊樂設施、服務項目等經常性之營運已有一套管理機制,惟對於舉辦特殊及大型活動,在塵爆事件發生前並未規範,塵爆事件發生後,交通部及相關主管機關立即檢討,於民國 104 年 9 月修正觀光遊樂業管理規則,增訂管理機制如下:

(一)交通部訂定並公告安全管理計畫內容及活動類型

觀光遊樂業管理規則第 19-1 條第 2 項規定,特定活動類型、安全管理計畫內容,由交通部會商相關機關訂定並公告之。地方主管機關受理審查計畫時,得視計畫內容,會商當地警政、消防、建築管理、衛生或其他相關機關辦理。

(二)觀光遊樂業於舉辦活動前 30 日檢附安全管理計畫陳報核准

觀光遊樂業管理規則第 19-1 條第 1 項規定,「觀光遊樂業之園區內,舉辦特定活動者,觀光遊樂業應於三十日前檢附安全管理計畫,報經地方主管機關核准。地方主管機關為前項核准後,應陳報交通部觀光局備查。」

(三)會商相關機關嚴審

　　觀光遊樂業管理規則第 19-1 條第 3 項規定，地方主管機關受理審查計畫時，得視計畫內容，會商當地警政、消防、建築管理、衛生或其他相關機關辦理。

(四)提高觀光遊樂業應投保責任保險額度及加保「特定活動」之責任保險

　　觀光遊樂業原即應依規定投保責任保險，為加強保障園區旅客權益，塵爆事件後除提高原有的責任保險額度外，於舉辦「特定活動」時，並應再投保責任保險，形成雙重保障。（詳下述七、責任保險）

七、責任保險

(一)基本責任保險

　　觀光遊樂業之遊樂設施，有機械的，有水域的，為保障遊客之權益，主管機關要求業者必須投保責任保險。觀光遊樂業管理規則第 20 條第 1 項規定，「觀光遊樂業應投保責任保險，其保險範圍與最低保險金額如下：一、每一個人身體傷亡，新臺幣三百萬元。二、每一事故身體傷亡：新臺幣三千萬元。三、每一事故財產損失：新臺幣二百萬元。四、保險期間總保險金額新臺幣六千四百萬元。」

(二)舉辦特定活動另就該活動投保責任保險[註三]

　　觀光遊樂業管理規則第 20 條第 4 項規定，觀光遊樂業舉辦特定活動者，應另就該活動投保責任保險，其保險範圍及最低保險金額如下：一、每一個人身體傷亡：新臺幣三百萬元。二、每一事故身體傷亡：新臺幣三千萬元。三、每一事故財產損失：新臺幣二百萬元。四、保險期間總保險金額：新臺幣三千二百萬元。

八、轉讓（請參考第 10 章觀光旅館業輔導管理之 10-2 五【九】觀光旅館建築物產權或經營權異動）

　　觀光遊樂業之轉讓分為合意轉讓及法定轉讓，茲說明如下：

(一)合意轉讓

1. 興建前或興建中轉讓（詳本章 14-2、四）

2. 營運期間轉讓

　　觀光遊樂業管理規則第 23 條規定，觀光遊樂業經營之觀光遊樂設施除全部出租、委託經營或轉讓外，不得分割出租、委託經營或轉讓。但經主管機關同意者，不在此限。

　　觀光遊樂業將經營之觀光遊樂設施全部出租、委託經營或轉讓他人經營時，應由雙方當事人備具下列文件，向主管機關申請核准：一、契約書影本。二、出租人、委託經營人或轉讓人之股東會議事錄或股東同意書。三、承租人、受委託經營人或受讓人之經營管理計畫。四、其他相關文件。

　　前項申請案件經核准後，承租人、受委託經營人或受讓人應於二個月內依法辦妥公司設立登記或變更登記，並由雙方當事人備具下列文件，申請主管機關發給觀光遊樂業執照：一、觀光遊樂業執照申請書。二、原領觀光遊樂業執照。三、承租人、受委託經營人或受讓人之公司登記證明文件。

　　第三項所定期間，如有正當事由，其承租人、受委託經營人或受讓人得申請延展二個月，並以一次為限。

(二)法定轉讓

　　法定轉讓者，意謂：因法定原因而必須轉讓，有別於前述之約定轉讓。觀光遊樂業管理規則第 24 條規定，「觀光遊樂業經營之觀光遊樂設施經法院拍賣或經債權人依法承受者，其買受人或承受人申請繼續經營觀光遊樂業時，應於拍定受讓後檢附不動產權利移轉證書及所有權證明文件，準用關於籌設之有關規定，申請主管機關辦理籌設與發照。」「前項申請案件，其觀光遊樂設施未變更使用者，適用原籌設時之法令審核。但變更使用者，適用申請時之法令。」

九、安全檢查

　　安全檢查是主管機關對觀光遊樂業之輔導管理，最重要的一環，除上述的營業前檢查，檢查合格才能對外營業外，在營業中還有定期檢查與不定期檢查，檢查項目包括，機械遊樂設施、水域遊樂設施、陸域遊樂設施、空域遊樂設施及其他經主管機關核定之遊樂設施。

(一)營業前檢查

　　觀光遊樂業於興建完工後，應備具相關文件，申請主管機關邀請相關主管機關檢查合格，並發給觀光遊樂業執照後，始得營業（詳 14-2、五完工檢查）。

(二)定期及不定期檢查

1. 自主檢查

　　觀光遊樂業管理規則第 34 條第 2 項規定，觀光遊樂業應對觀光遊樂設施之管理、維護、操作、救生人員實施訓練，作成紀錄，並列為主管機關定期或不定期檢查項目。

觀光遊樂業管理規則第 36 條第 1 項規定，觀光遊樂業應就觀光遊樂設施之經營管理與安全維護等事項，定期或不定期實施檢查並作成紀錄，於一月、四月、七月、十月之第五日前，填報地方主管機關，地方主管機關必要時得予查核。

2. 聯合檢查

觀光遊樂業管理規則第 37 條規定，「地方主管機關督導轄內觀光遊樂業之旅遊安全維護、觀光遊樂設施維護管理、環境整潔美化、遊客服務等事項，應邀請有關機關實施定期或不定期檢查並作成紀錄。」「前項觀光遊樂設施經檢查結果，認有不合規定或有危險之虞者，應以書面通知限期改善，其未經複檢合格前不得使用。」「定期檢查應於上、下半年各檢查一次，各於當年四月底、十月底前完成，檢查結果應陳報交通部觀光局備查。」

3. 標示檢查文件

觀光遊樂業管理規則第 33 條第 1 項規定，觀光遊樂設施經相關主管機關檢查符合規定後核發之檢查文件，應標示或放置於各項受檢查之觀光遊樂設施明顯處。

4. 豎立警告標誌

觀光遊樂業管理規則第 33 條第 2 項規定，觀光遊樂設施應依其種類、特性，分別於顯明處所豎立說明牌與有關警告，註明限制之標誌。例如雲霄飛車、自由落體等刺激性之遊樂設施，就會豎立警告標語，提醒患有心血管疾病的旅客。

圖 14-5　觀光遊樂業豎立之警告標誌
圖片來源：1. 六福村主題遊樂園提供—雷射迷宮。
　　　　　2. 九族文化村提供—轉轉車
　　　　　3. 麗寶樂園提供-時空飛俠

5. 設置救生人員及醫療設施與救生器材

觀光遊樂業管理規則第 34 條第 1 項規定，觀光遊樂業經營之觀光遊樂設施，應指定專人負責管理、維護、操作，並設置合格救生人員與救生器材。

觀光遊樂業管理規則第 35 條第 1 項規定，觀光遊樂業應設置旅客安全維護與醫療急救設施，並建立緊急救難與醫療急救系統，報請地方主管機關備查。

6. 救難演習

觀光遊樂業管理規則第 35 條第 2 項及第 3 項規定，觀光遊樂業每年至少舉辦救難演習一次，並得配合其他演習舉辦。救難演習舉辦前應通知地方主管機關到場督導，地方主管機關應將督導情形作成紀錄並陳報交通部觀光局備查；其認有改善之必要者，並應通知限期改善。

(三)考核競賽

為促使觀光遊樂業者良性競爭，交通部觀光局每年邀請相關機關或專家學者組成考核小組至各觀光遊樂業者經營之遊樂區實地考核並辦理競賽。觀光遊樂業管理規則第 38 條規定，「交通部觀光局對觀光遊樂業之旅遊安全維護、觀光遊樂設施維護管理、環境整潔美化、旅客服務等事項，得辦理年度督導考核競賽。」、「交通部觀光局為辦理前項督導考核競賽時，得邀請警政、消防、衛生、環境保護、建築管理、勞動安全檢查、消費者保護及其他有關機關或專家學者組成考核小組辦理。」

十、從業人員訓練

觀光遊樂業從業人員之訓練分為自主訓練及官辦訓練。前者乃經營者自行對其僱用之人員實施職前及在職訓練。後者則為中央主管機關舉辦之專業訓練，觀光遊樂業管理規則第 39 條規定，觀光遊樂業對其僱用之從業人員，應實施職前與在職訓練；必要時得由主管機關協助之。中央主管機關為提高觀光遊樂業之觀光遊樂設施管理、維護、操作人員、救生人員及從業人員素質，應舉辦專業訓練，由觀光遊樂業派員參加。前項專業訓練，中央主管機關得委託專業機構辦理之，並得收取報名費、學雜費與證書費。

十一、停業

(一)暫停營業

1. 暫停營業 1 個月以上者，應於 15 日內報備

觀光遊樂業管理規則第 25 條第 1 項規定，觀光遊樂業暫停營業一個月以上者，應於十五日內備具股東會議事錄或股東同意書，並詳述理由，報請地方主管機關備查。

2. 暫停營業最長 1 年（得申請展期 1 次）

觀光遊樂業管理規則第 25 條第 2 項規定，申請暫停營業期間，最長不得超過一年。其有正當理由者，得申請延展一次，期間以一年為限，並應於期間屆滿前十五日內提出。

3. 停業期滿後 15 日內申報復業

觀光遊樂業管理規則第 25 條第 3 項及第 4 項規定，停業期間屆滿後，應於十五日內向地方主管機關申報復業。未依第一項規定報請備查或未依前項規定申報復業，達六個月以上者，地方主管機關應轉報主管機關廢止其籌設之核准、興辦事業計畫之核定及執照。

(二)結束營業

觀光遊樂業管理規則第 26 條規定，觀光遊樂業因故結束營業者，應檢附下列文件，向主管機關申請結束營業，並廢止其籌設之核准、興辦事業計畫之核定及執照：一、原發給觀光遊樂業執照。二、股東會議事錄、股東同意書或法院核發權利移轉證書。三、其他相關文件。主管機關為前項廢止時，應副知有關機關。觀光遊樂業結束營業未依第一項規定申請達六個月以上者，主管機關應廢止其籌設之核准、興辦事業計畫之核定及執照。

十二、獎勵處罰

(一)獎勵

交通部對經營良好之觀光遊樂業者，訂有獎勵之機制。發展觀光條例第 51 條規定，經營管理良好之觀光產業或服務成績優良之觀光產業從業人員，由主管機關表揚之；其表揚辦法，由中央主管機關定之。交通部據以訂定優良觀光產業及其從業人員表揚辦法，依該辦法第 7 條，觀光遊樂業符合下列事蹟者，得為候選對象：一、配合政府觀光政策，積極主動參與或辦理推廣活動，對招攬國外旅客來臺觀光，有具體成效或貢獻。二、區內設施維護、環境美化及經營管理良好，對遊憩品質提昇，有具體成效或貢獻。三、對意外事故防範及處理訂有周詳計畫，保障遊客安全，有具體成效或貢獻。四、對遊客服務熱忱週到，經常獲致遊客好評，經觀光主管機關查明屬實，有具體成效或貢獻。五、促進地方觀光事業發展，有具體成效或貢獻。六、推動觀光遊憩設施更新，或投資興建觀光遊憩設施，對促進觀光產業整體發展，有具體成效或貢獻。七、致力建立國際品牌或加入國內外專業連鎖體系，對提昇國際旅客來臺人數，有具體成效或貢獻。

觀光遊樂業參與交通部觀光局依觀光遊樂業管理規則第三十八條規定辦理之年度督導考核競賽，經評列為優等及特優等者，得逕列為表揚對象，免依規定辦理評選，由交通部觀光局頒發獎座及獎金予以獎勵。

(二)違規處罰

1. 觀光遊樂業違反發展觀光條例及觀光遊樂業管理規則相關規定者，由主管機關依發展觀光條例處罰。

(1) 玷辱國家榮譽、損害國家利益、妨害善良風俗或詐騙旅客行為者，處新臺幣三萬元以上十五萬元以下罰鍰；情節重大者，定期停止其營業之一部或全部，或廢止其營業執照。經受停止營業一部或全部之處分，仍繼續營業者，廢止其營業執照。（發展觀光條例第 53 條第 1 項、第 2 項）

(2) 未依主管機關檢查結果限期改善，處新臺幣三萬元以上十五萬元以下罰鍰；情節重大者，並得定期停止其營業之一部或全部；經受停止營業處分仍繼續營業者，廢止其營業執照。（發展觀光條例第 54 條第 1 項）

(3) 經主管機關檢查結果有不合規定，且危害旅客安全之虞，在未完全改善前，得暫停其設施或設備一部或全部之使用。（發展觀光條例第 54 條第 2 項）

(4) 規避、妨礙或拒絕主管機關檢查，處新臺幣三萬元以上十五萬元以下罰鍰，並得按次連續處罰。（發展觀光條例第 54 條第 3 項）

(5) 暫停營業未依規定報備，或暫停營業未報請備查或停業期間屆滿未申報復業，處新臺幣一萬元以上五萬元以下罰鍰。（發展觀光條例第 55 條第 2 項第 2 款）

(6) 未繳回觀光遊樂業專用標識，處新臺幣三萬元以上十五萬元以下罰鍰，並勒令其停止使用及拆除之。（發展觀光條例第 61 條）

(7) 違反觀光遊樂業管理規則，視情節輕重，主管機關得令限期改善或處新臺幣一萬元以上五萬元以下罰鍰。（發展觀光條例第 55 條第 3 項）

目前發展觀光條例對於旅行業、旅館業、觀光旅館業及觀光遊樂業違反各該管理法令者，其處罰金額均為新臺幣一萬元以上五萬元以下罰鍰，因觀光遊樂業之經營型態較多元，其違規態樣亦與旅行業、旅館業及觀光旅館業等不同，交通部觀光局正研議修正發展觀光條例，對於觀光遊樂業違反觀光遊樂業管理規定者，擬提高其處罰金額為新臺幣一萬元以上五十萬元以下罰鍰。

2. 非法經營觀光遊樂業，處新臺幣十萬元以上五十萬元以下罰鍰並勒令歇業。[註四]（發展觀光條例第 55 條第 4 項。）情節重大者，主管機關應公布其名稱、地址、負責人或經營者姓名及違規事項。（發展觀光條例第 55 條第 9 項。）

3. 觀光遊樂業從業人員

(1) 玷辱國家榮譽、損害國家利益、妨害善良風俗或詐騙旅客行為者，處新臺幣一萬元以上五萬元以下罰鍰。（發展觀光條例第 53 條第 3 項）

(2) 違反觀光遊樂業管理規則者，處新臺幣三千元以上一萬五千元以下罰鍰。（發展觀光條例第 58 條第 1 項第 2 款）

14-4　附記

　　為避免觀光遊樂業經核定興辦事業計畫後一再變更開發期程，交通部已於民國106年1月20日修正觀光遊樂業管理規則，修正重點如下：

1. 經核定興辦事業計畫之開發期程變更次數以兩次為限。

2. 未於核定開發期程內完成開發並取得觀光遊樂業執照者，觀光遊樂業興辦事業計畫之核定及其原籌設之核准失其效力。

3. 園區對外宣傳營業區域範圍應公告，並報請主管機關備查。

14-5　觀光遊樂業管理規則法條意旨架構圖

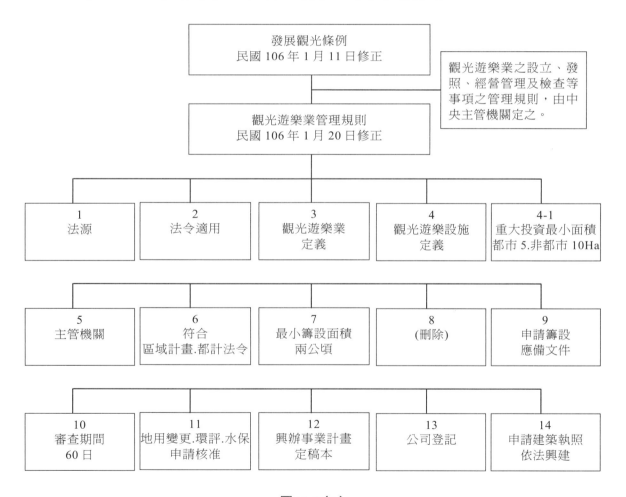

圖 14-6（1）

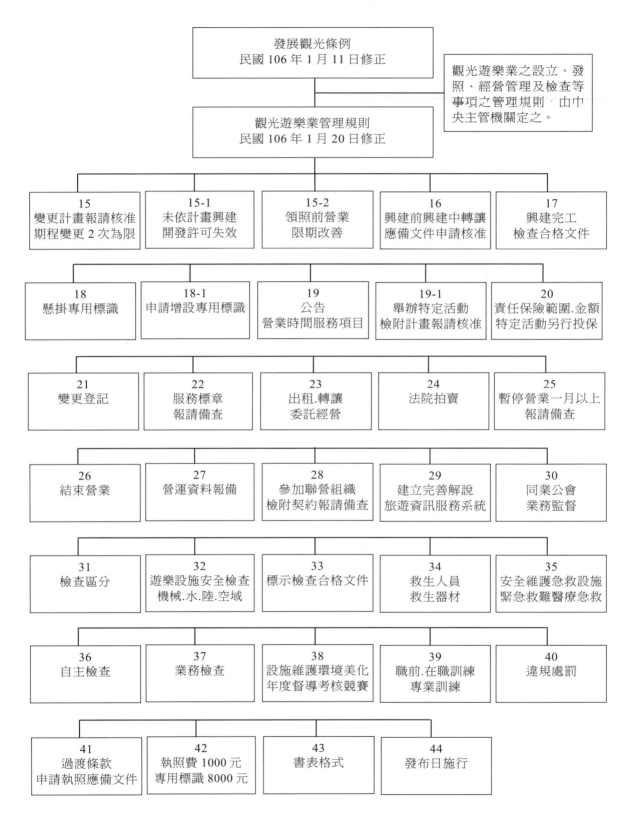

圖 14-6（2）

14-6　自我評量

1. 觀光遊樂業按其申請籌設面積分為那幾種？如何區分？

2. 經核准籌設之觀光遊樂業，依法應辦理土地使用變更、環境影響評估或水土保持處理與維護者，請說明其後續處理之程序？

3. 經核准籌設之觀光遊樂業發生那幾種情事時，其籌設之核准將失其效力？

4. 經核准籌設之觀光遊樂業發生那幾種情事時，其原籌設之核准將被廢止？又「籌設核准之廢止」與「籌設核准失其效力」有何區別？

5. 民國 104 年 6 月某一遊樂區，將其部分場地出租他人舉辦大型活動，發生塵爆事件造成多人傷亡後，主管機關增訂那些管理措施？

14-7　註釋

註一　民國 106 年 1 月 20 日修正觀光遊樂業管理規則第 5 條第一項，觀光遊樂業之設立、發照、經營管理、檢查、處罰及從業人員之管理等事項，除本條例或本規則另有規定由交通部辦理者外，由直轄市、縣（市）政府辦理之。另依同規則第 7 條第 2 項規定，觀光遊樂業籌設申請案件之主管機關，區分如下：一、屬重大投資案件者，由交通部受理、核准、發照。二、非屬重大投資案件者，由地方主管機關受理、核准、發照。第 7 條第 2 項即屬於第 5 條第 1 項所述之「本規則另有規定」。

註二　商標法原有「服務標章」之類別，民國 92 年商標法修正，將「服務標章」視為商標，已無「服務標章」類別。商標法第 100 條規定，「本法中華民國九十二年四月二十九日修正之條文施行前，已註冊之服務標章，自本法修正施行當日起，視為商標。商標法第 33 條規定，商標自註冊公告當日起，由權利人取得商標權，商標權期間為十年。商標權期間得申請延展，每次延展為十年。

註三　立法院第 9 屆第 1 會期立法委員盧秀燕、陳學聖等 16 人，提案修正發展觀光條例部分條文，要求辦理大型活動業者須投保責任保險，且其投保金額須與活動參與人數相當並符合比例。另明訂大型活動之定義，係指舉辦暫時性的人潮聚集，其人數事實上或預估聚集超過一千人以上，持續二小時以上，於一處或多處舉辦之活動。（立法院議案關係文書民國 105 年 3 月 16 日印發，院總第 822 號 委員提案第 18575 號）

註四　停業與歇業之區別：停業係對合法業者違規時，所採取之一種處罰，其停業有一定期間，停業期滿就得復業；歇業係對非法經營者，令其不得營業之一種管制措施，歇業沒有一定期限，在其取得合法經營權限前，均不得營業。

風景特定區規劃管理 15

（發展觀光條例及風景特定區管理規則）

本書前幾章都是在闡述「行業管理」，即主管機關對民營業者之輔導管理，亦係主管機關藉由公權力輔導管理業者，促使業者提升服務品質，保障旅客權益，維護旅遊安全。而本章則是主管機關對風景特定區之規劃管理。所謂風景特定區，依發展觀光條例第 2 條第 4 款之規定，係指依規定程序劃定之風景或名勝地區。

15-1 風景特定區規劃及開發建設

一、規劃

(一)劃定範圍

風景特定區係指依規定程序劃定之風景或名勝地區，風景特定區之規劃首先要劃定範圍。

1. 會商有關機關劃定

 發展觀光條例第 10 條第 1 項前段規定，主管機關得視實際情形會商有關機關將重要風景或名勝地區勘定範圍，劃為風景特定區。同條例第 16 條規定，主管機關為勘定風景特定區範圍，得派員進入公私有土地實施勘查或測量，但應先以書面通知土地所有權人或其使用人。為前項之勘查或測量，如使土地所有權人或使用人之農作物、竹木或其他地上物受損時，應予補償。

2. 在原住民族地區劃設之限制

 原住民族基本法於民國 94 年 2 月 5 日施行後，依該法第 22 條規定，政府於原住民族地區劃設國家公園、國家級風景特定區、林業區、生態保育區、遊樂區及其他資源治理機關時，應徵得當地原住民族同意，並與原住民族建立共同管理機制；其辦法，由中央目的事業主管機關會同中央原住民族主管機關定之。故風景特定區管理規則第 4 條第 2 項規定，原住民族基本法施行後，於原住民族地區依前項

規定劃設國家級風景特定區，應依該法規定徵得當地原住民族同意，並與原住民族建立共同管理機制。

(二)評定等級

1. 等級區分

 風景特定區原分為國家級、省（市）級、縣（市）級三種，民國 88 年精省[註一]之後，原省級風景特定區失所附麗，經依程序評鑑後，有些合併成為國家級風景特定區（例如，北海岸、觀音山合併為北海岸及觀音山國家風景特定區；梨山、八卦山、獅頭山，合併成為參山國家風景特定區），有些單獨成為國家級風景特定區（例如，茂林國家風景特定區）。目前則區分為國家級及直轄市、縣市級二種等級。

 發展觀光條例第 11 條第 3 項及風景特定區管理規則第 4 條第 1 項前段規定，風景特定區依其地區特性及功能劃分為國家級、直轄市及縣（市）級二種等級。

2. 評鑑

 風景特定區等級與範圍之劃設、變更及風景特定區劃定之廢止，依風景特定區管理規則第 4 條第 1 項後段規定，係由交通部委任交通部觀光局會同有關機關並邀請專家學者組成評鑑小組評鑑之。

 風景特定區評鑑要項分成特性與發展潛能兩大類：

 (1) 特性

 - 地形與地質：包括地表之起伏變化、特殊之地形、地質構造、地熱、奇石及各種侵蝕、堆積地形等。
 - 水體：包括海洋、湖泊、河川及因地形引起之水景和瀑布、湍流、曲流及溫泉等。
 - 氣象：包括雲海、彩霞、嵐霞及特殊日出、落日、雪景等。
 - 動物：包括主要動物群聚之種類、數量、分布情形及具有科學、教育價值之稀有、特有動物。
 - 植物：包括主要植物群聚之種類、規模、分布情形及具有科學、教育價值之稀有、特有之植物等。
 - 古蹟文化：包括山地文化、傳統文化、古蹟、遺址、寺廟及傳統建築等。
 - 整體景觀：以上各項為部分之評估，而整體景觀為各評鑑要項之整體評估。

圖 15-1　圖片來源：交通部觀光局網站。
1. 地形與地質─澎湖大菓葉柱狀玄武岩 2.水體─花蓮鯉魚潭 3.氣象─隙頂暮色 4.動物─黑面琵鷺 5.植物─老梅綠色海岸 6.&7. 古蹟文化─魯凱族婚禮、梨山賓館 8. 整體景觀─花東縱谷

(2) 發展潛能

- 區位及容納量

- 土地利用：包括土地使用型態、規模如聚落、農、林、漁、牧、礦等。

- 主要結構物：包括水庫、大壩、燈塔、寺廟等大型或特別明顯人工構造物等。

- 相關設施：公共設施（含交通設施及水電設施）、遊憩設施：（含遊憩設施、住宿餐飲設施及解說設施等）

- 經營管理

圖 15-2　圖片來源：交通部觀光局網站。
1.&2.主要結構物─雲嘉南南鯤鯓代天府、馬祖東莒燈塔。3.&4.&5. 相關設施─草嶺古道、猴探井、日月潭水社親水步道

表 15-1　風景特定區評鑑基準表

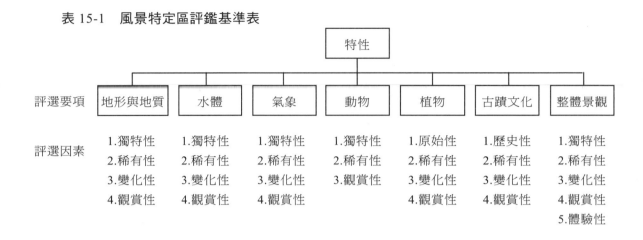

表 15-2　風景特定區評鑑基準表

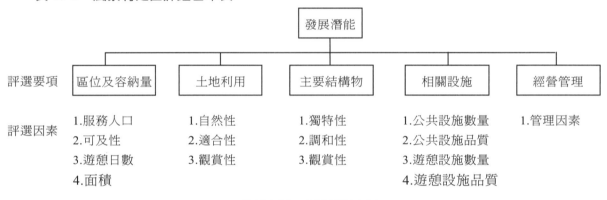

資料來源：交通部觀光局

3. 公告

風景特定區經完成評鑑程序後，由交通部觀光局報經交通部核轉行政院核定，其屬國家級風景特定區者，由交通部公告其等級及範圍；屬於直轄市級風景特定區，由直轄市政府公告；縣（市）級風景特定區，由縣市政府公告。

目前公告之國家級風景特定區共 13 處，直轄市及縣（市）級風景特定區 26 處，詳如下表。

表 15-3　風景特定區等級一覽表

風景特定區名稱	面積（公頃）	等級
東北角暨宜蘭海岸風景特定區	17,421.00	國家級
東部海岸風景特定區	41,483.00	國家級
澎湖風景特定區	85,603.00	國家級
大鵬灣風景特定區	2,764.23	國家級

風景特定區名稱	面積（公頃）	等級
花東風景特定區	138,368.00	國家級
馬祖風景特定區	25,052.00	國家級
日月潭風景特定區	18,100.00	國家級
參山風景特定區	77,521.00	國家級
阿里山風景特定區	41,520.00	國家級
茂林風景特定區	59,800.00	國家級
北海岸及觀音山風景特定區	13,081.00	國家級
雲嘉南濱海風景特定區	87,802.32	國家級
西拉雅風景特定區	95,470.00	國家級
烏來風景特定區	152.50	直轄市級
十分瀑布風景特定區	56.89	直轄市級
碧潭風景特定區	248.00	直轄市級
瑞芳風景特定區	2,139.00	直轄市級
月世界風景特定區	195.85	直轄市級
鐵砧山風景特定區	138.96	直轄市級
關子嶺風景特定區	657.49	直轄市級
虎頭埤風景特定區	418.55	直轄市級
小烏來風景特定區	194.46	直轄市級
澄清湖風景特定區	3,095.00	直轄市級
石門水庫風景特定區	3,259.00	省級
知本溫泉風景特定區	609.14	縣(市)級
知本內溫泉風景特定區	115.03	縣(市)級
明德水庫風景特定區	504.00	縣(市)級
礁溪五峰旗風景特定區	79.06	縣(市)級
梅花湖風景特定區	220.47	縣(市)級
冬山河風景特定區	450.00	縣(市)級
大湖風景特定區	86.78	縣(市)級
鯉魚潭風景特定區	651.40	縣(市)級
鳳凰谷風景特定區	680.63	縣(市)級
泰安溫泉風景特定區	2,800.00	縣(市)級
七星潭海岸風景特定區	7,000.00	縣(市)級
虎頭山風景特定區	720.00	縣(市)級
青草湖風景特定區	227.67	縣(市)級
淡水風景特定區	564.95	縣(市)級
霧社風景特定區	105.03	縣(市)級

圖 15-3　交通部觀光局國家風景區管理處分布圖

(三)綜合規劃

1. 擬定計畫

 發展觀光條例第 11 條第 1 項及第 2 項規定，風景特定區計畫，應依據中央主管機關會同有關機關，就地區特性及功能所作之評鑑結果予以綜合規劃。前項計畫之擬定及核定，除應先會商主管機關外，悉依都市計畫法之規定辦理。

 風景特定區管理規則第 7 條規定，風景特定區計畫之擬定，其計畫項目得斟酌實際狀況決定之，風景特定區計畫項目如下表。

表 15-4　風景特定區計畫項目表

種類	項目	說明
主要計畫	計畫緣起。	
	計畫性質。	
	規劃原則。	
	計畫構想。	
	計畫目標與發展政策。	包括計畫年期與計畫人口。
	規劃方法簡介。	包括研究流程圖。
	研究區及規劃區範圍之劃定。	研究區是指與本計畫有相互影響之大環境，該大環境可因自然、人文環境之不同因素而有不同之區域界限。規劃區則為該計畫之實際規劃範圍。
	研究區現況分析。	包括社會、經濟、自然、實質及現有土地使用、其他等。
	規劃區況分析。	■ 自然環境之現況：包括地理區位、整體生態、地形、地質、土壤、水資源、氣象、動物、植物、特殊景觀及其他等 ■ 人文環境之現況：包括社會、人口、經濟、現有土地使用及所有權狀況、交通運輸系統、名勝古蹟及其他等。 ■ 發展因素之調查分析及區域內外相關計畫之分析
	規劃與設計	■ 規劃區與研究區相互關係之分析與預測。 ■ 規劃區域內各項成長率之預估。 ■ 規劃區開發極限之訂定與開發項目及規格之訂定。 ■ 總配置圖之訂定：包括土地分區使用、各區域內之建蔽率、容積率和其他規劃之標準，以及交通系統、公共設施和遊憩設施計畫。 ■ 本規劃案在經濟上之本益分析
	本計畫案在環境上之說明。	■ 本計畫案對自然及人文環境之影響：包括社會、經濟、土地使用、自然環境其他之影響。 ■ 本計畫案實施中或實施後所造成之不可避免的有害性之影響。 ■ 永久性及可復原之資源使用情形。 ■ 如不實施本計畫所發生之影響：包括本計畫案與其他可行性辦法之比較。
	實施計畫	■ 分期分區之發展計畫：包括土地徵購、開發及建設時序、經費來源、開發有關機關之組織及權責等。 ■ 規劃及建設完成之管理計畫。 ■ 其他

種類	項目	說明
細部規劃	計畫地區位置、範圍及現況分析。	包括計畫年期
	各項設施計畫。	
	土地所有權計畫之分析及處理。	包括各項設施之密度及容納遊客人數。
	土地使用分區管制規則之擬訂。	包括各使用區內建築物詳細配置建蔽率、容積率等之標準及建築物造形、構造色彩等及廣告物、攤位之設置和環境管制之建議。
	各使用區內道路及各項公共設施之規劃。	
	區內名勝古蹟及具有紀念性或藝術價值設施之維護修葺計畫。	本項設施之維護與修葺計畫，應就其性質分析，其應予保存之項目，及其維護修葺之建議
	栽植計畫。	
	財產計畫實施進度及管理細則。	
	其他。	
以上主要計畫與細部計畫所列項目，得視實際情形與需要予以增減之，但減列項目，應註明其原因，其合併擬訂者亦同。		

資料來源：交通部觀光局行政資訊網

2.　規劃限制

　　風景特定區管理規則第 8 條規定，為增進風景特定區之美觀，擬定風景特定區計畫時，有關區內建築物之造形、構造色彩等及廣告物、攤位之設置，應依規定實施規劃限制。

二、開發建設

(一)擬定開發計畫

　　風景特定區管理規則第 3 條規定，風景特定區之開發應依觀光產業綜合開發計畫所定原則辦理。而觀光產業之綜合開發計畫，依發展觀光條例第 7 條規定，應由中央主管機關擬訂、報請行政院核定後實施。各級主管機關為執行該項計畫所採行之必要措施，有關機關應協助與配合。

(二)開發強度

　　發展觀光條例第 6 條第 2 項規定，為維持觀光地區、風景特定區與自然人文生態景觀區之環境品質，得視需要導入成長管理機制，規範適當之遊客量、遊憩行為與許可開發強度，納入經營管理計畫。

(三)循序建設

發展觀光條例第 13 條規定，風景特定區計畫完成後，該管主管機關應就發展順序實施開發建設。

15-2　風景特定區之經營管理

一、專責機構

發展觀光條例第 10 條規定，主管機關得視實際情形會商有關機關，將重要風景或名勝地區，勘定範圍，劃為風景特定區；並視其性質，專設機構經營管理之，風景特定區管理規則第 6 條亦規定，風景特定區經評定等級公告後，該管主管機關得視其性質，專設機構經營管理之。

二、劃定效力

風景特定區經劃定範圍，評定等級公告後，其性質屬於行政處分（一般處分）[註二]，亦即劃為風景特定區後，發生以下效力。

(一)計畫審查

風景特定區管理規則第 9 條規定，申請在風景特定區內興建任何設施計畫者，應填具申請書，送請該管主管機關會商各目的事業主管機關審查同意。

風景特定區如與國家公園範圍重疊或涉有森林區域之管理經營，依照國家公園或風景特定區內森林區域管理經營配合辦法第 3 條規定，應由風景特定區、國家公園及森林主管機關依主辦、會辦之權責區分配合辦理；未明確區分之項目，由各該主管機關依有關法令規定辦理；如有爭議，經有關機關會商後仍無法解決時，報請上級機關協調解決。

(二)禁止行為

風景特定區管理規則第 13 條規定，風景特定區內不得有下列行為：

1. 任意拋棄、焚燒垃圾或廢棄物。
2. 將車輛開入禁止車輛進入或停放於禁止停車之地區。
3. 隨地吐痰、拋棄紙屑、煙蒂、口香糖、瓜果皮核汁渣或其他一般廢棄物。
4. 污染地面、水質、空氣、牆壁、樑柱、樹木、道路、橋樑或其他土地定著物。
5. 鳴放噪音、焚燬、破壞花草樹木。
6. 於路旁、屋外或屋頂曝曬，堆置有礙衛生整潔之廢棄物。

7. 自廢棄物清運處理及貯存工具，設備或處所搜揀廢棄之物。但搜揀依廢棄物清理法第五條第六項所定回收項目之一般廢棄物者，不在此限。

8. 拋棄熱灰燼、危險化學物品或爆炸性物品於廢棄貯存設備。

9. 非法狩獵、棄置動物屍體於廢棄物貯存設備以外之處所。

前項第三款至第九款規定，應由管理機關會商目的事業主管機關及其他有關機關，依本條例第六十四條第三款規定辦理公告。

(三)應經許可或同意之行為

風景特定區管理規則第 14 條規定，風景特定區內非經該管主管機關許可或同意，（另有目的事業主管機關者，並應向該目的事業主管機關申請核准。）不得有下列行為：

1. 採伐竹木。

2. 探採礦物或挖填土石。

3. 捕採魚、貝、珊瑚、藻類。

4. 採集標本。

5. 水產養殖。

6. 使用農藥。

7. 引火整地。

8. 開挖道路。

9. 其他應經許可之事項。

(四)徵收或撥用土地

發展觀光條例第 14 條規定，主管機關對於發展觀光產業建設所需之公共設施用地，得依法申請徵收私有土地或撥用公有土地。

(五)興建設施

風景特定區劃定後，其最首要係興建設施，此等設施，有些是公部門興建，有些是獎勵私人投資興建。

1. 公部門興建

風景特定區管理規則第 15 條規定，風景特定區之公共設施除私人投資興建者外，由主管機關或該公共設施之管理機構按核定之計畫投資興建，分年編列預算執行之。

2. 獎勵私人投資興建公共設施

風景特定區管理規則第 18 條規定，風景特定區內之公共設施，該管主管機關得報經上級主管機關核准，依都市計畫法及有關法令關於獎勵私人或團體投資興建公共設施之規定，獎勵投資興建，並得收取費用。

3. 獎勵私人投資興建住宿、觀光遊樂設施

(1) 程序

風景特定區管理規則第 19 條規定，私人或團體於風景特定區內受獎勵投資興建公共設施、觀光旅館、旅館或觀光遊樂設施者，該管主管機關應就其名稱、位置、面積、土地權屬使用限制、申請期限等，妥以研訂，並報上級主管機關核定後公告之。

(2) 協辦

風景特定區管理規則第 20 條規定，為獎勵私人或團體於風景特定區內投資興建公共設施、觀光旅館、旅館或觀光遊樂設施，該管主管機關得協助辦理下列事項：

1. 協助依法取得公有土地之使用權。

2. 協調優先興建連絡道路及設置供水、供電與郵電系統。

3. 提供各項技術協助與指導。

4. 配合辦理環境衛生、美化工程及其他相關公共設施。

5. 其他協助辦理事項。

此外，風景特定區管理規則第 10 條亦規定，在風景特定區內開發經營觀光遊樂設施、觀光旅館，經中央主管機關報請行政院核定者，其範圍內所需公有土地，得由該管主管機關商請各該土地管理機關配合協助辦理。

(六)編列預算

風景特定區劃定後，公部門依核定之計畫投資興建，其經費應編列預算（歲出）；同理，風景特定區有關清潔維護費、公共設施使用費等之收入，亦應編列預算（歲入）用於該風景特定區之管理維護及觀光設施之建設。風景特定區管理規則第 15 條及第 17 條分別規定，風景特定區之公共設施除私人投資興建者外，由主管機關或該公共設施之管理機構按核定之計畫投資興建，分年編列預算執行之。風景特定區之清潔維護費及其他收入，依法編列預算，用於該特定區之管理維護及觀光設施之建設。

(七)收費基準之備查及核定

風景特定區建設完成後，提供旅客休閒遊憩，最重視清潔衛生及安全，基於使用者付費原則，旅客在風景特定區內使用設施，應負擔些微費用。風景特定區管理規則

第 16 條規定，風景特定區內之清潔維護費、公共設施之收費基準，由專設機構或經營者訂定，報請該管主管機關備查。調整時亦同。前項公共設施，如係私人投資興建且依本條例予以獎勵者，其收費基準由中央主管機關核定。第一項收費基準應於實施前三日公告並懸示於明顯處所。

(八)設置專業警察

風景特定區管理機構所屬員工，係屬行政人員，對於進入該區內之不特定人（遊客、攤販、當地居民…），為管理上之必要行為，恐力有未逮。如能有專業警察則較易收管理成效。風景特定區管理規則第 11 條規定，主管機關為辦理風景特定區內景觀資源、旅遊秩序、遊客安全等事項，得於風景特定區內置駐衛警察或商請警察機關置專業警察。目前設置有駐衛警察之國家級風景特定區為東北角暨宜蘭海岸、東部海岸及澎湖等 3 處。

綜上，經劃定為風景特定區後，在法令上即產生上述效果，此外，風景特定區管理規則第 12 條規定，風景特定區內之商品，該管主管機關應輔導廠商公開標價，並按所標價格交易。此為商品交易之一般原則，並非風景特定區所獨有。

三、獎勵處罰

(一)獎勵

風景特定區管理規則第 21 條規定，主管機關對風景特定區公共設施經營服務成績優異者，得予獎勵或表揚。

(二)處罰

1. 損壞觀光地區或風景特定區之名勝、自然資源或觀光設施

 發展觀光條例第 62 條第 1 項規定，有關目的事業主管機關得處行為人新臺幣五十萬元以下罰鍰，並責令回復原狀或償還修復費用。其無法回復原狀者，有關目的事業主管機關得再處行為人新臺幣五百萬元以下罰鍰。

2. 進入自然人文生態景觀區未依規定申請專業導覽人員陪同

 發展觀光條例第 62 條第 2 項規定，旅客進入自然人文生態景觀區未依規定申請專業導覽人員陪同進入者，有關目的事業主管機關得處行為人新臺幣三萬元以下罰鍰。

3. 擅自經營固定或流動攤販等行為

 發展觀光條例第 63 條規定，於風景特定區或觀光地區內有下列行為之一者，由其目的事業主管機關處新臺幣一萬元以上五萬元以下罰鍰：一、擅自經營固定或流動攤販（攤架予以拆除並沒入，拆除費用由行為人負擔）。二、擅自設置指示標

誌、廣告物。（指示標誌或廣告物予以拆除並沒入，拆除費用由行為人負擔）三、強行向旅客拍照並收取費用。四、強行向旅客推銷物品。五、其他騷擾旅客或影響旅客安全之行為。

4. 任意拋棄、焚燒垃圾或廢棄物等行為

發展觀光條例第 64 條規定，於風景特定區或觀光地區內有下列行為之一者，由其目的事業主管機關處新臺幣五千元以上十萬元以下罰鍰：一、任意拋棄、焚燒垃圾或廢棄物。二、將車輛開入禁止車輛進入或停放於禁止停車之地區。三、擅入管理機關公告禁止進入之地區。其他經管理機關公告禁止破壞生態、污染環境及危害安全之行為，由其目的事業主管機關處新臺幣五千元以上一百萬元以下罰鍰。

圖 15-4　圖片來源：交通部觀光局—東北角暨宜蘭海岸國家風景區管理處舊草嶺隧道之告示牌

15-3　附記

風景特定區是旅遊資源重要之一環，隨著遊憩行為轉變，風景特定區之經營管理愈趨多元，目前管理法令已不足因應，交通部觀光局著手修正風景特定區管理規則，其重點包括：增訂風景特定區觀光整體發展計畫，分級審議，及風景特定區觀光整體發展計畫適時檢討機制等。

最後，要說明公有公共設施設置管理問題，風景特定區內有許多管理機構設置之公共設施，該管理機構應注意管理及維護。國家賠償法第 3 條第 1 項規定，公有公共設施因設置或管理有欠缺，致人民生命、身體或財產受損害者，國家應負損害賠償責任。公有公共設施設置或管理有欠缺應如何認定？茲說明如下：

1. 設置有欠缺：公共設施建造之初即存有瑕疵。

2. 管理有欠缺：公共設施建造後未善為保管，怠為修護致該物發生瑕疵（廖義男 國家賠償法 P73）

　　國家賠償法第 3 條所定公共設施設置或管理有欠缺所生國家賠償法責任之立法，旨在使政府對於提供人民使用之公共設施，負有維護通常安全狀態之義務，重在公共設施不具通常應有之安全狀態或功能時，其設置或管理機關是否積極並有效為足以防止危險或損害發生之具體行為，倘其設置或管理機關對於防止損害之發生，已為及時且必要之具體措施，即應認其管理並無欠缺，自不生國家賠償責任，故國家賠償法第 3 條公有公共設施之管理有無欠缺，須視其設置或管理機關有無及時採取足以防止危險損害發生之具體措施為斷。（最高法院 92 年度臺上字第 2672 號判決）

15-4 風景特定區管理規則法條意旨架構圖

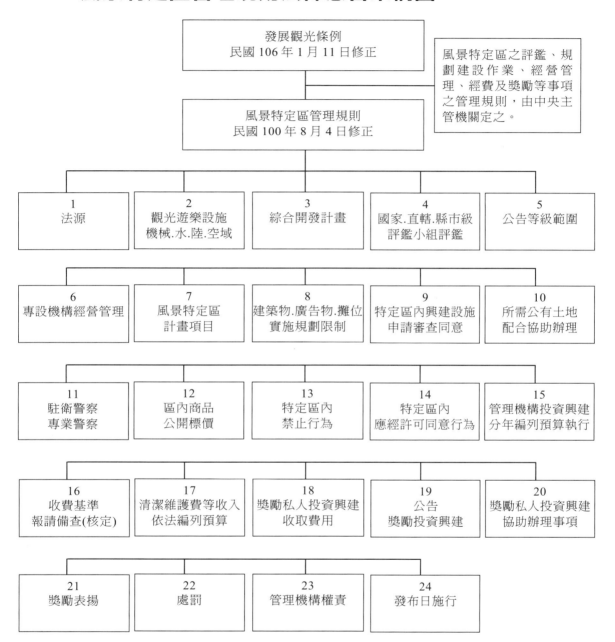

圖 15-5

15-5　自我評量

1. 何謂風景特定區？分成幾級？

2. 風景特定區之評鑑要項分成那二大類？請詳細說明之

3. 請說明風景特定區規劃之程序及其限制？又其開發建設應遵守什麼原則？

4. 風景特定區經依程序劃定並公告後，發生什麼效力？

15-6　註釋

註一　精省之法定名稱為「臺灣省政府功能業務與組織調整」，其係在民國86年依第4次憲法增修條文第9條第3項規定，將省政府改為行政院之派出機關，已非地方自治團體，省政府失去原有的地方自治功能，將省虛級化；立法院並於民國88年1月13日三讀通過地方制度法，加強縣市政府之地位與功能。

註二　一般處分係行政處分之一種，依行政程序法第92條，行政機關就公法上具體事件所為之決定或其他公權力措施之相對人雖非特定，而依一般性特徵可得確定其範圍者，為一般處分，適用行政程序法有關行政處分之規定。有關公物之設定、變更、廢止或其一般使用者，亦同。（參照行政程序法第92條）

國際宣傳推廣 16 CHAPTER

　　國際宣傳推廣，是觀光行政行為中最靈活、富創意、重新穎、高時尚、多樣性的行政行為，與前述其他行政行為性質迥然不同。行政機關以「企業經營」的理念，運用國會通過的預算搭配各種方式、題材，宣傳行銷臺灣，已在第一篇第 4 章說明。本篇（觀光法規）第 16 章所述國際宣傳推廣係以法規為主。國際宣傳推廣有關之法令，其性質屬於「給付行政」與前述行業管理之「干預行政」不同^(註一)，旨在鼓勵業者參與國際宣傳推廣及營造友善旅遊環境。其主要之法規有「觀光產業配合政府參與國際觀光宣傳推廣適用投資抵減辦法」、「法人團體受託辦理國際觀光行銷推廣業務監督管理辦法」及「外籍旅客購買特定貨物申請退還營業稅實施辦法」等。

16-1 營利事業所得稅之抵減（觀光產業配合政府參與國際觀光宣傳推廣適用投資抵減辦法）

　　國際觀光宣傳推廣工作是要持續不斷的進行才能顯現成效，因而，須由政府與民間共同努力。為鼓勵業者參與國際宣傳推廣，政府訂定稅捐抵減的獎勵機制。

　　發展觀光條例第 50 條規定，為加強國際觀光宣傳推廣，公司組織之觀光產業得在下列用途項下支出金額百分之十至百分之二十限度內，抵減當年度應納營利事業所得稅額；當年度不足抵減時，得在以後四年度內抵減之。一、配合政府參與國際宣傳推廣之費用。二、配合政府參加國際觀光組織與旅遊展覽之費用。三、配合政府推廣會議旅遊之費用。行政院並訂定「觀光產業配合政府參與國際觀光宣傳推廣適用投資抵減辦法」，落實執行。茲就其適用範圍及申請程序說明如下：

一、適用範圍

(一)配合政府參與國際宣傳推廣

「觀光產業配合政府參與國際觀光宣傳推廣適用投資抵減辦法」第 3 條規定，觀光產業配合政府參與國際宣傳推廣，其在同一課稅年度內支出總金額達新臺幣十萬元以上者，得在下列支出費用按百分之二十，抵減其當年度應納營利事業所得稅額

1. 人員前往國外之旅費（符合營利事業所得稅查核準則規定者為限）。
2. 參與活動前後一週內，確為宣傳推廣目的所發生之業務接待費用。
3. 媒體廣告之刊登費用。
4. 推廣用宣傳品，包括摺頁、手冊、手提袋、資料袋、錄影帶、影音光碟及其他衍生之相關費用。
5. 攤位租賃、搭建布置及布置品運送之費用。

(二)配合政府參加國際觀光組織及旅遊展覽

此處所稱之國際觀光組織，指會員跨三個國家以上，且與觀光產業相關之國際組織，例如：亞太旅行協會（Pacific Asia Travel Association，簡稱 PATA、美國旅行社協會（American Society of Travel Agents，簡稱 ASTA）

而「旅遊展覽」則係指參加政府觀光單位所籌辦在國外舉辦或參加之專業旅遊展覽、旅遊交易會。

「觀光產業配合政府參與國際觀光宣傳推廣適用投資抵減辦法」第 4 條規定，觀光產業配合政府參加國際觀光組織及旅遊展覽，其在同一納稅年度內支出總金額達新臺幣十萬元以上者，得就下列支出費用按百分之二十，抵減其當年度應納營利事業所得稅額。

1. 參加國際觀光組織之年度會費。
2. 人員前往國外之旅費。
3. 媒體廣告之刊登費用。
4. 宣傳資料包括摺頁、手冊、手提袋、資料袋、錄影帶、影音光碟及其他衍生之相關費用。
5. 購置本土物產或紀念品之費用。
6. 展覽攤位租賃、搭建布置及布置品運送之費用。

(三)配合政府推廣國際會議及會議旅遊

所稱「國際會議」指包括外國代表在內，且人數達五十人以上之會議。而「會議旅遊」則係指配合國際會議或研討會在中華民國舉辦所提供之旅遊服務。

「觀光產業配合政府參與國際觀光宣傳推廣適用投資抵減辦法」第 5 條規定，觀光產業配合政府推廣國際會議及會議旅遊，其在同一課稅年度內支出總金額達新臺幣十萬元以上者，得就下列支出費用按百分之二十，抵減其當年度應納營利事業所得稅額。

1. 人員前往國外之旅費。
2. 在國外參與國際會議前後一週內，確為爭取國際會議前來中華民國召開目的所發生之接待費用。
3. 為爭取國際會議，接待國外考察團前來進行實地探勘之相關費用。
4. 媒體廣告之刊登費用。
5. 製作爭取國際會議宣傳資料，包括摺頁、手冊、手提袋、資料袋、錄影帶、影音光碟及其他衍生之費用。
6. 購置本土物產或紀念品之費用。
7. 攤位租賃、搭建、布置及布置品運送之費用。

二、抵減額度

1. 支出費用之百分之二十。
2. 每一年度抵減總額，不得超過該公司當年度應納營利事業所得稅額百分之五十。

三、申請程序

(一)參加前

將邀請函或報名書表等相關資料送交通部觀光局審核後，發給書面核准函。

(二)參加後

活動結束後三個月內，檢附書面核准函，參與推廣活動證明文件，各項原始憑證影本送交通部觀光局審核，轉陳交通部核發證明文件。

(三)結算申報

辦理年度營利事業所得稅結算申報時，檢附證明文件向所在地之稅捐稽徵機關核定抵減稅額。

16-2 觀光產業配合政府參與國際觀光宣傳推廣適用投資抵減辦法法條意旨架構圖

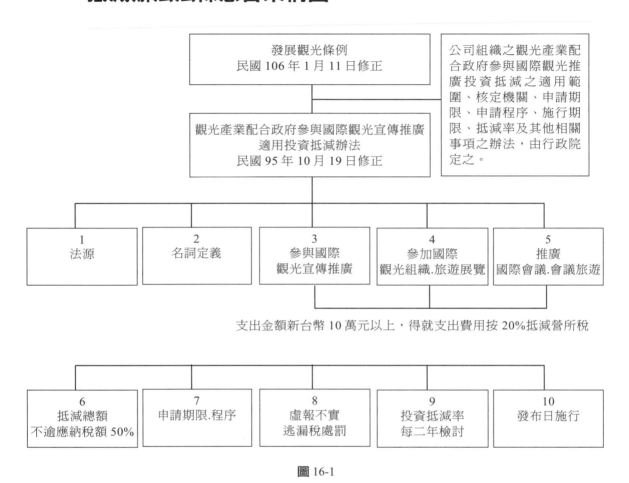

圖 16-1

16-3 國際觀光行銷推廣業務之委辦（法人團體受託辦理國際觀光行銷推廣業務監督管理辦法）

　　國際間之觀光旅遊市場競爭激烈，多數國家的觀光機構均以國際宣傳行銷推廣業務為主(註二)。而在中華民國的交通部觀光局，其主管業務包括旅行業、旅館業、觀光旅館業、觀光遊樂業及民宿之輔導管理，觀光從業人員訓練，國家風景區之開發建設與國際宣傳推廣等。由於人力的限制，交通部觀光局將部分國際觀光行銷推廣業務委外辦理。發展觀光條例第 5 條第 2 項規定，中央主管機關得將辦理國際觀光行銷、市場推廣、市場資訊蒐集等業務，委託法人團體辦理。其受委託法人團體應具備之資格、條件、監督管理及其他相關事項之辦法，由中央主管機關定之。交通部爰訂定「法人團體受託辦理國際觀光行銷推廣業務監督管理辦法」，明定「法人團體應有連續 2 年

以上辦理國際觀光行銷、市場推廣、市場資訊蒐集業務之經驗。其委託之法人團體，應以公開甄選為原則。」

依上述規定，此項委託屬於行政程序法第 16 條第 1 項規定，「行政機關得依法規將其權限之一部分，委託民間團體或個人辦理」，即所謂的委託行使公權力。交通部於民國 100 年 4 月 14 日交管稽字第 1000003248 號函復審計部「本部觀光局依發展觀光條例第 5 條第 2 項及「法人團體受託辦理國際觀光行銷推廣業務暨監督管理辦法」等規定，將辦理國際觀光行銷市場推廣、市場資訊蒐集等業務，委託法人團體辦理者，係屬行政程序法第 16 條之權限委託，無政府採購法之適用」，亦已明文函示係屬於權限委託。爰此，該辦法第 6 條規定，「觀光局委託之法人團體，以公開甄選為原則...，」即回歸適用行政程序法第 138 條「行政契約當事人一方為人民，依法應以甄選或其他競爭方式決定該當事人時，行政機關應事先公告應具之資格及決定之程序。決定前，並應予參與競爭者表示意見之機會。」...等有關行政契約之規定。惟目前實務上之作法，依交通部觀光局與受託之法人團體所簽之契約，卻似政府採購法及民法之領域，其契約規定「本契約若因年度預算未獲立法院審議通過時，甲方得以依採購法第 64 條終止或解除部分或全部契約...」、「本合約以中華民國法律為準據法，並以臺北地方法院為管轄法院」。是以，本項契約究屬私法行質之民事契約或公法行質之行政契約有待主管機關釐清。

然而，從發展觀光條例第 5 條第 2 項「中央主管機關得將辦理國際觀光行銷、市場推廣、市場資訊蒐集等業務，委託法人團體辦理。其受委託法人團體應具備之資格、條件、監督管理及其他相關事項之辦法，由中央主管機關定之。」、「法人團體受託辦理國際觀光行銷推廣業務監督管理辦法」、前揭交通部民國 100 年 4 月 14 日函示及交通部觀光局民國 106 年 9 月 27 日公告「107 年度組團參加國際旅展委託案」之依據：行政程序法第 16 條…」等觀之，本書認為，此係屬行政契約性質，應先適用行政程序法行政契約之相關規定；如行政程序法未規定者，再依該法第 149 條準用民法相關規定。

準此，交通部觀光局與受託法人團體之間，是為共同完成行政委託事項（國際宣傳行銷推廣）的夥伴關係，而非採購性質的廠商關係。

其次，以下三點需特別說明：

1. 受託團體行使公權力時，視為委託機關之公務員

 交通部觀光局依行政程序法第 16 條第 1 項「行政機關得依法規將其權限之一部分，委託民間團體或個人辦理。」及發展觀光條例第 5 條第 2 項「中央主管機關得將辦理國際觀光行銷、市場推廣、市場資訊蒐集等業務，委託法人團體辦理。」之規定，委託法人團體辦理國際觀光行銷推廣業務，該受託之法人團體受託行使公權力時，視同委託機關之公務員。依國家賠償法第 4 條第 1 項規定受委託行使

公權力之團體，其執行職務之人於行使公權力時，視同委託機關之公務員。受委託行使公權力之個人，於執行職務行使公權力時亦同。

2. 以受託團體名義所為之行政處分，相對人不服時，應向原委託機關提起訴願。

訴願法第 10 條規定，依法受中央或地方機關委託行使公權力之團體或個人，以其團體或個人名義所為之行政處分，其訴願之管轄，向原委託機關提起訴願。例如，交通部觀光局委託法人團體辦理國際行銷推廣業務組團赴海外參加旅展，業者向該法人團體報名因資格不符而遭拒絕時，業者不服此項行政處分[註三]應向交通部觀光局提起訴願。

3. 人民與受託團體訴訟時，以該受託團體為被告

行政訴訟法第 25 條，人民與受委託行使公權力之團體或個人，因受託事件涉訟者，以受託之團體或個人為被告。

16-4 法人團體受託辦理國際觀光行銷推廣業務監督管理辦法法條意旨架構圖

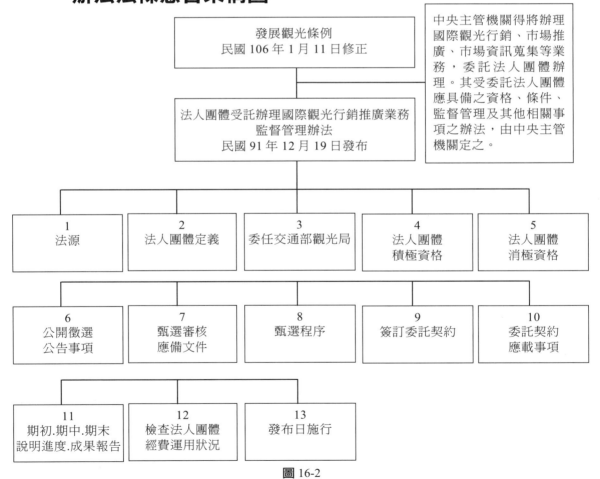

圖 16-2

16-5　外籍旅客購物退稅（外籍旅客購買特定貨物申請退還營業稅實施辦法）

　　購物是旅遊的主要活動之一，為營造友善旅遊環境，吸引外國旅客來臺旅遊，政府於民國 92 年參考國外作法，實施購物退稅制度。民國 92 年 6 月修正發展觀光條例，增訂第 50 條之 1，「外籍旅客向特定營業人購買特定貨物，達一定金額以上，並於一定期間內攜帶出口者，得在一定期間內辦理退還特定貨物之營業稅；其辦法由交通部會同財政部定之。」交通部會同財政部訂定「外籍旅客購買特定貨物申請退還營業稅實施辦法」，自民國 92 年 10 月 1 日實施。外籍旅客在同一天內向同一特定營業人購買特定貨物，其含稅總金額達新臺幣三千元以上者，即可申請退稅。

　　民國 100 年 7 月又進一步實施「小額退稅」，外籍旅客在同一天向同一獲准辦理現場退稅的商店購買特定貨物，其累計退稅金額在新臺幣一千元以下者，得當場由該商店辦理退稅。而在臺灣邁向千萬大國之際，為紓解退稅人潮減輕海關退稅業務，政府引進民營退稅業者辦理外籍旅客購物退稅業務，以電子化作業加速退稅流程，民國 104 年 6 月 10 日修正發布「外籍旅客購買特定貨物申請退還營業稅實施辦法」。明定財稅機關得委託民營業者辦理退稅業務，及刪除「小額退稅」相關規定，並自民國 105 年 1 月 1 日施行，「小額退稅」制度原亦將同步退場[註四]。惟民國 105 年 1 月 26 日又修正發布「外籍旅客購買特定貨物申請退還營業稅實施辦法」，增訂「現場小額退稅」及「特約市區退稅」等規定，並將退稅之門檻（同一天內向同一特定營業人購買特定貨物，其含稅總金額）由新臺幣三千元調整為新臺幣二千元者，自民國 105 年 5 月 1 日施行。

特約市區退稅識別標誌　　　　外籍旅客購物退稅標誌　　　　現場小額退稅識別標誌

圖 16-3　圖片來源：財政部南區國稅局

一、委託辦理

　　將外籍旅客購物退稅之核定及給付稅款等業務，依行政程序法第 16 條第 1 項「行政機關得依法規將其權限之一部分，委託民間團體或個人辦理」之規定，委託民營退稅業者辦理，是退稅制度重大變革，外籍旅客購買特定貨物申請退還營業稅實施辦法第 2 條規定，「財政部所屬機關辦理外籍旅客購買特定貨物申請退還營業稅作業等相關事項，得委託民營事業辦理之。」所謂民營退稅業者，依該辦法第 3 條第 3 款規定，係指受委託辦理外籍旅客退稅相關作業之營業人。

二、退稅要件

(一)購買者須為外籍旅客

　　所謂「外籍旅客」，依外籍旅客購買特定貨物申請退還營業稅實施辦法第 3 條第 1 款規定，指持非中華民國之護照入境且自入境日起在中國民國境內停留日數未達一百八十三天者[註五]，另同辦法第 27 條規定，「持旅行證、入出境證、臨時停留許可證或未加註國民身分證統一編號之中華民國護照入境之旅客，除本辦法另有規定外，準用本辦法之規定。」故此處之外籍旅客包括外國及大陸旅客；對於持臨時停留許可證入境之外籍旅客，依同辦法第 28 條規定，不適用現場小額退稅且必須於國際機場或國際港口出境，始得申請退還購買特定貨物之營業稅。

(二)應向特定營業人購買

　　特定營業人指符合規定（無積欠已確定之營業稅、營利事業所得稅及罰鍰並使用電子發票），且與民營退稅業者締結契約經所在地主管稽徵機關核准登記。

(三)購買特定貨物

　　外籍旅客向特定營業人購買特定貨物始得辦理退稅；如係購買非特定貨物，依「外籍旅客購買特定貨物申請退還營業稅實施辦法」第 9 條第 5 項規定，特定營業人銷售非特定貨物，不得受理該外籍旅客之退稅申請。而此處之特定貨物，依同辦法第 3 條第 5 款規定，係指可隨旅行攜帶出境之應稅貨物，但下列貨物不包括在內：一、因安全理由，不得攜帶上飛機或船舶之貨物。二、不符機艙限制規定之貨物。三、未隨行貨物。四、在中華民國境內已全部或部分使用之可消耗性貨物。

(四)購買達一定金額以上（新臺幣二千元以上）

　　外籍旅客退稅制度自民國 92 年 10 月實施以來，其「一定金額」均為新臺幣三千元，民國 105 年 5 月 1 日施行之「外籍旅客購買特定貨物申請退還營業稅實施辦法」第 3 條第 4 款規定，一定金額係指同一天內向同一特定營業人購買特定貨物，其含稅總金額達新臺幣二千元以上者。

(五)自購買之日起在一定期間內攜帶出境

　　依外籍旅客購買特定貨物申請退還營業稅實施辦法第 3 條第 6 款規定，一定期間指自購買特定貨物之日起，至攜帶特定貨物出境之日止，未逾 90 日之期間[註五]。

三、特定營業人之資格

1. 銷售特定貨物之營業人，應具備下列條件

 (1) 無積欠已確定之營業稅、營利事業所得稅及罰鍰者。

 (2) 使用電子發票（民國 107 年 12 月 31 日前，業經核准之特定營業人不受限制。但在民國 108 年 1 月 1 日以後未依規定使用電子發票者，由所在地主管稽徵機關廢止其特定營業人資格；民國 105 年 12 月 30 日修正發布「外籍旅客購買特定貨物申請退還營業稅實施辦法」，放寬尚未使用電子發票之營業人，在民國 107 年 12 月 31 日之前得申請為特定營業人，民國 108 年 1 月 1 日以後，未依規定使用電子發票者，即廢止其特定營業人資格。）

 外籍旅客購買特定貨物申請退還營業稅實施辦法第 4 條規定，銷售特定貨物之營業人，應符合下列條件：一、無積欠已確定之營業稅、營利事業所得稅及罰鍰。二、使用電子發票。民營退稅業者應與符合前項規定之營業人締結契約，並於報經該營業人所在地主管稽徵機關核准後，始得發給銷售特定貨物退稅標誌及授權使用外籍旅客退稅系統（以下簡稱退稅系統）；解除或終止契約時，應即通報主管稽徵機關，並禁止其使用退稅標誌及退稅系統。前項所定之標誌，其格式由民營退稅業者設計、印製，並報請財政部備查。中華民國一百零七年十二月三十一日前，尚未使用電子發票之營業人，不受第一項第二款規定之限制，得與民營退稅業者締結契約，申請為特定營業人。一百零八年一月一日以後，未依規定使用電子發票者，由所在地主管稽徵機關廢止其特定營業人資格。

2. 應與民營退稅業者締結契約

3. 經所在地主管稽徵機關核准

4. 取得核准銷售特定貨物退稅之標誌，並將該標誌張貼或懸掛於特定貨物營業場所明顯易見之處。

5. 使用外籍旅客退稅系統。

 民營退稅業者應與符合規定之特定營業人締結契約，並於報經該營業人所在地主管稽徵機關核准後，始得發給銷售特定貨物退稅標誌及授權使用外籍旅客退稅系統；解除或終止契約時，應即通報主管稽徵機關，並禁止其使用退稅標誌及退稅系統。

四、退稅地點

 外籍旅客購物申請退稅，除可於出境時在機場、港口辦理外，民國 105 年 1 月 26 日修正「外籍旅客購買特定貨物申請退還營業稅實施辦法」，增加特約市區退稅，並回復現場小額退稅。

(一)特約市區退稅

指民營退稅業者於特定營業人營業處所設置退稅服務櫃檯，受理外籍旅客申請辦理之退稅。（第 3 條第 7 款）

(二)現場小額退稅

指同一天內向經民營退稅業者授權代為受理外籍旅客申請退稅及墊付退稅款之同一特定營業人購買特定貨物，其累計含稅消費金額在新臺幣二萬四千元以下者，由該特定營業人辦理之退稅。（第 3 條第 8 款）

(三)機場港口

外籍旅客攜帶特定貨物出境，除已於民營退稅業者之特約市區退稅服務櫃檯，或於民營退稅業者授權代辦現場小額退稅之特定營業人處領得退稅款者外，出境時得於機場或港口向民營退稅業者申請退還營業稅。（第 14 條第 1 項前段）

五、退稅作業（一般退稅）

(一)特定營業人

1. 特定貨物及非特定貨物分別開立統一發票。

 「外籍旅客購買特定貨物申請退還營業稅實施辦法」第 8 條第 1 項規定，特定營業人於外籍旅客同時購買特定貨物及非特定貨物時，應分別開立統一發票。

2. 據實於統一發票記載交易日期、品名、數量、單價、金額、課稅別及總計等事項。並於「備註欄」或空白處，記載「可退稅貨物」字樣及外籍旅客證照號碼末四碼。

 依外籍旅客購買特定貨物申請退還營業稅實施辦法第 8 條第 2 項規定，特定營業人就特定貨物開立統一發票時，應據實記載下列事項：一、交易日期、品名、數量、單價、金額、課稅別及總計。二、統一發票備註欄或空白處應記載「可退稅貨物」字樣及外籍旅客之證照號碼末四碼。

3. 檢核外籍旅客之證照並確認其入境日期。

 外籍旅客購買特定貨物申請退還營業稅實施辦法第 9 條第 2 項規定，特定營業人受理申請開立退稅明細申請表時，應先檢核外籍旅客之證照，並確認其入境日期。

4. 使用民營退稅業者之退稅系統開立並傳輸外籍旅客購買特定貨物退稅明細申請表（簡稱退稅明細申請表），記載旅客姓名、證照號碼等基本資料、購物之年月日，統一發票字軌號碼、貨物之品名、型號、數量、單價、可退稅額。

 外籍旅客購買特定貨物申請退還營業稅實施辦法第 9 條第 1 項規定，特定營業人於外籍旅客購買特定貨物達一定金額以上時，應於購買特定貨物之當日依外籍旅客之申請，使用民營退稅業者之退稅系統開立記載並傳輸下列事項之外籍旅客購

買特定貨物退稅明細申請表（以下簡稱退稅明細申請表）：一、外籍旅客基本資料。二、外籍旅客購買特定貨物之年、月、日。三、前條第二項規定開立之統一發票字軌號碼。四、依前款統一發票所載品名之次序，記載每一特定貨物之品名、型號、數量、單價、金額及可退還營業稅金額。該統一發票以分類號碼代替品名者，應同時記載分類號碼及品名。

5. 在退稅明細申請表加蓋統一發票專用章，交付外籍旅客收執。（外籍旅客持民營退稅業者報經財政部核准之載具申請開立退稅明細申請表者，特定營業人得以收據交付該外籍旅客收執。）

外籍旅客購買特定貨物申請退還營業稅實施辦法第 9 條第 3 項規定，特定營業人依規定開立記載並傳輸退稅明細申請表時，除外籍旅客申請現場小額退稅應依規定辦理外，應列印退稅明細申請表，加蓋特定營業人之統一發票專用章後，交付該外籍旅客收執。

6. 在退稅明細申請表揭露扣取手續費相關資訊

外籍旅客購買特定貨物申請退還營業稅實施辦法第 9 條第 4 項規定，特定營業人應於退稅明細申請表及收據揭露民營退稅業者扣取手續費及其他相關費用之相關資訊。

7. 注意事項

(1) 開立退稅表單時

特定營業人開立退稅表單時，依外籍旅客購買特定貨物申請退還營業稅實施辦法第 12 條規定，應注意事項如下：一、特定營業人應確實依規定開立記載並傳輸退稅明細申請表。網路中斷致退稅系統無法營運或其他不可歸責於特定營業人事由致網路無法連線時，始得以人工書立退稅明細申請表，並應於網路系統修復後，立即依第 9 條第 1 項規定辦理。二、前開退稅表單之保管，特定營業人應依稅捐稽徵機關管理營利事業會計帳簿憑證辦法規定辦理。

(2) 銷售特定貨物發生退回、折讓等情事時

外籍旅客購買特定貨物申請退還營業稅實施辦法第 13 條規定，特定營業人銷售特定貨物後，發生銷貨退回、折讓或掉換貨物等情事，應收回原開立之統一發票及退稅明細申請表，並依相關規定重新開立記載並傳輸退稅明細申請表。外籍旅客離境後，或適用現場小額退稅情形者，發生前項規定之情事，得免收回原開立之退稅明細申請表。如有溢退稅款者，應填發繳款書並向外籍旅客收回該退稅款，代為向公庫繳納。

(二)民營退稅業者

1. 列印退稅明細核定單

 外籍旅客購買特定貨物申請退還營業稅實施辦法第 14 條第 3 項前段規定，外籍旅客依規定申請退還營業稅，經海關查驗無訛或經篩選屬免經海關查驗者，民營退稅業者應列印退稅明細核定單交付該外籍旅客收執，據以辦理退還營業稅。

2. 列印附有不予退稅理由之退稅明細核定單

 外籍旅客購買特定貨物申請退還營業稅實施辦法第 14 條第 3 項後段規定，經查驗不符者，民營退稅業者應列印附有不予退稅理由之退稅明細核定單，交付外籍旅客收執

3. 受理新臺幣 50 萬元以上或疑似洗錢交易、資助恐攻之退稅案件，應辦理申報。

 為防制利用高額退稅從事洗錢，民營退稅業者受理新臺幣五十萬元以上之現金退稅或疑似洗錢交易案件，應向法務部調查局洗錢防制處申報。

 為防範國際恐怖組織利用高額退稅贊助恐怖行為，外籍旅客為恐怖分子、恐怖組織成員或與其有關聯者及同一外籍旅客於一定期間內來臺次數頻繁且辦理大額退稅，經列為疑似洗錢交易追查對象者，其來臺旅遊辦理退稅案件，不論金額多寡，民營退稅業者均應向法務部調查局為疑似洗錢交易申報。

 外籍旅客經法務部依資恐防制法公告列為制裁名單者，在未依法公告除名前，民營退稅業者，不得受理其退稅申請。

 外籍旅客購買特定貨物申請退還營業稅實施辦法第 14-1 條規定，民營退稅業者受理新臺幣五十萬元以上之現金退稅或疑似洗錢交易案件，不論以現金或非現金方式退稅予外籍旅客，應於退稅日之隔日下班前，填具大額通貨交易申報表或疑似洗錢（可疑）交易報告，函送法務部調查局洗錢防制處辦理申報；其交易未完成者，亦同。如發現明顯重大緊急之疑似洗錢交易案件，應立即以傳真或其他可行方式辦理申報，並應依前開規定補辦申報作業。

 有下列情形之一者，不論金額多寡，民營退稅業者應向法務部調查局為疑似洗錢交易申報：

 (1) 外籍旅客為財政部函轉外國政府所提供之恐怖分子；或國際洗錢防制組織認定或追查之恐怖組織成員；或交易資金疑似或有合理理由懷疑與恐怖活動、恐怖組織或贊助恐怖主義有關聯者，其來臺旅遊辦理之退稅案件。

 (2) 同一外籍旅客於一定期間內來臺次數頻繁且辦理大額退稅，經財政部及所屬機關或民營退稅業者調查後報請法務部調查局認定異常，應列為疑似洗錢交易追查對象者，其來臺旅遊辦理之退稅案件。

 外籍旅客經法務部依資恐防制法公告列為制裁名單者，未經法務部依法公告除名前，民營退稅業者不得受理其退稅申請。

金融機構受民營退稅業者委託辦理外籍旅客退稅作業，其大額退稅或疑似洗錢交易之申報程序，應依洗錢防制法與金融機構對達一定金額以上通貨交易及疑似洗錢交易申報辦法規定辦理。

4. 異常處理

(1) 網路中斷

依外籍旅客購買特定貨物申請退還營業稅實施辦法第 14 條第 5 項規定，經篩選須經海關查驗者，如因網路中斷或其他事由，致海關無法於退稅系統判讀外籍旅客退稅明細時，應由民營退稅業者確認並重行開立退稅明細申請表，供外籍旅客持向海關申請查驗。

(2) 人工開立退稅明細表

外籍旅客購買特定貨物申請退還營業稅實施辦法第 15 條規定，外籍旅客持人工開立之退稅明細申請表，於退稅系統查無資料，或退稅系統因網路中斷或其他事由致無法作業時，應逕洽民營退稅業者申請退還營業稅。民營退稅業者受理前項申請，除經篩選須經海關查驗無訛者外，應於確認申請退稅資料無誤後，始得辦理退稅，並由特定營業人及民營退稅業者儘速完成補建檔。

(三)外籍旅客

1. 攜帶特定貨物出境向民營退稅業者申請退還營業稅

外籍旅客購買特定貨物申請退還營業稅實施辦法第 14 條第 1 項規定，外籍旅客攜帶特定貨物出境，除已於民營退稅業者之特約市區退稅服務櫃檯，或於民營退稅業者授權代辦現場小額退稅之特定營業人處領得退稅款者外，出境時得於機場或港口向民營退稅業者申請退還營業稅。其於購物後首次出境時未提出申請或已提出申請未經核定退稅者，不得於事後申請退還。

2. 經篩選須經海關查驗者，持入出境證、特定貨物、退稅明細申請表及記載「可退稅貨物」字樣之統一發票（電子發票）向海關申請查驗。

外籍旅客購買特定貨物申請退還營業稅實施辦法第 14 條第 2 項規定，外籍旅客依規定申請退還營業稅（一般退稅及特約市區退稅），經篩選須經海關查驗者，外籍旅客應持入出境證照、該等特定貨物、退稅明細申請表或收據、記載「可退稅貨物」字樣之統一發票收執聯或電子發票證明聯等文件資料，向海關申請查驗。

3. 持民營退稅業者交付之「退稅明細核定單」辦理退還營業稅

外籍旅客購買特定貨物申請退還營業稅實施辦法第 14 條第 3 項規定，外籍旅客依規定申請退還營業稅（一般退稅及特約市區退稅），經海關查驗無訛或經篩選屬免經海關查驗者，民營退稅業者應列印退稅明細核定單交付該外籍旅客收執，據以辦理退還營業稅；經查驗不符者，民營退稅業者應列印附有不予退稅理由之退稅明細核定單，交付外籍旅客收執。

4. 異常處理

外籍旅客購買特定貨物申請退還營業稅實施辦法第 15 條規定，外籍旅客持人工開立之退稅明細申請表，於退稅系統查無資料，或退稅系統因網路中斷或其他事由致無法作業時，應逕洽民營退稅業者申請退還營業稅。民營退稅業者受理前項申請，除經篩選須經海關查驗無訛者外，應於確認申請退稅資料無誤後，始得辦理退稅，並由特定營業人及民營退稅業者儘速完成補建檔。

5. 未依規定出境應繳回稅款

外籍旅客購買特定貨物申請退還營業稅實施辦法第 16 條規定，外籍旅客經核定退稅後，因故未能於購買特定貨物之日起依規定期間出境，應向民營退稅業者繳回退稅款或撤回支付退稅款之申請。

五之一、退稅作業（特約市區退稅特別規定）

(一)外籍旅客應提供國際信用卡，授權民營退稅業者預刷消費金額百分之 7 作為擔保金。

外籍旅客購買特定貨物申請退還營業稅實施辦法第 10 條第 1 項規定，外籍旅客向民營退稅業者於特定營業人營業處所設置特約市區退稅服務櫃檯，申請退還其向特定營業人購買特定貨物之營業稅，應提供該旅客持有國際信用卡組織授權發卡機構發行之國際信用卡，並授權民營退稅業者預刷辦理特約市區退稅含稅消費金額百分之七之金額，做為該旅客依規定期限攜帶特定貨物出境之擔保金。

(二)外籍旅客應於申請退稅日期 20 日內出境。

民營退稅業者受理外籍旅客依前項規定申請特約市區退稅時，應依下列規定辦理：一、確認外籍旅客將於申請退稅日起二十日內出境，始得受理外籍旅客申請特約市區退稅。如經確認外籍旅客未能於申請退稅日起二十日內出境，應請該等旅客於出境前再行洽辦特約市區退稅或至機場、港口辦理退稅。二、依據退稅明細申請表所載之應退稅額，扣除手續費後之餘額墊付外籍旅客，連同依第八條第二項規定開立之統一發票（應加註「旅客已申請特約市區退稅」之字樣）、外籍旅客特約市區退稅預付單（以下簡稱特約市區退稅預付單）一併交付外籍旅客收執。三、告知外籍旅客如於出境前將特定貨物拆封使用或經查獲私自調換貨物，或經海關查驗不合本辦法規定者，將依規定追繳已退稅款。四、告知外籍旅客應於申請退稅日起二十日內攜帶特定貨物出境，並持特約市區退稅預付單洽民營退稅業者於機場、港口設置之退稅服務櫃檯篩選應否辦理查驗。

五之二、退稅作業（現場小額退稅特別規定）

現場小額退稅之退稅程序，除比照一般退稅辦理外，並應依下列規定：

(一)消費金額應符規定

1. 同一天內向同一特定營業人購買特定貨物，其累計含稅消費金額在新臺幣二萬四千元以下。（第 3 條第 8 款）

2. 當次來臺旅遊期間，辦理現場小額退稅含稅消費金額累計不得超過新臺幣十二萬元。（第 11 條第 2 項第 2 款）

3. 同一年度內多次來臺旅遊，當年度辦理現場小額退稅含稅消費金額累計不得超過新臺幣二十四萬元者。（第 11 條第 2 項第 3 款）

(二)退稅系統正常營運

現場小額退稅依賴退稅系統作業，如網路中斷致退稅系統無法營運時，特定營業人不得受理外籍旅客申請現場小額退稅，並告知該等旅客應於出境時向民營退稅業者申請退稅。

外籍旅客購買特定貨物申請退還營業稅實施辦法第 11 條第 2 項規定，外籍旅客有下列情形之一，特定營業人不得受理該等旅客申請現場小額退稅，並告知該等旅客應於出境時向民營退稅業者申請退稅：一、不符合第三條第一項第八款規定者。二、外籍旅客當次來臺旅遊期間，辦理現場小額退稅含稅消費金額累計超過新臺幣十二萬元者。三、外籍旅客同一年度內多次來臺旅遊，當年度辦理現場小額退稅含稅消費金額累計超過新臺幣二十四萬元者。四、網路中斷致退稅系統無法營運者。

(三)退稅程序

1. 外籍旅客應在退稅明細核定單簽名。

2. 應將特定貨物獨立裝袋密封。

3. 依據核定退稅金額扣除手續費後之餘額墊付外籍旅客。

外籍旅客購買特定貨物申請退還營業稅實施辦法第 11 條第 1 項規定，經民營退稅業者授權代為處理外籍旅客現場小額退稅相關事務之特定營業人，於外籍旅客同一天內向該特定營業人購買特定貨物之累計含稅消費金額符合現場小額退稅規定，且選擇現場退稅時，除依第八條及第九條規定辦理外，並應依下列方式處理：一、開立同第九條規定應記載事項之外籍旅客購買特定貨物退稅明細核定單（以下簡稱退稅明細核定單），除加蓋特定營業人統一發票專用章，並應請外籍旅客簽名。二、特定營業人應將外籍旅客購買之特定貨物獨立裝袋密封，並告知外籍旅客如於出境前拆封使用或經查獲私自調換貨物，應依規定補繳已退稅款。三、依據退稅明細核定單所載之核定退稅金額，扣除手續費後之餘額墊付外籍旅客，

連同依第八條第二項規定開立之統一發票（應加蓋「旅客已申請現場小額退稅」之字樣）、退稅明細核定單，一併交付外籍旅客收執。

(四)出境前不得轉讓、消耗特定貨物

外籍旅客購買特定貨物申請退還營業稅實施辦法第 17 條第 1 項規定，已領取現場小額退稅款之外籍旅客，出境前已將該特定貨物轉讓、消耗或逾一定期間未將該特定貨物攜帶出境，應主動向特定營業人或民營退稅業者辦理繳回稅款手續。

六、特定營業人之輔導管理

(一)協辦義務

1. 加強員工教育訓練

2. 善盡宣導責任（應對外籍旅客善盡退稅宣導之責，告知外籍旅客於購物之日起一定期間內攜帶特定貨物出境，並得於出境辦理登機、船手續前，向民營退稅業者申請退稅等事項。）

3. 保存相關退稅文件，供主管稽徵機關查核

4. 詐退稅款之通報

5. 確實要求外籍旅客提示證照

6. 退稅表單覈實登載

7. 配合主管稽徵機關監督作業

 外籍旅客購買特定貨物申請退還營業稅實施辦法第 22 條規定，特定營業人之協力義務如下：一、應加強員工教育訓練。二、應對外籍旅客善盡退稅宣導之責，告知外籍旅客於購物之日起一定期間內攜帶特定貨物出境，並得於出境辦理登機、船手續前，向民營退稅業者申請退稅等事項。三、應保存相關退稅文件，供主管稽徵機關查核。四、發現外籍旅客詐退營業稅款情事，應即主動通報所在地主管稽徵機關。五、確實要求外籍旅客提示證照等作為證明文件。六、退稅明細申請表之品名欄應清楚並覈實登載。七、主管稽徵機關得不定時派員監督特定營業人於營業現場辦理銷售特定貨物退稅之相關作業，特定營業人應配合協助辦理。

8. 向外籍旅客收回應繳回之稅款

 依外籍旅客購買特定貨物申請退還營業稅實施辦法第 17 條第 2、3 項規定，特定營業人或民營退稅業者如查得外籍旅客有違反本辦法規定，且未繳回稅款者，應填發繳款書並向外籍旅客收回應繳回之退稅款，代為向公庫繳納。外籍旅客將前項退稅款繳回，始得申請退還嗣後購買特定貨物之營業稅。

9. 張貼退稅標誌

　　外籍旅客購買特定貨物申請退還營業稅實施辦法第 9 條規定，特定營業人應將退稅標誌張貼或懸掛於特定貨物營業場所明顯易見之處後，始得辦理退稅事務。

(二)終止辦理

　　特定營業人無意繼續辦理銷售特定貨物退稅業務時，得向所在地主管稽徵機關申請終止辦理，外籍旅客購買特定貨物申請退還營業稅實施辦法第 24 條規定，特定營業人得向所在地主管稽徵機關申請終止辦理銷售特定貨物退稅事務。稽徵機關核准該特定營業人終止辦理銷售特定貨物退稅之申請，應即通報民營退稅業者。

(三)廢止資格

1. 已申請註銷營業登記或暫停營業。
2. 經主管機關撤銷或廢止登記或經處分停業。
3. 擅自歇業
4. 積欠已確定之營業稅、營利事業所得稅、罰鍰，致不符合特定營業人之條件。
5. 與民營退稅業者解除或終止契約關係。
6. 經主管稽徵機關通知限期改正而未改正。

　　外籍旅客購買特定貨物申請退還營業稅實施辦法第 25 條規定，特定營業人有下列情事之一者，由所在地主管稽徵機關廢止該特定營業人之資格，並通報民營退稅業者：一、已申請註銷營業登記或暫停營業。二、經主管機關撤銷或廢止登記或處分停業。（因本款原因遭廢止資格者，1 年內不得再行提出申請）三、擅自歇業。（因本款原因遭廢止資格者，1 年內不得再行提出申請）四、不符第四條第一項規定。五、與民營退稅業者解除或終止契約關係。六、非因第十二條規定情形自行以人工開立退稅明細申請表，或退稅明細申請表未依規定開立或記載不實，造成海關查驗困擾或其他異常情形，經主管稽徵機關通知限期改正而未改正。（因本款原因遭廢止資格者，1 年內不得再行提出申請）

七、民營退稅業者之權利義務

(一)設計退稅標誌、退稅明細申請表等文件

　　外籍旅客購買特定貨物申請退還營業稅實施辦法第 4 條第 3 項規定，退稅標誌，其格式由民營退稅業者設計、印製，並報請財政部備查。

　　同辦法第 9 條第 6 項規定，退稅明細申請表及收據之格式，由民營退稅業者設計，報請財政部核定之。

同辦法第 13 條第 3 項規定，特約市區退稅預付單之格式，由民營退稅業者設計，報請財政部核定之。

同辦法第 14 條第 7 項規定，退稅明細核定單之格式，由民營退稅業者設計，報請財政部核定之。

(二)上傳退稅資訊

外籍旅客購買特定貨物申請退還營業稅實施辦法第 18 條規定，民營退稅業者應按日將退稅明細申請表、退稅明細核定單、預刷擔保金及相關紀錄等資料上傳財政部財政資訊中心。

(三)善良管理人注意

外籍旅客購買特定貨物申請退還營業稅實施辦法第 19 條第 1 項規定，民營退稅業者應盡善良管理人之義務，指定專人辦理退稅系統內相關資料之安全維護事項，以確保退稅系統之安全性。

(四)個資保護

外籍旅客購買特定貨物申請退還營業稅實施辦法第 19 條第 2 項規定，民營退稅業者及特定營業人對於前項課稅資料之運用，應符合稅捐稽徵法、個人資料保護法及其他資訊安全相關法令之規定。倘有錯誤、毀損、滅失、洩漏或其他違法不當處理之情事，依稅捐稽徵法、個人資料保護法及其他相關法令辦理。

(五)監督管理責任

1. 善盡監管責任

 外籍旅客購買特定貨物申請退還營業稅實施辦法第 21 條規定，民營退稅業者應善盡監督及管理特定營業人之責任，就可能產生之疏失，預擬防杜機制。如有可歸責於特定營業人、民營退稅業者或其退稅系統之事由，致發生誤退或溢退情事者，民營退稅業者墊付之誤退或溢退稅款，不予退還。

2. 通報稽徵機關

 外籍旅客購買特定貨物申請退還營業稅實施辦法第 23 條規定，特定營業人遷移營業地址者，民營退稅業者應通報該特定營業人遷入地主管稽徵機關，並副知遷出地主管稽徵機關。

3. 特定營業人喪失資格時禁止其使用退稅標誌及系統

 外籍旅客購買特定貨物申請退還營業稅實施辦法第 26 條規定，特定營業人經所在地主管稽徵機關依前二條規定核准終止或廢止其特定營業人資格者，民營退稅業者於接獲稽徵機關通報後，應即禁止該特定營業人使用銷售特定貨物退稅標誌及

退稅系統。民營退稅業者未依前項規定辦理，墊付稅款屬終止或廢止該特定營業人資格後銷售特定貨物者，不予退還。

(六)扣取手續費

外籍旅客購買特定貨物申請退還營業稅實施辦法第 5 條規定，民營退稅業者辦理外籍旅客退稅作業，提供退稅服務，於辦理外籍旅客申請退還營業稅時，得扣取退稅金額一定比率之手續費。前項手續費費率，由財政部所屬機關依政府採購法規定與民營退稅業者議定之。

(七)申請退還墊付之稅款

外籍旅客購買特定貨物申請退還營業稅實施辦法第 20 條規定，民營退稅業者應按月檢附墊付外籍旅客退稅相關證明文件，向所在地主管稽徵機關申請退還其墊付之退稅款。

16-6 外籍旅客購買特定貨物申請退還營業稅實施辦法法條意旨架構圖

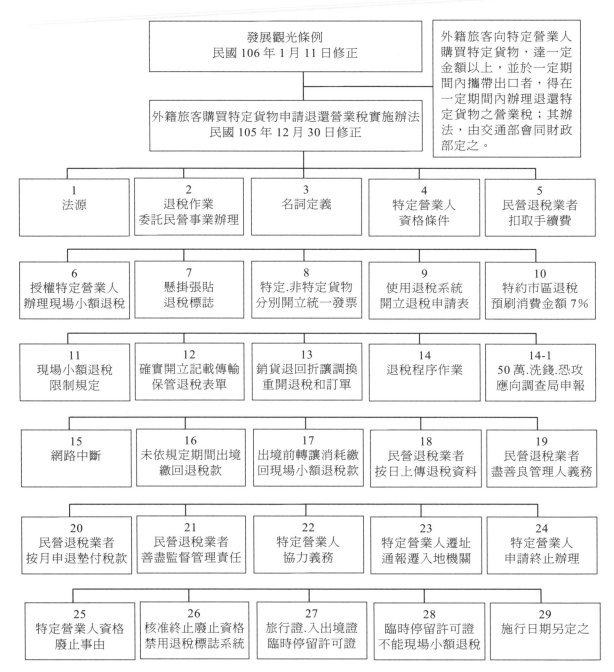

圖 16-4

16-7　自我評量

1. 外籍旅客申請退還營業稅之要件為何？

2. 請說明銷售特定貨物之特定營業人，其資格之取得及廢止事由？

3. 外籍旅客申請退還營業稅，其退稅地點有那幾種情形？

4. 請說明「特約市區退稅」及「現場小額退稅」之要件？

5. 觀光產業配合政府參加國際觀光宣傳推廣，其那些用途之費用，得申請抵減當年度營利事業所得稅？

6. 觀光產業配合政府參加國際觀光宣推廣，申請抵減當年度營利事業所得稅，其抵減金額有何限制？

7. 交通部觀光局委託法人團體至國外宣傳推廣，該受託之法人團體如何選出？應具備什麼資格

16-8　註釋

註一　「給付行政」與「干預行政」

1. 所謂給付行政，又稱為服務行政或福利行政。係指提供人民給付、服務或給予其他利益之行政作用（翁岳生行政法上冊第 24、25 頁）

2. 給付行政之性質有屬公權力之行使，而為公法事件者，其行為方式除授益處分外，尚有行政契約（或稱公法契約）；亦有屬於私經濟活動而歸之於私法範圍者。（吳庚行政法之理論與實用增訂 3 版第 17、18 頁）

3. 與給付行政相對的是「干預行政」（干涉行政）。區別給付行政與干預行政之實益，在於兩者受法律羈束之程度不同，給付行政並非限制相對人之自由權利，故「法律保留」原則之適用，不若干預行政嚴格，通常給付行政有國會通過之預算為依據，其措施之合法性即無疑義；在干預行政範圍內，則應有法律明文之依據，行政機關始能作出行政處分。（吳庚行政法之理論與實用增訂 3 版第 18、19 頁）

表 16-1

區分原則	行政區分
適用法規之性質	公權力行政（高權行政）
	私經濟行政（國庫行政）
行為性質	干預行政（干涉、侵害行政）
	給付行政（福利、服務行政）
	計畫行政

區分原則	行政區分
對人民發生效力	內部行政
	外部行政
行政受法規羈束之程度	裁量行政
	羈束行政
行政組織形式	國家行政
	地方行政
	委託行政
運作主體	直接行政
	間接行政

4.　依法行政原則之概念，通說認為包括「法律優越」與「法律保留」兩原則在內，

法律優越：一切行政權之行使均應受現行法律拘束。

法律保留：行政權之行使僅於法律授權之情形下始能為之。（翁岳生行政法上冊第 146 頁）法律保留用白話來說，就是保留給法律作規定。

註二　表 16-2 臺灣與亞洲主要國家地區觀光推廣機構比較表

國家＼推廣單位	行政機關		主要推廣機構			
	名稱	駐外據點	名稱	性質	經費來源	駐外據點
臺灣	交通部 ↓ 觀光局	13	台灣觀光協會 Taiwan Visitors Association(TVA)	民間財團法人	行政委託	1*
日本	國土交通省 ↓ 觀光廳	-	日本國際觀光振興機構 Japan National Tourism Organization(JNTO)	行政法人	政府資金	20 辦事處
韓國	文化體育觀光部 ↓ 國際觀光政策局	-	韓國觀光公社 Korea Tourism Organization	公企業	政府資金	31 支社 4 事務所
香港	商務及經濟發展局旅遊事務署	-	香港旅遊發展局 Hong Kong Tourism Board	公營機構（類行政法人）	政府撥款自負盈虧	15+6 （海外代辦）

推廣單位 / 國家	行政機關 名稱	駐外據點	主要推廣機構 名稱	性質	經費來源	駐外據點
中國大陸	文化和旅遊部	22	（同左）			
澳門	澳門特別行政區旅遊局	12	（同左）			
新加坡	貿易和工業部 ↓ 新加坡旅遊局	20	（同左）			
泰國	觀光體育部 ↓ 泰國觀光局	27	（同左）			
馬來西亞	觀光文化藝術部 ↓ 馬來西亞觀光局	31	（同左）			

* · 交通部觀光局目前有 13 個駐外辦事處，其中東京、大阪、首爾、吉隆坡、新加坡及香港辦事處，係借用「台灣觀光協會」名義設立。

　· 台灣觀光協會於民國 108 年 1 月在雅加達設立辦事處。

註三　行政處分不一定以書面為之，以言詞表示亦為行政處分，依行政程序法第 95 條規定，行政處分除法規另有要式之規定者外，得以書面、言詞或其他方式為之。

註四　有關民國 104 年 6 月 10 日交通部交路（一）字第 10482002198 號令、財政部臺財稅字第 10404578940 號令會銜修正發布之「外籍旅客購買特定貨物申請退還營業稅實施辦法」發布後，經考量為避免取消現場小額退稅影響小額退稅特定營業人商機及當時建置中之外籍旅客購物，退稅 e 化委外服務將與市區現場退稅機制自民國 105 年 5 月 1 日同步實施；退稅額在新臺幣 1 千元以下之現場小額退稅將延至民國 105 年 4 月 30 日退場。配合政策調整，本發布令業經民國 104 年 8 月 4 日交通部交路（一）第 10400219911 號令、財政部臺財稅字第 10404612940 號令註銷。

註五　外籍旅客原係指持非中華民國護照入境者，並無停留天數之限制。民國 104 年 6 月修正外籍旅客購買特定貨物申請退還營業稅實施辦法時，增加外籍旅客境內停留未達 183 天始能退稅之規定。其立法理由如下：鑒於實施外籍旅客購物退稅制度係要吸引外籍旅客來臺觀光，在其他國家均有規定申請購物退稅之外籍旅客，其在該國停留須未逾一定期間，例如新加坡 1 年，泰國、法國及韓國 6 個月，德國 3 個月，主管機關爰參考國外做法，將在中華民國境內停留 183 天以上之外籍旅客排除適用。（詳參該辦法修正草案說明理由）

旅遊契約

旅遊契約顧名思義，即旅遊消費者與辦理旅遊者間之契約。政府在民國 68 年開放國人出國觀光，為減少旅遊糾紛，當時，交通部觀光局即於法規中明定，旅行業辦理旅客出國旅遊，應與旅客簽訂旅遊契約。而為簡政便民及維護契約之公平、客觀，交通部觀光局並訂定契約範本（即民國 83 年實施的消費者保護法所謂的定型化契約）。

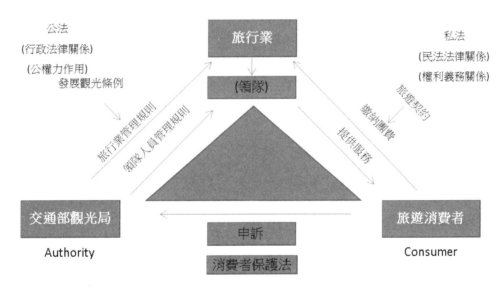

圖 17-1　旅行業辦理團體旅遊業務法律關係示意圖

從上圖觀之，本書在第二篇第 7、8 章論述的旅行業、領隊人員管理法令，屬於左側的行政法法律關係，係公權力的作用；本篇第 17 章論述的旅遊契約，則是右側的民法法律關係，是權利義務對等的關係。

旅客與旅行社交易方式，非屬「銀貨兩訖」，旅客於團體出發前繳清團費，旅行社則於團體出發後，依行程分時分段提供對待給付（餐食、住宿、交通、旅程之服務）；加以，旅行社提供之對待給付，非屬旅行社直接所有，需賴其履行輔助人（航空公司、

交通公司、旅館、餐廳等）始能達成；且旅程涵蓋之每一環節，層層相扣，任何疏失或不可歸責事由（例如：旅遊目的地發生罷工、疫情、動亂等）及不可抗力事變（颱風、地震）均影響旅行社之給付內容，較易產生旅遊糾紛。因而，國際間在 1970 年已簽署旅遊契約國際公約（International Convention on Travel Contracts），我國亦有簽署該公約。

　　所謂定型化契約，依消費者保護法第 2 條第 7 款之規定，係指企業經營者為與不特定多數消費者訂立同類契約之用所提出預先擬定之契約條款。由於定型化契約係由企業經營者預先擬定，為保障旅客之權益，交通部觀光局於民國 68 年開放國人出國觀光伊始，即有旅遊契約之機制，民國 70 年並依當時的發展觀光條例第 24 條「旅行業辦理團體觀光旅客出國旅遊時，應發行其負責人簽名或蓋有公司印章之旅遊文件……」「旅遊文件格式及其必須記載之事項由交通部定之」之規定，在旅行業管理規則中，以「附表」建構定型化契約，藉由行政作用訂定公平的旅遊契約範本。

　　定型化契約之優點是簡便，但其「公平性」極易被企業有意無意的忽視，因此，消費者保護法第 11 及 12 條規定，企業經營者在定型化契約中所用之條款，應本平等互惠之原則。違反平等互惠原則者，推定其顯失公平，被推定為顯失公平之條款即屬無效。

　　消費者保護法為防止企業之定型化契約有不公平之規定，定有「應記載及不得記載事項」之規範，事實上，交通部觀光局早已在民國 70 年間訂有旅遊契約「應記載」事項。民國 88 年 5 月並照行政院消費者保護委員會（現為行政院消費者保護處）之決議，依消保法第 17 條之規定，公告增訂「不得記載事項」：（公告六個月生效）除了上述行政法之規範外，民法債編修正案亦增訂第八節之一「旅遊」，於民國 88 年 4 月公布，並自民國 89 年 5 月 5 日起實施，使旅行業與旅客簽訂之旅遊契約成為有名契約，旅客與旅行社間之權利義務亦更明確。（詳本書第二篇第 7 章 7-4 二、(八)定型化契約）

17-1　旅遊契約國際公約之規範

　　國際旅遊是本國人民至他國旅遊，他國人民亦會至第三國或來本國旅遊，為維護每一國家旅客之權益，國際間於 1970 年 4 月 23 日在比利時首都布魯塞爾訂定旅遊契約國際公約，我國亦於民國 60 年 12 月 30 日簽署。

一、前言

　　本公約之締約國鑒於觀光事業之發展，及其在經濟上與社會上之功用，認為有就旅遊契約訂定統一規範之需要。

二、主要規範

(一)旅遊契約之意義（第一條）

旅遊契約分為包辦旅遊的旅遊契約（organized travel contract）及居間承攬的旅遊契約（intermediary travel contract）《亦有譯為有組織的旅行契約及居間（或中間人承辦）履行契約》。

1. 包辦旅遊的旅遊契約，是一方以自己名義承諾提供他方一項一次計酬之綜合性服務，包含交通及住宿（不含在交通工具上之住宿；separate from the transportation）或其他有關服務之契約。經常或定期承攬履行本契約者，稱為旅行業者（Travel Organizer）。"Travel Organizer" means any person who habitually or regularly undertakes to perform the contract defined in paragraph 2，（即 Organizer Travel Contract），whether or not such activity in his main business and whether or not he exercises such activity on a professaonal basis.

2. 居間承攬的旅遊契約，係以適當之報酬為代價，承攬對他人提供--包辦旅遊或一項或數項個別服務之契約。經常或定期承攬履行本契約者，稱為旅行居間者（Travel Intermediary）。"Travel Intermediary "shall be any person who habitually or regularly undertakes to perform the contract defined in paragraph 3,（即 Intermediary Travel Contract），whether such activity is his main business or not and whether he exercises such activity on a professional basis or not.

(二)保護旅客權益原則（第三條）

旅行業者及旅行居間者履行契約義務時，應依據法律一般原則及有關之良好慣例（general principles of law and good usages）保護旅客之權利及利益。

(三)旅客協辦義務（第四條）

為使旅行業者履行契約義務，旅客應提供旅行業者所要求之必須資料並遵守旅行之相關規定。

(四)旅遊文件（Travel document）應記載事項及其效力（第五、六、七條）

1. 旅行業者應發行由其簽名的旅遊文件。
2. 應記載事項：發行地點、日期，旅行業者之名稱及事務所、旅客之姓名、旅遊期間、交通、膳宿及其有關之服務、全部酬勞、旅客最低限度人數，旅客得取消契約之情況及其條件...。

3. 效力。

　　(1) 旅遊文件是契約各項條款之證據。

　　(2) 旅行業如違背上述 1.2 所規定應盡之義務，並不影響該契約之存在及其效力。

　　(3) 旅行業者違反上述規定所致之損害，應負賠償責任。

(五)旅客之變更權（第八條）

1. 除當事人另有約定外，旅客得請求他人代為履行契約，但該他人應能滿足旅行之特定要件。

2. 因旅客變更所生之費用，例如：旅行業者為辦理旅遊已對第三人支付而無法退還之費用，應由旅客向旅行業者補償。

(六)旅客未達組團最低人數（第十條）

　　旅客未達旅遊文件中所約定最低限度人數時，旅行業者得解除契約不負賠償之責，但最遲應於旅遊開始前十五日通知旅客。

(七)匯率及交通費率調整（第十一條）

　　旅行業者除因匯率及交通費率調整外，不得增加一次計酬之款項。

　　一次計酬之增加率如超過百分之十，旅客得解除契約不負賠償責任。

(八)僱用人之行為（第十二條）

　　旅行業者對其僱用人及代理人（employees and agents），在僱用期間或授權範圍內之作為及不作為（acts and omissions） 負責，該作為及不作為均視為旅行業者之行為。

(九)旅行業者未履行契約之賠償責任（第十三條）

　　旅行業者因未履行契約或本公約所定包辦義務之全部或一部所生之損失或損害（any loss or damage）應對旅客負賠償責任，但其能證明已盡善良管理人責任者（act as a diligent travel organizer，亦有人翻譯為「勤勉」旅行業者 ），不在此限。

(十)旅行業者委託第三人之責任（第十五條）

1. 旅行業者委託第三者提供交通、膳宿或其他服務，因全部或一部未能履行時所致之損失或損害，應對旅客負賠償責任。

2. 旅行業者依同樣規定，於對旅客提供服務時所引起之損失或損害，應負賠償責任，但其能證明在選擇提供服務人員時，已盡善良管理人之責任者（act as a diligent travel organizer），不在此限。

(十一)旅客之錯誤或違約行為（第十六條）

因旅客之錯誤行為或違約（wrongful acts or default）致使旅行業者或旅行業者依第十二條所僱用人員發生損生或損害，應由旅客負責。

旅客錯誤行為或違約之認定，應依一般旅客之正常行為加以衡量（regard to a traveller's normal behaviour）〈按：此處之 traveller's normal behavior 依即民法「一般人之注意義務」，俾與旅行業者所負善良管理人義務（act as a diligent travel organizer）相對應；亦即，旅客之錯誤或違約行為如係因欠缺一般人之注意義務所造成，即應負責，反之，旅客已盡一般人之注意義務而仍不免發生錯誤或違約，則不需負責〉。

(十二)旅客之解除權（第十二條）

旅客得於任何時間解除契約之全部或一部（at any time cancel the contract in whole or in part），但應依國內法令或契約規定賠償旅行業。

(十三)消滅時效（第三十條）

旅客死亡、受傷或其他身體或精神上之損害：二年；其他旅遊契約國際公約之一般請求權：一年。

17-2　民法債編 —— 旅遊

　　民法分成總則、債權、物權、親屬及繼承等五編，共計 1225 條^(註一)。旅客參加旅行社辦理之旅遊，屬於債權債務的關係，故列在債編的第八節之一，共有 12 條（第514 條之 1 至第 514 條之 12）。

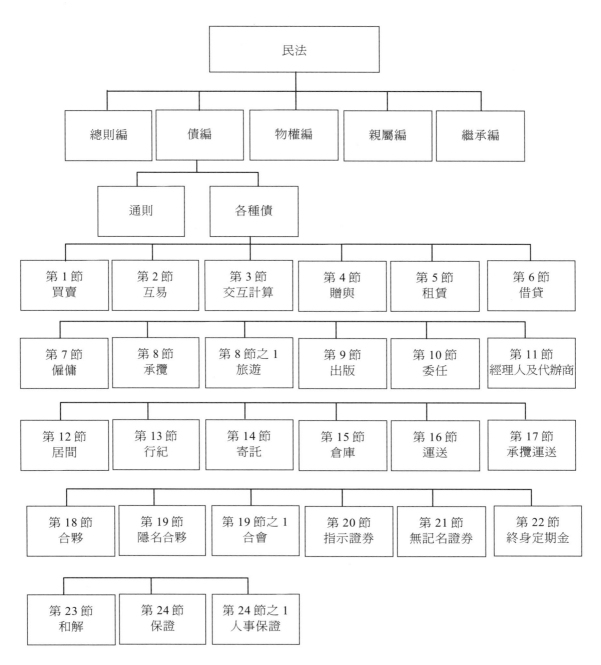

圖 17-2

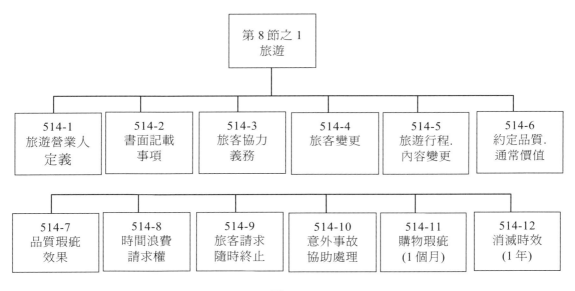

圖 17-3

<div>

第 514 條之 1　旅遊營業人之定義

稱旅遊營業人者，謂以提供旅客旅遊服務為營業而收取旅遊費用之人。

前項旅遊服務，係指安排旅程及提供交通、膳宿、導遊或其他有關之服務。

</div>

　　旅遊營業人應具備下列 4 個要件：1.提供旅遊服務、2.營業行為、3.收取旅遊費用、4.人。旅行業係以辦理旅遊業務為營利的公司，故為民法所稱的旅遊營業人。其次，此處所說的「旅遊服務」，必須有安排旅程加上提供交通、膳宿、導遊等其中一項。如果，沒有安排旅程，雖有提供交通、膳宿之服務，仍非民法所稱的「旅遊服務」。例如：旅行業僅為旅客代辦護照、簽證，或代訂機位、或代訂飯店，而沒有安排行程，就不是民法所稱之旅遊服務。

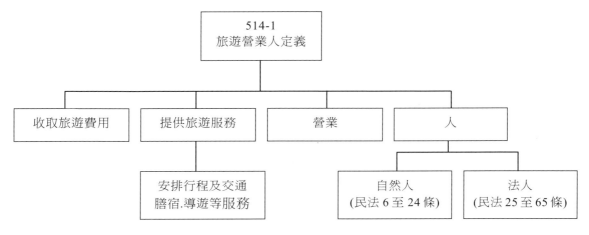

圖 17-4

第 514 條之 2 （書面記載事項交付旅客）

旅遊營業人因旅客之請求，應以書面記載左列事項，交付旅客：

一、旅遊營業人之名稱及地址。

二、旅客名單。

三、旅遊地區及旅程。

四、旅遊營業人提供之交通、膳宿、導遊或其他有關服務及其品質。

五、旅遊保險之種類及其金額。

六、其他有關事項。

七、填發之年月日。

本條各款應以書面記載交付旅客之事項，其中第 2 款「旅客名單」，鑑於實務上有些旅客參加旅行團不欲人知，旅行業究應依規定辦理或牽就旅客，不將該名旅客列入書面？為解決此種困擾，交通部觀光局在國外旅遊契約範本第 37 條增列旅客同意或不同意之選項，請旅客自行勾選。另本條之旅遊保險，依旅行業管理規則規定包括責任保險及履約保證保險，旅行業均應依規定投保；如未投保而發生事故時，應依國外旅遊契約範本第 31 條第 2 項規定，旅行業應以主管機關規定最低投保金額計算其應理賠金額之三倍賠償旅客。

至於其他事項，均是構成旅遊契約的必要元素，旅行業管理規則有關旅遊文件應記載事項，亦有類似規定[註二]。

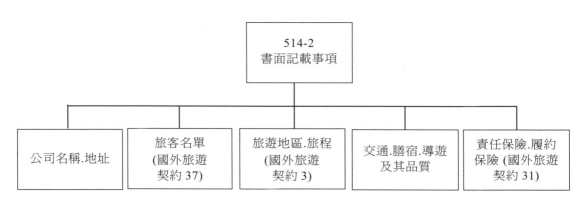

圖 17-5

第 514 條之 3

旅遊需旅客之行為始能完成，而旅客不為其行為者，旅遊營業人得定相當期限，催告旅客為之。

旅客不於前項期限內為其行為者，旅遊營業人得終止契約，並得請求賠償因契約終止而生之損害。

旅遊開始後，旅遊營業人依前項規定終止契約時，旅客得請求旅遊營業人墊付費用將其送回原出發地。於到達後，由旅客附加利息償還之。

(一)協力義務之意涵

　　本條係明定旅客之協力義務。旅客參加旅遊營業人舉辦之旅遊，大多數之作為，是由旅遊營業人辦理，例如：代辦護照、簽證、機位、餐食、住宿、行程…等。而旅客之主要義務就是繳納團費；有謂繳納團費，是否就是本條所稱旅客之協力義務？或謂旅客參加旅行團於團體集合時，要遵守時間，「守時」是否旅客之協力義務？繳納團費、遵守時間，乍看之，似為本條所指旅客之協力義務，實則不是。蓋本條之旨意在於「旅遊需旅客之行為始能完成」，而前述二種行為態樣，旅客不為其行為時，並非不能完成旅遊。茲另舉一例，旅客參加旅遊，必須將其身分證件交付旅遊營業人，辦理相關手續；如旅客遲不交付，旅遊營業人即無法為其辦理簽證、機位等旅遊必要事項，是以「證件的交付」係本條旅客之協力義務。

(二)旅客不盡協力義務之效果

　　旅遊需旅客之協力義務始能完成，如旅客不盡該協力義務，旅遊營業人之處理方式如下：

1. 定相當期限，催告旅客盡其協力義務。

 所謂「相當期限」是一個不確定的法律概念，其期限要定多久，是否合理適切？端視個案情況而定。

2. 終止契約

 旅遊營業人已定一個合理適切的期限，催告旅客務必在該期限內盡其協力義務，旅客仍未在該期限內為其行為。此時，旅遊營業人得終止契約，避免因該旅客拖延而受影響。

3. 損害賠償

 旅遊營業人依上述情況終止契約後，如因此受有損害，得請求旅客賠償。所謂損害賠償，是要有損害，才能請求；如終止契約，對旅遊營業人並無損害，就不能請求賠償。

4. 送旅客回原出發地

 上述情形係指旅客在出發之前不盡其應盡之協力義務，而經旅遊營業人終止契約。如果係在出發以後發生這種情況而終止契約時，立法者考量此時旅客身在異地，可能人生地不熟或身無分文，因而賦予旅客請求權，請求旅遊營業人墊付費用，將旅客送回出發地。到達後，由旅客將費用附加利息償還旅遊營業人[註三]。

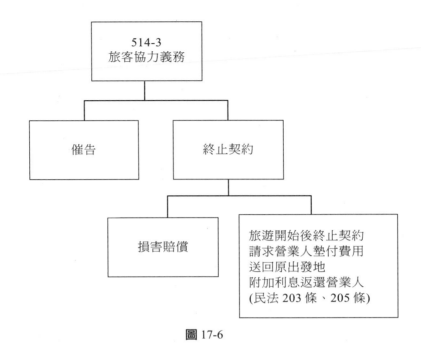

圖 17-6

第 514 條之 4

旅遊開始前,旅客得變更由第三人參加旅遊。旅遊營業人非有正當理由,不得拒絕。

第三人依前項規定為旅客時,如因而增加費用,旅遊營業人得請求其給付。如減少費用,旅客不得請求退還。

旅客報名參加旅遊營業人辦理之旅遊,因故無法參加時,得變更由他人參加。就旅客而言,避免解約賠償;對旅遊營業人來說,亦可維持穩定性,減少困擾,故允許旅客有變更權。

旅客提出變更由他人參加時,除非旅遊營業人有正當理由,否則,不得拒絕。所謂「正當理由」亦是一個不確定法律概念,必須個案認定。茲舉二個例子:張三參加旅遊營業人辦理赴俄羅斯旅遊,出發前三日公司有業務必須親自處理,無法前往旅遊,乃欲變更由李四參加,旅遊營業人考量李四無旅遊目的地國家之簽證,申辦亦來不及,爰拒絕變更由李四參加。又年輕的小夥子王五酷愛冒險旅遊,報名參加旅遊營業人辦理之攀岩行程,臨時有事不能成行,擬變更由年邁並有高血壓、心臟病之老爸參加,經旅遊營業人拒絕其變更。此二種案例,依客觀情事及業界習慣,均可認定為可以當作拒絕旅客變更之正當理由。

旅遊營業人同意旅客變更由第三人參加後,如因此增加費用(例如:航空公司已開立原先旅客之機票,現在要重開變更後的旅客機票,需加手續費),該增加之費用,應由第三人(變更後之旅客)負擔。反之,旅客變更由第三人參加後,如因此減少費

用（例如：國內旅遊 65 歲以上，搭高鐵半票；或在大陸 60 歲以上，景點門票優惠），旅客不能請求退還。

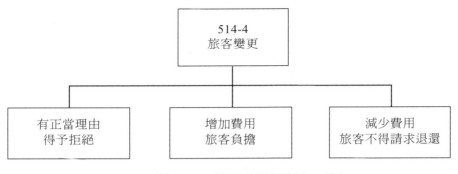

圖 17-7　**（國外旅遊契約第 18 條）**

第 514 條之 5

旅遊營業人非有不得已之事由，不得變更旅遊內容。

旅遊營業人依前項規定變更旅遊內容時，其因此所減少之費用，應退還於旅客；所增加之費用，不得向旅客收取。

旅遊營業人依第一項規定變更旅程時，旅客不同意者，得終止契約。

旅客依前項規定終止契約時，得請求旅遊營業人墊付費用將其送回原出發地。於到達後，由旅客附加利息償還之。

　　旅客參加旅遊營業人舉辦之旅遊活動，其旅程及旅遊內容，於訂約時業經雙方確認，原則上不能再行變更，以維護交易安定性並保障旅客權益。試想，旅客因認同旅遊產品的行程及內容，而與旅遊營業人簽約繳付費用，如允許旅遊營業人變更行程及內容，對旅客而言毫無保障。

　　惟遇有不得已事由，致原訂旅遊行程、內容不能實現時，旅遊營業人依其專業及當時情況，適時調整、變更。

1. 變更旅遊內容，增加之費用，不得向旅客收取，減少之費用應退還於旅客，亦即，危險負擔由旅遊營業人承受，在實務上旅遊營業人以保險方式分擔損失，投保旅行業責任保險附加額外費用（目前屬附加性質，不在旅行業管理規則所定投保範圍內），海外旅遊行程部分，理賠額度每位旅客每日新臺幣 2,000 元，每人上限 20,000 元；國內及離島旅遊行程每日新臺幣 1,000 元，每人上限 10,000 元。

2. 變更旅程時，旅客不同意者，得終止契約。蓋旅客依原訂旅程，可能事先順道安排其他私人個別行程，此時，變更原訂旅程，連帶影響其私人行程，故賦予旅客終止權。

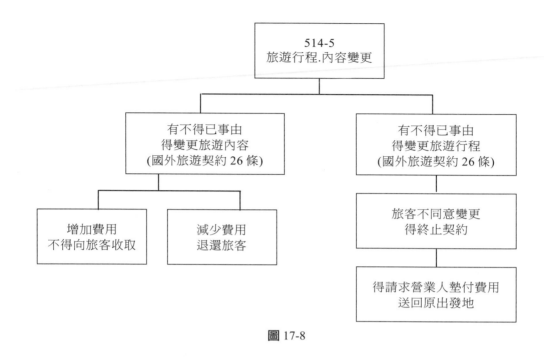

圖 17-8

第 514-6 條

旅遊營業人提供旅遊服務,應使其具備通常之價值及約定之品質。

　　一分錢一分貨,貨價等值,係一般交易行為之準則。旅客購買旅遊行程也不例外,旅遊營業人提供旅遊服務,應具備與旅客約定之品質乃理所當然。除具備約定品質外,也必須具備通常之價值,什麼是通常價值呢?簡單的說,旅遊的通常價值可用紓散身心及增廣見聞二項指標來衡量,旅遊的目的是要放下工作紓散身心及到其他國家地區,觀看一些當地的自然人文景觀、民俗風情。早期,有一案例:臺灣旅行團,在國外當地因「成績」不好,當地導遊在三更半夜敲旅客房門,旅客睡夢中被嚇醒,導遊並語帶威脅表示,「明天成績如仍然很差的話,也是這樣」,該團旅客出國旅遊,不但沒有達到紓散身心目的,反而被威嚇恐嚇,顯然不具備旅遊通常價值。

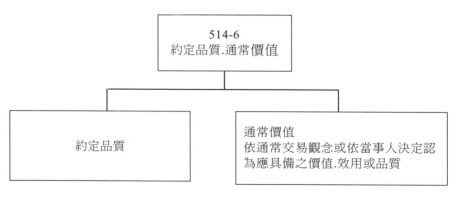

圖 17-9

> **第 514-7 條**
>
> 旅遊服務不具備前條之價值或品質者，旅客得請求旅遊營業人改善之。旅遊營業人不為改善或不能改善時，旅客得請求減少費用，其有難於達預期目的之情形者，並得終止契約。
>
> 因可歸責於旅遊營業人之事由致旅遊服務不具備前條之價值或品質者，旅客除請求減少費用或並終止契約外，並得請求損害賠償。
>
> 旅客依前二項規定終止契約時，旅遊營業人應將旅客送回原出發地，其所生之費用，由旅遊營業人負擔。

第 514-6 條提到，旅遊服務應具備通常之價值及約定之品質，二者都必須具備，如果缺其中一項，就要負瑕疵責任。依 514-7 條規定旅遊營業人應負瑕疵責任時，旅客有下列幾種請求

(一)請求改善

旅遊服務如不符約定品質，第一種方式也是最直接的方式，就是改善，亦即回復到原約定的品質。例如：原約定住某一城堡式五星級酒店，就回復到該城堡酒店住宿。

(二)請求減少費用

旅客請求改善後，旅遊營業人無動於衷不去改善；或有心改善，但事實上卻不能改善；此時，旅客就可請求旅遊營業人減少費用，藉以彌補。至於，減少多少呢？民法並未規定；而依國外旅遊契約範本第 22 條規定，旅行社未依約定等級辦理餐宿、交通旅程或遊覽項目等事宜時，旅客得請求旅行社賠償差額二倍之違約金；旅遊營業人並應提出差額計算之說明，如未提出差額計算之說明，其違約金之計算至少為全部旅遊費用之百分之五。

(三)併請求終止契約

旅遊品質有瑕疵，如旅客認為該瑕疵情形，已難達到旅客所預期的旅遊目的，此時旅客除請求減少費用外，並得終止契約。例如：旅客參加旅行團去英國旅遊，在簽訂旅遊契約時，已向旅遊營業人表明「史前巨石」是他此行最主要的目的，一定要去；如不去史前巨石，旅客就不參加，旅遊營業人也明白旅客意思，並承諾必然列入行程。此種情況下，旅遊營業人如未依約安排，旅客得主張未達到旅遊預期目的。除請求減少費用（未去史前巨石），並得終止契約（退還後續未參加行程的費用）。

(四)併請求損害賠償（可歸責旅遊營業人事由）

品質瑕疵如係因可歸責於旅遊營業人之事由所致者，此種情形較不可原諒。是以，旅客除請求減少費用或並終止契約外，並得請求損害賠償。例如：前述未依約定住宿

特定之五星級城堡酒店，係因旅遊營業人並未事先預訂所致者，即得認定屬於可歸責於旅遊營業人之事由。

　　因品質瑕疵致旅遊難達旅客預期之目的，或品質瑕疵係可歸責旅遊營業人之事由，這二種情形，旅客終止契約時，旅遊營業人應支付費用將旅客送回原出發地。

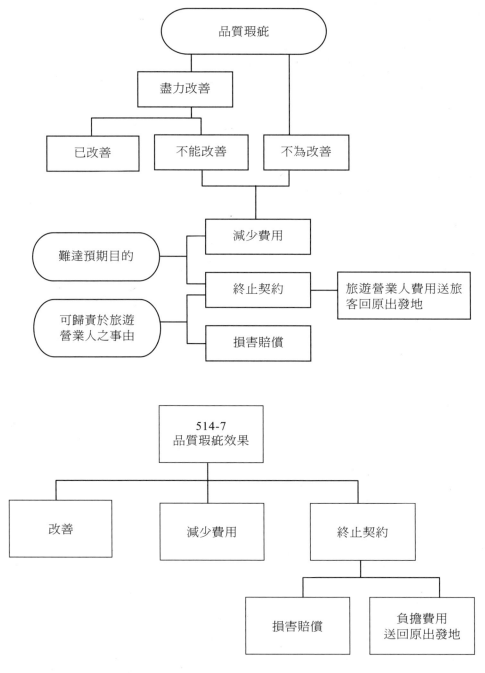

圖 17-10　（國外旅遊契約第 22 條）

> **第 514-8 條**
>
> 因可歸責於旅遊營業人之事由，致旅遊未依約定之旅程進行者，旅客就其時間之浪費，得按日請求賠償相當之金額。但其每日賠償金額，不得超過旅遊營業人所收旅遊費用總額每日平均之數額。

　　時間就是金錢，旅客就其時間之浪費，自得請求賠償。其構成要件及賠償金額說明如下：

(一)有可歸責於旅遊營業人之事由

　　旅遊行程未依約進行，必須係有可歸責於旅遊營業人之事由，始能請求營業人賠償。例如：遊覽車拋錨，領隊延長購物時間，司機迷路等事由致延誤行程。至於「塞車」延誤行程，是否可歸責於旅遊營業人，分述如下：

1. 可預期的塞車，旅遊營業人未事先妥善安排，致延誤行程，應認係可歸責於旅遊營業人之事由，例如：某路段慣性的塞車，或旅遊景點周遭塞車均屬可預期的。

2. 不可預期的塞車，非旅遊營業人可掌控，應不可歸責於旅遊營業人。例如：在高速公路上，前方突然發生重大車禍，造成嚴重塞車。

(二)按日請求賠償相當金額

　　按日請求賠償，乃指按「日」計算，延遲一日，賠償一日之金額。惟延遲多久算一日呢？依國外旅遊契約範本第 24 條規定，浪費五小時以上，以一日計算。另目前法院實務見解，更依此延伸，未滿五小時者，以半日計算。

(三)每日賠償金額，最多為團費總額除以行程天數之數額

　　團費總額，包括機票、保險及食、宿、門票等，如事先預收小費（團費包括小費），則小費亦計入旅遊費用總額。例如：團費（含小費）新臺幣 49000 元，行程 7 天，則每日平均數額為新臺幣 7000 元。

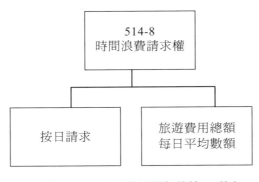

圖 17-11　（國外旅遊契約第 24 條）

> **第 514-9 條**
>
> 旅遊未完成前，旅客得隨時終止契約。但應賠償旅遊營業人因契約終止而生之損害。
>
> 第 514 之 5 第 4 項之規定，於前項情形準用之。

　　旅客參加旅遊營業人辦理之旅遊，其法律關係，屬於民法契約關係；依據私法契約自由原則，旅客得放棄其參加後續行程之權利，隨時終止契約。因此，旅客於出發前已繳清全部團費，旅客終止契約後，其未參加行程之費用，能否請求退還？民法並未規定，而依國外旅遊契約範本第 29 條規定，旅客於旅遊活動開始後中途離隊退出旅遊活動時，不得要求旅行社退還旅遊費用。但旅行社因旅客退出旅遊活動後，應可節省或無須支付之費用，應退還旅客。旅客於旅遊活動開始後，未能及時參加排定之旅遊項目或未能及時搭乘飛機、車、船等交通工具時，視為自願放棄其權利，不得向旅行社要求退費或任何補償。

　　亦即，旅客就終止契約後未參加行程之費用，原則上是不能請求退還的，僅有因旅客退出旅遊能單獨計算所省下之費用，可以請求退還，例如：門票費用。

　　又民法 514-9 條第 1 項但書規定，旅客終止契約後，應賠償旅遊營業人因契約終止而生之損害。依「有損害，才有賠償」原則，旅遊營業人應就「損害」提出舉證，不能空言受到損害。例如：旅客請旅遊營業人額外安排的行程，旅遊營業人已預付費用或定金之損失。有謂：旅客終止契約，恰巧造成營遊營業人原團體人數未達一定規模不能享有團體優惠，是否算是本條之損害？見仁見智，本書認為，其屬於成本之變動，應不能認定係損害。

　　旅客終止契約後，仍得請求旅遊營業人墊付費用，將其送回原出發地，於到達後，由旅客附加利息償還。

　　旅客於旅遊未完成前提出終止契約時，領隊宜先以同理心，關心旅客為何要終止？然後，為明確雙方責任，宜由旅遊營業人所派之領隊，告知旅客終止後，雙方之權利義務關係，並另請旅客以書面載明係本於自由意志離開旅行團、離開時間、地點及離開後自己應注意人身財產安全。

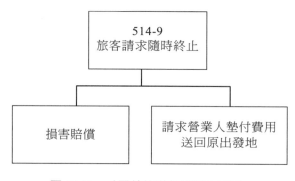

圖 17-12 　（國外旅遊契約第 29 條）

> **第 514 條之 10**
> 旅客在旅遊中發生身體或財產上之事故時，旅遊營業人應為必要之協助及處理。
> 前項之事故，係因非可歸責於旅遊營業人之事由所致者，其所生之費用，由旅客負擔。

旅客在旅遊中發生身體或財產上之事故時，例如：行李遺失、生病、受傷等等。旅遊營業人應以其專業及熱忱，視事故性質為必要之協助及處理。包括：報警、送醫、通知旅客家屬、協尋、請外交部外館協助…。

至於衍生之費用，如事故非可歸責於旅遊營業人，其費用應由旅客自行負擔。例如：晚上自行外出逛街發生車禍，其醫療費用，應由旅客負擔。

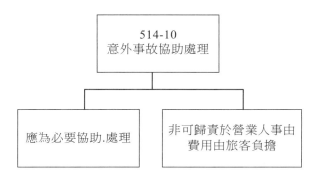

圖 17-13　（國外旅遊契約第３０條）

> **第 514 條之 11**
> 旅遊營業人安排旅客在特定場所購物，其所購物品有瑕疵者，旅客得於所購物品後一個月內，請求旅遊營業人協助其處理。

購物，是旅遊活動之一環，合理的購物對大部分旅客而言亦是一種樂趣。但所購物品如有瑕疵，亦很掃興，僅能請旅遊營業人協助退貨還錢，或更換同款無瑕疵之物品等。旅客請求協助處理之要件（一）在旅遊營業人安排之特定場所購買之物品。如旅客自行在其他場所購物則不能為此請求，（二）所購物品有瑕疵，（三）受領所購物品後一個月內。應特別注意，一個月之期間是以受領物品時為起算點，並非在旅遊行程結束回國後一個月內。

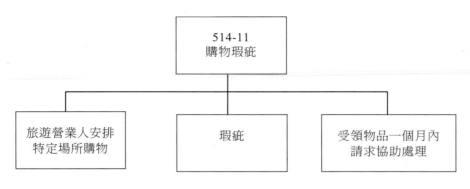

圖 17-14 (國外旅遊契約第 32 條)

> **第 514 條之 12**
> 本節規定之增加、減少或退還費用請求權,損害賠償請求權及墊付費用償還請求權,均自旅遊終了或應終了時起,一年間不行使而消滅。

本條係在說明因旅遊所產生之債權請求權之「消滅時效」。「消滅時效」者,既有權利因一定期間不行使致其請求權消滅之意也。在訴訟上,「消滅時效」需經當事人(債務人)援用,主張債權人之請求權因時效消滅而拒絕給付,法官始能作為裁判基礎。民法 125 條規定,「請求權因十五年間不行使而消滅,但法律所定期間較短者依其規定。」民法 514-12 條即是民法 125 條之特別規定。與「消滅時效」類似者為「除斥期間」,「除斥期間」者,權利預定存續之期間,當事人在權利期間不行使,其權利即消滅。例如,民法第 997 條規定,「因被詐欺或被脅迫而結婚者,得於發見詐欺或脅迫終止後,六個月內向法院請求撤銷之。」該 6 個月即是「除斥期間」。

本節相關條文中,有旅客請求旅遊營業人賠償者,有旅遊營業人請求旅客償還者,其請求權時效,均自旅遊終了或應終了時起一年間不行使而消滅。

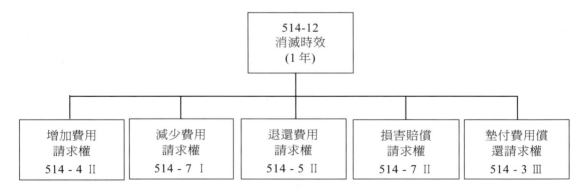

圖 17-15

17-3　國外旅遊契約範本

　　旅遊契約之背景、目的及其相關規定前已有詳細說明，本節就交通部觀光局訂定之國外旅遊契約範本內容簡要說明。

一、契約之主體

　　現行國外旅遊契約範本條文眾多，為方便讀者以最快速的方式攝取其主要意涵，本書以人、時、事、地、物為綱領歸納如下：

(一)人

1. 旅遊契約當事人：一方為旅客，另一方為旅行業。（契約前言）
2. 當事人變更：
 (1) 旅客變更：增加之費用，由變更後之旅客負擔；減少之費用，旅客不得請求返還。（第 18 條）
 (2) 旅行社變更：旅行社將旅客轉讓他旅行業，應經旅客書面同意。（第 19 條）
3. 組團旅遊最低人數。（第 10 條）

(二)時

1. 集合及出發時間。（第 4 條）
2. 簽約日期。（契約末款）
3. 旅遊期間。（第 3 條）

(三)事

　　旅遊契約最核心之內容就是旅客參加旅行社辦理之旅遊，此種情形雙方應辦理事項如下：

1. 旅行社應辦理事項
 (1) 代辦簽證、洽購機票。（第 11 條）
 (2) 代辦簽證手續而持有旅客之證照、印章，應妥慎保管。（第 17 條）
 (3) 依約定安排旅遊內容及行程，不得擅自變更。
 - 旅客要求經旅行社同意之變更。（第 22 條）
 - 不可抗力或不可歸責事由之變更。（第 26 條）
 (4) 導引旅客參觀景點、提供餐飲、住宿及交通工具等服務。
 (5) 指派合格領隊隨團服務。（第 16 條）

(6) 辦理履約保證保險及責任保險。（第 31 條）

(7) 以書面記載事項交付旅客。

(8) 終止契約後，墊付費用將旅客送回原出發地。（第 26、29 條）

(9) 可歸責旅行社之事由終止契約，應負擔費用將旅客送回原出發地。

(10)意外事故之協助處理。（第 30 條）

- 購物瑕疵之協助處理。（第 32 條）
- 不可抗力無法成行之通知義務。（第 14 條）

2. 旅客應辦理事項

(1) 繳付旅遊費用。（第 5 條）

- 旅遊費用涵蓋項目。（第 8 條）
- 旅遊費用未涵蓋項目。（第 9 條）
- 交通費用、遊覽費用之調整。（第 8 條）

(2) 完成旅遊所需行為之協力義務。（第 7 條）

(3) 旅遊期間自行保管證件。（第 17 條）

(四)地

1. 旅遊地區。（第 3 條）
2. 集合及出發地點。（第 4 條）
3. 簽約地點。（契約末款）

(五)物

1. 國外購物（第 32 條）

(1) 購物行程預先列明。

(2) 購物瑕疵處理。

2. 旅行社不得委由旅客攜帶物品回國

二、契約之成立

　　民法第 153 條第 1 項規定，當事人互相表示意思一致者，無論其為明示或默示，契約即為成立。契約簽定與契約成立並不完全等同，沒有簽定旅遊契約並非表示契約未成立。

三、契約之解除

(一)不可歸責於雙方當事人

1. 旅遊契約第 14 條，出發前有法定原因解除契約。
2. 旅遊契約第 15 條，出發前有客觀風險解除契約。

(二)可歸責於旅行社

1. 旅遊契約第 11 條，旅行社未辦妥簽證、機位致無法成行。
2. 旅遊契約第 12 條，可歸責於旅行業之事由致無法成行。

(三)可歸責於旅客

旅遊契約第 13 條，出發前旅客任意解除契約。

四、契約之終止

契約之終止與契約之解除同樣是使契約歸於消滅，但兩者仍有區別。解除契約者，當事人一方因行使解除權，而使契約自始歸於消滅；契約終止者，當事人一方因行使終止權，而使契約自終止起歸於消滅。例如：旅客報名參加旅行社舉辦之旅遊，已繳交定金，嗣因故不能參加，並在出團前 20 日通知旅行社；旅客為此項通知就是行使解除權之意思表示，當意思表示到達旅行社時，就發生解除契約之效力，使契約自始歸於消滅。又如：旅客參加旅行社舉辦之旅遊並已成行，旅客在旅遊行程第三天（行程七天六夜）通知帶團領隊要取消自第四天起之行程；旅客為此項通知就是行使終止權之意思表示。旅遊契約終止後，自終止時起失其效力；除民法另有規定外，旅行社不再對旅客提供旅遊服務。

國外旅遊定型化契約範本

中華民國 105 年 12 月 12 日觀業字第 1050922838 號函修正

立契約書人
（本契約審閱期間至少一日，__年__月__日由甲方攜回審閱）
旅客（以下稱甲方）
姓名：
電話：
住居所：
緊急聯絡人
姓名：
與旅客關係：
電話：
旅行業（以下稱乙方）
公司名稱：
註冊編號：
負責人姓名：
電話：
營業所：
甲乙雙方同意就本旅遊事項，依下列約定辦理。

第一條（國外旅遊之意義）
本契約所謂國外旅遊，係指到中華民國疆域以外其他國家或地區旅遊。
赴中國大陸旅行者，準用本旅遊契約之約定。

第二條（適用之範圍及順序）
甲乙雙方關於本旅遊之權利義務，依本契約條款之約定定之；本契約中未約定者，適用中華民國有關法令之規定。

第三條（旅遊團名稱、旅遊行程及廣告責任）
本旅遊團名稱為＿＿＿＿＿＿＿＿＿＿＿＿
一、旅遊地區（國家、城市或觀光地點）：＿＿＿＿＿＿
二、行程（啟程出發地點、回程之終止地點、日期、交通工具、住宿旅館、餐飲、遊覽、
安排購物行程及其所附隨之服務說明）：＿＿＿＿＿＿
與本契約有關之附件、廣告、宣傳文件、行程表或說明會之說明內容均視為本契約內容之一部分。乙方應確保廣告內容之真實，對甲方所負之義務不得低於廣告之內容。
第一項記載得以所刊登之廣告、宣傳文件、行程表或說明會之說明內容代之。
未記載第一項內容或記載之內容與刊登廣告、宣傳文件、行程表或說明會之說明記載不符者，以最有利於甲方之內容為準。

第四條（集合及出發時地）
甲方應於民國＿＿＿＿年＿＿＿＿月＿＿＿＿日＿＿＿＿時＿＿＿＿分於＿＿＿＿＿＿準時集合出發。甲方未準時到約定地點集合致未能出發，亦未能中途加入旅遊者，視為甲方任意解除契約，乙方得依第十三條之約定，行使損害賠償請求權。

第五條（旅遊費用及付款方式）
旅遊費用：除雙方有特別約定者外，甲方應依下列約定繳付：

一、簽訂本契約時，甲方應以＿＿＿＿（現金、信用卡、轉帳、支票等方式）繳付新臺幣＿＿＿＿＿＿元。

二、其餘款項以＿＿＿＿（現金、信用卡、轉帳、支票等方式）於出發前三日或說明會時繳清。

前項之特別約定，除經雙方同意並增訂其他協議事項於本契約第三十七條，乙方不得以任何名義要求增加旅遊費用。

第六條（旅客怠於給付旅遊費用之效力）

甲方因可歸責自己之事由，怠於給付旅遊費用者，乙方得定相當期限催告甲方給付，甲方逾期不為給付者，乙方得終止契約。甲方應賠償之費用，依第十三條約定辦理；乙方如有其他損害，並得請求賠償。

第七條（旅客協力義務）

旅遊需甲方之行為始能完成，而甲方不為其行為者，乙方得定相當期限，催告甲方為之。甲方逾期不為其行為者，乙方得終止契約，並得請求賠償因契約終止而生之損害。

旅遊開始後，乙方依前項規定終止契約時，甲方得請求乙方墊付費用將其送回原出發地。於到達後，由甲方附加年利率＿％利息償還乙方。

第八條（旅遊費用所涵蓋之項目）

甲方依第五條約定繳納之旅遊費用，除雙方依第三十七條另有約定以外，應包括下列項目：

一、代辦證件之行政規費：乙方代理甲方辦理出國所需之手續費及簽證費及其他規費。

二、交通運輸費：旅程所需各種交通運輸之費用。

三、餐飲費：旅程中所列應由乙方安排之餐飲費用。

四、住宿費：旅程中所列住宿及旅館之費用，如甲方需要單人房，經乙方同意安排者，甲方應補繳所需差額。

五、遊覽費用：旅程中所列之一切遊覽費用及入場門票費等。

六、接送費：旅遊期間機場、港口、車站等與旅館間之一切接送費用。

七、行李費：團體行李往返機場、港口、車站等與旅館間之一切接送費用及團體行李接送人員之小費，行李數量之重量依航空公司規定辦理。

八、稅捐：各地機場服務稅捐及團體餐宿稅捐。

九、服務費：領隊及其他乙方為甲方安排服務人員之報酬。

十、保險費：責任保險及履約保證保險。

前項第二款交通運輸費及第五款遊覽費用，其費用於契約簽訂後經政府機關或經營管理業者公布調高或調低逾百分之十者，應由甲方補足，或由乙方退還。

第一項第二款至第五款之年長者門票減免、兒童住宿不佔床及各項優惠等，詳如附件（報價單）。如契約相關文件均未記載者，甲方得請求如實退還差額。

第九條（旅遊費用所未涵蓋項目）

第五條之旅遊費用，除雙方依第三十七條另有約定者外，不包含下列項目：

一、非本旅遊契約所列行程之一切費用。

二、甲方之個人費用：如自費行程費用、行李超重費、飲料及酒類、洗衣、電話、網際網路使用費、私人交通費、行程外陪同購物之報酬、自由活動費、個人傷病醫療費、宜自行給與提供個人服務者（如旅館客房服務人員）之小費或尋回遺失物費用及報酬。

三、未列入旅程之簽證、機票及其他有關費用。

四、建議任意給予隨團領隊人員、當地導遊、司機之小費。

五、保險費：甲方自行投保旅行平安保險之費用。

六、其他由乙方代辦代收之費用。

　　前項第二款、第四款建議給予之小費，乙方應於出發前，說明各觀光地區小費收取狀況及約略金額。

第十條（組團旅遊最低人數）

　　本旅遊團須有＿＿＿＿人以上簽約參加始組成。如未達前定人數，乙方應於預訂出發之＿＿＿＿日前（至少七日，如未記載時，視為七日）通知甲方解除契約；怠於通知致甲方受損害者，乙方應賠償甲方損害。

前項組團人數如未記載者，視為無最低組團人數；其保證出團者，亦同。

　　乙方依第一項規定解除契約後，得依下列方式之一，返還或移作依第二款成立之新旅遊契約之旅遊費用：

　　一、退還甲方已交付之全部費用。但乙方已代繳之行政規費得予扣除。

　　二、徵得甲方同意，訂定另一旅遊契約，將依第一項解除契約應返還甲方之全部費用，移作該另訂之旅遊契約之費用全部或一部。如有超出之贍餘費用，應退還甲方。

第十一條（代辦簽證、洽購機票）

　　如確定所組團體能成行，乙方即應負責為甲方申辦護照及依旅程所需之簽證，並代訂妥機位及旅館。乙方應於預定出發七日前，或於舉行出國說明會時，將甲方之護照、簽證、機票、機位、旅館及其他必要事項向甲方報告，並以書面行程表確認之。乙方怠於履行上述義務時，甲方得拒絕參加旅遊並解除契約，乙方即應退還甲方所繳之所有費用。

　　乙方應於預定出發日前，將本契約所列旅遊地之地區城市、國家或觀光點之風俗人情、地理位置或其他有關旅遊應注意事項儘量提供甲方旅遊參考。

第十二條（因可歸責於旅行業之事由致無法成行）

　　因可歸責於乙方之事由，致旅遊活動無法成行者，乙方於知悉旅遊活動無法成行時，應即通知甲方且說明其事由，並退還甲方已繳之旅遊費用。乙方怠於通知者，應賠償甲方依旅遊費用之全部計算之違約金。

　　乙方已為前項通知者，則按通知到達甲方時，距出發日期時間之長短，依下列規定計算其應賠償甲方之違約金：

　　一、通知於出發日前第四十一日以前到達者，賠償旅遊費用百分之五。

　　二、通知於出發日前第三十一日至第四十日以內到達者，賠償旅遊費用百分之十。

　　三、通知於出發日前第二十一日至第三十日以內到達者，賠償旅遊費用百分之二十。

　　四、通知於出發日前第二日至第二十日以內到達者，賠償旅遊費用百分之三十。

　　五、通知於出發日前一日到達者，賠償旅遊費用百分之五十。

　　六、通知於出發當日以後到達者，賠償旅遊費用百分之一百。

　　甲方如能證明其所受損害超過前項各款基準者，得就其實際損害請求賠償。

第十三條（出發前旅客任意解除契約及其責任）

　　甲方於旅遊活動開始前解除契約者，應依乙方提供之收據，繳交行政規費，並應賠償乙方之損失，其賠償基準如下：

　　一、旅遊開始前第四十一日以前解除契約者，賠償旅遊費用百分之五。

　　二、旅遊開始前第三十一日至第四十日以內解除契約者，賠償旅遊費用百分之十。

　　三、旅遊開始前第二十一日至第三十日以內解除契約者，賠償旅遊費用百分之二十。

　　四、旅遊開始前第二日至第二十日以內解除契約者，賠償旅遊費用百分之三十。

　　五、旅遊開始前一日解除契約者，賠償旅遊費用百分之五十。

　　六、甲方於旅遊開始日或開始後解除契約或未通知不參加者，賠償旅遊費用百分之一百。

　　前項規定作為損害賠償計算基準之旅遊費用，應先扣除行政規費後計算之。

　　乙方如能證明其所受損害超過第一項之各款基準者，得就其實際損害請求賠償。

第十四條（出發前有法定原因解除契約）

因不可抗力或不可歸責於雙方當事人之事由，致本契約之全部或一部無法履行時，任何一方得解除契約，且不負損害賠償責任。

前項情形，乙方應提出已代繳之行政規費或履行本契約已支付之必要費用之單據，經核實後予以扣除，並將餘款退還甲方。

任何一方知悉旅遊活動無法成行時，應即通知他方並說明其事由；其怠於通知致他方受有損害時，應負賠償責任。

為維護本契約旅遊團體之安全與利益，乙方依第一項為解除契約後，應為有利於團體旅遊之必要措置。

第十五條（出發前客觀風險事由解除契約）

出發前，本旅遊團所前往旅遊地區之一，有事實足認危害旅客生命、身體、健康、財產安全之虞者，準用前條之規定，得解除契約。但解除之一方，應另按旅遊費用百分之____補償他方（不得超過百分之五）。

第十六條（領隊）

乙方應指派領有領隊執業證之領隊。

乙方違反前項規定，應賠償甲方每人以每日新臺幣一千五百元乘以全部旅遊日數，再除以實際出團人數計算之三倍違約金。甲方受有其他損害者，並得請求乙方損害賠償。

領隊應帶領甲方出國旅遊，並為甲方辦理出入國境手續、交通、食宿、遊覽及其他完成旅遊所須之往返全程隨團服務。

第十七條（證照之保管及返還）

乙方代理甲方辦理出國簽證或旅遊手續時，應妥慎保管甲方之各項證照，及申請該證照而持有甲方之印章、身分證等，乙方如有遺失或毀損者，應行補辦；如致甲方受損害者，應賠償甲方之損害。

甲方於旅遊期間，應自行保管其自有之旅遊證件。但基於辦理通關過境等手續之必要，或經乙方同意者，得交由乙方保管。

前二項旅遊證件，乙方及其受僱人應以善良管理人之注意保管之；甲方得隨時取回，乙方及其受僱人不得拒絕。

第十八條（旅客之變更權）

甲方於旅遊開始___日前，因故不能參加旅遊者，得變更由第三人參加旅遊。乙方非有正當理由，不得拒絕。

前項情形，如因而增加費用，乙方得請求該變更後之第三人給付；如減少費用，甲方不得請求返還。甲方並應於接到乙方通知後____日內協同該第三人到乙方營業處所辦理契約承擔手續。

承受本契約之第三人，與甲方雙方辦理承擔手續完畢起，承繼甲方基於本契約之一切權利義務。

第十九條（旅行業務之轉讓）

乙方於出發前如將本契約變更轉讓予其他旅行業者，應經甲方書面同意。甲方如不同意者，得解除契約，乙方應即時將甲方已繳之全部旅遊費用退還；甲方受有損害者，並得請求賠償。

甲方於出發後始發覺或被告知本契約已轉讓其他旅行業，乙方應賠償甲方全部旅遊費用百分之五之違約金；甲方受有損害者，並得請求賠償。受讓之旅行業者或其履行輔助人，關於旅遊義務之違反，有故意或過失時，甲方亦得請求讓與之旅行業者負責。

第二十條（國外旅行業責任歸屬）

乙方委託國外旅行業安排旅遊活動，因國外旅行業有違反本契約或其他不法情事，致甲方受損害時，乙方應與自己之違約或不法行為負同一責任。但由甲方自行指定或旅行地特殊情形而無法選擇受託者，不在此限。

第二十一條（賠償之代位）

乙方於賠償甲方所受損害後，甲方應將其對第三人之損害賠償請求權讓與乙方，並交付行使損害賠償請求權所需之相關文件及證據。

第二十二條（因可歸責於旅行業之事由致旅遊內容變更）

旅程中之食宿、交通、觀光點及遊覽項目等，應依本契約所訂等級與內容辦理，甲方不得要求變更，但乙方同意甲方之要求而變更者，不在此限，惟其所增加之費用應由甲方負擔。除非有本契約第十四條或第二十六條之情事，乙方不得以任何名義或理由變更旅遊內容。因可歸責於乙方之事由，致未達成旅遊契約所定旅程、交通、食宿或遊覽項目等事宜時，甲方得請求乙方賠償各該差額二倍之違約金。

乙方應提出前項差額計算之說明，如未提出差額計算之說明時，其違約金之計算至少為全部旅遊費用之百分之五。

甲方受有損害者，另得請求賠償。

第二十三條（因可歸責於旅行業之事由致無法完成旅遊或致旅客遭留置）

旅行團出發後，因可歸責於乙方之事由，致甲方因簽證、機票或其他問題無法完成其中之部分旅遊者，乙方除依二十四條規定辦理外，另應以自己之費用安排甲方至次一旅遊地，與其他團員會合；無法完成旅遊之情形，對全部團員均屬存在時，並應依相當之條件安排其他旅遊活動代之；如無次一旅遊地時，應安排甲方返國。等候安排行程期間，甲方所產生之食宿、交通或其他必要費用，應由乙方負擔。

前項情形，乙方怠於安排交通時，甲方得搭乘相當等級之交通工具至次一旅遊地或返國；其所支出之費用，應由乙方負擔。

乙方於第一項、第二項情形未安排交通或替代旅遊時，應退還甲方未旅遊地部分之費用，並賠償同額之懲罰性違約金。

因可歸責於乙方之事由，致甲方遭恐怖分子留置、當地政府逮捕、羈押或留置時，乙方應賠償甲方以每日新臺幣二萬元乘以逮捕羈押或留置日數計算之懲罰性違約金，並應負責迅速接洽救助事宜，將甲方安排返國，其所需一切費用，由乙方負擔。留置時數在五小時以上未滿一日者，以一日計。

第二十四條（因可歸責於旅行業之事由致行程延誤時間）

因可歸責於乙方之事由，致延誤行程期間，甲方所支出之食宿或其他必要費用，應由乙方負擔。甲方就其時間之浪費，得按日請求賠償。每日賠償金額，以全部旅遊費用除以全部旅遊日數計算。但行程延誤之時間浪費，以不超過全部旅遊日數為限。

前項每日延誤行程之時間浪費，在五小時以上未滿一日者，以一日計算。

甲方受有其他損害者，另得請求賠償。

第二十五條（旅行業棄置或留滯旅客）

乙方於旅遊途中，因故意棄置或留滯甲方時，除應負擔棄置或留滯期間甲方支出之食宿及其他必要費用，按實計算退還甲方未完成旅程之費用，及由出發地至第一旅遊地與最後旅遊地返回之交通費用外，並應至少賠償依全部旅遊費用除以全部旅遊日數乘以棄置或留滯日數後相同金額五倍之違約金。

乙方於旅遊途中，因重大過失有前項棄置或留滯甲方情事時，乙方除應依前項規定負擔相關費用外，並應賠償依前項規定計算之三倍違約金。

　　乙方於旅遊途中，因過失有第一項棄置或留滯甲方情事時，乙方除應依前項規定負擔相關費用外，並應賠償依第一項規定計算之一倍違約金。

　　前三項情形之棄置或留滯甲方之時間，在五小時以上未滿一日者，以一日計算；乙方並應儘速依預訂旅程安排旅遊活動，或安排甲方返國。

　　甲方受有損害者，另得請求賠償。

第二十六條（旅遊途中因不可抗力或不可歸責於旅行業之事由致旅遊內容變更）

　　旅遊途中因不可抗力或不可歸責於乙方之事由，致無法依預定之旅程、交通、食宿或遊覽項目等履行時，為維護本契約旅遊團體之安全及利益，乙方得變更旅程、遊覽項目或更換食宿、旅程；其因此所增加之費用，不得向甲方收取，所減少之費用，應退還甲方。

　　甲方不同意前項變更旅程時，得終止本契約，並得請求乙方墊付費用將其送回原出發地，於到達後附加年利率__%利息償還乙方。

第二十七條 （責任歸屬及協辦）

　　旅遊期間，因不可歸責於乙方之事由，致甲方搭乘飛機、輪船、火車、捷運、纜車等大眾運輸工具所受損害者，應由各該提供服務之業者直接對甲方負責。但乙方應盡善良管理人之注意，協助甲方處理。

第二十八條（旅客終止契約後之回程安排）

　　甲方於旅遊活動開始後，怠於配合乙方完成旅遊所需之行為致影響後續旅遊行程，而終止契約者，甲方得請求乙方墊付費用將其送回原出發地，於到達後附加年利率___%利息償還之，乙方不得拒絕。

　　前項情形，乙方因甲方退出旅遊活動後，應可節省或無須支出之費用，應退還甲方。

　　乙方因第一項事由所受之損害，得向甲方請求賠償。

第二十九條 （出發後旅客任意終止契約）

　　甲方於旅遊活動開始後，中途離隊退出旅遊活動時，不得要求乙方退還旅遊費用。

　　前項情形，乙方因甲方退出旅遊活動後，應可節省或無須支出之費用，應退還甲方。乙方並應為甲方安排脫隊後返回出發地之住宿及交通，其費用由甲方負擔。

　　甲方於旅遊活動開始後，未能及時參加依本契約所排定之行程者，視為自願放棄其權利，不得向乙方要求退費或任何補償。

第三十條（旅行業之協助處理義務）

　　甲方在旅遊中發生身體或財產上之事故時，乙方應盡善良管理人之注意為必要之協助及處理。

　　前項之事故，係因非可歸責於乙方之事由所致者，其所生之費用，由甲方負擔。

第三十一條（旅行業應投保責任保險及履約保證保險）

　　乙方應依主管機關之規定辦理責任保險及履約保證保險。責任保險投保金額：

一、□依法令規定。

二、□高於法令規定，金額為：

　　(一)每一旅客意外死亡新臺幣_____元。

　　(二)每一旅客因意外事故所致體傷之醫療費用新臺幣_____元。

　　(三)國外旅遊善後處理費用新臺幣_____元。

　　(四)每一旅客證件遺失之損害賠償費用新臺幣_____元。

　　乙方如未依前項規定投保者，於發生旅遊事故或不能履約之情形，應以主管機關規定最低投保金額計算其應理賠金額之三倍作為賠償金額。

　　乙方應於出團前，告知甲方有關投保旅行業責任保險之保險公司名稱及其連絡方式，以備甲方查詢。

第三十二條（購物及瑕疵損害之處理方式）

為顧及旅客之購物方便，乙方如安排甲方購買禮品時，應於本契約第三條所列行程中預先載明。乙方不得於旅遊途中，臨時安排購物行程。但經甲方要求或同意者，不在此限。

乙方安排特定場所購物，所購物品有貨價與品質不相當或瑕疵者，甲方得於受領所購物品後一個月內，請求乙方協助處理。

乙方不得以任何理由或名義要求甲方代為攜帶物品返國。

第三十三條（誠信原則）

甲乙雙方應以誠信原則履行本契約。乙方依旅行業管理規則之規定，委託他旅行業代為招攬時，不得以未直接收甲方繳納費用，或以非直接招攬甲方參加本旅遊，或以本契約實際上非由乙方參與簽訂為抗辯。

第三十四條（消費爭議處理）

本契約履約過程中發生爭議時，乙方應即主動與甲方協商解決之。

乙方消費爭議處理申訴（客服）專線或電子信箱：

乙方對甲方之消費爭議申訴，應於三個營業日內專人聯繫處理，並依據消費者保護法之規定，自申訴之日起十五日內妥適處理之。

雙方經協商後仍無法解決爭議時，甲方得向交通部觀光局、直轄市或各縣（市）消費者保護官、直轄市或各縣（市）消費者爭議調解委員會、中華民國旅行業品質保障協會或鄉（鎮、市、區）公所調解委員會提出調解（處）申請，乙方除有正當理由外，不得拒絕出席調解（處）會。

第三十五條（個人資料之保護）

乙方因履行本契約之需要，於代辦證件、安排交通工具、住宿、餐飲、遊覽及其所附隨服務之目的內，甲方同意乙方得依法規規定蒐集、處理、傳輸及利用其個人資料。

甲方：

□不同意（甲方如不同意，乙方將無法提供本契約之旅遊服務）。

簽名：

□同意。

簽名：

（二者擇一勾選；未勾選者，視為不同意）

前項甲方之個人資料，乙方負有保密義務，非經甲方書面同意或依法規規定，不得將其個人資料提供予第三人。

第一項甲方個人資料蒐集之特定目的消失或旅遊終了時，乙方應主動或依甲方之請求，刪除、停止處理或利用甲方個人資料。但因執行職務或業務所必須或經甲方書面同意者，不在此限。

乙方發現第一項甲方個人資料遭竊取、竄改、毀損、滅失或洩漏時，應即向主管機關通報，並立即查明發生原因及責任歸屬，且依實際狀況採取必要措施。

前項情形，乙方應以書面、簡訊或其他適當方式通知甲方，使其可得知悉各該事實及乙方已採取之處理措施、客服電話窗口等資訊。

第三十六條（約定合意管轄法院）

甲、乙雙方就本契約有關之爭議，以中華民國之法律為準據法。

因本契約發生訴訟時，甲乙雙方同意以_____地方法院為第一審管轄法院，但不得排除消費者保護法第四十七條或民事訴訟法第四百三十六條之九規定之小額訴訟管轄法院之適用。

第三十七條（其他協議事項）

甲乙雙方同意遵守下列各項：

一、甲方□同意□不同意乙方將其姓名提供給其他同團旅客。

二、

三、

前項協議事項，如有變更本契約其他條款之規定，除經交通部觀光局核准，其約定無效，但有利於甲方者，不在此限。

訂約人

甲方：

　住（居）所地址：

　身分證字號（統一編號）：

　電話或傳真：

乙方（公司名稱）：

　註　冊　編　號：

　負　責　人：

　住　　　　址：

　電話或傳真：

乙方委託之旅行業副署：（本契約如係綜合或甲種旅行業自行組團而與旅客簽約者，下列各項免填）

　公　司　名　稱：

　註　冊　編　號：

　負　責　人：

　住　　　　址：

　電話或傳真：

簽約日期：中華民國　　　　　年　　　月　　　　日

（如未記載，以首次交付金額之日為簽約日期）

簽約地點：

　　　　　　（如未記載，以甲方住（居）所地為簽約地點）

為方便讀者比較，彙整旅遊契約中有關「期間」及「賠償」相關規定如下：

表 17-1 國外旅遊定型化契約範本關於期間彙整表

事由	期間	旅遊契約範本條次
繳清團費	出發前三日	第 5 條
未達組團人數通知解除契約	出發前七日	第 10 條
告知旅客簽證、機票、住宿等	出發前七日	第 11 條
購物瑕疵協助處理	受領物品後一個月內	第 32 條
請求權時效	旅遊終了後一年	民法第 514 條之 12

表 17-2 國外旅遊定型化契約範本關於賠償彙整表

事由		賠償		旅遊契約範本條次
未依規定投保		依主管機關所定最低投保金額三倍		第 31 條
旅客遭逮捕.羈押.留置		每日新臺幣 2 萬元 （2 萬元 × 留置日數）		第 23 條
旅客出發後始知被轉讓		團費 5%		第 19 條
不符約定品質		差額 2 倍		第 22 條
延誤行程		$\dfrac{\text{旅遊費用總額}}{\text{旅遊日數}} \times$ 延誤日數		第 24 條
棄置留滯旅客	故意	$\dfrac{\text{旅遊費用總額}}{\text{旅遊日數}} \times$ 棄置日數 × 5 倍		第 25 條
	重大過失	$\dfrac{\text{旅遊費用總額}}{\text{旅遊日數}} \times$ 棄置日數 × 3 倍		
	過失	$\dfrac{\text{旅遊費用總額}}{\text{旅遊日數}} \times$ 棄置日數 × 1 倍		
出發前客觀風險事由解約		旅遊費用 5%		第 15 條
旅行社過失無法出團		通知情形	賠償比例	第 12 條
		41 日前	團費 5%	
		31 日前	團費 10%	
		21—30 日前	團費 20%	
		2—20 日前	團費 30%	
		1 日前	團費 50%	
		出發當日	團費 100%	
		怠於通知	團費 100%	

17-4 附記

國外旅遊契約範本自民國 93 年 11 月修正發布迄今已逾十年，交通部觀光局研擬修正條文草案，陳報行政院消費者保護處審議，並於民國 105 年 12 月 12 日修正發布，其主要修正重點如下：

1. 旅遊費用中涉及長者門票減免、兒童住宿不佔床等優惠減免規定，旅行業應揭示該費用之優惠減免規定；如契約相關文件均未記載者，旅客得請求退還差額。

2. 旅行業與旅客約定組團最低人數，應於契約中切實記載；如未記載者視為無最低組團人數之約定，其「保證出團」者亦同。

3. 因可歸責於旅行社之事由致無法成行，旅行社應通知旅客。距出發日期時間之長短計算應賠償旅客之違約金，增列一個級距「通知於出發日前第四十一日以前到達者，賠償旅遊費用百分之五。」

4. 出發前旅客任意解除契約，旅客應即通知旅行社。其通知到達旅行社時，距出發日期時間之長短計算應賠償旅行社之違約金，增列一個級距「旅遊開始前第四十一日以前解除契約者，賠償旅遊費用百分之五。」

5. 旅行社因不可抗力或不可歸責於雙方當事人之事由，解除契約時，旅行社扣除已支付之必要費用後，其餘款項應退還旅客。本次修正時，對於該項費用應由旅行社提出已代繳之規費或履行本契約已支付必要費用之單據，經核實後始能扣除。

6. 旅行社未依規定指派領有領隊執業證之領隊，旅客除得請求旅行社損害賠償（有損害始有賠償）外，另增列「應賠償旅客每人以每日新臺幣一千五百元乘以全部旅遊日數，再除以實際出團人數計算之三倍違約金。」

7. 旅行社未依契約所定等級辦理餐宿、交通或遊覽項目等事宜時，旅客得請求旅行社賠償差額二倍之違約金。本次修正時，增列「旅行社應提出前項差額計算之說明，如未提出差額計算說明時，其違約金之計算至少為全部旅遊費用之百分之五，旅客受有其他損害者，並得請求損害賠償。」

8. 因可歸責於旅行社之事由，致旅客遭當地政府逮捕羈押或留置時，旅行社應賠償旅客以每日新臺幣二萬元計算之違約金。本次修正時，增列（一）留置時數在五小時以上未滿一日者，以一日計算。（二）旅客遭恐怖份子留置時，旅行社亦應依本項規定賠償旅客。

9. 旅行社因故意或重大過失，將旅客棄置或留滯國外不顧時，其應賠償旅客之違約金，依修正前規定，無論是故意或重大過失均是賠償旅客全部旅遊費用五倍違約金。本次修正如下：

 (1) 將計算違約金之基準，由「全部旅遊費用」修正為「依全部旅遊費用除以全部旅遊日數乘以棄置或留滯日數後之金額。」

(2) 將故意或重大過失之責任予以區分。其屬故意者，賠償上述金額之五倍違約金；其屬重大過失者，賠償上述金額之三倍違約金；一般過失者則為一倍。

10. 增訂雙方消費爭議之處理，明定旅行社應主動與旅客協商解決，並應於旅客申訴後三個營業日內聯繫處理，同時依據消費者保護法之規定，自申訴之日起十五日內妥適處理。

11. 增訂個人資料之保護，明定旅行社僅得於履行本契約之需要，於代辦證件、安排交通工具、住宿、餐飲、遊覽及其所附隨服務之目的內，蒐集、處理、傳輸及利用旅客之個人資料，並負有保密義務，非經旅客書面同意或法規規定，不得將旅客資料提供第三人利用。旅行社對旅客個人資料蒐集之特定目的消失或旅遊終了時，應主動或依旅客之請求，刪除、停止處理或利用旅客個人資料。

12. 增訂雙方合意管轄之約定。

另近年來，郵輪國外旅遊興起，而郵輪旅遊與一般旅行團體性質不同，尤其在收取定金及取消參加的規定，較一般旅遊嚴謹。為此，交通部觀光局已針對郵輪旅遊的特性邀集業者、學者專家研訂「郵輪國外旅遊定型化契約範本」陳報行政院消費者保護處審議。所謂「郵輪旅遊」，係以郵輪作為旅遊行程，及食宿、交通的一種旅遊方式，包括郵輪航程彎靠上岸觀光行程在內，而郵輪國外旅遊定型化契約規範的「郵輪國外旅遊」，其適用之旅遊行程，包括：一、郵輪遊程(食、宿、娛、購均在郵輪)。二、郵輪遊程結合靠岸岸上觀光(陸地行程)。三、郵輪遊程結合其他旅遊行程等三種態樣；如僅以郵輪作為交通工具，則非屬郵輪旅遊。

鑒於郵輪旅遊其收取定金及取消參加之規範，均較一般旅遊團體嚴格。例如：旅客報名後取消組團，至少要在出發前 90 天以前通知旅行社取消（一般旅遊之國外旅遊契約範本為 41 天）。因此，在實務上，旅行業係在契約的「協議事項」中明文記載該協議事項應報交通部觀光局核准，始能生效。交通部觀光局亦於民國 104 年 5 月 7 日觀業字第 1043001793 號函頒「旅行業辦理郵輪旅遊應注意事項」，惟有時旅行社未依規定報核，或已報尚未核准，就屆出團日期，常造成困擾。未來郵輪國外旅遊專用的契約範本發布實施後，當可減少糾紛。

17-5　國外旅遊定型化契約書範本法條意旨架構圖

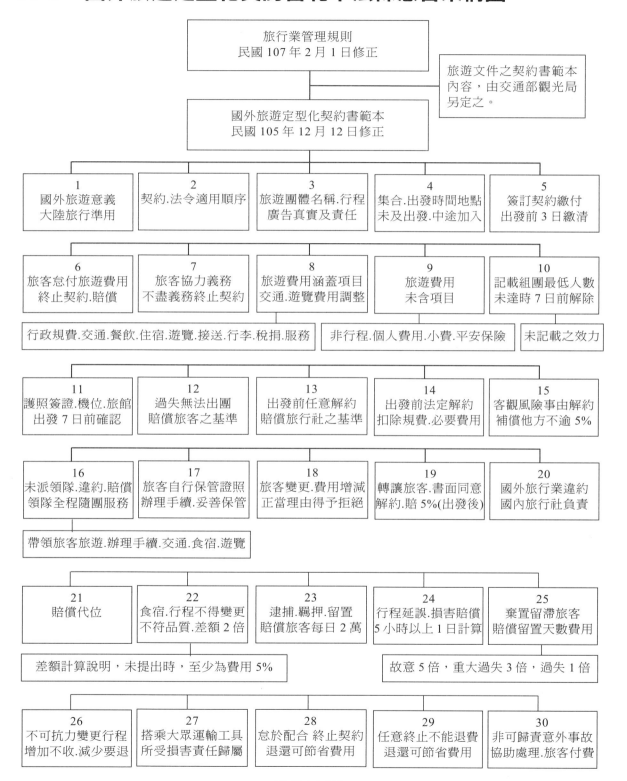

圖 17-16（1）

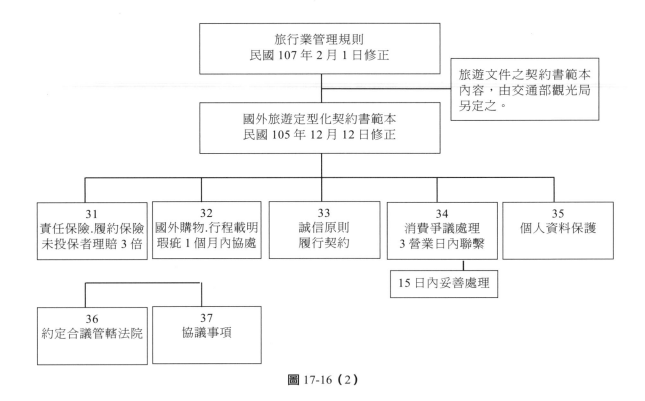

圖 17-16（2）

17-6　自我評量

1. 旅遊契約國際公約的主要規範有那些？

2. 請依民法規定，回答以下問題

 (1) 何謂旅遊營業人？何謂旅遊服務？

 (2) 旅客時間浪費請求權？

 (3) 旅遊不具備約定品質或通常價值時，旅客有何請求權？

 (4) 消滅時效

3. 請依國外旅遊契約書範本，回答以下問題

 (1) 旅客或旅行業解除契約的情形有那幾種情形？

 (2) 旅客中途退出旅遊時，其已繳之團費，可以申請退還？

 (3) 解除契約與終止契約有何區別？

 (4) 因可歸責於旅行業之事由，致旅客遭逮捕、羈押、留置時，旅行業應如何處理及賠償旅客？

 (5) 旅行業因故意或重大過失將旅客棄置，應如何賠償旅客？

 (6) 因不可抗力變更旅遊內容，其費用之增加或減少，應如何處理？

17-7　註釋

註一　民法最後一個條文，其條次是第 1225 條，但其中有增、刪，故實際條文可能不是 1225 條。

註二　旅行業管理規則第 24 條第 2 項規定，團體旅遊文件之契約書應載明下列事項，並報請交通部觀光局核准後，始得實施：

1. 公司名稱、地址、代表人姓名、旅行業執照字號及註冊編號。
2. 旅遊地區、行程、起程及回程終止之地點及日期。
3. 有關交通、旅館、膳食、遊覽及計畫行程中所附隨之其他服務詳細說明。
4. 組成旅遊團體最低限度之旅客人數。
5. 旅遊全程所需繳納之全部費用及付款條件。
6. 旅客得解除契約之事由及條件。
7. 發生旅行事故或旅行業因違約對旅客所生之損害賠償責任。
8. 責任保險及履約保證保險有關旅客之權益。
9. 其他協議條款。

註三

1. 民法第 203 條規定，應付利息之債務，其利率未經約定，亦無法律可據者，週年利率為百分之五。
2. 民法第 204 條規定，約定利率逾週年百分之十二者，經一年後，債務人得隨時清償原本。但須於一個月前預告債權人。前項清償之權利，不得以契約除去或限制之。
3. 民法第 205 條規定，約定利率，超過週年百分之二十者，債權人對於超過部分之利息，無請求權。

個別旅客訂房契約 18 CHAPTER

18-1 沿革

自民國 90 年實施週休二日以來（民國 87 年先試辦隔週休二日），國內旅遊盛行，國人自行訂房旅遊相對增加，其衍生之訂房糾紛亦困擾業者及消費者。其中以取消訂房、定金額度及房價包含項目等三種消費糾紛居多。

為明確業者及消費者間之權利義務關係，交通部訂定「觀光旅館業與旅館業及民宿個別旅客直接訂房定型化契約應記載及不得記載事項」（民國 106 年 1 月 24 日修正名稱為「個別旅客訂房定型化契約應記載及不得記載事項」）。

18-2 訂房契約之規範

一、明定房價及其服務範圍

1. 房價總額含稅及服務費＿＿＿＿＿＿元。
2. 服務範圍，住宿為當然必要之項目，其餘餐點（早、午、晚、下午茶）、空調、盥洗用具、網際網路、接送…等項目，是否提供？均以「勾選」方式於契約中列明。

二、定金之收取

民法第 248 條規定，訂約當事人之一方，由他方受有定金時，推定其契約成立。旅客於訂房時，旅館業者是否收取定金？或收取多少？悉由雙方當事人約定。惟依訂房定型化契約範本規定，約定收取定金時，其金額不得逾約定總房價百分之三十，但預定住宿日為三日以上之連續假日期間，定金得提高至約定房價總金額百分之五十。

三、旅客取消訂房

(一)收取定金者

　　旅客於訂房後，因自己事由欲行取消時，應儘速通知旅館業者，俾旅館業者再接受第三人訂房。依訂房定型化契約範本規定，旅客在預定住宿日 14 日前通知旅館業者取消訂房，即可不負取消責任，請求退還全部定金。如果，旅客係在預定住宿日當日才通知取消，或怠於通知時，旅館業者得不退還旅客已付全部定金。亦即旅客取消訂房時，愈早通知旅館業者，得請求退還之比例愈高。

表 18-1

通知取消訂房之時間 預定住宿日（　）前	得請求退還已付定金比例
（14 日）前	100%
（10 至 13 日）前	70%
（7 至 9 日）前	50%
（4 至 6 日）前	40%
（2 至 3 日）前	30%
（1 日）前	20%
當日	0

(二)預收約定房價總金額者

1. 比例退還預收約定房價總金額。

表 18-2

通知取消訂房之時間 預定住宿日（　）前	得請求退還已付房價總金額比例
（3 日）前	100%
（1 至 2 日）前	50%
當日	0

2. 一年內保留已付金額作為日後消費折抵使用。

　　(1) 旅客解約通知於預定住宿日當日前到達者，得於一年內保留已付金額做為日後消費折抵使用。

　　(2) 旅客解約通知於預定住宿日當日到達或未為解約通知者，業者得不退還預收約定房價總金額。

四、旅館業者違約責任

旅館業者接受旅客訂房後，因可歸責之事由致無法履行訂房契約，當然要對旅客負賠償責任，其賠償額度，視其有無故意過失而定。

表 18-3

歸責樣態	賠償金額（約定房價總金額）
過失	一倍
故意	三倍
附註：1.旅客證明受有其他損害，併得請求賠償。	
2.雙方有其他有利於旅客之協議者，依其協議。	

五、不可歸責雙方事由

旅客訂房後，因不可歸責於雙方當事人之事由致契約無法履行者，例如：颱風致交通中斷，業者應即無息返還旅客已支付之全部定金及其他費用。

六、旅客資料之保護

旅客訂房、住房，依觀光旅館業管理規則及旅館業管理規則規定，旅館業者對旅客資料之蒐集、處理及利用，應依個人資料保護法規定，並負有保密義務，非經旅客書面同意，不得對外揭露而為契約目的範圍外之利用。

七、設備故障，更換客房

旅客住宿旅館，旅館業者應確保該旅客客房之各項設備，合於正常使用之狀態，如有故障應即修復、排除，或更換合宜之客房。訂房定型化契約範本第 15 條第 1 項規定，旅館業者應確保旅客入住期間，客房合於使用狀態，並提供各項約定服務。非因旅客之事由致客房設備故障者，旅客得立即通知旅館業者，並得要求更換房間。

八、毀損設施（備），負賠償責任

旅客住宿期間，應遵守旅館業之管理規定，使用各項設施（備），如因故意或過失破壞毀損者，應負損害賠償責任。例如，在客房內飲酒作樂，汙損床單地毯。

18-3　附記

　　觀光旅館業及旅館業之經營型態有位於都會區之商務型旅館，亦有位於風景區之度假旅館，兩者對於旅客通知解約之成本有別，為客觀反映不同型態業者之營業風險，及與國際訂房交易習慣接軌，交通部於民國 106 年 1 月 24 日修正「觀光旅館業與旅館業及民宿個別旅客直接訂房定型化契約應記載及不得記載事項」部分規定，並將名稱修正為「個別旅客訂房定型化契約應記載及不得記載事項」。修正重點如下：

(一)約定收取定金者，依修正前規定，其定金上限為房價總金額百分之三十；本次修正增列「預定住宿日為三日以上之連續假日期間，定金得提高至約定房價總金額百分之五十」。

(二)增訂預收約定房價總額，旅客解約之退費比例及保留日後使用之規定。

1. 比例退還預收約定房價總金額

 (1) 旅客解約通知於預定住宿日前第三日以前到達者，業者應退還預收約定房價總金額百分之百。

 (2) 旅客解約通知於預定住宿日前第一日至第二日到達者，業者應退還預收約定房價總金額百分之五十。

 (3) 旅客解約通知於預定住宿日當日到達或未為解約通知者，業者不得退還預收約定房價總金額。

2. 一年內保留已付金額做為日後消費折抵使用

 (1) 旅客解約通知於預定住宿日當日前到達者，得於一年內保留已付金額做為日後消費折抵使用。

 (2) 旅客解約通知於預定住宿日當日到達或未為解約通知者，業者得不退還預收約定房價總金額。

(三)因可歸責於業者之事由致無法履行訂房契約者，依修正前規定以「有無收取定金」及「有無故意」區分其賠償比例，且其未收定金之賠償額度高於已收定金之賠償額度，未盡合理。本次修正為，因可歸責業者之事由致無法履行訂房契約者，無論是否收取定金，其損害賠償責任均為約定房價一倍；如為故意所致者，其損害賠償責任均為約定房價三倍。

個別旅客訂房定型化契約範本

中華民國 106 年 7 月 21 日觀宿字第 1060600630 號函頒

本契約於中華民國＿＿＿年＿＿＿月＿＿＿日，經旅客審閱（審閱期為一日）
訂約人
旅客姓名＿＿＿＿＿＿＿＿＿＿＿＿＿（以下簡稱甲方）
觀光旅館業、旅館業或民宿名稱＿＿＿＿＿＿（以下簡稱乙方）
茲為訂房事宜，雙方同意本契約條款如下：
第一條 （訂房方式）
　　甲方以網際網路、電話、傳真或其他方式直接或間接訂房者，乙方接受訂房時，應以書面或雙方約定方式即時通知甲方。
第二條 （訂房內容）
　　甲方訂房應告知乙方預定住宿之期間、所需客房房型、數量、訂房者（或住房者）及連絡方式。
第三條 （房價及其內容）
　　乙方接受甲方訂房時，應確定住宿期間、房型、數量及房價，並應依第一條約定通知甲方，且非經甲方同意，不得變更。
　　本契約之房價經雙方合意，計新臺幣＿＿＿＿＿元（含稅金及服務費＿＿＿＿＿元），乙方除提供住宿外，尚包括（請勾選）：
□餐點（早、午、晚、下午茶）＿＿＿＿＿＿客（請圈選）。
□盥洗用具。
□網際網路。
□接送服務。
□其他＿＿＿＿＿。
第四條 （入住、退房時間）
　　甲方入住之時間自＿＿＿年＿＿＿月＿＿＿日＿＿＿時起至＿＿＿年＿＿＿月＿＿＿日＿＿＿時退房。但甲、乙雙方另有約定者，從其約定。
第五條 （付款方式）
　　甲、乙雙方同意本契約之付款方式為（請勾選）：
□信用卡。
□金融機構轉帳。
□劃撥。
□其他＿＿＿＿＿。
第六條 （定金或預收房價總金額之收取）
　　乙方接受甲方訂房後，甲方入住前，乙方（請勾選）：
□不收取定金。
□收取定金新臺幣　　　元（不得逾約定房價總金額百分之三十，但預定住宿日為三日以上之連續假日前夕及期間，定金得提高至約定房價總金額百分之五十）。
□預收（或預先取得信用卡扣款授權）約定房價總金額新臺幣　　　元。
第七條 （甲方解約時定金或預收房價總金額之退還）
　　甲方解約時，應通知乙方，並得要求乙方依下列標準返還已繳之定金或預收房價總金額：

☐收取定金者，依下列方式處理：

　　一、甲方解約通知於預定住宿日前第十四日以前到達者，得請求乙方退還已付定金百分之百。

　　二、甲方解約通知於預定住宿日前第十日至第十三日到達者，得請求乙方退還已付定金百分之七十。

　　三、甲方解約通知於預定住宿日前第七日至第九日到達者，得請求乙方退還已付定金百分之五十。

　　四、甲方解約通知於預定住宿日前第四日至第六日到達者，得請求乙方退還已付定金百分之四十。

　　五、甲方解約通知於預定住宿日前第二日至第三日到達者，得請求乙方退還已付定金百分之三十。

　　六、甲方解約通知於預定住宿日前第一日到達者，得請求乙方退還已付定金百分之二十。

　　七、甲方解約通知於預定住宿日當日到達或未為解約通知者，乙方得不退還甲方已付全部定金。

☐預收（或預先取得信用卡扣款授權）約定房價總金額者，依下列方式之一處理：

　☐比例退還預收約定房價總金額：

　　一、甲方解約通知於預定住宿日前第三日以前到達者，乙方應退還預收約定房價總金額百分之百。

　　二、甲方解約通知於預定住宿日前第一日至第二日到達者，乙方應退還預收約定房價總金額百分之五十。

　　三、甲方解約通知於預定住宿日當日到達或未為解約通知者，乙方得不退還預收約定房價總金額。

　☐一年內保留已付金額作為日後消費折抵使用：

　　一、甲方解約通知於預定住宿日當日前到達者，得請求乙方於一年內保留已付金額作為甲方日後消費折抵使用。乙方不得對甲方已付金額的折抵使用作不合理之限制，如不得與其他優惠方案合併使用等。

　　二、甲方解約通知於預定住宿日當日到達或未為解約通知者，乙方得不退還預收約定房價總金額。

第八條（契約變更）

　　甲方於訂房後，要求變更住宿日期、住宿天數、房型、房間數量，經乙方同意者，甲方不需支付因變更所生之費用。

第九條（乙方違約責任）

　　乙方無法履行訂房契約時，應即通知甲方。

第十條（因可歸責於乙方之違約處理）

　　因可歸責於乙方之事由致無法履行訂房契約者，甲方得請求約定房價總金額一倍計算之損害賠償；其因乙方之故意所致者，甲方得請求約定房價總金額三倍計算之損害賠償。

　　甲方證明受有前項所定以外之其他損害者，得併請求賠償之。

　　甲、乙雙方有其他更有利於甲方之協議者，依其協議。

第十一條（不可歸責於雙方當事人之處理）

　　因停班停課、須乘坐之交通航班停駛等不可抗力或其他不可歸責於甲、乙雙方當事人之事由，致契約無法履行者，乙方應即無息返還甲方已支付之全部定金（或預收房價總金額）及其他費用。

第十二條（廣告內容之真實）

　　乙方應確保廣告內容之真實，對甲方所負之義務不得低於廣告之內容。

第十三條（個人資料之保護）

　　乙方對甲方個人資料之蒐集、處理及利用，應依個人資料保護法規定，並負有保密義務，非經甲方書面同意，乙方不得對外揭露或為契約目的範圍外之利用。契約關係消滅後，亦同。

第十四條（確認住房之通知）

　　甲、乙雙方應於入住當日＿＿時前，向對方確認住房。

第十五條（甲、乙雙方之權利與義務）

　　乙方應確保甲方入住期間客房合於使用狀態，並提供各項約定之服務。非因甲方之事由致客房設備故障者，甲方得請求乙方立即為妥適之處理或更換房間。

　　甲方應注意並遵守乙方之管理規定，使用乙方各項設施，如因故意或過失破壞或損毀者，應負損害賠償責任。

第十六條（補充規範）

　　本契約如有其他未約定事項，依民法、消費者保護法及其他相關法規規定辦理。

第十七條（爭議之處理）

　　甲、乙雙方就本契約有關之爭議，以中華民國之法律為準據法。

　　因本契約發生訴訟時，甲、乙雙方同意以＿＿＿＿地方法院為第一審管轄法院，但不得排除消費者保護法第四十七條及民事訴訟法第四百三十六條之九規定之小額訴訟管轄法院之適用。

訂約人

甲方（旅客姓名）：

住（居）所地址：

身分證字號：

電話：

傳真：

電子信箱：

受託人

姓名：

住（居）所地址：

身分證字號：

電話：

傳真：

電子信箱：

乙方（**觀光旅館業、旅館業或民宿名稱**）：

營業執照或登記證號碼：

代表人或負責人：

地址：

網址：

聯絡人：

電話：

傳真：

電子信箱：

消費爭議處理申訴（客服）專線或電子信箱：

中華民國　　　年　　　月　　　日

18-4　自我評量

1. 約定收取定金時，定金應為多少？

2. 旅客訂房後取消，可否請求退還？請分別依「收取定金」及「預收房價總金額」說明。

3. 因可歸責於旅館業者之事由而無法履行訂房契約，應如何處理？

訂席外燴（辦桌）契約

19
CHAPTER

19-1 沿革

　　我們常說臺灣最美的是濃濃的人情味，基於這項文化傳統，如有婚宴喜慶等餐會，常以筵席宴請親友，增加歡樂氣氛。

　　訂席一如訂房，大多事先預訂，尤其在所謂的「好日子」，或例假日，通常要六個月甚至一年前就要預訂，而訂席包括菜色、試菜、定金、保證桌數、酒水能否自備？加值提供之設備、服務，乃至取消訂席等，時會產生糾紛。主管機關爰訂定「訂席、外燴（辦桌）服務定型化契約範本。

19-2 訂席契約之規範

一、主要服務項目

(一)型式

1. 桌菜：每桌價錢、人數、預定桌數、菜單
2. 自助餐：每人價錢、預定人數、菜單
3. 套餐：每客價錢、預定份數、菜單

(二)提供之設備（免費）

　　提供之設備（付費）

(三)是否收取酒水服務費？有無試菜？

(四)休息室

(五)彩排及進場布置時間

不另計費而提供之設備、設施與服務項目一覽表

（以婚宴為例，請訂席當事人勾選）

表 19-1

☐	新人進場影音設備
☐	視聽設備＿＿＿＿＿＿＿＿＿＿＿＿＿（供新人影片播放）
☐	精緻桌上菜單、桌卡、邀請函
☐	主桌精緻布置
☐	新人出菜秀
☐	專人設計會場布置（內含：＿＿＿）
☐	精美指引海報與飯店地圖
☐	收禮檯花藝
☐	相片架裝飾
☐	新娘休息客房一間（限＿＿＿＿小時）及點心
☐	每桌提供酒水（＿＿＿＿＿＿＿＿＿＿＿＿＿＿＿＿＿＿＿＿＿）
☐	送客喜糖
☐	停車券（提供當日停車服務＿＿＿＿小時）
☐	專屬婚宴秘書服務
☐	新人當日迎賓套餐
☐	提供新人第二次進場小禮
☐	主桌專人服務
☐	拉炮
☐	罐裝彩帶
☐	氣球
☐	
☐	
☐	

二、定金

定金之性質，在前述訂房契約時已說明，不再贅述，訂席是否付定金，宜由消費者與餐飲業者自行約定，如有收取，不得超過總價百分之二十。

三、消費者取消訂席

消費者預付定金訂席後，因故任意取消，能否請求退還定金？退還多少？依訂席契約範本規定。

(一)需在三個月以前訂席者

表 19-2

消費者通知取消 在原定辦席日（ ）以前到達	請求退還 已付定金比例
90 天	百分之百
60-89 天	百分之七十五
30-59 天	百分之五十
15-29 天	百分之二十五
14 天	不退還

(二)需在一個月至三個月內訂席者

表 19-3

消費者通知取消 在原定辦席日（ ）以前到達	請求退還 已付定金比例
60-89 天	百分之百
30-59 天	百分之七十五
10-29 天	百分之五十
9 天	不退還

(三)需在一個月以前訂席者

表 19-4

消費者通知取消 在原定辦席日（ ）以前到達	請求退還 已付定金比例
20-28	百分之百
10-19 天	百分之五十
9 天	不退還

四、業者違約

因可歸責於業者之事由，致不能履行或不能完全履行者，業者應立即通知並加倍返還全額定金，及賠償消費者所受損害。

五、不可抗力

消費者訂席後因不可抗力或不可歸責事由，致不能履行或履行顯有困難者，得解除契約；無息退還已繳定金，不負損害賠償責任。

六、保證桌數

婚宴喜慶之人數不易精準確認，主人為避免失禮（賓客到場無位可坐），通常會寬估；而桌數又與場地面積連動，亦不能太過寬估，於是形成「保證桌數」之交易機制。

餐會期日實際用桌（人）數，未達保證桌（人）數者，業者得以保證桌（人）數收費。但消費者得要求業者就未開桌數，提供專桌或等值商品（禮券）。

七、試菜

主人宴客為求審慎，得要求業者提供試吃餐會當日相同品質之全程菜色。

試菜是否需照價全額付費或折扣優惠、免費，悉由雙方當事人依訂席狀況自行約定。

八、保險

為確保用餐旅客權益，業者就餐會所提供之餐飲服務投保產品責任保險及公共意外險。

九、場地使用規範

訂席者應遵守場地規定，如因故意或過失破壞或毀損場地設施，應負損害賠償責任。另一方面訂席者自行聘請安排之表演，播放內容，應取得合法有效之授權，並符合法令規定，如有違反規定，應自行負責。

訂席、外燴（辦桌）服務定型化契約範本

本契約於中華民國＿＿＿＿年＿＿＿＿月＿＿＿＿日由甲方攜回審閱（審閱期間至少 5 日）

甲方簽章：

乙方簽章：

立契約書人

消費者姓名：＿＿＿＿＿＿＿（以下簡稱甲方）

餐飲業者名稱：＿＿＿＿＿＿（以下簡稱乙方）

茲為就訂席、外燴(辦桌)服務事宜，雙方同意本契約條款如下：

第一條 （適用範圍）

本契約所稱訂席、外燴(辦桌)，係指甲方為婚、喪、喜、慶或其他 活動所舉行之餐會，在雙方約定場所、依約定席次(桌數)由乙方提 供餐飲或酒水等服務者。

第二條 （適用效力）

本契約係針對訂席、外燴(辦桌)服務之一般性共同約定，乙方提 供之個別契約不得牴觸本契約之規定。但其個別契約內容對甲方 之保護更有利者，從其約定。

乙方所為之廣告、本契約之附件及雙方間口頭約定，均為本契約 內容之一部份。

第三條 （服務內容）

本契約服務內容如下：

一、日期：＿＿＿年＿＿＿月＿＿＿日（星期＿＿＿）

二、提供服務時間：＿＿＿＿＿＿起；＿＿＿＿＿＿止

三、廳別：＿＿＿＿＿＿＿

四、型式：

　　□桌菜　每桌新台幣(以下同)價格：＿＿＿＿＿＿，菜單如附件 1

　　預定桌數：＿＿＿＿＿＿桌(主桌＿＿＿＿＿人，其餘每桌＿＿＿＿＿人)

　　□自助餐 預估人次＿＿＿＿＿＿人(每人＿＿＿＿＿＿元)，菜單如附件 1

　　□套餐，預估份數＿＿＿＿＿＿份（每份＿＿＿＿＿＿元），菜單如附件 1

五、其他：

　　(一)乙方因履行本契約

　　□不另計費而提供之設備、設施與服務項目詳如附件 2。

　　□需另行計費而提供之設備、設施與服務項目及價目詳如附件 3。

　　(二)休息室：□無　□有(房間：＿＿＿間，＿＿＿天)

　　(三)酒水服務費：□無　□有(計價方式：＿＿＿＿)

　　註：觀光旅館業收取自備酒水服務費用者，應將其收費方式、計算基準等事項，標示於網站、菜單及營業現場明顯處。

　　(四)試菜：□無　□有(時間：＿＿＿年＿＿＿月＿＿＿日＿＿＿時)

　　(五)彩排：□無　□有(時間：＿＿＿年＿＿＿月＿＿＿日＿＿＿時)

　　(六)進場佈置：＿＿＿年＿＿＿月＿＿＿日＿＿＿時起由 □甲方　□乙方佈置

第四條 （定金之收取）

乙方於簽立本契約書之同時得

□不收定金

□ 收定金

向甲方收取定金新台幣＿＿＿＿＿＿元整(不得逾第五條預定總價款百分之二十)。

雙方約定付款方式如下：□現金　□信用卡　□其他：　　　　。(請勾選)

第五條　(訂席總價、價金內容及給付方式)

本契約預定總價金為＿＿＿＿＿＿＿元整，惟實際總價金應依本契 約第十條規定辦理。
前項預定總價金(含稅)：
□免收服務費
□收服務費，□內含服務費
□外加服務費(成數)：

雙方約定付款方式如下：□現金　□信用卡　□其他：　　　　。(請勾選)

甲方應於訂席、外燴(辦桌)結束後將實際總價金扣除已繳定金後之餘款結清。

第六條　(甲方任意解除契約)

甲方如付定金而任意解除本契約者，應即時通知乙方，並依下列標 準請求退還已繳之定金：

一、甲方訂席期日距約定辦席、外燴(辦桌) 日九十日以前者：
　　(一)甲方通知於原定辦席、外燴(辦桌)日前九十日以上到達者，得請求乙方退還已付定 金百分之百。
　　(二)甲方通知於原定辦席、外燴(辦桌)日前六十日至八十九日到達者，得請求乙方退還已付定金百分之七十五。
　　(三)甲方通知於原定辦席、外燴(辦桌)日前三十日至五十九日到達者，得請求乙方退還已付定金百分之五十。
　　(四)甲方通知於原定辦席、外燴(辦桌)日前十五日至二十九日到達者，得請求乙方退還已付定金百分之二十五。
　　(五)甲方通知於原定辦席、外燴(辦桌)日前十四日內到達或怠於通知者，乙方得不退還甲方已付定金。
二、甲方訂席期日距約定辦席、外燴(辦桌)日前二十九日至八十九日者：
　　(一)甲方通知於原定辦席、外燴(辦桌)日前六十日至八十九日到達者，得請求乙方退還已付定金百分之百。
　　(二)甲方通知於原定辦席、外燴(辦桌)日前三十日至五十九日到達者，得請求乙方退還已付定金百分之七十五。
　　(三)甲方通知於原定辦席、外燴(辦桌)日前十日至二十九日到達者，得請求乙方退還已付定金百分之五十。
　　(四)甲方通知於原定辦席、外燴(辦桌)日前九日內到達或怠於通知者，乙方得不退還甲方已付定金。
三、甲方訂席期日距約定辦席、外燴(辦桌)日前二十八日以內者：
　　(一)甲方通知於原定辦席、外燴(辦桌)日前二十日至二十八日到達者，得請求乙方退還已付定金百分之百。
　　(二)甲方通知於原定辦席、外燴(辦桌)日前十至十九日到達者，得請求乙方退還已付定金百分之五十。
　　(三)甲方通知於原定辦席、外燴(辦桌)日前九日內到達或怠於通知者，乙方得不退還甲方已付定金。

第七條（乙方違約時之處理）

因可歸責於乙方之事由，致不能履行或不能完全履行本契約者，乙方應立即通知甲方；甲方解除契約者，乙方應加倍返還甲方全 額定金，並應賠償甲方所受損害。

第八條（不可歸責於雙方當事人之處理）

因天災、戰亂、政府法令等不可抗力或不可歸責於當事人事由，致不能履行本契約或履行顯有困難者，甲、乙雙方均得解除本契約，乙方應無息返還甲方已繳之定金。當事人之一方因前項原因解除契約者，對於他方不負損害賠償責
任。

第九條（意思表示之方式）

甲、乙雙方同意除本契約第 12 條第 1 項約定外，以下列方式通知 他方（可複選）：
□書面
□口頭
□電子郵件：甲方：＿＿＿＿＿＿＿＿＿＿＿＿＿＿＿
　　　　　　乙方：＿＿＿＿＿＿＿＿＿＿＿＿＿＿＿
□其他
前項書面通知以本契約所載之地址為聯絡處所以郵寄為之，如一方變更地址，應即以書面通知他方更正，如未通知以致書函無法送達時，推定以郵局第一次投遞日為送達日，如一方拒收或無人收受而 致退回者，亦推定以郵局第一次投遞日為送達日。
電子郵件變更時，準用前項規定。

第十條（保證桌數、桌數變動之約定）

甲方應於民國＿＿＿＿年＿＿＿＿月＿＿＿＿日前向乙方確認最低保證桌（人）數(或甲方最遲應於餐會期日前＿＿＿＿日確認)。
餐會期日實際用餐桌（人）數未達保證桌（人）數者，乙方得以保證桌（人）數收費，但甲方得要求乙方就未開桌（人）數提供寄桌或扣除當日未開桌（人）數所支出之必要費用後之餘額提供等值商品或 服務，其商品或服務內容由甲、乙雙方協商議定之。
實際用餐桌（人）數變動幅度超過預定桌（人）數百分之＿＿＿＿者，應得乙方之同意。

第十一條（試菜方法及優惠）

甲、乙雙方訂約後若有試菜約定時，甲方得要求乙方提供試吃餐 會當日相同品質之全程菜色，除有正當事由外，乙方不得拒絕之。
甲方得要求乙方提供試菜優惠，雙方合意優惠內容如下：

＿＿

第十二條（訂約後合意變更契約）

甲、乙雙方於契約訂定後，應依誠信原則履行本約，非經他方書面 同意，不得變更契約內容，亦不得將本契約之權利義務讓與第三人。
甲方如欲變更餐會契約內容，乙方如無正當理由，不得拒絕甲方之變更，惟乙方得保留甲方已付之定金。前述變更由甲乙雙方同意最 多為＿＿＿＿次。（不得少於 1 次）

第十三條 （餐會場地使用約定）

乙方應確保甲方於餐會期日依本約提供之場地設備(詳附件 2、3) 合於使用狀態，並提供各項約定之服務。

甲方應注意並遵守乙方之管理規定，使用乙方各項設備，如因故意 或過失破壞或毀損乙方各項設施者，應負損害賠償責任。

凡餐會期間於乙方場所內由甲方自行聘請安排之表演、播放內容，應取得合法有效之授權，並符合相關法令規定，如有違反法令 規定，概由甲方自行負責。

乙方就本餐會所提供之餐飲服務有投保：

□產品責任險：保險公司＿＿＿＿＿＿＿＿，金額為＿＿＿＿＿＿。
□公共意外險：保險公司＿＿＿＿＿＿＿＿，金額為＿＿＿＿＿＿。

第十四條 （個人資料之保護）

乙方對因業務知悉之甲方個人資料，負有保密之義務，非經甲方書面同意，不得於本契約以外使用，亦不得向第三人揭露。

乙方違反前項約定致甲方受有損害者，應負損害賠償責任。

第十五條 （補充規範）

本契約如有其他未約定事項，依民法、消費者保護法及其他相關 法規及誠信原則規定辦理。

第十六條 （爭議之處理）

甲、乙雙方就本契約有關之爭議，以中華民國之法律為準據法。

因本契約發生訴訟時，甲、乙雙方同意以＿＿＿＿＿＿地方法院為第一審管轄法院，但不得排除消費者保護法第四十七條及民事訴訟法第四百三十六條之九規定之小額訴訟管轄法院之適用。

本契約一式二份由甲乙雙方各執壹紙為憑。

立契約書人

甲　　　方：(消費者)
身分證字號：
地　　　址：
電　　　話：
傳　　　真：
電 子 信 箱：

乙　　　方：(餐飲業者)
網　　　址：
地　　　址：
統 一 編 號：
代 表 人：
電　　　話：
傳　　　真：
電 子 信 箱：

中 華 民 國　　　　　年　　　　　月　　　　　日

【附件 1】
菜單明細(菜色、內容、種類、熱量等由雙方約定)：

【附件 2】
乙方不另計費而提供之設備、設施與服務項目一覽表
(以婚宴為例，請勾選)

☐	新人進場影音設備
☐	視聽設備＿＿＿＿＿＿＿＿＿＿＿＿＿＿＿＿＿＿＿＿＿(供新人影片播放)
☐	精緻桌上菜單、桌卡、邀請函
☐	主桌精緻佈置
☐	新人出菜秀
☐	專人設計會場佈置(內含：＿＿＿＿＿＿＿＿＿＿＿＿＿＿)
☐	精美指引海報與飯店地圖
☐	收禮檯花藝
☐	相片架裝飾
☐	新娘休息客房一間(限＿＿＿＿小時)及點心
☐	每桌提供酒水(＿＿＿＿＿＿＿＿＿＿＿＿＿＿)
☐	送客喜糖
☐	停車券(提供當日停車服務＿＿＿＿小時)
☐	專屬婚宴祕書服務
☐	新人當日迎賓套餐
☐	提供新人第二次進場小禮
☐	主桌專人服務
☐	拉炮
☐	罐裝彩帶
☐	氣球
☐	
☐	
☐	

19-3　自我評量

1. 消費者訂席約定收取定金，其定金應為多少？

2. 消費者預付定金訂席後取消訂席，可否請求退還定金？

3. 因可歸責於業者之事由，致不能履行或不能完全履行時，應如何處理？

4. 請說明「試菜」及「保證桌數」之規定

商品禮券之履約保證　[CHAPTER]

20-1　沿革

　　在自由經濟市場機制，要創新商品才有競爭力，於是一種「業者可收現金，消費者可享優惠」的預售行銷策略「商品（服務）禮券」，如雨後春筍興起，從「影帶租借」「麵包」「百貨」「餐飲」「泡湯」「住宿」…等之商品（服務）禮券均極盛行，消費者亦趨之若鶩。嗣因發生業者倒閉，消費者求償無門，消費者未使用完之商品禮券頓成廢紙，為維護交易安全及保障消費者權益，經濟部乃訂定「商品（服務）禮券定型化契約應記載及不得記載事項」。隨後交通部亦分別訂定觀光旅館業、旅館業、民宿的三種商品（服務）禮券的定型化契約應記載及不得記載事項。

　　所稱商品（服務）禮券，指由有權發行之業者記載或圈存一定金額、項目或次數之憑證、晶片卡或其他類似性質之證券，而由持有人以提示、交付或其他方法，向發行人請求交付或提供等同於上開證券所載金額之商品或服務。而如果是無償發行之抵用券、折扣（價）券，就不包括在內。

20-2　履約保證之規範

一、履約保證

　　為避免發行商品禮券的業者倒閉，損及消費者權益，乃有履約保證機制，明定必須要有履約保證，並註明提供保證之金融機構或其他方式，及保證之起訖日期。商品（服務）禮券之履約保證期間，自中華民國○○年○○月○○日（出售日）至中華民國○○年○○月○○日止（至少一年），期間屆滿後，禮券持有人仍得向發行人請給付。

二、履約保證責任之方式

1. 金融機構提供足額履約保證

2. 同業相互連帶擔保（保證人與發行人應位於同一直轄市或縣（市），市占率百分之五以上），持本禮券可依面額購買等值之商品（服務）。不得為任何異議或差別待遇，亦不得要求任何費用或補償。

3. 存入發行人於○○金融機構開立之信託專戶，專款專用。（專用，係指供發行人履行交付商品或提供服務義務使用。）

4. 商業同業公會辦理之同業禮券聯合連帶保證協定，持本禮券可依面額向加入本協定之公司購買等值之商品（服務）禮券。

5. 其他經交通部許可，並經行政院消費者保護處同意之履約保證方式。

　　商品禮券之發行人，需在禮券上註明提供履約保證之金融機構或其他方式及保證之起訖日期，此種方式在發行人利用特定會展中銷售商品禮券時，須較精準的預估其銷售量，事先印製及辦理履約保證，避免庫存或不足（例如：四天展期，業績良好，前二天已銷售一空；或業績不佳，庫存過剩）。另一方面，發行人在開展前已辦妥履約保證，但履約保證至少一年，係自出售日起算。故消費者在會展期間所購商品禮券，其履約保證期間將不足一年（除非，發行人在印製票券時，其履約保證期間，已考量到印製與出售時間之落差）。

　　為能解決上述困擾，實務上已有異業結盟，採用「即時履約保證」。發行人不須事先印製大量票券，而是在交易當時，依每一筆交易即時印出有履約保證之票券；更有進一步結合智慧型手機功能，推出無紙化票券，出示手機螢幕，秀出有履約保證之票券，即可消費。另為加強保護消費者，台北市政府法務局已建立查核平台，消費者只要輸入票券號碼就可以知悉該票券是否確已有履約保證。

三、不得記載使用期限

　　以往之商品禮券均註明使用期限，逾期作廢，持有人如未注意，該商品禮券之效期，一旦過期即不能使用，平白損失。定型化契約應記載及不得記載事項公布後，在「不得記載事項」中，明定不得記載「使用期限」，亦即，該商品禮券永久有效。

　　至於記載「優惠期限」則無此限制，過了「優惠期限」，該商品禮券仍是具有票面金額之價值，消費者仍得補差額（原價與優惠價）購買票面上之產品。在執行層面上，主管機關或策展團體，亦明文要求參展單位應遵守下列規定：

1. 不能記載「週○或母親節、春節…等節日，或連續假日不能使用」或「限週○至週○使用」；但可記載「週○、春節、連休使用要補差額」等字樣。

2. 平日、旺日之定義，應於商品券上註明清楚，不能有「平日、旺日之定義依現場規定」之字樣，亦不能記載「業者有調整變更之權利，不另通知」之字樣。

20-3　自我評量

1. 何謂「商品禮券」？

2. 對於商品禮券之「履約保證」及「使用期限」有何規定？

21-1 沿革

在國際間國與國往來，貨品與服務的相互輸出輸入是必然的，乃形成國際貿易。而每一國家都有主權，一國貨品與服務輸入他國，須經他國准許，其中貨品尚須課所謂的關稅。

1947 年 ITO（International Trade Organization，未正式成立）23 個會員洽商關稅減讓。1948 年通過成立 GATT（General Agreement On Tariffs and Trade 關稅暨貿易總協定），中華民國亦為創始會員，1950 年退出。嗣又在 1990 年以臺灣、澎湖、金門、馬祖個別關稅領域申請入會，1992 年獲准成為觀察員。GATT 歷經 8 個回合談判，在第 8 回合（烏拉圭），決議設立 WTO（World Trade Organization 世界貿易組織），1995 年 1 月 1 日正式成立，臺灣在民國 91 年 1 月 1 日成為 WTO 第 144 個會員。

GATT 在 1993 年達成服務業貿易總協定（General Agreement on Trade in Services，簡稱 GATS），有四項基本原則，四種貿易型態。

一、基本原則

(一)最惠國待遇 Most-Favored-Nation Treatment（簡稱 MFN）

各會員服務貿易之市場開放措施應立即且無條件地對其他會員提供相同待遇，不得採取差別待遇。（最惠國待遇豁免清單）

(二)國民待遇 National Treatment（簡稱 NT）

各會員除在承諾表所列限制外，其給予其他會員服務業者之待遇，不得低於給予本國相同服務業者之待遇。亦即對外國業者及本國業者應一視同仁。

(三)透明化（Transparency）

係指各國對於和 GATS 運作有關的各項措施，均必須透明化、公開化。為確保資訊透明化及公開化，GATS 規定各會員必須向 WTO 相關單位提供相關的資料，而每一會員在 WTO 必須設立一個查詢單位（enquiring point），除負責通知的工作外，並進一步解答其他會員針對服務業所提出的各項疑問[註一]。

(四)漸進式自由化（Progressive Liberalization）

由於每個會員的經濟發展及服務業自由化程度不同，因此 GATS 並未要求每個會員對服務業做出相同程度的市場開放，但明訂將定期檢查各會員服務業之開放程度，以確定服務貿易能朝自由化的目標發展。

二、服務貿易型態

1. 跨國提供服務（Cross-border Supply）：服務提供者自一會員境內透過通信方式向其他會員境內消費者提供服務，例如，遠距教學（本國供給者對於位於他國需求者提供服務）。

2. 國外消費（Consumption abroad）：服務之提供者在一會員境內，對其進入其境內之其他會員消費者提供服務，例如：國際旅遊（本國提供者在本國對於他國需求提供服務）

3. 商業據點呈現（Commercial presence）：一會員之服務業者在其他會員境內，以設立商業據點方式提供服務，例如：臺灣旅行業者在他國設立分公司（本國供給者到他國設立據點，對於需求者提供服務）。

4. 自然人呈現（presence of natural person）：一會員服務業者在其他會員境內以自然人（個人）身分提供服務。例如：服裝模特兒、醫師、律師（本國自然人到國外對於需求者提供服務）。

21-2　臺灣參與國際貿易組織概況

一、臺灣加入 WTO 歷程

臺灣在民國 84 年 12 月 1 日申請加入 WTO，必須先與 WTO 有意臺灣市場之會員（當時有 26 個國家）雙邊協商關稅減讓及服務貿易特定表承諾，歷經 6 年努力[註二]，在民國 91 年 1 月 1 日成為第 144 個會員，其申請過程如下：

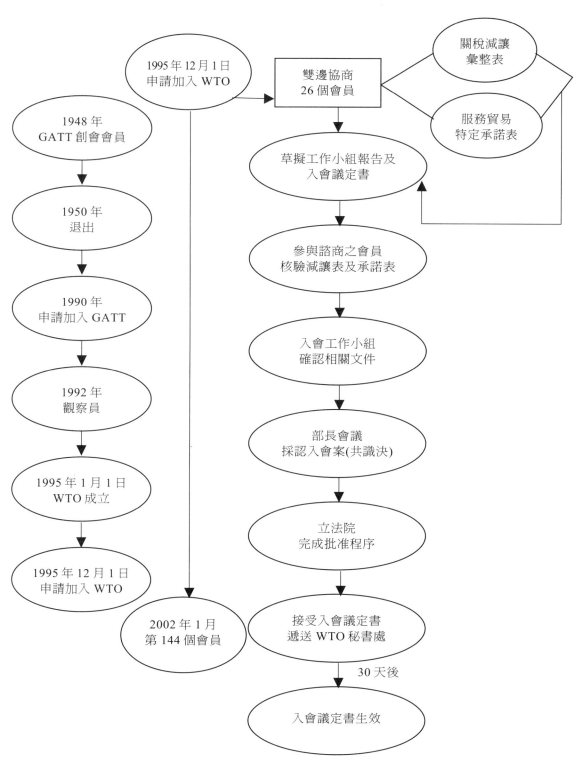

圖 21-1

二、服務貿易協定

加入 WTO 後，各會員間又另洽談自由貿易協定（Free Trade Agreement, FTA）

臺灣目前已與巴拿馬、瓜地馬拉、尼加拉瓜、宏都拉斯、薩爾瓦多等國，簽署 FTA，其中巴拿馬已於 2017 年 6 月與我國斷交[註三]。民國 101 年並進一步與新加坡簽署臺星經濟夥伴協定（Agreement between Singapore and the Seperate Customs Territory of Taiwan Penghu Kinmen and Matsu on Economic Partnership 簡稱 ASTEP）及與紐西蘭簽署臺紐經濟合作協定（Agreement between New Zealand and the Separate Customs Territory of Taiwan, Penghu, Kinmen and Matsu on Economic Cooperation 簡稱 ANZTEC）。

圖 21-2　臺灣與巴拿馬等五個國家簽署自由貿易協定（臺灣已與巴拿馬斷交，詳註三）

圖 21-3　臺灣與新加坡、紐西蘭簽署經濟合作協議

　　至於目前國際間熱門的多邊協定「跨太平洋夥伴協定」（The Trans-Pacific Partnership Agreement,簡稱 TPP；美國於 2017 年 1 月 23 日宣布退出 TPP，留下的 11 個國家於 2017 年 11 月 11 日達成共識改名為「跨太平洋夥伴全面進展協定 Comprehensive and Progressive Agreement for Trans-Pacific Partnership，簡稱 CPTPP」，並於 2018 年 3 月 8 日在智利聖地牙哥完成簽署）[註四]及「區域全面經濟夥伴協定」（Regional Comprehensive Economic Partnership Agreenent, 簡稱 RCEP）[註五]，臺灣能否加入 CPTPP 及 RCEP，有待朝野及人民共同努力。尤其 CPTPP 凍結先前美國提議的一些較高爭議性的 20 個條款(其中 11 個與智慧財產權有關)且新架構標準較為寬鬆，臺灣較易達成。

　　服務業的總產值佔全球人民所得百分之六十至百分之七十，在 WTO 在架構下，有服務貿易理事會，而「觀光及旅遊服務業」是服務業市場開放 12 個業別中的一項。

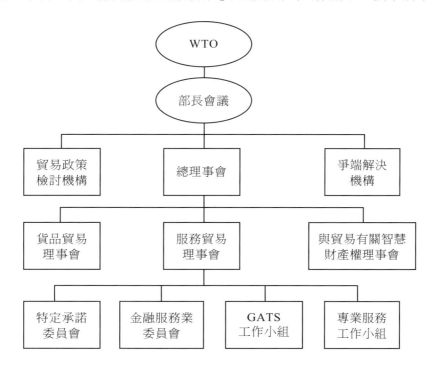

圖 21-4　WTO 組織圖

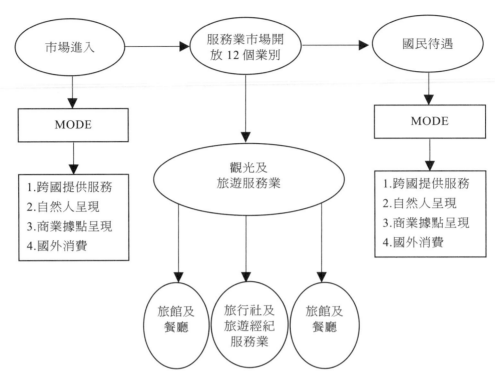

圖 21-5　觀光與旅遊服務業市場關係圖

　　WTO 杜哈回合談判雖因故停滯，然美國、歐盟、澳洲、瑞士、挪威、紐西蘭、加拿大、日本、韓國、香港、墨西哥、智利、巴基斯坦、哥倫比亞、新加坡及我國等 16 各會員組成服務業之友「Really Good Friends of Services；RGF」非正式談判團體，並於 2011 年 12 月 WTO 第 8 屆部長會議後，由美國及澳洲主導，倡議推動複邊方式洽簽服務貿易協定「Trade in Service Agreement；TiSA」，故目前 WTO 多數會員因相互洽簽 FTA，其實際市場開放程度較其在 WTO 之承諾更為開放。

21-3　海峽兩岸經濟合作架構協議與海峽兩岸服務貿易協議

　　臺灣與大陸雖同為 WTO 會員，（大陸為第 143 個，臺灣為第 144 個），但兩岸關係特殊，雙方默契互不適用 WTO。隨著兩岸關係和緩，繼開放大陸居民來臺觀光後，兩岸在民國 99 年 6 月 29 日簽署類似 FTA 的「海峽兩岸經濟合作架構協議」（Cross-Straits Economic Cooperation Framework Agreement,簡稱 ECFA），民國 102 年 6 月 21 日，兩岸為促進服務貿易自由化，又簽署了 ECFA 後第一個協議「海峽兩岸服務貿易協議」，惟因程序問題迄未生效。[註七]

　　2016 年總統大選民進黨勝出，民國 105 年 5 月 20 日蔡英文總統就職演說對於「兩岸關係」她說「兩岸之間的對話與溝通，我們也將努力維持現有的機制。1992 年兩岸兩會秉持相互諒解、求同存異的政治思維，進行溝通協商，達成若干的共同認知與諒解，我尊重這個歷史事實。92 年之後，20 多年來雙方交流、協商所累積形成的現狀與成果，兩岸都應該共同珍惜與維護，並在這個既有的事實與政治基礎上，持續推動兩岸關係和平穩定發展；新政府會依據中華民國憲法、兩岸人民關係條例及其他相關法律，處理兩岸事務。兩岸的兩個執政黨應該要放下歷史包袱，展開良性對話，造福兩岸人民。我所講的既有政治基礎，包含幾個關鍵元素，第一，1992 年兩岸兩會會談的歷史事實與求同存異的共同認知，這是歷史事實；第二，中華民國現行憲政體制；第三，兩岸過去 20 多年來協商和交流互動的成果；第四，臺灣民主原則及普遍民意。」(註八)

表 21-1　承諾表樣式

MODES OF SUPPLY 提供服務之型態	(1) Cross-border Supply abroad 跨國提供服務	(2) Consumption abroad 國外消費	(3) Commercial presence 商業據點呈現	（4） presence of natural person 自然人呈現	Additional Commitments 附加承諾
SECTOR OR SUBSECTOR 行業別	Limitations on market access 市場開放之限制		Limitations on market Treatment 國民待遇之限制		
	(1)　None 　　　無限制		(1)　None 　　　無限制		
	(2)　Unbound 　　　不予承諾		(2)　Unbound ☆ 　　　技術上不可行		
	(3)　…		(3)　…		
	(4)　Unbound except as indicated in the horizontal sector 除水平承諾所列者外，不予承諾 (註六)		(4)　…		

(一)服務貿易協議臺灣對大陸在「觀光與旅遊服務業」市場開放承諾

表 21-2

A.旅館及餐廳	
(a)　旅館（限於觀光旅館） 　　（CPC64100**）	(1)　沒有限制。 (2)　沒有限制。 (3)　允許大陸服務提供者在臺灣以獨資、合資、合夥及設立分公司等形式設立商業據點，提供觀光旅館服務。 (4)　同「電腦及其相關服務業」的承諾。
B.　旅行社及旅遊服務業	(1)　沒有限制。 (2)　沒有限制。 (3)　允許大陸服務提供者在臺灣以獨資、合資、合夥及設立分公司等形式設立商業據點，提供旅行社及旅遊服務。大陸服務提供者在臺灣設立的商業據點總計以 3 家為限。經營範圍限居住於臺灣的自然人在臺灣的旅遊活動。 (4)　同「電腦及其相關服務業」的承諾。
E.　其他－遊樂園及主題樂園（非屬森林遊樂區者）	(1)　沒有限制。 (2)　沒有限制。 (3)　允許大陸服務提供者在臺灣以獨資、合資、合夥及設立分公司等形式設立商業據點，提供遊樂園及主題樂園服務。 (4)　同「電腦及其相關服務業」的承諾。

(二)服務業貿易協議，大陸對臺灣在「觀光與旅遊服務業」市場開放承諾

服務提供模式：（1）跨境交付（2）境外消費（3）商業存在（4）自然人流動

表 21-3

部門或次部門	市場開放承諾
9、旅遊和與旅遊相關的服務 B.旅行社和旅遊經營者 　（CPC7471）	(1) 沒有限制。 (2) 沒有限制。 (3) 1. 臺灣服務提供者在大陸投資設立旅行社，無年旅遊經營總額的限制。 　　2. 對臺灣服務提供者在大陸設立旅行社的經營場所要求、營業設施要求和最低註冊資本要求，比照大陸企業實行。 (4) 除加入世界貿易組織水平承諾中內容和下列內容外，不作承諾：合同服務提供者－為履行雇主從大陸獲取的服務合同，進入大陸提供臨時性服務的持有臺灣方面身分證明文件的自然人。其雇主為在大陸無商業存在的臺灣的公司／合夥人／企業。合同服務提供者在外期間報酬由雇主支付。合同服務提供者應具備大陸承認的與所提供服務相關的學歷和技術（職業）資格。在大陸停留期間每次可申請延期。在大陸停留期間不得從事與合同無關的服務活動。

21-4　自我評量

1. 服務業貿易總協定有那幾項基本原則及那幾種貿易型態？

2. 臺灣在什麼時候加入世界貿易組織（WTO）？

3. 臺灣已與那些國家簽署自由貿易協定？

21-5　註釋

註一　WTO 常用名詞釋義（經濟部國際貿易局主辦、華泰文化出版、2009.12、中華經濟研究院臺灣 WTO 及 RTA 中心網站{http://web.wtocenter.org.tw}

註二　有謂歷經 12 年申請。按其所謂 12 年是自 1990 年申請加入 GATT 起算。事實上，WTO 係在 1995 年 1 月 1 日成立，故本書採用 WTO 成立後，我國於 1995 年 12 月 1 日申請加入 WTO 起算。

註三　民國 92 年 8 月臺灣與巴拿馬簽署 FTA，是臺灣第一個 FTA。2017 年 6 月 13 日巴拿馬與我國斷交，兩國的 FTA 訂有終止條款，終止聲明在通知另一締約國的 180 天後生效。

註四　1. TPP 前身為「跨太平洋戰略經濟夥伴關係協定」（Trans-Pacific Strategic Economic Partenship Agreement, TPSEP），係由新加坡、紐西蘭、汶萊、智利簽署，2008 年 9 月美國加入，接著澳洲、秘魯、越南、馬來西亞、墨西哥、加拿大、日本相繼加入，2015 年 10 月 5 日達成協議，2016 年 2 月在紐西蘭完成簽署儀式，TPP 成員國 GDP 約佔全球 GDP37%。

2. TPP 的生效要件如下：①12 個成員國各自完成國內的批准程序，並照會其他成員國；在均完成照會後，60 日內生效。②TPP 於簽署後 2 年內，如未能依上述程序生效時，就必須有占全體成員 GDP85%以上國家完成國內批准程序，於簽署後 2 年期限屆滿 60 日後生效。

3. TPP 生效後，開放新成員加入第二輪的談判。

4. 美國 GDP 占全體成員國 GDP 約 61%，而 2016 年 11 月美國總統大選，川普（Donald Trump）當選後，揚言不支持 TPP。川普就任後，即於 2017 年 1 月 23 日簽署行政命令，宣告退出 TPP。

5. 美國退出後，其餘留下來而以日本為首的 11 個國家，在亞太經合會峰會於越南峴港舉行期間，舉行會外會並達成協議，2017 年 11 月 11 日宣布改名為「跨太平洋夥伴全面進展協定（Comprehensive and Progressive Agreement for Trans-Pacific Partnership，簡稱 CPTPP）」，並於 2018 年 3 月 8 日在智利聖地牙哥完成簽署未取消追蹤修訂；至 2018 年 10 月 31 日止，在 11 個成員國中已有墨西哥、日本、新加坡、紐西蘭、加拿大及

澳洲等 6 國正式批准 CPTPP，因此 CPTPP 於 2018 年 12 月 30 日生效（11 個簽署國中，過半數完成程序後六十天生效）。

圖 21-6 CPTPP11 個成員國

註五 RCEP 原係以汶萊、印尼、馬來西亞、菲律賓、新加坡、泰國、柬埔寨、寮國、緬甸及越南等東協十國為主；後續加入中國大陸、印度、日本、韓國、澳洲、紐西蘭，又稱「東協十加六」，是一個含概亞洲 16 個國家 34 億人口自由貿易區，是目前最大的區域自由貿易協定。

圖 21-7 RCEP16 個成員國

註六　　水平承諾 Horizontal Commitments，係指 WTO 會員依 GATS 所提出之服務業市場開放承諾表中，同時適用於承諾表中做出開放承諾的所有服務子部門之承諾與限制。（經濟部 WTO 常用名詞釋義，華泰文化民國 98 年 12 月初版）

註七　　海峽兩岸服務貿易協議已簽署，因各界有不同意見，仍待立法院審議；將俟立法院通過兩岸協議監督條例後，再依該條例規定進行服貿協議的審議。

註八　　引用自蔡英文總統 FB https://www.facebook.com/tsaiingwen/

世界觀光組織 22 CHAPTER

22-1 沿革

　　世界觀光組織係於 1975 年成立,總部設於西班牙(馬德里)每 2 年召開 1 次大會,其英文名稱原為 World Tourism Organization(簡稱 WTO),因與世界貿易組織(World Trade Organization)之英文簡稱相同,而於 2005 年將英文全名改為 United Nation Tourism Organization(簡稱 UNWTO)。其任務係促進國際觀光合作與發展、教育及訓練、環境保護與計畫、統計與市場研究。提升國際觀光的水準與服務、提升促進觀光旅遊的重要資訊。

22-2 國際觀光比較

　　依據 UNWTO 2018 年 6 月公布 World Tourism Barometer 報告[註一],2015 年世界 10 大觀光目的國,依國際旅客入境人次為:法國、美國、西班牙、中國大陸、義大利、土耳其、德國、英國、墨西哥、泰國;臺灣入境旅遊人次為 1,043 萬,排名第 30 名。依觀光外匯收入前 10 名為:美國、中國大陸、西班牙、法國、泰國、英國、義大利、德國、香港、澳門,臺灣觀光外匯收益 144 億美金,排名第 24 名。2016 年世界 10 大觀光目的國,依國際旅客入境人次為:法國、美國、西班牙、中國大陸、義大利、英國、德國、墨西哥、泰國、土耳其;臺灣入境旅客人次為 1,069 萬人次,排名第 33 名;依觀光外匯收入前 10 名為:美國、西班牙、泰國、中國大陸、法國、英國、義大利、德國、澳洲、香港,臺灣觀光外匯收益 134 億美金,排名第 26 名。2017 年世界 10 大觀光目的國,依國際旅客入境人次為:法國、西班牙、美國、中國大陸、義大利、墨西哥、土耳其、德國、英國、泰國;依觀光外匯收入前 10 名為:美國、西班牙、法國、泰國、義大利、英國、澳洲、德國、澳門、日本。

表 22-1　2015 年、2016 年及 2017 年入境國際旅客及觀光外匯收入排名一覽表

入境國際旅客人次排名						觀光外匯收入排名							
排名	國家			人次（萬）			排名	國家			美金億元		
	2015	2016	2017	2015	2016	2017		2015	2016	2017	2015	2016	2017
1	法國	法國	法國	8,459	8,260	8,978	1	美國	美國	美國	2,045	2,069	2,107
2	美國	美國	西班牙	7,751	7,590	8,180	2	中國大陸	西班牙	西班牙	1,141	605	680
3	西班牙	西班牙	美國	6,821	7,530	7,302	3	西班牙	法國	法國	565	545	607
4	中國大陸	中國大陸	中國大陸	5,690	5,930	6,074	4	法國	泰國	泰國	459	488	575
5	義大利	義大利	義大利	5,073	5,240	5,754	5	英國	中國大陸	義大利	455	444	442
6	土耳其	英國	墨西哥	3,947	3,580	3,930	6	泰國	英國	英國	446	415	439
7	德國	德國	土耳其	3,497	3,560	3,760	7	義大利	義大利	澳洲	394	402	417
8	英國	墨西哥	德國	3,443	3,510	3,750	8	德國	德國	德國	369	375	398
9	墨西哥	泰國	英國	3,209	3,260	3,702	9	香港	澳洲	澳門	362	370	356
10	泰國	土耳其	泰國	2,990	3,030	3,538	10	澳門	香港	日本	313	328	341

備註：

1. 臺灣 2015 年入境國際旅客人次 1043 萬，排名 30；2016 年 1069 萬，排名為 33；2017 年 1074 萬，排名 36。2015 年觀光外匯收入 144 億美元，排名 24 名；2016 年 134 億美元，排名 26；2017 年 123 億美元，排名 29。

2. 2016 年以觀光外匯收入排名，澳門被擠出前十名，澳洲進入前十名。2017 年觀光外匯收入排名日本擠進前十名；香港及中國大陸被擠出，分別為第 11 名及第 12 名。

　　另依據 2016 年 3 月世界觀光旅遊委員會 World Travel and Tourism Council（簡稱 WTTC）公布「2016 觀光旅遊經濟影響報告（Travel & Tourism Economic Impact 2016）」，2015 年臺灣觀光 GDP 為 256 億美元，世界排名第 41 名，而觀光 GDP 占整體 GDP 4.9%，世界排名第 163 名；2017 年 3 月 WTTC 公布「2017 觀光旅遊經濟影響報告（Travel & Tourism Economic Impact 2017）」，2016 年臺灣觀光 GDP 為 266 億美元，世界排名第 36 名，而觀光 GDP 占整體 GDP 5.0%，世界排名第 167 名；2018 年 3 月 WTTC 公布「2018 觀光旅遊經濟影響報告」；2017 年臺灣觀光旅遊對 GDP 的總貢獻為 244 億美元，世界排名第 40 名，而觀光 GDP 占整體 GDP 4.3% 世界排名第 173 名。

表 22-2　2015 年、2016 年、2017 年美國及亞洲主要國家觀光 GDP 一覽表

國家	觀光 GDP（億美元）			排名			觀光占整體 GDP			排名		
	2015 年	2016 年	2017 年	2015 年	2016 年	2017 年	2015 年	2016 年	2017 年	2015 年	2016 年	2017 年
美國	14,698	15,092	15,019	1	1	1	8.2%	8.1%	7.7%	112	115	120
中國大陸	8,538	10,007	13,493	2	2	2	7.9%	9.0%	11.0%	117	106	75
日本	3,261	3,432	3,312	3	4	4	7.9%	7.4%	6.8%	118	126	136
印度	1,295	2,089	2.340	12	7	7	6.3%	9.6%	9.4%	142	97	99
印尼	824	579	589	15	22	23	9.6%	6.2%	5.8%	93	144	152
泰國	816	825	950	16	15	15	20.8%	20.6%	21.2%	34	35	34
韓國	695	716	714	18	16	17	5.1%	5.1%	4.7%	160	166	169
香港	606	537	567	20	23	24	19.5%	16.8%	16.7%	38	45	47
新加坡	287	287	315	37	34	33	10.0%	9.9%	10.2%	90	89	88
馬來西亞	389	404	419	27	27	28	13.1%	13.7%	13.4%	58	59	63
澳門	332	256	299	31	38	36	71.2%	57.2%	61.3%	4	7	7
臺灣	256	266	244	41	36	40	4.9%	5.0%	4.3%	163	167	173

資料來源：整理自 https://www.wttc.org/research/economic-research/economic-impact-analysis/country-reports#undefined

表 22-3 2017 年臺灣與亞洲主要國家地區觀光比較

國家(地區)　　項目	臺灣	日本	韓國	新加坡	泰國	馬來西亞	中國大陸	香港	澳門
WEF 觀光競爭力[1]（136 國）2017 年排名	30	4	19	13	34	26	15	11	(無納入)
UNWTO[2] 入境人次(萬) (排名*)	1,074 （36）	2,869 （12）	1,334 （30）	1,391 （28）	3,538 （10）	2,595 （15）	6,074 （4）	2,788 （13）	1,726 （21）
UNWTO 觀光外匯收入 (億美元) (排名)	123 （29）	341 （10）	134 （26）	197 （19）	575 （4）	183 （20）	326 （12）	332 （11）	356 （9）
WTTC 觀光 GDP[3] (億美元) (排名)	244 （40）	3,312 （4）	714 （17）	315 （33）	950 （16）	419 （27）	13,493 （2）	567 （24）	299 （36）
WTTC 觀光占整體 GDP (排名)	4.3% （173）	6.8% （136）	4.7% （169）	10.2% （88）	21.2% （34）	13.4% （63）	11.0% （75）	16.7% （47）	61.3% （7）

1. World Economic Forum (2017). The travel & Tourism competitiveness report 2017. Retrieved Apr 5, 2017. P.9。

2. World Tourism Organization(UNWTO).P.8-9, Volume 16 Issue 3, June 2018, UNWTO World Tourism Barometer-Statistical Annex。

3. World Travel & Tourism Council (WTTC). 2018 觀光旅遊經濟影響報告（Travel & Tourism Economic Impact 2018），March 2018, 整理自 https://www.wttc.org/economic-impact/country-analysis/country-reports/。

22-3　自我評量

1. 請說明世界觀光組織的任務？

2. 請以「國際旅客入境人次」及「觀光外匯收入」二項指標分別說明 2017 年世界十大觀光國為何？又臺灣名列第幾？

22-4　註釋

註一　UNWTO 報表每月出版一次，將近幾年的數據呈現，且每月配合各國更新數據，所以越後面出版的數據會越精準。

WEF 全球觀光競爭力－臺灣各項指標排名

■ 臺灣綜合指標 2017 年排名 30（136 國），2015 年排名 32（141 國），2013 年排名 33（140 國）

四大綜合指標及排名	類別及排名	指標項目	排名		
			2017	2015	2013
A.有利的環境 Enabling Environment 2017（22） 2015（19） 2013（無）	1.商業環境 Business Environment 2017（27） 2015（21） 2013（無）	1.01 財產權 Property rights	24	16	12
		1.02 外資投資管制 Impact of rules on FDI	87	16	11
		1.03 解決糾紛的法律框架效率 Efficiency of legal framework in settling disputes	63	48	無
		1.04 挑戰法規的法律框架效率 Efficiency of legal framework in challenging regulations	59	75	無
		1.05 建築許可所需作業時間 Time required to deal with construction permits	25	25	無
		1.06 建築許可所需費用 Cost to deal with construction permits	14	20	無
		1.07 市場操縱的程度 Extent of market dominance	5	5	無
		1.08 設立新公司所需作業時間 Time required to start a business	60	53	48
		1.09 設立新公司所需費用 Cost to start a business	42	38	36
		1.10 稅賦減免獎勵工作效率 Extent and effect of taxation on incentives to work	17	49	無
		1.11 稅賦減免獎勵投資效率 Extent and effect of taxation on incentives to invest	30	33	無

四大綜合指標及排名	類別及排名	指標項目	排名		
			2017	2015	2013
		1.12 總稅率 Total tax rate	57	57	賦稅範圍及效果 20
		1.12a 勞工所需支付稅率及提撥金率 Labour and contributions tax rate	-	82	
		1.12 企業獲利所需支付稅率 Profit tax rate	-	50	
		1.12c 其他稅種比率 Other taxes rate	-	94	
	2.治安 Safety and Security 2017（28） 2015（24） 2013（17）	2.01 企業預防犯罪及暴力支出 Business costs of crime and violence	24	11	18
		2.02 警察制度可靠性 Reliability of police services	37	37	32
		2.03 企業防恐成本支出 Business costs of terrorism	42	33	31
		2.04 恐怖主義攻擊發生指數 Index of terrorism incidence	42	68	無
		2.05 殺人事件發生率 Homicide rate	66	65	無
	3.健康及衛生 Health and Hygiene 2017（40） 2015（30） 2013（43）	3.01 醫師密度 Physician density	65	57	70
		3.02 衛生改善程度 Access to improved sanitation	1	1	1
		3.03 飲用水的改善程度 Access to improved drinking water	38	1	1
		3.04 病床數 Hospital beds	24	23	24
		3.05 愛滋病流行程度 HIV prevalence	59	1	51
		3.06 虐疾人數 Malaria incidence	1	n/a	無
	4.人力資源與勞動力市場 Human Resources and Labour Market	具資格的勞動力可及性 Qualification of the labour force	-	17	58
		4.01 初等教育人數 Primary education enrolment rate	8	34	30
		4.02 中等教育人數 Secondary education enrolment rate	42	35	32

四大綜合指標及排名	類別及排名	指標項目	排名		
			2017	2015	2013
	2017（19） 2015（25） 2013（25）	4.03 專業人員培訓 Extent of staff training	22	41	24
		4.04 顧客接待 Treatment of customers	4	8	無
		4.05 勞動力市場 Labour market	-	41	無
		4.06 人力聘用及解僱規範 Hiring and firing practices	11	21	83
		4.07 尋找專業技術人員容易度 Ease of finding skilled employees	24	20	無
		4.08 聘用外籍員工容易度 Ease of hiring foreign labour	112	128	123
		4.09 薪資與生產力關連度 Pay and productivity	17	7	無
		4.10 女性勞動力參與率 Female labour force participation	85	88	無
	5.資通訊整備 ICT Readiness 2017（30） 2015（26） 2013（16）	5.01 B to B 商業網路使用普及度 ICT use for business-to-business transactions	24	20	9
		5.02 B to C 資通訊交易 Internet use for business-to-consumer transactions	42	14	5
		5.03 個人上網率 Individuals using the internet	30	24	28
		5.04 家用寬頻網路普及度 Broadband internet subscribers	38	30	27
		5.05 行動電話用戶數 Mobile telephone subscriptions	51	45	40
		5.06 行動寬頻用戶數 Mobile broadband subscriptions	31	35	22
		5.07 行動網路覆蓋率 Mobile network coverage	1	1	無
		5.08 電力供給品質 Quality of electricity supply	35	28	無

四大綜合指標及排名	類別及排名	指標項目	排名		
			2017	2015	2013
B.旅遊及觀光政策和有利條件 Travel and Tourism Policy and Enabling Conditions 2017（29） 2015（29） 2013（無）	6.觀光發展優先程度 Prioritization of Travel & Tourism 2017（56） 2015（82） 2013（55）	6.01 政府發展觀光產業優先權 Government prioritization of travel and tourism industry	38	54	50
		6.02 政府觀光預算 T&T government expenditure	110	118	116
		6.03 行銷及品牌有效度 Effectiveness of marketing and branding to attract	23	41	33
		6.04 年度觀光旅遊資料完整性 Comprehensiveness of annual T&T data	31	47	39
		6.05 月/季觀光旅遊資料提供及時性 Timeliness of providing monthly/quarterly T&T data	28	16	17
		6.06 國家品牌策略排名 Country Brand Strategy rating	96	125	無
	7.國際開放 International Openness 2017（23） 2015（28） 2013（無）	7.01 簽證規定 Visa requirements	37	39	112
		7.02 航空服務雙邊協定開放性 Openness of bilateral Air Service Agreements	3	3	3
		7.03 區域貿易協定數量 Number of regional trade agreements in force	58	56	無
	8.價格競爭力 Price Competitiveness 2017（46） 2015（38） 2013（21）	8.01 機票稅及機場稅 Ticket taxes and airport charges	34	17	15
		8.02 旅館房價指標 Hotel price index	89	82	83
		8.03 購買力平價 Purchasing power parity	73	64	36
		8.04 燃油價格水準 Fuel price levels	19	22	36
	9.環境永續 Environmental Sustainability 2017（75） 2015（69）	9.01 環保法規嚴謹度 Stringency of environmental regulations	38	40	34
		9.02 環保法規執行力 Enforcement of environmental regulations	46	41	31
		9.03 政府觀光產業發展永續性 Sustainability of travel and tourism industry development	47	53	24

四大綜合指標及排名	類別及排名	指標項目	排名		
			2017	2015	2013
	2013（94）	9.04 懸浮粒子濃度 Particulate matter（2.5）concentration	123	122	110
		9.05 環境協議總數 Environmental treaty ratifications	n/a	n/a	n/a
		9.06 缺水底線 Baseline water stress	72	13	無
		9.07 瀕臨危機物種 Threatened species	107	112	112
		9.08 森林覆蓋率變化 Forest cover change	18	33	無
		9.09 污水處理率 Wastewater treatment	72	90	無
		9.10 沿岸拖網捕撈壓力（每一獨占經濟領域拖網捕獲漁量） Costal shelf fishing pressure	46	46	無
C.基礎設施 Infrastructure 2017（35） 2015（45） 2013（無）	10.航空運輸基礎設施 Air Transport Infrastructure 2017（42） 2015（47） 2013（51）	10.01 航空建設品質 Quality of air transport infrastructure	33	36	44
		10.02 旅程公里數（國內航班） Available seat kilometres, domestic	49	47	40
		10.03 旅程公里數（國際航班） Available seat kilometres, international	23	23	25
		10.04 每千人之航班起飛數 Aircraft departures	37	42	47
		10.05 機場密度 Airport density	109	113	61
		10.06 航空公司數 Number of operating airlines	38	41	45
	11.陸面及港口運輸基礎設施 Ground and Port Infrastructure 2017（16） 2015（16） 2013（18）	11.01 公路設施品質 Quality of roads	11	12	21
		11.02 鐵路設施品質 Quality of railroad infrastructure	10	7	11
		11.03 港口基礎設施 Quality of port infrastructure	20	25	29
		11.04 國內交通網 Quality of ground transport network	10	7	9
		11.05 鐵路密度 Railroad density	19	19	無

四大綜合指標及排名	類別及排名	指標項目	排名		
			2017	2015	2013
		11.06 道路密度 Road density	31	30	33
		11.07 鋪設道路密度 Paved road density	21	22	無
	12.旅遊服務基礎設施 Tourist Service Infrastructure 2017（53） 2015（77） 2013（75）	12.01 旅館客房數 Hotel rooms	50	53	53
		12.02 企業推介商務旅遊程度 Extension of business trips recommended	46	53	43
		12.03 主要租車公司進駐狀況 Presence of major car rental companies	113	120	123
		12.04 提款機接受 Visa 信用卡普及度 ATMs accepting Visa cards	7	25	22
D.自然及文化資源 Natural and Cultural Resources 2017（34） 2015（37） 2013（無）	13.自然資源 Natural Resources 2017（55） 2015（62） 2013（91）	13.01 世界自然遺產數 Number of World Heritage natural sites	n/a	n/a	79
		13.02 物種多樣性 Total known species	70	76	73
		13.03 總保護區數（new） Total protected areas	20	44	無
		13.04 自然觀光數位需求（上網蒐尋指標數） Natural tourism digital demand （Number of online searches index）	63	61	無
		13.05 自然環境品質 Quality of the natural environment	87	75	無
	14.文化資源及商務旅遊 Cultural Resources and Business 2017（26） 2015（23） 2013（34）	14.01 世界文化遺產數 Number of World Heritage cultural sites	n/a	n/a	125
		14.02 口説及無形文化遺産 Oral and intangible cultural heritage	n/a	n/a	無
		14.03 容納 20,000 人次以上之大型運動場館 Number of large sports stadiums （capacity of 20,000 seats）	38	37	74
		14.04 舉辦國際協會會議數量 Number of international association meetings	31	32	27
		14.05 文化娛樂觀光數位需求 Cultural and entertainment tourism digital demand	19	16	無

■ 2013 年排名（無）之項目，表示係 2015 年新增項目

■ 2017 年排名（ - ）之項目，表示本項目在 2017 年評比中刪除

■ n/a 表示該項目不適用

WEF觀光競爭力指標（2015年增刪對照）

A. 有利的環境

A1 企業環境	A2 治安	A3 衛生
1. 財產權	1. 企業預防犯罪及暴力支出	1. 醫師密度
2. 外資投資管制	2. 警察制度可靠性	2. 衛生改善程度
3. 解決糾紛的法律框架效率	3. 企業防恐成本支出	3. 飲水的改善程度
4. 挑戰法規的法律框架效率	4. 恐怖主義攻擊發生指數	4. 病床數
5. 建築許可所需作業時間	5. 殺人事件發生率	5. 愛滋病流行程度
6. 建築許可所需費用		6. 瘧疾人數
7. 市場操縱程度		
8. 設立新公司所需時間		
9. 設立新公司所需費用		
10. 稅賦減免獎勵工作效率		
11. 稅賦減免獎勵投資效率		
12. 總稅率		

- 簽證規定
- 航空服務雙邊協定開放性
- 政府決策透明度
- 服務貿易協議承諾
- 外資所有權

- 陸上交通事故

WEF觀光競爭力指標（2015）

A. 有利的環境（續）

A4 人力資源及勞動力市場	A5 資通訊設施
合格勞動力可及性	1. 商業網路使用普及度
1. 初等教育人數	2. 資通訊交易
2. 中等教育人數	3. 個人上網率
3. 專業人員培訓	4. 家用寬頻網路普及度
4. 顧客接待	5. 行動電話用戶數
	6. 行動寬頻用戶數
勞動力市場	7. 行動網路覆蓋率
1. 人力聘用及解雇規範	8. 電力供給品質
2. 尋找專技人員容易度	
3. 聘用外籍員工容易度	
4. 薪資與生產力關聯度	
5. 女性勞動力參與率	

- 教育品質
- 專業研究訓練服務之普及性
- 愛滋病流行程度
- 愛滋病對商業影響
- 平均壽命

- 電話線路
- 行動電話普及度

B. 旅遊及觀光政策和有利條件

B1 觀光發展優先程度	B2 國際開放	B3 價格競爭力	B4 環境永續
1. 觀光產業發展優先權 2. 政府觀光預算 3. 行銷及品牌有效度 4. 觀光旅遊年度資料完整性 5. 月/季觀光旅遊資料提供及時性 6. 國家品牌策略排名	1. 簽證規定 2. 航空服務雙邊協定開放性 3. 區域貿易協定數量	1. 機票稅及機場稅 2. 購買力 3. 油價 4. 旅館房價指標	1. 環保法規嚴謹度 2. 環保法規執行力 3. 政府觀光產業發展永續性 4. 懸浮粒子濃度 5. 環境協議總數 6. 缺水底線 7. 瀕臨危機物種 8. 森林覆蓋率變化 9. 汙水處理率 10. 沿岸拖網捕撈壓力

• 賦稅制度　　• CO2排放量

C. 基礎設施

C1 航空設施	C2 陸運設施	C3 觀光基礎設施
1. 航空建設品質 2. 旅程公里數（國內航班） 3. 旅程公里數（國際航班） 4. 每千人之航班數 5. 機場密度 6. 航空公司數	1. 公路設施品質 2. 鐵路設施品質 3. 港口基礎設施 4. 國內交通網 5. 鐵路密度 6. 道路密度 7. 鋪設道路密度	1. 旅館客房數 2. 企業推介商務旅遊程度 3. 七大汽車出租公司家數 4. 提款機接受VISA信用卡普及度

• 國際空運網路　　• 道路品質

```
                   ╭────────────────────╮
                   │  D. 人文及自然資源  │
                   ╰────────────────────╯

   ┌──────────────────┐     ┌──────────────────────┐
   │        D1        │     │         D2           │
   │     自然資源     │     │  文化資源及商務旅遊  │
   └──────────────────┘     └──────────────────────┘
    1. 世界自然遺產數          1. 世界文化遺產數
    2. 物種多樣性             2. 口說及無形文化遺產
    3. 總保護區數             3. 容納2萬人以上之大型
    4. 自然觀光數位需求(上網       運動場館
       搜尋指標數)           4. 舉辦國際會展數量
    5. 自然環境品質           5. 文化娛樂觀光數位需求

    ●──國家保護區             ●──體育場所
```

- WEF 觀光競爭力指標，其項目於 2015 年修正；為便讀者比較，其項目劃底線者，表示「新增項目」；劃刪除線者，表示「刪除項目」。

2017 年臺灣與亞洲鄰近國家觀光競爭力排名比較表

國家/排名 指標/類別	日本	新加坡	香港	中國大陸	韓國	馬來西亞	臺灣	泰國
整體排名	4	13	11	15	19	26	30	34
A 有利的環境	13	8	1	63	24	35	22	73
1.商業環境	20	2	1	92	44	17	27	45
2.治安	26	6	5	95	37	41	28	118
3.健康與衛生	17	62	12	67	20	77	40	90
4.人力資源與勞動力市場	20	5	16	25	43	22	19	40
5.資通訊整備	10	14	1	64	8	39	30	58
B.旅遊及觀光政策和有利條件	11	1	31	84	47	21	29	37
6.觀光發展優先程度	18	2	9	50	63	5	56	34
7.國際開放	10	1	47	72	14	35	23	52
8.價格競爭力	94	91	113	38	88	3	46	18
9.環境永續	45	51	53	132	63	123	75	112
C.基礎設施	13	2	8	51	27	32	35	33
10.航空運輸基礎設施	18	6	5	24	27	21	42	20
11.路面及港口運輸基礎設施	10	2	1	44	17	34	16	72
12.旅遊服務基礎設施	29	24	60	92	50	46	53	16
D.自然及文化資源	7	53	35	1	22	29	34	19
13.自然資源	26	103	49	5	114	28	55	7
14.文化資源及商務旅遊	4	28	31	1	12	34	26	37

B

歷年來臺旅客統計
Visitor Arrivals, 1970-2018

年別 Year	總計 Total		年別 Year	總計 Total	
	人數	成長率 %		人數	成長率 %
59 年 1970	472,452	27.18	84 年 1995	2,331,934	9.62
60 年 1971	539,755	14.25	85 年 1996	2,358,221	1.13
61 年 1972	580,033	7.46	86 年 1997	2,372,232	0.59
62 年 1973	824,393	42.13	87 年 1998	2,298,706	-3.1
63 年 1974	819,821	-0.55	88 年 1999	2,411,248	4.9
64 年 1975	853,140	4.06	89 年 2000	2,624,037	8.82
65 年 1976	1,008,126	18.17	90 年 2001	2,831,035	7.89
66 年 1977	1,110,182	10.12	91 年 2002	2,977,692	5.18
67 年 1978	1,270,977	14.48	92 年 2003	2,248,117	-24.5
68 年 1979	1,340,382	5.46	93 年 2004	2,950,342	31.24
69 年 1980	1,393,254	3.94	94 年 2005	3,378,118	14.5
70 年 1981	1,409,465	1.16	95 年 2006	3,519,827	4.19
71 年 1982	1,419,178	0.69	96 年 2007	3,716,063	5.58
72 年 1983	1,457,404	2.69	97 年 2008	3,845,187	3.47
73 年 1984	1,516,138	4.03	98 年 2009	4,395,004	14.3
74 年 1985	1,451,659	-4.25	99 年 2010	5,567,277	26.67
75 年 1986	1,610,385	10.93	100 年 2011	6,087,484	9.34
76 年 1987	1,760,948	9.35	101 年 2012	7,311,470	20.11
77 年 1988	1,935,134	9.89	102 年 2013	8,016,280	9.64
78 年 1989	2,004,126	3.57	103 年 2014	9,910,204	23.63
79 年 1990	1,934,084	-3.49	104 年 2015	10,439,785	5.34
80 年 1991	1,854,506	-4.11	105 年 2016	10,690,279	2.4
81 年 1992	1,873,327	1.01	106 年 2017	10,739,601	0.46
82 年 1993	1,850,214	-1.23	107 年 2018	11,066,707	3.05
83 年 1994	2,127,249	14.97			

* 民國 92 年發生 SARS，重創觀光產業，來台旅客負成長 24.5%。

海峽兩岸關於大陸居民赴臺灣旅遊協議

民國 97 年 6 月 19 日行政院第 3097 次會議核定

民國 97 年 6 月 19 日行政院院臺陸字第 0970087176 號函送立法院備查

為增進海峽兩岸人民交往，促進海峽兩岸之間的旅遊，財團法人海峽交流基金會與海峽兩岸關係協會，就大陸居民赴臺灣旅遊等有關兩岸旅遊事宜，經平等協商，達成協議如下：

一、聯繫主體

(一) 本協議議定事宜，雙方分別由臺灣海峽兩岸觀光旅遊協會（以下簡稱台旅會）與海峽兩岸旅遊交流協會（以下簡稱海旅會）聯繫實施。

(二) 本協議的變更等其他相關事宜，由財團法人海峽交流基金會與海峽兩岸關係協會聯繫。

二、旅遊安排

(一) 雙方同意赴台旅遊以組團方式實施，採取團進團出形式，團體活動，整團往返。

(二) 雙方同意按照穩妥安全、循序漸進原則，視情對組團人數、日均配額、停留期限、往返方式等事宜進行協商調整。具體安排詳見附件一。

三、誠信旅遊

雙方應共同監督旅行社誠信經營、誠信服務，禁止"零負團費"等經營行為，倡導品質旅遊，共同加強對旅遊者的宣導。

四、權益保障

(一) 雙方應積極採取措施，簡化出入境手續，提供旅行便利，保護旅遊者正當權益及安全。

(二) 雙方同意各自建立應急協調處理機制，相互配合，化解風險，及時妥善處理旅遊糾紛、緊急事故及突發事件等事宜，並履行告知義務。

五、組團社與接待社

(一) 雙方各自規範組團社、接待社及領隊、導遊的資質，並以書面方式相互提供組團社、接待社及領隊、導遊的名單。

(二) 組團社和接待社應簽訂商業合作契約，並各自報備，依照有關規定辦理業務。

(三) 組團社和接待社應按市場運作方式，負責旅遊者在旅遊過程中必要的醫療、人身、航空等保險。

(四) 組團社和接待社在旅遊者正當權益及安全受到威脅和損害時，應主動、及時、有效地妥善處理。

(五) 雙方對損害旅遊者正當權益的旅行社，應分別予以處理。

(六) 雙方應分別指導和監督組團社和接待社保護旅遊者正當權益，依契約（合同）承擔旅行安全保障責任。

六、申辦程序

組團社、接待社應分別代辦並相互確認旅遊者的通行手續。旅遊者持有效證件整團出入。

七、逾期停留

雙方同意就旅遊者逾期停留問題建立工作機制，及時通報信息，經核實身分后，視不同情況協助旅遊者返回。任何一方不得拒絕送回或接受。

八、互設機構

雙方同意互設旅遊辦事機構，負責處理旅遊相關事宜，為旅遊者提供快捷、便利、有效的服務。

九、協議履行及變更

(一) 雙方應遵守協議。協議附件與本協議具有同等效力。

(二) 協議變更，應經雙方協商同意，並以書面形式確認。

十、爭議解決

因適用本協議所生爭議，雙方應儘速協商解決。

十一、未盡事宜

本協議如有未盡事宜，雙方得以適當方式另行商定。

十二、簽署生效 本協議自雙方簽署之日起七日後生效。

本協議於六月十三日簽署，一式四份，雙方各執兩份。

附件：一、海峽兩岸旅遊具體安排。二、海峽兩岸旅遊合作規範

財團法人海峽交流基金會　　　　　海峽兩岸關係協會

董事長　江丙坤　　　　　　　　　　會長　陳雲林

附件一：海峽兩岸旅遊具體安排

依據本協議第二條，議定具體安排如下：

一、　接待一方旅遊配額以平均每天三千人次為限。組團一方視市場需求安排。第二年雙方可視情協商作出調整。

二、　旅遊團每團人數限十人以上，四十人以下。

三、　旅遊團自入境次日起在台停留期間不超過十天。

四、　自七月十八日起正式實施赴台旅遊，於七月四日啟動赴台旅遊首發團。

附件二：海峽兩岸旅遊合作規範

依據本協議第四條、第五條、第七條，兩岸旅遊業者應遵守如下規範：

一、　台旅會和海旅會提供的組團社和接待社名單內容包括：旅行社名稱、負責人、地址、電話、傳真、電子郵件、聯繫人及其移動電話等信息。若組團社或接待社的相關信息發生變動，應即時以書面方式通知對方。

二、　台旅會應設置旅遊諮詢服務及投訴熱線，以便旅遊者諮詢及投訴。

三、　台旅會和海旅會作為處理旅遊糾紛、逾期停留、緊急事故及突發事件的聯繫主體，各自建立應急協調處理機制，及時交換信息，密切配合，妥善解決赴台旅遊過程中出現的問題。

四、　組團社應向接待社提供旅遊團旅客名單及相關信息，組團社應為旅遊團配置領隊，接待社應為旅遊團配置導遊。旅遊過程中出現的問題，由領隊和導遊共同協商，妥善處理，並分別向組團社和接待社報告。

五、　接待一方應向組團社提供接待旅遊團團費參考價。

六、　接待社不得引導和組織旅遊者參與涉及賭博、色情、毒品及有損兩岸關係的活動。

七、　組團社、接待社均不得轉讓配額及旅遊團。接待社不得接待非組團社的旅遊者，不得接待持其他證件的旅遊者。如有違反，應分別予以處理。

八、　旅遊者未按規定時間返回，均視為在台逾期停留。因自然災害、重大疾病、緊急事故、突發事件、社會治安等不可抗力因素在台逾期停留之旅遊者，接待社和組團社應安排隨其他旅遊團返回。無正當理由、情節輕微者，接待社和組團社應負責安排隨其他旅遊團返回。不以旅遊為目的、蓄意逾期停留情節嚴重者，由台旅會和海旅會與雙方有關方面聯繫，安排從其他渠道送回；須經必要程序者，於程序完成後即時送回。

九、　旅遊者逾期停留期間及送回所需交通等費用，由逾期停留者本人承擔。若其無能力支付，由接待社先行墊付，并于逾期停留者送回之日起三十天內，憑相關費用票據向組團社索還。組團社可向逾期停留者追償。

海峽兩岸關於大陸居民赴臺灣旅遊協議修正文件一

財團法人海峽交流基金會與海峽兩岸關係協會根據「海峽兩岸關於大陸居民赴臺灣旅遊協議」第二條，雙方除同意赴台旅遊以組團方式實施外，另依據第九條規定，就開放大陸居民赴臺灣個人旅遊等事宜，經平等協商，達成以下修正：

一、生效日期

自雙方各自完成相關程序並以書面通知對方之次日起生效。

二、開放區域

第一批試點城市為北京市、上海市、廈門市。今後將按照循序漸進的原則，視市場發展情況逐步增加開放區域。

三、開放人數

大陸居民赴臺灣個人旅遊配額，可由接待一方視市場供需調整。

四、停留時間

旅遊者在臺灣停留時間，自入境次日起不超過十五天。

五、申辦程序

大陸試點城市常住居民赴臺灣個人旅遊，透過試點城市指定經營大陸居民赴臺灣旅遊業務的旅行社，經臺灣有接待大陸居民赴臺灣旅遊資格的旅行社，向臺灣相關部門申請、代辦入台相關入出境手續。

大陸及臺灣代辦社相互確認有關手續的辦理情況，申請人可透過相關管道查詢辦理進度。

六、旅行安排

大陸居民赴臺灣個人旅遊的旅行安排，可委託試點城市指定經營大陸居民赴臺灣旅遊業務的旅行社代辦代訂機票、住宿或行程等，也可自行辦理。

七、逾期停留

大陸居民赴臺灣個人旅遊應持規定的證件前往臺灣，並在規定時間內返回。因自然災害、重大疾病等不可抗力因素在臺灣逾期停留的旅遊者，台旅會應及時將情況通知海旅會，在不可抗力因素消失後，可自行返回。

無正當理由在臺灣非法逾期停留的旅遊者，雙方相關部門應及時通知查找，情節輕微者可自行返回，情節嚴重者安排遣返，相關費用由旅遊者自行負擔。

臺灣相關部門遣返非法逾期停留旅遊者的同時，應提供相關資料。

八、實施方式

本修正文件商定大陸居民赴臺灣個人旅遊相關事項的實施，由台旅會與海旅會指定聯絡人，建立季度磋商制度，使用雙方商定的文件格式相互聯繫，並互相通報信息、答復查詢等。

雙方對本修正文件的實施或者解釋發生爭議時，由雙方協商解決。

訴願、行政訴訟案例

- 訴願：人民對於中央或地方機關之行政處分，認為違法或不當致損害其權利或利益者，得提起訴願。（自行政處分達到之次日起三十日內為之）
- 行政訴訟（撤銷訴訟、給付訴訟、確認訴訟）
- 撤銷訴訟：人民因中央或地方機關之違法行政處分，認為損害其權利或法律上之利益，經依訴願法提起訴願而不服其決定，得向高等行政法院提起撤銷訴訟。（撤銷訴訟之提起，應於訴願決定書送達後 2 個月內為之）

案例一：老鼠咬人事件（交通部交訴 0960037344 號）

訴願人確係選擇登記有案之合法飯店為旅客住宿，至飯店之環境衛生安全，除有客觀之外觀可得判斷外，應無從知悉因飯店內部結構所造成之環境衛生不佳問題，故如本案係因飯店內部設施不佳所引致旅客受傷，此等內部設施應非客觀所可得而知，實難因此即認訴願人就注意旅客安全維護上，有故意或過失之處。

旅行業管理規則係以旅行業者為行政管理規範之對象並為相關規定，旅行業者有無違反旅行業管理規則之規定……自應僅以旅行業者自身之行為為評價對象，換言之，如本案提供住宿設施之飯店業者，縱有故意或過失行為致生損害旅客權益，應屬旅遊契約債務不履行之爭議，尚非旅行業管理規則規範之範疇。

溫馨提示

旅行業經營業務，合法是最基本的守則，遇有情況，一切合法才能構築防禦工事，產生辯護的能量（訴訟防禦），進而站上攻擊發起線（訴訟攻擊）；反之，只要有一點點違反法令，即有可能是致命傷。

案例二：離團保證金事件（交通部交訴0950025004號）

　　按管理規則之所以禁止業者「索取額外不當費用」，無非係考量團員於出國旅遊時，對外國環境較為陌生，衣食住行均賴業者安排，如遇業者濫行收費，則團員於相對弱勢之情境下，恐迫於無奈而任取任求，是所謂「額外費用」，應指履行原定旅遊契約時另行收受之「團費以外之費用」。本件離團保證金，確為團費以外之費用，惟其並非於原旅遊契約之履行上增加收費名目，而係因應契約以外之其他突發事故而生；且其僅對不依原定旅遊契約行事之離團者收取，嗣後復因其歸團而如數退還，應非「額外費用」。且收取離團保證金，目的不外有二：其一，為增加離團團員心理上之箝制，使其不甘損失該保證金而依約歸團；其二，如團員果未歸團，則訴願人須代償治安機關收容及強制出境之費用，且其向離團者求償不易，是預先收取保證金，以圖免增成本；是本件離團保證金之收取，亦難認定其屬「不當費用」。原處分機關未查及此，遽為本件處分，並非適法，應予撤銷。

溫馨提示

1. 訴願是憲法賦予人民的權利，如認主管機關之處分有違法或不當，可提起訴願，以維護權益。

2. 行政機關之行政行為，均須依法行政，講求合法及合目的；在個案處理時，並應正確適用法規，惟法律見解，法條認知或有不同，藉由訴願、行政訴訟定調。

3. 業者經營業務如能自治自律，則法規可備而不用；反之，不妥洽之行為，當時法令雖無法處罰，主管機關仍會藉由修法達到行政管理目的。例如：本案原處分被撤銷後，旅行業管理規則已另增訂，旅行業不得向旅客收取中途離隊之離團費用。

案例三：機場脫逃事件（交通部交訴 0930056515 號）

　　訴願人於 93 年 7 月 13 日依規定指派合格導遊人員等前往中正機場入境大廳接機，惟遲遲未見王君等人，判斷王君等人已行方不明，立即由導遊人員當場報請航警人員協尋，及通報原處分機關所屬中正機場旅客服務中心，並協助調查處理，訴願人應已善盡監督管理責任，原處分機關僅於其原處分及答辯書中泛指訴願人未善盡監督管理責任，影響我國入境管理及社會治安等，已損害國家利益云云，並未敘明該團入境通關後行方不明之行為，與損害國家利益有何相當因果關係，尚難遽以推測其行為有違首揭發展觀光條例處罰規定。準此，本件原處分機關在無相關佐證下，僅以大陸人民王君等 17 人入境通關後行方不明，遽為認定應歸責於訴願人未善盡監督管理責任，已損害國家利益為處罰之唯一理由，尚屬不足。

溫馨提示

1. 在民主法治國家，法律就事証，講求相當因果關係之論述。本案陸客在機場集體脫逃的重大事件，主管機關處罰接待的旅行社，因未論述該團入境通關後行方不明之行為，與損害國家利益有何相當因果關係，是故，原處分被其上級機關撤銷。

2. 大陸地區人民來台從事觀光活動許可辦法增訂，逾期停留且行方不明情節重大，致損害國家利益者，並由交通部觀光局依發展觀光條例相關規定廢止其營業執照。

案例四 代接大陸團事件（交通部交訴 0930056514 號）

　　為保護國家安全、落實旅行業之管理及維護旅行業品質，上揭許可辦法依兩岸人民條例第 16 條第 1 項之授權，對於欲辦理接待大陸地區人民來臺觀光業務之旅行業，除採許可制，以事前審核旅行業之承辦能力；更課予旅行業者繳納保證金、投保責任險、與大陸地區旅行業者締結合作契約，並配合確認來臺之大陸地區人民身分及協助強制出境等義務。上揭義務之履行，應具有專屬性，非經申請核准之業者無從履行，是非經核准經營該業務之旅行業者，既規避上揭義務之履行，則許可辦法之立法意旨無由達成，自具行為之可非難性。從而，本件訴願人辯稱許可辦法違反法律保留原則，及該辦法並未禁止旅行業者將承攬之大陸人民來臺觀光業務由其他旅行業者代為履行等節，並不足採。

溫馨提示

綜合、甲種旅行業之業務範圍，依發展觀光條例及旅行業管理規則規定，雖包括辦理出國旅遊及來臺旅遊業務，但兩岸關係之事務，因臺灣地區與大陸地區人民關係條例有特別規定，應優先適用該條例，故須另經核准始能辦理。

案例五 未簽訂旅遊契約事件（交通部交訴字 0950053689 號）

　　惟按發展觀光條例第 29 條第 1 項之立法意旨，係因旅遊契約訂立後，旅行業者即負有代辦相關簽證、機票、膳宿等相關履行義務，故以書面契約之訂定減少旅遊契約糾紛之發生，且此項行政法上義務內容，並未因旅行業者之營業區域在都市或鄉村而有不同，換言之，凡旅行業者均應遵守上開規定，於辦理團體旅遊或個別旅客旅遊時，與旅客訂定書面契約。從而，訴願人所稱其為鄉村地區之業者，不應適用上開規定一節，即非可採。

溫馨提示

1. 行政罰法第 8 條規定，不得因不知法規而免除其責任。
2. 中央法規原則上適用於全國。

案例一 賞楓楓凋零（摘自台北地方法院簡易庭判決 100 年度北簡字第 2810 號）

一、旅客告訴要旨

旅客○○參加○○旅行社舉辦之加東楓情、阿岡昆公園、洛朗區賞楓 10 日遊（99 年 10 月 23 日至 11 月 1 日），團費 96900 元，依加拿大官方網站，該區賞楓期為每年 9 月 20 日至 10 月 5 日左右，經洽詢旅行社，保證可賞楓，惟旅程中阿岡昆公園獨木舟湖、塔柏拉山渡假村及賞楓、賞湖纜車、聖安妮峽谷等景區，依加拿大官網公告，已分別於 10 月 11 日及 10 月 17 日結束賞楓季並關閉園區，<u>造成賞楓標的不存在</u>，檢附「旅行社賞楓 DM 與旅遊景點比較圖」阿岡昆公園楓紅相片，歷年楓紅高峰圖表與旅遊契約、行程表、刷卡單等，連同其他品質瑕疵，請求賠償 9 萬元。

二、旅行社答辯要旨

(一) 依加拿大景區網站賞楓報告揭示，2009 年賞楓期約至 10 月 25 日-31 日止；安大略省旅遊局網站，2010 年賞楓期至 10 月 29 日止，該公司於 7 月規劃旅程時，迄 99 年 10 月中旬加東地區確實有楓可賞，惟於 10 月 22 日左右，加東地區氣溫驟降，致使楓葉大量凋零，非旅行社得以預先知悉。

(二) 網頁廣告僅是就當地景觀介紹說明，非保證賞楓紅，賞楓紅僅是提供旅客參與旅程動機之一，非構成旅遊行程之內容或目的，該公司係依旅遊契約提供旅程所需之交通、膳宿、導遊，並不包含提供楓紅以供觀賞，且旅程非以賞楓為唯一內容。

(三) 提出加拿大景區網站賞楓報告影本，加拿大氣象局魁北克省、安大略省主要城市 2010 年 10 月份每日氣象報告影本。

三、法官裁判要旨：

(一) 514 之 6：旅遊營業人提供旅遊服務，應使其具備通常之價值及約定之品質。

514 之 7：旅遊服務不具備前條之價值或品質者，旅客得請求旅遊營業人改善之，旅遊營業人不為改善或不能改善時，旅客得請求減少費用，其有難於達預期目的

之情形者，並得終止契約，因可歸責於旅遊營業人之事由致旅遊服務不具備前條之價值或品質者，旅客除請求減少費用或終止契約外，並得請求損害賠償。

(二) 行程表之標題，載明「賞楓」10 日，並於 10 月 26 日.27 日.28 日.29 日.30 日之 5 日行程中，均分別敘明有「秋天繽紛」「滿山滿谷」「楓紅層疊」「秋季時飛瀑與虹交織」「楓紅絕無冷場」「點綴著豔麗的紅楓」等相關可賞楓之內容。且旅行社並未就無楓葉可賞時，有何可特約免責及除外之約定。堪認該旅程就有「行程表所述之楓紅可賞」，乃為旅程所應提供之約定內容及品質之一。旅客主張依旅行社所提供旅程不具備契約約定之品質應可採信。

(三) 旅行社提出氣象報告證明無楓可賞及氣候因素，屬不能改善之自然現象，非可歸責於旅行社。

(四) 旅行社之行程表強調有楓可賞之行程多達 5 日，占真正旅遊日數七分之五，扣除 10 月 23 日.31 日.11 月 1 日去回程搭機時間，應減旅遊費用 2 萬元。

溫馨提示

1. 民事訴訟採當事人進行主義，當事人主張有利於己之事實者，就「事實有舉證責任。旅行業辦理業務，應建立完整之檔案、文件」。

2. 行程表、廣告，皆為契約之一部分，其敘述應符合事實，不宜渲染、誇大其詞。

3. 有自然因素影響旅遊內容或品質之虞者，其資訊應充分揭露告知旅客。

案例二 導遊被拒入境司機遲到（摘自台北地方法院簡易庭判決 99 年度北簡字第 4575 號）

一、旅客告訴要旨

　　旅客參加○○旅行社民國 98 年 10 月 7 日出發之「美加東風情萬種 12 天」，團費 84000 元，行程第 3 天晚上應至住宿之加拿大邊境飯店外，<u>欣賞燈光投射至尼加拉瀑布之燈光秀</u>，卻因<u>當地導遊有酒駕紀錄</u>，於入境加拿大時被拒入境，行程延宕近 2 小時，抵飯店時燈光秀即將結束，<u>請求損害賠償 5000 元</u>，<u>精神損失 2000 元</u>，另行程第十天早上，<u>因司機遲到 1 小時，以致縮短自由女神島之時間</u>，後續之中央公園、砲台公園等<u>景點，用手指帶過或從旁走過，匆匆結束，無品質</u>可言，請求賠償 3500 元。

二、旅行社答辯要旨

(一)旅行團進入加拿大海關，關員遲未走出辦公室執行驗關，導遊進入辦公室交涉，關員仍在 20 分後始驗關，整團通關約 1 小時，導遊因酒駕被拒入境與延宕無關，海關人員對入境旅客有獨立審決權，通關流程快慢非旅行社能掌控。

(二)司機因交通壅塞遲到約 20 分，自由女神島繞島一周約 10 分，導遊恐耽誤行程，建議團員拍照後即搭船離開，中央公園面積遼闊，為大安森林公園之 22 倍，各旅行社為旅客安全考量，皆以「下車停留」為參觀方式。

三、法官裁判要旨

(一)法官訊問領隊及旅客，領隊稱通關約 1 小時，旅客稱約 2 小時，法官認領隊受僱於旅行社，證詞難免偏頗，以旅客之證詞較可採，<u>若無導遊入境被拒情事，旅客應可及時觀看煙火秀，故旅行社應負責</u>。

1. 旅客請求精神上損害並未說明<u>並舉證渠等身體、健康、名譽等人格權因此受有何種損害，此部分請求應屬無據</u>。

2. 民法§514-8 規定，應可歸責於旅遊營業人之事由，致旅遊未依約定之旅程進行者，旅客就其時間之浪費得按日請求賠償相當之金額，但其每日賠償金額不得超過旅遊營業人所收旅遊費用總額每日平均之數額。

　　旅遊契約§25 規定，應可歸責於旅行社之事由，致延誤行程期間…。旅客並得請求依全部旅費除以全部旅遊日數乘以延誤行程日數計算之違約金。但延誤行程之總日數，以不超過全部旅遊日數為限，延誤行程時數在 5 小時以上未滿 1 日者，以 1 日計算。

　　<u>審酌入境時延遲 2 小時，因未滿 5 小時，應以延誤行程半日計算，團費 84000 元</u>，旅遊日數 12 天，平均每日旅費 7000 元，旅客得請求賠償半日 3500 元。

(二) 領隊及旅客証稱：司機遲到，致到達自由女神島的船晚了半小時，當日行程非常匆忙，一直趕行程，法院審酌<u>因司機遲到確實致旅客當日行程延誤，旅客自受有損害，得向旅行社請求賠償，惟因延遲時間未達 5 小時，以半日旅遊</u>費用計算，旅行社應賠償旅客 3500 元。

溫馨提示

旅遊契約規定，延誤行程時數在 5 小時以上，未滿 1 日者，以 1 日計算，法官將其延伸未滿 5 小時者，以半日計算。

案例三 旅客取消出團（已簽訂旅遊契約）（摘自台北地方法院簡易庭判決 99 年度北小字第 1621 號）

一、旅客告訴要旨

旅客於民國 99 年 2 月 24 日與○○旅行社簽訂旅遊契約，約定將於民國 99 年 3 月 31 日參加「華航直飛菲律賓長灘島 4 日」旅遊行程，並已給付<u>團費 20000 元</u>，嗣旅客因時間無法配合，遂於 <u>3 月 19 日傳真旅行社</u>取消出團，並請求返還團費，旅行社認應扣除已發生之費用 11850 元，旅客認為於出發當日前 11 日至 20 日內通知取消行程，僅需賠償團費 20%（4000 元），爰訴請旅行社返還剩餘之 16000 元，及與旅行社交涉所支出之車馬費，精神耗損等計 6000 元，共 22000 元。

二、旅行社答辯要旨

依國外個別旅遊契約§16 第 2 項規定，旅行社得就實際損害請求旅客賠償，而旅行社安排系爭行程，已支出簽證費 1200 元、手續費 1000 元、機票取消費 5000 元、飯店取消費 4650 元，共 11850 元，故僅須返還 8150 元。

三、法官裁判要旨

(一) 國外個別旅遊契約§16 規定，旅客於旅遊活動開始前，得通知旅行社解除契約，但如旅行社代理旅客辦理證照者，旅客應繳交證照費用，並依下列標準賠償，旅行社通知於出發日前第 11 日至第 20 日已內到達者，賠償旅遊費用 20%。

<u>旅行社如能證明其所受損害超過各款標準者，得就其實際損害請求賠償。</u>

依上述規定，堪認第 1 項所定標準，係雙方約定最低賠償數額，如旅行社可依第 2 項證明因旅客解除契約所生損害金額，自得就逾越第 1 項標準之部分，請求旅客賠償。

(二) 行程既係食、宿、景點，衡情當於簽約時即需要為安排，殊<u>無待實際出團後始臨時尋覓</u>，是旅行社所舉飯店發票及機票款明細，固不具雙方之名稱，惟考量其開具時間，費用項目及上述因素，<u>仍堪認其所載飯店取消費 4650 元、機票取消費 5000 元</u>，確屬旅行社為安排行程所支出之費用。手續費 1000 元之代轉收據，因係旅行社事後製作，難基此使法院可成確信，惟旅行社既係就該行程，為旅客辦簽證，代訂飯店、機票，另收手續費用以攤平均成本，確非背於情理。

(三) 旅行社所收團費 20000 元，扣除簽證費 1200 元、手續費 1000 元、機票取消費 5000 元、販店取消費 4650 元，應返還旅客 8150 元。（2 人共 16,300 元）

溫馨提示

交通部觀光局邀集旅行公會、消基會、消保會、學者專家製作旅遊定型化契約，並於旅行業管理規則規定，旅行業辦理旅遊應與旅客簽定旅遊契約，不僅係保障旅客權益，也是維護旅行業者權益，旅客與旅行社有簽定旅遊契約，發生糾紛訴訟時，法院才能依契約規定作為判決之依據。

案例四 旅客取消出團（未簽定旅遊契約）（摘自台北地方法院簡易庭判決 99 年度北小字第 2512 號）

一、旅客告訴要旨

　　旅客於民國 98 年 12 月刷卡付定金 30000 元，報名參加旅行社民國 99 年 1 月 19 日舉辦「義、瑞、法 10 日旅行團」，嗣旅客之妻因健康因素無法如期成行，旅客訴請返還定金 30000 元。

二、旅行社答辯要旨

　　旅客支付定金時，旅行社即催告簽訂旅遊契約，旅客未置理，嗣於 98 年 12 月 30 日辦妥簽證時，旅客始告知因工作因素無法如期出發，依旅遊契約書§27 規定，旅客解約之通知於旅遊活動開始前第 2 日至第 20 日以內到達者，應賠償旅遊費用 30%，故自得將旅客所支付之定金 30000 元沒入，況旅行社已支出申根簽證 6000 元，歐洲之星及子彈列車費用逾 10000 元，機票退票費 8000 元。

三、法官裁判要旨

(一) 民法§248 規定，訂約當事人之一方，由他方受有定金時，推定其契約成立，旅客已付定金，旅行社已辦簽證，故雙方之契約已成立。但雙方並未簽訂國外旅遊契約，旅行社引用該旅遊契約書§27 第 3 款規定，抗辯其得將旅客所支付定金沒入，即無可取。

(二) 民法§249 規定，契約因不可歸責於雙方當事人之事由，致不能履行時，定金應返還，旅客主張訂購該旅遊行程係為蜜月旅行，惟妻子流產，致無法參加，屬不可歸責之事由，請求旅行社返還定金，自有依據。

(三) 民法§514-9 規定，旅遊未完成或前旅客得隨時終止契約，但應賠償旅遊營業人因契約終止而生之損害，旅行社支出申根簽證 6000 元屬實，其餘費用未提出證據，尚難認為真實，準此，旅行社應返還旅客 24000 元（30000-60000）。

溫馨提示

旅遊定型化契約書，須雙方簽訂後始能適用（將契約書印於代轉收據背面交付旅客，視為已簽訂），未簽訂者依民法相關規定辦理。

案例五 全程四星級酒店（摘自台北地方法院簡易庭判決 92 年度北簡字第 5365 號）

一、旅客告訴要旨

　　旅客參加○○旅行社民國 91 年 5 月 17 日舉辦之「中國假期重慶、長江三峽、黃山、杭州十日之旅」旅行社保證全程住四星級酒店，惟實際上僅有武漢之旅館為四星級，三峽風情號郵輪（原訂搭乘國賓號，又改為長江風情號）及所住之酒店均屬三星級，另西陵峽、葛洲壩均係晚上經過，致無法參觀；黃花崗 72 烈士之墓等景點取消，徽菜風味餐、紅泥砂鍋風味餐亦均取消，返台後經交通部觀光局調解，旅行社僅願賠償每人 3000 元，旅客向法院起訴。

二、旅行社答辯要旨

(一) 黃山地區因最高級飯店僅為三星級，其他地區則均安排四星級酒店，三峽風情號與長江風情號為同一艘。

(二) 西陵峽、葛洲壩係因天候因素，溪水暴漲致未能如期於清晨通過。黃花崗 72 烈士之墓、馬王堆博物館，靈隱寺因逢旅遊旺季，交通嚴重阻塞，無法搭配轉機時間而取消，非旅行社所得預料，且已安排歸元寺與白帝城等景點作為替代。

(三) 取消風味餐係地陪之疏失漏未安排，已以其他餐膳提供，旅行社願賠償。依大陸團餐每人一餐平均 25 元人民幣，風味餐每人 35 元人民幣，以差價兩倍賠償，2 餐共計 40 元人民幣。

三、法官裁判要旨

(一) 旅行社辯稱黃山上之旅館最高級為三星級一節，經函詢品保協會結果，黃山最高級之旅館為四星級，三星級與四星級之差價約 250 元，黃山住宿旅館二夜（雲谷山莊、北海山莊），價差為 500 元。

(二) 旅客主張前三天搭乘之郵輪，從國賓號改為長江風情號又改成三峽風情號，經洽品保協會稱臺灣業者有將長江風情號稱為三峽風情號，旅行社所辯兩者為同一艘可予採信。惟旅行社隱瞞國賓號與三峽風情號之級數差距事實，致旅客誤以為三峽風情號為四星級而與之訂約，此部分之差價經函詢品保協會價差為 1 至 2 千元，旅行社安排三峽號計 3 天 3 夜，價差為 6000 元。

(三) 旅行社辯稱風味餐差價為 10 元一節，查旅行社與旅客訂約時，其就食宿、交通費等，雖亦會就其與大陸方面接洽食宿及交通費等成本作為參考，但並非完全以當地用膳住宿或交通之價格作為與旅客訂約之價格，仍應參考在臺灣訂約時，就該

等食宿交通費一般所列計之價格為準，經洽詢品保協會，風味餐與一般餐差價約 200 元，2 餐共 400 元。

(四) 旅行社<u>既與旅客約定好行程，即應依約之行程進行</u>，旅行社既有時間安排行程所無之購物行程，而就約定之行程竟以塞車作藉口而不進行，旅行社自承已經營大陸旅遊多年，則依其經驗，對於<u>大陸旅遊何時為旺季</u>？何時為淡季？行程所需時間等，均應有相當之掌握，而作為安排旅遊<u>行程</u>之重要參考，況且<u>大都市及名勝景點周遭塞車，應為大家所熟知</u>，旅行社經<u>安排各該行程自應預為行車之參考及</u>預留時間，尚難<u>僅以此常發生而可預知之事</u>做為免責之藉口。

另依旅行社行程之介紹「…清晨起航進入奇峰壁立，江水浩淼，景觀雄偉的西陵峽…，隨後進入世界文明的葛洲壩，一睹郵輪過閘之壯闊景觀…」，其所為行程簡介描述內容令人嚮往，旅客自臺灣遠至大陸，<u>卻因旅行社變更行程而無從欣賞</u>上開名勝，不僅旅遊心情受影響，亦浪費時間，堪認旅客主張差價 2500 元可採。

(五) 本案旅客依契約可請求賠償差價之 2 倍為 18800 元，即

（500＋6000＋400＋2500）×2

溫馨提示

1. 旅行社辦理赴大陸旅遊，常被當地地陪以各種理由更改行程，旅行社應告知大陸接待社，依臺灣的法令及旅遊契約，不能任意變更行程，且以臺灣旅行社在出發前提供旅客之行程為準。

2. 可預期之塞車致延誤行程不能作為免責之理由。

案例六 專業領隊不專業 行程又縮水（摘自台北地方法院簡易庭判決 99 年度北簡字第 6 號）

一、旅客告訴要旨

　　旅客對○○旅行社標榜專業領隊的廣告吸引，相信高旅費高品質，不同一般中低價行程，報名該旅行社「新美西三部曲正宗大峽谷 9 天」團費 79500 元（71500＋稅兵 4800＋小費 3200），惟出發後，領隊處心積慮壓縮行程，拉車至賭城時呼呼大睡，在賭城早餐時，領隊睡過頭，全團旅客在餐廳苦等半小時，由團員去領隊房間叫他起床，請求旅行社退還領隊小費，時間浪費賠償，及依公平交易法、消費者保護法，請旅行社就其專業領隊不實廣告賠償損害額三倍之懲罰性賠償金。

二、旅行社答辯要旨

1. 領隊具合法証照，本行程已帶過 8 次，客戶均表滿意，係與餐廳協調相關事宜，而稍晚到。

2. 變更行程係因領隊觀察氣候資料，於 1 月 26 日行程（最後 1 日）將下雨，故將行程提前至 1 月 25 日。

3. 協調時，已同意退還領隊之小費（與司機.導遊 6:4），另壓縮半天行程，亦願賠償 2639 元（71500-24000 機票/9 天 ×0.5 天）。

三、法官裁判要旨

(一) 退還領隊小費已無爭執。

(二) 壓縮半日之行程，其賠償金額依民法§514-8 規定，係「所收旅遊費用總額」每日平均數額計算其每日平均數額，則該費用總額包括機票款、小費、稅金等費用，旅行社將稅金、小費、機票扣除，自非所論，故應以 79500/9 天 ×0.5 計算。

(三) 領隊係領有合格證照之專業領隊，旅行社廣告並無不實。其服務品質不佳，乃領隊個人之專業傲慢所致，旅客請求損害額三倍之懲罰性賠償金並無理由。

溫馨提示

1. 旅行社指派領有領隊執業証之人員帶團，法官雖未否定其「專業」（經過考試訓練及格領有証照之形式上專業），但旅行業及領隊更應在實務上展現帶團專業，以符合主管機關核發執業証賦予之資格。

2. 小費通常在旅遊結束前，旅客視領隊、導遊、司機之服務依參考行情給予，不包在團費內。但旅行社如與旅客約定包在團費內，則計算「旅遊費用總額」時，亦應包含，不能扣除。

案例七 旅客不低頭就要吃苦頭？史前巨石壓頂？旅客無奈！

（摘自台北地方法院民事判決 100 年度訴字第 563 號）

一、旅客告訴要旨

　　旅客 2 人參加○○旅行社「英倫雙都創意人氣 9 日遊」，團費每人 67900 元，繳清團費後，接到該團領隊 W 君電話稱，行程中「史前巨石」景點，因路途遙遠且不順路所以沒有要走。旅客相當震驚，經再與旅行社主管連繫，並表示如確定不走「史前巨石」，即不參加，該主管確認一定會去「史前巨石」（出發當日於機場取得之行程表亦有安排），旅客放心地出遊，惟旅遊期間狀況百出，一狀告到法院。

(一) 領隊臨時告知教宗到訪愛丁堡，因交通管制致該旅行團無法前往愛丁堡（旅行社早在數月前已知悉教宗將訪愛丁堡卻仍排入行程；出發後亦未應變調整），請求賠償旅費的 2 倍（67000 元÷9 天）×2 倍。

(二) 出發前往「史前巨石」途中，領隊宣布「史前巨石」景點路途遙遠且不順路，將改往柯茲窩，並拿出事先已寫好之「切結書」，要求所有團員簽名同意不去「史前巨石」。原告不簽，領隊喝令表示「不行」，每個人都一定要簽，原告在當時強烈感到被綁架之氛圍下，在違背自主意願的狀況下簽了切結書（一人簽寫「無奈的」三字；一人雖有簽名，但字跡甚為潦草）。

(三) 莎翁故居、安妮故居未入內參觀，僅在外拍照，波特小姐的家亦未前往，應賠償門票的 2 倍。

(四) 領隊要小費 1 天 3 英鎊，旅客拿出 54 英鎊（3×9 天×2 人），領隊拍桌大聲吼叫斥責原告，表示她又不是乞丐，怎可給零錢？於赴機場途中，以麥克風當著全團團員，點名原告未給小費有虧欠於她，且語帶威脅表示「如不低頭就要吃苦頭」，並要將其姓名等資料公布給旅行公會列入「黑名單」⋯，嚴重影響原告名譽及社會評價，請求精神損害賠償。

二、旅行社及領隊答辯要旨

(一) 旅行社

　　該團領隊係特約領隊，公司交給之行程表，均有列「史前巨石」景點，領隊於站外更動行程，未向公司報告，就未去之景點，願賠償門票差價之 2 倍。

(二) 領隊

　　否認辱罵原告，與原告爭執係因不給小費，雖有提到黑名單，但並沒有去做⋯。

三、法官裁判要旨

(一) 旅客於變更行程證明書上簽名「無奈的」，另一旅客雖有簽名但字跡甚為潦草，可知其當時應不甚願意簽名，難認係本於自願而同意變更行程。

(二) 99 年 9 月教宗參訪愛丁堡，於 99 年 4 月即已決定。旅行社應事先告知團員，採取彈性應變措施，任由領隊變更行程，難認其無過失。

(三) 債務人之代理人或使用人，關於債之履行有故意或過失，債務人應與自己之故意或過失負同一責任。旅行社就領隊之過失應負同一責任。

(四) 愛丁堡（全日行程），史前巨石（半日行程），旅行社就時間之浪費應賠償（67900 元÷9 天）×1.5 天＝11316 元。莎翁故居等未進去參觀，賠償門票之 2 倍。

(五) 1. 不法侵害他人之身體、健康、名譽、自由、信用、隱私、貞操，或不法因害其他人格權益而情節重大者，被害人雖非財產上之損害，亦得請求賠償相當之金額。所謂相當，自應以實際加害情形與其名譽是否重大，及被害者之身分地位與加害人經濟狀況等關係定之（最高法院 47 年台上字第 1221 號判例參照）。

2. 又名譽權為人格權之一，以人在社會上應受與其地位相當之尊敬或評價之利益為其內容。所謂侵害名譽，指以語言、文字、漫畫或其他方法貶損他人在社會上之評價，使其受到他人憎惡、藐視、侮辱、嘲笑，不齒與其往來，須行為人有傳播散步之行為，而該傳播散布之行為，僅須傳之於被害人以外任一人即可。

該團領隊對旅客之言語，依社會一般人觀念確足以使人認為原告係態度欠佳之旅客，自足以貶抑原告在社會上之評價。

3. 受僱人因執行職務，不法侵害他人之權利者，由僱用人與行為人連帶負擔損害賠償責任，所謂受僱人並非僅限於僱傭契約所稱之受僱人，凡客觀上被他人使用為之服務而受其監督者均係受僱人，該團領隊雖非旅行社之正式職員，惟其既受旅行社指派擔任領隊，自屬旅行社之受僱人，旅行社應與領隊負連帶賠償責任。斟酌兩造之經濟狀況、原告之教育程度及職業等情狀，認原告得請求被告連帶賠償之慰撫金，以每人 30,000 元為適當。

溫馨提示

1. 旅行社辦理旅遊，遇到可能影響行程之變數，宜視情形將資訊充分告知旅客，並保留彈性，預留轉圜之空間。

2. 領隊帶團應本服務旅客之宗旨，切忌與旅客發生爭執，更不應出言不遜，甚至恐嚇旅客，避免受罰或吃官司。

3. 旅行社就領隊職務上之行為應負行政責任及民事損害賠償之連帶責任。

案例八 旅客帶錯護照（摘自台北地方法院簡易庭判決99年度北小字第3027號）

一、旅客告訴要旨

　　旅客參加○○旅行社民國99年8月21日「魅力湖南，湖北全覽8日」，出發當日旅客所持護照經海關查驗後，因已申報遺失致無法出國，請求旅行社退還全部團費。

二、旅行社答辯要旨

　　旅客係因帶錯護照，非可歸責於業者，依旅遊契約規定，旅客應賠償旅行社旅遊費用全額。

三、法官裁判要旨

　　旅客於99年8月3日切結護照簽證自帶，從而誤持已申報遺失之護照，致不能旅遊非可歸責於旅行社。

溫馨提示

旅客切結自帶護照，旅行社基於專業服務，仍應事先檢查旅客之護照效期、簽證。

案例九 搞飛機（摘自士林地方法民事判決 100 年度小上字第 66 號）

一、旅客告訴意旨

(一) 旅客參加〇〇旅行社 98 年 12 月 20 日至 98 年 12 月 30 日「新經典醞釀冬季時光義大利 11 日之旅」，每人團費 12 萬 3000 元，其第七日（亦即 98 年 12 月 26 日）之旅遊行程原預定於前一日搭乘夜臥火車或於當日搭乘義大利國內航空班機由義大利北部米蘭再前往南部拿坡里。

(二) 當日全體旅行團員均按時於飯店大廳集合，原擬於當日上午 5 時 34 分搭乘遊覽車前往機場，亦均按被告規定準備辦理登機，詎因被告之疏失致全團延誤而無法搭乘原訂班機，竟改以遊覽車之客運方式前往拿坡里，該段旅遊行程之交通時間竟從當日上午 9 點由米蘭出發，直至晚間 8 點左右始抵達拿坡里，乘車時間長達 13 小時之久，與原定飛行交通時間僅 90 分鐘相差甚遠，嚴重浪費旅行時間且造成原告等因舟車勞頓之負擔。

隨之原訂於當日之龐貝行程、阿瑪菲海岸行程更因此取消；到了次日，原本僅安排團員前往卡布里島及羅馬夜景大博覽行程，卻因被迫加入前日所取消之龐貝及阿瑪菲海岸行程，致使卡布里島及龐貝行程皆在匆促倉忙中草草了事，復因此壓縮阿瑪菲海岸行程，被告於夜間帶領團員至海岸線時，亦因已經入夜而完全無法看見行程表上所謂「美麗蜿蜒的海岸線、陡峭的山崖」等觀光風景，更甚者，客運巴士於夜間行駛於彎曲狹窄的海岸公路上，更造成原告之恐慌及害怕。

(三) 請求其中之 12000 元及遲延利息。

二、旅行社答辯要旨

（被告經合法通知，而無正當理由未到庭，亦未提出任何書狀作何聲明或陳述。）

三、法官判決要旨

(一) 按「旅遊服務不具備前條之價值或品質者，旅客得請求旅遊營業人改善之。旅遊營業人不為改善或不能改善時，旅客得請求減少費用。其有難於達預期目的之情形者，並得終止契約。因可歸責於旅遊營業人之事由致旅遊服務不具備前條之價值或品質者，旅客除請求減少費用或並終止契約外，並得請求損害賠償。」、「因可歸責於旅遊營業人之事由，致旅遊未依約定之旅程進行者，旅客就其時間之浪費，得按日請求賠償相當之金額。但其每日賠償金額，不得超過旅遊營業人所收旅遊費用總額每日平均之數額。」民法第 514 條之 7、第 514 條之 8 分別定有明文。

(二) 行程說明其中第七天載明：「米蘭（國內班機）拿坡里（遊 覽巴士 0.5hr ）龐貝（遊覽巴士 1.5hr ）阿瑪菲海岸（遊覽巴士 45mn）波西塔諾（遊覽巴士 1hr ）蘇連多（民謠之夜）」，確實被告原應提供以飛航之運輸方式使原告等旅客進行觀光旅遊，而被告竟無任何理由違誤班機時間以致原告等改以客運巴士方式前往，導致延誤旅遊時間且所生舟車勞頓，其違反兩造原旅遊約定至為明確；而因該客運時間長達十餘小時以致必然拖累、延遲或損及翌日之旅遊行程與品質，且系爭旅遊業已結束，原告等參加旅行團之旅客，亦無可能再請求被告為任何改善；是原告主張因可歸責於被告之事由導致未依約定進行原約定旅程，並致系爭旅遊行程之價值、品質減損，自得依前開規定請求被告負擔損害賠償責任。

(三) 按照原告每人所繳納之當次旅遊團費為 123000 元計算，則原告請求相當於兩日之團費金額應為 22364 元（123000/11*2=22364，小數點以下四捨五入），原告等僅請求被告賠償其等每人 12000 元及自本起訴狀送達翌日即 100 年 7 月 21 日起至清償日止按法定利率年息百分之五計算之利息，自為法之所許。

溫馨提示

行程表為旅遊契約之一部分，是法官審理案件最重要的事證之一。旅行業者及領隊不得任意變更行程。

案例十 旅館內早餐（摘自台北地方法院民事判決 101 年度消字第 6 號）

一、旅客告訴要旨

(一) 原告分別於民國 100 年 1 月間與被告簽訂國外旅遊契約書，參加被告於民國 100 年 2 月 25 日至 3 月 27 日所舉行之南美 5 國 31 天旅遊行程。被告於廣告文宣中聲稱「早、晚餐均於旅館內以自助餐為主」，然實際於五星級旅館用晚餐僅有 13 餐，其餘如附表二所示 20 日（共 21 餐）均在旅館外之餐廳或非五星級之旅館內用餐。

(二) 被告為節省交通費支出，全團共計 22 人，卻只租用小型巴士，而非大型巴士，且該巴士胎紋幾乎磨平，嚴重影響行車安全。又在第 15 天行程欲前往機場時，亦未提供遊覽巴士接送，僅僱用當地計程車運送旅客，罔顧團員之生命財產。

(三) 本件旅程中，不但住宿、餐食均不如約定品質，又有簽證辦理之疏失，已如前述外，領隊 OOO 服務品質低落，包括常不見人影致未能即時提供服務、為節省支出主動要求與部分團員同住一房、及擅自變更行程造成時間浪費等瑕疵，嚴重影響旅遊品質，故被告應依民法第 514 條之 6、第 514 條之 7 規定賠償原告每人 5 萬元之精神慰撫金。

二、旅行社答辯要旨

餐食方面，全程均於旅館內享用早餐，晚餐亦有 13 餐係於飯店內享用，其餘餐食係因考量飯店菜色簡單，故安排在外用餐，晚餐每人預算為美金 30 元，已高於國內同業，亦無不符品質之處。

三、法官判決要旨

(一) 被告既於廣告中宣稱「早、晚餐均於旅館內以自助餐為主」，自足使消費者誤信全程將使用旅館內之自助早、晚餐。而徵諸原告所提上開用餐照片，無論用餐環境或食物內容，均與一般四、五星級飯店有明顯落差，被告空言每人每餐預算達美金 30 元云云，尚難遽信。此外，被告又始終未說明究有何不可歸責於伊之事由，致有擅自變更用餐地點，改至旅館外餐廳用餐之必要，則原告依契約第 23 條請求被告賠償差價兩倍之違約金，核屬有據。

(二) 原告又主張被告租用小型巴士，且胎紋幾乎磨平，又未以遊覽車進行機場接送，而以計程車代之，嚴重影響交通安全，應各賠償原告每人兩倍差額違約金 6 萬元云云。然綜觀契約全文及廣告文宣，均未記載關於交通方式之約定，且以何種車輛載運旅客，與該交通工具之安全性並無關聯。參諸原告所提所謂小型巴士之照片，與國內一般常用以運輸旅客之遊覽車車型相當，車內座位充足，亦無從自照

片分辨胎紋是否磨平（見本院卷第 124- 125 頁），是原告主張被告提供之交通欠
缺安全性，不符契約約定及通常應具備之品質云云，難認業已充分舉證。是以，
原告此部分主張並非有據，應予駁回。

(三) 查，本件原告主張受有人格權之侵害，無非以住宿、餐食及簽證安排不如預期，
及領隊之服務態度不佳等詞為據，然上情縱認屬實，亦純屬財產上之損害，與上
開規定所列舉之生命、身體、健康、名譽、自由、信用、隱私、貞操權、身分法
益或其他人格法益均無涉。況所謂住宿、餐食未符品質，僅係部分餐宿等級低於
應有品質，整體而言與約定內容之差異尚非懸殊；至於原告指摘領隊時常不見人
影故未能即時提供服務，或央請團員使其同住一房以節省房費等情，主觀上並無
侵害原告人格權之故意，亦未全面影響旅遊品質，綜上以觀侵害情節尚非重大。
是依前揭說明，原告請求被告賠償精神慰撫金一節，於法未合，不應准許。

溫馨提示

舉證是訴訟中非常重要的關鍵，例如：本案原告主張巴士胎紋幾乎磨平，嚴重影響
行車安全，但未提供足以辨識胎紋磨平之照片，致法官無從自照片分辨胎紋是否磨
平，所以原告主張旅行社提供之交通欠缺安全性不符契約約定及通常應具備之品
質，難認業已充分舉證，因而此部分主張並非有據，而被駁回。

105 年專門職業及技術人員普通考試導遊人員、領隊人員考試試題

代號：2501
頁次：8-1

等　　別：普通考試
類　　科：華語導遊人員
科　　目：導遊實務(二)（包括觀光行政與法規、臺灣地區與大陸地區人民關係條例、香港澳門關係條例、兩岸現況認識）

考試時間：1 小時　　　　　　　　　　　　座號：＿＿＿＿＿＿

※注意：(一)本試題為單一選擇題，請選出一個正確或最適當的答案，複選作答者，該題不予計分。
　　　　(二)本科目共 80 題，每題 1.25 分，須用 2B 鉛筆在試卡上依題號清楚劃記，於本試題上作答者，不予計分。
　　　　(三)禁止使用電子計算器。

1　依風景特定區管理規則規定之風景特定區評鑑基準，風景特定區之類型不包含下列那一項？
　(A)山岳型　　　　　　(B)海岸型　　　　　　(C)文化型　　　　　　(D)湖泊型

2　依發展觀光條例規定，觀光產業配合政府參與國際宣傳推廣之費用，得抵減當年度應納營利事業所得稅額，當年度不足抵減時，得在以後幾年度內抵減？
　(A)3　　　　　　　　(B)4　　　　　　　　(C)5　　　　　　　　(D)6

3　依觀光遊樂業管理規則規定，地方主管機關督導檢查轄內觀光遊樂業之內容，不包括下列何者？
　(A)旅遊安全維護　　　　　　　　　　(B)觀光遊樂設施維護管理
　(C)經營績效　　　　　　　　　　　　(D)環境整潔美化

4　臺北市某觀光旅館業為因應大量住客需求，未經核准擅自將同幢之員工宿舍改裝變更為觀光旅館客房使用，依發展觀光條例規定，業者會受何種處罰？
　(A)因屬配合觀光客倍增政策之應變措施，不受處罰
　(B)因屬臨時應變措施，每增加一間客房處新臺幣 3 千元以上 1 萬 5 千元以下罰鍰
　(C)處新臺幣 1 萬元以上 5 萬元以下罰鍰
　(D)處新臺幣 3 萬元以上 15 萬元以下罰鍰

5　依發展觀光條例規定，為維持觀光地區及風景特定區之美觀，主管機關得在區內進行必要的規劃限制，惟下列何者不是限制的範圍？
　(A)建築物之造形、構造、色彩　　　　(B)道路植栽之種類
　(C)廣告物之設置　　　　　　　　　　(D)攤位之設置

6　正義社區發展協會舉辦會員參訪活動，如欲進入某一國家風景區已劃定公告之自然人文生態景觀區，依發展觀光條例規定應申請下列何種人員陪同進入？
　(A)導遊人員　　　　(B)解說員　　　　(C)專業導覽人員　　　(D)解說志工

7　依發展觀光條例規定，下列何者不須先向觀光主管機關申請核准領取營業執照，只須申請辦妥相關登記，領取登記證後即可營業？
　(A)觀光旅館業　　　　(B)旅館業　　　　(C)旅行業　　　　(D)觀光遊樂業

8　依發展觀光條例規定，未取得執照而執行導遊人員業務者，可處下列何項罰鍰額度，並禁止其執業？
　(A)新臺幣 3 千元以上 1 萬 5 千元以下　　(B)新臺幣 4 千元以上 2 萬元以下
　(C)新臺幣 5 千元以上 2 萬 5 千元以下　　(D)新臺幣 1 萬元以上 5 萬元以下

9　依旅行業管理規則規定，旅行社與導遊人員約定執行接待觀光旅客旅遊業務，下列敘述何者錯誤？
　(A)旅行社與導遊人員應簽訂書面契約
　(B)旅行社應支付導遊人員報酬
　(C)觀光旅客給付導遊人員之小費可以作為旅行社應支付報酬之一部分
　(D)不得允許其為非旅行業執行導遊業務

10　依旅行業管理規則規定，下列有關旅行業暫停營業規定之敘述，何者錯誤？
　　(A)旅行業暫停營業期間未滿 1 個月者，不必報請交通部觀光局備查
　　(B)旅行業依規定申報暫停營業者，不須繳回各項證照
　　(C)申請停業期間，非經向交通部觀光局申報復業，不得有營業行為
　　(D)申請停業時，不必拆除營業處所市招

11　依旅行業管理規則規定，參加旅行業經理人訓練之受訓人員，在訓練期間由他人冒名頂替參加訓練
　　者，下列敘述何者錯誤？
　　(A)應予退訓　　　　　　　　　　　　　　(B)訓練費用不予退還
　　(C)處罰鍰新臺幣 3 萬元　　　　　　　　　(D)經退訓後 2 年內不得參加訓練

12　某甲欲擔任旅行業經理人，學歷為國立大學觀光研究所畢業，目前任職於私立技術學院觀光系，依
　　旅行業管理規則規定，某甲必須在觀光系教授觀光專業課程至少幾年以上才能參加訓練取得資格？
　　(A)1 年　　　　　　　(B)2 年　　　　　　　(C)3 年　　　　　　　(D)4 年

13　某綜合旅行業辦理接待國外、香港、澳門或大陸地區觀光團體旅客旅遊業務，依旅行業管理規則規
　　定，投保之責任保險，應包含旅客及隨團服務人員證件遺失之損害賠償費用，其每一旅客最低保額
　　為何？
　　(A)新臺幣 1 千元　　　(B)新臺幣 2 千元　　　(C)新臺幣 3 千元　　　(D)新臺幣 5 千元

14　依旅行業管理規則規定，有關旅行業舉辦團體旅遊，投保責任保險之規定，下列敘述何者正確？
　　(A)投保責任保險由旅客個人決定
　　(B)旅客意外死亡之最低投保金額為新臺幣 2 百萬元
　　(C)每一旅客因意外事故所致體傷之醫療費用至少為新臺幣 5 萬元
　　(D)旅客家屬前往海外處理善後所必需支出之費用至少為新臺幣 8 萬元

15　依旅行業管理規則規定，乙種旅行業之實收資本額不得少於新臺幣多少元？
　　(A)3 百萬元　　　　　(B)6 百萬元　　　　　(C)1 千 2 百萬元　　　(D)2 千 5 百萬元

16　依旅行業管理規則規定，甲種旅行業每一分公司，依規定須繳納多少保證金？
　　(A)新臺幣 20 萬元　　(B)新臺幣 30 萬元　　(C)新臺幣 40 萬元　　(D)新臺幣 60 萬元

17　某甲種旅行業已經營 5 年餘未設分公司，在交通部觀光局繳有旅行業保證金新臺幣（以下同）15 萬
　　元，現因積欠票款，經法院強制執行收取該保證金 10 萬元，依旅行業管理規則規定，交通部觀光局
　　將會要求該旅行業補繳之保證金數額為何？
　　(A)10 萬元　　　　　　(B)15 萬元　　　　　　(C)30 萬元　　　　　　(D)145 萬元

18　查獲未領取旅館業登記證而經營旅館業，依發展觀光條例裁罰標準，應由何主管機關裁罰？
　　(A)交通部　　　　　　　　　　　　　　　(B)交通部觀光局
　　(C)當地直轄市、縣（市）政府警察局　　　(D)當地直轄市、縣（市）政府

19　依旅行業管理規則規定，外國旅行業在中華民國設立分公司，其業務範圍、保證金、註冊費、換照
　　費等，準用下列何者之規定？
　　(A)該外國旅行業本公司之規定　　　　　　(B)中華民國旅行業分公司之規定
　　(C)該外國旅行業分公司之規定　　　　　　(D)中華民國旅行業本公司之規定

20　交通部觀光局配合行政院核定六大新興產業所推動的計畫為何？
　　(A)國家發展重點計畫　　　　　　　　　　(B)觀光拔尖領航方案行動計畫
　　(C)旅行臺灣年計畫　　　　　　　　　　　(D)觀光客倍增計畫

21 依交通部觀光局發布「旅行業接待大陸地區人民來臺觀光團體參加原住民族部落深度旅遊作業要點」
規定，旅行業申請專案入境來臺所安排部落旅遊行程中，須經原住民族委員會公告之部落，至少應
有幾個？
(A)1 (B)2 (C)3 (D)4

22 為開創臺灣觀光的下一個璀璨光芒，交通部觀光局於 100 年 2 月起推出臺灣觀光新品牌，其 Logo 之
用語為何？
(A)Taiwan-THE HEART OF ASIA (B)Taiwan-Touch Your Heart
(C)Time for Taiwan (D)Time for Tour Taiwan

23 交通部觀光局發布星級旅館評鑑作業要點，星級旅館評鑑分為「建築設備」及「服務品質」二階段
辦理，下列有關配分之敘述何者正確？
(A)「建築設備」評鑑配分計 500 分，「服務品質」評鑑配分計 500 分
(B)「建築設備」評鑑配分計 600 分，「服務品質」評鑑配分計 400 分
(C)「建築設備」評鑑配分計 400 分，「服務品質」評鑑配分計 600 分
(D)「建築設備」評鑑配分計 550 分，「服務品質」評鑑配分計 450 分

24 交通部觀光局自 104 年起推出新一期的中程施政計畫，計畫名稱為：
(A)觀光拔尖領航方案 (B)臺灣觀光旗艦計畫
(C)觀光大國行動方案 (D)觀光客倍增計畫

25 交通部觀光局以臺灣海峽觀光旅遊協會名義於 104 年 12 月在中國大陸成立的最新辦事據點位於何
處？
(A)福州 (B)廈門 (C)深圳 (D)杭州

26 王大明於 100 年專技人員普通考試華語導遊人員考試及格並參加職前訓練合格領取執業證，關於其
執業之規定，下列何者錯誤？
(A)王大明可受旅行業指派或僱用接待來自大陸地區、香港及澳門的旅客
(B)王大明之導遊人員執業證於 103 年有效期即屆滿，屆滿前可逕向交通部觀光局或其委託之團體申
請換發新證
(C)王大明 100 年領取執業證後一直到 103 年有效期屆滿，均未執行過導遊業務，需重行參加訓練結
業始得換領執業證
(D)王大明因不具外語導遊人員資格，故不得參加導遊人員管理規則第 6 條第 4 項由交通部觀光局或
其委託之機關、團體舉辦之韓語訓練

27 依導遊人員管理規則，關於導遊人員執業證之規定，下列敘述何者錯誤？
(A)導遊人員取得符合教育部對外華語教學能力認證考試外語能力合格認定基準所定基準以上之測驗
成績單或證書，得向交通部觀光局委託團體申請換發執業證
(B)華語導遊人員經交通部觀光局或其委託團體舉辦之其他外語訓練合格，得申請換發執業證加註該
其他外語語別
(C)華語導遊人員經交通部觀光局委託團體舉辦之其他外語訓練合格，申請換發執業證加註該其他外
語後，僅能自加註之日起 2 年內接待使用該其他外語之旅客
(D)其他外語訓練之類別、方式、課程、費用及相關規定事項，交通部觀光局得視觀光市場及導遊人
力供需情形公告之

28 某導遊人員於執業時，為收受回扣，誘導旅客採購物品，依發展觀光條例裁罰標準規定，應受何種
處分？
(A)罰鍰新臺幣 3 千元 (B)罰鍰新臺幣 9 千元
(C)罰鍰新臺幣 1 萬 5 千元 (D)罰鍰新臺幣 1 萬 3 千元並停止執行業務 1 年

29 依觀光旅館業管理規則規定，導遊帶團住宿臺北某觀光旅館時，發現該觀光旅館業僱用之人員向其旅客額外需索者，可處該人員多少罰鍰？
(A)處新臺幣 3 千元以上 1 萬 5 千元以下罰鍰　　(B)處新臺幣 6 千元以上 3 萬元以下罰鍰
(C)處新臺幣 9 千元以上 4 萬 5 千元以下罰鍰　　(D)處新臺幣 1 萬元以上 5 萬元以下罰鍰

30 觀光旅館業對從業人員之管理，依觀光旅館業管理規則規定，下列敘述何者正確？①對僱用之職工進行職前及在職訓練　②應依業務分設部門，各置經理人　③應製發制服及易於識別之胸章　④可以小帳分成作為其薪金之一部分
(A)①②③　　　　　(B)①②④　　　　　(C)①③④　　　　　(D)②③④

31 支領月退休給與之退休公教人員擬赴大陸地區長期居住者：
(A)一律發給其應領一次退休給與的半數　　(B)停止領受退休給與之權利
(C)可以繼續支領月退休給與　　(D)應申請改領一次退休給與

32 依臺灣地區與大陸地區人民關係條例施行細則之規定，基於維護國境安全及國家利益，對大陸地區人民所為之不予許可、撤銷或廢止入境許可，是否需附理由？
(A)應附理由　　(B)應附理由，並檢具事證
(C)得不附理由　　(D)視當事人有無異議而定

33 中華民國船舶未經許可航行至大陸地區時，對該船舶之船長的處罰規定，下列敘述何者正確？
(A)處 1 年以下有期徒刑、拘役或科或併科新臺幣 100 萬元以上 1,500 萬元以下罰金
(B)處 3 年以下有期徒刑、拘役或科或併科新臺幣 100 萬元以上 1,500 萬元以下罰金
(C)處 5 年以下有期徒刑、拘役或科或併科新臺幣 100 萬元以上 1,500 萬元以下罰金
(D)處 7 年以下有期徒刑、拘役或科或併科新臺幣 100 萬元以上 1,500 萬元以下罰金

34 臺灣地區人民甲男與大陸地區人民乙女在大陸地區結婚後，甲男想申請乙女來臺，依現行相關規定，下列敘述何者錯誤？
(A)須檢附經驗證之結婚公證書等資料，向內政部移民署申請來臺團聚
(B)乙女如已生產子女，首次來臺即可直接申請依親居留
(C)須通過內政部移民署面談程序，於入境後至戶政事務所辦理結婚登記
(D)提出團聚申請，經內政部移民署審查許可後，核發停留期間 1 個月之入出境許可證

35 大陸地區人民依規定進入臺灣地區參加會議或活動，主管機關得專案許可並免予申報，不包括下列何者？
(A)參加行政院委託的民間團體舉辦並經中央目的事業主管機關核准的兩岸會談
(B)參加國際體育組織委託舉辦並經中央目的事業主管機關核准的活動
(C)參加半官方之國際組織舉辦並經中央目的事業主管機關核准的活動
(D)參加民間團體舉辦的國際活動

36 臺灣地區各級學校與大陸地區學校締結聯盟或為書面約定之合作行為，應先向何機關申報？
(A)行政院大陸委員會　　(B)財團法人海峽交流基金會
(C)國家安全會議　　(D)教育部

37 依臺灣地區與大陸地區人民關係條例及相關法規的規定，下列何種事項得在臺灣地區進行廣告活動？
(A)在大陸地區的不動產開發及交易事項　　(B)招攬臺灣地區人民赴大陸地區投資事項
(C)兩岸婚姻媒合事項　　(D)依法許可輸入臺灣地區的大陸地區物品

38 臺灣地區人民、法人、團體或其他機構，須經那一部會許可，得在大陸地區從事投資或技術合作？
(A)經濟部　　　　(B)財政部　　　　(C)科技部　　　　(D)行政院大陸委員會

39 依臺灣地區與大陸地區人民關係條例所稱赴大陸地區「長期居住」，指赴大陸地區居、停留，1 年內合計至少超過幾日？
(A)270 日　　　　　(B)183 日　　　　　(C)180 日　　　　　(D)165 日

40 臺商王先生在大陸地區與臺商白女士簽訂書面契約，訂購電腦印表機 1,000 台，白女士因故無法履約，返回臺灣。王先生返臺後在臺灣提起民事訴訟，下列敘述何者正確？
(A)因為王先生已將該契約送請財團法人海峽交流基金會驗證，所以即使法院認為依事實認定該契約根本不成立，也無法推翻該驗證的結果
(B)因為該契約沒有經過行政院大陸委員會驗證，所以依法王先生不能向法院提起訴訟
(C)雖然該契約經過財團法人海峽交流基金會驗證，但是法院還是可以依據事實重新認定契約是否有效成立，不受該驗證結果限制
(D)因為該契約已經過財團法人海峽交流基金會驗證，所以王先生不用向法院起訴，白女士就必須依照契約履行

41 依臺灣地區與大陸地區人民關係條例規定，使大陸地區人民非法進入臺灣地區者，應處以多久有期徒刑，並得併科新臺幣 1 百萬元以下之罰金？
(A)3 年以上 10 年以下　　　　　(B)3 年以下
(C)1 年以上 7 年以下　　　　　(D)5 年以下

42 有關擔任行政職務之政務人員赴大陸地區之規定，下列敘述何者錯誤？
(A)可以申請赴大陸地區從事與業務相關之交流活動或會議
(B)得經機關遴派，申請赴大陸地區出席專案活動或會議
(C)可以申請赴大陸地區參加國際組織所舉辦的國際會議或活動
(D)未經許可進入大陸地區者，主管機關得處新臺幣 2 萬元以上 10 萬元以下之罰鍰

43 國人有大陸地區來源所得者，應如何課稅？
(A)單獨列報大陸地區來源所得課徵所得稅
(B)單獨列報大陸地區來源所得，但在大陸地區已繳納之稅額得自應納稅額中相抵
(C)併同臺灣地區來源所得課徵所得稅
(D)經財團法人海峽交流基金會驗證，始須課稅

44 大陸配偶入境並通過面談，經許可在臺依親居留，有關其工作權之取得有何規範？
(A)須居住滿 3 年後，才可申請在臺工作　　　　　(B)須居住滿 2 年後，才可申請在臺工作
(C)須居住滿 1 年後，才可申請在臺工作　　　　　(D)無須申請許可，即可在臺工作

45 依大陸地區人民來臺從事觀光活動許可辦法，涉及旅行業管理業務之目的事業主管機關是下列何部會？
(A)文化部　　　　　(B)內政部　　　　　(C)交通部　　　　　(D)行政院大陸委員會

46 假設導遊人員接待的大陸觀光團旅客因為心臟病發住院，無法在停留期限內出境，在停留期限屆滿前，由代申請之旅行業向下列何機關申請延期？
(A)內政部移民署　　　　　(B)住宿旅館所在地之地方政府警察局
(C)旅行業所在地之地方政府警察局　　　　　(D)交通部觀光局

47 大陸地區人民申請來臺觀光經審查許可後，由那一機關或團體發給許可來臺觀光團體名冊及臺灣地區入出境許可證？
(A)交通部觀光局　　　　　(B)財團法人海峽交流基金會
(C)內政部移民署　　　　　(D)內政部警政署

48　旅行業辦理大陸地區人民自大陸地區來臺從事觀光活動業務，有大陸地區人民逾期停留且行方不明者，每一人扣繳保證金多少？

　　(A)新臺幣 2 萬元　　　　(B)新臺幣 5 萬元　　　　(C)新臺幣 10 萬元　　　　(D)新臺幣 20 萬元

49　下列地區中，何者不得列入大陸地區人民來臺從事觀光活動之行程內？

　　(A)軍事國防地區　　　　(B)工業園區　　　　(C)忠烈祠　　　　(D)國立故宮博物院

50　接待大陸地區人民來臺觀光之導遊人員，若包庇未具接待資格者接待大陸地區人民來臺觀光團體業務，應停止其執行此項接待業務幾年？

　　(A)1 年　　　　　　(B)2 年　　　　　　(C)3 年　　　　　　(D)4 年

51　兩岸紅十字會就兩岸偷渡犯、刑事犯及刑事嫌疑犯之遣返等事宜所簽署之「金門協議」，係於民國幾年所簽署？

　　(A)民國 76 年　　　　(B)民國 77 年　　　　(C)民國 79 年　　　　(D)民國 80 年

52　99 年 12 月 21 日，兩岸簽署「海峽兩岸醫藥衛生合作協議」，依據前項協議，雙方同意本著平等互惠原則，在相關領域進行交流合作。下列何者不是前項協議交流合作領域之項目？

　　(A)醫護人員訓練　　　　　　　　　　　(B)傳染病防治
　　(C)醫藥品安全管理及研發　　　　　　　(D)中醫藥研究與交流

53　港澳書籍欲在臺灣地區發行者，依照臺灣法律規定，其字體應如何處理？

　　(A)沒有規定　　　　(B)正體、簡體都可以　　　(C)只能用簡體字　　　(D)只能用正體字

54　政府現在辦理的兩岸「小三通」業務，與中國大陸的那一個省分最有關係？

　　(A)福建省　　　　　(B)江蘇省　　　　　(C)浙江省　　　　　(D)廣東省

55　自 103 年 9 月 1 日起，由行政院大陸委員會專責發布大陸地區及香港、澳門旅遊警示。有關警示的燈號類別與意涵，下列敘述何者錯誤？

　　(A)與外交部現行的標準一致
　　(B)可以直接作為民眾與業者解約、退費的唯一依據
　　(C)灰燈表示提醒注意、黃燈表示特別注意旅遊安全並檢討應否前往
　　(D)橙燈表示避免非必要旅行、紅燈表示不宜前往

56　104 年大陸地區對外公告實施新版「臺灣居民來往大陸通行證」，下列敘述何者正確？

　　(A)為因應陸方實施新版「臺灣居民來往大陸通行證」，我政府也發給所有來臺的大陸地區人民卡式證件，以符對等原則
　　(B)因為陸方已經宣布全面實施新版「臺灣居民來往大陸通行證」，所以原來核發的紙本式證件同時間全面失效
　　(C)行政院大陸委員會表示陸方的片面作法欠缺有效溝通，將持續掌握其進展，而兩岸關係的定位也不因此改變
　　(D)因為新版「臺灣居民來往大陸通行證」，具有資訊外洩的危險性，所以政府正式呼籲民眾不要申請

57　臺灣地區人民收養大陸地區人民，其收養效力之判定，下列敘述何者正確？

　　(A)依被收養者設籍地區之規定　　　　　(B)依各該收養者或被收養者設籍地區之規定
　　(C)依收養者設籍地區之規定　　　　　　(D)依各該收養者及被收養者之約定

58 下列那一項並非馬總統在 104 年 11 月 7 日與中國大陸國家主席習近平會面時提出的五項主張？
(A)兩岸必須在中華民國憲法架構下展開和平協議
(B)鞏固「九二共識」，維持和平現狀
(C)降低敵對狀態，和平處理爭端
(D)兩岸共同合作，致力振興中華

59 小玲利用春節連假期間到香港遊玩，她在入境香港時，若托運行李置有下列那項物品，會違反香港法令規定的管制物品而受處罰？
(A)粉餅、口紅　　　　　(B)剪刀　　　　　(C)充電器　　　　　(D)防狼噴霧劑

60 聯合國常設仲裁庭於西元 2015 年 10 月就菲律賓針對中國大陸所提出的仲裁案，宣布具管轄權。我政府表示，菲律賓從未邀請中華民國參加該國與中國大陸間之仲裁案，仲裁法庭亦未就本案徵求中華民國之意見，故本案與中華民國完全無涉，中華民國政府對其相關判斷既不承認，亦不接受。請問該仲裁案是針對下列何海域爭議所提起？
(A)南海　　　　　(B)東海　　　　　(C)太平洋　　　　　(D)黃海

61 為解決金門發展用水不足問題，兩岸兩會第九次高層會議達成「兩會有關解決金門用水問題的共同意見」，雙方歷經多次溝通商談，金門縣自來水廠與福建省供水公司於 104 年 7 月完成簽約，將於 106 年底完工通水。下列有關金門自大陸引水案之敘述何者錯誤？
(A)自浙江晉江引水　　　　　　　　　(B)供水水源為福建龍湖水庫
(C)金門田埔水庫受水　　　　　　　　(D)金門洋山淨水場進行淨水

62 下列涉及兩岸互動之敘述，何者正確？
(A)自 97 年兩岸恢復制度化協商之後，已簽署 20 項協議，生效 19 項
(B)由於陸方堅持臺灣方面應優先讓海峽兩岸服務貿易協議生效，因而海峽兩岸民航飛航安全與適航合作協議迄今無法完成簽署
(C)第三次「兩岸事務首長會議」在馬祖舉行，雙方堅持在「九二共識」基礎上，提升兩岸關係發展動能
(D)104 年 1 月大陸單方面在臺灣海峽中線西側劃設 M503 航線，引起我方各界的抗議

63 香港或澳門居民申請在臺灣地區居留之有關辦法，是由下列何機關擬定，報經行政院核定發布？
(A)內政部　　　(B)僑務委員會　　　(C)行政院大陸委員會　　　(D)勞動部

64 依據香港澳門關係條例，香港或澳門居民可以參加考選部舉辦的律師考試，其考試辦法依何種規定？
(A)適用專門職業及技術人員考試條例之規定
(B)準用外國人應專門職業及技術人員考試條例之規定
(C)適用港澳居民應專門職業及技術人員考試條例之規定
(D)適用大陸地區人民應臺灣地區專門職業及技術人員考試條例之規定

65 我國為對因政治因素而致安全及自由有緊急危害之香港澳門居民提供必要之援助，得由主管機關報請下列何機關專案處理？
(A)行政院　　　(B)行政院大陸委員會　　　(C)國家安全局　　　(D)內政部

66 僅具一般身分之香港與澳門居民經許可進入臺灣地區，在臺灣地區設有戶籍滿幾年以後，可以組織政黨？
(A)5 年　　　　　(B)10 年　　　　　(C)15 年　　　　　(D)20 年

67 香港澳門關係條例中所稱之澳門，是指原本由何國治理的地區？
(A)英國　　　　　(B)荷蘭　　　　　(C)西班牙　　　　　(D)葡萄牙

68 香港或澳門發行之幣券，在臺灣地區之管理，下列敘述何者正確？
(A)在其維持十足發行準備及自由兌換時，準用管理外匯條例規定
(B)通關時向海關申請後，始得進出
(C)一律存關保管
(D)一律禁止進出

69 我駐香港機構自 100 年 7 月 15 日起更名為何？
(A)臺北經濟文化辦事處 (B)經濟文化代表處
(C)臺灣代表處 (D)中華旅行社

70 香港居民小趙經核准在臺居留後，因案經法院判決認定其申請居留時提出之證件係偽造，下列敘述何者正確？
(A)因為小趙已經取得臺灣的居留資格，所以內政部移民署無法撤銷或廢止其居留許可
(B)因為小趙已經取得臺灣的居留資格，所以內政部移民署除有法定事項外，強制其出境前應依法召開審查會
(C)內政部移民署召開的審查會是由內政部移民署、行政院大陸委員會及外交部三個機關代表組成
(D)小趙經內政部移民署收容並決定強制出境，且經法院羈押，但內政部移民署還是可以執行強制出境

71 為便利經常出國的民眾使用，晶片護照頁數為幾頁？
(A)44 頁 (B)48 頁 (C)52 頁 (D)56 頁

72 航空公司搭載未具入國許可證件之旅客來臺，由何機關處罰？
(A)交通部民用航空局 (B)內政部移民署
(C)內政部警政署 (D)桃園機場股份有限公司

73 王大明自日本搭機入境高雄小港機場，攜帶 1 箱梨子，未於入境時主動申請檢疫，除水果將被銷燬外，還將被處罰鍰新臺幣若干元？
(A)1 千元以上 5 千元以下 (B)3 千元以上 1 萬 5 千元以下
(C)5 千元以上 2 萬 5 千元以下 (D)6 千元以上 3 萬元以下

74 入境旅客攜帶人民幣逾多少元者，應填報中華民國海關申報單向海關申報，並經紅線檯查驗通關？
(A)1 萬元 (B)2 萬元 (C)3 萬元 (D)6 萬元

75 歸化我國國籍者、僑民、大陸地區、香港、澳門來臺役男，依法尚不須辦理徵兵處理者，申請出境時，應向何單位申請核准？
(A)內政部移民署 (B)內政部役政署
(C)內政部戶政司 (D)行政院大陸委員會

76 外交部與交通部觀光局為爭取優質觀光客來臺觀光，自西元 2015 年 11 月 1 日起開始試辦「東南亞優質團體簽證便利措施」係針對下列那些國家實施？
(A)菲律賓、馬來西亞、越南、印尼、泰國 (B)菲律賓、印尼、越南、印度、泰國
(C)印尼、泰國、緬甸、菲律賓、越南 (D)馬來西亞、印度、泰國、緬甸、越南

77 外國人來臺觀光逾期停留，除處罰鍰外，並禁止來臺，其期間自其出國之翌日起算多久？
(A)1 年至 3 年 (B)1 年至 5 年 (C)3 年至 5 年 (D)5 年以上

78 出境旅客攜帶液體、膠狀及噴霧類物品超過限定容量時，應如何處理？
(A)可隨身攜帶 (B)可置手提行李 (C)可置托運行李 (D)都不允許帶上航機

79 我國國民出國結匯故意不為申報、或申報不實、或受查詢而未於限期內提出說明或為虛偽說明者，如何處罰？
(A)處新臺幣 1 萬元以上 20 萬元以下罰鍰 (B)處新臺幣 3 萬元以上 60 萬元以下罰鍰
(C)依結匯金額科以等額罰款 (D)處新臺幣 5 萬元以上 100 萬元以下罰鍰

80 本國人陳先生今天早上搭飛機由桃園機場離開臺灣，隨身攜帶新臺幣現鈔出境有無限額規定？
(A)無限額規定 (B)限額新臺幣 10 萬元
(C)限額新臺幣 6 萬元 (D)限額新臺幣 2 萬元

測驗式試題標準答案

考試名稱：105年專門職業及技術人員普通考試導遊人員、領隊人員考試

類科名稱：華語導遊人員

科目名稱：導遊實務（二）（包括觀光行政與法規、臺灣地區與大陸地區人民關係條例、香港澳門關係條例、兩岸現況認識）（試題代號：2501）

單選題數：80題　　　　　　　　單選每題配分：1.25分

複選題數：　　　　　　　　　　複選每題配分：

標準答案：

題號	第1題	第2題	第3題	第4題	第5題	第6題	第7題	第8題	第9題	第10題
答案	C	B	C	C	B	C	B	D	C	B

題號	第11題	第12題	第13題	第14題	第15題	第16題	第17題	第18題	第19題	第20題
答案	C	B	B	B	A	B	D	D	D	B

題號	第21題	第22題	第23題	第24題	第25題	第26題	第27題	第28題	第29題	第30題
答案	B	A	B	C	A	D	A	A	A	A

題號	第31題	第32題	第33題	第34題	第35題	第36題	第37題	第38題	第39題	第40題
答案	D	C	B	B	D	D	D	A	B	C

題號	第41題	第42題	第43題	第44題	第45題	第46題	第47題	第48題	第49題	第50題
答案	C	D	C	D	C	A	C	C	A	A

題號	第51題	第52題	第53題	第54題	第55題	第56題	第57題	第58題	第59題	第60題
答案	C	A	D	A	B	C	C	A	D	A

題號	第61題	第62題	第63題	第64題	第65題	第66題	第67題	第68題	第69題	第70題
答案	A	D	A	B	B	B	D	A	B	B

題號	第71題	第72題	第73題	第74題	第75題	第76題	第77題	第78題	第79題	第80題
答案	C	B	B	B	A	B	A	C	B	B

題號	第81題	第82題	第83題	第84題	第85題	第86題	第87題	第88題	第89題	第90題
答案										

題號	第91題	第92題	第93題	第94題	第95題	第96題	第97題	第98題	第99題	第100題
答案										

備　註：

106 年專門職業及技術人員普通考試導遊人員、領隊人員考試試題

代號：2501
頁次：8-1

等　　別：普通考試
類　　科：華語導遊人員
科　　目：導遊實務㈡（包括觀光行政與法規、臺灣地區與大陸地區人民關係條例、香港澳門關係條例、兩岸現況認識）

考試時間：1 小時　　　　　　　　　　　　　　座號：＿＿＿＿＿＿＿＿

※注意：㈠本試題為單一選擇題，請選出一個正確或最適當的答案，複選作答者，該題不予計分。
　　　　㈡本科目共 80 題，每題 1.25 分，須用 2B 鉛筆在試卡上依題號清楚劃記，於本試題上作答者，不予計分。
　　　　㈢禁止使用電子計算器。

1　依發展觀光條例規定，非屬觀光主管機關劃定之風景區或遊樂區，其所設有關觀光之經營機構的輔導權責，下列敘述何者正確？
　　(A)由其上級機關輔導即可
　　(B)應由上級機關協同當地地方政府輔導
　　(C)應委由觀光主管機關辦理轄內觀光業務之經營
　　(D)均應接受觀光主管機關之輔導

2　依發展觀光條例規定，為加強國際宣傳，便利國際觀光旅客，中央主管機關得與外國觀光機構或授權觀光機構與外國觀光機構簽訂觀光合作協定，以加強區域性國際觀光合作，並與各該區域內之國家或地區，交換業務經營技術。下列簽訂之觀光合作協定，何者不合規定？
　　(A)由交通部與馬來西亞觀光局簽訂觀光合作協定
　　(B)交通部授權專業人士與日本觀光振興公社簽訂觀光合作協定
　　(C)交通部授權臺灣觀光協會與韓國觀光公社簽訂觀光合作協定
　　(D)交通部授權交通部觀光局與大陸國家旅遊局簽訂觀光合作協定

3　依發展觀光條例規定，為保存、維護及解說國內特有自然生態資源，各目的事業主管機關應於自然人文生態景觀區設置下列何種人員？
　　(A)導遊人員　　　　　　(B)領隊人員　　　　　　(C)專業導覽人員　　　　　　(D)專業解說人員

4　依發展觀光條例規定，下列觀光遊憩區何者屬觀光主管機關管轄？
　　(A)縣（市）級風景特定區　　　　　　　　(B)森林遊樂區
　　(C)國家農場　　　　　　　　　　　　　　(D)國家公園

5　依觀光旅館建築及設備標準規定，國際觀光旅館客房有 750 間，應設置 12 人座升降機不得少於多少座？
　　(A) 10　　　　　　　　(B) 9　　　　　　　　(C) 8　　　　　　　　(D) 7

6　依發展觀光條例規定，下列何者非屬觀光旅館等級的區分標準？
　　(A)建築與設備標準　　　(B)經營管理方式　　　(C)服務方式　　　(D)座落區位

7　下列那一種民宿申請登記之條件與民宿管理辦法規定不符？
　　(A)由住宅之實際使用人自行經營　　　　　　(B)以家庭副業方式經營
　　(C)位於偏遠地區內　　　　　　　　　　　　(D)設於地下樓層

8　依發展觀光條例規定，民宿管理辦法係由何機關會商有關機關訂定發布？
　　(A)地方觀光主管機關　　(B)交通部　　　　　(C)行政院農業委員會　　(D)內政部營建署

9　依旅行業管理規則規定，旅行業辦理團體旅遊或個別旅客旅遊時，應與旅客簽定：
　　(A)旅遊備忘錄　　　　　(B)代收轉付憑證　　　(C)旅遊契約書　　　(D)旅遊紀錄書

代號：2501
頁次：8-2

10 依旅行業管理規則規定，下列有關旅行業資本總額之敘述何者正確？

(A)綜合旅行業不得少於新臺幣 2,600 萬元　　　(B)甲種旅行業不得少於新臺幣 800 萬元

(C)甲種旅行業不得少於新臺幣 700 萬元　　　(D)乙種旅行業不得少於新臺幣 300 萬元

11 依旅行業管理規則規定，經營綜合旅行業，應繳納保證金新臺幣多少元？

(A) 6,000 萬　　　　(B) 3,000 萬　　　　(C) 1,000 萬　　　　(D) 600 萬

12 依導遊人員管理規則規定，下列何者不是導遊人員於遊覽車運送旅客前應查核的事項？

(A)查核行車執照、駕駛執照　　　　(B)查核車輛保險資料

(C)查核駕駛人違規及肇事紀錄　　　　(D)查核駕駛人精神狀態

13 依旅行業管理規則規定，旅行業經理人訓練之受訓人員訓練期滿，經核定成績及格者，於繳納證書費後，由何者發給結業證書？

(A)旅行業經理人訓練之辦理團體　　　　(B)交通部觀光局

(C)中華民國旅行業經理人協會　　　　(D)中華民國旅行業品質保障協會

14 某甲欲申請經營旅行業務，依據旅行業管理規則規定須成立公司，下列那個公司名稱符合規定？

(A)○○國際旅遊公司　　　　(B)○○旅運社股份公司

(C)○○國際運通公司　　　　(D)○○旅行社股份有限公司

15 依旅行業管理規則規定，綜合旅行業及甲種旅行業為方便旅客代辦出入國手續，指定專人送件之專任送件人員識別證應向那一機關請領？

(A)內政部移民署　　　(B)外交部領事事務局　　　(C)交通部觀光局　　　(D)各縣市政府警察局

16 依旅行業管理規則規定，已取得中華民國旅行業品質保障協會會員資格之乙種旅行業每增設分公司一家，應增加履約保證保險金額為新臺幣多少元？

(A) 50 萬　　　　(B) 100 萬　　　　(C) 150 萬　　　　(D) 200 萬

17 下列何者不屬於旅行業管理規則第 59 條規定，交通部觀光局得公告之事項？

(A)旅遊糾紛　　　　(B)保證金被法院或行政執行機關扣押或執行者

(C)受停業處分或廢止旅行業執照者　　　　(D)經票據交換所公告為拒絕往來戶者

18 依旅行業管理規則規定，旅行業經申請核准籌設後，應先辦理下列何種必要程序？

(A)準備註冊申請書　　　　(B)招募經理人及員工

(C)於期限內依法辦妥公司設立登記　　　　(D)設置辦公室辦理營業登記

19 依旅行業管理規則規定，旅行業申請設立分公司，應於許可後，最遲多久以內依法辦妥分公司登記？

(A) 15 日內　　　　(B) 1 個月內　　　　(C) 2 個月內　　　　(D) 3 個月內

20 為推動陸客來臺觀光團體優質化，依交通部觀光局發布施行之「旅行業接待大陸地區人民來臺觀光旅遊團優質行程作業要點」中，有關住宿安排之規定，須全程夜數至少多少比例以上應住宿於經交通部觀光局評定之星級旅館？

(A)五分之一　　　　(B)四分之一　　　　(C)三分之一　　　　(D)二分之一

21 下列何者屬於教育部主管之大學實驗林，並具森林遊樂性質之遊憩區？

(A)觀霧林場　　　　(B)東眼山林場　　　　(C)池南林場　　　　(D)惠蓀林場

22 梨山賓館已於民國 101 年 11 月重新營運，依觀光法令規定，負責管理該賓館之目的事業主管機關為何？

(A)國軍退除役官兵輔導委員會　　　　(B)行政院農業委員會

(C)臺中市政府　　　　(D)交通部觀光局

23 交通部觀光局為方便國內外旅客取得星級旅館及優質民宿的相關資訊，建構下列何項資訊網提供查詢？

　　(A)住宿網　　　　　　　(B)旅宿網　　　　　　　(C)旅客網　　　　　　　(D)旅服網

24 交通部觀光局為提升臺灣旅館設施水準與整體服務品質，並與國際接軌，於民國那一年開始訂定發布星級旅館評鑑作業要點？

　　(A) 96 年　　　　　　　(B) 97 年　　　　　　　(C) 98 年　　　　　　　(D) 99 年

25 依據民國 104 年交通部觀光局觀光業務年報記載，國際旅客來臺目的最大宗為下列何者？

　　(A)業務　　　　　　　　(B)觀光　　　　　　　　(C)求學　　　　　　　　(D)探親

26 某導遊人員於執業期間，以不正當手段收取旅客財物，依發展觀光條例裁罰標準規定，應受何種處分？

　　(A)新臺幣 3,000 元罰鍰　(B)新臺幣 6,000 元罰鍰　(C)新臺幣 9,000 元罰鍰　(D)新臺幣 15,000 元罰鍰

27 導遊之旅遊行程手冊記載晚上住宿某國際觀光旅館，下列何項是該旅館之專用標識？

(A)　　　　　　　　　　(B)　　　　　　　　　　(C)　　　　　　　　　　(D)

28 依民宿管理辦法規定，在政府機關劃定之休閒農業區、觀光地區、偏遠地區及離島地區可申請經營那一種民宿，其客房數最多可達 15 間之規模？

　　(A)優質民宿　　　　　　(B)好客民宿　　　　　　(C)綠色民宿　　　　　　(D)特色民宿

29 導遊人員執行接待來臺旅客業務，下列那些行為違反導遊人員管理規則規定？①發現旅客損壞觀光設施而未予勸止　②運送旅客前未查核遊覽車駕駛人精神狀態　③未佩掛導遊執業證　④遇主管機關檢查未依要求提供全團旅客名單

　　(A)①②③④　　　　　　(B)僅①③④　　　　　　(C)僅②③④　　　　　　(D)僅①②④

30 經國家考試華語導遊人員考試及訓練合格，再參加外語導遊人員考試及格者，其執業前依規定是否要再參加訓練？

　　(A)需再參加職前訓練　　　　　　　　　　　　　(B)僅需參加職前訓練二分之一節次
　　(C)僅需參加職前訓練三分之一節次　　　　　　　(D)免再參加職前訓練

31 甲男計畫於大學畢業時，出國遊學 2 個月，返國後馬上入營服役，其申請護照之費額為新臺幣多少元？

　　(A) 900　　　　　　　　(B) 1,200　　　　　　　(C) 1,400　　　　　　　(D) 1,600

32 外國人來臺觀光期間，從事與申請目的不符之工作或活動者，將受到何種處分？

　　(A)強制驅逐出國　　　　(B)補辦工作許可　　　　(C)移送法辦　　　　　　(D)罰鍰

33 役男申請赴國外觀光、遊學，經核准出境者，每次在國外停留期間不得逾幾個月？

　　(A) 2　　　　　　　　　(B) 3　　　　　　　　　(C) 4　　　　　　　　　(D) 6

34 外國人、大陸地區人民、香港及澳門居民應於何時查驗接受個人生物特徵識別資料之辨識？

　　(A)每次入國（境）　　　　　　　　　　　　　　(B)每次入出國（境）
　　(C)初次入國（境）　　　　　　　　　　　　　　(D)持用新領之護照入出國（境）

35　外國人經何機關通知限制出國，內政部移民署應禁止其出國？

(A)財稅機關　　　　　　(B)衛生機關　　　　　　(C)交通機關　　　　　　(D)警察機關

36　下列那個國家或地區給予我國國民免簽證入境待遇停留期間最長？

(A)澳門　　　　　　　　(B)美國　　　　　　　　(C)韓國　　　　　　　　(D)加拿大

37　下列何者非 MMR 混合疫苗預防疾病範圍？

(A)麻疹　　　　　　　　(B)百日咳　　　　　　　(C)腮腺炎　　　　　　　(D)德國麻疹

38　我國國民未滿 20 歲，向銀行辦理結匯的相關規定為：

(A)不得辦理結匯

(B)可自行辦理結匯，結匯金額超過新臺幣 50 萬元等值外幣時，不須法定代理人簽署「外匯收支或交
　　易申報書」

(C)可辦理結匯，但每筆結匯金額不得超過新臺幣 10 萬元等值外幣

(D)可自行辦理結匯，但每筆結匯金額，限未達新臺幣 50 萬元等值外幣

39　大陸地區觀光客入境臺灣後，持人民幣現鈔欲兌換為新臺幣，下列何者錯誤？

(A)親自前往外匯指定銀行或外幣收兌處兌換

(B)提供入出境許可證件影本委託領隊代向銀行辦理

(C)提供臺灣地區相關居留證件影本委託旅行社代向銀行辦理

(D)直接向臺灣領隊兌換新臺幣

40　下列那一項外匯業務與購買外幣現鈔有關？

(A)出口外匯　　　　　　(B)進口外匯　　　　　　(C)匯出入匯款　　　　　(D)外幣貸款

41　臺灣地區王先生經申請後僱用了一位大陸地區人民，他應該向何機關所設立之專戶，繳納就業安定費？

(A)外交部　　　　　　　(B)國防部　　　　　　　(C)勞動部　　　　　　　(D)行政院大陸委員會

42　臺灣地區人民小王在大陸地區取得了戶籍，以下何種權利或義務不會因此免除？

(A)納稅　　　　　　　　(B)選舉　　　　　　　　(C)罷免　　　　　　　　(D)擔任公職

43　大陸地區人民甲經許可來臺從事個人旅遊，由於旅費不足，甲至臺灣地區人民乙開設的餐館受僱打
　　工，如經警方查獲，請問甲和乙各會面臨何種處置？

(A)甲將被內政部移民署強制出境，乙將被移送司法機關科處 2 年以下有期徒刑、拘役或科或併科新
　　臺幣 30 萬元以下罰金

(B)甲將被移送至司法機關科處 2 年以下有期徒刑，乙將被課處新臺幣 10 萬元罰鍰

(C)甲將被課處新臺幣 10 萬元罰鍰，乙將被課處新臺幣 20 萬元罰鍰

(D)甲將被內政部移民署強制出境，乙將被移送司法機關科處 1 年以上 7 年以下有期徒刑

44　大陸地區人民甲為臺灣地區人民乙之配偶，乙申請甲來臺，甲已取得長期居留，乙不幸病故後，留
　　有一棟房子及現金新臺幣 200 萬元，有關甲繼承乙之遺產，依現行規定，下列敘述何者正確？

(A)甲不須向法院為繼承之表示，即可繼承現金 200 萬元，但不能繼承不動產

(B)甲須於繼承開始起 3 年內，以書面向法院為繼承之表示，於期限內為繼承表示後，得繼承不動產
　　及現金 200 萬元

(C)甲須於繼承開始起 3 年內，以書面向法院為繼承之表示，繼承表示後，僅得繼承現金 200 萬元，
　　不得繼承不動產

(D)甲如未於繼承開始起 3 年內，以書面向法院為繼承之表示，仍有繼承權，但僅得繼承現金 200 萬
　　元，不能繼承不動產

45 司法院大法官釋字第 712 號，認為臺灣地區與大陸地區人民關係條例第 65 條有關下列那方面的規定，與憲法第 22 條保障收養自由及第 23 條比例原則不符，應自解釋公布之日起失其效力？
(A)有關臺灣地區人民收養其兄弟姐妹之大陸地區子女，法院應不予認可
(B)有關臺灣地區人民同時收養 2 人以上大陸地區人民為養子女，法院應不予認可
(C)有關臺灣地區人民收養大陸地區人民，未經海基會驗證收養之事實，法院應不予認可
(D)有關臺灣地區人民已有子女或養子女，收養其配偶之大陸地區子女，法院應不予認可

46 香港或澳門居民申請在臺灣地區定居，其辦法由何機關擬定？
(A)內政部　　　　　　(B)行政院大陸委員會　　　(C)內政部移民署　　　(D)經濟部

47 大陸地區人民張三來臺旅遊，涉嫌在桃園市販賣毒品被警方查獲，並移送桃園地檢署偵查，下列敘述何者正確？
(A)內政部移民署應立即將張三強制出境
(B)內政部移民署於知悉張三涉有刑事案件已進入司法程序，於強制出境 10 日前，應通知司法機關
(C)內政部移民署徵得桃園市警察局同意，可將張三強制出境
(D)桃園地檢署對於大陸地區人民在臺犯罪並無管轄權

48 大陸地區人民經許可進入臺灣地區者，在一般情況下，須設有戶籍滿幾年方可擔任情報機關（構）人員？
(A) 10　　　　　　　(B) 15　　　　　　　(C) 20　　　　　　　(D) 25

49 香港居民甲受聘在臺某公立大學任教，經許可來臺居留，其所持居留證效期是 105 年 11 月 30 日到期，但甲因忙於教學，忘了申請延期，嗣於 105 年 12 月 1 日始向內政部移民署申請辦理，下列敘述何者正確？
(A)內政部移民署得課處新臺幣 2 千元以上 1 萬元以下罰鍰，甲於繳納罰鍰後，得重新申請居留
(B)甲繳納由內政部移民署裁處之罰鍰金額後，嗣後申請定居，核算在臺居留期間不受影響
(C)甲繳納由內政部移民署裁處之罰鍰金額後，因有逾期居留之事實，甲須出境後，才能再申請來臺居留
(D)甲有逾期居留之事實，應被強制出境並報請教育部終止聘僱關係

50 小李在大陸地區湖南省經商多年，事業有成，與大陸地區女子在當地結婚並育有一子「廷廷」。年關將屆，小李打算偕同妻子，首次帶著剛滿 3 歲的「廷廷」自大陸地區返臺過年。請問「廷廷」應該要以何種身分入境臺灣？
(A)以臺灣地區人民身分入境
(B)以大陸地區人民身分入境
(C)如「廷廷」尚未在大陸地區設有戶籍，以臺灣地區人民身分入境；如已在大陸地區設有戶籍，則以大陸地區人民身分入境
(D)可由當事人自由選擇以臺灣地區人民或大陸地區人民身分入境

51 導遊阿華利用執行業務之便，擅自帶大陸地區旅行團到臺北市凱道參加陳情抗議等集會遊行活動，因涉及違反臺灣地區與大陸地區人民關係條例第 15 條第 3 款「使大陸地區人民在臺灣地區從事未經許可或與許可目的不符之活動」等規定，遭主管機關查處。請問依照臺灣地區與大陸地區人民關係條例規定，阿華應該要負何種法律責任？
(A)新臺幣 2 千元以上，1 萬元以下罰鍰
(B)新臺幣 20 萬元以上，100 萬元以下罰鍰
(C)拘留 1 日以上，3 日以下
(D) 6 個月以下有期徒刑、拘役或科或併科新臺幣 10 萬元以下罰金

52 王先生在臺北市某旅行社擔任導遊，因工作關係認識大陸地區同業陳女士並且相戀、結婚，陳女士目前已順利向內政部移民署申請獲准以大陸地區配偶身分在臺灣依親居留。王先生正打算安排陳女士至其所任職的旅行社擔任行政助理工作，並為此徵詢你的意見。請問下列說法何者正確？
(A)大陸地區配偶必須取得身分證以後，才能合法在臺灣工作
(B)大陸地區人民只要與臺灣地區人民辦妥結婚登記，就立刻可以合法在臺灣工作
(C)大陸地區配偶獲主管機關許可在臺依親居留之後，才可合法在臺灣工作
(D)大陸地區配偶獲主管機關許可在臺定居後，才可合法在臺灣工作

53 承上題，王先生打算鼓勵其大陸地區配偶陳女士報考專門職業及技術人員領隊、導遊人員考試，以便規劃將來夫妻倆共同創業，惟因王先生考量陳女士目前還是屬於在臺依親居留階段，不知有無國家考試的報考資格，因此徵詢你的意見，請問下列說法何者正確？
(A)大陸地區人民依法可以參加專門職業及技術人員考試，但要等到取得我方身分證後，才能在臺執行業務
(B)大陸地區配偶必須在臺灣合法居留後，才可以參加專門職業及技術人員考試
(C)大陸地區配偶必須經主管機關許可在臺灣設有戶籍後，才可以參加專門職業及技術人員考試
(D)大陸地區配偶必須在臺灣設有戶籍滿 10 年，才可以參加專門職業及技術人員考試

54 剛出社會的小陳，數年前一時失慮，接受朋友介紹加入電信詐騙集團，前往上海市擔任「車手」，嗣遭當地公安逮捕，並由上海市人民法院判刑 3 年半確定。請問小陳在大陸地區服刑期滿後，就同一犯罪行為，是否仍須面對我方司法機關追究其涉及電信詐欺犯罪的刑事責任？
(A)小陳返臺後仍須面對司法機關的追訴和審判，但司法機關得視情形免除其刑罰的全部或一部之執行
(B)兩岸間已簽署共同打擊犯罪及司法互助協議，同一犯罪行為在大陸地區已服刑完畢，回臺後不會再被追訴、審判
(C)臺灣地區人民在大陸地區犯罪，我方法院並無審判權與管轄權
(D)臺灣地區人民在大陸地區犯罪，依兩岸共同打擊犯罪及司法互助協議，應直接遭返回臺交由我方司法機關偵辦

55 臺灣地區○○旅行社申請辦理大陸地區人民來臺觀光，不需以下那一個要件？
(A)成立 5 年以上之綜合或甲種旅行業
(B)最近 2 年未曾變更代表人
(C)資本額達新臺幣 5,000 萬元
(D)代表人於最近 2 年內未曾擔任有依「大陸地區人民來臺從事觀光活動許可辦法」規定被停止辦理接待業務累計達 3 個月以上情事之其他旅行業代表人

56 香港各機關、機構或公司行號所出具的文件（如出生證明、學歷證明、醫療診斷證明或一般商務文件等）如欲在臺灣使用，應前往那一個機關辦理驗證？
(A)行政院大陸委員會香港事務局（香港駐地名稱：臺北經濟文化辦事處）
(B)財團法人海峽交流基金會
(C)財團法人臺港經濟文化合作策進會
(D)香港經濟貿易文化辦事處

57 旅行業辦理大陸地區人民來臺從事觀光活動業務，應投保責任保險，每一大陸地區旅客因意外事故死亡，最低投保金額為新臺幣多少元？
(A) 100 萬　　　　(B) 200 萬　　　　(C) 300 萬　　　　(D) 400 萬

58 大陸地區人民經許可來臺從事觀光活動，除非發生特殊事故向主管機關申請延期，否則其在臺停留期間最多為幾天？
(A) 7　　　　　　(B) 15　　　　　　(C) 20　　　　　　(D) 30

59　旅行業辦理大陸地區觀光團業務，如發現團員有逾期停留、行方不明或從事與許可目的不符活動等
　　情事時，應立即先向那一個政府機關通報舉發？
　　(A)行政院大陸委員會　　　　　　　　　　(B)各縣、市政府警察局
　　(C)內政部移民署　　　　　　　　　　　　(D)交通部觀光局

60　臺灣地區人民小王在大陸地區取得戶籍，後來又將其註銷，他回臺灣後須向何機關申請許可回復臺灣
　　地區人民身分？
　　(A)外交部　　　　　　(B)內政部　　　　　　(C)國防部　　　　　　(D)行政院大陸委員會

61　臺灣地區莊姓導遊擔任大陸地區人民觀光團導遊，在碰到大陸地區某市某局處陳姓副主任時，若要
　　依照大陸地區慣例稱呼其官銜，以下何者正確？
　　(A)陳副主任　　　　　(B)陳主任　　　　　　(C)陳領導　　　　　　(D)陳師兄

62　大陸領導當局提出將對日八年抗戰改為十四年抗戰，請問是從那個事件起算？
　　(A)五三慘案　　　　　(B)一二八事變　　　　(C)九一八事變　　　　(D)蘆溝橋事變

63　臺灣地區莊姓導遊擔任大陸地區人民觀光團導遊，在餐廳用餐時，大陸地區團員點了一道「西紅柿
　　炒雞蛋」的菜色，請問此處的「西紅柿」指的是？
　　(A)釋迦　　　　　　　(B)柿子　　　　　　　(C)胡蘿蔔　　　　　　(D)番茄

64　在以黨領政的大陸地區，以省級的單位為例，俗稱「一把手」的官員為以下那一個？
　　(A)省長　　　　　　　(B)省級政協主席　　　(C)省級人大常委主任　(D)省委書記

65　大陸地區的匯率制度為何？
　　(A)浮動匯率制　　　　　　　　　　　　　　(B)單一幣別固定匯率制
　　(C)一籃子貨幣固定匯率制　　　　　　　　　(D)有限浮動匯率制

66　大陸地區領導人習近平並未擔任以下那一個職位？
　　(A)中國共產黨總書記　　　　　　　　　　　(B)中共軍委主席
　　(C)國家主席　　　　　　　　　　　　　　　(D)全國人民代表大會委員長

67　旅行業辦理大陸地區人民來臺從事觀光活動業務，行程應避開以下那個地區？
　　(A)學校　　　　　　　(B)國家實驗室　　　　(C)廟宇　　　　　　　(D)博物館

68　下列那一個城市，不在內政部移民署公告開放大陸地區人民來臺從事個人旅遊之指定區域？
　　(A)無錫　　　　　　　(B)常州　　　　　　　(C)洛陽　　　　　　　(D)長沙

69　大陸地區實施網路管制，有許多詞彙長期被列為敏感詞，請問以下何者未被列入？
　　(A)疆獨　　　　　　　(B)藏獨　　　　　　　(C)臺獨　　　　　　　(D)全球化

70　西元 2016 年 3 月中國大陸「全國人大」、「全國政協」會議審議通過「第十三個五年規劃」規劃綱
　　要（簡稱「十三五」規劃綱要），設定經濟成長率最低要達到多少以上？
　　(A) 7.5%　　　　　　(B) 7%　　　　　　　(C) 6.5%　　　　　　(D) 6%

71　西元 2013 年菲律賓控訴中國大陸在南海基於「九段線」海洋權益主張，違反聯合國海洋法公約，向
　　國際仲裁庭提出仲裁，西元 2016 年 7 月國際仲裁庭公布仲裁結果，中國大陸和我方政府對此結果的
　　立場，下列敘述何者正確？
　　(A)中國大陸承認仲裁結果，放棄「九段線」主張
　　(B)中華民國外交部表示無法接受，其結果對我國沒有任何法律拘束力
　　(C)中國大陸表示該結果部分有效，但中國大陸無法接受
　　(D)中華民國外交部表示，南海諸島具有爭議，無法透過協商解決

72　某國立大學林教授於大陸地區某大學演講,獲 1 萬元人民幣之酬勞,同時並未在大陸地區繳納稅額,
　　請問返臺後此筆收入如何申報所得稅?
　　(A)無需申報
　　(B)併同臺灣地區收入來源課徵所得稅
　　(C)不論收入多少,一律以百分之五十的稅率申報
　　(D)納入海外所得申報

73　臺灣地區人民王先生為香港某家公司提供商業諮詢而獲致來自該公司的報酬,王先生在報稅時要如
　　何處理此一收入?
　　(A)納入臺灣所得繳交所得稅　　　　　　　　(B)納入海外所得繳交所得稅
　　(C)不論金額多少,以百分之五十的稅率繳納　　(D)免納所得稅

74　香港或澳門居民申請來臺灣地區就學,其辦法由何機關擬定?
　　(A)國防部　　　　　　(B)教育部　　　　　　(C)內政部　　　　　　(D)外交部

75　有關香港或澳門的資金進出臺灣地區,為維持臺灣地區金融穩定,得由以下那一個機關會同其他有
　　關機關擬訂辦法?
　　(A)外交部　　　　　　(B)國家安全局　　　　　(C)中央銀行　　　　　(D)內政部

76　香港地區的居民謝小姐在臺灣地區逾期居留,將由內政部移民署處新臺幣 2 千元以上,多少元以下
　　的罰鍰?
　　(A) 1 萬　　　　　　(B) 3 萬　　　　　　(C) 5 萬　　　　　　(D) 10 萬

77　香港或澳門居民可否受聘僱在臺灣地區工作?
　　(A)除非獲准在臺灣地區定居,否則不得受聘僱在臺灣地區工作
　　(B)須申請獲准在臺灣地區居留,始得受聘僱在臺灣地區工作
　　(C)可以受聘僱在臺灣地區工作,但須準用臺灣地區與大陸地區人民關係條例有關大陸地區人民在臺
　　　　工作之規定辦理
　　(D)可以受聘僱在臺灣地區工作,但須準用就業服務法有關外國人聘僱、管理、處罰之規定辦理

78　請問下列何者屬於香港澳門關係條例所界定的香港居民?
　　(A)持有中華民國護照的香港永久居民　　　　(B)持有美國護照的香港永久居民
　　(C)持有英國國民(海外)護照的香港永久居民　(D)持有日本護照的香港永久居民

79　政府自民國 103 年 9 月 1 日起,建立「發布大陸地區、香港、澳門旅遊警示機制」,請問本警示機
　　制是由那一個機關(構)專責推動辦理?
　　(A)行政院大陸委員會　　　　　　　　　　　(B)交通部觀光局
　　(C)外交部領事事務局　　　　　　　　　　　(D)財團法人海峽交流基金會

80　香港或澳門之公司在臺營業,如何決定應適用之規定?
　　(A)準用中國大陸公司法有關港澳公司之規定　(B)準用我方公司法有關外國公司之規定
　　(C)準用我方公司法有關本國公司之規定　　　(D)準用我方公司法有關中國大陸公司之規定

測驗式試題標準答案

考試名稱： 106年專門職業及技術人員普通考試導遊人員、領隊人員考試

類科名稱： 華語導遊人員

科目名稱： 導遊實務（二）（包括觀光行政與法規、臺灣地區與大陸地區人民關係條例、香港澳門關係條例、兩岸現況認識）（試題代號：2501）

單選題數：80題　　　　　　　　單選每題配分：1.25分

複選題數：　　　　　　　　　　複選每題配分：

標準答案：

題號	第1題	第2題	第3題	第4題	第5題	第6題	第7題	第8題	第9題	第10題
答案	D	B	C	A	D	D	D	B	C	D

題號	第11題	第12題	第13題	第14題	第15題	第16題	第17題	第18題	第19題	第20題
答案	C	C	B	D	C	A	A	C	C	C

題號	第21題	第22題	第23題	第24題	第25題	第26題	第27題	第28題	第29題	第30題
答案	D	C	B	C	B	C	D	D	A	D

題號	第31題	第32題	第33題	第34題	第35題	第36題	第37題	第38題	第39題	第40題
答案	A	A	C	B	A	D	B	D	D	C

題號	第41題	第42題	第43題	第44題	第45題	第46題	第47題	第48題	第49題	第50題
答案	C	A	A	B	D	A	B	C	A	B

題號	第51題	第52題	第53題	第54題	第55題	第56題	第57題	第58題	第59題	第60題
答案	B	C	C	A	C	A	B	B	D	B

題號	第61題	第62題	第63題	第64題	第65題	第66題	第67題	第68題	第69題	第70題
答案	B	C	D	D	C	D	B	C	D	C

題號	第71題	第72題	第73題	第74題	第75題	第76題	第77題	第78題	第79題	第80題
答案	B	B	D	B	C	A	D	C	A	B

題號	第81題	第82題	第83題	第84題	第85題	第86題	第87題	第88題	第89題	第90題
答案										

題號	第91題	第92題	第93題	第94題	第95題	第96題	第97題	第98題	第99題	第100題
答案										

備　　註：

代號：2201
頁次：4-1

107年專門職業及技術人員普通考試導遊人員、領隊人員考試試題

等　　別：普通考試

類　　科：華語導遊人員、外語導遊人員

科　　目：導遊實務(二)（包括觀光行政與法規、臺灣地區與大陸地區人民關係條例、兩岸現況認識）

考試時間：1 小時　　　　　　　　　　　　　　　　座號：＿＿＿＿＿＿＿＿＿

※注意：(一)本試題為單一選擇題，請選出一個正確或最適當的答案，複選作答者，該題不予計分。
　　　　(二)本科目共50題，每題2分，須用2B鉛筆在試卡上依題號清楚劃記，於本試題上作答者，不予計分。
　　　　(三)禁止使用電子計算器。

1　發展觀光條例第 67 條規定，依該條例所為處罰之裁罰標準，由中央主管機關定之。中央主管機關係指下列何者？
　　(A)法務部　　　　　　　(B)財政部　　　　　　　(C)交通部　　　　　　　(D)內政部

2　依發展觀光條例第 50 條規定，公司組織之觀光產業支出，下列何種費用不可抵減營利事業所得稅？
　　(A)配合政府參與國際宣傳推廣之費用　　　　　　(B)配合政府參加國際觀光組織及旅遊展覽之費用
　　(C)配合政府參加各種國際會議之費用　　　　　　(D)配合政府推廣會議旅遊之費用

3　行政院農業委員會林務局南投林區管理處計劃在日月潭國家風景區內興建林間步道，依發展觀光條例第 17 條規定，應徵得下列那一個機關同意？
　　(A)經濟部水利署
　　(B)行政院農業委員會
　　(C)交通部觀光局日月潭國家風景區管理處
　　(D)南投縣政府

4　依發展觀光條例規定，下列何者不是自然人文生態景觀區專業導覽人員之職責？
　　(A)提供旅客詳盡之說明　　　　　　　　　　　　(B)減少破壞行為發生
　　(C)維護自然資源之永續發展　　　　　　　　　　(D)安排旅遊、食宿及交通

5　「自然人文生態景觀區」範圍包括：原住民保留地、山地管制區、野生動物保護區、水產資源保育區、自然保留區，以及國家公園，但下列國家公園內之那一區不被列入？
　　(A)史蹟保存區　　　　(B)特別景觀區　　　　(C)生態保護區　　　　(D)一般管制區

6　旅行業經理人違反發展觀光條例之規定，兼任其他旅行業經理人或自營或為他人兼營旅行業時，應處罰鍰之範圍為何？
　　(A)新臺幣 2 千元以上 1 萬元以下　　　　　　　(B)新臺幣 3 千元以上 1 萬 5 千元以下
　　(C)新臺幣 5 千元以上 2 萬 5 千元以下　　　　　(D)新臺幣 1 萬元以上 5 萬元以下

7　在臺北市申請經營旅館業，除依法辦妥公司或商業登記外，依發展觀光條例規定並應向那一機關申請登記，領取登記證後，始得營業？
　　(A)臺北市政府
　　(B)交通部觀光局
　　(C)臺北市旅館商業同業公會
　　(D)中華民國旅館商業同業公會全國聯合會

8　依旅行業管理規則之規定，下列何者正確？
　　(A)旅行業不得以服務標章招攬旅客
　　(B)旅行業依法申請服務標章註冊，報請交通部觀光局備查後，得以服務標章招攬旅客
　　(C)旅行業得以服務標章名義與旅客簽訂旅遊契約
　　(D)旅行業得申請一個以上服務標章

9　依旅行業管理規則規定，旅行業經核准註冊，應於領取旅行業執照後，最晚多少時間內應開始營業？
　　(A) 1 個月　　　　　(B) 1 個半月　　　　　(C) 2 個月　　　　　(D) 2 個半月

10 依旅行業管理規則規定，綜合旅行業經營業務與甲種旅行業之不同為：
(A)接受旅客委託代辦出、入國境及簽證手續
(B)設計國內外旅程、安排導遊人員或領隊人員
(C)招攬或接待國內外觀光旅客並安排旅遊、食宿及交通
(D)得以包辦旅遊方式，安排旅客國內外觀光旅遊、食宿、交通及提供有關服務

11 依旅行業管理規則規定，綜合旅行業實收之資本總額，不得少於新臺幣多少元？
(A) 6 千萬元　　　　　　(B) 5 千萬元　　　　　　(C) 3 千萬元　　　　　　(D) 2 千 5 百萬元

12 依旅行業管理規則規定，旅行業下列行為，何者正確？
(A)代客辦理出入國或簽證手續，明知旅客證件不實而仍代辦
(B)為了貼補收入，委由旅客攜帶物品圖利
(C)為了讓旅客驚喜，安排未經旅客同意之旅遊活動
(D)不得向旅客收取中途離隊之離團費用，或有其他索取額外不當費用之行為

13 依旅行業管理規則規定，有關外國旅行業在臺設立分公司，下列何者錯誤？
(A)應先向交通部觀光局申請核准　　　　　(B)應向當地縣市政府觀光主管機關申請核准
(C)應依法向經濟部辦理認許及分公司登記　　(D)應設有旅行業經理人

14 依旅行業管理規則規定，新設旅行業辦理旅客旅遊業務時，投保履約保證保險之最低金額規定，下列何者正確？
(A)綜合旅行業新臺幣 5 千萬元
(B)甲種旅行業新臺幣 3 千萬元
(C)乙種旅行業新臺幣 8 百萬元
(D)甲種旅行業每增設分公司一家，應增加新臺幣 3 百萬元

15 依導遊人員管理規則規定，導遊人員停止執業時，應將其執業證於多久時間內繳回交通部觀光局或其委託之有關團體？
(A) 10 日內　　　　　　(B)半個月內　　　　　　(C) 1 個月內　　　　　　(D) 3 個月內

16 依導遊人員管理規則規定，經華語導遊人員考試及訓練合格，參加外語導遊人員考試及格者，其參加職前訓練之規定為何？
(A)免再參加職前訓練　　　　　　　　　　(B)仍須再參加職前訓練，惟訓練節次予以減半
(C)仍需參加外語訓練節次　　　　　　　　(D)仍須重行全程再參加職前訓練

17 依發展觀光條例規定，為保障旅客權益，旅行業有何項情事，中央主管機關得公告之？
(A)旅遊糾紛　　　　　　　　　　　　　　(B)受罰鍰處分
(C)保證金被法院執行　　　　　　　　　　(D)經旅行業品質保障協會除會

18 關於導遊人員管理規則第 6 條導遊人員如取得符合教育部對外華語教學能力認證考試外語能力合格認定基準所定基準以上之成績單或證書，得申請於執業證上加註其他語言別之規定，下列敘述何者正確？
(A)所有領有合格導遊人員執業證者均可適用該項規定
(B)申請文件中之成績單或證書，須為提出加註該語言別之日前 3 年內取得者
(C)該項規定完全取代專門職業及技術人員普通考試其他種外語之導遊人員考試
(D)申請於導遊人員執業證上加註其他語言別，僅須於原導遊人員執業證上加註，不需換發新證

19 依導遊人員管理規則規定，導遊人員表現優異者，交通部觀光局得予以獎勵，但下列那一項不符合獎勵之要件？
(A)服務旅客週到、維護旅遊安全有具體事實表現者
(B)撰寫報告內容詳實、提供資料完整有參採價值者
(C)研究著述對執行導遊業務具有創意，可供採擇實行者
(D)連續執行導遊業務 10 年成績優良者

20 某人導遊人員考試及格參加導遊職前訓練，未具正當理由任意取消報名時，依導遊人員管理規則規定，下列敘述何者正確？
(A)報名繳費後開訓前 1 日取消報名可申請退還 1 成訓練費用，逾期不予退還
(B)報名繳費後開訓前 3 日取消報名可申請退還 3 成訓練費用，逾期不予退還
(C)報名繳費後開訓前 5 日取消報名可申請退還 5 成訓練費用，逾期不予退還
(D)報名繳費後開訓前 7 日取消報名可申請退還 7 成訓練費用，逾期不予退還

21 依據民宿管理辦法，經農業主管機關劃定之休閒農業區、觀光地區、偏遠地區及離島地區之民宿，客房數最多可設置多少間？
(A) 10 間　　　　　　(B) 12 間　　　　　　(C) 15 間　　　　　　(D) 20 間

22 依據交通部觀光局統計資料，何年來臺旅客首次突破 1 千萬人次？
(A)民國 105 年　　　(B)民國 104 年　　　(C)民國 103 年　　　(D)民國 102 年

23 依據水域遊憩活動管理辦法，帶客從事水域遊憩活動具營利性質者，應投保責任保險並為遊客投保傷害保險，其責任保險給付項目及最低保險金額，下列敘述何者正確？
(A)每一個人體傷責任之保險金額新臺幣 3 百萬元
(B)每一意外事故體傷責任之保險金額新臺幣 2 千萬元
(C)每一意外事故財物損失責任之保險金額新臺幣 1 百萬元
(D)保險期間之最高賠償金額新臺幣 5 千 8 百萬元

24 著名的原住民生態旅遊景點達娜伊谷係在那一國家風景區？
(A)茂林　　　　　　(B)西拉雅　　　　　　(C)阿里山　　　　　　(D)花東縱谷

25 導遊人員於執業時，遇有旅客患病，未予妥為照料，情節重大者，依發展觀光條例裁罰標準規定，其罰鍰額度為何？
(A)新臺幣 6 千元　　(B)新臺幣 9 千元　　(C)新臺幣 1 萬 2 千元　(D)新臺幣 1 萬 5 千元

26 依交通部公告之觀光旅館業商品（服務）禮券定型化契約應記載及不得記載事項規定，下列何事項非屬不得記載事項？
(A)使用期限　　　　　　　　　　　(B)未使用完之禮券餘額不得消費
(C)商品（服務）禮券負責人姓名　　(D)廣告僅供參考

27 觀光旅館業應對其經營之觀光旅館業務，投保責任保險，其責任保險之保險範圍及最低投保金額，下列敘述何者錯誤？
(A)每一個人身體傷亡：新臺幣 2 百萬元　　(B)每一事故身體傷亡：新臺幣 2 千萬元
(C)每一事故財產損失：新臺幣 2 百萬元　　(D)保險期間總保險金額：新臺幣 2 千 4 百萬元

28 依觀光旅館業管理規則規定，觀光旅館業發現旅客有自殺企圖之跡象或死亡情形者，應即為必要之處理或報請何機關處理？
(A)當地觀光主管機關　　　　　(B)當地戶政主管機關
(C)當地警察機關　　　　　　　(D)當地社會主管機關

29 依旅館業管理規則規定，旅館業經營者應投保責任保險，每一事故財產損失保險金額，至少新臺幣多少元？
(A) 2 百萬元　　　　(B) 3 百萬元　　　　(C) 5 百萬元　　　　(D) 1 千萬元

30 依旅館業管理規則規定，旅館業之設立、發照、經營設備設施、經營管理及從業人員等事項之管理，由下列何機關辦理之？
(A)交通部　　　　　　　　　　(B)交通部觀光局
(C)直轄市、縣（市）政府　　　(D)經濟部商業司

31 無戶籍國民護照之中文姓名，應依我國那些法律之相關規定取用及更改？
(A)戶籍法及姓名條例　(B)民法及姓名條例　(C)民法及戶籍法　(D)國籍法及姓名條例

32 中華民國外交護照，由何機關核發？
(A)外交部　　　　　(B)駐外使領館　　　(C)駐外代表處　　　(D)外交部授權機構

33 接近役齡男子之護照註記頁，應加蓋何種戳記？
(A)持照人出國應經核准　　　　(B)持照人出國應經內政部移民署核准
(C)不得申請僑居身分加簽　　　(D)尚未履行兵役義務

34 依護照條例規定，有下列何種情形時，應申請換發護照？
(A)所持護照非屬現行最新式樣　　(B)護照資料頁記載事項變更
(C)持照人認有必要並經主管機關同意者　　(D)護照所餘效期不足一年

35　擬在我國境內作長期居留之外籍人士，應申請何種簽證來臺？
　　(A)外交簽證　　　　　(B)禮遇簽證　　　　　(C)停留簽證　　　　　(D)居留簽證

36　為行使國家主權，維護國家利益，規範外國護照之簽證，制定外國護照簽證條例，其主管機關為那一單位？
　　(A)內政部　　　　　　(B)外交部　　　　　　(C)僑務委員會　　　　(D)行政院大陸委員會

37　紐西蘭政府給予我國國民免簽證待遇，入境停留期限多久？
　　(A) 30 日　　　　　　(B) 60 日　　　　　　(C) 90 日　　　　　　(D) 180 日

38　下列何種事由或目的，不適用免簽證入境日本？
　　(A)觀光　　　　　　　(B)講習　　　　　　　(C)開會　　　　　　　(D)就讀語文學校

39　旅客出入國境，可攜帶之新臺幣限額若干？
　　(A)出境 10 萬元，入境 5 萬元　　　　　　　　(B)出入境各為 6 萬元
　　(C)出境 5 萬元，入境 10 萬元　　　　　　　　(D)出入境各為 10 萬元

40　持偽造外國幣券至銀行兌換新臺幣，銀行應立即記明持兌人之真實姓名、職業及住址，並報請警察機關偵辦
　　之最低金額為總金額等值多少美元？
　　(A) 200 元　　　　　　(B) 300 元　　　　　　(C) 500 元　　　　　　(D) 1,000 元

41　大陸地區人民黃祥申請就讀臺灣某大學研究所並經錄取，來臺註冊入學時，依規定應檢附那項文件？
　　(A)財力證明文件　　　　　　　　　　　　　　(B)健康檢查合格證明文件
　　(C)護照　　　　　　　　　　　　　　　　　　(D)醫療保險證明文件

42　下列何者是直轄市長或縣（市）長，得申請進入大陸地區之事由？
　　(A)觀光　　　　　　　　　　　　　　　　　　(B)因縣市業務需要
　　(C)參加兩岸兩會協商　　　　　　　　　　　　(D)參加大陸地區全國運動會

43　大陸地區人民來臺從事觀光活動許可辦法，應由那二個機關會銜訂定發布？
　　(A)內政部及行政院大陸委員會　　　　　　　　(B)內政部及交通部
　　(C)交通部及經濟部　　　　　　　　　　　　　(D)交通部及行政院大陸委員會

44　旅行業申請經交通部觀光局核准辦理接待大陸地區人民來臺從事觀光活動，須繳納保證金多少元？
　　(A)新臺幣 100 萬元　　(B)新臺幣 200 萬元　　(C)新臺幣 300 萬元　　(D)新臺幣 500 萬元

45　某旅行業者辦理接待 17 人之大陸觀光團體，應派遣幾位導遊人員？
　　(A)可不派導遊，由旅行社職員隨團服務即可　　(B)至少 1 位
　　(C)至少 2 位　　　　　　　　　　　　　　　　(D)至少 3 位

46　民國 104 年的馬習會，是兩岸隔海分治以來，雙方領導人的首次見面。民國 82 年的辜汪會談，則是首次由
　　兩岸當局正式授權的民間中介團體最高負責人會面。馬習會與辜汪會談係分別在何地舉行？
　　(A)澳門；新加坡　　　(B)香港；新加坡　　　(C)新加坡；澳門　　　(D)新加坡；新加坡

47　兩岸簽署「海峽兩岸投資保障和促進協議」有關人身自由與安全保障共識，大陸公安機關對臺灣投資者及其
　　隨行家屬，在依法採取強制措施限制其人身自由時，應在多久時間內依法通知當事人在大陸的家屬？
　　(A) 18 小時　　　　　　(B) 24 小時　　　　　　(C) 36 小時　　　　　　(D) 72 小時

48　下列何者是臺海兩岸均設有省級政府的地方？
　　(A)臺灣　　　　　　　(B)廣東　　　　　　　(C)福建　　　　　　　(D)海南

49　國人與大陸地區人民、法人、團體等從事商業行為之規範為何？
　　(A)不得從事商業行為
　　(B)除經經濟部會商有關機關公告應經許可或禁止之項目，應依規定辦理外，餘得自由為之
　　(C)一律向經濟部申報備查
　　(D)一律應向經濟部申請許可

50　下列何者屬於「海峽兩岸經濟合作架構協議」後續預定處理之相關協議？
　　(A)海峽兩岸醫藥衛生協議　　　　　　　　　　(B)海峽兩岸金融合作協議
　　(C)海峽兩岸標準計量檢驗認證合作協議　　　　(D)海峽兩岸服務貿易協議

測驗式試題標準答案

考試名稱：107年專門職業及技術人員普通考試導遊人員、領隊人員考試

類科名稱：外語導遊人員（法語）、外語導遊人員（阿拉伯語）、外語導遊人員（印尼語）、外語導遊人員（馬來語）、外語導遊人員（俄語）、外語導遊人員（泰語）、外語導遊人員（義大利語）、外語導遊人員（日語）、外語導遊人員（英語）、外語導遊人員（韓語）、外語導遊人員（越南語）、外語導遊人員（德語）、外語導遊人員（西班牙語）、華語導遊人員

科目名稱：導遊實務（二）（包括觀光行政與法規、臺灣地區與大陸地區人民關係條例、兩岸現況認識）（試題代號：2201）

單選題數：50題　　　　　　　　單選每題配分：2.00分
複選題數：　　　　　　　　　　複選每題配分：

標準答案：

題號	第1題	第2題	第3題	第4題	第5題	第6題	第7題	第8題	第9題	第10題
答案	C	C	C	D	D	B	A	B	A	D

題號	第11題	第12題	第13題	第14題	第15題	第16題	第17題	第18題	第19題	第20題
答案	C	D	B	C	A	A	C	B	D	D

題號	第21題	第22題	第23題	第24題	第25題	第26題	第27題	第28題	第29題	第30題
答案	C	B	A	C	D	C	B	C	A	C

題號	第31題	第32題	第33題	第34題	第35題	第36題	第37題	第38題	第39題	第40題
答案	B	A	D	B	D	B	C	D	D	A

題號	第41題	第42題	第43題	第44題	第45題	第46題	第47題	第48題	第49題	第50題
答案	B	B	B	A	B	D	B	C	B	D

題號	第51題	第52題	第53題	第54題	第55題	第56題	第57題	第58題	第59題	第60題
答案										

題號	第61題	第62題	第63題	第64題	第65題	第66題	第67題	第68題	第69題	第70題
答案										

題號	第71題	第72題	第73題	第74題	第75題	第76題	第77題	第78題	第79題	第80題
答案										

題號	第81題	第82題	第83題	第84題	第85題	第86題	第87題	第88題	第89題	第90題
答案										

題號	第91題	第92題	第93題	第94題	第95題	第96題	第97題	第98題	第99題	第100題
答案										

備　　註：

105 年專門職業及技術人員普通考試導遊人員、領隊人員考試試題

代號：2701
頁次：8-1

等　　別：普通考試

類　　科：華語領隊人員

科　　目：領隊實務(二)（包括觀光法規、入出境相關法規、外匯常識、民法債編旅遊專節與國外定型化旅遊契約、臺灣地區與大陸地區人民關係條例、香港澳門關係條例、兩岸現況認識）

考試時間：1 小時　　　　　　　　　　　　　　　座號：＿＿＿＿＿＿＿

※注意：(一)本試題為單一選擇題，請選出一個正確或最適當的答案，複選作答者，該題不予計分。

　　　　(二)本科目共 80 題，每題 1.25 分，須用 2B 鉛筆在試卡上依題號清楚劃記，於本試題上作答者，不予計分。

　　　　(三)禁止使用電子計算器。

1　旅客於颱風來前至海邊衝浪，違反水域管理機關對活動種類、範圍、時間及行為之限制命令者，依發展觀光條例規定處下列何項罰鍰額度，並禁止其活動？
　　(A)新臺幣 3 千元以上 1 萬 5 千元以下
　　(B)新臺幣 5 千元以上 2 萬 5 千元以下
　　(C)新臺幣 1 萬元以上 5 萬元以下
　　(D)新臺幣 1 萬 5 千元以上 7 萬 5 千元以下

2　依水域遊憩活動管理辦法規定，在新北市福隆海邊進行水域遊憩活動，其水域遊憩活動管理機關為何？
　　(A)新北市政府
　　(B)行政院海岸巡防署
　　(C)貢寮區公所
　　(D)交通部觀光局東北角暨宜蘭海岸國家風景區管理處

3　發展觀光條例中有關觀光資源之開發、建設與維護，觀光設施之興建、改善，為觀光旅客旅遊、食宿提供服務與便利及提供舉辦各類型國際會議、展覽相關之旅遊服務產業。請問前項敘述係在定義下列何者？
　　(A)產業觀光　　　　　　(B)觀光產業　　　　　　(C)產業休閒　　　　　　(D)休閒產業

4　依發展觀光條例規定，下列敘述何者錯誤？
　　(A)觀光地區，指風景特定區以外，經中央主管機關會商各目的事業主管機關同意後指定供觀光旅客遊覽之風景、名勝、古蹟、博物館、展覽場所及其他可供觀光之地區
　　(B)風景特定區，應按其地區特性及功能，劃分為國家級、直轄市級及縣（市）級
　　(C)自然人文生態景觀區，指無法以人力再造之特殊天然景緻、應嚴格保護之自然動、植物生態環境及重要史前遺跡所呈現之特殊自然人文景觀
　　(D)為維護遊客安全防止破壞自然資源，環境保護主管機關得視水域環境及資源條件之狀況，公告限制或禁止水域遊憩活動之種類、範圍、時間及活動

5　依發展觀光條例規定，觀光產業之國際宣傳及推廣，由那一中央機關綜理？
　　(A)文化部　　　　　　　(B)外交部　　　　　　　(C)交通部　　　　　　　(D)經濟部

6　依發展觀光條例規定，旅行業經理人違反規定為他人兼營旅行業，可處下列何項罰鍰額度？
　　(A)新臺幣 1 萬元以上 5 萬元以下
　　(B)新臺幣 5 千元以上 3 萬元以下
　　(C)新臺幣 4 千元以上 2 萬元以下
　　(D)新臺幣 3 千元以上 1 萬 5 千元以下

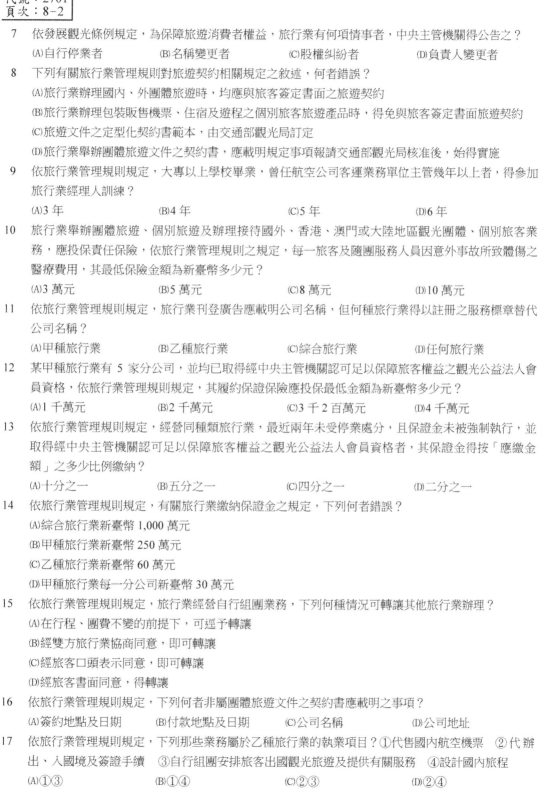

代號：2701
頁次：8-2

7　依發展觀光條例規定，為保障旅遊消費者權益，旅行業有何項情事者，中央主管機關得公告之？
(A)自行停業者　　　　　　(B)名稱變更者　　　　　(C)股權糾紛者　　　　　(D)負責人變更者

8　下列有關旅行業管理規則對旅遊契約相關規定之敘述，何者錯誤？
(A)旅行業辦理國內、外團體旅遊時，均應與旅客簽定書面之旅遊契約
(B)旅行業辦理包裝販售機票、住宿及遊程之個別旅客旅遊產品時，得免與旅客簽定書面旅遊契約
(C)旅遊文件之定型化契約書範本，由交通部觀光局訂定
(D)旅行業舉辦團體旅遊文件之契約書，應載明規定事項報請交通部觀光局核准後，始得實施

9　依旅行業管理規則規定，大專以上學校畢業，曾任航空公司客運業務單位主管幾年以上者，得參加旅行業經理人訓練？
(A)3 年　　　　　　　　　(B)4 年　　　　　　　　(C)5 年　　　　　　　　(D)6 年

10　旅行業舉辦團體旅遊、個別旅遊及辦理接待國外、香港、澳門或大陸地區觀光團體、個別旅客業務，應投保責任保險，依旅行業管理規則之規定，每一旅客及隨團服務人員因意外事故所致體傷之醫療費用，其最低保險金額為新臺幣多少元？
(A)3 萬元　　　　　　　　(B)5 萬元　　　　　　　(C)8 萬元　　　　　　　(D)10 萬元

11　依旅行業管理規則規定，旅行業刊登廣告應載明公司名稱，但何種旅行業得以註冊之服務標章替代公司名稱？
(A)甲種旅行業　　　　　　(B)乙種旅行業　　　　　(C)綜合旅行業　　　　　(D)任何旅行業

12　某甲種旅行業有 5 家分公司，並均已取得經中央主管機關認可足以保障旅客權益之觀光公益法人會員資格，依旅行業管理規則規定，其履約保證保險應投保最低金額為新臺幣多少元？
(A)1 千萬元　　　　　　　(B)2 千萬元　　　　　　(C)3 千 2 百萬元　　　　(D)4 千萬元

13　依旅行業管理規則規定，經營同種類旅行業，最近兩年未受停業處分，且保證金未被強制執行，並取得經中央主管機關認可足以保障旅客權益之觀光公益法人會員資格者，其保證金得按「應繳金額」之多少比例繳納？
(A)十分之一　　　　　　　(B)五分之一　　　　　　(C)四分之一　　　　　　(D)二分之一

14　依旅行業管理規則規定，有關旅行業繳納保證金之規定，下列何者錯誤？
(A)綜合旅行業新臺幣 1,000 萬元
(B)甲種旅行業新臺幣 250 萬元
(C)乙種旅行業新臺幣 60 萬元
(D)甲種旅行業每一分公司新臺幣 30 萬元

15　依旅行業管理規則規定，旅行業經營自行組團業務，下列何種情況可轉讓其他旅行業辦理？
(A)在行程、團費不變的前提下，可逕予轉讓
(B)經雙方旅行業協商同意，即可轉讓
(C)經旅客口頭表示同意，即可轉讓
(D)經旅客書面同意，得轉讓

16　依旅行業管理規則規定，下列何者非屬團體旅遊文件之契約書應載明之事項？
(A)簽約地點及日期　(B)付款地點及日期　(C)公司名稱　　　　(D)公司地址

17　依旅行業管理規則規定，下列那些業務屬於乙種旅行業的執業項目？①代售國內航空機票　②代辦出、入國境及簽證手續　③自行組團安排旅客出國觀光旅遊及提供有關服務　④設計國內旅程
(A)①③　　　　　　　　　(B)①④　　　　　　　　(C)②③　　　　　　　　(D)②④

18 下列何者不屬觀光主管機關之業務職掌？
(A)對旅行業實施經營管理之不定期檢查
(B)表揚服務成績優良之觀光產業從業人員
(C)獎勵促進本國人出國旅遊表現優良之航空業
(D)獎勵優良觀光文學或藝術作品

19 為鼓勵民眾搭乘大眾運輸工具出門旅遊，交通部觀光局特別整合交通場站與景點及吃喝玩樂推出各式各樣的優惠套票，此項計畫名稱為何？
(A)「臺灣好玩景點接駁旅遊服務計畫」
(B)「臺灣好吃景點接駁旅遊服務計畫」
(C)「臺灣好行景點接駁旅遊服務計畫」
(D)「臺灣好客景點接駁旅遊服務計畫」

20 「觀光拔尖領航方案」計畫找出具獨特性、長期定點定時、每日展演可吸引國際旅客之產品，稱為：
(A)魅力旗艦計畫　　　　　　　　　　　(B)國際光點計畫
(C)景點風華再現計畫　　　　　　　　　(D)國際觀光發展中心計畫

21 交通部觀光局於民國 104 年推動辦理大型節慶賽會活動，包括下列何者？①臺灣燈會　②臺灣自行車節　③大甲媽祖國際觀光文化節　④臺灣好湯－溫泉美食嘉年華　⑤臺灣夏至 235 系列活動
(A)①②③⑤　　　　(B)②③④⑤　　　　(C)①③④⑤　　　　(D)①②④⑤

22 交通部觀光局在歐洲之駐外辦事處設於那一城市？
(A)英國倫敦　　　　(B)法國巴黎　　　　(C)荷蘭阿姆斯特丹　　　(D)德國法蘭克福

23 小明領有華語領隊人員執業證，她可帶團去那些國家、地區？
(A)東南亞國家　　　　　　　　　　　　(B)中國大陸、香港、澳門
(C)日本、韓國　　　　　　　　　　　　(D)中國大陸、港澳及新加坡

24 依領隊人員管理規則規定，領隊人員在職前訓練期間，因故經予退訓，下列那一情形可不受 2 年內不得參加領隊人員職前訓練之限制？
(A)缺課節數逾十分之一者
(B)受訓期間對講座、輔導員或其他辦理訓練人員施以強暴脅迫者
(C)由他人冒名頂替參加訓練者
(D)報名檢附之資格證明文件係偽造或變造者

25 臺灣地區人民擔任下列大陸地區那一個機關（構）、團體的職務，不會違反臺灣地區與大陸地區人民關係條例的規定？
(A)中華全國學生聯合會　　　　　　　　(B)上海臺商協會
(C)中華全國歸國華僑聯合會　　　　　　(D)中華海外聯誼會

26 軍公教人員，在任職期間死亡，或支領月退休（職、伍）給與人員，在支領期間死亡，而在臺灣地區無遺族或法定受益人者，其居住大陸地區之遺族或法定受益人，得於各該支領給付人死亡之日起五年內，經許可進入臺灣地區，以書面向主管機關申請領受之給付中，下列何者不在其範圍內？
(A)死亡給付　　　　(B)餘額退伍金　　　　(C)年撫卹金　　　　(D)一次撫慰金

27　我國主管採認大陸學校學歷的行政機關為何？
(A)行政院大陸委員會　　　　　　　　　　(B)行政院人事行政總處
(C)內政部　　　　　　　　　　　　　　　(D)教育部

28　臺灣地區與大陸地區人民關係條例中，所稱之臺灣地區範圍為何？
(A)臺灣、澎湖、金門、馬祖及政府統治權所及之其他地區
(B)政府統治權所及之其他地區
(C)臺灣省
(D)臺灣、澎湖、金門、馬祖及港澳地區

29　早期從大陸渡海來臺先民的常經之地是那裡？
(A)金門　　　　　　(B)馬祖　　　　　　(C)澎湖　　　　　　(D)琉球

30　中國大陸最具官方色彩，發行量最大的報紙為何？
(A)人民日報　　　　(B)光明日報　　　　(C)中國經營報　　　(D)自由時報

31　負責中國大陸全國行政事務者的職稱為下列何者？
(A)全國人民代表大會委員長　　　　　　　(B)全國政協主席
(C)軍委會主席　　　　　　　　　　　　　(D)國務院總理

32　依中華民國憲法增修條文規定，司法院設大法官幾人？
(A)10 人　　　　　　(B)15 人　　　　　　(C)20 人　　　　　　(D)25 人

33　北京當局堅持的九二共識，究其主要目的係指下列何者？
(A)強調「一個中國」　(B)強調「一中一臺」　(C)強調「一邊一國」　(D)強調「一國兩府」

34　臺灣與中國大陸皆積極爭取且已加入 WTO，兩者加入的順序為何？
(A)臺灣先加入 WTO　　　　　　　　　　　(B)中國大陸先加入 WTO
(C)臺灣與中國大陸一起加入 WTO　　　　　(D)兩者均未加入 WTO

35　納稅義務人李四的兒子李小明，及李四的成年妹妹李美，均於 103 年度就讀於教育部公告「大陸地區高等學校認可名冊」採認之大陸地區大學，且未有大陸地區學歷採認辦法第 8 條規定情形，李四辦理 103 年度綜合所得稅結算申報時，下列敘述何者錯誤？
(A)可列報兒子李小明及妹妹李美之扶養親屬免稅額
(B)可列報兒子李小明及妹妹李美教育學費特別扣除額，每人每年可扣除 25,000 元
(C)可列報兒子李小明及妹妹李美因病在大陸地區就醫之醫藥費
(D)申報扣除時，應檢附依規定經公證及驗證之大陸地區教育學費繳費收據影本或其他足資證明文件

36　下列何種職務是中國大陸武裝力量的最高領導？
(A)人大常委會委員長　(B)中央軍事委員會主席　(C)國務院總理　(D)國防部長

37　香港或澳門居民來臺就讀大學醫學、牙醫或中醫學系者，其法定條件除需具有港、澳永久居留資格證件外，尚需最近連續居留香港、澳門或海外幾年以上，始可提出申請？
(A)3 年　　　　　　(B)6 年　　　　　　(C)8 年　　　　　　(D)10 年

38　澳門居民來臺就學，比照何種身分的學生權益，其主管機關為何？
(A)比照本國學生，教育部為其主管機關　　　(B)比照外國學生，外交部為其主管機關
(C)比照僑生，教育部為其主管機關　　　　　(D)比照特殊本國學生，僑務委員會為其主管機關

39 有關香港澳門關係條例中所稱之「香港居民」、「澳門居民」身分認定之敘述，下列何者錯誤？
(A)具有香港永久居留資格且未持有英國國民（海外）護照或香港護照以外之旅行證照者
(B)具有澳門永久居留資格且未持有澳門護照以外之旅行證照或雖持有葡萄牙護照，但係於西元 1999
年 12 月前取得者
(C)「九七」後香港、「九九」後澳門居民並不直接視為大陸地區人民
(D)「九七」後香港、「九九」後澳門居民仍具有華僑身分

40 自臺灣地區輸往香港或澳門之物品，依輸出物品有關法令規定辦理，並以何論之？
(A)以出口論　　　　　(B)以進出口論　　　　　(C)以直接貿易論　　　　　(D)以兩岸貿易論

41 小陳參加旅行社 5 日遊出國旅行團，於行程第 4 天舊疾復發須住院治療，下列敘述何者錯誤？
(A)隨團領隊應立即協助送醫，並聯繫當地業者提供協助
(B)除醫療費用外所衍生相關費用由旅行社負擔
(C)小陳得請求旅行社安排返臺就醫
(D)小陳不得請求退還最後 2 天未參與行程之費用

42 張三參加旅行社美西 8 日遊旅行團，行程進行至第 6 天時因工作關係臨時有事必須提前返回，下列
敘述何者錯誤？
(A)旅客於行程未完成前得隨時與旅行社終止契約
(B)旅行社因此所受之損害，得要求旅客賠償
(C)旅客得請求旅行社安排其返回原出發地
(D)旅客返回之相關開支，旅行社有支付之義務

43 李四參加旅行社 7 日遊出國旅行團，第 3、4 日行程因購物關係致原定之行程延誤半小時，觀賞行程
時間縮水、參觀順序更動，依國外旅遊定型化契約書範本所載，下列敘述何者正確？
(A)觀賞行程時間縮水、參觀順序前後更動係出國旅行團普遍現象，非屬行程變更問題
(B)旅行社因已依行程表上所列景點走完，並無遺漏，不可歸責旅行社
(C)因已不具備原能讓旅客盡情觀賞之行程品質，造成旅客權益受損，旅客可要求旅行社賠償
(D)旅客可就時間延誤而要求旅行社賠償

44 依國外旅遊定型化契約書範本所載，如確定團體能成行時，下列敘述何者錯誤？
(A)旅行社應負責為旅客申辦護照及依旅程所需之簽證，並代訂妥機位及旅館
(B)旅行社如未召開說明會，應於預定出發 3 日前，將旅客之護照、簽證、機票、機位、旅館及其他
必要事項向旅客報告，並以書面行程表確認之
(C)旅行社應於舉行出國說明會時，將旅客之護照、簽證、機票、機位、旅館及其他必要事項向旅客
報告，並以書面行程表確認之
(D)旅行社未依規定向旅客報告護照、簽證、機票、機位、旅館等相關事項時，旅客得拒絕參加旅遊
並解除契約

45 甲旅行社為公司行銷宣傳方便，擬以「XO」為服務標章並藉此招攬旅客，依國外個別旅遊定型化契
約應記載及不得記載事項規定，其旅遊契約應如何記載？
(A)於依法申請服務標章註冊後，得以「XO」代替公司名稱
(B)除應先依法申請服務標章註冊外，並應報請交通部觀光局備查後，方得以「XO」代替公司名稱
(C)無論服務標章是否合法，皆應記載公司名稱
(D)僅得記載公司名稱，不得記載服務標章，以免混淆

46　有關契約之內容，依國外旅遊定型化契約書範本所載，下列何種記載事項無效？

　　(A)廣告僅供參考

　　(B)證照之保管及返還

　　(C)組團旅遊最低人數

　　(D)旅遊活動無法成行時，旅行業之通知義務及賠償責任

47　旅客參加旅行團赴國外旅遊，被帶至行程表所定之珠寶玉石店購物，如返國後發現該物品為贗品，依國外旅遊定型化契約書範本所載之處理方式為何？

　　(A)直接向該購物店反映詢問退換貨事宜

　　(B)回國後向當地駐臺經貿單位反映請其協助洽該購物店

　　(C)於購物後 1 個月內請出團之旅行社協助處理

　　(D)向交通部觀光局反映請其洽當地國家觀光旅遊主管機關協助

48　旅行社辦理歐洲旅遊，於旅遊途中遇大風雪而變更行程，因此產生的額外費用，依國外旅遊定型化契約書範本所載，應如何處理？

　　(A)大風雪不是旅行社所能預料，應由旅客負擔

　　(B)屬不可抗力事件，由旅行社及旅客各負擔 50%費用

　　(C)旅行社應自行吸收，不得向旅客收取費用

　　(D)由旅行社與旅客協商後處理

49　旅客參加泰國 5 日旅行團，旅遊費用新臺幣 20,000 元，因聯絡失誤，致旅客在曼谷機場空等 6 小時，依國外旅遊定型化契約書範本所載，旅客得請求旅行社賠償新臺幣多少元之違約金？

　　(A)2,000 元　　　　　　(B)4,000 元　　　　　　(C)20,000 元　　　　　　(D)40,000 元

50　國內 A 旅行社組團出國旅遊，委託國外 B 旅行社接待，因全團旅客購買力不佳，當地導遊要求每名旅客需付美金 100 元，才願意繼續接待，經隨團領隊協調後降為美金 50 元，礙於無奈，旅客只好接受現實，返國後，依國外旅遊定型化契約書範本所載，旅客得向下列何者請求賠償？

　　(A)國外 B 旅行社　　　(B)國內 A 旅行社　　　(C)國外導遊　　　(D)隨團領隊

51　某旅行社領隊在帶團途中因部分旅客建議而擅自變更旅遊行程，未依國外旅遊定型化契約所定等級辦理餐宿、交通旅程或遊覽等項目而發生旅遊糾紛時，旅客可以要求旅行社賠償差額多少倍的違約金？

　　(A)1 倍　　　　　　　(B)2 倍　　　　　　　(C)3 倍　　　　　　　(D)4 倍

52　依國外旅遊定型化契約書範本所載，旅行社與旅客簽訂旅遊契約後，其內容得否變更？

　　(A)旅客得任意要求變更　　　　　　　　(B)旅行社得任意要求變更

　　(C)旅客要求變更須經旅行社同意　　　　(D)旅行社無論任何情況都不得變更

53　依國外旅遊定型化契約書範本所載，因旅行社之過失，致使旅客在國外遭當地政府留置，旅行社除應盡速營救外，並應賠償旅客之違約金每日新臺幣多少元？

　　(A)1 萬　　　　　　　(B)2 萬　　　　　　　(C)3 萬　　　　　　　(D)4 萬

54　依國外旅遊定型化契約書範本所載，旅行社如因所舉辦出國旅行團未達最低組團人數，應於預定出發之幾日前立即通知旅客解約？

　　(A)3 日　　　　　　　(B)7 日　　　　　　　(C)15 日　　　　　　　(D)10 日

55　依國外旅遊定型化契約書範本所載，旅遊契約訂立後，其所使用之交通工具的票價較訂約前運送人公布之票價調高超過百分之幾時應由旅客補足？

　　(A)三　　　　　　　　(B)五　　　　　　　　(C)六　　　　　　　　(D)十

56　旅行社樂於採用國外旅遊定型化契約書範本與旅客簽訂國外旅遊契約書，其法律上原因，下列何者正確？

　　(A)旅行業管理規則強制規定

　　(B)消費者保護法強制規定

　　(C)視同已依旅行業管理規則規定報經交通部觀光局核准

　　(D)視同已依消費者保護法規定報經主管機關核准

57　依現行護照條例第 25 條規定，以下何種情形護照主管機關或駐外館處應廢止原核發護照之處分，並註銷護照？

　　(A)身分轉換為大陸地區人民　　　　　　　(B)持照人行蹤不明

　　(C)護照內頁撕毀脫落　　　　　　　　　　(D)護照遭外國司法機關扣留

58　王小明前年首次申獲 10 年效期護照，今年不慎遺失且未尋回，依現行規定，倘申請補發護照，護照之效期為何？

　　(A)10 年　　　　　　　(B)8 年　　　　　　　(C)5 年　　　　　　　(D)3 年

59　具香港或澳門居民身分，經主管機關許可並核准持用普通護照，其護照註記頁應加蓋何種戳記？

　　(A)新字　　　　　　　(B)特字　　　　　　　(C)專字　　　　　　　(D)臺字

60　換發護照時可委任代理人辦理，下列何者不具代理人身分？

　　(A)申請人之姑姑　　　　　　　　　　　　(B)與申請人現屬同公司之同事

　　(C)未經公證委任關係之朋友　　　　　　　(D)交通部觀光局核准之綜合或甲種旅行社

61　外國人在我國遺失原持憑入國之護照，經向內政部移民署申報遺失，出國時如已尋獲該本遺失護照，是否得以持憑出國？

　　(A)不得持用出國，需另辦新護照，方能出境

　　(B)只要辦妥出國手續，仍可持用出國

　　(C)需向原申報遺失單位撤銷遺失報案，方可持憑出國

　　(D)申報護照遺失三天內尋獲，仍可持用出境

62　內政部移民署基於入出國管理之目的，蒐集與利用個人入出國之資料，並保存多久？

　　(A)3 年　　　　　　　(B)5 年　　　　　　　(C)10 年　　　　　　　(D)永久

63　下列那一種身分之人士，進入我國不須申請許可？

　　(A)臺灣地區無戶籍國民　　　　　　　　　(B)居住臺灣地區設有戶籍國民

　　(C)香港居民　　　　　　　　　　　　　　(D)澳門居民

64　阿吉於某旅行社擔任領隊，在朋友慫恿下以新臺幣 10 萬元的代價趁帶團赴美的機會，將 5 張已辦理報到的登機證，夾帶進入桃園機場管制區，交給 5 名大陸人士使用登機企圖偷渡赴美，被內政部移民署人員查獲，而阿吉交付登機證的行為，亦為內政部移民署人員循線發現而被逮捕，阿吉將面臨何種刑責？

　　(A)1 年以下有期徒刑，得併科新臺幣 30 萬元以下罰金

　　(B)2 年以下有期徒刑，得併科新臺幣 50 萬元以下罰金

　　(C)3 年以下有期徒刑，得併科新臺幣 100 萬元以下罰金

　　(D)5 年以下有期徒刑，得併科新臺幣 200 萬元以下罰金

代號：2701
頁次：8-8

65 役男經核准出境觀光或遊學，因不可抗力之特殊事故，未能如期返國須延期者，應檢附相關證明，
向戶籍地鄉（鎮、市、區）公所申請延期返國，其次數及期間限制為何？
(A)1 次；不得逾 1 個月 (B)2 次；每次不得逾 1 個月
(C)3 次；每次不得逾 2 個月 (D)不限次數；每次不得逾 2 個月

66 具役男身分者，護照末頁加蓋戳記方式，下列何者正確？
(A)持照人出國應經核准 (B)尚未履行兵役義務
(C)持照人出國應經核准及尚未履行兵役義務 (D)不蓋戳記

67 入境旅客之不隨身行李物品，應自入境之翌日起多久時間內進口？
(A)3 個月 (B)6 個月 (C)1 年 (D)1 年 6 個月

68 入境旅客攜帶酒類，其免稅數量為何？
(A)1 公升（限 1 瓶） (B)2 公升 (C)1 公升（不限瓶數） (D)1 瓶（不限公升數）

69 入境旅客於下列何種情形時，得免填報中華民國海關申報單向海關申報？
(A)攜帶美金 3 萬元 (B)攜帶日幣 3 萬元
(C)攜帶黃金價值美金 3 萬元 (D)攜帶人民幣 3 萬元

70 旅客攜帶管制藥品入境，須憑醫院之證明，以治療何人疾病者為限？
(A)本人 (B)本人及父母 (C)本人及配偶 (D)全家人

71 旅客攜帶動物檢疫物者，未於入境時申請檢疫，處罰鍰新臺幣多少元？
(A)2 千元以上 1 萬元以下 (B)3 千元以上 1 萬 5 千元以下
(C)4 千元以上 2 萬元以下 (D)5 千元以上 2 萬 5 千元以下

72 外國人持停留期限多少日以上未加註限制之簽證者，始得申請延長在臺停留期限？
(A)14 (B)30 (C)45 (D)60

73 下列那一國家國民來我國觀光，持所餘效期在 6 個月以上護照，即可免簽證入國？
(A)德國 (B)印度 (C)泰國 (D)越南

74 持中華民國普通護照之國人，到韓國觀光，可以免簽證入境停留幾日？
(A)14 日 (B)15 日 (C)30 日 (D)90 日

75 出境旅客隨身攜帶上機之液體（如飲料罐、水瓶），每瓶（罐）容量最多不得超過幾毫升，且須裝
於 1 個不超過 1 公升之可密封透明塑膠夾鍊袋內？
(A)50 毫升 (B)75 毫升 (C)100 毫升 (D)150 毫升

76 大陸地區金融機構發行之銀聯卡欲在臺灣地區提領現金，須循何種管道？
(A)臺灣地區陸資銀行作業櫃檯 (B)外幣提款機
(C)所有銀行作業櫃檯 (D)有銀聯卡標幟的提款機

77 海峽兩岸貨幣清算合作備忘錄完成法定程序並生效後，中央銀行選定在大陸地區之新臺幣清算機構
為：
(A)兆豐銀行 (B)第一銀行 (C)中國銀行 (D)臺灣銀行

78 自然人到外匯指定銀行，辦理其個人屬於經常項目的人民幣匯款到大陸地區，應持下列何種證件？
(A)國民身分證 (B)臺灣地區居留證 (C)外僑居留證 (D)外國護照

79 准予抵我國國際機場時申請簽證者（落地簽證），每件加收特別處理費新臺幣多少元？
(A)800 元 (B)1,000 元 (C)1,200 元 (D)2,400 元

80 一般情況下旅客不能攜帶動物性中藥材產品入境，惟旅客可攜帶下列何者，經檢疫合格後入境？
(A)牛黃 (B)鹿茸 (C)雞內金 (D)膠囊狀藥品

考試名稱：105年專門職業及技術人員普通考試導遊人員、領隊人員考試

類科名稱：華語領隊人員

科目名稱：領隊實務（二）（包括觀光法規、入出境相關法規、外匯常識、民法債編旅遊專節與國外定型化旅遊契約、臺灣地區與大陸地區人民關係條例、香港澳門關係條例、兩岸現況認識）（試題代號：2701）

單選題數：80題　　　　　　　　　單選每題配分：1.25分

複選題數：　　　　　　　　　　　複選每題配分：

標準答案：

題號	第1題	第2題	第3題	第4題	第5題	第6題	第7題	第8題	第9題	第10題
答案	C	D	B	D	C	D	A	B	A	D

題號	第11題	第12題	第13題	第14題	第15題	第16題	第17題	第18題	第19題	第20題
答案	C	A	A	B	D	B	B	C	C	B

題號	第21題	第22題	第23題	第24題	第25題	第26題	第27題	第28題	第29題	第30題
答案	D	D	B	A	B	C	D	A	C	A

題號	第31題	第32題	第33題	第34題	第35題	第36題	第37題	第38題	第39題	第40題
答案	D	B	A	B	B	B	C	C	D	A

題號	第41題	第42題	第43題	第44題	第45題	第46題	第47題	第48題	第49題	第50題
答案	B	D	C	B	C	A	C	C	B	B

題號	第51題	第52題	第53題	第54題	第55題	第56題	第57題	第58題	第59題	第60題
答案	B	C	B	B	D	C	A	C	B	C

題號	第61題	第62題	第63題	第64題	第65題	第66題	第67題	第68題	第69題	第70題
答案	B	D	B	D	D	C	B	C	B	A

題號	第71題	第72題	第73題	第74題	第75題	第76題	第77題	第78題	第79題	第80題
答案	B	D	A	D	C	D	D	A	A	D

題號	第81題	第82題	第83題	第84題	第85題	第86題	第87題	第88題	第89題	第90題
答案										

題號	第91題	第92題	第93題	第94題	第95題	第96題	第97題	第98題	第99題	第100題
答案										

備　　註：

106 年專門職業及技術人員普通考試導遊人員、領隊人員考試試題

代號：2701
頁次：8-1

等　　別：普通考試
類　　科：華語領隊人員
科　　目：領隊實務(二)（包括觀光法規、入出境相關法規、外匯常識、民法債編旅遊專節與國外定型化旅遊契約、臺灣地區與大陸地區人民關係條例、香港澳門關係條例、兩岸現況認識）

考試時間：1 小時　　　　　　　　　　　　座號：＿＿＿＿＿＿＿

※注意：(一)本試題為單一選擇題，請選出一個正確或最適當的答案，複選作答者，該題不予計分。
　　　　(二)本科目共80題，每題1.25分，須用2B鉛筆在試卡上依題號清楚劃記，於本試題上作答者，不予計分。
　　　　(三)禁止使用電子計算器。

1　依發展觀光條例之規定，民間機構開發經營下列何種設施得經中央主管機關報請行政院核定，由政府部門協助興建聯外道路？
　(A)觀光遊樂設施　　　(B)旅館　　　(C)旅行社　　　(D)民宿

2　依發展觀光條例之規定，自民國 90 年 11 月 14 日本條例修正施行前已依法設立經營旅遊諮詢服務者，於該次修正之日起 1 年內，如有向中央觀光主管機關申准下列何種執照，仍可繼續營業？
　(A)旅遊服務業　　　(B)旅遊顧問業　　　(C)旅遊諮詢業　　　(D)旅行業

3　依旅行業管理規則規定，有關甲種旅行業在國外設立分支機構事宜，下列敘述何者正確？
　(A)無須報請政府備查
　(B)應報請交通部觀光局備查
　(C)應報請經濟部國際貿易局備查
　(D)應報請外交部駐外單位備查

4　依旅行業管理規則規定，甲種旅行業之實收資本總額，不得低於新臺幣多少元？
　(A) 100 萬　　　(B) 300 萬　　　(C) 600 萬　　　(D) 2,500 萬

5　依旅行業管理規則規定，乙種旅行業之本公司應置經理人多少人以上，方符規定？
　(A) 1　　　(B) 2　　　(C) 3　　　(D) 4

6　依旅行業管理規則規定，參加旅行業經理人訓練之受訓人員，在訓練期間內，缺課節數逾十分之一者，下列敘述何者錯誤？
　(A)應予退訓
　(B)經退訓後 2 年內不得參加訓練
　(C)已繳納之訓練費用不得申請退還
　(D)得參加其他交通部觀光局委託辦理之經理人訓練

7　依旅行業管理規則規定，旅行業暫停營業 1 個月以上者，應於停止營業之日起最遲幾日內報請交通部觀光局備查？
　(A) 7　　　(B) 15　　　(C) 20　　　(D) 30

8　依旅行業管理規則規定，旅遊市場之航空票價、食宿、交通費用，由何單位按季發表，供消費者參考？
　(A)交通部觀光局
　(B)中華民國旅行商業同業公會全國聯合會
　(C)中華民國消費者文教基金會
　(D)中華民國旅行業品質保障協會

9　依旅行業管理規則規定，旅行業依交通部觀光局規定製作之旅遊契約書組團者，視同已報請那一機關核准？

(A)交通部　　　　　　　　　　　　　　(B)交通部觀光局

(C)中華民國旅行業品質保障協會　　　　(D)行政院

10　依旅行業管理規則規定，旅行業辦理旅遊業務，應製作旅客交付文件與繳費收據，分由雙方收執，並連同與旅客簽訂之旅遊契約書，設置專櫃保管多久，以供查核？

(A) 3 個月　　　　(B) 6 個月　　　　(C) 9 個月　　　　(D) 1 年

11　旅行社為旅客代辦出入國手續業務，依旅行業管理規則規定，下列何項行為是正確的？

(A)為求時效加強服務，於申請書件代旅客簽名

(B)代辦手續時為待業中的旅客製作工作證明文件

(C)為節省人力委由工讀生送件

(D)應請領專任送件人員識別證並指定專人負責送件

12　依旅行業管理規則規定，綜合旅行業未取得經中央主管機關認可足以保障旅客權益之觀光公益法人會員資格者，辦理旅客出國及國內旅遊業務時，應投保履約保證保險，其投保最低金額為多少？

(A)新臺幣 1,000 萬元　(B)新臺幣 2,000 萬元　(C)新臺幣 3,000 萬元　(D)新臺幣 6,000 萬元

13　為推動觀光從業人員線上學習，交通部觀光局在網站建置之平台名稱為：

(A)觀光 e 起來　　　(B)觀光職能 e 學院　　　(C)觀光 ABC　　　(D)觀光學習網

14　依星級旅館評鑑作業要點規定，下列有關星級旅館評鑑的敘述，何者錯誤？

(A)星級旅館評鑑分「建築設備」及「服務品質」二階段

(B)星級旅館評鑑「建築設備」配分為 600 分

(C)星級旅館評鑑「服務品質」配分為 400 分

(D)參加「建築設備」及「服務品質」二階段評鑑，總分 650 分者，核給三星級

15　政府依據國家公園法得劃設國家公園或國家自然公園，目前唯一的一座國家自然公園為下列何者？

(A)馬告國家自然公園　　　　　　　　　(B)台江國家自然公園

(C)東沙環礁國家自然公園　　　　　　　(D)壽山國家自然公園

16　依據目前行政院所核定之中央政府組織再造計畫，觀光業務將隸屬於下列那一部會？

(A)交通及建設部　　(B)文化觀光部　　(C)農業部　　　　(D)經濟部

17　參加領隊人員職前訓練，於受訓期間對講座施以強暴脅迫者，經退訓後依領隊人員管理規則最長於多久之內不得參加該項訓練？

(A) 1 年　　　　　　(B) 2 年　　　　　(C) 3 年　　　　　(D) 4 年

18　依發展觀光條例第 43 條規定，為保障旅遊消費者權益，旅行業有下列情事之一者，中央主管機關得公告之，請問下列何者非屬公告項目？

(A)保證金被法院扣押或執行者　　　　　(B)受停業處分或廢止旅行業執照者

(C)未依規定辦理履約保證保險或責任保險者　(D)規避、妨礙或拒絕定期或不定期檢查者

19　依發展觀光條例第 11 條規定，風景特定區應按下列何者，劃分為國家級、直轄市級及縣（市）級？
　　(A)區位及資源豐富性　　(B)面積及景觀品質　　(C)自然與人文條件　　(D)地區特性及功能

20　依發展觀光條例規定，下列那一個機關，為配合觀光產業發展，應協調有關機關，規劃國內觀光據
　　點交通運輸網，開闢國際交通路線，建立海、陸、空聯運制；並得視需要於國際機場及商港設旅客
　　服務機構；或輔導直轄市、縣（市）主管機關於重要交通轉運地點，設置旅客服務機構或設施？
　　(A)國家發展委員會　　(B)交通部民用航空局　　(C)交通部　　　　　　(D)交通部運輸研究所

21　依發展觀光條例規定，經營國際觀光旅館業者，應先向何機關申請核准，並依法辦妥公司登記後，
　　領取國際觀光旅館業執照及專用標識，始得營業？
　　(A)內政部　　　　　　(B)經濟部　　　　　　(C)交通部　　　　　　(D)地方政府

22　依照發展觀光條例定義：「有關觀光資源之開發、建設與維護，觀光設施之興建、改善，為觀光旅
　　客旅遊、食宿提供服務與便利及提供舉辦各類型國際會議、展覽相關之旅遊服務產業。」是指下列
　　何者？
　　(A)觀光事業　　　　　(B)觀光產業　　　　　(C)觀光旅遊業　　　　(D)旅遊服務產業

23　依領隊人員管理規則規定，領隊人員執行引導國人出國旅行團體旅遊業務，關於旅客證照保管之規
　　定，下列何者正確？
　　(A)任何情形下均不得保管旅客證照　　　　　　(B)未經旅客請求，保管旅客證照
　　(C)無正當理由，保管旅客證照　　　　　　　　(D)經旅客請求保管證照時，應妥慎保管不得遺失

24　領隊人員執行出國旅行團體領隊業務，下列那些行為有違領隊人員管理規則規定？①旅遊途中注意
　　維護旅客安全　②以自身名義招攬出國旅遊團體　③遵守旅遊地法令規定　④委由參團旅客協助攜
　　帶物品圖利　⑤擅自變更旅遊行程及內容
　　(A)②③④⑤　　　　　(B)③④⑤　　　　　　(C)②④⑤　　　　　　(D)②③④

25　旅客於旅遊中另自費參加當地旅館推薦遊湖行程，不慎翻船受傷，旅遊營業人依民法規定，下列何
　　者正確？
　　(A)因未收費不負任何責任　　　　　　　　　　(B)應協助其尋求可能之賠償
　　(C)應負擔必要之醫藥費　　　　　　　　　　　(D)應與當地旅館負連帶賠償責任

26　旅遊開始前，旅客得變更由第三人參加旅遊，旅遊營業人非有正當理由，不得拒絕。其因此減少費
　　用，旅客得要求旅遊營業人如何處理？
　　(A)得請求全部退還　　　　　　　　　　　　　(B)得請求退還一半
　　(C)得請求退還三分之一　　　　　　　　　　　(D)不得請求退還

27　依民法對於旅遊服務的定義係指：
　　(A)代訂機票及住宿飯店
　　(B)安排旅程及提供交通、膳宿、導遊或其他有關之服務
　　(C)提供交通及膳宿服務
　　(D)提供交通、膳宿、導遊服務

28　依國外旅遊定型化契約範本規定，旅行社辦理出國旅遊未舉行說明會者，至遲應於預定出發幾日前
　　，將護照、簽證及其他必要事項報告旅客，並以書面行程表確認之，否則旅客得解除契約？
　　(A) 3　　　　　　　　(B) 5　　　　　　　　(C) 7　　　　　　　　(D) 10

29　旅客於出發後始發覺或被告知旅遊契約已轉讓其他旅行業，依國外旅遊定型化契約範本規定，旅行業應賠償旅客全部旅遊費用百分之多少的違約金？

(A) 5　　　　　　　　(B) 10　　　　　　　　(C) 15　　　　　　　　(D) 20

30　甲旅行社辦理出國旅遊，委託國外乙旅行社安排旅遊活動，因乙旅行社所屬導遊之過失，致旅客受有損害時，依國外旅遊定型化契約範本規定，對旅客而言，其違約責任由誰負擔？

(A)甲旅行社　　　　　(B)乙旅行社　　　　　(C)導遊　　　　　　　(D)乙旅行社與導遊

31　旅行業於旅遊活動開始後，因故意將旅客棄置或留滯國外不顧時，依國外旅遊定型化契約範本規定，旅行業應至少賠償依全部旅遊費用除以全部旅遊日數乘以棄置或留滯日數後相同金額幾倍之違約金？

(A) 2　　　　　　　　(B) 3　　　　　　　　(C) 4　　　　　　　　(D) 5

32　依國外旅遊定型化契約範本規定，旅行團出發當天遇颱風來襲而無法成行時，下列何者錯誤？

(A)旅客得解除契約

(B)旅行社得解除契約

(C)旅行社解除契約後，應全額退費，不得扣除任何費用

(D)雙方均得解除契約，不負損害賠償責任

33　旅客於旅遊途中自行離隊返國時，依國外旅遊定型化契約範本規定，下列何者錯誤？

(A)旅客得請求旅行社按旅遊天數比率退還未旅遊費用

(B)旅客得請求旅行社退還可節省之費用

(C)旅客得請求旅行社退還無須支付之費用

(D)旅客不得請求旅行社負擔返國交通費用

34　依消費者保護法規定，違反中央主管機關公告之定型化契約應記載事項時，其定型化契約條款無效；而其所簽訂之旅遊契約條款較應記載事項對消費者更為有利時，依國外旅遊定型化契約應記載及不得記載事項規定，下列何者正確？

(A)所簽訂之旅遊契約條款當然無效

(B)所簽訂之旅遊契約條款效力未定，應由法院判斷

(C)依國外旅遊定型化契約應記載及不得記載事項之應記載事項規定

(D)依所簽訂之旅遊契約條款規定

35　旅遊活動無法成行時，業者有即時通知旅客義務，依國外旅遊定型化契約應記載及不得記載事項規定，下列何者正確？

(A)因可歸責於旅行業之事由無法成行，怠為通知者，應賠償旅客依旅遊費用全部計算之違約金

(B)因可歸責於旅行業之事由無法成行，其已為通知者，應賠償旅客依旅遊費用全部計算之違約金

(C)因不可歸責於旅行業之事由無法成行，怠為通知者，應賠償旅客依旅遊費用全部計算之違約金

(D)因不可歸責於旅行業之事由無法成行，其已為通知者，應依通知到達旅客時，距出發日期時間之長短，計算應賠償旅客之違約金

36　旅客參加吳哥窟 5 日遊，費用計新臺幣 30,000 元，行程第一天即因原訂旅館超賣，旅行社被迫變更旅館，經估算 2 家旅館差價為新臺幣 5,000 元，依國外旅遊定型化契約範本規定，旅客得請求旅行社賠償違約金新臺幣多少元？

(A) 5,000　　　　　(B) 6,000　　　　　(C) 10,000　　　　　(D) 15,000

37　旅客參加旅行社 5 日出國旅行團，團費新臺幣 30,000 元，因旅行社未訂妥機位，致轉機時全團旅客從下午 3 時至晚間 8 時許等候班機，旅客得請求旅行社賠償新臺幣多少元？

(A) 12,000　　　　　(B) 10,000　　　　　(C) 6,000　　　　　(D) 3,000

38　旅行社舉辦出國旅行團，因故遺漏投保旅行業責任保險，該團旅客參加水上活動不幸因意外導致死亡，依國外旅遊定型化契約範本規定，旅行社應賠償旅客新臺幣多少元？

(A) 200 萬　　　　　(B) 400 萬　　　　　(C) 500 萬　　　　　(D) 600 萬

39　李四參加旅行社 2017 年 1 月 10 日上午出發之 5 天出國旅行團，並於 1 月 6 日繳清團費新臺幣 20,000 元（含簽證費新臺幣 2,000 元），因家中臨時有事，於 1 月 9 日晚上 8 時通知旅行社解除契約，依國外旅遊定型化契約範本規定，李四應賠償旅行社旅遊費用新臺幣多少元？

(A) 3,600　　　　　(B) 6,000　　　　　(C) 9,000　　　　　(D) 10,000

40　旅客依旅遊契約約定繳納之旅遊費用，依國外旅遊定型化契約範本規定，除雙方另有約定以外，不包含下列何項？

(A)代辦證件之行政規費　　　　　(B)交通運輸費、餐飲費
(C)旅行平安保險費　　　　　(D)遊覽費用

41　護照之「簽名欄」，應由誰簽名？

(A)本人　　　　　(B)父或母　　　　　(C)監護人　　　　　(D)代辦旅行社

42　護照製發需 4 個工作日，惟護照最近 10 年內遺失 2 次以上，申請補發者，外交部領事事務局得延長審核期間最長可多久？

(A) 8 天　　　　　(B) 3 個月　　　　　(C) 6 個月　　　　　(D) 1 年

43　護照製發需 4 個工作日，某甲於送件時，即要求提前 1 個工作日製發，並已付速件處理費，翌日又再要求提前 1 個工作日拿到護照，某甲應再付速件處理費新臺幣多少元？

(A) 300　　　　　(B) 600　　　　　(C) 900　　　　　(D)不必再付

44　依現行規定護照空白頁不足時，可加頁幾次？

(A) 1　　　　　　　　　　　　(B) 2
(C) 3　　　　　　　　　　　　(D)不可加頁，必須直接換照

45　經常來臺外來旅客，應以何種方式向內政部移民署申請國際機場入出國快速查驗通關？

(A)經經濟部審查及推薦　　　　　(B)入國時向查驗台申請
(C)出國時向機場公司申請核轉　　　　　(D)以網路申請

46　依外籍商務及經常來臺外來旅客快速查驗通關作業要點規定，經常來臺外來旅客可申請我國國際機場入出國快速查驗通關，指外國人及大陸地區人民在臺駐點服務人員，最近 12 個月內入出我國達幾次以上者？

(A) 2　　　　　(B) 3　　　　　(C) 6　　　　　(D) 12

47 關於外國人及大陸地區人民入出國（境）查驗時，應接受個人生物特徵識別資料蒐集，下列敘述何者錯誤？
(A)應於入國（境）時接受錄存及辨識
(B)已接受錄存者，於每次入出國（境）時，仍應接受辨識
(C)已接受錄存及辨識者，申請居留時免再錄存及辨識
(D)應於入國時接受錄存，出國時免辨識

48 個人生物特徵識別資料，指紋錄存方式應以何手指接受按捺？
(A)左、右手拇指　　　(B)左、右手食指　　　(C)左手拇指　　　(D)十指

49 一般替代役役男於基礎訓練及專業訓練期間若欲申請出境，具下列何種情事始得申請？
(A)赴國外服勤　　　　　　　　(B)赴國外從事與其勤務有關之訓練
(C)代表國家出國參加競賽　　　　(D)因特殊事由必須本人親自處理

50 一般替代役役男申請出境參加會議，其出境之日數每次不得逾幾日？
(A) 7　　　　　(B) 15　　　　　(C) 20　　　　　(D)依實際需要核給

51 旅客入境攜帶外幣逾等值 1 萬美元者，應填具何種文件向海關申報登記後，經紅線檯查驗通關？
(A)報告表　　　(B)進口報單　　　(C)申請書　　　(D)海關申報單

52 旅客出入國境，同一人於同日單一航次，攜帶有價證券總面額逾等值多少美元，應向海關申報？
(A) 1 萬　　　(B) 2 萬　　　(C) 3 萬　　　(D) 5 萬

53 依海關規定攜帶黃金總值超過美金多少元者，應辦理報驗放手續？
(A) 10,000　　　(B) 12,000　　　(C) 15,000　　　(D) 20,000

54 攜帶錄影帶、影音光碟、書刊文件等著作重製物入境者，每一著作以多少份為限？
(A) 1　　　　　(B) 2　　　　　(C) 3　　　　　(D) 5

55 出入境人員隨身攜帶種子進出國境，其最高限量為何？
(A) 3 公斤以下　　　(B) 2 公斤以下　　　(C) 1 公斤以下　　　(D) 0.5 公斤以下

56 旅客及服務於車、船、航空器人員入境，可以隨身攜帶鮮果實之規定為何？
(A) 10 公斤以下　　　(B) 6 公斤以下　　　(C) 2 公斤以下　　　(D)不得隨身攜帶入境

57 日本為加強反恐措施，外國人年齡在幾歲以上，須在入境審查過程中實施指紋採集及顏面攝影等二項手續？
(A) 14　　　　　(B) 16　　　　　(C) 18　　　　　(D) 20

58 在臺設有戶籍者（即護照上有國民身分證統一編號者）赴日本適用免簽證措施，每次最長可停留多久？
(A) 30 日　　　(B) 60 日　　　(C) 90 日　　　(D) 180 日

59 有關中華民國電子簽證（eVisa）計畫，下列何者屬於第一階段開放外籍旅客申請的事由？
(A)工作　　　(B)依親　　　(C)商務、觀光　　　(D)就學

60 旅客入境時出現疑似傳染病症狀，應該採取何種行動？
(A)不主動通報，考驗檢疫人員偵測能力
(B)拒絕填寫「傳染病防治調查表」
(C)主動通報，向檢疫人員說明症狀及旅遊史，填寫「傳染病防治調查表」
(D)說明部分旅遊史即可

61　出境旅客託運行李攜帶之含酒精飲料，其酒精濃度不得超過多少百分比，且總容量不得超過 5 公升？

　　(A) 40　　　　　　　　(B) 50　　　　　　　　(C) 60　　　　　　　　(D) 70

62　旅客每次出入國境攜帶新臺幣現鈔，且不需事先申請核准之最高限額為多少元？

　　(A) 3 萬　　　　　　　(B) 5 萬　　　　　　　(C) 6 萬　　　　　　　(D) 10 萬

63　領隊帶團出國前，可提供客戶結匯資訊，下列那一項錯誤？

　　(A)購買外幣現鈔較購買旅行支票貴

　　(B)旅行支票之購買合約書與旅行支票應放在一起保管，免得要用時找不到

　　(C)要注意旅遊當地兌換旅行支票之方便性，如不方便，建議以外幣現鈔為宜

　　(D)購買旅行支票應即在每張支票上之購買人簽名處（SIGN）簽名

64　自然人持身分證件到外匯指定銀行櫃檯，以新臺幣兌換人民幣現鈔，每人每次買賣人民幣現鈔有無限額規定？

　　(A)無限額規定　　　　(B)限額 1 萬人民幣　　(C)限額 2 萬人民幣　　(D)限額 6 萬人民幣

65　大陸地區人民經強制出境者，治安機關應將其身分資料、出境日期及法規依據，送至何處建檔備查？

　　(A)移民署　　　　　　(B)國安局　　　　　　(C)軍情局　　　　　　(D)外交部領務局

66　依據臺灣地區與大陸地區人民關係條例施行細則，所謂退休人員赴大陸地區長期居住者，意謂一年內合計逾多少日？

　　(A) 183　　　　　　　(B) 101　　　　　　　(C) 159　　　　　　　(D) 200

67　已在臺取得居留身分的中國大陸配偶，在臺灣謀職工作，應否向主管機關申請工作許可？

　　(A)不需要申請工作證，即可在臺灣工作

　　(B)要向主管機關申請工作證，才可以在臺灣工作

　　(C)如每年在臺實際居住日數未超過 183 日，須申請工作證才能在臺灣工作

　　(D)除非已在臺生育子女，否則一律不得在臺灣工作

68　大陸配偶來臺取得身分證後，即具有臺灣地區人民身分，得申請下列那一類大陸親屬來臺定居？

　　(A)兄弟姐妹　　　　　　　　　　　　　　　(B) 65 歲以下父母

　　(C) 18 歲以上未成年子女　　　　　　　　　(D) 12 歲以下孫子女

69　臺灣地區與香港或澳門貿易，得以直接方式為之。但因情勢變更致影響臺灣地區重大利益時，那一個機關可會同有關機關予以必要之限制？

　　(A)行政院大陸委員會　　(B)經濟部　　　　　(C)國防部　　　　　　(D)財政部

70　外國船舶得依法令規定航行於臺灣地區與香港或澳門間。但必要時那一個機關得依航業法有關規定予以限制或禁止運送客貨？

　　(A)國防部　　　　　　(B)外交部　　　　　　(C)交通部　　　　　　(D)財政部

71　我國香港澳門關係條例與港澳事務的主管機關是？

　　(A)內政部　　　　　　(B)僑務委員會　　　　(C)行政院大陸委員會　　(D)外交部

72 香港或澳門居民得申請來臺，如有下列那種情形，內政部移民署得不予許可？

(A)曾在臺灣地區有行方不明 1 個月的紀錄

(B)原為大陸地區人民，在大陸地區以外之地區連續住滿 2 年

(C)現任職於香港特別行政區律政司行政署官員

(D)曾在香港參加抗議中共全國人大針對基本法釋法結果之活動

73 香港或澳門居民可否在臺參加專門職業及技術人員考試？

(A)可以

(B)香港澳門居民需在臺取得居留證，才可以在臺參加專門職業及技術人員考試

(C)香港澳門居民需在臺居留滿 4 年，才可以在臺參加專門職業及技術人員考試

(D)香港澳門居民需在臺取得身分證，才可以在臺參加專門職業及技術人員考試

74 依照臺灣地區與大陸地區人民關係條例施行細則規定，下列何者為大陸地區人民？

(A)在臺灣地區出生，父或母之一方為臺灣地區人民，另一方為大陸地區人民

(B)在大陸地區出生（並未在大陸設戶籍或領用大陸護照），父母都是臺灣地區人民

(C)在臺灣地區出生，父母都是大陸地區人民

(D)在大陸出生，父母都是大陸地區人民，但已旅居美國 4 年並取得美國國籍者

75 臺灣地區吳姓導遊帶領大陸地區赴臺觀光團，期間聽聞大陸地區團員談及「文革」？請問這是指發生在大陸地區的什麼事件？

　(A)文青大革命　　　　(B)文明大革命　　　　(C)文體大革命　　　　(D)文化大革命

76 我方與陸方均為正式會員的國際組織，為下列何者？

　(A)世界衛生組織（WHO）　　　　　　　　(B)世界貿易組織（WTO）

　(C)國際民用航空組織（ICAO）　　　　　　(D)國際刑警組織（ICPO）

77 外交部將某個國家或旅遊地區列入黃色旅遊警示區域，提醒國人前往時應特別注意旅遊安全，加強自我健康照顧並保持警覺。請問黃色旅遊警示之意涵為：

　(A)不宜前往　　　　　　　　　　　　　　(B)提醒注意旅遊安全

　(C)特別注意旅遊安全並檢討應否前往　　　(D)如非必要，避免前往當地旅行

78 臺灣地區導遊賴先生帶領來自大陸地區之旅遊團在臺觀光時，其中一位團員問及臺灣地區臺北市的「高校」有幾家？此處的「高校」指的是？

　(A)高中　　　　　　　(B)補習班　　　　　　(C)大學　　　　　　　(D)研究所

79 臺灣地區鍾姓導遊帶領大陸地區赴臺觀光團，用餐時大陸地區團員點了一道「土豆炒肉絲」的菜，請問此處的「土豆」指的是？

　(A)馬鈴薯　　　　　　(B)花生　　　　　　　(C)黃豆　　　　　　　(D)紅蘿蔔

80 大陸地區人民申請進入臺灣地區居留者，申請過程不包括以下那一項？

　(A)按捺指紋　　　　　(B)面談　　　　　　　(C)建檔管理　　　　　(D)常識測驗

考試名稱：106年專門職業及技術人員普通考試導遊人員、領隊人員考試

類科名稱： 華語領隊人員

科目名稱： 領隊實務（二）（包括觀光法規、入出境相關法規、外匯常識、民法債編旅遊專節與國外定型化旅遊契約、臺灣地區與大陸地區人民關係條例、香港澳門關係條例、兩岸現況認識）（試題代號：2701）

單選題數：80題　　　　　　　　單選每題配分：1.25分

複選題數：　　　　　　　　　　複選每題配分：

標準答案：

題號	第1題	第2題	第3題	第4題	第5題	第6題	第7題	第8題	第9題	第10題
答案	A	D	B	C	A	B	B	D	B	D

題號	第11題	第12題	第13題	第14題	第15題	第16題	第17題	第18題	第19題	第20題
答案	D	D	B	D	D	A	B	D	D	C

題號	第21題	第22題	第23題	第24題	第25題	第26題	第27題	第28題	第29題	第30題
答案	C	B	D	C	B	D	B	C	A	A

題號	第31題	第32題	第33題	第34題	第35題	第36題	第37題	第38題	第39題	第40題
答案	D	C	A	D	A	C	C	D	C	C

題號	第41題	第42題	第43題	第44題	第45題	第46題	第47題	第48題	第49題	第50題
答案	A	C	B	A	D	B	D	B	C	C

題號	第51題	第52題	第53題	第54題	第55題	第56題	第57題	第58題	第59題	第60題
答案	D	A	D	A	C	D	B	C	C	C

題號	第61題	第62題	第63題	第64題	第65題	第66題	第67題	第68題	第69題	第70題
答案	D	D	B	C	A	A	A	D	B	C

題號	第71題	第72題	第73題	第74題	第75題	第76題	第77題	第78題	第79題	第80題
答案	C	B	A	C	D	B	C	C	A	D

題號	第81題	第82題	第83題	第84題	第85題	第86題	第87題	第88題	第89題	第90題
答案										

題號	第91題	第92題	第93題	第94題	第95題	第96題	第97題	第98題	第99題	第100題
答案										

備　　註：

代號：2501
頁次：4-1

107年專門職業及技術人員普通考試導遊人員、領隊人員考試試題

等　　別：普通考試

類　　科：華語領隊人員、外語領隊人員

科　　目：領隊實務(二)（包括觀光法規、入出境相關法規、外匯常識、民法債編旅遊專節與國外定型化旅遊契約、臺灣地區與大陸地區人民關係條例、兩岸現況認識）

考試時間：1 小時　　　　　　　　　　　　　　　座號：＿＿＿＿＿＿＿＿＿

※注意：(一)本試題為單一選擇題，請選出一個正確或最適當的答案，複選作答者，該題不予計分。
　　　　(二)本科目共50題，每題2分，須用2B鉛筆在試卡上依題號清楚劃記，於本試題上作答者，不予計分。
　　　　(三)禁止使用電子計算器。

1　旅館業未依旅館業管理規則規定辦妥責任保險，經主管機關限於 1 個月內辦妥投保，屆期未辦妥者，依發展觀光條例規定，得處下列何者之罰鍰額度，並得廢止其登記證？
　　(A)處新臺幣 3 萬元以上 15 萬元以下　　　　(B)處新臺幣 5 萬元以上 25 萬元以下
　　(C)處新臺幣 9 萬元以上 45 萬元以下　　　　(D)處新臺幣 10 萬元以上 50 萬元以下

2　依發展觀光條例規定，民間機構經營特定觀光事業之貸款經中央主管機關報請行政院核定者，中央主管機關為配合發展觀光政策之需要，得洽請相關機關或金融機構提供優惠貸款，下列何者不屬之？
　　(A)觀光遊樂業　　　(B)觀光旅館業　　　(C)旅行業　　　(D)旅館業

3　依發展觀光條例規定，旅行業有詐騙旅客行為者，應處罰鍰之範圍為何？
　　(A)新臺幣 1 萬元以上 5 萬元以下　　　　(B)新臺幣 3 萬元以上 15 萬元以下
　　(C)新臺幣 5 萬元以上 25 萬元以下　　　(D)新臺幣 10 萬元以上 30 萬元以下

4　為保障旅遊消費者權益，依發展觀光條例規定，下列旅行業所發生情事，何者不是中央主管機關得公告者？
　　(A)受停業處分或廢止旅行業執照者　　　　(B)保證金被法院扣押或執行者
　　(C)負責人經票據交換所公告為拒絕往來戶　　(D)未依規定辦理履約保證保險或責任保險者

5　依旅行業管理規則之規定，旅行業組織、名稱、種類、資本額、地址、代表人、董事、監察人、經理人之變更，應於變更後最遲多久期限內向交通部觀光局申請核准？
　　(A) 10 日　　　(B) 15 日　　　(C) 20 日　　　(D) 30 日

6　依旅行業管理規則規定，甲種旅行業未取得經中央主管機關認可足以保障旅客權益之觀光公益法人會員資格者，辦理旅客出國及國內旅遊業務時，應投保履約保證保險，其投保最低金額為多少？
　　(A)新臺幣 5 百萬元　　(B)新臺幣 1 千萬元　　(C)新臺幣 2 千萬元　　(D)新臺幣 4 千萬元

7　下列何者不是旅行業管理規則所指之緊急事故？
　　(A)因火山爆發致旅行團滯留國外　　　　(B)因地震致旅客傷亡
　　(C)旅客購物遭受詐騙　　　　　　　　　(D)因暴動致旅行團滯留國外

8　依旅行業管理規則之規定，申請經營旅行業，應於何時始可於營業處所懸掛市招？
　　(A)交通部觀光局核准籌設後　　　　　　(B)完成公司登記後
　　(C)領取旅行業標章後　　　　　　　　　(D)領取旅行業執照後

9　為便利自由行旅客旅遊，交通部觀光局輔導地方政府以熱門景點為軸心，結合多元交通運具與友善旅遊服務，串聯食、住、遊、購等產業優惠措施，整合包裝固定時段內不限交通運具搭乘次數的票卡，名為：
　　(A)臺灣好玩卡　　　(B)臺灣一卡通　　　(C)臺灣旅遊卡　　　(D)寶島旅遊卡

10　依領隊人員管理規則規定，經專門職業及技術人員普通考試領隊人員考試及格，申請參加職前訓練之相關規定，下列何者錯誤？
　　(A)應檢附考試及格證書影本　　　　　　(B)應檢附最近 3 個月內的健康檢查證明書
　　(C)向交通部觀光局或其委託之有關機關、團體申請　　(D)依排定之訓練時間報到接受訓練

11　依領隊人員管理規則之規定，領隊人員執業證有效期間最長為幾年？
　　(A) 2 年　　　(B) 3 年　　　(C) 4 年　　　(D) 5 年

12 依領隊人員管理規則規定，參加領隊受訓人員在職前訓練期間，下列何者非應予退訓之情形？
　(A)缺課節數逾十分之一者　　　　　　　　　(B)由他人冒名頂替參加訓練者
　(C)報名檢附之資格證明文件係偽造者　　　　(D)重病

13 依領隊人員管理規則規定，參加領隊人員職前訓練，因正當事由，經核准延期測驗者，應於最長多久期間內
　申請測驗？
　(A) 3 個月　　　　　　(B) 6 個月　　　　　　(C) 1 年　　　　　　(D) 2 年

14 依領隊人員管理規則規定，參加領隊人員職前訓練，測驗成績不及格者，下列有關補行測驗之敘述何者正確？
　(A)應於 7 日內補行測驗 1 次，以 70 分為及格，經補行測驗仍不及格者，不得結業
　(B)應於 10 日內補行測驗 1 次，以 60 分為及格，經補行測驗仍不及格者，不得結業
　(C)應於 7 日內補行測驗 1 次，以 60 分為及格，經補行測驗仍不及格者，不得結業
　(D)應於 10 日內補行測驗 1 次，以 70 分為及格，經補行測驗仍不及格者，不得結業

15 經日語組領隊人員考試及訓練合格，再參加英語組領隊人員考試及格，其職前訓練之相關規定為何？
　(A)無需參加　　　　　　　　　　　　　　　(B)仍需參加，全程上課
　(C)仍需參加，訓練節次減半　　　　　　　　(D)仍需參加，訓練節次減三分之一

16 老陳報名參加旅行團後，因臨時有事改由老劉參加，如因而增加費用時，依民法規定，下列何者正確？
　(A)旅行社不得增收費用　　　　　　　　　　(B)旅行社得向老陳收取所增加之費用
　(C)旅行社得向老劉收取所增加之費用　　　　(D)旅行社不得向老陳或老劉收取所增加之費用

17 甲參加旅行團出國旅遊，在導遊安排的商店購買一罐深海魚油，當晚即發現這罐魚油已過期並告知領隊，依
　民法規定，旅行社應如何處理？
　(A)以原價買回該罐深海魚油　　　　　　　　(B)退還購物佣金
　(C)協助甲向商店辦理退換貨　　　　　　　　(D)甲未自行檢視商品，故應自行負責

18 依民法規定，下列事項何者正確？
　(A)旅遊開始前，旅客得隨時變更由第三人參加，旅遊營業人不得拒絕
　(B)旅遊營業人得任意變更旅遊內容
　(C)因可歸責於旅遊營業人之事由，致旅遊未依約定之旅程進行者，旅客就其時間之浪費，有求償權
　(D)旅遊未完成前，旅客得隨時終止契約，且不須賠償旅遊營業人因契約終止而生之損失

19 依民法規定，旅行社因旅客之請求，應以書面記載交付旅客之事項，下列何者屬之？
　(A)契約書之審閱期間為 7 日
　(B)旅遊行程、交通、膳宿、保險及其他有關服務及品質
　(C)旅遊團最高組團人數
　(D)請求權之消滅時效

20 下列那一項係屬於民法規定之旅遊營業人？
　(A)旅行社　　　　　　(B)領隊人員　　　　　　(C)導遊人員　　　　　　(D)隨團服務人員

21 在未有特別約定之情況，依國外旅遊定型化契約範本規定，下列何者不屬於旅遊費用所包含之項目？
　(A)領隊報酬　　　　　　　　　　　　　　　(B)旅行社為旅客安排服務人員之報酬
　(C)領隊小費　　　　　　　　　　　　　　　(D)團體行李接送人員小費

22 旅行團未達雙方契約中約定人數時，依國外旅遊定型化契約範本規定，旅行社至少應於出發日幾天前通知旅
　客解除契約？
　(A) 3 天　　　　　　(B) 5 天　　　　　　(C) 7 天　　　　　　(D) 10 天

23 依國外旅遊定型化契約範本規定，除雙方另有約定以外，下列何者非屬旅遊期間應包含之接送費用？
　(A)旅客住所至機場　　(B)機場至住宿之旅館　　(C)港口至住宿之旅館　　(D)車站至住宿之旅館

24 陶主任為了慰勞太太平時的辛苦，夫妻參加旅行社承辦之美西 10 日團並完成簽約，但旅遊活動開始前 7 日，
　陶主任獲悉因公司有重要事情無法出國，便立刻通知旅行社，依國外旅遊定型化契約範本規定，陶主任應
　賠償旅行社旅遊費用百分之多少的違約金？
　(A)十　　　　　　　　(B)二十　　　　　　　(C)三十　　　　　　　(D)五十

25 某國因發生政變情事緊張，外交部將該國列為紅色旅遊警示燈號地區，交通部觀光局經會商相關機關決定參團旅客解除契約應依國外旅遊定型化契約範本規定處理，下列敘述何者正確？
(A)解除契約之一方負損害賠償責任
(B)旅行社如知悉該警示訊息而未主動通知旅客，致旅客權益受損，旅行社應負賠償責任
(C)團體如尚未出發，旅行社應將旅客所繳之團費全數退還旅客
(D)團體如已到達當地，旅行社得變更旅程、遊覽項目，其因此所增加之費用，得向旅客收取

26 依護照條例規定，下列何者不屬於應申請換發護照之情形？
(A)護照污損不堪使用 　　　　　　　　(B)已依法更改中文姓名
(C)變更國民身分證統一編號 　　　　　　(D)護照所餘效期不足 1 年

27 在國內遺失中華民國護照，應向何單位辦理報案？
(A)內政部移民署各縣市服務站
(B)內政部移民署各縣市專勤隊
(C)外交部領事事務局及外交部中部、南部、東部辦事處
(D)各縣市警察局分局

28 我國國民擬經由陸路進出越南到鄰國柬埔寨，並再入境越南時，應使用之簽證為何？
(A)免簽證 　　　　(B)單次簽證 　　　　(C)多次入出境簽證 　　　　(D)過境簽證

29 外國人來我國觀光逾期停留，禁止入國期間自其出國之翌日起算至少多久？
(A) 6 個月 　　　　(B) 1 年 　　　　(C) 5 年 　　　　(D) 10 年

30 國民有下列何種情形，內政部移民署不禁止其出國？
(A)經判處有期徒刑 6 個月以上之刑確定，尚未執行或執行未畢
(B)通緝中
(C)訴訟中
(D)護照或入國許可證件係不法取得、偽造、變造

31 外國人來臺，除協定另有規定者外，其護照所餘效期應尚有多久，始得申請免簽證查驗許可入國？
(A) 6 個月以上 　　　(B) 3 個月以上 　　　(C) 30 日以上 　　　(D)尚有效即可

32 原有戶籍國民僑民身分之役齡男子，自何時之翌日起，屆滿 1 年時，依法辦理徵兵處理？
(A)返回國內 　　　　(B)許可定居 　　　　(C)戶籍遷入 　　　　(D)初設戶籍登記

33 旅客入境我國，辦理海關申報，免稅物品檢查等業務係屬那一機關負責？
(A)內政部 　　　　(B)外交部 　　　　(C)財政部 　　　　(D)衛生福利部

34 入境旅客攜帶酒類，下列何者合於免徵進口稅規定？
(A) 2 瓶，各 1 公升 　　(B) 2 瓶，各 0.6 公升 　　(C) 2 瓶，各 0.4 公升 　　(D) 8 瓶，各 0.2 公升

35 旅客入境，可隨身攜帶經申報檢疫合格之犬隻，其限定數量為多少？
(A) 5 隻以下 　　　(B) 4 隻以下 　　　(C) 3 隻以下 　　　(D)以 1 隻為限

36 下列何者不是港埠檢疫規則要求旅行業代表人、導遊或領隊，依各級主管機關之要求配合辦理事項？
(A)發放檢疫相關資料
(B)提供旅遊行程、飲食、住宿及旅客個人之資料，包括姓名、身分證或護照之號碼、住址、聯絡電話或其他
聯絡之管道
(C)通報旅客購買免稅菸酒狀況
(D)通報旅遊途中或入境時出現疑似傳染病症狀之旅客，提供團員名單

37 民用航空機場之保安管理機關為何？
(A)交通部民用航空局 　　　　　　　　(B)內政部移民署
(C)機場公司 　　　　　　　　　　　　(D)內政部警政署航空警察局

38 孕婦或裝有心律調整器之出境旅客，應如何接受安檢？
(A)不必檢查 　　　　　　　　　　　　(B)需經金屬感應門檢查
(C)可採人工安全檢查 　　　　　　　　(D)需特別加強儀器檢查

39 出國結匯購買旅行支票，下列何種作法正確？
(A)購買旅行支票供自己使用，先不要在旅行支票上簽名，待使用時再於簽名處（SIGN）及副署處（COUNTERSIGN）簽名
(B)購買旅行支票供自己使用，應立即在旅行支票上之購買人簽名處（SIGN）及副署處（COUNTERSIGN）簽名
(C)購買旅行支票供自己使用時，應立即在旅行支票上之購買人簽名處（SIGN）簽名
(D)代理別人購買旅行支票時，代理人在旅行支票上之購買人簽名處（SIGN）簽名，實際購買人在副署處（COUNTERSIGN）簽名

40 旅客攜帶新臺幣現鈔出境之限額為何？
(A) 1 萬元　　　　(B) 2 萬元　　　　(C) 6 萬元　　　　(D) 10 萬元

41 在臺灣設有戶籍滿 10 年但未滿 20 年的大陸地區人民，可以擔任：
(A)志願役士官　　　(B)國防部文職人員　　　(C)地方政府公務員　　　(D)情報機關人員

42 關於大陸地區之營利事業，在臺灣地區設立分支公司或辦事處之規定，下列何者正確？
(A)須經主管機關許可　　　　　　　　　(B)不得為之
(C)不設限制　　　　　　　　　　　　　(D)須經第三地（國）方可來臺設立

43 大陸配偶經許可在臺灣地區依親、長期居留，或經許可來臺團聚，並懷孕 7 個月以上或生產、流產後 2 個月未滿，其父母得申請進入臺灣地區探親，停留期間不得逾 3 個月，其申請延期者，每年在臺總停留期間不得逾幾個月？
(A) 6 個月　　　　(B) 7 個月　　　　(C) 8 個月　　　　(D) 9 個月

44 依臺灣地區與大陸地區人民關係條例施行細則規定，下列何者符合兩岸條例所定大陸地區人民旅居國外者？
(A)在國外出生，領用大陸地區護照者
(B)旅居國外 4 年以上，取得當地國籍者
(C)旅居國外 4 年以上，取得當地永久居留權並領有我國有效護照者
(D)持大陸地區護照赴國外旅遊者

45 大陸地區作家莫言獲得諾貝爾文學獎，臺灣某大學想邀請莫言來臺，該大學提供的下列教職中，那一個不符合臺灣地區與大陸地區人民關係條例暨相關法令之規定？
(A)中文系研究講座　　(B)中文系教授　　(C)中文系客座教授　　(D)中文系研究員

46 民國 103 年 3 月學生運動之後，針對兩岸議題所謂「先立法再審查」，「立法」是指那一個法案？
(A)臺灣地區與大陸地區訂定協議談判機制條例（草案）
(B)臺灣地區與大陸地區人民關係條例（修正草案）
(C)臺灣地區與大陸地區訂定條約處理及監督條例（草案）
(D)臺灣地區與大陸地區訂定協議處理及監督條例（草案）

47 進入臺灣地區之大陸地區人民，有事實足認為危害國家安全或社會安定之虞者，得逕行強制出境。上開「有事實足認為危害國家安全或社會安定之虞者」之情形，不包括下列何者？
(A)曾參加或資助內亂、外患團體或其活動而隱瞞不報
(B)患有重大傳染性疾病
(C)曾參加或資助恐怖或暴力非法組織或其活動而隱瞞不報
(D)在臺灣地區外涉嫌犯罪或有犯罪習慣

48 兩岸簽署完成「海峽兩岸經濟合作架構協議」，有關爭端解決部分，明定雙方應不遲於協議生效後幾個月內必須建立適當的爭端解決程序並展開磋商？
(A) 1 個月　　　　(B) 3 個月　　　　(C) 6 個月　　　　(D) 1 年

49 中國大陸各民主黨派與中國共產黨的領導關係為何？
(A)由中國共產黨領導各民主黨派　　　　　(B)由中國共產黨與各民主黨派共同領導
(C)由各民主黨派領導　　　　　　　　　　(D)由全國人民大會與各民主黨派共同領導

50 依據臺灣地區與大陸地區人民關係條例第 7 條規定，有關大陸地區製作文書之驗證，政府目前係委託下列何者辦理？
(A)海峽兩岸關係協會　　　　　　　　　　(B)財團法人兩岸交流發展基金會
(C)財團法人海峽交流基金會　　　　　　　(D)財團法人兩岸和平發展基金會

考試名稱：107年專門職業及技術人員普通考試導遊人員、領隊人員考試

類科名稱：外語領隊人員（日語）、外語領隊人員（西班牙語）、外語領隊人員（德語）、外語領隊人員（英語）、外語領隊人員（法語）、華語領隊人員

科目名稱：領隊實務（二）（包括觀光法規、入出境相關法規、外匯常識、民法債編旅遊專節與國外定型化旅遊契約、臺灣地區與大陸地區人民關係條例、兩岸現況認識）（試題代號：2501）

單選題數：50題　　　　　　　　單選每題配分：2.00分

複選題數：　　　　　　　　　　複選每題配分：

標準答案：

題號	第1題	第2題	第3題	第4題	第5題	第6題	第7題	第8題	第9題	第10題
答案	A	C	B	C	B	C	C	D	A	B

題號	第11題	第12題	第13題	第14題	第15題	第16題	第17題	第18題	第19題	第20題
答案	B	D	C	A	A	C	C	C	B	A

題號	第21題	第22題	第23題	第24題	第25題	第26題	第27題	第28題	第29題	第30題
答案	C	C	A	C	B	D	D	C	B	C

題號	第31題	第32題	第33題	第34題	第35題	第36題	第37題	第38題	第39題	第40題
答案	A	A	C	C	C	C	D	C	C	D

題號	第41題	第42題	第43題	第44題	第45題	第46題	第47題	第48題	第49題	第50題
答案	C	A	A	A	B	D	B	C	A	C

題號	第51題	第52題	第53題	第54題	第55題	第56題	第57題	第58題	第59題	第60題
答案										

題號	第61題	第62題	第63題	第64題	第65題	第66題	第67題	第68題	第69題	第70題
答案										

題號	第71題	第72題	第73題	第74題	第75題	第76題	第77題	第78題	第79題	第80題
答案										

題號	第81題	第82題	第83題	第84題	第85題	第86題	第87題	第88題	第89題	第90題
答案										

題號	第91題	第92題	第93題	第94題	第95題	第96題	第97題	第98題	第99題	第100題
答案										

備　註：

105年公務人員高等考試三級考試試題　　　代號：24450、24550　　　全一頁

類　　科：觀光行政（選試觀光英語）、觀光行政（選試觀光日語）

科　　目：觀光行政與法規

考試時間：2小時　　　　　　　　　　　　　座號：＿＿＿＿＿＿＿

※注意：(一)　禁止使用電子計算器。

　　　　(二)　不必抄題，作答時請將試題題號及答案依照順序寫在試卷上，於本試題上作答者，不予計分。

一、「永續觀光」是臺灣邁向觀光產業大國很重要的目標或策略之一。試就行政院於104年所核定的「觀光大國行動方案（104-107年）」所擬定的幾項執行策略，說明其中「永續觀光」策略的內涵及執行計畫。為因應全球永續發展潮流暨社會環境變遷，該「永續觀光」在學理上如尚有不夠完備之處，也請研提調整之意見。（25分）

二、從邁入21世紀以來，臺灣對觀光發展態度更趨積極。請就近十多年來迄今，政府所推出的觀光政策、計畫或方案，至少列舉其中五種，說明其政策背景或內容，並請進一步分析該等觀光政策發展的趨勢。（25分）

三、國家公園是國家具代表性的卓越地景，也多包括珍貴稀有之自然、人文等資源。主管機關為有效經營管理，依土地利用型態及資源特性，分為那幾種計畫分區？如依國家公園法，各分區又如何釋義（各分區劃定的標準為何）？國家公園分區或用地，在什麼情況下可以設置民宿？（25分）

四、住宿旅館的安全問題頗為重要，相關法規也多有規範，請至少列舉三種法規名稱暨其規範內容。（25分）

106 年公務人員高等考試三級考試試題　　代號：23850、23950　　全一頁

類　　科：觀光行政（選試觀光英語）、觀光行政（選試觀光日語）

科　　目：觀光行政與法規

考試時間：2 小時　　　　　　　　　　　　　　座號：＿＿＿＿＿＿＿

※注意：(一)　禁止使用電子計算器。

　　　　(二)　不必抄題，作答時請將試題題號及答案依照順序寫在試卷上，於本試
題上作答者，不予計分。

　　　　(三)　本科目除專門名詞或數理公式外，應使用本國文字作答。

一、關於中華民國 106 年觀光政策，政府以「創新永續，打造在地幸福產業」、「多
元開拓，創造觀光附加價值」為目標，已研訂「Tourism 2020－臺灣永續觀光發
展策略」，試說明本發展策略與年度施政重點為何？（30 分）

二、為符合現況與時俱進，主管機關已於中華民國 106 年 1 月 11 日增修與修正公布
「發展觀光條例」，試說明本次增修與修正重點為何？（25 分）

三、中華民國 105 年 12 月 12 日主管機關已修正公布「國外旅遊定型化契約範本」，
請說明本次修正重點為何？（25 分）

四、交通部觀光局自中華民國 106 年起，每年 3 月的第 3 週訂為「旅遊安全宣導週」，
未來每年都將進行總體檢，持續強化推動各項旅遊安全宣導活動，提升民眾對於
旅遊 安全之認知。試分別說明如何落實在觀光遊樂業、遊程、景點與旅宿業等
行業管理 旅遊安全之作為？（20 分）

107 年公務人員高等考試三級考試試題　　　　代號：34150、34250　　　　全一頁

類　　科：觀光行政（選試觀光英語）、觀光行政（選試觀光日語）

科　　目：觀光行政與法規

考試時間：2 小時　　　　　　　　　　　　　　　　座號：＿＿＿＿＿＿＿

※注意：(一)　禁止使用電子計算器。

　　　　(二)　不必抄題，作答時請將試題題號及答案依照順序寫在試卷上，於本試題上作答者，不予計分。

　　　　(三)　本科目除專門名詞或數理公式外，應使用本國文字作答。

一、　發展海洋觀光為我國近年來重要的觀光政策之一，而交通部觀光局為推動境外郵輪來臺，訂定有獎助要點。試問該要點獎助對象為何？又其條件及基準如何規定？（25 分）

二、　依「觀光遊樂業管理規則」規定，經營觀光遊樂業，應備具相關文件，向主管機關申請籌設。試問相關文件包含那些？主管機關為何？又主管機關受理申請籌設案件 後，其審查期限如何規定？（25 分）

三、　團體旅遊經常以遊覽車為交通工具，因此旅行業租賃遊覽車時應訂定契約。試問遊覽車租賃期間若發生車輛故障或事故時，定型化契約之處置原則與賠償規定如何？（25 分）

四、　交通部觀光局為鼓勵觀光旅館業及旅館業提昇服務品質，訂定有補助要點；符合條件者應先提出完整計畫書，並經審查小組審查通過後始得執行。試問完整計畫書內容應列明事項為何？又審查小組如何組織、運作？（25 分）

105 年公務人員普通考試試題　　　　代號：42830　　　　全一頁

類　　科：觀光行政

科　　目：觀光行政與法規概要

考試時間：1 小時 30 分　　　　　　　　　　座號：＿＿＿＿＿＿

※注意：（一）禁止使用電子計算器。

　　　　（二）不必抄題，作答時請將試題題號及答案依照順序寫在試卷上，於本試題上作答者，不予計分。

一、外交部為方便國人出國前能即時掌握目的地之警示資訊，特以不同顏色代表不同警示程度，同時也提供一些應注意事項，試說明之。（25 分）

二、「文化資產」是發展「文化觀光」相當重要的吸引物，請問「文化資產保存法」對「文化資產」之定義為何？（8 分）文化資產包括那些內容？（8 分）其中古蹟的管理維護工作又包括那些事項？請舉一有關古蹟維護良好的案例，說明它值得學習的地方。（9 分）

三、依據「旅行業國內外觀光團體緊急事故處理作業要點」規定，導遊、領隊等領團人員，遇到緊急事故時，應注意那些事項（採取那些行動）？如有必要建立「緊急事故聯絡系統」時，應該包括那些內容？舉例來說，茲有一部中型巴士（20 人座），載有陸客旅行團團員 16 名，在前往某一景點的路上發生嚴重車禍，其中有 1 名陸客不幸死亡。隨車有 1 名大陸領隊、1 名臺灣導遊，試請提出緊急應變處理事項。（25 分）

四、依「旅行業管理規則」第 3 條之規定，旅行業（旅行社）區分為那幾種？另依「發展觀光條例」第 27 條之規定，旅行業之業務範圍包括那些？（25 分）

註：106 年公務人員普通考試觀光行政類科無招考。

107 年公務人員普通考試試題　　　　　代號：42930　　　　　全一頁

類　　　科：觀光行政

科　　　目：觀光行政與法規概要

考試時間：1 小時 30 分　　　　　　　　　　　　座號：＿＿＿＿＿＿

※注意：(一)　禁止使用電子計算器。

　　　　(二)　不必抄題，作答時請將試題題號及答案依照順序寫在試卷上，於本試題上作答者，不予計分。

一、　綜觀全球觀光市場，現階段國際旅遊，已朝向全球化、數位化、在地化、永續化的**趨勢**發展。試分別說明此四大**趨勢**之內容。（25 分）

二、　依「發展觀光條例」規定，所謂風景特定區是指依規定程序劃定之風景或名勝地區，試問何為「規定程序」？另請說明目前風景特定區等級類別、兩大評鑑基準類別、分級標準、公告單位。（25 分）

三、　為因應旅遊市場結構變化，交通部觀光局對於現行導遊派遣制度進行檢討，並於民國 107 年 2 月 1 日修正「旅行業管理規則」第 23 條內容。試比較此次修法前後，其內容相同與相異之處。（25 分）

四、　依「觀光旅館業管理規則」規定，興建觀光旅館客房間數在 300 間以上，具備何種條件者，得備具相關文件報請交通部會同有關機關查驗合格後，發給觀光旅館業營業執照及觀光旅館業專用標識，先行營業？（25 分）

觀光行政與法規

作　　者：賴瑟珍 / 吳朝彥
企劃編輯：江佳慧
文字編輯：詹祐甯
設計裝幀：張寶莉
發 行 人：廖文良

發 行 所：碁峰資訊股份有限公司
地　　址：台北市南港區三重路 66 號 7 樓之 6
電　　話：(02)2788-2408
傳　　真：(02)8192-4433
網　　站：www.gotop.com.tw
書　　號：AEE037500
版　　次：2019 年 04 月初版
建議售價：NT$560

商標聲明：本書所引用之國內外公司各商標、商品名稱、網站畫面，其權利分屬合法註冊公司所有，絕無侵權之意，特此聲明。

版權聲明：本著作物內容僅授權合法持有本書之讀者學習所用，非經本書作者或碁峰資訊股份有限公司正式授權，不得以任何形式複製、抄襲、轉載或透過網路散佈其內容。

版權所有 ● 翻印必究

國家圖書館出版品預行編目資料

觀光行政與法規 / 賴瑟珍, 吳朝彥著. -- 初版. -- 臺北市：碁峰
　資訊, 2019.04
　　面； 公分
　　ISBN 978-986-476-692-5(平裝)
　1.觀光行政　2.觀光法規
992.1　　　　　　　　　　　　　　　　　106025062

讀者服務

● 感謝您購買碁峰圖書，如果您對本書的內容或表達上有不清楚的地方或其他建議，請至碁峰網站：「聯絡我們」\「圖書問題」留下您所購買之書籍及問題。（請註明購買書籍之書號及書名，以及問題頁數，以便能儘快為您處理）
http://www.gotop.com.tw

● 售後服務僅限書籍本身內容，若是軟、硬體問題，請您直接與軟、硬體廠商聯絡。

● 若於購買書籍後發現有破損、缺頁、裝訂錯誤之問題，請直接將書寄回更換，並註明您的姓名、連絡電話及地址，將有專人與您連絡補寄商品。